LES GRAVURES FRANÇAISES

DU XVIIIᵉ SIÈCLE

AUGUSTIN DE SAINT-AUBIN

TIRAGE.

450 exemplaires sur papier vergé (n°⁸ 26 à 475).
25 — sur papier Whatman (n°⁸ 1 à 25).

475 exemplaires, numérotés.

N° 185

LES GRAVURES FRANÇAISES DU XVIIIᵉ SIÈCLE

ou

CATALOGUE RAISONNÉ

DES ESTAMPES, VIGNETTES, EAUX-FORTES, PIÈCES EN COULEUR

AU BISTRE ET AU LAVIS, DE 1700 A 1800

PAR EMMANUEL BOCHER

CINQUIÈME FASCICULE

AUGUSTIN DE SAINT-AUBIN

PARIS

DAMASCÈNE MORGAND ET CHARLES FATOUT

55, Passage des Panoramas, 55

M DCCC LXXIX

A M. LE DOCTEUR LEMARIÉ

Cher Monsieur,

La Dédicace de ce cinquième fascicule vous revient de droit. Quand j'ai entrepris le Catalogue de l'OEuvre d'Augustin de Saint-Aubin, vous avez, avec une obligeante bonne grâce dont je tiens à vous remercier ici, mis à ma disposition les notes que vous aviez recueillies sur cet artiste. Ces notes et les renseignements que vous y avez ajoutés depuis m'ont permis de mener à bonne fin mon travail et de le présenter au public aussi complet que possible. Ce livre est donc en partie à vous, et je suis heureux, en inscrivant votre nom sur la première page, de vous renouveler, avec l'expression de ma reconnaissance, l'assurance de mes bien affectueux sentiments.

<div style="text-align:right">Emmanuel BOCHER.</div>

AUGUSTIN DE SAINT-AUBIN, né à Paris le 3 janvier 1736, mort le 9 novembre 1807 dans la même ville.

RENSEIGNEMENTS BIBLIOGRAPHIQUES.

NOTICE SUR AUGUSTIN DE SAINT-AUBIN, en tête du Catalogue de sa vente, rédigé par F. L. REGNAULT DE LALANDE, Peintre et Graveur. — Paris, 1808.

LES SAINT-AUBIN. — Étude contenant 4 portraits inédits gravés à l'eau-forte, par Edmond et Jules DE GONCOURT. — Lyon, Perrin; Paris, Dentu, 1859, in-4° de 22 pages. (Cette Étude avait paru d'abord dans la *Gazette des Beaux-Arts*.)

LES DESSINATEURS D'ILLUSTRATIONS AU XVIII^e SIÈCLE, par le baron ROGER PORTALIS. — Paris, Damascène Morgand et Charles Fatout, 1877. — Article sur A. DE SAINT-AUBIN dans le 2^e volume, page 572.

AUGUSTIN DE SAINT-AUBIN. — Article dans le 4^e volume du journal *l'Art*, page 125, par M. Pedro RIOUX-MAILLOU.

AVERTISSEMENT

Nous livrons aujourd'hui au public le *Catalogue raisonné de l'Œuvre d'Augustin de Saint-Aubin*. La multiplicité des productions de cet artiste, que nous allons étudier comme dessinateur et comme graveur, nous a conduit à modifier notre manière de faire et à prendre dans ce cinquième fascicule des dispositions toutes différentes de celles que nous avions adoptées dans les quatre premiers. Il ne nous est plus possible de suivre l'ordre alphabétique d'une manière absolue. Les divers sujets traités par A. de Saint-Aubin nous permettent d'établir dans son œuvre plusieurs grandes sections générales, et ces sections, en facilitant les recherches aux amateurs, leur donneront un aperçu plus clair et plus net des diverses branches de l'art auxquelles s'est plié si habilement le talent de cet artiste, qu'on le considère comme créateur ou comme interprète des créations des autres. Voici la méthode que nous avons suivie ici, et que nous appliquerons aux différents maîtres qui, à son exemple, ont brillé au XVIIIe siècle par l'abondance et la variété de leurs travaux, tels que Moreau, Gravelot, Cochin, Eisen, Marillier, etc.

La première section de l'œuvre d'A. de Saint-Aubin a pour titre : *Portraits*, et se fractionne en trois subdivisions. Dans la première, nous décrivons les portraits qui ont été gravés par lui d'après d'autres artistes; dans la seconde, ceux qui ont été simplement gravés à l'eau-forte, ou dont les planches ont été terminées par lui en collaboration avec d'autres artistes; enfin, dans la troisième, ceux qui ont été gravés par d'autres artistes d'après ses propres dessins. C'est d'ailleurs l'ordre qui a été adopté dans la rédaction du Catalogue de vente de cet artiste, catalogue qui sera reproduit à la fin du présent fascicule.

La deuxième section comprendra les pièces parues par suites ou faisant pendants; la troisième, celles qui ont paru isolément.

La quatrième section, renfermant les illustrations d'ouvrages divers, sera fractionnée en deux grandes subdivisions *A* et *B*. La première (*A*) se composera des illustrations d'ouvrages littéraires proprement dits ; la seconde (*B*), de celles qui, avec les reproductions de médailles ou de pierres gravées, sont destinées à l'ornementation d'ouvrages de numismatique, d'archéologie, de dissertations, mémoires scientifiques, etc., etc. A la fin de chacune de ces subdivisions, nous donnerons sous la rubrique (*Aa*) et (*Bb*) la description de planches faites évidemment pour des ouvrages qui par leur nature seraient rentrés dans l'une ou l'autre de

AVERTISSEMENT.

ces subdivisions, mais dont il nous aura été impossible de retrouver les titres. Les ouvrages sont classés par ordre alphabétique d'auteurs, ou par l'ordre alphabétique de leurs titres, quand ces ouvrages sont anonymes.

Enfin, la cinquième section présentera la description des médailles pour des sociétés, assemblées politiques, brevets, et autres.

Pour le reste du Catalogue nous nous sommes conformé à ce que nous avons fait dans nos quatre premiers fascicules.

L'œuvre de Saint-Aubin que possède la Bibliothèque nationale a été le point de départ de notre travail, qui eût été incomplet si nous n'avions eu la bonne fortune d'avoir entre nos mains la remarquable collection de M. le docteur Roth. L'œuvre d'Augustin de Saint-Aubin, qu'il est parvenu à force de patience, de recherches et de passion, à rassembler aussi complet qu'il est donné de l'avoir, nous a permis d'indiquer presque tous les états des pièces que nous avons décrites, et de classer bon nombre de productions que nous n'aurions jamais pu trouver ailleurs.

CATALOGUE DESCRIPTIF ET RAISONNÉ

DES ESTAMPES COMPOSANT L'ŒUVRE GRAVÉ

DE

AUGUSTIN DE SAINT-AUBIN

ABRÉVIATIONS

D. = droite.
G. = gauche.
H. = hauteur.
L. = largeur.
M. = milieu.
T. C. = trait carré.

de pr. = de profil.
en B. = en bas.
en H. = en haut.
fil. = filets.

Un tiret perpendiculaire entre deux mots ou deux parties d'un même mot signifie qu'ils sont séparés par un interligne sur la planche.

Un tiret horizontal entre deux mots ou deux parties d'un même mot signifie que sur la planche décrite ces mots sont sur la même ligne.

La gauche et la droite sont toujours désignées relativement à la personne qui est censée avoir devant elle la pièce décrite.

Nous avons reproduit la lettre telle qu'elle se trouve au bas de chaque estampe, sans rectifier l'orthographe souvent fautive, et nous avons agi de même dans les extraits que nous avons pu faire des livres de l'époque. Si à chacune de ces fautes nous n'avons pas mis en regard le mot (*sic*), c'est que la répétition de cette remarque eût été fastidieuse et aurait surchargé par trop notre texte.

Pour tous les autres renseignements, se reporter au 1er fascicule (Catalogue de Lavreince).

CATALOGUE DESCRIPTIF ET RAISONNÉ

DES ESTAMPES COMPOSANT L'ŒUVRE GRAVÉ

DE

AUGUSTIN DE SAINT-AUBIN

I^{re} SECTION

PORTRAITS

I^{re} SUBDIVISION. — Portraits gravés par A. de Saint-Aubin, d'après lui ou d'après d'autres artistes que lui.

1. *ABEL (C. F.)*. — De pr., à D., perruque à boucles sur le côté, queue avec nœud de rubans derrière le dos, cravate blanche, habit à collet galonné. — Médaillon circulaire dans la bordure supérieure duquel on lit, au M : C. F. Abel. En B., au-dessous de la bordure, au M., à la pointe sèche : *C. N. Cochin filius. delin.* 1781. — *Aug. de S^t Aubin sculp.* — H. 0^m072, L. 0^m072. — (Gravé en 1782.)

1^{er} État. Eau-forte pure. Avant les travaux sur la bordure. Mêmes lettres qu'à l'état décrit, sauf le nom du personnage.
2^e — Celui qui est décrit.

C. F. Abel était un musicien célèbre, élève de Sébastien Bach, plus renommé pour l'exécution que pour la composition. Malgré cela, ses morceaux furent très-répandus et souvent joués dans les fêtes publiques. On a de lui 27 œuvres gravées à Londres, et publiées depuis 1750 jusqu'en 1784 en Angleterre, à Berlin, à Paris et à Amsterdam. Il mourut à Londres en 1787. (B. U*.)

2. (A) *AMÉDÉE (Victor), roi de Sardaigne.* — De pr. à G., en cuirasse, un manteau par-dessus sa cuirasse; il tient à la main le bout d'un collier qu'il a autour du cou. — Médaillon ovale encastré dans un encadrement rectangulaire comprenant une tablette inférieure. Au-dessus du médaillon, un aigle, les ailes déployées, une couronne de laurier dans son bec, tient dans ses serres un casque dont la visière est ornée de pierreries. En B., au M. de la tablette,

* *Biographie universelle.*

deux lions, dont l'un porte sur son dos une draperie où sont les armes et la couronne royales. — H. 0m464, L. 0m327. — (Gravé en 1777).

VICTOR	AMÉDÉE III
ROI DE	SARDAIGNE.

Dessiné à Turin par J. B. Boucheron directeur des Orfèvreries Royales. *Gravé à Paris par Aug. de St Aubin de l'Académie Royale — — de Peinture et Sculpture.*

1er ÉTAT. Simple ovale. Eau-forte pure, avant toutes lettres. L'ovale est échancré en H., en demi-lune, et la place où doit être le casque est ménagée en blanc.
 Il existe des épreuves à l'état d'eau-forte d'une disposition toute contraire. Ici, c'est l'encadrement avec tous les accessoires qui entourent la gravure terminée qui sont représentés, et le portrait tout entier est ménagé en blanc. Dans cet état, très-rare, on lit en B., à G., à la pointe : *Cochin del.* A D. : *P. P. Choffard sculp.* C'est en effet à ces deux artistes que l'on doit l'ornementation de cette planche.
2e — Avec les inscriptions sur la tablette, sans autres lettres. Sur l'épreuve que j'ai vue de cet état au Cabinet des Estampes on lit en B., au crayon, de la main de St Aubin : *Gravé à Paris par Aug. de St Aubin graveur et dessinateur du Roi, aide de la Généralité de Paris 1777. Inventé et dessiné à Turin par J. B. Boucheron directeur des Orphévreries Roiales. Dédié au célèbre et très vénéré M. Pescheux premier Peintre et chef de l'école de Peinture et directeur général du dessin de S. M. le Roi de Sardaigne.*
3e — En B., au-dessous de l'encadrement à la pointe, à G. : *J. B. B*** Delin.* A D. : *A. D. S. A. sculp.*, avec les inscriptions sur la tablette, sans autres lettres.
4e — Celui qui est décrit.

(B) Petite reproduction au trait du portrait précédent. Encadrement circonscrit de deux fil., avec tablette inférieure. En H., entre l'encadrement et les fil., au M. : *Histoire d'Italie.* Au-dessus des fil., à G. : *Tome XLVIII, page 383.* — H. 0m091, L. 0m058.

VICTOR AMÉDÉE.

St Aubin delt. *Landon direxit.*

Ce petit portrait se trouve dans la *Biographie universelle de Michaud,* tome 48, page 383.

Mercure de France. 7bre 1777. — Portrait de VICTOR AMÉDÉE III, Roi de Sardaigne. Estampe de 18 pouces de H. sur 13 de L. Ce monarque y est représenté de profil; la tête est d'une forte proportion. Gravé par A. de St Aubin, de l'Académie Royale, et graveur de la Bibliothèque du Roi. Cette estampe se trouve chez l'auteur, à Paris, rue des Mathurins, au petit hôtel de Clugny. Prix : 10 livres. — S. M., pour témoigner à cet artiste sa satisfaction, tant de la ressemblance que de l'exécution de la gravure, lui a fait remettre par M. le comte de Viry, son ambassadeur, une médaille d'or.

Catalogue hebdomadaire. 4 8bre 1777. — No 48, art. 14. Grand portrait de VICTOR AMÉDÉE III, Roi de Sardaigne, gravé par A. de St Aubin. 10 livres. A Paris, chez l'auteur, rue des Mathurins, petit hôtel de Clugny.

3. *AMELOT* (*Antoine Jean*). — De pr. à G., perruque à ailes de pigeon, avec large ruban derrière le dos. Cravate blanche, habit de couleur claire, avec une petite broderie agrémentée de marguerites. — Médaillon circulaire fixé en H., au M., par un anneau et un nœud de rubans, à un encadrement rectangulaire. — H. 0m175, L. 0m121. — (Gravé en 1778).

A. J. AMELOT
Secrétaire d'État
1778.

Augt de St Aubin ad vivum delin. et sculp. 1778 (à la pointe).

1er ÉTAT. Eau-forte pure. Sans aucunes lettres, avant l'encadrement.
2e — Épreuve terminée. En B., au-dessous de l'encadrement, au M., à la pointe : *Augt de St Aubin ad vivum delin. et sculp.* Sans autres lettres. Avant des marbrures qui sillonnent l'encadrement, et avant les contre-tailles sur cet encadrement. Le nœud de rubans qui suspend le médaillon est encore à l'état d'eau-forte.
3e — Même état que le précédent, mais avec les contre-tailles sur l'encadrement.

4° — Les marbrures existent sur l'encadrement. Le nœud de rubans est terminé au burin. Le reste comme au 2° état.
5° — J. A. Amelot au lieu de A. J. Amelot. En B., au-dessous de l'encadrement, au M., et à la pointe : Aug^s de S^t Aubin ad vivum delin. et sculp., au lieu de : Aug^s de S^t Aubin ad vivum delin. et sculp. 1778. Le reste comme à l'état décrit.
6° — Celui qui est décrit.
7° — C'est le même portrait que le précédent; seulement la planche a été reprise et complétement modifiée. L'habit est ici d'une étoffe foncée; la petite broderie a disparu et est remplacée par de grandes boutonnières. Le personnage a un grand cordon et la plaque du St-Esprit sur la poitrine. L'encadrement est le même; seulement on a gratté les inscriptions qui se trouvaient en B., au M., au-dessous du médaillon. — En B., au-dessous de l'encadrement, au M., à la pointe : Aug^s de S^t Aubin ad vivum delin. et sculp., sans autres lettres.
8° — On lit en H., sur la bordure du médaillon : A. J. Amelot, *ministre et secrétaire d'État, commandeur de l'ordre du St-Esprit.* En B., au-dessous du médaillon, dans l'intérieur de l'encadrement :

Il fait aimer l'autorité
Et le Roi qui la lui confie,
Il auroit désarmé l'Envie
S'il étoit un mortel par elle respecté.

Le reste comme au 7° état.
9° — On lit en H., sur la bordure du médaillon : Antoine Jean Amelot..., etc., au lieu de : A. J. Amelot..., etc., et les mots *ministre et* ont disparu. En B., au-dessous de l'encadrement, au M. : Aug^s de S^t Aubin ad vivum delin. et sculp. 1781, et au-dessous, au M. : *Se trouve à Paris, chez l'auteur, rue Thérèse, Butte S^t-Roch, et à la Bibliothèque du Roi.* | *A P D R.* Le reste comme au 8° état.

4. AMYOT (Jacques). — De face, la tête légèrement de 3/4 à G. Il est coiffé de son bonnet carré; vêtu d'un camail, il a sur la poitrine une croix suspendue à un ruban qu'il porte au cou. — Petit médaillon ovale, entouré d'un simple T. ovale, au-dessus duquel on lit en H., au M. : Jacques Amyot, en lettres grises, et en B., au-dessous du T. ovale, au M., à la pointe : *Aug. S^t Aubin sculp.* | 1803. — H. 0^m035, L. 0^m031. — (Gravé en 1803).

1er État. Avant le nom, en H. Le reste comme à l'état décrit.
2° — Avant le millésime 1803. Le reste comme à l'état décrit.
3° — Celui qui est décrit.

Ce portrait se trouve sur le titre de l'ouvrage suivant : *Les Amours | Pastorales | de Daphnis | et | de Chloé | Traduites du Grec de Longus | par J. Amyot. | A Paris, | Chez Ant. Aug. Renouard.* | *XII-*1803. Petit volume in-12, avec les figures de Prudhon, et dont il a été tiré des exemplaires sur papier vélin, trois sur papier rose, et un seul sur vélin. Ce dernier exemplaire était adjugé à la vente Renouard, en 1854, pour la somme de 110 francs.

5. ANNE (d'Autriche). — Elle est de pr. à G., coiffée en chignon derrière la tête, une robe drapée à l'antique sur la poitrine et les épaules. Petit portrait à claire-voie, au-dessous duquel on voit à D., à la pointe, le monogramme entrelacé : *A. S.*, et plus B., au M. : Anne d'Autriche. — H. 0^m057, L. 0^m043. — (Gravé en 1804).

1er État. Eau-forte pure. Avant toutes lettres.
2° — Épreuve terminée. Avant toutes lettres.
3° — Avant le monogramme et avec le nom en lettres grises. Le reste comme à l'état décrit.
4° — Celui qui est décrit.

Quelques épreuves de ce portrait sont tirées sur la même feuille de papier que celui de Louis XIV enfant, de pr. à D., et faisant ainsi face à sa mère. On en rencontre également des épreuves tirées sur papier rose.

Ce petit portrait sert à illustrer (page 1) l'ouvrage suivant : *Mémoires | du duc | de Larochefoucauld | augmentés de la première partie, | jusqu'à ce jour inédite et publiée sur le | manuscrit de l'auteur, | A Paris | chez Ant. Aug. Renouard.* | *MDCCCXVII.*

Le dessin de St-Aubin, dessin au crayon représentant *Anne d'Autriche*, figurait en 1854 à la vente Renouard, n° 2968 du Catalogue. Ce dessin était vendu avec un exemplaire sur vélin, exemplaire unique, des : *Mémoires du duc de La Rochefoucauld*, contenant sept autres portraits dessinés par le même artiste, pour la somme de 120 francs.

6. ARNAULD (Antoine). — De face, une calotte noire sur la tête, un rabat blanc au cou. — Médaillon

ovale encastré dans un encadrement rectangulaire, le tout reposant sur une tablette inférieure. — On lit en H., au M., sur la bordure du médaillon: ANTOINE ARNAULD. — H. 0m142, L. 0m087.

> Sublime en ses écrits, doux et simple de cœur,
> Puisant la vérité jusqu'à son origine,
> De tous ses longs travaux Arnauld sortit vainqueur,
> Et soutint de la foi l'antiquité divine.
> De la grâce il perça les mystères obscurs ;
> Aux humbles pénitents traça des chemins sûrs,
> Rapella le pêcheur au joug de l'Evangile.
> Dieu fut l'unique objet de ses désirs constants.
> L'Eglise n'eut jamais, même en ses premiers temps,
> De plus zélé vengeur, ni d'enfant plus docile.
>
> J. Racine.

Ph. de Champagne pinx. *Aug. St Aubin sculp.*

1er ÉTAT. Avant toutes lettres.
2e — Avec *Racine* au lieu de : *J. Racine* sur la tablette au-dessous des vers. En B., au-dessous de la tablette, au M., à la pointe, le monogramme entrelacé : *A. S.*, au lieu des deux inscriptions relatives aux artistes qui se trouvent à l'état décrit. Il existe des épreuves de cet état avec *Arnaud*, au lieu de *Arnauld*.
3e — Celui qui est décrit.

Ce portrait sert à illustrer les : Œuvres | de | Jean Racine | avec ses commentaires | par J. L. Geoffroy | Paris | Lenormant imprimeur Libraire. | 1808. (7 vol. in-8°).
Le dessin de St-Aubin représentant *Antoine Arnauld* figurait en 1854 à la vente Renouard, n° 1547 du Catalogue.

7. BARONNE DE*** (*Louise Émilie*). — De pr. à D., en buste, elle est coiffée, ses cheveux relevés sur le haut de la tête, et noués avec un ruban, un repentir sur chaque épaule; sa gorge est encadrée dans un petit bouillonné de tulle, suivant le contour d'un corsage carré. — Médaillon ovale encastré dans un encadrement rectangulaire, et reposant sur une tablette inférieure. Sur le haut de la tablette un carquois, un arc et une torche enflammée, sur lesquels court une guirlande de roses. A G., une pomme sur laquelle on lit ces mots : *A la plus belle.* — H. 0m155, L. 0m133. — (Gravé en 1779.)

> Louise Emille BARONNE DE ***
>
> *L'amour en la voyant crut voir sa mère un jour,*
> *Et tout ce qui la voit a les yeux de l'amour.*

Aug. de St Aubin ad vivum delin. et sculp. (à la pointe).
Se trouve à Paris chés Aug. de St Aubin Graveur du Roi et de sa Bibliothèque rue des Mathurins St Jacques et à la Bibliothèque du Roi. — A. P. D. R.

1er ÉTAT. Eau-forte pure. Médaillon entouré d'un simple T. ovale et d'un fil. Sans aucunes lettres.
2e — Eau-forte pure. Médaillon entouré d'un simple T. ovale et d'un fil. En B., au-dessous du fil., au M., à la pointe : *Aug. de St Aubin del. et sculp.* Sans aucunes autres lettres.
3e — Épreuve terminée avec les inscriptions sur la tablette, et en B., au-dessous de l'encadrement, au M., à la pointe : *Aug. de St Aubin ad vivum delin. et sculp.* Sans aucunes autres lettres.
4e — Celui qui est décrit.
5e — En B., au-dessous de l'encadrement : *Se trouve à Paris chez Aug. de St Aubin Graveur du Roi et de sa Bibliothèque rue Thérèse, Butte St Roch et à la Bibliothèque du Roi. A. P. D. R.*, au lieu de : *Se trouve à Paris chés Aug. de St Aubin Graveur du Roi et de sa Bibliothèque rue des Mathurins...*, etc. Le reste comme à l'état décrit.

La gravure du portrait de Mme la Baronne de *** figurait à l'exposition du Louvre, en 1779, sous le n° 286.
Ce portrait est, suivant toute vraisemblance, celui de la femme de St-Aubin. On retrouve cette même figure dans une pièce intitulée : *L'Hommage réciproque*, dont nous donnons la description plus loin, dans la section des pièces parues par suites ou isolément, et dont le pendant sous le même titre est le portrait de St-Aubin lui-même. De plus, nous trouvons dans l'acte de mariage de notre artiste que la jeune fille qu'il épousait s'appelait *Louise*, ce qui nous confirme encore dans notre opinion. Le portrait ci-dessus représente en outre une femme dans tout l'éclat et la maturité de sa beauté. Or, Mme de St-Aubin, mariée en 1764, à l'âge de 22 ans, aurait eu en 1779, époque où ce portrait a été fait, l'âge de 37 ans, âge qui nous paraît concorder parfaitement avec celui que semble avoir le personnage gravé.

Catalogue hebdomadaire, 3 juillet 1779, n° 27, art. 8. — Deux portraits de jolies femmes en regard et faisant pendants, avec

CATALOGUE DE L'ŒUVRE DE A. DE SAINT-AUBIN.

bordures allégoriques et vers analogues aux caractères et aux qualités de ces deux dames, dessinés et gravés par Aug. de S^t Aubin Graveur du Roi et de sa bibliothèque. Les deux, 3 livres. A Paris chez l'auteur rue des Mathurins et à la Bibliothèque du Roi.

8. BARTHELEMY (Jean Jacques). — De pr. à D. Il a sur la tête une perruque à deux rangées de boucles inférieures, au cou un rabat noir liseré de blanc, un petit manteau à collet derrière le dos. — Médaillon ovale, reposant sur une tablette inférieure, le tout encastré dans un encadrement rectangulaire dont les côtés verticaux coupent l'ovale du médaillon. — H. 0m152, L. 0m092. — (Gravé en 1795).

> J. J. BARTHELÉMY.
> *Né en 1716. Mort en 1795.*

Dessiné d'après nature en 1775, et gravé en 1795, par Aug. S^t Aubin.

1^{er} ÉTAT. Eau-forte pure. Tablette blanche. Avant toutes lettres.
2° — Avec la tablette blanche. En B., au M., au-dessous de l'encadrement, le monogramme entrelacé : *A. S.* à la pointe, sans aucunes autres lettres.
3° — Avec la tablette blanche. En B., au M., au-dessous de l'encadrement, à la pointe : *Aug. S^t Aubin ad vivum fecit*, au lieu du monogramme: *A. S.*, sans aucunes autres lettres.
4° — Celui qui est décrit.
5° — En B., au-dessous de : *Dessiné d'après nature. ...* etc., on lit : *Se vend à Paris, chez les Cit. Régent et Bernard lib., quay des Augustins, n° 37.* Le reste comme à l'état décrit.

Un dessin de S^t-Aubin, représentant l'abbé *de Barthélemy*, figurait en 1854 à la vente Renouard, n° 686 du Catalogue. Quatre autres portraits du même auteur, dessins de S^t-Aubin plus ou moins achevés, figuraient à la même vente, n° 2743 du même Catalogue.

9. BARTHELEMY (Jean Jacques). — De pr. à D. C'est la même tête que le portrait précédent, avec cette différence qu'ici le rabat n'existe plus, ainsi que le petit manteau à collet. — Médaillon ovale encastré dans un encadrement rectangulaire, le tout reposant sur une tablette inférieure. — H. 0m145, L. 0m093. — (Gravé en 1792).

> J. J. BARTHÉLÉMY.
> *Né en 1716. Mort en 1795.*

Dessiné d'après nature et gravé par Aug. S^t Aubin.

1^{er} ÉTAT. Eau-forte pure. Avant toutes lettres.
2° — Avant la réduction de la planche de cuivre. Dans cet état on aperçoit en H. de l'estampe une ligne noire horizontale, tracée au burin. Le reste comme à l'état décrit.
3° — La planche a été réduite. Les mots : *Né en 1716. Mort en 1795*, ont été grattés et pas encore rétablis au-dessous du nom du personnage.
4° — Celui qui est décrit.

Ce portrait se trouve en tête de l'ouvrage suivant : Voyage | du jeune Anacharsis | en Grèce | vers le milieu du quatrième siècle | avant l'ère vulgaire | Par Jean Jacq. Barthelemy | quatrieme Edition. | A Paris | de l'imprimerie de Didot jeune | l'an septième.

10. BARTHELEMY (Jean-Jacques). — Répétition du précédent portrait; la tête est d'une proportion plus forte. Planche in-4° au trait seulement. Ce portrait est indiqué dans le Catalogue de la vente d'Augustin de S^t Aubin. Ne l'ayant jamais vu, je ne puis le décrire, et ne l'indique ici que pour mémoire.

11. BARTHELEMY (Jean Jacques). — De pr. à D., en buste, en imitation de pierre antique. — Petit médaillon ovale entouré d'un simple T. ovale, au-dessous duquel on lit en B., au M. : *Duvivier del.* — *S^t Aubin sculp.* — H. 0m043, L. 0m037. — (Gravé en 1798).
Dessiné par Duvivier d'après le buste fait par Houdon.

6 CATALOGUE DE L'ŒUVRE DE A. DE SAINT-AUBIN.

1er ÉTAT. Eau-forte pure. Avant toutes lettres.
2e — Celui qui est décrit.
3e — Le médaillon a été diminué et ne mesure plus que : H. 0m037, L. 0m031. Mêmes lettres qu'à l'état décrit.
4e — Le médaillon se trouve placé ici entre deux torches allumées que l'on voit à D. et à G. du médaillon, et qui sont reliées entre elles en B. par une guirlande de feuillages. Le tout est encadré par un T. C. et un fil. — On lit en H., entre les deux torches, dans l'intérieur du dessin : J. J. BARTHÉLEMY. En B , au-dessous de la guirlande : *Né en* 1716. | *Mort en* 1795. — H. 0m093, L. 0m059.

 Le portrait de Barthélemy décrit au 4e état se trouve en tête du 1er volume de l'édition suivante : *Voyage* | *du* | *Jeune Anacharsis* | *en Grèce* | *vers le milieu du quatrième siècle* | *avant l'ère vulgaire* | *Par J. J. Barthelemy* | *A Avignon* | *chez Jean Albert Joly, Impr.-Libraire* | 1810.

 Il a été fait de ce portrait du 4e état une mauvaise copie au pointillé, placée en tête du 1er volume d'une édition faite, la même année, dans la même ville : *Voyage* | *du Jeune Anacharsis* | *en Grèce* | *vers le milieu du quatrieme siècle* | *avant Jésus-Christ* | *Par J. J. Barthelemy* | *A Avignon* | *chez Hypolite Offray, Imprimeur-Libraire* | *Laurent Aubanel Imprimeur-Libraire* | 1810.

 12. *BARTHELEMY (Jean-Jacques)*. — Petit portrait de pr. à G., gravé d'après une médaille de M. Duvivier. Ce portrait porte en exergue : J. JAC. BARTHELEMY. NAT. CASSICI IN PROVINC., 1716. OBIIT, PARIS, 1795. — Au-dessous du portrait on lit : *B. Duvivier F.* A côté et sur la même planche le revers de cette médaille, sur laquelle on lit : *Viro* | *rei antiquariæ* | *peritissimo* | *Phœn. et Palmyr. Lingg.* | *Elementor restitutori* | *inscript. et Gall. Academ. Socio.* | *Numism. Gazophyl. Præsidi,* | *Anacharseos, Enarratori* | *P. S. B. Duvivier off. mem.* | *Cœlat et dic.*
En B., au-dessous de ces deux médailles, au M. : *Dessiné et gravé par A. St Aubin d'après la médaille de P.S.B. Duvivier.* — H. 0m042, L. 0m042.

 13. *BAUMÉ (Antoine)*. — De 3/4 à D., coiffé d'une perruque à boucles, cravate blanche, habit ouvert. — Médaillon ovale formé par une bordure de pierre dont les côtés de D. et de G. sont coupés par l'encadrement dans lequel ce médaillon est encastré. Tablette inférieure. — H. 0m150, L. 0m089. — (Gravé en 1772).

> ANTOINE BAUMÉ.
>
> Mtre Apoticaire de Paris
> de l'Académie Royale des sciences
> Né à Senlis le 26 février 1728.

C. N. Cochin delin. 1772 (à la pointe). *Aug. de St Aubin sculp.* (à la pointe).

1er ÉTAT. Eau-forte pure. Tablette blanche. En B., à la pointe, à G. : *C. N. Cochin delin.* 1772. A D. : *Aug. de St Aubin sculp.* Sans aucunes autres lettres.
2e — Épreuve terminée. Sur la tablette, le nom seul du personnage, ANTOINE BAUMÉ, avant les trois lignes qui se trouvent au-dessous. Le reste comme au 1er État.
3e — Celui qui est décrit. Dans cet état, les inscriptions qui sont au bas, au-dessous de la tablette, relatives aux artistes, sont écrites d'une pointe toute différente que dans les autres états.
4e — Il existe de ce portrait une assez bonne copie et dans le même sens que l'original. On lit sur la tablette : ANTOINE BAUMÉ | *mtre apoticaire de Paris* | *de l'Academie Royale des sciences.* Sans autres lettres.

 Ce portrait se trouve en tête du premier volume de l'ouvrage suivant : *Chymie* | *expérimentale* | *et* | *raisonnée* | *Par M. Baumé maitre apothicaire de Paris* | *Démonstrateur en Chymie et de l'Academie* | *Royale des sciences.* | (3 vol. in-8°). *A Paris, chez P. Franc. Didot le jeune, Libraire de la Faculté* | *de médecine, Quai des Augustins.* | *MDCCLXXIII.* | *Avec approbation et privilège du Roi.*

 La gravure du portrait de Baumé, d'après le dessin de Cochin, figurait à l'exposition du Louvre, en 1773, sous le n° 286.

 14. *BEAUMARCHAIS (P. A. Caron de)*. — En buste de pr. à D., cheveux poudrés avec deux étages de boucles sur le côté, la queue nouée derrière la tête avec un gros ruban ; cravate blanche, habit à vaste

collet. — Médaillon circulaire, fixé en H., au M., par un anneau et un nœud de rubans à un encadrement rectangulaire. — H. 0^m174, L. 0^m122. — (Gravé en 1773.)

| P. A. CARON DE BEAUMARCHAIS. |

C. N. Cochin del. (à la pointe). *Aug. de S^t Aubin sculp.* 1773 (à la pointe).

1^er ÉTAT. Eau-forte pure. En B., au-dessous de l'encadrement, à la pointe, à G. : *C. N. Cochin del. Mars 1774.* A D. : *Aug de S^t Aubin sculp.* Sans aucunes autres lettres.
2° — Celui qui est décrit.

Ce portrait sert d'en-tête au livre suivant : *Mémoires | de | M. Caron de Beaumarchais | Ecuyer conseiller secrétaire du Roi, Lieutenant | Général des Chasses au Bailliage et Capitainerie | de la Varenne du Louvre, Grande Vénérie etc. | Fauconnerie de France accusé de corruption de Juge | contre | M^r Goëzman Conseiller de grand chambre au | Parlement de Paris accusé de subornation et Faux. | M^me Goëzman et le sieur Bertrand, accusés | Le sieur Marin Gazetier de France | et le sieur d'Arnaud Baculard Conseiller | d'ambassade assignés comme témoins. | A Paris. | chez Ruault, Libraire, rue de la Harpe. | MDCCLXXIV.*

Il a été fait de nombreuses reproductions du portrait ci-dessus. Citons en passant :

(A) Une lithographie par H. Grevedon, de pr. à G. Beaumarchais, *d'après le dessin fait d'après nature par Saint Aubin.*

(B) Une gravure par Ambroise Tardieu, de pr. à D., avec cette mention : *Gravé d'après S^t Aubin par Ambroise Tardieu.*

(C) Un charmant petit portrait, de pr. à D., dans un médaillon dont la bordure simule la pierre, et reposant sur une tablette inférieure. Avant toutes lettres.

(D) Une mauvaise copie du portrait original de Cochin, avec la même disposition d'encadrement. On lit en B., à G., au-dessous de l'encadrement : *M. Wachsmut sculp.*

Catalogue hebdomadaire, 16 juillet 1774. — N° 29, art. 9. Portrait de M. Caron de Beaumarchais, gravé d'après M. Cochin par M. de St-Aubin. Format in-4°. — 1 l. 4 s. A Paris, chez Ruault, libraire, rue de la Harpe.

Mercure de France. 7^bre 1774. — Portrait de M. Caron de Beaumarchais, gravé en médaillon d'après le dessin de M. Cochin. A Paris, chez Ruault, libraire, rue de la Harpe. Prix : 1 liv. 4 sols.

15. **BECKFORD** (*Guglielmus*). — Petit portrait en buste, de pr. à D., en imitation de pierre antique, les cheveux pendants derrière la tête et noués par un ruban. — Médaillon circulaire à fond noir entouré d'un T. circulaire et d'un fil. — En B., au-dessous du fil., à G. : *P. Sauvage pinxit.* A D. : *Aug. de S^t Aubin sculpsit.* En dessous, au M. : Guglielmus Beckford Anglus. — H. 0^m071, L. 0^m071. — (Gravé en 1793).

1^er ÉTAT. Avant toutes lettres. Le fond du médaillon n'est pas, dans cet état, d'un noir aussi intense que celui des états postérieurs.
2° — En B., au-dessous du fil., au M., à la pointe : *A. S. A.* Sans aucunes autres lettres.
3° — En B., au-dessous du fil., à G., à la pointe : *Peint par P. Sauvage.* Au M. : 1793. A D. : *Gravé par Aug. de S^t Aubin.* Sans aucunes autres lettres. Quelques épreuves de cet état sont tirées sur papier de chine.
4° — Celui qui est décrit. Quelques épreuves de cet état sont tirées au bistre.

Beckford William, littérateur anglais, auteur d'un petit ouvrage fort estimé en Angleterre et très-peu connu en France. Cet ouvrage, traduit en français, a été réimprimé à Londres, en 1815, avec le titre suivant : *Vathek | à Londres | chez Clarke new bond street. | 1815.* On lit sur la page qui suit le titre la petite note suivante : « Les éditions de Paris et de Lausanne étant devenues fort rares, j'ai consenti à ce que l'on républiât à Londres ce petit ouvrage tel que je l'ai composé. La traduction, comme on sait, a paru avant l'original. Il est fort aisé de croire que ce n'était pas mon intention. Des circonstances peu intéressantes pour le public en ont été la cause. — *W. Beckford.* »

CATALOGUE DE L'ŒUVRE DE A. DE SAINT-AUBIN.

16. BELLOY (Pierre-Laurent Buirette de). — De face, perruque à ailes de pigeon, habit à collet galonné sur les coutures, avec boutonnières à galons, genre polonaise. — Médaillon ovale, encastré dans un encadrement rectangulaire, dont les côtés verticaux coupent la bordure du médaillon, et comprenant une tablette inférieure. — H. 0m155, L. 0m089.

> PIERRE LAURENT BUIRETTE DE BELLOY
> *de l'Académie Françoise*
> *Citoyen de Calais*
> *Né à Saint-Flour le 17 9bre 1727, mort à Paris le 5 mars 1775.*

Ce portrait, sans nom d'artiste, est bien de St Aubin. Il se trouve dans son œuvre, que possède la Bibliothèque Nationale (Cabinet des Estampes).

17. BELLOY (Pierre Laurent de). — Un génie debout sur des marches qui surmontent un sarcophage en pierre. Il tient d'une main une torche renversée, et a son autre main posée sur un médaillon où l'on voit, de pr. à D., le portrait de De Belloy. Ce médaillon repose sur un fût de colonne posée sur les marches qui surmontent le sarcophage, qui lui-même repose sur deux marches sur lesquelles on voit des armures, des drapeaux, des épées entrelacées de branches de chêne et de laurier. Du sarcophage s'élancent des rayons de lumière qui éclairent toute la composition. — En H. du portrait de De Belloy et dans l'intérieur du médaillon on lit : P. LAU. DE BELLOY. Sur le sarcophage : AUX SIX HÉROS DE CALAIS | EUCHE ST PIERRE, J. D'AIRE, | P. VUISSANT, J. VUISSANT, etc. Toute la composition est entourée d'un T. C. et d'un fil. — H. 0m138, L. 0m084. — (Gravé en 1765.)

De Sompsois delin. effigies. *Se vend à Paris chés Basan, Graveur, rue du Foin S. Jacques.* *De St Aubin fecit.*

1er ÉTAT. Epreuve d'eau-forte pure, entourée d'un simple T. C. Avant toutes lettres.
2° — Épreuve terminée, entourée d'un simple T. C. Avant toutes lettres.
3° — T. C. Un fil. avant les inscriptions relatives aux artistes, et qui, dans l'état décrit, se trouvent en B., à G. et à D., au-dessous du fil. Le reste comme à l'état décrit.
4° — En B., au-dessous du fil., à G. : *De St Aubin fecit.*, au lieu de : *De Sompsois delin. effigies.* Aucune inscription à D. Le reste comme à l'état décrit.
5° — Celui qui est décrit.

Mercure de France. Avril 1765. — Le *Siége de Calais*, tragédie dédiée au Roi par M. de Belloy, représentée pour la première fois par les Comédiens françois ordinaires du Roi, le 13 février 1765; suivie de notes historiques avec cette épigraphe :

>*Vestigia Græca*
> *Ausi deserere, et celebrare domestica facta.*

A Paris, chez Duchesne Lebeau, rue Saint-Jacques, au Temple du Goût, 1765, in-8° de 136 pages. Nous avertissons le public que la seule édition faite sous les yeux et par les soins de l'auteur est celle qui se vend chez Duchesne, et dont les exemplaires portent une double L au bas de la 1re page. S'il en paraît d'autres éditions, elles ne peuvent être qu'imparfaites et défectueuses.

Catalogue hebdomadaire. Mars 1765. — N° 11, art. 25. Portrait de M. DE BELLOY, et le Mausolée aux héros qu'il a fait revivre dans le *Siége de Calais*. In-8°, chez Bazan, graveur, rue du Foin-Saint-Jacques, et chez Duchesne, libraire, rue Saint-Jacques. 12 s.

Mercure de France. Avril 1765. — On trouve chez le sieur Bazan, graveur, rue du Foin-Saint-Jacques, une estampe qui ne peut qu'ajouter à la gloire de M. de Belloy. Son médaillon est au-dessus du Mausolée des héros de Calais. Un génie appuyé sur le médaillon tient un flambeau renversé qu'il secoue, et dont les étincelles raniment leurs cendres. On y lit les noms d'Eustache de St-Pierre, de J. Vaize et des deux Vuissant. Ceux des deux autres citoyens de Calais qui s'étaient dévoués comme eux, et qui sont maintenant ignorés, semblent effacés par le temps. L'idée de cette composition ingénieuse semble avoir été prise de la première scène du 4° acte de la tragédie, où le maire de Calais s'écrie :

> *Que je te dois d'encens, Souverain de mon être !*
> *Pour quels brillants destins ta bonté m'a fait naître !*
> *Si dans l'obscurité tu plaças mon berceau,*
> *Les rayons de la gloire entourent mon tombeau.*

Cette idée, vraiment pittoresque, nous paraît faire également honneur au cœur et à l'esprit de son auteur.
Le format de l'estampe est le même que celui de la tragédie, dont elle peut orner le frontispice. Le prix est de 12 sols. On a trouve aussi chez Duchesne, libraire, rue Saint-Jacques.

18. (A) **BERNIS** (*Le Cardinal de*). — De pr. à G., une calotte sur le derrière de la tête, un rabat au cou, autour duquel est la croix du S^t Esprit. — Médaillon à fond noir, encastré dans un encadrement rectangulaire comprenant une tablette inférieure; le tout entouré d'un fil. — H. 0^m104, L. 0^m074. — (Gravé en 1797.)

<div style="border:1px solid;">LE CARDINAL DE BERNIS.</div>

Marteau cerâ expressit (à la pointe). *A. S^t Aubin del. et sculp.* (à la pointe).

1^{er} ÉTAT. L'encadrement, qui ici n'est pas entouré d'un fil., est beaucoup plus petit et ne mesure que H. 0^m085, L. 0^m056. De plus, la tablette est blanche; la lettre du nom du personnage représenté est grise, et on lit en B., au-dessous de l'encadrement au M., le monogramme entrelacé : *A. S.* Sans aucunes autres lettres.

2^e — Ici la tablette est ombrée, la lettre du nom du personnage représenté est noire, et on lit en B., au-dessous de l'encadrement, à la pointe, à G. : *Marteau cerâ expressit*; à D. : *A. S. Aubin del. et sculp.* Le monogramme a disparu. Le reste comme au 1^{er} état.

3^e — Celui qui est décrit. Quelques épreuves de cet état ont la tablette toute blanche, mais par l'artifice d'un cache-lettre dont on sent la trace avec le bout du doigt passé sur la tablette.

(B) Copie agrandie et au trait du portrait (A). — Encadrement circonscrit de deux fil., avec tablette inférieure. En H., entre l'encadrement et les fil., au M. : *Hist. de France.* Au-dessus des fil., à G. : *Tome IV, page* 315. H. 0^m091, L. 0^m058.

<div style="border:1px solid;">LE CARD^{al} DE BERNIS.</div>

S^t Aubin del^t. *Landon Direx^t.*

Ce portrait se trouve dans la *Biographie universelle de Michaud*, tome IV, page 315.

Le dessin de S^t Aubin représentant le cardinal de Bernis figurait en 1854 à la vente Renouard, n° 1401 du Catalogue. Il était vendu 41 francs avec l'exemplaire sur vélin de *La Religion vengée*, une des œuvres du cardinal.

19. **BIGNON** (*Jérôme-Frédéric*). — De pr à D., poudré à blanc, avec cinq étages de boucles, une queue de cheveux épars sur le dos, cravate blanche, jabot de dentelle. — Médaillon circulaire, fixé en H., au M., par un anneau et un nœud de rubans, à un encadrement rectangulaire, et reposant sur une tablette comprise dans l'encadrement. — H. 0^m183, L. 0^m129. — (Gravé en 1778.)

<div style="border:1px solid;">M^{re} JÉROME FREDERIC BIGNON.
Conseiller d'Etat, Bibliothécaire du Roi
et Conseiller houraire au Parlement de Paris.</div>

Aug. de S^t Aubin ad vivum del et sculp. (à la pointe).

1^{er} ÉTAT. Eau-forte pure. La tablette blanche. En B., au-dessous de l'encadrement, au M. : *Aug. de S^t Aubin ad vivum del. et sculp.* Sans aucunes autres lettres.

2^e — Épreuve terminée, tablette blanche, mêmes lettres qu'au 1^{er} état.

3^e — Celui qui est décrit.

4^e — *Conseiller honoraire*, au lieu de *Conseiller houraire*. Le reste comme à l'état décrit.

5^e — *Conseiller d'honneur*, au lieu de *Conseiller honoraire*. Le reste comme à l'état décrit.

CATALOGUE DE L'ŒUVRE DE A. DE SAINT-AUBIN.

20. *BITAUBÉ (Paul-Jérémie).* — De 3/4 à D., coiffé d'une perruque à marteaux, jabot de dentelle à son habit. — Médaillon ovale, encastré dans un encadrement rectangulaire figurant un mur en pierre de taille. Le médaillon repose sur une tablette comprise dans l'encadrement. En H. au-dessus du médaillon, une guirlande de feuilles de chêne, entrelacée de rubans, et ayant au M. une couronne de laurier. Au-dessous de la tablette, une lyre, deux trompettes en sautoir ; à D. et à G., des branches de laurier. Le tout est entouré d'un fil. — H. 0m136, L. 0m077. — (Gravé en 1786.)

> P. J. BITAUBÉ.
>
> *de l'Académie Royale de Berlin et de celle des Inscriptions et Belles-Lettres de Paris.*

C. N. Cochin delin. (à la pointe). 1786 (à la pointe). *Aug. de St Aubin sculp.* (à la pointe).

1er ÉTAT. Eau-forte pure. Tablette blanche. Avec les inscriptions en B., au-dessous de l'encadrement, sans autres lettres.
2e — Celui qui est décrit.
3e — C'est le même portrait que le précédent, mais avec de nombreuses différences dans l'encadrement. Ici les guirlandes et les accessoires qui se trouvaient au-dessus du portrait et au-dessous de la tablette ont disparu, l'encadrement n'est plus entouré d'un fil, et les dimensions de cet encadrement sont toutes différentes. Elles mesurent H. 0m104, L. 0m063. Le reste comme à l'état décrit. Il existe des épreuves de cet état avant les inscriptions relatives aux artistes, qui sont en B., au-dessous de l'encadrement.

Le portrait de l'état décrit se trouve en tête du livre suivant : *Joseph | par M. Bitaubé | de l'Académie Royale des Sciences et Belles | Lettres de Berlin et de celle des Inscriptions | et Belles lettres de Paris. | Quatrième édition | à Paris | de l'imprimerie de Didot l'aîné. | MDCCLXXXVI.* Outre le portrait, ce volume contient des vignettes par Marillier.

Le dessin de St Aubin représentant P. J. Bitaubé figurait en 1854 à la vente Renouard, no 2033 du Catalogue. Ce dessin était vendu avec un exemplaire de *Joseph* tiré sur vélin, et contenant, outre ce portrait, les neuf dessins originaux de Marillier, plus les gravures et les eaux-fortes, pour la somme de 130 francs.

21. *BLANCHARD (Esprit-Joseph-Antoine).* — De pr. à D., coiffé d'une vaste perruque à nombreuses boucles, cravate blanche, jabot de dentelle à son habit. — Médaillon circulaire, fixé en H., au M., par un anneau et un nœud de rubans, à un encadrement rectangulaire. Le médaillon repose sur une tablette comprise dans l'encadrement. — H. 0m177, L. 0m122. — (Gravé en 1767.)

> ESprit Jh Ae BLANCHARD,
>
> *Ecuyer, Chevalier de l'Ordre du Roy,*
> *Maître de Musique de la Chapelle de Sa Majesté,*
> *Né à Perne dans le Comtat d'Avignon.*

Dessiné par C. N. Cochin. *Gravé par Aug. de St Aubin.* 1767.

1er ÉTAT. Eau-forte pure. Tablette blanche. Avant toutes lettres.
2e — Celui qui est décrit.

Esprit-Joseph-Antoine Blanchard naquit à Pernes, dans le comtat d'Avignon, le 29 février 1696. Son père était médecin. Il fut enfant de chœur à la métropole d'Aix en Provence, où l'avaient été pareillement les fameux Gilles et Campra. Il donna dès son enfance des preuves certaines de son génie pour la composition de la musique latine. A l'âge de vingt et un ans, il fut revêtu de la place de maître de musique du chapitre Saint-Victor, à Marseille. La peste s'y étant déclarée pendant un voyage qu'il fit à Toulon, il fut contraint de s'arrêter dans cette dernière ville, où il fut maître de musique de la cathédrale, et successivement de la métropole de Besançon et de la cathédrale d'Amiens. En 1737, M. de Vaureal, évêque de Rennes, et qui était alors maître de la musique de la chapelle du Roi, lui ayant permis de faire exécuter devant Sa Majesté son magnifique motet : *Laudate Dominum quoniam bonus est psalmus*, il obtint une des quatre charges de sous-maître de ladite chapelle, qui était demeurée vacante depuis le décès du sieur Bernier. En 1742, le Roi lui accorda le prieuré d'Effendie et une pension sur une abbaye. M. l'évêque de Rennes le chargea, en 1748, de la conduite des pages de la musique de la chapelle. Il abandonna dans la suite l'état ecclésiastique et se

CATALOGUE DE L'ŒUVRE DE A. DE SAINT-AUBIN.

maria. Sa Majesté, voulant récompenser les grands talents et les longs services du sieur Blanchard, l'honora, en 1764, de lettres de noblesse et du cordon de l'ordre de Saint-Michel, qui vaquait alors par le décès de l'illustre Rameau. Enfin, après avoir rempli sa place avec la plus grande distinction pendant l'espace de trente-trois ans, il mourut à Versailles le 10 avril 1770. Il fut généralement regretté de tous les gens de l'art. M. Blanchard était doux et modeste; il aimait à rendre justice au mérite de ses contemporains. Il joignait à une très-bonne éducation et à d'excellentes études un fonds de piété admirable qui se fait clairement apercevoir dans toutes ses productions. Sa musique est extrêmement savante, pleine de grâce et de génie. Sa manière de moduler était facile, coulante et séduisante. Enfin les véritables connaisseurs, et le grand Rameau lui-même, lui ont tous rendu la justice de dire qu'il fut un des plus excellents compositeurs de musique d'église parmi tous les maîtres qui ont travaillé pour la chapelle du Roi. (Note manuscrite par M. Marc-François Bêche, ancien officier de la chapelle musique du Roi, inscrite en tête d'un recueil manuscrit de motets composés par M. Blanchard. — Bibliothèque nationale, Vm. 331.)

22. **BLANCHET** (*François*). — De face, coiffé d'une perruque à boucles lui encadrant le visage, un rabat noir liséré de blanc au cou. — Médaillon ovale, encastré dans un encadrement rectangulaire dont les côtés verticaux coupent l'ovale du médaillon, le tout reposant sur une tablette inférieure. En H., au M., sur la bordure du médaillon : Fs BLANCHET. — H. 0m155, L. 0m092. — (Gravé en 1784, d'après un tableau peint en pastel.)

> *Puis-je espérer de vivre au Temple de mémoire?...*
> *Mais qu'importe après tout? dans le siècle où je vis*
> *Je fais, grâces au Ciel, tout le bien que je puis,*
> *Le vrai bien, peu connu, peu vanté dans l'histoire;*
> *Je remplis mes devoirs, je règle mes désirs,*
> *J'aime la gloire enfin, plus que les vains plaisirs,*
> *Et la vertu plus que la gloire.*

A. de St Aubin fecit (à la pointe).

1er ÉTAT. La tablette est toute blanche, avant les rayures qui se trouvent dessus au 2e état. On y lit les vers qui se trouvent à l'état décrit. Sans autres lettres.
2e — Avant l'inscription : *A. de St Aubin fecit*, qui se trouve en B., au M., au-dessous de l'encadrement. Le reste comme à l'état décrit.
3e — Celui qui est décrit.

Ce portrait se trouve en tête de : *Apologues | et Contes | Orientaux etc. | par l'auteur | des | Variétés morales et amusantes. | Legite, austeri. | A Paris | chez Debure fils aîné, Libraire, quai des Augustins | MDCCLXXXIV | Avec approbation et privilège du Roi.* — 1 vol. in-8°.

23. **BOILEAU** (*Despréaux Nicolas*). — De pr., à D., coiffé d'une vaste perruque dont les boucles lui tombent sur les épaules, le cou nu, la chemise entr'ouverte. — Médaillon ovale, encastré dans un encadrement rectangulaire, comprenant une tablette inférieure, le tout circonscrit par un fil. — H. 0m127, L. 0m083. — (Gravé en 1800.)

> BOILEAU.

Dessiné et Gravé par Aug. St Aubin d'après le Buste fait par Girardon.

1er ÉTAT. Eau-forte pure. Avant le fil. autour de l'encadrement, avec la tablette blanche. Sans aucunes lettres.
2e — La tablette blanche, le nom du personnage représenté en lettres grises; en B., au M., au-dessous du fil., à la pointe : *Aug. St Aubin del. et sculp.* Au lieu de : *Dessiné et gravé par....* etc. Le reste comme à l'état décrit.
3e — Celui qui est décrit.

Le portrait de Boileau décrit ci-dessus se trouve à la page 360 du tome 42 des *Œuvres | complètes | de Voltaire | A Paris | chez Antoine Auguste Renouard | MDCCCXIX*.
Deux dessins de St Aubin, représentant Boileau, figuraient en 1854 à la vente Renouard, n° 1333 du Catalogue.

24. BOILEAU. — Répétition en plus petit du portrait précédent, mais tourné de pr. à G. — Médaillon ovale, encastré dans un encadrement rectangulaire comprenant un tablette inférieure. — H. 0m093, L. 0m062. — (Gravé en 1800.)

> BOILEAU.
>
> *Aug. St Aubin fecit* (à la pointe).
> *A Paris chez Ant. Aug. Renouard.*

1er État. Eau-forte pure. Tablette blanche. En B., au-dessous de l'encadrement, au M., à la pointe, le monogramme entrelacé : *A. S.* Sans aucunes autres lettres.
2e — Épreuve terminée. La tablette blanche. Le nom du personnage représenté, en lettres grises. En B., au-dessous de l'encadrement, au M., le monogramme entrelacé : *A. S.* Sans autres lettres.
3e — Avant *A Paris, chez Ant. Aug. Renouard.* Le reste comme à l'état décrit.
4o — Celui qui est décrit.

25. BOILEAU. — La tête tournée de 3/4 à D., le corps de face, grandes boucles de sa perruque lui tombant sur la poitrine, chemise ouverte — Médaillon ovale, encastré dans un encadrement rectangulaire comprenant une tablette inférieure. — H. 0m143, L. 0m087. — (Gravé en 1806.)

> BOILEAU.
>
> AS.
> *A Paris chez Ant. Aug. Renouard, rue St André des Arcs.*

1er État. Eau-forte pure. Tablette blanche. En B., au-dessous de l'encadrement, au M., le monogramme entrelacé : *A. S.* Sans autres lettres.
2e — Épreuve terminée. Avec la tablette blanche. Le nom du personnage représenté, en lettres grises. Le reste comme à l'état décrit.
3e — Celui qui est décrit.

26. BOILEAU. — En buste, de face, à mi-corps, large perruque dont les boucles lui couvrent les épaules; il a une cravate blanche au cou, un habit galonné aux boutonnières, et sur les épaules un manteau dont, avec une de ses mains, il ramène les plis sur sa poitrine. — Médaillon ovale entouré d'un T. ovale.
En B., au-dessous du médaillon, au M. : *Dessiné et gravé à l'eau-forte par Saint-Aubin.* Et plus B. : Boileau. — H. 0m116, L. 0m088.
Épreuve d'eau-forte pure, l'un des derniers ouvrages du maître. (Gravé en 1806.)
Le portrait de Boileau décrit ci-dessus se trouve en tête du 1er volume des Œuvres | de | *Boileau Despreaux* | à Paris | chez Jean François Bastien | an XIII 1805.

27. BOSQUILLON (*Édouard-François-Marie*). — En buste, de face, le corps légèrement tourné à D., les cheveux poudrés et relevés sur le côté en ailes de pigeon; il a une cravate blanche, et est vêtu d'un habit à collet, à moitié boutonné sur la poitrine. — Médaillon ovale, fixé en H, au M., par un anneau, à un encadrement rectangulaire comprenant une tablette inférieure. — H. 0m130, L. 0m079. — (Gravé en 1798.)

> EDUrs Fous MAria BOSQUILLON.
> *Saluberrimæ Facultatis Parisiensis Doctor,*
> *Regens, in Franciæ collegio Græcarum*
> *Litterarum Professor, Societatis Medicæ*
> *Edinburgensis socius.*
> Ann. Ætat. 54.

Isabey pinxit. (à la pointe). St *Aubin sculpsit* 1798. (à la pointe).

1er ÉTAT. Tablette blanche. En B., au-dessous de l'encadrement, au M., à la pointe, le monogramme entrelacé : *A. S.* Sans aucunes autres lettres.

2e — Tablette blanche. En B., au-dessous de l'encadrement, à la pointe, à G. : *Isabey pinxit.* A D. : *St Aubin sculpsit* 1798. Sans aucunes autres lettres.

3o — Celui qui est décrit.

Le portrait de Bosquillon décrit ci-dessus se trouve en tête de *Traité | de la | gonorrhée virulente | et | de la maladie vénérienne | de Benjamin Bell chirurgien de l'hôpital royal | d'Édimbourg et | traduit sur la deuxième édition anglaise et augmenté | d'un grand nombre d'observations sur les moyens | de reconnaître et de traiter les maladies des voies | urinaires, de la peau et autres, qu'on confond souvent | avec les symptômes de la maladie vénérienne | Par Édouard Fr. Bosquillon | D. R. de la ci-devant faculté de médecine de Paris, ancien professeur de chi | rurgie latine et de matière médicale, professeur de langue grecque au collège | national de France, médecin du grand Hospice de Paris, de la Société de médecine d'Edimbourg, de la Société médicale d'émulation de Paris, etc., avec deux tables de matières, une planche et le portrait du traducteur | A Paris | au Collège national de France, place Cambrai. | An X. 1802.*

28. **BOSSUET.** — De pr. à G., une calotte sur le derrière de la tête, les cheveux lui tombant sur les épaules, rabat au cou; sur sa poitrine, une croix pendue à un large ruban. — Médaillon ovale, encastré dans un encadrement rectangulaire, comprenant une tablette inférieure; le tout entouré d'un fil. — H. 0m128, L. 0m082. — (Gravé en 1803.)

BOSSUET.

Aug. St Aubin. del. et sculp. (à la pointe).

1er ÉTAT. Eau-forte pure. Tablette blanche. Sans le fil. autour de l'encadrement. En B., au-dessous de l'encadrement, au M., à la pointe, le monogramme entrelacé : *A. S.* Sans aucunes autres lettres.

2e — Épreuve terminée. Tablette blanche, sans le fil. autour de l'encadrement, et en B., au-dessous de l'encadrement, au M., à la pointe, le monogramme entrelacé : *A. S.* Sans aucunes autres lettres.

3o — La tablette blanche. Le nom du personnage représenté, en lettres grises. Le reste comme à l'état décrit.

4o — Celui qui est décrit.

Le portrait de Bossuet décrit ci-dessus se trouve page 248, dans le volume 18e des *Œuvres | complètes | de Voltaire. | A Paris | chez Antoine Auguste Renouard. | MDCCCXIX.*

29. **BOSSUET.** — Réduction du portrait précédent, mais en contre-partie. — Médaillon ovale, encastré dans un encadrement rectangulaire comprenant une tablette inférieure.— H. 0m093, L. 0m064. — (Gravé en 1806.)

BOSSUET.

Aug. St Aubin fecit (a la pointe).
A Paris chez Ant. Aug. Renouard.

1er ÉTAT. Eau-forte pure. Tablette blanche. En B., au M., au-dessous de l'encadrement, à la pointe, le monogramme entrelacé : *A. S.* Sans autres lettres.

2e — Tablette blanche. Le nom du personnage représenté, en lettres grises. En B., au-dessous de l'encadrement, au M, le monogramme entrelacé : *A. S.* Sans autres lettres.

3o — Celui qui est décrit.

Le portrait de Bossuet décrit ci-dessus se trouve en tête de *Oraisons | funèbres | de Bossuet | évêque de Meaux. | A Paris | chez Ant. Aug. Renouard. | An X. 1802.* 2 volumes in-12.

30. **BOURDALOUE.** — De face, la tête légèrement de 3/4 à D., calotte sur la tête, soutane à haut

collet entr'ouvert, et doublé d'un col blanc. — Médaillon ovale, encastré dans un encadrement rectangulaire comprenant une tablette inférieure. — H. 0m095, L. 0m063. — (Gravé en 1802.)

BOURDALOUE.

Aug. St Aubin fecit (à la pointe).
A Paris chez Ant. Aug. Renouard.

1er État. Eau-forte pure. Tablette blanche. En B., au-dessous de l'encadrement, au M., à la pointe, le monogramme entrelacé : *A. S.* Sans aucunes autres lettres.
2e — La tablette blanche. Le nom du personnage représenté, en lettres grises. En B., au-dessous de l'encadrement, au M., le monogramme entrelacé : *A. S.* Sans autres lettres.
3e — La tablette ombrée. Le nom du personnage représenté, en lettres grises. En B., au-dessous de l'encadrement, au M., à la pointe : *Aug. St Aubin fecit.* Sans autres lettres.
4e — La tablette ombrée, le nom du personnage en lettres noires. En B., au-dessous de l'encadrement, au M., à la pointe : *Aug. St Aubin fecit.* Sans autres lettres.
5e — Celui qui est décrit.

Le portrait de Bourdaloue décrit ci-dessus, se trouve en tête de : Oraisons funèbres | choisies | de | Mascaron, Bourdaloue | La Rue et Massillon. | A Paris | chez Ant. Aug. Renouard. | An X. 1802. 1 vol. in-12.

Le dessin de Saint-Aubin représentant *Bourdaloue* figurait, en 1854, à la vente Renouard, n° 923 du catalogue. Ce dessin était vendu avec un exemplaire, sur vélin, des *Oraisons funèbres choisies de Mascaron, Bourdaloue, La Rue et Massillon,* pour la somme de 50 francs.

31. BUFFON. — De pr. à D., en buste, en imitation de pierre antique, sur fond noir. Médaillon circulaire, fixé en H., au M., par un anneau et un nœud de rubans, à une pyramide se détachant sur un ciel nuageux, et dont la partie supérieure est coupée par la T. C. du haut de la planche. Cette pyramide porte une tablette inférieure sur l'entablement de laquelle on voit une trompette de renommée, dans laquelle sont passées deux couronnes, une branche de laurier et deux papiers sur lesquels on lit : *Histoire* | *naturelle.* — *Théorie de la terre.* — Toute cette composition est entourée d'un T. C. — H. 0m200, L. 0m185. — (Gravé en 1798.)

Naturam amplectitur omnem.

A. S. fect. (à la pointe).

1er État. Tablette blanche, avec les inscriptions sur les papiers qui se trouvent sur l'entablement de la tablette. En B., au-dessous du T. C., au M., à la pointe, le monogramme entrelacé : *A. S.* Sans autres lettres.
2e — En B., au M., au-dessous du T. C., à la pointe le monogramme entrelacé : *A. S.*, au lieu de : *A. S. fect.* Le reste comme à l'état décrit.
3e — Celui qui est décrit.
4e — On lit en B., au-dessous du T. C., à D. : *En nombre.* Le reste comme à l'état décrit.

32. BUFFON. — Même portrait que le précédent, avec cette différence que la pyramide est supprimée, ainsi que les accessoires qui se trouvaient sur la tablette. Ici le portrait est dans un médaillon ovale, encastré dans un encadrement rectangulaire comprenant une tablette inférieure. Le tout est circonscrit par un fil. — H. 0m128, L. 0m083. — (Gravé en 1798.)

BUFFON.

P. Sauvage pinx. (à la pointe). *A. St Aubin. sculp.* (à la pointe).

1er État. Avec la tablette blanche. Le nom du personnage représenté, en lettres grises. Le reste comme à l'état décrit.
2e — Celui qui est décrit.

Le portrait de Buffon décrit ci-dessus se trouve page 48, dans le tome 32 des Œuvres | complètes | de Voltaire. | A Paris | chez Antoine Auguste Renouard. | MDCCCXIX.

CATALOGUE DE L'ŒUVRE DE A. DE SAINT-AUBIN.

33. BUFFON. — Répétition un peu amplifiée du portrait précédent. — A claire-voie, on lit en B., au-dessous du buste du personnage, à la pointe, le monogramme entrelacé : *A. S.* Et plus B., au M. : BUFFON. Au-dessous : *A Paris, chez Ant. Aug. Renouard.* — H. 0m036, L. 0m036. — (Gravé en 1806.)
Quelques épreuves de ce portrait ont été tirées sur papier rose.

1er ÉTAT. Avant *A. Paris chez Ant. Aug. Renouard.* Le nom du personnage en lettres grises. Le reste comme à l'état décrit.
2e — Celui qui est décrit.

34. CAFFIERY (J. J.) — De pr. à G., perruque à sept boucles sur les oreilles, large nœud de rubans retenant sa queue par derrière. — Médaillon circulaire, fixé en H., au M., par un anneau et un nœud de rubans, à un encadrement rectangulaire. — H. 0m180, L. 0m123. — (Gravé en 1779.)

J. J. CAFFIERY
Sculpteur du Roi,
Professeur en son Académie de Peinture et Sculpture.

C. N. Cochin filius delin. 1779 (le millésime à la pointe). *Aug. de St Aubin sculp.*

1er ÉTAT. Eau-forte pure. En B., au-dessous de l'encadrement, à G. : *C. F. Cochin filius delin.;* à D. : *Aug. de St Aubin sculp.* Ces deux inscriptions sont à la pointe sèche. Sans autres lettres.
2e — L'épreuve terminée au burin. Le reste comme au 1er état.
3e — Celui qui est décrit.

La gravure du portrait de Caffierry, d'après le dessin de Cochin, figurait à l'exposition du Louvre, en 1779, sous le n° 285.

35. CARS (Laurent). — De pr. à G., perruque à nombreuses boucles, cravate blanche, jabot de dentelles. — Médaillon circulaire, fixé en H., au M., par un anneau et un nœud de rubans, à un encadrement rectangulaire. — H. 0m181, L. 0m120. — (Gravé en 1768.)

LAURENT CARS.
Graveur du Roy et conseiller en son Académie
de Peinture et Sculpture.

Dessiné par C. N. Cochin 1750. *Gravé par Aug. de St Aubin.* 1768.
Se vend à Paris chez l'auteur rue des Mathurins au petit Hotel de Clugny.

1er ÉTAT. Eau-forte pure. Avant toutes lettres.
2e — En B., au-dessous de l'encadrement, à la pointe sèche, à G. : *C. N. Cochin del.* 1750; à D. : *Aug. de St Aubin sculp.* 1768. L'adresse : *Se vend à Paris.....* etc., n'existe pas. Le reste comme à l'état décrit.
3e — En B., au-dessous de l'encadrement, à G. : *Dessiné par C. N. Cochin;* à D. : *Gravé par Aug. de St Aubin,* 1768. L'adresse : *Se vend à Paris.....* etc., n'existe pas. Le reste comme à l'état décrit.
4e — En B., au-dessous de l'encadrement, à G. : *Dessiné par C. N. Cochin,* 1750 ; à D. : *Gravé par Aug. de St Aubin,* 1768. L'adresse : *Se vend à Paris.....* etc., n'existe pas. Le reste comme à l'état décrit.
5e — Celui qui est décrit.

M. de Saint-Aubin avait fait hommage de cette planche à L. Cars, dont il était l'élève, comme un gage de son respect et de sa reconnaissance.

Mercure de France. 7bre 1768. — Les Solon et les Dioscoride chez les Grecs, non contents d'avoir obtenu par les compositions ingénieuses de leur gravure l'estime des amateurs des beaux-arts, cherchaient à mériter leur reconnaissance en leur offrant les traits des artistes chéris de la nation. M. Cochin, à leur exemple, consacre une partie de ses loisirs à nous tracer au crayon les portraits de nos plus célèbres artistes. Cette suite déjà très-précieuse vient encore d'être enrichie du portrait en médaillon de M. Cars, graveur du Roi, et bien connu des amateurs par les belles estampes qu'il a gravées d'après François Lemoine. Ce portrait, dessiné avec tout l'esprit possible, est du format in-8°, et a été gravé avec beaucoup de soin et d'intelligence par M. Augustin de Saint-Aubin. On le trouve chez lui, rue des Mathurins, au petit hôtel de Clugny, et aux adresses ordinaires de gravure. Le prix est de 1 liv. 4 sols.

36. CATHERINE II. — De pr. à D., en buste, imitation de pierre antique, une couronne de laurier ceignant ses cheveux poudrés ; sur le haut de la tête une couronne impériale. — Médaillon circulaire, fixé en H. au M. par un anneau à un encadrement rectangulaire comprenant une tablette inférieure. Le médaillon est entouré d'un serpent

16 CATALOGUE DE L'ŒUVRE DE A. DE SAINT-AUBIN.

dont la tête et la queue se rejoignent en H. En B. du médaillon, une branche de chêne et une de laurier en sautoir et attachées par un ruban. — Le nom du personnage représenté est inscrit sur la bordure supérieure du médaillon. — H. 0m126, L. 0m076. — (Gravé en 1790.)

> *Redoutée à la Guerre, adorée à la Cour,*
> *Sur le plus vaste Empire, elle règne en grand homme,*
> *Son Code et ses Exploits rappellent tour à tour,*
> *Les Solons de la Grèce, et les Césars de Rome.*
> *Ferd. de Meys.*

Ferd. de Meys pinxit. *Aug. de St Aubin sculp.*

1er ÉTAT. Avant les inscriptions qui sont en B. à D. et à G. au-dessous de l'encadrement. — Le reste comme à l'état décrit.
2e — En B. au-dessous de l'encadrement, entre les deux inscriptions qui s'y trouvent, on lit, à la pointe sèche : 1790, millésime qui a disparu dans les tirages postérieurs.
3e — Celui qui est décrit.

37. *CATHERINE II.* — De pr. à D., en buste, une couronne de laurier sur la tête, que surmonte la couronne impériale, un collier d'hermine autour du cou, la poitrine découverte, les seins encadrés dans une large dentelle. — Médaillon ovale encastré dans un encadrement rectangulaire comprenant une tablette inférieure, le tout entouré d'un fil. — H. 0m128, L. 0m083. — (Gravé en 1802.)

CATHERINE II.

Dessiné et Gravé par Aug. St Aubin.

1er ÉTAT. Épreuve d'eau forte-pure, tablette blanche, avant le fil. qui entoure l'encadrement. — En B. au M. au-dessous de cet encadrement, à la pointe, le monogramme entrelacé : *A. S.* Dans cet état on remarque en B. de l'estampe, dans la marge blanche à droite, une petite figure de femme, vue en buste, les seins nus et ayant un bras étendu vers la G., la main ouverte. — Cette petite figure n'est qu'un simple trait de gravure.
2e — La tablette blanche. Le nom du personnage représenté, en lettres grises. En B. au-dessous de l'encadrement au M., à la pointe : *Aug. St Aubin fecit*, au lieu de *Dessiné et gravé par Aug. St Aubin*. Le reste comme à l'état décrit.
3e — Celui qui est décrit.

Le portrait de Catherine II décrit ci-dessus se trouve en regard du titre du 58e volume des Œuvres | complètes | de Voltaire. | A Paris | chez Antoine Auguste Renouard. | MDCCCXIX.

38. *CÉSAR (Julius).* — De pr., à G. d'après une médaille antique; il a la tête ceinte d'une couronne de laurier. — Médaillon ovale encastré dans un encadrement rectangulaire comprenant une tablette inférieure. — H. 0m087, L. 0m057. — (Gravé en 1796).

J. CÆSAR.

Aug. St Aubin del. et sculp. (à la pointe).

1er ÉTAT. La tablette blanche. Le nom en lettres grises. En B., le monogramme entrelacé : *A. S.*, au lieu de : *Aug. St Aubin del. et sculp.*
2e — Celui qui est décrit.

CATALOGUE DE L'ŒUVRE DE A. DE SAINT-AUBIN.

39. *CHARLES CHRISTIAN JOSEPH.* — De pr. à G., cheveux poudrés, retenus derrière la tête par un gros nœud de rubans, grand cordon autour du corps passant sous une épaulette enrichie de pierres précieuses et de diamants. Sur la poitrine une plaque sur laquelle on lit : *Fide, Lege.* — Médaillon circulaire fixé en H., au M., par un anneau et un nœud de rubans à un encadrement rectangulaire comprenant une tablette inférieure. — H. 0^m183, L. 0^m130. — (Gravé en 1770.)

CAROLUS PR^{ps} REG. POLONIÆ
DUX. SAX. CURL. ET. SEMIG.

Aug. de S^t Aubin del. et sculp. 1770 (à la pointe).

1^{er} ÉTAT. Eau-forte pure. Tablette blanche. Avant toutes lettres.
2^e — Avec les inscriptions sur la tablette. En B., au-dessous de l'encadrement, au M., à la pointe : *A S*, au lieu de : *Aug. de S^t Aubin. del. et sculp*, 1770.
3^e — Celui qui est décrit.
4^e — En B., au-dessous de l'encadrement : *Ad vivum delineavit et in œre incidit Aug. de S^t Aubin, M^{mi} PPis Caroli Curlandiœ Ducis Delineator et Chalcographus,* | *anno* 1770, au lieu de : *Aug. de S^t Aubin del. et sculp.* 1770. Le reste comme à l'état décrit.

40. *CHARLES XII.* — Presque de face, légèrement de 3/4 D., à mi-corps, la tête nue, les cheveux hérissés, vêtu d'un habit militaire, gants à la Crispin. — Médaillon ovale, décoré en H., au M., d'un nœud de rubans, de guirlandes de chêne, avec des foudres qui rayonnent à D. et à G. Ce médaillon repose sur une tablette inférieure sur l'entablement de laquelle on voit un casque, une épée, et une branche de lauriers. Le tout est encastré dans un encadrement rectangulaire. — H. 0^m182, L. 0^m131. — (Gravé en 1770.)

CHARLES XII.

Gardelle Pinx. (à la pointe). *S^t Aubin sculp.* (à la pointe).

1^{er} ÉTAT. Tablette blanche avec le nom du personnage. Sans aucunes autres lettres.
2^e — Le nom du personnage sur la tablette, et en B., au-dessous de l'encadrement, à D., à la pointe : *A. S.* Sans autres lettres.
3^e — *Gardelle Peinx,* au lieu de *Gardelle Pinx.* Le reste comme à l'état décrit.
4^e — Celui qui est décrit.

Le médaillon ovale, la disposition de la tablette inférieure, les accessoires qui ornent le haut du médaillon et qui se trouvent en B., sur l'entablement de la tablette, sont de la composition de Gravelot. Je possède une esquisse du dessin de ce maître d'après lequel tout cet ensemble a été gravé.

Ce portrait se trouve en tête de : *Histoire* | *de* | *Charles XII,* | *roi de Suède,* | *divisée en huit livres,* | *avec l'histoire de l'Empire de Russie sous Pierre le Grand,* | *en deux parties divisées par chapitres. Ces deux ouvrages* | *sont précédés des pièces qui leur sont relatives et sont suivies* | *de tables des matières... etc.* | *Genève.* | *MDCCLXVIII.* (Tome II des Œuvres complètes de Voltaire, in-4°.)

41. *CHARLES XII.* — En buste, de pr. à G., les cheveux hérissés, cravate blanche, vêtement doublé d'hermine. — Médaillon ovale, encastré dans un encadrement rectangulaire comprenant une tablette inférieure, le tout circonscrit par un fil. — H. 0^m128, L. 0^m082. — (Gravé en 1800.)

CHARLES XII.

Dessiné et Gravé par Aug. S^t Aubin.

18 CATALOGUE DE L'ŒUVRE DE A. DE SAINT-AUBIN.

1ᵉʳ État. Eau-forte pure. Tablette blanche, simple, T. C. avant toutes lettres.
2ᵉ — La tablette blanche. Le nom du personnage représenté, en lettres grises. En B., au-dessous de l'encadrement, au M., à la pointe : *Aug. Sᵗ Aubin del. et sculp.*, au lieu de : *Dessiné et gravé par Aug. Sᵗ Aubin*. Le reste comme à l'état décrit.
3ᵉ — Celui qui est décrit.

Le portrait de Charles XII décrit ci-dessus se trouve en tête du 20ᵉ volume des *Œuvres | complètes | de Voltaire. | A Paris | chez Antoine Auguste Renouard. | MDCCCXIX.*

42. *CHAULIEU (Guillaume Amfrye de)*. — De face, en buste, la tête légèrement de 3/4 à G., perruque à larges boucles retombant sur les épaules, large manteau drapé sur la poitrine. — Médaillon ovale, encastré dans un encadrement rectangulaire comprenant une tablette inférieure. — H. 0ᵐ095, L. 0ᵐ064. — (Gravé en 1803.)

G. A. DE CHAULIEU.

Aug. St Aubin sculp. (à la pointe).

1ᵉʳ État. Eau-forte pure. Tablette blanche. En B., au-dessous de l'encadrement, au M., à la pointe, le monogramme entrelacé : *A. S.* Sans aucunes autres lettres.
2ᵉ — Tablette blanche. Le nom du personnage représenté, en lettres grises. En B., au-dessous de l'encadrement, au M., à la pointe, le monogramme entrelacé : *A. S.*, au lieu de : *Aug. Sᵗ Aubin sculp*. Le reste comme à l'état décrit.
3ᵉ — Celui qui est décrit.

43. *CHEVREUSE (Le Duc de)*. — De pr. à G., en pied, une main dans la poche de sa culotte, son chapeau sous le bras, l'autre appuyée sur la pomme d'une longue canne. Il a un habit et un gilet galonnés, son épée au côté, une croix suspendue à sa boutonnière. Ses jambes sont chaussées de grandes bottes molles à éperons. On voit au fond, à l'horizon, les différents monuments de la ville de Paris dont M. le duc de Chevreuse était gouverneur. — T. C. Un fil. — H. 0ᵐ243, L. 0ᵐ160. — (Gravé en 1757.)

Carmontelle inv. del. (à la pointe). *Aug. de St Aubin sculp.* 1758 (à la pointe).

MONSEIGNEUR LE DUC DE CHEVREUSE

Gouverneur de Paris, etc., etc.

1ᵉʳ État. Eau-forte assez avancée, mais avant de nombreux travaux, notamment sur la figure et sur le terrain. Le reste comme au 2ᵉ état.
2ᵉ — Avant Monseigneur le Duc de Chevreuse | *Gouverneur de Paris...*, etc., etc. Le reste comme à l'état décrit.
3ᵉ — Celui qui est décrit.

44. *CICÉRON (Marcus Tullius)*. — Buste de 3/4 à D., d'après l'antique. — Médaillon ovale à fond noir, encastré dans un encadrement rectangulaire comprenant une tablette inférieure. — H. 0ᵐ087, L. 0ᵐ055. — (Gravé en 1795.)

Mˢ Tˢ CICERO.

Aug. St Aubin del. et sculp. (à la pointe).

CATALOGUE DE L'ŒUVRE DE A. DE SAINT-AUBIN.

1ᵉʳ État. Le médaillon est ici encastré dans un encadrement simulant une pierre plate et rectangulaire, sans tablette inférieure. Les dimensions de l'encadrement sont différentes. H 0ᵐ081, L 0ᵐ061. Le titre du personnage représenté est en lettres grises au-dessous du médaillon, sur la pierre. On lit au-dessous de l'encadrement, en B., au M., à la pointe, le monogramme entrelacé : *A. S.*

2ᵉ — Mêmes dispositions qu'à l'état ci-dessus, avec cette différence que les angles de la pierre qui contient le médaillon sont fracturés et lézardés pour lui donner une plus grande ressemblance avec la nature. Ici le nom du personnage représenté a les lettres rehaussées d'un trait ombré sur le côté droit, et on lit en B., au-dessous de l'encadrement, au M., à la pointe : *Aug. Sᵗ Aubin fecit*, au lieu du monogramme : *A. S.*

3ᵉ — Mêmes dispositions qu'à l'état décrit. Le nom du personnage représenté est en lettres grises. En B., au-dessous de l'encadrement, au M., à la pointe, le monogramme entrelacé : *A. S.*, au lieu de : *Aug. Sᵗ Aubin del. et sculp.*

4ᵉ — Celui qui est décrit.

Le portrait de Cicéron décrit au 2ᵉ état se trouve en tête de : *Marci Tullii | Ciceronis | de officiis | de amicitiâ et de senectute | Libri | accuratissime emendati | Parisiis | apud Antonium Augustinum Renouard. | MDCCCVI.* In-4º.

Le portrait de Cicéron décrit au 4ᵉ état se trouve en tête de : *Marci Tullii Ciceronis in Catilinam orationes quatuor. Parisiis, apud Ant. Aug. Renouard*, 1795. In-18.

45. CLAVIÈRE (Étienne). — En buste, de 3/4 à G., la tête de 3/4 à D., col de chemise légèrement entr'ouvert, cravate nouée très-lâche autour du cou, habit à large collet et à revers — Médaillon ovale, entouré d'un T. ovale et d'un fil. — H. 0ᵐ112, L. 0ᵐ090. — (Gravé en 1792.)
En B., au-dessous du fil, à G. : *Peint par F. Bonneville*; à D. : *Gravé par Auguste de S. Aubin.*

<center>E. CLAVIERE

*Né à Genève
Le 27 Janvier 1735.
A Paris de l'imprimerie du Cercle social.*</center>

1ᵉʳ État. En B., au-dessous du fil., au M., à la pointe : *S. A. Sc.* Sans aucunes autres lettres.
2ᵉ — En B., au-dessous du fil., au M., à la pointe : *S. A. fecit.* Sans aucunes autres lettres.
3ᵉ — Avant les mots : *A Paris de l'imprimerie du Cercle social.* Le reste comme à l'état décrit.
4ᵉ — Celui qui est décrit.

46. CLOS (Claude Joseph). — De 3/4 à D., la tête presque de face, un rabat de dentelle au cou, sur la poitrine une croix pendue à un large ruban. — Médaillon ovale, encastré dans un encadrement rectangulaire comprenant une tablette inférieure. — H. 0ᵐ205, L. 0ᵐ142. — (Gravé en 1790.)

<center>CLAUDE JOSEPH CLOS

*Conseiller d'État, Chevalier de l'Ordre du Roi, Lieutenant Général
de la prévôté de son Hôtel et grande prévôté de France.*</center>

Margᵗᵉ Gérard pinx. (à la pointe). 1790 (à la pointe). *Aug. Sᵗ Aubin sculp.* (à la pointe).

1ᵉʳ État. Eau-forte pure. Avant toutes lettres.
2ᵉ — Epreuve terminée. Tablette blanche. En B., au-dessous de l'encadrement, au M., à la pointe, le monogramme entrelacé : *A. S.* Sans aucunes autres lettres.
3ᵉ — Épreuve terminée. La tablette blanche. Le reste comme à l'état décrit.
4ᵉ — Celui qui est décrit.

47. (A) COCHIN (Charles Nicolas). — En buste, de pr. à G., perruque à nombreuses boucles, habit à collet, gilet brodé, jabot de dentelle. — Médaillon circulaire, fixé en H., au M., par un anneau et un nœud de rubans,

à un encadrement rectangulaire comprenant une tablette inférieure sur laquelle repose le médaillon. — H. 0m179, L. 0m125. — (Gravé en 1771.)

C. N. COCHIN

Chevalier de l'Ordre du Roi,
Secrétaire perpétuel de l'Académie Royale
de Peinture et de Sculpture.

Dessiné par lui-même en 1771. *Et gravé par Aug. de St Aubin*

1er ÉTAT. Épreuve d'eau-forte pure. Tablette blanche. Avant toutes lettres.

2e — Epreuve d'eau-forte pure. Tablette blanche. En B., au-dessous de l'encadrement, à G., à la pointe : *C. N. Cochin in.* Sans aucunes autres lettres.

3e — La planche très-avancée, mais avant de nombreux travaux, entre autres sur les boucles de la perruque, sur l'habit et le gilet. Tablette blanche, avant toutes lettres. Les lettres du 2e état ont été effacées.

4e — La planche terminée. La tablette est blanche, sauf l'entablement de cette tablette, qui est rayé de traits verticaux, mais avant les points qui se trouvent dans l'état décrit entre chacun de ces traits verticaux. En B., au-dessous de l'encadrement, au M., à la pointe : *A. S.* Sans aucunes autres lettres.

5e — Celui qui est décrit.

La gravure du portrait de M. Cochin figurait à l'exposition des tableaux du Louvre, en 1773, sous le n° 286.

(B) Reproduction de ce portrait de pr. à G. — Médaillon ovale, encastré dans un encadrement rectangulaire. — H. 0m103, L. 0m074.

C. N. Cochin del. *Ad. Varin sculp.*

C. N. COCHIN.

Dessinateur et Graveur
Académicien
Né à Paris 1715-1790.

Paris Vignères Édr 21 rue de la Monnaie
Houiste Imp. rue Hautefeuille Paris.

48. *COLBERT.* — En buste, d'après Coysevox, de pr. à D., perruque à vastes boucles lui tombant sur les épaules et la poitrine, rabat de dentelle au cou, plaque du Saint-Esprit sur le côté. — Médaillon ovale, encastré dans un encadrement rectangulaire comprenant une tablette inférieure, le tout circonscrit par un fil. — H. 0m128, L. 0m082. — (Gravé en 1800.)

COLBERT.

Dessiné et Gravé par Aug. St Aubin.

1er ÉTAT. Eau-forte pure, tablette blanche. En B., au-dessous de l'encadrement, qui ici n'est pas circonscrit par un fil., le monogramme entrelacé : *A. S.*, à la pointe. Sans autres lettres.

2e — Tablette blanche. Le nom du personnage représenté, en lettres grises. En B., au-dessous du fil., à la pointe, au M., *Aug. St Aubin del et sculp.*, au lieu de : *Dessiné et gravé par Aug. St Aubin.*

3e — Celui qui est décrit.

Le portrait de Colbert décrit ci-dessus se trouve page 214, dans le 18e volume des Œuvres | complètes | de Voltaire | à Paris | chez Antoine Auguste Renouard. | MDCCCXIX.

CATALOGUE DE L'ŒUVRE DE A. DE SAINT-AUBIN.

49. CONDÉ (*Louis II de Bourbon Prince de*). — En buste, de pr. D., d'après une médaille. Il a une perruque à vastes boucles lui tombant sur les épaules et la poitrine, une cotte de mailles sur l'estomac. — Médaillon ovale encastré dans un encadrement rectangulaire comprenant une tablette inférieure, le tout circonscrit par un fil. — H. 0m129, L. 0m082. — (Gravé en 1800.)

```
          LE GRAND CONDÉ.
```

Dessiné et gravé par Aug. St Aubin.

1er ÉTAT. Eau-forte pure. Avant toutes lettres.
2e — Avec la tablette blanche, le nom du personnage représenté, en lettres grises. En B., au-dessous du fil., au M., à la pointe : *Aug. St Aubin del et sculp.*, au lieu de : *Dessiné et gravé par Aug. St Aubin*.
3e — Celui qui est décrit.

Le portrait du grand Condé décrit ci-dessus se trouve page 218, dans le 17e volume des *Œuvres | complètes | de Voltaire | à Paris | chez Antoine Auguste Renouard. | MDCCCXIX.*

50. CONDÉ (*Louis II de Bourbon, Prince de*). — C'est le même portrait que le précédent, mais en contre-partie et à claire-voie. En B., au-dessous du buste, à D., à la pointe, le monogramme entrelacé : *A. S.*; au-dessous, au M., LE GRAND CONDÉ. — H. 0m063, L. 0m045. — (Gravé en 1800.)

1er ÉTAT. Avant toutes lettres.
2e — Avec le nom du personnage, sans autres lettres.
3e — Celui qui est décrit.

Le portrait du grand Condé décrit ci-dessus se trouve page 167, dans les *Mémoires | du duc | de La Rochefoucauld | augmentés de la première partie | jusqu'à ce jour inédite et publiée sur le | manuscrit de l'auteur | à Paris | chez Ant. Aug. Renouard. | MDCCCXVII.*

51. CONDORCET (*Marie-Jean-Antoine-Nicolas Caritat, Marquis de*). — En buste, imitation de pierre antique, de pr. à D. — Médaillon ovale encastré dans un encadrement rectangulaire. Au-dessous du médaillon, et dans l'intérieur de l'encadrement, une tablette figurée par des feuilles de papier fixées avec deux clous, et sur lesquelles on lit le nom, le titre et les qualités du personnage représenté. — H. 0m191, L. 0m136. — (Gravé en 1786.)

```
      M$^e$ J$^n$ A$^e$ N$^s$ DE CARITAT MARQUIS DE CONDORCET
          Secrétaire perpétuel de l'Académie Royale des Sciences
       de l'Académie Françoise, de l'Institut de Bologne, des Académies
           de Pétersbourg, de Turin, de Philadelphie et de Padoue.
```

J. B. Lemort del. 1786. *August. de St Aubin sculp.*

*Se vend à Paris, au bureau du Journal Polytype Rue de Favart
Et au Palais Royal, chez la Ve Lagardette n° 141.*

1er ÉTAT. Épreuve d'eau-forte pure. Tablette blanche. En B., au-dessous de l'encadrement, à la pointe, à G. : *Le Mot del.*; à D. : *A. de St A. sculp.*
2e — Épreuve terminée, avec les inscriptions sur la tablette. En B., au-dessous de l'encadrement, à la pointe, à G. : *Le Mort del.*; à D. : *A. de St A. sculp.* Sans autres lettres.
3e — 1786 et *Se vend à Paris, au bureau du Journal*, etc., n'existent pas. Le reste comme à l'état décrit.
4e — Celui qui est décrit.

Mercure de France, 9bre 1786. — Portrait de M. J. A. N. de Caritat, marquis de Condorcet, secrétaire perpétuel de l'Académie royale des sciences, de l'Académie française, de l'Institut de Bologne, des Académies de Pétersbourg, de Turin, de Philadelphie et de Padoue; dessiné par J. B. Lemort, gravé par Augustin de St Aubin. Se trouve au bureau du Journal Polytype, rue Favart, et au Palais-Royal, chez la veuve Lagardette, n° 141. Ce portrait nous a paru aussi bien gravé que ressemblant.

Mémoires secrets de Bachaumont, 27 juillet 1787. — M. de S^t Aubin, graveur, du Roi, a terminé depuis quelque temps le portrait du M^{is} de Condorcet. On a mis au bas ces vers, qui flattent l'original pour le moins autant que le burin :

D'un sage voici le modèle
En même temps que le portrait.
La vérité n'a point, dit-elle,
De secrétaire plus fidèle
Et de confident moins discret.

Je n'ai jamais vu d'épreuve du portrait avec ces vers au-dessous, et je n'indique cet état que pour mémoire.

52. CONDORCET (*Marie-Jean-Antoine-Nicolas Caritat, Marquis de*). — C'est le même portrait que le précédent, avec cette différence que l'encadrement n'existe plus et que le médaillon est entouré d'un simple T. ovale. — H. 0^m106, L. 0^m092. — (Gravé en 1786.)

En B., au-dessous du T. ovale, à G. : *J. B. Lemort del.*; à D. : *Auguste de S^t Aubin, sculp.*

M^e Jⁿ A^e N^s CONDORCET
Né le 17 septembre 1743
Député de Paris à l'Assemblée
Nationale en 1791. l'an 3^{me} de la Liberté
A Paris au Bureau de l'Imprimerie du Cercle Social rue du Théâtre François.

53. CONDORCET. — Même portrait que les deux précédents, seulement tourné vers la G. — Médaillon ovale, fixé en H., au M., par un anneau dans un encadrement rectangulaire comprenant une tablette inférieure. — H. 0^m147, L. 0^m091. — (Gravé en 1795.)

CONDORCET.

J. B. Lemort del. (à la pointe). *Aug. S^t Aubin sculp.* (à la pointe).

1^{er} ÉTAT. En B., au-dessous de l'encadrement, au M., à la pointe, le monogramme entrelacé : *A. S.*; le nom sur la tablette. Sans autres lettres.
2^e — Celui qui est décrit.

54. CONTI (*Fortunée-Marie d'Est, Princesse de*). — Médaille de pr. à D. La femme est coiffée avec de grosses boucles, un mantelet sur les épaules, garni d'une ruche de mousseline. On lit en exergue : FORTUNÉE-MARIE D'EST, PRINCESSE DE CONTI. — Au-dessous du buste, sur la bordure de la médaille : MDCCLXXXI. — En dehors du cercle qui entoure la médaille, à la pointe, à G. : *C. N. Cochin delineavit.*; à D. : *Augus. de S^t Aubin sculp.* — H. 0^m072, L. 0^m072. — (Gravé en 1781.)

À côté, sur la même feuille, on voit le revers de cette médaille d'après *M. P. Convers*, gravé par *Joseph Varin*. Ce revers représente la vue intérieure de l'église Saint-Chaumont, à Paris (1781).

1^{er} ÉTAT. Celui qui est décrit.
2^e — Au-dessous de la médaille et de son revers, on lit : *L'an MDCCLXXXI le XXVIII avril. | Du règne de Louis XVI. | La base de la colonne, à droite du maître-autel de cette église | a été posée | par S. A. S. Fortunée-Marie d'Est, princesse de Conti ; | en présence | de M^r Jean-Bap. Desplasses, Docteur de la Faculté de Théologie, | Maison et Société de Sorbonne, | Chanoine de l'église de Paris, Archidiacre de Brie, | Conseiller du roi en son grand Conseil et supérieur de la Communauté | de Marie Marguerite Felix, supérieure, | de Marie Fournier de Murat, 1^{re} assistante et dépositaire | de toute la communauté | de Claude-Pierre Convers, architecte de Son Altesse | et de ladite communauté, | et de Louis Caron, inspecteur.*

CATALOGUE DE L'ŒUVRE DE A. DE SAINT-AUBIN. 23

55. *CORNEILLE* (*Pierre*). — En buste, légèrement de 3/4 à G., une calotte sur le derrière de la tête, un rabat blanc au cou. — Médaillon ovale, décoré en H., au M., d'un nœud de rubans. En B., au-dessous du médaillon, deux branches de laurier en sautoir, au travers desquelles passe une banderole sur laquelle on lit: *Je ne dois qu'à moi seul toute ma renommée*. En H., sur la bordure qui entoure le médaillon, on lit : LE GRAND CORNEILLE. Dimension du fleuron : H. 0ᵐ052, L. 0ᵐ060. — (Gravé en 1771.)

Ce petit portrait, que l'on trouve tiré à part, sert de fleuron sur le titre à plusieurs ouvrages publiés par le libraire Le Jay. On le trouve notamment sur le titre de : *La Peinture, poëme en trois chants, par M. Le Mierre*. Paris, s. d. — On en a fait également des reproductions sur bois pour le même usage, et c'est le graveur Papillon qui a été chargé de cette reproduction.

56. *CORNEILLE* (*Pierre*). — Même portrait que le précédent, et tiré à part avec les différences suivantes : Il n'y a pas de bordure au médaillon, qui est entouré d'un simple T. ovale. En H., au lieu du nœud de rubans, on voit une couronne formée de deux petites branches de laurier avec (à D. et à G.) un petit ruban flottant en plusieurs plis. En B., deux branches de laurier en sautoir, réunies au M. par un nœud de rubans. La banderole n'existe pas, et on lit tout autour du médaillon et en dehors : JE NE DOIS QU'A MOI SEUL TOUTE MA RENOMMÉE. Sans aucunes autres lettres. — H. 0ᵐ050, L. 0ᵐ052. — (Gravé en 1771.)

57. *CORNEILLE* (*Pierre*). — En buste, de pr. à G., une calotte sur le derrière de la tête, cheveux tombant en bouclés sur les épaules, un rabat attaché au cou par des cordons terminés par des glands, manteau enveloppant les épaules et la poitrine. — Médaillon ovale, encastré dans un encadrement rectangulaire comprenant une tablette inférieure, le tout circonscrit par un fil. — H. 0ᵐ129, L. 0ᵐ083. — (Gravé en 1799.)

P. CORNEILLE.

Dessiné et Gravé par Aug. Sᵗ Aubin d'après le Buste fait par Caffiery.

1ᵉʳ ÉTAT. Eau-forte pure. Tablette blanche. Avant le fil. qui entoure l'encadrement. Sans aucunes lettres.
2ᵉ — Tablette blanche. Le nom du personnage représenté en lettres grises, les traits des lettres au pointillé. En B., au-dessous du fil., au M., à la pointe : *Aug. Sᵗ Aubin, del et sculp.*, au lieu de : *Dessiné et gravé par...*, etc.
3ᵉ — Celui qui est décrit.

Le portrait de Corneille décrit ci-dessus se trouve en tête du 44ᵉ volume des *Œuvres | complètes | de Voltaire | à Paris | chez Antoine Auguste Renouard. | MDCCCXIX*.

Ce même portrait se trouve en tête du tome 1ᵉʳ des *Œuvres | de | P. Corneille | avec | les commentaires de Voltaire. | A Paris | chez Antoine Auguste Renouard. | MDCCCXVII*.

58. *CORNEILLE* (*Pierre*). — Reproduction réduite et en contre-partie du portrait précédent. — Médaillon ovale, encastré dans un encadrement rectangulaire comprenant une tablette inférieure. — H. 0ᵐ094, L. 0ᵐ062. — (Gravé en 1799.)

P. CORNEILLE.

Aug. Sᵗ Aubin fecit (à la pointe).

1ᵉʳ ÉTAT. Eau-forte pure. Tablette blanche. En B., au-dessous de l'encadrement, au M., à la pointe, le monogramme entrelacé : *A. S.* Sans autres lettres.
2ᵉ — Épreuve terminée. Tablette blanche. Le nom du personnage représenté, en lettres grises. En B., au-dessous de l'encadrement, au M., à la pointe, le monogramme entrelacé : *A. S.* Sans autres lettres.
3ᵉ — Celui qui est décrit. Quelques épreuves de cet état ont la tablette blanche, par suite de l'artifice d'un cache-lettres dont on peut constater l'existence avec le bout du doigt.

59. *CORNEILLE* (Thomas). — En buste, de pr. à G., d'après Caffiery, longs cheveux plats lui tombant sur les épaules, cravate blanche, vêtement à ramages. — Médaillon ovale, encastré dans un encadrement rectangulaire comprenant une tablette inférieure. — H. 0m094, L. 0m061. — (Gravé en 1805.)

THOmas CORNEILLE.

Aug. St Aubin. fecit (à la pointe).
A Paris chez Ant. Aug. Renouard.

1er ÉTAT. Eau-forte pure, tablette blanche. En B., au M., au-dessous de l'encadrement, à la pointe, le monogramme entrelacé : *A. S.* Sans aucunes autres lettres.
2e — La tablette blanche, le nom du personnage représenté, en lettres grises. En B., au-dessous de l'encadrement, au M., à la pointe, le monogramme entrelacé : *A. S.* Sans aucunes autres lettres.
3e — La tablette blanche, le nom du personnage représenté en lettres grises. En B., au-dessous de l'encadrement, au M., à la pointe : *Aug. St Aubin fecit.* Sans autres lettres.
4e — La tablette ombrée, le nom du personnage représenté, en lettres noires. Le reste comme au 3e état.
5e — Celui qui est décrit.

Le portrait de Thomas Corneille décrit ci-dessus se trouve en tête du 12e volume des *Œuvres | de | Corneille | avec | les commentaires de Voltaire. | A Paris | chez Antoine Augustin Renouard. | MDCCCXVII.*

60. *COUSTOU* (Guillaume). — Buste de pr. à D. — Médaillon fixé en H., au M., par un anneau et un nœud de rubans à un encadrement rectangulaire. — H. 0m177, L. 0m123. — (Gravé en 1770.)

GUILLAUME COUSTOU.

Sculpteur du Roy,
Chevalier de l'ordre du Roy.

C. N. Cochin fil. delin. *August. de St Aubin sculp.* 1770.

1er ÉTAT. Eau-forte pure, avant les travaux sur la bordure du médaillon, le fond de ce médaillon et le fond de l'encadrement. En B., au-dessous de la bordure du médaillon, à la pointe sèche, à G. : *C. N. Cochin del* 1763; à D. : *Aug. de St Aubin sculp.* 1769.
2e — Eau-forte pure, un peu plus avancée, avec les travaux sur la bordure et les fonds du médaillon et de l'encadrement. Sans aucunes lettres.
3e — L'épreuve terminée. *Chevalier de l'ordre du Roy,* n'existe pas. Le reste comme à l'état décrit.
4e — Au lieu de : *Chevalier de l'ordre du Roy,* on lit : *Chevalier de l'ordre de St Michel.* Le reste comme à l'état décrit.
5e — Celui qui est décrit.

61. *CRÉBILLON*. — De face, en buste, la chemise ouverte sur la poitrine, la tête de 3/4 à D., les cheveux courts. — Médaillon ovale, encastré dans un encadrement rectangulaire, avec une tablette inférieure. Le médaillon est entouré de branches de laurier. Sur l'entablement de la tablette on voit, à G., un gros livre sur un des plats duquel on lit : *Sophocle, Euripide, Eschyle, Aristote, etc.* ; à D., une couronne de théâtre, avec un poignard, un sceptre et un livre ouvert sur lequel on lit: *Atrée | et | Thyeste.* — H. 0,227, L. 0,165. — (Gravé en 1770.)

CREBILLON.

Né à Dijon en 1674. Mort à Paris en 1762.

Dessiné et gravé par Aug. de St Aubin d'après le Buste en terre cuite fait par J. B. Le Moine sculpteur du Roy.
1770 (à la pointe).
Se vend à Paris chez l'auteur rue des Mathurin au petit Hotel de Clugny et aux adresses ordinaires.

CATALOGUE DE L'ŒUVRE DE A. DE SAINT-AUBIN.

1ᵉʳ ÉTAT. Épreuve d'eau-forte pure. Le médaillon seul entouré d'un T. ovale et d'un fil. Avant l'encadrement et les accessoires. Sans aucunes lettres.
2ᵉ — Avant la ligne : *Se vend à Paris chez l'auteur. ...*, etc. Le reste comme à l'état décrit.
3ᵉ — Celui qui est décrit.

La gravure du portrait de M. Crébillon, d'après le buste de Le Moine, figurait à l'exposition des tableaux du Louvre, en 1771, sous le n° 318.

Mercure de France, 8ᵇʳᵉ 1770. — Portrait de M. Crebillon, dessiné et gravé par M. de Sᵗ Aubin, d'après le buste en terre cuite fait par J. B. Le Moine, sculpteur du Roi. A Paris, chez l'auteur, rue des Mathurins, au petit hôtel de Clugny et aux adresses ordinaires de gravure. Prix : 1 livre 10 sols. — Ce portrait est du format de la belle édition in-4°, de M. Crébillon, imprimée au Louvre. Ce poëte tragique est ici vu de 3/4 et tête nue. Les attributs de la Tragédie et les écrits de Sophocle, d'Euripide, d'Eschyle, que l'on voit au bas du portrait, désignent le genre dans lequel M. Crébillon a excellé et l'étude qu'il a faite des poëtes tragiques grecs. La gravure de ce portrait a beaucoup de douceur et de netteté.

Catalogue hebdomadaire, 29 7ᵇʳᵉ 1770, n° 39, art. 7. — Portrait de M. Prosper Jolyot de Crébillon, de l'Académie françoise, dessiné et gravé, d'après le buste en terre cuite fait par J. B. Le Moyne, sculpteur du Roi, par M. de Sᵗ Aubin. 1 liv. 10 sols. A Paris, chez l'auteur, rue des Mathurins, au petit hôtel de Cluny.

62. **CRÉBILLON** (*Prosper Jolyot de*). — De pr. à D., en buste. — Médaillon ovale encastré dans un encadrement rectangulaire comprenant une tablette inférieure. — H. 0ᵐ093, L. 0ᵐ063.

CREBILLON.

Aug. Sᵗ Aubin fecit (à la pointe).

1ᵉʳ ÉTAT. Eau-forte pure. Tablette blanche. En B., au-dessous de l'encadrement, au M., à la pointe, le monogramme *A. S.* Dans cet état, on voit dans la marge inférieure, à G., une petite tête de femme, dessinée à la pointe, de pr. à D.
2ᵉ — Épreuve terminée. Tablette blanche, le nom du personnage représenté, en lettres grises. En B., au-dessous de l'encadrement, au M., à la pointe, le monogramme entrelacé *A. S.* Sans autres lettres. Dans cet état, on voit la même petite tête de femme, dans la marge inférieure, qu'à l'état d'eau-forte.
3ᵉ — Le même celui qui précède, avec cette différence que la petite tête de femme qu'on voyait en B., dans la marge, a disparu.
4ᵉ — Celui qui est décrit.

Le portrait de Crébillon décrit ci-dessus se trouve en tête du premier volume des *Œuvres | de | Crébillon. | Paris | stéréotypie d'Herhan | XI-*1802. On le retrouve encore dans le premier volume des *Œuvres | de | Crébillon. | A Paris | chez Antoine Augustin Renouard | MDCCCXVIII.*

Le dessin de Saint-Aubin représentant Crébillon était vendu à la vente Renouard, avec les neuf dessins de Moreau, servant à illustrer l'édition ci-dessus, avec les gravures correspondantes, épreuves avant la lettre sur papier de Chine, pour la somme de 260 fr. (N° 1564 du catalogue.)

63. **CRÉBILLON fils**. — De pr. à D., en buste, perruque dont la queue est nouée derrière le dos avec un large ruban, habit, jabot de dentelle — Médaillon ovale fixé en H., au M., par un anneau, à un encadrement rectangulaire comprenant une tablette inférieure sur laquelle repose le médaillon. En H., deux branches de laurier passées dans l'anneau du médaillon, dont elles encadrent la bordure. En B., la tablette est décorée d'une guirlande de roses, et on voit sur son entablement des livres et une marotte de Folie. En H., sur la bordure du médaillon : J. DE CRÉBILLON FILS. — H. 0ᵐ145, L. 0ᵐ089. — (Gravé en 1777.)

> *Le père avoit porté le trouble dans nos âmes,*
> *Du feu le plus brûlant il vint nous consumer;*
> *Le fils ouvre son cœur à de plus douces flammes*
> *Lucien des François, Philosophe des femmes,*
> *Il les peint, les démasque, et sait s'en faire aimer.*

Jean Claude Gastinel ad vivum delin. 1777. *De S. A. sculp.*
Se trouve à Paris rue Baillette chés Mr Ryer et aux Adresses ordinaires.

26 CATALOGUE DE L'ŒUVRE DE A. DE SAINT-AUBIN.

1ᵉʳ État. Eau-forte pure. En B., au-dessous de l'encadrement, à la pointe, à G. : *G. de lin.* ; à D. : *A. de S¹ A. aq. f. sculp*
 Sans aucunes autres lettres.
2ᵉ — Le nom en H., sur la bordure du médaillon, les vers sur la tablette. En B., au M., au-dessous de l'encadrement, à la pointe : *Gastinel ad vivum delin*, 1777. Sans aucunes autres lettres.
3ᵉ — Celui qui est décrit.

Mercure de France, 25 9ᵇʳᵉ 1778. — Portrait de Jolliot de Crébillon fils, format in-8°, dessiné d'après nature, en 1777, par M. J. C. Gastinel, et gravé par M. A. de S¹ Aubin, graveur du Roi. Se trouve chez M. Ryer, rue Baillet, chez M. de S¹ Aubin et aux adresses ordinaires. Prix : 1 liv. 4 sols.

64. *D'ALEMBERT.* — De profil à G., en buste, d'après celui de Houdon. — Médaillon ovale encastré dans un encadrement rectangulaire comprenant une tablette inférieure, le tout circonscrit par un fil. — H. 0ᵐ128, L. 0ᵐ083. — (Gravé en 1805.)

| D'ALEMBERT. |

Dessiné et Gravé par Aug. S¹ Aubin d'après le Buste fait par Houdon.

1ᵉʳ État. Eau-forte pure. Tablette blanche. Sans aucunes lettres.
2ᵉ — Avec la tablette blanche, le nom du personnage représenté, en lettres grises. En B., au-dessous du fil., au M., à la pointe : *Aug. S¹ Aubin, sculp.*, au lieu de : *Dessiné et gravé par...*, etc.
3ᵉ — Celui qui est décrit.

Le portrait de D'Alembert décrit ci-dessus se trouve en tête du 62ᵉ volume des Œuvres | complètes | de Voltaire | à Paris | chez Ant. Auguste Renouard. | MDCCCXIX.

65. *D'ALEMBERT et DIDEROT.* — Ces deux portraits en buste, tous deux de pr. à G. et l'un au-dessus de l'autre, sont encastrés dans un encadrement rectangulaire comprenant sur les deux côtés verticaux sept portraits en médaillons représentant différents auteurs qui ont coopéré à l'ouvrage de l'*Encyclopédie* par ordre de matières. Planche in-4°, qui sert de titre à cet ouvrage. — H. 0ᵐ214, L. 0ᵐ147. — (Gravé en 1797.)

| CHARLES PANCKOUCKE AUX AUTEURS DE L'ENCYCLOPÉDIE. |

Aug. S¹ Aubin delin. et sculp. (à la pointe).

1ᵉʳ État. Avant l'inscription sur la tablette. Le reste comme à l'état décrit.
2ᵉ — Celui qui est décrit.

66. *D'ANVILLE (Jean-Baptiste-Bourguignon).* — Buste de pr. à G., en perruque à larges boucles, habit brodé, jabot. Il tient sous le bras son chapeau à trois cornes. — Médaillon ovale encastré dans un encadrement rectangulaire comprenant une tablette inférieure. — H. 0ᵐ172, L. 0ᵐ110. — (Gravé en 1805.)

| J. Bˢᵗᵉ BOURGUIGNON D'ANVILLE. |

B. Duvivier delin. (à la pointe). *A. S¹ Aubin sculp.* (à la pointe).

1ᵉʳ État. Eau-forte pure. Tablette blanche. Avant toutes lettres.
2ᵉ — Épreuve terminée. Tablette blanche. En B., au-dessous de l'encadrement, à la pointe, à G. : *B. Duvivier delin.*; à D. : *A. S¹ Aubin sculp.* Sans autres lettres.
3ᵉ — Tablette blanche. Le nom du personnage représenté, en lettres grises. Le reste comme à l'état décrit.
4ᵉ — Celui qui est décrit.

CATALOGUE DE L'ŒUVRE DE A. DE SAINT-AUBIN.

Le portrait de D'Anville décrit ci-dessus a été l'objet d'un tirage moderne, et on le trouve en tête de : Œuvres | de D'Anville | publiées | par M. de Manne | ancien conservateur, administrateur | de la Bibliothèque du Roi | tome premier | Connaissances géographiques générales | traité et mémoires sur les mesures anciennes et modernes | avec table analytique des matières | et cartes qui s'y rapportent. | Paris | imprimé | par autorisation de M. le Garde des Sceaux | A l'imprimerie Royale. | MDCCCXXXIV. 2 volumes in-4°.

67. **DAUBENTON (Jean-Louis-Marie).** — De pr. à G., en buste. — Médaillon ovale fixé en H., au M., par un anneau, à un encadrement rectangulaire comprenant une tablette inférieure sur laquelle repose le médaillon. — H. 0^m154, L. 0^m090. — (Gravé en 1785.)

Sauvage pinx. (à la pointe). *De S^t Aubin Sc.* 1785 (à la pointe).

1^{er} ÉTAT. Eau-forte pure. Avant toutes lettres.
2^e — Epreuve terminée au burin. Tablette blanche. Avant toutes lettres.
3^e — Celui qui est décrit. Tablette blanche.

68. **DE BROSSES (Charles).** — De pr. à D., en buste, perruque dont les boucles lui tombent derrière le dos. — Médaillon circulaire fixé en H., au M., par un anneau et un nœud de rubans, à un encadrement rectangulaire. — H. 0^m170, L. 0^m121. — (Gravé en 1763.)

CH. DE BROSSES.
Comte de Tournai et de Montfalcon
Premier président du Parlement de Dijon
de l'Ac. R^e des Inscr. et B. lett. né en 1709.

Cochin delin. *St Aubin sculp.*

1^{er} ÉTAT. Eau-forte pure. Avant toutes lettres.
2^e — Dans l'énumération des qualités sur la tablette, on lit : *Président à mortier*, au lieu de : *Premier Président*. Le reste comme à l'état décrit.
3^e — Celui qui est décrit.

Le portrait de De Brosses ci-dessus décrit se trouve en tête de : Histoire | de la | République | Romaine | dans le cours du VII siècle | par Salluste. | En partie traduite du latin sur l'original, en partie rétablie et compo | sée sur les Fragments qui sont restés de ses livres perdus ; remis en | ordre dans leur place véritable ou la plus vraisemblable. | « Crispus Romanâ primus in historia. Martial XIV, 91. » | A Dijon | chez L. N. Frantin imprimeur libraire du Roi | MDCCLXXVII | avec approbation et privilège du Roi. 3 volumes in-4°.

69. **DELILLE (L'abbé).** — En buste, de face, la tête légèrement penchée à D. et de 3/4 à G., cheveux poudrés à ailes de pigeon, habit à collet, jabot de mousseline. — Médaillon ovale encastré dans un encadrement rectangulaire comprenant une tablette inférieure. En H., au M., sur la bordure qui entoure le médaillon : J. DELILLE. — H. 0^m105, L. 0^m063. — (Gravé en 1804.)

Se se Virgilius totum hic agnoscit et ore
Non alio voluit gallica verba loqui.
J. Ph. J.

J. L. Monnier pinx. *A. S^t Aubin sc.*

1^{er} ÉTAT. Eau-forte pure. Tablette blanche. Avant toutes lettres.
2^e — Tablette blanche, avant les inscriptions et avant le nom du personnage sur la bordure. En B., au-dessous de l'encadrement, à la pointe, à G. : *J. L. Monnier pinx.*; à D. : *A S^t Aubin sc.* Sans autres lettres.
3^e — Celui qui est décrit.
4^e — Tablette blanche. L'encadrement que l'on voyait à l'état décrit est entouré ici d'un nouvel encadrement en

façon de bordure de tableau. On lit en B., entre l'encadrement primitif et la nouvelle bordure, à la pointe, à G. : *J. L. Monnier pinx.*; à D. : *A. St Aubin sc.* Sans autres lettres.

5e — Même encadrement qu'au 4e état. La petite tablette où sont inscrits les vers latins est agrandie par le bas pour comprendre quatre vers français. En H., sur la bordure du médaillon : J. DELLILE. Le reste comme au 4e état. — H. 0m134, L. 0m072.

> *Se se Virgilius totum hic agnoscit et ore*
> *Non alio voluit gallica verba loqui.*
>
> *Illustre par ses vers, chéri pour sa bonté*
> *Il vit tous ses rivaux lui céder la victoire;*
> *Et triomphant toujours et toujours sans fierté,*
> *Il semblait s'excuser d'obtenir trop de gloire.*

J. L. Monnier pinx. *A. St Aubin sc*

Le portrait du 3e état se trouve en tête de : *Le Malheur | et | la Pitié. | Poëme | en quatre chants | par | M. l'abbé Delille , de l'Académie française | sur l'édition de Londres | à Brunswick*, 1804 | *chez Frédéric Wieweg*. 1 vol. in-8°, contenant, outre ce portrait, des vignettes dessinées par Boizot et Monsiau.

Un dessin de Saint-Aubin représentant l'abbé Delille figurait, en 1854, à la vente Renouard, n° 1428 du catalogue. Ce portrait figurait dans un exemplaire en grand papier vélin, relié en vélin blanc, doublé de moire et richement doré. Les deux côtés étaient couverts de deux grands paysages au lavis, par Moreau. Cet exemplaire, vendu 241 francs, et qui appartient aujourd'hui à S. A. R. Mgr le duc d'Aumale, outre l'importance de ses ornements extérieurs, avait les figures doubles en noir avant la lettre et en couleurs.

70. *DE PARCIEUX (Antoine)*. — De pr. à D., en buste. — Médaillon fixé en H., au M., par un anneau et un nœud de rubans, à un encadrement rectangulaire. — H. 0m175, L. 0m126. — (Gravé en 1771.)

ANTOINE DE PARCIEUX.
de l'Académie des Sciences,
Mort en 1769. Agé de 66 ans.

C. N. Cochin del. *Aug. de St Aubin. sculp.* 1771.

1er ÉTAT. Eau-forte pure. En B., au-dessous de l'encadrement, au M., à la pointe : *A. S.* Sans aucunes autres lettres.

2e — Épreuve terminée. Avant des travaux de contre-taille sur la bordure du médaillon. En B., au-dessous de l'encadrement, à la pointe, à G. : *C. N. Cochin del.*; à D. : *A. de St Aubin sc.* Sans autres lettres.

3e — Celui qui est décrit.

Il existe une copie de ce portrait par Nicollet, en 1777.

71. *DESHOULIÈRES (Antoinette du Ligier de la Garde)*. — De face, en buste, coiffure Louis XIV, avec une perle au milieu des cheveux, la poitrine découverte, et sur les épaules [un voile qui tombe de derrière sa tête. — Médaillon ovale encastré dans un encadrement rectangulaire comprenant une tablette inférieure. — H. 0m099, L. 0m063. — (Gravé en 1803.)

Mme DESHOULIÈRES.

El. Soph. Chéron pinx. (à la pointe). *Aug. St Aubin. sculp.* 1803 (à la pointe).

1er ÉTAT. Tablette blanche. Le nom du personnage représenté, en lettres grises. Sans aucunes autres lettres.

2e — En B., au-dessous de l'encadrement, au M., le monogramme entrelacé, à la pointe : *A. S.* Le reste comme au premier état.

3e — Celui qui est décrit.

72. *DIDEROT (Denis)*. — Buste dans le genre antique, de pr. à D. — Médaillon circulaire encastré

dans un encadrement rectangulaire avec tablette inférieure sur laquelle repose ce médaillon. — H. 0m175, L. 0m130. — (Gravé en 1766.)

DIDEROT.

J. B. Greuze delin. *Augustin de St Aubin sculp.* 1766.

1er ÉTAT. Celui qui est décrit.

2e — En B., à G., au-dessous de l'encadrement : *J. B. Greuze del.*, au lieu de : *J. B. Greuze delin.*; à D. : *Augustin de St Aubin, sculp.*, au lieu de : *Augustin de St Aubin. sculp.* 1766. Ces deux inscriptions sont ici en écriture beaucoup plus petite que dans l'état décrit; de plus, la cassure du cou est différente. Le reste comme à l'état décrit.

3e — En B., au-dessous des inscriptions relatives aux artistes : *Se vend à Paris chez l'auteur, rue des Mathurins, au petit hôtel de Clugny.* Le reste comme au 2e état.

Il existe un portrait de Diderot encastré dans un médaillon reposant sur une tablette inférieure, le haut du médaillon orné de guirlandes de fleurs. On lit sur la tablette : DIDEROT, | *d'après la gravure originale qui se trouve* | *chez M. de St Aubin.* Encadrement entouré d'un fil. En H., à D., au-dessus du fil. : 51 ; en B., au-dessous de l'encadrement, à G. : *Peint par Greuze.* A D. : *Gravé par Dupin fils*, et au-dessous du fil. : *A Paris chès Esnauts et Rapilly rue St Jacques à la Ville de Coutances.*

La gravure du portrait de M. Diderot en médaillon, d'après le dessin de M. Greuze, figurait à l'exposition des tableaux du Louvre, en 1771, sous le n° 319.

Le dessin de Greuze d'après lequel ce portrait a été gravé se trouve aujourd'hui dans la collection de M. Walferdin. Il était exposé, en 1860, au boulevard des Italiens, et on lisait au n° 18 du catalogue : *Profil en médaillon de Diderot, philosophe, critique, et ami de Greuze.* — *Gravé par Aug. de Saint-Aubin.* — *Dessin rehaussé de blanc.* — (H. 0m38, L. 0m30). — *Collection de M. Walferdin.*

73. **DIDEROT** *(Denis).* — En buste, de face, la tête de 3/4 à G., col de chemise ouvert. — Médaillon ovale encastré dans un encadrement rectangulaire comprenant une tablette inférieure sur laquelle repose le médaillon. — En H., au-dessus de l'encadrement, à G. : *Tome 4.*; à D. : 48. — H. 0m092, L. 8m056. — (Gravé en 1794.)

DIDEROT.

L. M. Vanloo. del. *A. St Aubin sculp.*

1er ÉTAT. Eau-forte pure. La tablette blanche. Le nom du personnage représenté est en lettres grises; seulement, au lieu d'être inscrit sur la tablette comme dans les états subséquents, il est inscrit sur l'entablement de cette tablette. Sans autres lettres.

2e — Épreuve terminée. Tablette blanche. En B., au-dessous de l'encadrement, au M., à la pointe, le monogramme entrelacé *A. S.* Le reste comme au 1er état.

3e — Tablette noire. En B., au-dessous de l'encadrement, au M., à la pointe, le monogramme entrelacé *A. S.* Le reste comme au 1er état.

4e — Les inscriptions *Tome 4e* et 48, qui se trouvent en H., au-dessus de l'encadrement, n'existent pas encore. Le reste comme à l'état décrit.

5e — Celui qui est décrit.

Le portrait de Diderot décrit ci-dessus se trouve dans le 56e volume des : *Œuvres* | *complètes* | *de Voltaire* | *à Paris* | *chez Antoine Auguste Renouard.* | MDCCCXIX.

74. (A) **DOLOMIEU** *(Déodat de).* — Vu de face, en buste, cravate blanche, habit à revers et à haut collet. — Médaillon ovale encastré dans un encadrement rectangulaire comprenant une tablette inférieure. — H. 0m148, L. 0m087 — (Gravé en 1802.)

DEODAT DE DOLOMIEU.
ex commandeur de l'ordre de Malthe
de l'Institut national.
Né le 23 juin 1750. Mort le 28 9bre 1801 7 Frimre an 10.

Aug. St Aubin sculp. An X. 1802.

1er ÉTAT. Eau-forte pure. Tablette blanche. Avant toutes lettres.
2e — Avant la fin complète des travaux du burin. La tablette blanche. Sans aucunes lettres.
3e — La tablette blanche, sur laquelle on lit : DEODAT DE DOLOMIEU. En B., au-dessous de l'encadrement, au M., à la pointe : Aug^s S^t Aubin sculp. Sans aucunes autres lettres
4e — En B., au-dessous de l'encadrement, au M., à la pointe : *Aug. S^t Aubin sculp.*, au lieu de : *Aug. S^t Aubin sculp. An X*, 1802. Le reste comme à l'état décrit.
5e — Celui qui est décrit.

Le dessin de Saint-Aubin représentant le commandeur Dolomieu figurait en 1854 à la vente Renouard, n° 686 du catalogue.

(B) Petite reproduction au trait du portrait précédent (A). Encadrement circonscrit de deux fil. avec tablette inférieure. En H., entre les fil. et l'encadrement, au M. : *Hist. de France;* à G., au-dessus des fil. : *Tome XI, page* 493. — H. 0^m095, L. 0^m056.

DOLOMIEU.

S^t Aubin del^t *Landon direx.*

Ce portrait se trouve dans la *Biographie universelle de Michaud*, tome II, page 493.

75. *DORAT* (Claude-Joseph). — De pr. à D., en buste. — Médaillon ovale dans une bordure simulant des pierres de taille, et encastré dans un encadrement rectangulaire comprenant une tablette inférieure. — H. 0^m125, L. 0^m086. — (Gravé en 1767.)

Peintre heureux des plaisirs, sa verve est dans son Cœur,
Il vôle en se jouant au temple de mémoire,
Les Grâces et Thalie, ont le soin de sa gloire,
L'Amour et l'Amitié celui de son bonheur.

Denon del. *Aug. de S^t Aubin sculp.*

1er — ÉTAT. Eau-forte pure. Tablette blanche. Avant toutes lettres.
2e — On lit sur la tablette au premier vers : *Le plaisir est son Dieu...,* au lieu de : *Peintre heureux des plaisirs...* Le reste comme à l'état décrit.
3e — Celui qui est décrit.

Il a été fait de ce portrait une mauvaise copie. On lit sur la tablette : *M. Dorat,* au lieu des vers. L'épreuve que j'ai vue de cette planche étant rognée, je ne puis donner sur elle d'autres renseignements.

Le portrait de Dorat décrit ci-dessus se trouve en tête de : *Lettres | en vers | et | œuvres mêlées | de M. D. ci-devant mousquetaire | recueillies par lui-même. | A Paris | chez Sébastien Jorry rue et vis à vis | la Comedie Françoise au Grand monarque et | aux Cigognes—MDCCLXVII | avec approbation et privilège du Roi.* 2 volumes in-12.

76. *F. DUMONT* (François). — En buste, de pr. à D. — Médaillon circulaire encastré dans un encadrement rectangulaire. En H., dans l'intérieur de l'encadrement, au-dessus du médaillon : *Société acad^{que} des Enfans d'Apollon.* — H. 0^m105, L. 0^m081. — (Gravé en 1787.)

F. DUMONT.
Amateur.
Peintre du Roi et de son Académie R^{le} de Peint^{re} et de Sc^{re}.

C. N. Cochin delin. (à la pointe). *Aug. de S^t Aubin sculp.* (à la pointe).

1er ÉTAT. Eau-forte pure. En B., au-dessous de l'encadrement, à la pointe, à G. : *C. N. Cochin delin.*; à D. : *Aug. de S^t Aubin sculp.* Sans aucunes autres lettres.
2e — Celui qui est décrit.
3e — En B., au-dessous de l'encadrement, au M., à la pointe : 1788. Le reste comme à l'état décrit.

CATALOGUE DE L'ŒUVRE DE A. DE SAINT-AUBIN.

77. DUMONT (*Jacques.... dit le Romain*). — De pr. à D., en buste. — Médaillon circulaire fixé en H., au M., par un anneau et un nœud de rubans, à un encadrement rectangulaire comprenant une tablette inférieure. — H. 0m179, L. 0m127. — (Gravé en 1770.)

> JACQUES DU MONT LE ROMAIN.
> *Peintre du Roy.*
> *Recteur, ancien Directeur et Chancellier*
> *de l'Académie Royale de Peinture et Sculpture* 1770.

C. N. Cochin filius delin. *Aug. de St Aubin sculp.* 1770.

1er ÉTAT. Eau-forte pure. Tablette blanche. Avant toutes lettres.
2e — La tablette sur laquelle sont inscrits les noms et qualités du personnage est blanche. Le reste comme à l'état décrit.
3o — Celui qui est décrit.

78. FALBAIRE DE QUINGEY (Ch^{les} G^{ge} *Fenouillot de*). — Ce portrait est dans un octogone irrégulier dont le côté supérieur est décoré de deux branches de chêne liées entre elles par un ruban. Cet octogone repose sur une tablette inférieure, et le tout est encastré dans un encadrement rectangulaire. — H. 0m141, L. 0m084. — (Gravé en 1787.)

> CH^{les} G^{ge} FENOUILLOT DE FALBAIRE DE QUINGEY.
> *Né à Salins, nommé par le Roi en* 1782
> *Inspecteur Général des Salines*
> *de Franche-Comté, de Lorraine et des Trois Evêchés.*

C. N. Cochin del. 1787. *Aug. de St Aubin sculp.*

1er ÉTAT. Eau-forte pure. La tablette est en blanc. En B., au-dessous de la tablette, dans l'intérieur de l'encadrement, à la pointe, à G. : *C. N. Cochin delin.*; à D. : *Aug. de St Aubin sculp.* Sans aucunes autres lettres.
2e — L'épreuve est terminée. La tablette contient les mêmes inscriptions qu'à l'état décrit. En B., au-dessous de la tablette, dans l'intérieur de l'encadrement, à la pointe, à G. : *C. N. Cochin delin.*; à D. : *Aug· de St Aubin sculp.* Sans aucunes autres lettres.
3e — Celui qui est décrit.

Le portrait de Falbaire de Quingey décrit ci-dessus se trouve en tête du premier volume des *Œuvres | de·| M. de Falbaire de Quingey | Inspecteur général pour le Roi, des Salines de | Franche-Comté, de Lorraine et des Trois Évêchés. | A Paris | chez la veuve Duchesne, libraire, rue Saint | Jacques, au-dessous de la fontaine Saint-Benoît | au Temple du goût | M. DCC. LXXXVII | avec approbation et privilége du Roi.* (2 vol. in-8°.)

79. FÉNELON. — De 3/4 à G., en buste, la tête presque de face, une calotte sur le derrière de la tête, la croix épiscopale pendue au cou par un large ruban. — Médaillon ovale encastré dans un encadrement rectangulaire comprenant une tablette inférieure. — H. 0m202, L. 0m139. — (Gravé en 1783.)

> FRANÇOIS DE SALIGNAC DE LA MOTHE FÉNÉLON.
> *Archevêque* *Duc de Cambrai*
> *Né en* 1651. *Mort en* 1715.

J. Vivien Pinxit. (à la pointe). *Aug. de St Aubin sculpsit.* (à la pointe).

1er ÉTAT. Eau-forte pure. La tablette blanche, avant les armes, avant toutes lettres.

32 CATALOGUE DE L'ŒUVRE DE A. DE SAINT-AUBIN.

2ᵉ — L'épreuve terminée, sauf la tête, qui est à l'état d'eau-forte. La tablette blanche, avant les armes, avant toutes lettres.
3ᵉ — L'épreuve terminée, tablette blanche, avec les armes. En B., au-dessous de la tablette, à la pointe, à G. : J. Vivien pinxit; à D. : Aug. de Sᵗ Aubin, sculpsit. Sans autres lettres.
4ᵉ — Celui qui est décrit.

La gravure du portrait de M. de Fénelon, archevêque de Cambrai, d'après Vivien, figurait à l'exposition du Louvre, en 1785, sous le n° 280.

80. *FÉNELON.* — Petit portrait en médaillon et se trouvant en tête des « *Aventures de Télémaque* ». Ce médaillon, autour duquel on voit à D. un hibou, à G. un casque romain, est encastré dans la partie supérieure d'un encadrement rectangulaire au centre duquel on lit, sur une grande feuille de papier, le titre suivant : Les Aventures | de | Télémaque | par Fénélon | ornées de figures | gravées | d'après les desseins de Cˡᵉˢ Monnet | Peintre du Roi | Par | Jean Baptiste | Tilliard. Au-dessus du médaillon, une couronne constellée d'étoiles. — H. 0ᵐ210, L. 0ᵐ155.
— (Gravé en 1789.)

C. Monnet del. *A. d. Sᵗ Aubin effigiem. Sculp.* *P. P. Choffard ornamenta Sculp.*

Sous le voile charmant d'un Roman enchanteur, *Loin du vice Mentor ! Tu guides ton élève,*
Ton cœur d'un peuple entier prépare le bonheur, *Tu conseilles le bien, ton exemple l'achève.*

1ᵉʳ ÉTAT. Avant les inscriptions qui sont en B., au-dessous de l'encadrement; avant les étoiles terminées sur la couronne. Le reste comme à l'état décrit.
2ᵉ — Celui qui est décrit.

81. *FÉNELON.* — En buste, de pr. à D., calotte sur le derrière de la tête, rabat au cou, croix épiscopale sur la poitrine. — Médaillon ovale encastré dans un encadrement rectangulaire comprenant une tablette inférieure, le tout circonscrit par un fil. — H. 0ᵐ129, L. 0ᵐ082. — (Gravé en 1803.)

FÉNELON.

Dessiné et gravé par Aug. Sᵗ Aubin.

1ᵉʳ ÉTAT. Eau-forte. Tablette blanche. Avant le fil. En B., au-dessous de l'encadrement, au M., à la pointe sèche, le monogramme entrelacé *A. S.* Sans aucunes autres lettres.
2ᵉ — La tablette blanche. Le nom du personnage représenté, en lettres grises. En B., au M., au-dessous du fil., à la pointe : *Aug.Sᵗ Aubin del et sculp.*, au lieu de : *Dessiné et gravé par Aug. Sᵗ Aubin.*
3ᵉ — Celui qui est décrit.

Le portrait de Fénelon décrit ci-dessus se trouve à la page 373 du 18ᵉ volume des Œuvres | complètes | de Voltaire. | A Paris | chez Ant. Aug. Renouard | MDCCCXIX.

82. *FÉNELON.* — Petit médaillon ovale encastré dans un encadrement rectangulaire en largeur. On remarque, à D. du médaillon, un flambeau ailé, une trompette et un livre ouvert sur le recto duquel on lit : Les | aventures | de | Télémaque | par | Fénélon ; à G., un serpent enroulé autour d'un papier sur lequel on lit : Maximes | des | Saints ; en H., au-dessus du médaillon, en dehors de l'encadrement, une couronne. Sans aucunes lettres. — H. 0ᵐ068, L. 0ᵐ118.

83. *FLÉCHIER.* — De 3/4 à G., cheveux bouclés lui encadrant le visage. Rabat au cou, croix épiscopale sur la poitrine. — Médaillon ovale encastré dans un encadrement rectangulaire comprenant une tablette inférieure. — H. 0ᵐ092, L. 0ᵐ062. — (Gravé en 1802.)

FLÉCHIER.

Aug. Sᵗ Aubin fecit (à la pointe).

CATALOGUE DE L'ŒUVRE DE A. DE SAINT-AUBIN.

1ᵉʳ État. Eau-forte pure. Tablette blanche. En B., au-dessous de l'encadrement, au M., à la pointe, le monogramme entrelacé : *A. S.* Sans autres lettres.
2ᵉ — Avec la tablette blanche, le nom du personnage représenté, en lettres grises. En B., au-dessous de l'encadrement, au M., à la pointe, le monogramme entrelacé : *A. S.* Sans autres lettres.
3ᵉ — Celui qui est décrit.

Le portrait de Fléchier décrit ci-dessus se trouve en tête du 1ᵉʳ volume des *Oraisons | funèbres | de Fléchier | Évêque de Nismes | à Paris | chez Ant. Aug. Renouard. | An X.* 1802.

84. FONTENELLE. — En buste, le corps presque de face, la tête de pr. à G., vaste perruque à boucles lui tombant sur les épaules. — Médaillon ovale, entouré d'une bordure simulant la pierre de taille et encastré dans un encadrement rectangulaire, avec tablette inférieure le tout circonscrit par un fil. — H. 0ᵐ090, L. 0ᵐ054. — (Gravé en 1794.)

FONTENELLE.

Né à Rouen le 12 Février 1657.
Mort à Paris le 5 Janvier 1757.

Gravé par St Aubin d'après le Buste fait par Le Moyne.

1ᵉʳ État. La tablette blanche. Les inscriptions sont sur la tablette blanche. En B., au-dessous du fil., au M., à la pointe, le monogramme entrelacé : *A. S.*, au lieu de : *Gravé par St Aubin...* etc. Le reste comme à l'état décrit.
2ᵉ — En B., au-dessous du fil. à G., à la pointe : *Gravé par St Aubin*, au lieu de : *Gravé par St Aubin d'après le buste fait par Le Moyne.* Le reste comme à l'état décrit.
3ᵉ — Celui qui est décrit.

Le portrait de Fontenelle décrit ci-dessus se trouve en tête des *Entretiens | sur | la pluralité | des mondes | par Fontenelle | de l'Académie française | à Dijon | de l'imprimerie P. Causse. | An* 2 (1 vol. in-12).
Ce même portrait se trouve encore page 209 du 42ᵉ volume des *Œuvres | complètes | de Voltaire. | A Paris | chez Ant. Aug. Renouard | MDCCCXIX.*
Le dessin de Saint-Aubin représentant Fontenelle figurait en 1854 à la vente Renouard, nᵒ 568 du Catalogue. Il était vendu 60 francs avec l'exemplaire sur vélin des : *Entretiens sur la pluralité des mondes*, cités ci-dessus.

85. FRANKLIN (*Benjamin*). — En buste, la tête de 3/4 à D. Coiffé d'un vaste bonnet de fourrure, il a sur le nez une paire de lunettes. — Médaillon ovale, encastré dans un encadrement rectangulaire comprenant une tablette inférieure. En H., au-dessus de l'encadrement, à la pointe, à D. : 35. — H. 0,191, L. 0,139. — (Gravé en 1777).

BENJAMIN FRANKLIN.

Né à Boston dans la nouvelle Angleterre, le 17 Janvier 1706.

C N. Cochin filius delin. 1777 (à la pointe). *Aug. de St Aubin, sculp.* (à la pointe).

Dessiné par C. N. Cochin Chevalier de l'ordre du Roi en 1777 et gravé par Aug. de St Aubin graveur de la Bibliothèque du Roi.
Se vend à Paris chès C. N. Cochin aux Galleries du Louvre et chés Aug. de St Aubin rue des Mathurins.

1ᵉʳ État. Eau-forte pure. Tablette blanche, au M. de laquelle on lit, à la pointe, en lettres capitales grises : Benjamin Franklin. En B., dans l'intérieur de l'encadrement, au-dessous de la tablette, à la pointe, à G. : *C. N. Cochin filius, delin.* 1777; à D. : *Aug. de St Aubin, sculp.* Sans aucunes autres lettres.
2ᵉ — L'épreuve terminée. La tablette blanche. En B., au-dessous de la tablette, dans l'intérieur de l'encadrement, à la pointe, à G. : *C. N. Cochin filius delin.* 1777; à D. : *Aug. de St Aubin sculp.* Sans aucunes autres lettres.
3ᵉ — En B., sur la tablette : Benjamin Franklin, *Né à Boston, dans la Nouvelle Angleterre, le 17 janvier* 1706. Le reste comme au 2ᵉ état.
4ᵉ — Avant la ligne : *Se vend à Paris, chès C. N. Cochin.*, etc. Le reste comme à l'état décrit.
5ᵉ — Celui qui est décrit.

Il a été fait de cette planche une copie en contre-partie de l'original. On lit sur la tablette : BENJAMIN FRANKLIN | *né à Boston, dans la Nouvelle-Angleterre* | *le 17 janvier 1706.* Sans autres lettres. — H. 0m193, L. 0m136.

Mercure de France, juillet 1777. — Portrait de B. Franklin, né à Boston, dans la nouvelle Angleterre, le 17 janvier 1706. Dessiné par Ch. N. Cochin, chevalier de l'Ordre du Roi, en 1777, et gravé par Augustin de St Aubin, graveur de la Bibliothèque du Roi. Prix : 2 liv. 8 sols. A Paris, chez M. Cochin, aux galeries du Louvre, et M. de St Aubin, rue des Mathurins, au petit hôtel de Clugny. Ce portrait d'un homme très-célèbre dans les sciences et dans la politique est fort ressemblant, et la gravure en est agréable et pittoresque.

Catalogue hebdomadaire, 21 juin 1777, n° 25, art. 11. — Portrait du célèbre M. Franklin, dessiné d'après nature par M. Cochin, et gravé par M. de St Aubin. 2 liv. 8 sols. A Paris, chez M. Cochin, aux galeries du Louvre, et chez l'auteur, rue des Mathurins, près la rue des Maçons.

86. *FRÉDÉRIC II (Roi de Prusse)*. — En buste, de pr. à G., habit à collet rabattu ; sur la poitrine, une plaque décorée de l'aigle impériale. — Médaillon ovale, encastré dans un encadrement rectangulaire comprenant une tablette inférieure, le tout circonscrit par un fil. — H. 0m128, L. 0m082. — (Gravé en 1803.)

FRÉDÉRIC II.

Gravé par Aug. St Aubin d'après le Buste en Marbre fait par M. Blaise pour la Galerie du 1er Consul.

1er ÉTAT. Eau-forte pure. Tablette blanche, simple, T. C. En B., au-dessous du T. C., au M., à la pointe, le monogramme entrelacé : *A. S.* Sans autres lettres.

2e — Tablette blanche. Le nom du personnage représenté, en lettres grises. En B., au-dessous du fil., au M., à la pointe : *Aug. St Aubin del. et sculp.*, au lieu de : *Gravé par Aug. St Aubin...*, etc. Sans autres lettres.

3° — Celui qui est décrit.

Le portrait de Frédéric II décrit ci-dessus se trouve en tête du 59e volume des *Œuvres | complètes | de Voltaire | A Paris | chez Ant. Auguste Renouard | MDCCCXIX*.

87. *GAUZARGUES (Charles)*. — De pr. à G., en buste, sa calotte sur le derrière de la tête, un rabat liséré de blanc au cou, un petit manteau derrière les épaules. — Médaillon circulaire, fixé en H., au M., par un anneau et un nœud de rubans, à un encadrement rectangulaire et reposant en B. sur une tablette encastrée dans cet encadrement. — H. 0m180, L. 0m124. — (Gravé en 1767.)

Cles GAUZARGUES.
*Chanoine de l'Eglise de Nimes
Maitre de Musique de la Chapelle du Roy
Né à Tarascon en Provence.*

Dessiné par C. N. Cochin. *Gravé par Aug. de St Aubin.* 1767

1er ÉTAT. Eau-forte pure. Tablette blanche. Avant toutes lettres.
2e — Celui qui est décrit.

Il a été fait de cette planche une mauvaise copie à l'eau-forte en contre-partie. — Médaillon ovale, fixé en haut par un nœud de rubans à un encadrement rectangulaire. On lit en B., au-dessous de l'encadrement, à la pointe, à G. : *Sergent scul.*; à D. : *S*. — H. 0m140, L. 0m105.

88. *GAVAUDAN (Madame)*. — A mi-corps, de face, la tête légèrement tournée de 3/4 à G., un

bonnet d'étoffe rayée sur la tête, orné d'une mousseline blanche qui lui encadre le visage ; corsage à raies, jupe blanche. — Médaillon ovale, entouré d'un T. ovale et d'un fil. — H. 0^m062, L. 0^m050.

<div align="center">M^me GAVAUDAN

Dans Joconde.</div>

Jacques pinx. (à la pointe). *A. de S^t Aubin. sc.* (à la pointe).

89. **GESSNER.** — De pr. à D., en buste, le crâne et le haut de la tête dénudés de cheveux, une cravate nouée fort lâche autour du cou. — Médaillon circulaire, fixé en H., au M., par un anneau et un nœud de rubans, à un encadrement rectangulaire. Au-dessous du médaillon, et dans l'intérieur de l'encadrement, une tablette figurée par une banderole de papier fixée par deux clous et sur laquelle sont les quatre vers ci-dessous ; en H., au M., sur la bordure du médaillon : GESSNER. — H. 0^m150, L. 0^m107. — (Gravé en 1775.)

> *Des Bois mistérieux, des Vallons solitaires,*
> *Il nous fait envier le tranquille Bonheur,*
> *D'une Grâce naïve embellit ses Bergères,*
> *Et prête à ses Bergers les vertus de son cœur.*
> *Dorat.*

Denon ad vivum delin. 1775 (à la pointe). *A. de S^t A. sc.* (à la pointe).
Se trouve à Paris chés A. de St Aubin Graveur du Roi rue des Mathurins, Hotel de Clugny.

1^er ÉTAT. Eau-forte pure. Tablette blanche. En H., sur la bordure du médaillon, GESSNER ; en B., au-dessous de l'encadrement, à la pointe, au M. : *Denon ad vivum delin.* 1775 ; à D. : *A. de S^t A. sc.* Sans autres lettres.
2^e — Épreuve terminée. En H., sur la bordure du médaillon, GESSNER. Les quatre vers sur la tablette, mais avant le mot *Dorat*, qu'on lit à la fin. En B., au-dessous de l'encadrement, à la pointe, au M. : *Denon ad vivum delin,* 1775 ; à D. : *A de S^t A. sc.* Sans autres lettres.
3^e — Avant le mot *Dorat* sur la tablette. Le reste comme à l'état décrit.
4^e — Celui qui est décrit.
5^e — Il a été fait de ce portrait un tirage moderne, et la planche reprise. Dans cet état, le médaillon est coupé sur les quatre côtés ; en H., le nœud de rubans a disparu, et l'encadrement se termine en B. au ras de la tablette. — Dimensions de cette nouvelle planche : H. 0^m117, L. 0^m088.

Le portrait de Gessner décrit ci-dessus se trouve en tête d'un exemplaire unique des *Œuvres de Salomon Gessner.* Paris Renouard 1799 (4 vol. in-4°). Cet exemplaire était vendu 105 francs à la vente Renouard, en 1854, n° 1722 du Catalogue.

90. **GESSNER.** — C'est le même portrait que le précédent, mais réduit de beaucoup. — Médaillon entouré d'une bordure simulant la pierre et encastré dans un encadrement rectangulaire avec une tablette inférieure, le tout circonscrit par un fil. En H., au M., sur la bordure : GESSNER ; au-dessus de l'encadrement, à G. : *Tome I^er ;* à D. : *1.* — H. 0^m090, L. 0^m053. — (Gravé en 1794.)

> *Des Bois mistérieux, des Vallons solitaires,*
> *Il nous fait envier le tranquille Bonheur,*
> *D'une grâce naïve embellit ses Bergères,*
> *Et prête à ses Bergers les vertus de son cœur.*
> *Dorat.*

Denon ad vivum delin. *St Aubin sculp.*

1er ÉTAT. Avant le nom sur la bordure, en H., et les inscriptions à D. et à G., en H., au-dessus de l'encadrement ; sur la tablette les vers, et en B., au-dessous de l'encadrement, au M., à la pointe, le monogramme entrelacé : *A. S.* Sans aucunes autres lettres.

2e — Avant les inscriptions qui se trouvent en H., à D. et à G., au-dessus de l'encadrement. Le reste comme à l'état décrit.

3e — Celui qui est décrit.

4e — Les inscriptions qui se trouvaient en H., à D. et à G., au-dessus de l'encadrement, ont été grattées, et un espace assez grand qui se trouvait en B., entre le mot *St Aubin* et le mot *sculp.*, a été comblé par une nouvelle gravure du mot *St Aubin.* Le reste comme à l'état décrit.

Le portrait de Gessner décrit ci-dessus se trouve en face du titre du premier volume des *Œuvres | de | Salomon Gessner | A Paris | chez Antoine Augustin Renouard.* — MDCCXCV.

Le dessin de Saint-Aubin représentant Gessner figurait en 1854 à la vente Renouard, n° 1719 du Catalogue. Il était vendu 125 francs avec un des deux exemplaires sur vélin des *Œuvres de Salomon Gessner.*

Mercure de France, janvier 1776. — On trouve à Paris, chez M. A. de Saint-Aubin, graveur du Roi, rue des Mathurins, hôtel de Clugny, le portrait de M. Gessner, dessiné par M. Denon et gravé très-purement et avec délicatesse par M. de Saint-Aubin. On a mis au bas ces vers de M. Dorat, qui caractérisent le genre et les qualités du poëte allemand : *Des bois mistérieux...* etc.

91. *GLUCK.* — De pr. à G., en buste, en imitation de pierre antique. — Médaillon circulaire, fixé en H., au M., par un anneau, à un encadrement rectangulaire. La bordure du médaillon est décorée en H. d'une couronne de laurier, et entourée sur les côtés de deux guirlandes de chêne qui retombent des deux côtés de cette bordure; en B., deux branches de feuillages entourent également la bordure inférieure du médaillon, sur laquelle on lit, à la pointe : *Krafft cerâ expressit ;* au-dessous du médaillon, sur une banderole fixée à l'encadrement par deux clous : GLUCK ; et enfin, au-dessous, une tablette inférieure comprise également dans l'encadrement. — H. 0m138, L. 0m180. — (Gravé en 1781.)

GLUCK.

Il préféra les Muses aux Sirènes.

Aug. de St Aubin del. et sculp. ann. 1781.

1er ÉTAT. Eau-forte pure. Tablettes blanches. Avant toutes lettres.

2e — Il existe des épreuves où, sous le nom de Gluck, la banderole est blanche, au lieu d'avoir des traits de gravure, comme il s'en trouve à l'état décrit.

3e — Celui qui est décrit.

Le portrait de Gluck ci-dessus décrit se trouve en tête des *Mémoires | pour servir à l'histoire | de la | révolution | operée dans la musique | par M. le chevalier Gluck | A Naples | et se trouve à Paris | chez Bailly Libraire rue Saint Honoré | MDCCLXXXI* (1 vol. in-8°).

92. *GRAMONT* (*Monsieur de*). — De 3/4 à D., en buste, coiffé d'une vaste perruque Louis XIV. Il a une cuirasse sur laquelle retombent les barbes de dentelle de sa cravate. Sur la poitrine, en sautoir, un grand cordon. — Claire-voie. En B., à G., près du bras du personnage, le monogramme entrelacé : *A. S.* ; en B., au M. : Mr DE GRAMMONT. — H. 0m076, L. 0m060. — (Gravé en 1806.)

1er ÉTAT. Eau-forte pure. Avant toutes lettres.

2e — Le nom du personnage représenté, en lettres grises. Le reste comme à l'état décrit.

3e — Celui qui est décrit.

Le portrait de M. de Gramont ci-dessus décrit se trouve à la 1re page du 1er volume des *Œuvres | du Comte | Antoine Hamilton | Paris | chez Antoine Augustin Renouard | MDCCCXII* (3 vol. in-8°).

On lit en tête du 1er volume, dans l'Avis de l'éditeur : « Pour une édition faite à Londres, il pouvait convenir que les Mémoires de Gramont fussent en quelque sorte une galerie de portraits nationaux; mais, partout ailleurs, on ne s'intéresse guère,

CATALOGUE DE L'ŒUVRE DE A. DE SAINT-AUBIN.

je crois, à la figure de la *Triste Héritière*, à celle d'une *Miss Davis* et de beaucoup d'autres personnages aussi peu connus, et dont même il est à peine fait mention dans l'ouvrage. On ne trouvera donc ici que huit portraits, mais ce sont ceux des personnages les plus intéressants de ces Mémoires. Ils sont parfaitement bien gravés par M. Roger et par Augustin Saint-Aubin, et représentent l'auteur, le comte de Gramont, M^{lle} Hamilton, cinq autres jolies femmes qui, par les agréments de leur figure, feront l'ornement de cette élégante édition, comme, de leur vivant, elles furent l'ornement de la cour brillante de Charles II. »

(*) **GRAMONT** (*Madame de*). — Voir ci-dessous la description de ce portrait, sous la rubrique : M^{ademoiselle} Hamilton, n° 97 du présent Catalogue.

93. **GRESSET** (*Jean-Baptiste-Louis*). — En buste, de pr. à D., la tête légèrement de 3/4 de ce côté. — Médaillon ovale, encastré dans un encadrement rectangulaire comprenant une tablette inférieure. — H. 0m093, L. 0m063. — (Gravé en 1803.)

J. B. L. GRESSET.

J. M. Nattier pinx. (à la pointe). *A. S^t Aubin sculp.* (à la pointe).

1^{er} État. Avec la tablette blanche. Le nom du personnage représenté, en lettres grises. En B., au-dessous de l'encadrement, au M., à la pointe, le monogramme entrelacé : *A. S.* Sans aucunes autres lettres.
2^e — Celui qui est décrit.
3^e — On a ajouté à l'encadrement primitif un cadre qui augmente légèrement les dimensions de l'épreuve primitive. Le nom sur la tablette, sans aucunes autres lettres. — H. 0m113, L. 0m075.

Il a été fait de ce portrait une copie. Dans le même sens que l'original, la bordure du médaillon n'a pas de moulure comme dans l'original. On lit sur la tablette : Gresset ; en B., au-dessous de l'encadrement, à D. : *C. Hulot, sc.* Sans autres lettres.

Le portrait de Gresset de l'état décrit se trouve en tête des *Œuvres | de Gresset | Nouvelle Édition | augmentée de pièces inédites | et ornée de figures en taille douce. | A Paris | chez Bleuet jeune Libraire | Place de l'École n° 45 | An XI. MDCCCIII.* (3 vol. in-12.)

Le dessin de Saint-Aubin représentant Gresset figurait en 1854 à la vente Renouard, n° 1370 du Catalogue. Il était vendu 905 francs avec un exemplaire des *Œuvres de Gresset. Paris Renouard* 1810-11. 3 tomes en 7 vol. petit in-4°. Seul exemplaire sur vélin avec les gravures avant la lettre et les eaux-fortes, neuf dessins originaux de Moreau et celui de Saint-Aubin pour le portrait.

94. **GUERILLOT** (*Henri*). — En buste, de pr. à G., la perruque en coup de vent sur le haut de la tête, habit à large collet rabattu. — Médaillon circulaire. En H., sur la bordure du médaillon : H. Guerillot ; en B., au-dessous de la bordure, au M., à la pointe : *C. N. Cochin f. delin. — Aug. de S^t Aubin sculp.* — H. 0m071, L. 0m071. — (Gravé en 1784.)

1^{er} État. Eau-forte pure. Avant le nom du personnage, en H., sur la bordure. Le reste comme à l'état décrit.
2^e — L'épreuve terminée. Avant le nom du personnage, en H., sur la bordure. Le reste comme à l'état décrit.
3^e — Celui qui est décrit.

95. **GUSTAVE III** (*Roi de Suède*). — En buste, de pr. à G., imitation de pierre antique, ses longs cheveux bouclés lui tombant sur les épaules. — Médaillon ovale entouré d'un T. ovale. En B., au M., au-dessous du médaillon, à la pointe, le monogramme entrelacé : *A. S.* — H. 0m091, L. 0m077.

1^{er} État. Eau-forte pure. Avant toutes lettres.
2^e — Celui qui est décrit.

96. **HAMILTON** (*Antoine*). — En buste, de 3/4 à D., la tête presque de face, longue perruque Louis XIV sur la tête, une cuirasse sur la poitrine, un manteau jeté en travers sur l'épaule. — Claire-voie. En B., au M., au-dessous du portrait : Antoine Hamilton. — H. 0m085, L. 0m064. — (Gravé en 1806.)

ANTOINE HAMILTON.

1er ÉTAT. Eau-forte pure. Avant toutes lettres.
2e — En B., à la pointe, en lettres grises : Antoine Hamilton, au lieu de : Antoine Hamilton. Le reste comme à l'état décrit.
3e — Celui qui est décrit.

Il y a des épreuves de ce portrait, du 1er et du 2e état, qui ont été tirées sur la même feuille que le portrait de miss Jennings. Voir ci-dessous, n° 111 du présent Catalogue.

Le portrait d'Hamilton ci-dessus décrit se trouve à la page 97 du 7e volume des Œuvres | complètes | de Voltaire | A Paris | chez Antoine Auguste Renouard | MDCCCXIX. On le trouve également en tête du 1er volume des Œuvres | du Comte | Antoine Hamilton | Paris | chez Antoine Auguste Renouard | MDCCCXII. (3 vol. in-8.)

97. *HAMILTON* (*Mademoiselle*). — De face, en buste, la tête légèrement de 3/4 et inclinée à G., un voile dans les cheveux et des perles aux oreilles, la poitrine à moitié découverte. — Claire-voie. En B., au-dessous du portrait, vers la G., à la pointe, le monogramme entrelacé : *A. S.*; plus B., au M. : Mademoiselle Hamilton. — H. 0m082, L. 0m071. — (Gravé en 1806.)

1er ÉTAT. Eau-forte pure. Avant toutes lettres.
2e — Le nom en lettres grises. Le reste comme à l'état décrit.
3e — Celui qui est décrit.
4e — Il existe des épreuves de ce portrait au bas duquel on lit : Mme de Grammont, au lieu de : Mademoiselle Hamilton. Le reste comme au 3e état. Dans cet état, ce portrait est quelquefois tiré sur la même feuille que celui de M. de Gramont. — Voir ci-dessus, n° 92 du présent Catalogue.

Le portrait de Mlle Hamilton ci-dessus décrit se trouve à la page 135 du 1er volume des Œuvres | du | Comte | Antoine Hamilton | Paris | Chez Antoine Augustin Renouard | MDCCCXII. | (3 vol. in-8°.)

98. *HEINECKEN* (*Charles-Henri de*). — De pr. à D., en buste, un bonnet d'astrakan sur la tête, une houppelande à collet de fourrure sur le corps. — Médaillon fixé en H., au M., par un anneau et un nœud de rubans, à un encadrement rectangulaire. — H. 0m182, L. 0m131. — (Gravé en 1770.)

CHARLES HENRI DE HEINEKEN.

Chevr du St Emp.
Amateur des Belles-lettres et des Arts.

Aug. de St Aubin ad vivum del et sculp.
1770 (à la pointe).

1er ÉTAT. Eau-forte pure. En B., dans l'intérieur de l'encadrement, au M., à la pointe : *Aug. de St Aubin del et sculp.* 1770. Sans autres lettres.
2e — Épreuve terminée. Le fond de l'encadrement n'est pas encore quadrillé. Mêmes lettres qu'au 1er état.
3e — Épreuve terminée. Au-dessous du médaillon, dans l'intérieur de l'encadrement : Charles Henri de Heinecken | *chevr du St Empire* | *Amateur des Belles Lettres et des Arts*. Au-dessous, à la pointe : *Aug. de St Aubin del et sculp.* 1770. Sans autres lettres.
4e — En B., au-dessous de l'encadrement, au M. : *Aug. de St Aubin ad vivum del et sculp.* Le reste comme au 3e état.
5e — Celui qui est décrit.

Le dessin de Saint-Aubin représentant le baron de Heinecken figurait en 1854 à la vente Renouard, n° 643 du Catalogue. Il était vendu 72 fr. avec un exemplaire intitulé : *Idée générale d'une collection complète d'estampes, avec une dissertation sur l'origine de la gravure et sur les premiers livres d'images, par le Baron d'Heinecken. Leipsick,* 1771. (In-8°.)

CATALOGUE DE L'ŒUVRE DE A. DE SAINT-AUBIN.

99. **HELVÉTIUS (Claude-Adrien).** — De face, en buste. — Médaillon ovale, encastré dans un encadrement rectangulaire et faisant corps avec une tablette inférieure. — H. 0m194, L. 0m142. — (Gravé en 1772.)

Cde Aen HELVETIUS.

Né à Paris en Janvier 1715. Mort à Paris le 26 Décembre 1771.

Peint par L. M. Vanloo en 1755. *Gravé par Aug. de St Aubin en 1773.*

A Paris chés l'Auteur rue des Mathurins au petit Hotel de Clugny et aux adresses ordinaires.

1er ÉTAT. Eau-forte pure. Avant toutes lettres. Un rectangle ménagé en blanc sur la tablette pour l'inscription du personnage.
2° — Eau-forte pure. Avec quelques travaux sur la figure, notamment les yeux et les sourcils. Le reste comme au 1er état.
3° — Sur la tablette : Cde, Aen. HELVÉTIUS ; en B., au-dessous de l'encadrement, à G. : *Peint par L. M. Vanloo en 1755*; à D. *Gravé par Aug. de St Aubin en 1773*. Sans autres lettres.
4° — Avec la deuxième ligne sur la tablette. Le reste comme au 2° état.
5° — Avec un petit triangle en B., au M., à la pointe, au-dessous de l'encadrement. La planche de cuivre a été coupée. Le reste comme au 2° état.
6° — Celui qui est décrit.

La gravure du portrait d'Helvétius, d'après L. M. Vanloo, figurait à l'exposition des tableaux du Louvre, en 1873, sous le n° 285.

Voir un article de la *Gazette des Beaux-Arts* du 15 juin 1859, tome II, intitulé : *Des apocryphes de la gravure de portrait*, par M. Feuillet de Conches. — Le joli portrait d'Helvétius peint par Vanloo en 1755, gravé par Saint-Aubin en 1773, fut copié par le graveur Macret, qui en a fait un *Bruyeis* (Brueis), le collaborateur de Palaprat.

Mercure de France, 8bre 1773. — Portrait de M. Helvétius, in-4°, d'après le tableau de M. Vanloo. Gravé en médaillon par M. de St Aubin, graveur du Roi. Prix : 2 liv. 8 sols. Chez M. de St Aubin, rue des Mathurins, au petit hôtel de Clugny, et aux adresses ordinaires. Le même graveur débitera le même portrait format in-12. Prix : 1 livre. La ressemblance est très-bien représentée, et le portrait est gravé avec beaucoup de soin et de talent.

100. **HELVÉTIUS (Claude-Adrien).** — Il existe un portrait à peu près pareil au précédent, mais en sens inverse. La tête est beaucoup plus grossière, et la planche, sans doute commencée par un élève maladroit, a dû être abandonnée. Le corps est ici de 3/4 à G., au lieu d'être de 3/4 à D., comme dans le portrait ci-dessus décrit. La tête est assez avancée. Eau-forte pure. Avant toutes lettres. — Médaillon ovale, encastré dans un encadrement rectangulaire et faisant corps avec une tablette inférieure. Un rectangle est ménagé en blanc sur la tablette pour l'inscription du nom du personnage. — H. 0m195, L. 0m140.

101. **HENRI IV.** — De face, à mi-corps, une fraise autour du cou, l'ordre du Saint-Esprit pendu au cou à un large ruban. — Médaillon ovale, entouré de lis à D. et à G. En B., une console sur la tablette de laquelle on lit le nom du personnage. Sur cette tablette, un petit génie, adossé à une boule fleurdelisée, tient d'une main une couronne, de l'autre une branche de laurier. A D. des drapeaux ; à G., des palmes, un casque et un glaive. — H. 0m136, L. 0m086. — (Gravé en 1777.)

HENRI IV

Roi de France et de Navarre

F. Porbus. p. *A. de S. Aub. sc.*

Gravé d'après le Tableau original de François Porbus le fils appartenant à S. A. S. Monseigneur le Duc d'Orléans.
Se trouve à Paris chés Aug. de St Aubin Graveur du Roi et de sa Bibliothèque rue des Mathurins pt Hotel de Cluny.

CATALOGUE DE L'ŒUVRE DE A. DE SAINT-AUBIN.

1ᵉʳ ÉTAT. Eau-forte pure. Avant toutes lettres. Quelques travaux assez avancés sur les accessoires.
2º — Épreuve terminée. En B., au-dessous de l'encadrement, à G., et d'une toute autre écriture qu'à l'état décrit, à la pointe : *F. Porbus pinxt.* ; à D. : *Aug. St Aubin, sct.* Les inscriptions sur la tablette, sans aucunes autres lettres.
3º — En B., à G., au-dessous de l'encadrement, à la pointe : *F. P. p.;* à D.: *A. d. St Atc*. Les inscriptions sur la tablette, sans aucunes autres lettres.
4º — En B., à G., au-dessous de l'encadrement, à la pointe : *F. Porb. P.;* à D. : *A. d. St Aub. sc.* Les inscriptions sur la tablette, sans aucunes autres lettres.
5º — Celui qui est décrit.

Mercure de France, mars 1778. — Portrait en médaillon de Henri IV, roi de France et de Navarre, gravé d'après le tableau original de François Porbus le fils, appartenant à S. A. S. Mgr le Duc d'Orléans, par Aug. de St Aubin, graveur du Roi et de sa Bibliothèque, rue des Mathurins, petit hôtel de Clugny. Ce portrait du héros de la France est très-recommandable par le mérite de la ressemblance, par l'agrément de la composition et par le travail d'un burin en même temps très-fini et très-vigoureux.

Catalogue hebdomadaire, 21 fév. 1778, nº 8, art. 14. — Portrait de Henri IV, roi de France et de Navarre, gravé d'après le tableau original de François Porbus le fils, appartenant à S. A. S. Mgr le Duc d'Orléans, format in-8º, avec bordures et attributs allégoriques, dessiné par C. P. Marillier. 2 livres. A Paris, chez M. de St Aubin, graveur du Roi, petit hôtel de Cluny, rue des Mathurins.

102. *HENRI IV.* — De pr. à D., la tête ceinte d'une couronne de laurier, un grand col blanc rabattu sur une cuirasse, sur laquelle est passé le cordon du Saint-Esprit et une écharpe en sautoir. — Médaillon encastré dans un encadrement rectangulaire comprenant une tablette inférieure, le tout circonscrit par un filet. — H. 0m129, L. 0m082.
— (Gravé en 1799.)

HENRI IV.

Dessiné et gravé par Aug. St Aubin.

1ᵉʳ ÉTAT. Eau-forte pure. Tablette blanche. Avant toutes lettres.
2º — Tablette blanche. Le nom du personnage représenté, en lettres grises pointillées. En B., au M., au-dessous du fil., à la pointe : *Aug. St Aubin del et sculp.*, au lieu de : *Dessiné et gravé par Aug. St Aubin.*
3º — Celui qui est décrit.

Le portrait de Henri IV décrit ci-dessus se trouve en tête du 8ᵉ volume des *Œuvres | Complètes | de Voltaire | A Paris | chez Antoine Auguste Renouard | MDCCCXIX.*

103. *HENRI IV.* — C'est le même portrait que le précédent, avec cette différence qu'il est ici de pr. à G. et à claire-voie. On voit en B., à D., au-dessous du bras, à la pointe, le monogramme entrelacé : *A. S.;* au-dessous, au M. : HENRI IV, et plus bas, au M. : *A Paris chez Ant. Aug. Renouard* (à la pointe). — H. 0m063, L. 0m044.
Quelques épreuves de cet état ont été tirées sur papier rose.

104. *HEVIN (Prudent).* — De face, cravate blanche, habit de soie, jabot de dentelle. — Médaillon ovale, encastré dans un encadrement rectangulaire comprenant une tablette inférieure. — H. 0m152, L. 0m093. — (Gravé en 1785.)

PRUDENT HEVIN.

Des secrets de son art profondément instruit
Il sçut en écarter tout sistème inutile,
Et joignant au sçavoir les charmes de l'esprit
Il en rendit l'étude agréable et facile.

1ᵉʳ ÉTAT. Eau-forte pure. Tablette blanche. Avant toutes lettres.
2ᵉ — Celui qui est décrit.

CATALOGUE DE L'ŒUVRE DE A. DE SAINT-AUBIN.

105. *HOMÈRE*. — Buste sur un piédouche, de 3/4 à D., presque de face. — Niche avec un socle, dans laquelle est le buste en question, et encastrée dans un encadrement rectangulaire comprenant une tablette inférieure fixée à l'encadrement au moyen de quatre clous. — H. 0^m127, L. 0^m081. — (Gravé en 1770.)

ΟΜΗΡΟΣ.

Preaudeau de Chemilly ex antiq. marmore del. *A. de St Aubin sculp.*

1^{er} ÉTAT. Eau-forte pure. Avant toutes lettres.
2^e — Eau-forte plus avancée, avant les contre-tailles sur l'encadrement et les travaux du fond; ΟΜΗΡΟΣ sur la tablette. En B., au-dessous de l'encadrement, au M., à la pointe, en lettres microscopiques : *A. S.* Sans autres lettres.
3^e — Celui qui est décrit.

Ce portrait se trouve en tête du premier volume de l'ouvrage suivant : *L'Odyssée | d'Homère, | traduite en vers | avec des remarques | suivie d'une dissertation sur les voyages d'Ulysse | par M. de Rochefort de l'Académie | des inscriptions et belles-lettres. | A Paris | chez Brunet, libraire rue des Écrivains. | M.DCC.LXXVII.* — 2 vol. in-8°.

106. *HOMÈRE*. — Réduction du portrait précédent. — Niche avec un socle, dans laquelle est le buste en question, et encastrée dans un encadrement rectangulaire comprenant une tablette inférieure. — H. 0^m106, L. 0^m064. — (Gravé en 1787.)

ΟΜΗΡΟΣ.

Aug. de St Aubin fecit. (à la pointe).

Ce portrait se trouve en tête du premier volume de : *L'Iliade | d'Homère | avec des remarques | précédée | de réflexions sur Homère | et | sur la traduction des Poetes | Par M. Bitaubé de l'Academie Royale de Berlin et de | celle des Inscriptions et Belles-Lettres de Paris. | Troisième édition. | A Paris | de l'imprimerie de Didot l'aîné. | MDCCLXXXVII.*

107. *HOMÈRE*. — De pr. à G., en buste, en imitation de pierre antique. — Médaillon ovale, encastré dans un encadrement rectangulaire comprenant une tablette inférieure. — H. 0^m090, L. 0^m057. — (Gravé en 1796.)

ΟΜΗΡΟΣ.

Aug. St Aubin del. et sculp. (à la pointe).

1^{er} ÉTAT Eau-forte pure. Avant tous les travaux de contre-tailles sur l'encadrement. Tablette blanche. En B., au-dessous de l'encadrement, au M., à la pointe, le monogramme entrelacé : *A. S.*, sans autres lettres.
2^e — Tablette blanche, le nom du personnage représenté, au pointillé, en lettres grises. En B., au M., au-dessous de l'encadrement, à la pointe, le monogramme entrelacé : *A. S.*, sans autres lettres.
3^e — Celui qui est décrit.

Il a été fait de cette planche une mauvaise copie dans le même sens que l'original. — Médaillon ovale, encastré dans un encadrement rectangulaire comprenant une tablette inférieure. Sur la tablette : HOMÈRE. En B., au-dessous de l'encadrement, au pointillé : *Canu sculp.* 1836. — Mêmes H. et L. que celles de la gravure originale.

108. **HOMÈRE.** — De 3/4 à D., en buste. — Encadrement comprenant une tablette inférieure. — H. 0ᵐ145, L. 0ᵐ087. — (Gravé en 1804.)

HOMÈRE.

Aug. S^t Aubin sculp. (à la pointe).

1ᵉʳ ÉTAT. Eau-forte pure. Tablette blanche. En B., au-dessous de l'encadrement, au M., à la pointe, le monogramme entrelacé : *A. S.*, sans aucunes autres lettres. Avant les contre-tailles sur l'encadrement.
2ᵉ — Tablette blanche. Le nom du personnage représenté, en lettres grises. En B., au-dessous de l'encadrement, au M., à la pointe, le monogramme entrelacé : *A. S.* Sans autres lettres.
3ᵉ — Celui qui est décrit.

Le portrait d'Homère décrit ci-dessus se trouve en tête de : *L'Iliade | D'Homère | avec des remarques | précédée | de réflexions sur Homère | et | sur la traduction des poetes | par P. J. Bitaubé | membre de l'Institut national de France | et de l'Académie Royale de Berlin | Quatrième Edition | revue et corrigée | Paris | Dentu, Imprimeur Libraire, Palais du tribunat | Galeries de bois n° 240 | et quai des Augustins (ancienne maison Didot) n° 22 | An XII—1804.*

109. **HORACE.** — De pr. à D. en buste, une tunique et une toge sur les épaules, le cou découvert. — Médaillon ovale, suspendu en H., au M., par un anneau, à un encadrement rectangulaire comprenant une tablette inférieure. — H. 0ᵐ080, L. 0ᵐ048. — (Gravé en 1796.)

HORATIUS.

Aug. S^t Aubin delin. et sculp. (à la pointe).

1ᵉʳ ÉTAT. Tablette blanche. Le nom du personnage représenté, en lettres grises. En B. au-dessous de l'encadrement, à la pointe, au M., le monogramme entrelacé : *A. S.* Sans autres lettres.
2ᵉ — Celui qui est décrit.

Le dessin de Saint-Aubin représentant Horace figurait en 1854 à la vente Renouard, n° 1100 du Catalogue. Il était vendu 40 francs avec un exemplaire de : *Q. Horatii Flacci Opera, minutissimis characteribus edita. Parisiis ex Typographia Regia* 1733. 1 vol. in-16.

110. **JELIOTE** (Pierre). — De pr. à D., en buste. — Médaillon circulaire, fixé en H., au M., par un anneau et un nœud de rubans, à un encadrement rectangulaire. — H. 0ᵐ175, L. 0ᵐ127. — (Gravé en 1771.)

PIERRE JELIOTE.
*Ordinaire de la Musique de la Chambre du Roy
et de l'Académie Royale de Musique.*

C. N. Cochin filius del. 1767. *Aug. de S^t Aubin sculp.* 1771.

1ᵉʳ ÉTAT. Eau-forte pure. Avant toutes lettres et avant les contre-tailles sur le fond de l'encadrement.
2ᵉ — Eau-forte un peu plus avancée, avec les contre-tailles sur le fond de l'encadrement.
3ᵉ — Épreuve terminée. Avant toutes lettres.
4ᵉ — En B., au-dessous de l'encadrement, à D. : *Aug. de S^t Aubin sculp.*, au lieu de : *Aug. de S^t Aubin sculp.* 1771. Le reste comme à l'état décrit.
5ᵉ — Celui qui est décrit.

CATALOGUE DE L'ŒUVRE DE A. DE SAINT-AUBIN.

111. **JENNINGS** (*Miss*). — De face, à mi-corps, la tête légèrement de 3/4 à D., coiffée à la Montespan, des perles aux oreilles, un collier de perles au cou, la poitrine légèrement découverte. — Claire-voie. — H. 0m080, L. 0m070. — (Gravé en 1806.)

MISS JENNINGS.

1er ÉTAT. Eau-forte pure. Avant toutes lettres.
2e — Épreuve terminée. Avant toutes lettres.
3e — Le nom du personnage représenté, en lettres grises, à la pointe. Le reste comme à l'état décrit.
4e — Celui qui est décrit, c'est-à-dire avec le nom du personnage en lettres noires.

Il existe des épreuves de ce portrait, du 1er et du 3e état, qui ont été tirées sur la même feuille que le portrait d'Antoine Hamilton. — Voir ci-dessus, n° 96 du présent Catalogue.
Le portrait de miss Jennings ci-dessus décrit se trouve à la page 267 du 1er volume des *Œuvres | du Comte | Antoine Hamilton | Paris | chez Antoine Augustin Renouard | MDCCCXII*. (3 vol. in-8°.)

112. **JOMBERT** (*Charles-Antoine*). — En buste, de pr. à G., perruque bouclée, habit galonné sur les coutures et les boutonnières. — Médaillon fixé en H., au M., par un anneau et un nœud de rubans, à un encadrement rectangulaire. — H. 0m174, L. 0m122. — (Gravé en 1770.)

CHARLES ANTOINE JOMBERT.
Libraire du Roy
Pour le Génie et l'Artillerie.

Dessiné par C. N. Cochin. *Gravé par Aug. de St Aubin.* 1770.

1er ÉTAT. Eau-forte pure. Le médaillon seul et le nœud de rubans sont indiqués. L'encadrement rectangulaire n'existe pas. Avant toutes lettres. Dans quelques épreuves, l'encadrement est indiqué par le trait carré du haut et celui du côté gauche.
2e — Eau-forte beaucoup plus avancée, avec l'encadrement. Avant toutes lettres.
3e — Épreuve fort avancée, mais non terminée. Le fond du médaillon n'a encore que deux systèmes de tailles en arrière de la tête; la cravate offre des parties blanches qui seront éteintes plus tard. Les travaux des joues et des mâchoires sont encore incomplets.
4e — Épreuve terminée. Avant toutes lettres.
5e — Celui qui est décrit.

113. **LA BRUYÈRE** (*Jean de*). — De pr. à D., en buste, en imitation de pierre antique. — Médaillon ovale, encastré dans un encadrement rectangulaire comprenant une tablette inférieure. — H. 0m095, L. 0m062. — (Gravé en 1805.)

J. DE LA BRUYÈRE.

Aug. St Aubin fecit (à la pointe).

1er ÉTAT. Eau-forte pure. Tablette blanche. En B., au-dessous de l'encadrement, au M., à la pointe, le monogramme entrelacé : *A. S.* Sans autres lettres.
2e — Épreuve terminée. Tablette blanche. Le nom du personnage représenté, en lettres grises. En B., au-dessous de l'encadrement, au M., à la pointe, le monogramme entrelacé : *A. S.* Sans autres lettres.
3e — Celui qui est décrit.

114. **LA FONTAINE** (*Jean de*). — En buste, de pr. à G., grande perruque dont les boucles lui couvrent la poitrine et les épaules, cravate de mousseline blanche au cou. — Médaillon encastré dans un encadrement rectangulaire comprenant une tablette inférieure, le tout circonscrit par un fil. — H. 0m128, L. 0m082. — (Gravé en 1801.)

J. DE LA FONTAINE.

Dessiné et Gravé par Aug. St Aubin d'après la Statue en marbre faite par
M. Julien de l'Institut national, etc.

1ᵉʳ ÉTAT. Eau-forte pure. Tablette blanche. Avant toutes lettres.
2ᵉ — Épreuve terminée. Tablette blanche. Le nom du personnage représenté, en lettres grises. En B., au-dessous du fil., au M., à la pointe : *Aug. Sᵗ Aubin del. et sculp.*, au lieu de : *Dessiné et gravé par Aug.....* etc.
3° — Celui qui est décrit.

Le portrait de La Fontaine décrit ci-dessus se trouve à la page 102, du tome 17ᵉ des *Œuvres | complètes | de Voltaire | à Paris | chez Antoine Auguste Renouard | MDCCCXIX.*

115. **LA FONTAINE** (*Jean de*). — Même portrait que le précédent, mais en réduction et avec quelques différences dans les cheveux, qui sont moins épais sur la poitrine, et dans la cravate, qui tombe plus droite sur le milieu de cette poitrine. — Médaillon ovale, encastré dans un encadrement rectangulaire comprenant une tablette inférieure. — H. 0ᵐ083, L. 0ᵐ063. — (Gravé en 1801.)

> J. DE LA FONTAINE.

Aug. Sᵗ Aubin fecit (à la pointe).
A Paris chez Ant. Aug. Renouard.

1ᵉʳ ÉTAT. Eau-forte pure. Tablette blanche. En B., au-dessous de l'encadrement, au M., à la pointe, le monogramme entrelacé : *A. S.* Sans autres lettres. Dans cet état, on voit en B., à D., dans la marge de l'estampe, une petite tête de pr. à G., dessinée à la pointe.
2ᵉ — Tablette blanche. Le nom du personnage représenté, en lettres grises. En B., au-dessous de l'encadrement, au M., à la pointe, le monogramme entrelacé : *A. S.* Sans autres lettres. Avec la petite tête en B., dans la marge inférieure.
3ᵉ — Même état que le précédent, avec la petite tête en moins.
4° — Avant : *A Paris, chez Ant. Aug. Renouard.* Le reste comme à l'état décrit.
5ᵉ — Celui qui est décrit.

116. **LA LANDE** (*Jérôme de*). — De pr. à D., en buste, la tête légèrement de 3/4 du même côté, col de chemise blanc rabattu, jabot de mousseline. — Médaillon ovale, encastré dans un encadrement rectangulaire comprenant une tablette inférieure. — H. 0ᵐ201, L. 0ᵐ144. — (Gravé en 1790.)

> JÉROME DE LA LANDE.
>
> *Du ciel devenu son Empire* *Mais il règne encor sur nos cœurs,*
> *Son génie a percé les vastes profondeurs* *Et nous l'aimons autant que l'Univers l'admire.*
>
> *De Cubières 1779.*

Dicavit Janvier.

J. Ely del. 1790. A. de St Aubin Sculp.

1ᵉʳ ÉTAT. Eau-forte pure. Tablette blanche. Avant toutes lettres.
2ᵉ — Épreuve terminée, avec le nom du personnage représenté sur la tablette. Sans aucunes autres lettres.
3ᵉ — Au-dessous de la tablette, dans l'intérieur de l'encadrement : *Dicavit Janvier.* Le reste comme au 2ᵉ état.
4° — Le nom sur la tablette. Au-dessous : *Dicavit Janvier.* En B., au-dessous de l'encadrement, à G.: *J. Ely del.*; au M. : 1790; à D. : *A. de Sᵗ Aubin sculp.* Sans autres lettres.
5° — Celui qui est décrit.

Le portrait de La Lande décrit ci-dessus se trouve en tête de : *Histoire | des | Mathématiques | dans laquelle on rend compte de leurs progrès depuis leur origine | jusqu'à nos jours; où l'on expose le tableau et le développe | ment des principales découvertes dans toutes les parties des | mathématiques; les contestations qui se sont élevées entre les | ma-*

thématiciens et les principaux traits de la vie des plus | célèbres. | Nouvelle édition considérablement augmentée | et prolongée jusque vers l'époque actuelle. | Par S. F. Montucla de l'Institut national de France. | Tome quatrième | achevé et publié par Jérôme de La Lande. | A Paris | chez Henri Agasse libraire rue des Poitevins n° 18 | an X (Mai 1802). — In-4°.

117. **LA MOTTE-PIQUET** (*Guillaume de*). — De 3/4 à D., à mi-corps, habit galonné, boutons fleurdelisés, un grand cordon passant sous l'habit, à plat sur le gilet. — Médaillon carré, encastré dans un encadrement rectangulaire comprenant une tablette inférieure. H. 0m200, L. 0m144. — (Gravé en 1781.)

> GUILLAUME DE LA MOTTE-PIQUET
>
> *Chef d'Escadre, Chevalier Commandeur de l'ordre Royal et Militaire de S. Louis.*
>
> Marin dès ta première aurore | La France sait ce que tu vaux,
> Guerrier cher même à tes rivaux. | Et l'Angleterre mieux encore.
>
> Par. Mr de la Place.

C. N. *Cochin filius del.* 1781. *Aug. de St Aubin sculp.*

A Paris chez C. N. Cochin aux Galleries du Louvre et chès Aug. de St Aubin Rue Thérèse Butte S. Roch.
A. P. D. R.

1er État. Eau-forte pure. Tablette blanche. En B., au-dessous de l'encadrement, à la pointe, à G. : *C. N. Cochin filius delin.* 1781. A D. : *Aug. de St Aubin, sculp.* Sans autres lettres.
2e — Avant l'adresse : *A Paris chez C. N. Cochin….,* etc., et *A. P. D. R.* Le reste comme à l'état décrit.
3e — Celui qui est décrit.

La gravure du portrait de M. de la Motte-Piquet figurait à l'exposition du Louvre, en 1783, sous le n° 297.

Mercure de France, août 1781. — Portrait de M. de la Mothe-Piquet, chef d'escadre, dessiné par Cochin, gravé par Augustin de St Aubin. Prix : 2 livres. A Paris, chez M. Cochin, aux galeries du Louvre, et chez M. de St Aubin, rue Thérèse, butte St-Roch.

Catalogue hebdomadaire, 25 août 1781, n° 34, art. 10. — Portrait de M. G. de la Motte-Piquet, chef d'escadre, chevalier commandeur de l'Ordre royal et militaire de St Louis, dessiné par M. de St Aubin. A Paris, chez M. Cochin, aux galeries du Louvre, et chez M. de St Aubin, rue Thérèse, près celle Ste Anne.

118. **LANGUET DE GERGY** (*Jean-Baptiste-Joseph*). — De pr. à G., en buste, cheveux blancs lui encadrant le visage, calotte noire derrière la tête. Il a un rabat au cou, et porte une étole sur un surplis blanc. — Médaillon circulaire fixé en H., au M., par un nœud de rubans, à un encadrement rectangulaire comprenant une tablette inférieure. En H., deux branches d'olivier croisées, encadrant la bordure du médaillon. — H. 0m171, L. 0m124. — (Gravé en 1797.)

> Jn Bte Jph LANGUET DE GERGY.
>
> *Ancien Curé de St Sulpice,*
> *Abbé de l'Abbaye de Bernay*
> *Né à Dijon le 6 juin 1675 et mort à Paris*
> *le 11 octobre 1750 âgé de 75 ans.*

Dessiné et gravé par Augn de St Aubin en 1767 d'après le Buste fait en 1748 par J. J. Caffiery sculpteur du Roy.
Se vend à Paris chez l'Auteur rue des Mathurins au petit Hotel de Clugny.

1ᵉʳ ÉTAT. Eau-forte pure. Le médaillon seul, où est le portrait, entouré d'un simple T. circulaire. Avant la bordure du médaillon. Sans aucunes lettres.
2" — Celui qui est décrit.

Mercure de France, avril 1767. — Le portrait de feu M. Languet de Gergy, curé de Sᵗ-Sulpice, dessiné et gravé par M. de Sᵗ Aubin, d'après le buste fait en 1748 par M. Caffiery, sculpteur du Roi, vient de paraître, et se vend chez l'auteur, rue des Mathurins, au petit hôtel de Clugny. M. de Sᵗ Aubin a cru faire d'autant plus de plaisir au public en donnant le portrait de cet homme célèbre que de tous ceux qui ont déjà paru aucun n'a été trouvé ressemblant, et que le buste de M. Caffiery, fait d'après nature, et d'après lequel ce portrait est gravé, est généralement reconnu pour tel.

119. *LARIVE* (De). — En buste, de pr. à D., en imitation de pierre antique. — Médaillon circulaire, fixé en H., au M., par un anneau, à un encadrement rectangulaire comprenant une tablette inférieure. — En B. du médaillon, et encadrant la bordure, deux branches de laurier reliées entre elles par un ruban. La tablette est ornée de branches de chêne sur les côtés latéraux et inférieurs. En H., sur la bordure, au M. : DELARIVE — H. 0ᵐ125. L. 0ᵐ076. — (Gravé en 1785.)

> *Citoyen vertueux, acteur sublime et tendre,*
> *On chérit ses talents, on estime ses mœurs,*
> *Et chez les malheureux il va tarir les pleurs,*
> *Qu'au théâtre il a fait répandre.*
>
> *M. Duviquet.*

P. *Sauvage Pinx*. (à la pointe). Aug. *de Sᵗ Aubin sculp*. (à la pointe).

Se vend à Paris chez l'auteur rue des Prouvaires n° 54
Et chez M. Desmarets rue Thévenot n° 19.

1ᵉʳ ÉTAT. Avant le nom sur la bordure, en H., au M. Tablette blanche. En B., au-dessous de l'encadrement, à la pointe, à G. : *Sauvage Pinx*.; à D. : *de Sᵗ Aubin sculp*. Sans autres lettres.
2ᵉ — En H., sur la bordure : DE LA RIVE, au lieu de : DELARIVE. L'écriture sur la tablette est toute différente qu'à l'état décrit et beaucoup plus grossièrement gravée. En B., au-dessous de l'encadrement, à la pointe, à G. : *Sauvage Pinx*., au lieu de : *P. Sauvage pinx*.; à D. : *De Sᵗ Aubin sculp*., au lieu de : *Aug. de Sᵗ Aubin sculp*. Sans autres lettres.
3ᵉ — Avant : *Se vend à Paris.... rue Thévenot n° 19*. Le reste comme à l'état décrit. Ici les inscriptions qui sont sur la tablette sont à la pointe et d'une écriture différente de celle de l'état décrit.
4ᵉ — Avant : *Se vend à Paris..... rue Thévenot n° 19*. Le reste comme à l'état décrit.
5ᵉ — En B., au lieu de : *Et chez M. Desmarets rue Thévenot n° 19*, on lit : A. P. D. R. Le reste comme à l'état décrit.
6ᵉ — Celui qui est décrit.
7ᵉ — *Et chez M. Desmarets, Hôtel de Bullion | rue de J. J. Rousseau*, au lieu de : *Et chez M. Desmarets rue Thévenot n° 19*. Le reste comme à l'état décrit.

Mercure de France, janvier 1786. — Portrait de M. de Larive, pensionnaire du Roi, comédien français, gravé par Augustin de Sᵗ Aubin, d'après le camée peint d'après nature par M. Sauvage, peintre du Roi. Cette estampe, de format in-8°, se trouve à Paris, chez l'auteur, graveur du Roi et de sa bibliothèque, rue des Prouvaires, n° 54, et chez M. Desmarets, rue Thevenot, n° 19. Prix : 1 liv. 10 sols. — Les mêmes artistes se proposent de faire, dans ce genre et du même format, les portraits des acteurs et actrices les plus célèbres des trois théâtres de la capitale, d'après les camées de M. Sauvage. Ce portrait, très-bien gravé d'ailleurs, est d'une ressemblance parfaite. Le public verra avec plaisir le portrait d'un acteur qui lui est devenu si cher par son talent, et il applaudira aux deux artistes qui en ont éternisé les traits. La collection qu'ils promettent ne peut être que favorablement accueillie, et ce premier portrait en donne l'idée la plus avantageuse.

120. *LA ROCHEFOUCAULD* (De). — De pr. à D., en buste, vu légèrement de dos, longs cheveux bouclés, une cuirasse sur le corps avec écharpe blanche. — Médaillon ovale, encastré dans un encadrement rectangulaire comprenant une tablette inférieure. — H. 0ᵐ096, L. 0ᵐ062. — (Gravé en 1804.)

DE LAROCHEFOUCAULD.

N. *Monsiau delin*. (à la pointe). Aug. *Sᵗ Aubin sculp*. (à la pointe).

CATALOGUE DE L'ŒUVRE DE A. DE SAINT-AUBIN.

1ᵉʳ État. Eau-forte pure. Tablette blanche. En B., au-dessous de l'encadrement, au M., à la pointe, le monogramme entrelacé : *A. S.* Sans autres lettres.
2ᵉ — Épreuve terminée. Tablette blanche. Le nom du personnage représenté, en lettres grises. En B., au-dessous de l'encadrement, à la pointe, au M., le monogramme entrelacé : *A. S.* Sans autres lettres.
3ᵉ — Tablette blanche. Le nom du personnage représenté, en lettres grises. Le reste comme à l'état décrit.
4ᵉ — Celui qui est décrit.

Le portrait de La Rochefoucauld décrit ci-dessus se trouve en tête de : *Mémoires | du duc | de La Rochefoucauld, | augmentés de la première partie | jusqu'à ce jour inédite et publiée sur le | manuscrit de l'auteur | à Paris | chez Ant. Aug. Renouard | MDCCCXVII.*

121. **LASSONE** (*Joseph-Marie-François de*). — De pr. à G., en buste, vaste perruque bouclée, cravate à blanche, jabot son habit. — Médaillon circulaire, fixé en H., au M., par un anneau et un nœud de rubans, à un encadrement rectangulaire. — H. 0ᵐ177, L. 0ᵐ127. — (Gravé en 1770.)

Jᵖʰ Mʳⁱᵉ Fᵒⁱˢ DE LASSONE.
Conseiller d'État, Premier Médecin de feue la Reine.

C. N. Cochin fil. delin. *August. de Sᵗ Aubin sculp.* 1770.

1ᵉʳ État. Eau-forte pure. Sans aucunes lettres.
2ᵉ — Celui qui est décrit.

122. **LA VALLIÈRE** (*Louise-Françoise de la Baume Le Blanc, duchesse de*). — En buste, de pr. à G., un peigne garni de perles dans la tête, cheveux frisés en nombreuses boucles, collier de perles au cou, la poitrine légèrement découverte. — Médaillon ovale, encastré dans un encadrement rectangulaire comprenant une tablette inférieure, le tout circonscrit par un fil. — H. 0ᵐ128, L. 0ᵐ083. — (Gravé en 1801.)

Mᵐᵉ DE LAVALLIERE.

Dessiné et gravé par Aug. Sᵗ Aubin.

1ᵉʳ État. Eau-forte pure. Tablette blanche. En B., au-dessous de l'encadrement, au M., à la pointe, le monogramme entrelacé : *A. S.* Sans autres lettres.
2ᵉ — Épreuve terminée. Tablette blanche. Le nom du personnage représenté, en lettres grises. En B., au-dessous du fil, au M., à la pointe : *Aug. Sᵗ Aubin del. et sculp.*, au lieu de : *Dessiné et gravé par Aug. Sᵗ Aubin.*
3ᵉ — Celui qui est décrit.

Le portrait de Mᵐᵉ de la Vallière décrit ci-dessus se trouve à la page 98 du 18ᵉ volume des *Œuvres | complètes | de Voltaire. | A Paris | chez Antoine Augustin Renouard: | MDCCCXIX.*

123. **LA VALLIÈRE** (*Mᵐᵉ de*). — De pr. à D., en imitation de pierre antique —Claire-voie. En B., au-dessous du portrait, à G., à la pointe, le monogramme entrelacé : *A. S.;* plus bas, au M., Mᵐᵉ ᴅᴇ ʟᴀ VᴀʟʟɪÈʀᴇ. — H. 0ᵐ060, L. 0ᵐ035.

1ᵉʳ État. Le nom du personnage représenté, en lettres grises. Le reste comme à l'état décrit. Il existe des épreuves de cet état où la marge supérieure de la planche présente des essais de pointe.
2ᵉ — Celui qui est décrit.

Le portrait ci-dessus décrit se trouve à la page 31 de : *Les | Souvenirs | de | Madame de Caylus | A Paris | chez Ant. Aug. Renouard | An XIII. | 1804.*

124. **LE BLANC** (Jean-Baptiste). — En buste, de pr. à D., un petit manteau derrière le dos, un rabat liséré de blanc au cou. — Médaillon circulaire, fixé en H., au M., par un anneau et un nœud de rubans, à un encadrement rectangulaire. En H., au-dessus de l'encadrement, à la pointe, à D. : 36°. — H. 0m172, L. 0m121. — (Gravé en 1777.)

J. B. LE BLANC.
Historiographe des Bâtimens du Roi.

C. N. Cochin delin. in Rom. 1750 (à la pointe). *A. de St Aubin sculp. 1777 (à la pointe).*

A Paris chez Bligny Lancier du Roi cour du Manége aux Thuilleries.
Se vend présentement à Paris chez Esnauts et Rapilly Rue St Jacques à la Ville de Coutances.

1er ÉTAT. Eau-forte pure. En B., au-dessous de l'encadrement, à la pointe, à G. : *C. N. Cochin, delin. in Rom.* 1750; à D. : *A. de St Aubin sculp.* Sans aucunes autres lettres.
2° — Épreuve terminée. En H., au-dessus de l'encadrement, à D., à la pointe : 36°. Le reste comme au 1er état.
3° — Au-dessous du médaillon : J. B. LEBLANC. En H., au-dessus de l'encadrement, à la pointe : 36°. En B., au-dessous de l'encadrement, à la pointe, à G. : *C. N. Cochin, delin. in Rom,* 1750; à D. : *A. de St Aubin, sculp.* Sans autres lettres.
4° — En B., au-dessous de : *A Paris, chez Bligny......* etc., la ligne : *Se vend présentement.....* etc., n'existe pas. Le reste comme à l'état décrit.
5° — Celui qui est décrit.

Catalogue hebdomadaire, 28 mars 1778, n° 13, art. 4. — Portrait de J. B. Le Blanc, historiographe des bâtiments du Roi, gravé par A. de St Aubin. Prix : 1 liv. 4 sols. A Paris, chez Bligny, lancier du Roi, cour du Manége, aux Tuileries.

125. **LE BLOND** (Guillaume). — De pr. à D., en buste, ses cheveux noués derrière la tête par un large nœud de rubans. — Médaillon fixé en H., au M., par un anneau et un nœud de rubans, à un encadrement rectangulaire. — H. 0m174, L. 0m126. — (Gravé en 1769.)

Glaume LE BLOND.
Maître de Mathématique des Enfans de France.

Dessiné par C. N. Cochin. *Gravé par Aug. de S. Aubin 1769.*

1r ÉTAT. Eau-forte pure. Avant toutes lettres.
2° — M. G. LE BLOND, au lieu de Glaume LE BLOND. Le reste comme à l'état décrit.
3° — Gillaume, au lieu de Glaume. Le reste comme à l'état décrit.
4° — Celui qui est décrit.

126. **LE BRUN** (Charles). — De pr. à G., en buste, cheveux bouclés lui tombant sur les épaules, chemise de batiste sur le devant de laquelle on voit un petit portrait dans un médaillon surmonté d'une couronne royale. — Médaillon ovale, encastré dans un encadrement rectangulaire comprenant une tablette inférieure. — H. 0m128, L. 0m081. — (Gravé en 1805.)

CHles LE BRUN.

Aug. St Aubin delin. et sculp. (à la pointe).

1er ÉTAT. Eau-forte pure. Tablette blanche. En B., au-dessous de l'encadrement, au M., à la pointe, le monogramme entrelacé : *A. S.* Sans autres lettres.
2° — Tablette blanche. Le nom du personnage représenté, en lettres grises. Le reste comme à l'état décrit.
3° — Tablette blanche. Le nom du personnage représenté, en lettres noires. Le reste comme à l'état décrit.
4° — Celui qui est décrit.

CATALOGUE DE L'ŒUVRE DE A. DE SAINT-AUBIN.

Le portrait de Le Brun décrit ci-dessus se trouve, page 180, dans le 17ᵉ volume des *Œuvres | complètes | de Voltaire. | A Paris | chez Antoine-Auguste Renouard. | MDCCCXIX.*

127. **LE COUTEULX DU MOLEY** (*Sophie*). — De pr. à G., en buste, coiffée avec quatre étages de boucles, une rose sur le sommet de la coiffure; robe décolletée, un petit fichu croisé sur la poitrine. — Médaillon, ovale fixé en H., au M., par un anneau et un nœud de rubans, à un encadrement rectangulaire. — En H., au-dessus de l'encadrement, à D., à la pointe : 34ᵉ. Au M. : 1. — H. 0ᵐ176, L. 0ᵐ122. — (Gravé en 1776.)

SOPHIE LE COUTEULX DU MOLEY.

C. N. Cochin del. 1776 (à la pointe). *A. de Sᵗ Aubin sculp.* (à la pointe).

C. N. Cochin filius delin. *Aug. de St Aubin sculp.* 1776.

1ᵉʳ ÉTAT. Eau-forte pure, avec les deux inscriptions, qui sont à la pointe, dans l'intérieur de l'encadrement. Sans aucunes autres lettres.
2ᵉ — Épreuve terminée, avant le chiffre 34. Le reste comme au 1ᵉʳ état.
3ᵉ — Épreuve terminée. En H., au-dessus de l'encadrement, à D., à la pointe : 34ᵉ. Au M. : 6. En B., dans l'intérieur de l'encadrement, à la pointe, à G. : *C. N. Cochin del.* 1776; à D. : *A. de Sᵗ Aubin sculp.* Sans aucunes autres lettres.
4ᵉ — Celui qui est décrit.

128. **LE KAIN** (*Henri-Louis*). — Il est en buste, de face, la tête retournée de 3/4 à G., un vaste turban à aigrette noire sur la tête, robe brodée, avec houppelande d'hermine. — Médaillon ovale, encastré dans un encadrement rectangulaire et reposant sur le haut d'une tablette inférieure. — En H., sur la bordure du médaillon, au M. : LE KAIN. — H. 0ᵐ381, L. 0ᵐ271. — (Gravé en 1788.)

Le voilà donc connu, ce secret plein d'horreur.

Zaïre, Acte IV, scène V.

Dédié par l'Amour Filial
Aux mânes de Henri Louis Le Kain
Pensionnaire du Roi.

Peint par S. B. Le Noir Peintre du Roi. *Gravé par Aug. de Sᵗ Aubin Graveur du Roi et de sa Bibliothèque.*

Se vend à Paris chez l'auteur rue des Prouvaires nᵒ 54. Et chez M. Le Kain fils rue du Four St Germain nᵒ 36. A. P. D. R.

1ᵉʳ ÉTAT. Le nom du personnage en H., sur la bordure du médaillon. En B., au-dessous de l'encadrement, à la pointe, à G. : *S. B. Le Noir pinx.*; à D. : *Aug. de St Aubin sculp.* Sans autres lettres.
2ᵉ — Avant l'adresse : *Se vend à Paris, chez l'auteur*..... etc. Le reste comme à l'état décrit.
3ᵉ — Celui qui est décrit.

La gravure du portrait de M. Le Kain dans le rôle d'Orosmane figurait à l'exposition du Louvre en 1789, sous le nᵒ 329. La planche originale du portrait de Le Kain existe encore à la chalcographie du Louvre.

Mercure de France, décembre 1788. — Portrait de feu Le Kain, pensionnaire du Roi, dans le rôle d'Orosmane, gravé par M. de Sᵗ Aubin, graveur du Roi et de sa bibliothèque, d'après le tableau original de M. Le Noir, peintre du Roi. Gravure de 14 pouces 1/2 de hauteur sur 10 pouces de largeur. Prix : 6 livres. A Paris, chez l'auteur, rue des Prouvaires, nᵒ 54; chez Legras, libraire, quai de Conti, près du petit Dunkerque; chez M. Desforges, à la salle du Théâtre Français; chez M. Le Kain fils, officier de la Reine, rue du Four-St-Germain, nᵒ 36, maison de M. Chavignac. Les personnes inscrites pour les épreuves avant la lettre les trouveront aux adresses où elles se sont fait inscrire.

C'est toujours avec plaisir qu'on voit les arts consacrés à célébrer les grands talents. Par là ils semblent rappelés à leur plus noble destination. Ils acquittent la dette de la société envers les hommes célèbres, et ils acquièrent la gloire en la dispensant.

Personne ne disputera au sublime acteur dont nous annonçons le portrait le droit de transmettre ses traits à la postérité. Il est bien juste au moins que l'on cherche à éterniser son image, puisque, par sa nature même, son talent si admirable ne peut se reproduire dans aucun autre monument, et l'on ne pouvait choisir pour ce juste hommage un artiste qui en fût plus digne par

son talent. M. de St Aubin s'est distingué depuis longtemps par son riche burin, et ce nouvel ouvrage, par la ressemblance, l'énergie du trait, la finesse du burin et la vérité de l'ensemble, lui garantit un nouveau succès.

Nous n'oublierons pas de faire observer que ce portrait est un hommage de la tendresse filiale. M. Le Kain, fils de cet acteur célèbre, en acquittant une dette de son cœur, a mérité par là les éloges et la reconnaissance du public.

129. *LE MOYNE (Jean-Louis).* — De 3/4 à D., en buste, la tête presque de face, perruque à boucles tombant sur le collet de son habit, boutons guillochés, gilet brodé. — Médaillon ovale, encastré dans un encadrement rectangulaire et reposant sur une tablette inférieure. — H. 0m343, L. 0m228. — (Gravé à l'eau-forte 1780.)

L. *Toqué p.* (à la pointe). A. S. A. sc. (à la pointe).

Ce portrait, in-folio, destiné à la réception de M. de Saint-Aubin à l'Académie, n'a pas été terminé et est resté à l'état d'eau-forte.

1er ÉTAT. Eau-forte pure. Les travaux du fond autour de la tête ne sont pas terminés. Le reste comme à l'état décrit.
2e — Le fond est raccordé avec la tête et à peu près terminé.
3o — La tête, restée jusque-là à l'état d'eau-forte, a été reprise au burin et est très-avancée.

130. *LE NORMANT D'ESTIOLLES* (Mme). — De pr. à D., en buste, cheveux relevés par derrière avec un peigne; robe carrée, bordée d'une petite chicorée, la poitrine légèrement découverte. — Médaillon circulaire, fixé en H., au M., par un anneau et un nœud de rubans, à un encadrement rectangulaire. — H. 0m175, L. 0m121. — (Gravé en 1764.)

Avec des traits si doux l'Amour en la formant,
Lui fit un cœur si vrai, si tendre, et si fidèle,
Que l'amitié crut bonnement,
Qu'il la faisoit exprès pour elle.
 Marmontel.

Dessiné par C. Cochin. *Gravé par Aug. St Aubin.* 1764.

1er ÉTAT. Eau-forte pure. Avant toutes lettres.
2e — Avant le mot *Marmontel* sur la tablette. Le reste comme à l'état décrit.
3e — Celui qui est décrit.

131. *L'ÉPINE (Guillaume-Joseph de).* — En buste, de pr. à D., perruque à nombreuses boucles, un large manteau de fourrures sur la poitrine. Il est assis sur une chaise dont on voit le dossier à G. — Médaillon circulaire, fixé en H., au M., par un anneau, à un encadrement rectangulaire, comprenant une tablette inférieure sur laquelle repose le médaillon, et où l'on voit deux branches de feuillage entrelacées et serpentant autour de la bordure inférieure de ce médaillon. Le tout entouré d'un fil. — H. 0m215, L 0m157. — (Gravé en 1779.)

Quod procellosis temporibus
M. GUILLELMUS JOSEPHUS DE L'EPINE, *Parisinus,*
antiquus Facultatis Decanus, Decani, vices gerens nuper electus,
alter ab antiquiore scholarum magistro, ferme octogenarius,
sed viridi senectute gaudens
animose
Facultatis jura et artis medicæ decus,
apud supremos Magistratus, asseruerit, vindicaverit,
ac de salute Reipublicæ, nunquam desperaverit.
Hanc effigiem, œre cœlatam, publicum gratitudinis,
monumentum,
Virtuti consecravit,
saluberrimus ordo Parisiensis
M. D. CC. LXXVII.

Scrips. M. HYAC. THEOD. BARON, Ant. Facult. Dec. Mo JOAN. CAROLO
Nec non Castr. & Regis. Exercit. in Germ. Et Ital. Proto medicus. DES ESSARTZ. Decano.

Augn de St Aubin ad vivum del. et sculp.

CATALOGUE DE L'ŒUVRE DE A. DE SAINT-AUBIN. 51

1ᵉʳ État. Eau-forte pure. Avant le fil. En B., au-dessous de l'encadrement à G., à la pointe : *Aug. de Sᵗ Aubin, ad vivum delin. et sculp.* Sans aucunes autres lettres.
2ᵉ — Avant le fil. En B., au-dessous de l'encadrement, à G., à la pointe : *Aug. de Sᵗ Aubin, ad vivum delin. et sculp.*, au lieu de cette même inscription gravée au M, Le reste comme à l'état décrit. Avant les marbrures qui sont sur la tablette et des travaux sur le manteau de fourrures qui enveloppe le personnage.
3ᵉ — Celui qui est décrit.

132. **LE ROUX** (*Léonard*). — De pr. à D., en buste. Habit à collet rabattu, cheveux attachés derrière le dos par un gros nœud de rubans. — Médaillon, fixé en H., au M., par un anneau et un nœud de rubans, à un encadrement rectangulaire. — H. 0ᵐ180, L. 0ᵐ122. — (Gravé en 1782.)

LEONARD LE ROUX.
Architecte du Roi.

C. N. Cochin filius del. 1782. *Aug. de Sᵗ Aubin sculp.*

1ᵉʳ État. Eau-forte pure. En B., au-dessous de l'encadrement, à la pointe, à G. : *C. N. Cochin filius delin.* 1781 ; a D. : *Aug. de Sᵗ Aubin sculp.* Sans aucunes autres lettres.
2ᵉ — Avant le millésime 1782. Le reste comme à l'état décrit.
3ᵉ — Celui qui est décrit.

133. **LE SAGE** (*Alain-René*). — De face, en buste, grande perruque sur la tête, chemise entr'ouverte sur le cou, manteau lui entourant la poitrine. — Médaillon ovale, encastré dans un encadrement rectangulaire comprenant une tablette inférieure. — H. 0ᵐ093, L. 0ᵐ062. — (Gravé en 1806.)

Aⁿ Rᵉ LE SAGE

Aug. Sᵗ Aubin fecit (à la pointe).
A Paris chez Ant. Aug. Renouard.

1ᵉʳ État. Eau-forte pure. Tablette blanche. Avant toutes lettres.
2ᵉ — La tablette blanche, le nom du personnage représenté, en lettres grises. En B., au-dessous de l'encadrement, au M., à la pointe, le monogramme entrelacé : *A. S.*, au lieu de : *Aug. Sᵗ Aubin fecit.* Le reste comme à l'état décrit.
3ᵉ — En B., au-dessous du monogramme *A. S.*, on lit : *A Paris chez Ant. Aug. Renouard.* Le reste comme au 2ᵉ état.
4ᵉ — Celui qui est décrit.

134. **LINGUET** (*Simon-Nicolas-Henri*). — De pr. à D., en buste, ses cheveux poudrés, une longue queue lui pendant derrière le dos. — Médaillon circulaire, encastré dans un encadrement rectangulaire. Cet encadrement se termine en B. par deux marches sur lesquelles on remarque, à D., un encrier et quatre volumes sur le dos desquels on lit : *Montesquieu, Platon, Bayle, d'Aguesseau,* etc. A. D., un grand in-folio ouvert, sur la page de droite duquel on lit : *Plaidoyers, | et mémoires | pour | le comte | de | Morangiès |* 1772-1773. Cet in-folio est adossé à un tronc d'olivier garnissant le côté gauche de l'estampe. En B., sur les marches de pierre, un caducée et des serpents entourant l'in-folio. En H., sur la bordure qui entoure le médaillon, on lit : S. N. H. LINGUET, *né à Reims en* 1736. En B., au-dessous du médaillon, sur l'encadrement : *Patrono suo | Dicat | Morangiès.* En B., à D., sur la dernière marche de pierre : *P. P. Choffard, Or : del.* — H. 0ᵐ177, L. 0ᵐ122. — (Gravé en 1773.)

Augᵗ de Sᵗ Aubin ad vivum del. et sculp. 1773.

1ᵉʳ État. Eau-forte pure, avant toutes lettres. Simple médaillon entouré d'un trait circulaire, avant la bordure.
2ᵉ — Eau-forte pure, avec l'encadrement et les accessoires. Avant toutes lettres.
3ᵉ — Avant le mot 1773 : *et né à Reims en* 1736. Avant les inscriptions sur le livre, à G., *Plaidoyer....* etc. Le reste comme à l'état décrit.
4ᵉ — En H., sur la bordure, *Né à Reims en* 1736 n'existe pas. Le reste comme à l'état décrit.
5ᵉ — Celui qui est décrit.

52 CATALOGUE DE L'ŒUVRE DE A. DE SAINT-AUBIN.

135. *LINGUET* (*Simon-Nicolas-Henri*). — De 3/4 à D., en buste, cheveux poudrés, longue cravate de mousseline blanche, houppelande garnie de fourrures. — Médaillon ovale, encastré dans un encadrement rectangulaire et comprenant une tablette inférieure. — H. 0ᵐ171, L. 0ᵐ106. — (Gravé en 1780.)

S. N. H. LINGUET.
Né à Rheims en 1736.

J. B. Greuze pinx. 1780. *Aug. de St Aubin sculp.*

1ᵉʳ ÉTAT. Eau-forte pure. Tablette blanche, avant toutes lettres.
2ᵉ — Avant le millésime 1780, en B., au-dessous de l'encadrement, au M. Le reste comme à l'état décrit.
3ᵉ — Celui qui est décrit.

La gravure du portrait de M. Linguet figurait à l'exposition du Louvre, en 1783, sous le n° 299.

136. *LINGUET* (*Simon-Nicolas-Henri*). — Le portrait est dans un petit médaillon supporté par des nuages, sur lesquels voltigent des petits génies. L'un d'eux, tenant d'une main des branches de laurier, repousse de l'autre deux personnages symboliques, armés de glaives et de torches, qui représentent l'Envie et qui cherchent à arracher ces lauriers. Près de ce petit génie on lit, sur une feuille de papier : *Appel | à la | postérité*. A D., deux autres petits génies tenant la faux du Temps; plus bas, un quatrième tient une banderole développée sur laquelle on lit : *Annales politiques, civiles et littéraires*. En B., au M. de la composition, un homme ayant une cuirasse garnie de pointes et tenant un flambeau à la main cherche à mettre le feu à un papier sur lequel on lit : *Linguet*. A D., deux autres petits génies dont l'un tient dans ses deux bras un rouleau de papiers sur lequel on lit : *Mémoire | de Madame de Béthune*. Au-dessus du médaillon contenant le portrait, le Temps, les ailes déployées, une main sur le haut du médaillon, l'autre indiquant une pyramide sur laquelle on voit les portraits en médaillons de *Démosthène*, *Cicéron*, etc. — T. C. — H. 0ᵐ170, L. 0ᵐ104. — (Gravé en 1780.)
Le portrait de Linguet a été gravé d'après Mr Chasselas, et l'allégorie d'après Mr Vincent.

Vincent pinx. (à la pointe). *A. de St Aubin sculp.* 1780 (à la pointe).

Son nom qui de nos jours fut rayé par la Haine,
Aux noms des Orateurs, et de Rôme et d'Athène,
Sera joint par la Gloire et par la Vérité,
Sur l'Eternel Tableau de la Postérité.

Par M. Fr. de Neufchâteau.

1ᵉʳ ÉTAT. Le petit portrait, entouré d'un simple T. ovale, a été tiré à part, c'est-à-dire avant les ornements et la composition qui l'entourent. La Bibliothèque nationale possède dans l'œuvre de Saint-Aubin une épreuve de cet état sur laquelle on a dessiné au crayon, en forme de croquis, une esquisse de l'allégorie qui entoure le portrait de Linguet.
2ᵉ — Eau-forte pure. En H., à D., les noms de *Démosthène* et de *Cicéron* sur la pyramide. En B., au-dessous du T. C., au M., à la pointe : *Aug. de St Aubin inven. et sculp.* Sans aucunes autres lettres. Dans cet état, la planche de cuivre est beaucoup plus grande du côté droit que dans les états postérieurs.
3ᵉ — Épreuve terminée. La planche de cuivre a été coupée à D. et mise dans ses dimensions définitives. En H., les noms de *Démosthène* et de *Cicéron*, sur la pyramide. — Près du médaillon, sur le papier qui est auprès, on lit : *Appel à la postérité*. Sur la banderole que porte le petit génie on lit : *Théorie des lois*, au lieu de : *Annales politiques, civiles et littéraires*. Sans aucunes autres lettres que quelques autres inscriptions sur les papiers qui sont au bas de l'estampe, et qu'il serait trop long d'indiquer toutes.
4ᵉ — Avec les quatre vers au B. du fil. au M. Avant les inscriptions à la pointe, en B., au-dessous du fil., à G. et à D., et avant les mots : *par M. Fr. de Neufchateau*. Le reste comme à l'état décrit.
5ᵉ — Avec les quatre vers au bas du fil. au M. Avant les inscriptions à la pointe, en B., au-dessous du fil., à G. et à D. Le reste comme à l'état décrit.
6ᵉ — En B., au-dessous du fil., au M., à la pointe, le monogramme entrelacé *A. S.*, au lieu des inscriptions à la pointe de G. et de D. de l'état décrit. Le reste comme à l'état décrit.
7ᵉ — En B., au-dessous du fil., au M., à la pointe : *Aug. de St Aubin, inv. et sculp.*, au lieu des inscriptions de G. et de D. de l'état décrit. Le reste comme à l'état décrit.
8ᵉ — Celui qui est décrit.

CATALOGUE DE L'ŒUVRE DE A. DE SAINT-AUBIN.

137. LORRY (Anne-Charles). — De pr. à D., en buste. Médaillon ovale entouré d'une bordure simulant des pierres de taille, et encastré dans un encadrement rectangulaire comprenant une tablette inférieure. — H. 0^m124, L. 0^m071. — (Gravé en 1784.)

ANNE CHARLES LORRY

*Docteur Régent de la Faculté de Médecine de Paris,
de la Société Royale de Médecine,
Mort à Bourbonne les Bains en 1783 âgé de 56 ans.*

C. N. Cochin f^s delin. 1777 (à la pointe). Aug. de S^t Aubin sculp. 1784 (à la pointe).

1^{er} ÉTAT. Eau-forte pure. Tablette blanche. En B., au-dessous de l'encadrement, à la pointe, à G. : *C. N. Cochin f^s delin.* 1777 ; à D. : *Aug. de S^t Aubin sculp.* 1784. Sans autres lettres.
2^e — Épreuve terminée. Tablette blanche. Le reste comme au 1^{er} état.
3^e — Celui qui est décrit.

Le portrait de Lorry décrit ci-dessus se trouve en tête de : *De præcipuis | morborum | mutationibus | et | Conversionibus | tentamen Medicum | authore A. C. Lorry D. M. P. | Éditonem post Authoris fata curante | J. N. Hallé D. M. P. | Parisiis | apud Mequignon, natu majorem | Bibliopolam, via fratrum Franciscanorum | prope Scholas chirurgicas | MDCCLXXXIV. | Cum approbationibus et Privilegio Regis.*

138. LOUIS DE FRANCE (duc de Bourgogne). — De 3/4 à D., en buste, la tête de face, longs cheveux bouclés, une cravate de dentelle autour du cou, grand cordon autour du corps. — Médaillon ovale, encastré dans un encadrement rectangulaire comprenant une tablette inférieure, avec des armes. — H. 0^m204, L. 0^m140.

LOUIS DE FRANCE DUC DE BOURGOGNE

Né le 6 Aoust 1682 *Mort le 18 Février 1712.*

1^{er} ÉTAT. Avant toutes lettres. La tablette est en blanc, ainsi que le cartouche circulaire qui contient les armes.
2^e — Avant toutes lettres. La tablette en blanc avec les armes de France dans le cartouche.
3^e — Celui qui est décrit.

139. LOUIS XIV. — De pr. à D., en buste, ses cheveux bouclés lui tombant sur les épaules et la poitrine. Imitation de pierre antique. — Médaillon ovale, encastré dans un encadrement rectangulaire comprenant une tablette inférieure, le tout circonscrit par un fil. — H. 0^m129, L. 0^m082. — (Gravé en 1779.)

LOUIS XIV.

Dessiné et gravé par Aug. S^t Aubin.

1^{er} ÉTAT. Eau-forte pure. Tablette blanche. Avant toutes lettres. Avant des travaux de contre-tailles sur le fond de l'encadrement.
2^e — Épreuve terminée. Tablette blanche. Le nom du personnage représenté, en lettres grises pointillées. En B., au-dessous du fil., au M., à la pointe : *Aug. S^t Aubin del. et sculp.*, au lieu de : *Dessiné et gravé par Aug. S^t Aubin.*
3^e — Avant quelques traits de burin sur l'épaisseur de la partie inférieure de la tablette. Le reste comme à l'état décrit.
4^e — Celui qui est décrit.

CATALOGUE DE L'ŒUVRE DE A. DE SAINT-AUBIN.

Le portrait de Louis XIV décrit ci-dessus se trouve en tête du 17ᵉ volume des *Œuvres | complètes | de Voltaire | A Paris | chez Antoine-Auguste Renouard | MDCCCXIX.*

140. *LOUIS XIV.* — De pr. à D., en buste, dans son enfance, cheveux bouclés tombant sur ses épaules. Imitation de pierre antique. — Claire-voie. — En B., au-dessous du buste, vers la G., le monogramme entrelacé, à la pointe : *A. S.*; au-dessous, au M. : LOUIS XIV. — H. 0ᵐ053, L. 0ᵐ036.

1ᵉʳ État. Eau-forte pure. Avant toutes lettres.
2ᵉ — Épreuve terminée. Avant toutes lettres.
3ᵉ — Avant le monogramme *A. S.* Le nom du personnage représenté, en lettres grises.
4ᵉ — Celui qui est décrit.

Quelques épreuves de ce portrait sont tirées sur la même feuille de papier que celui d'Anne d'Autriche (Voir ci-dessus, n° 5 du présent catalogue). On en rencontre également des épreuves tirées sur papier rose.

Le portrait de Louis XIV décrit ci-dessus se trouve à la page 210 des *Mémoires | du Duc | de La Rochefoucauld | augmentés de la première partie | jusqu'à ce jour inédite et publiée sur le | manuscrit de l'auteur. | A Paris | chez Ant. Aug. Renouard | MDCCCXVII.*

141. *LOUIS XIV.* — De pr. à G., en buste, ses cheveux bouclés lui tombant sur les épaules et la poitrine. Imitation de pierre antique. — Claire-voie. — En B., au-dessous du buste, à D., le monogramme entrelacé : *A. S.*; au-dessous, au M. : Louis XIV. — H. 0ᵐ060, L. 0ᵐ044. — (Gravé en 1804.)

Il a été fait de ce portrait une mauvaise copie de pr. à D. — Claire-voie. — On lit en B., au M. : LOUIS XIV. Sans autres lettres.

Le portrait orginal de Louis XIV décrit ci-dessus, n° 140, se trouve en tête de : *Les | Souvenirs | de | Madame de Caylus | A Paris | chez Ant. Aug. Renouard. | An XIII | 1804.*

142. *LOUIS XV.* — De pr. à G., en buste, cheveux bouclés, avec un ruban autour de la tête et se terminant derrière par un nœud. — Médaillon ovale, encastré dans un encadrement rectangulaire comprenant une tablette inférieure, le tout circonscrit par un fil. — H. 0ᵐ128, L. 0ᵐ082. — (Gravé en 1799.)

LOUIS XV.

Dessiné et gravé par Aug. Sᵗ Aubin.

1ᵉʳ État. Eau-forte pure. Tablette blanche. Avant toutes lettres.
2ᵉ — Épreuve terminée. Tablette blanche. Le nom du personnage représenté, en lettres grises tracées au pointillé. En B., au-dessous du fil, au M., à la pointe : *Aug. Sᵗ Aubin del. et sculp.*, au lieu de : *Dessiné et gravé par Aug. Sᵗ Aubin*. Le reste comme à l'état décrit.
3ᵉ — Celui qui est décrit. Quelques épreuves de ce dernier état sont avec la tablette blanche, et avant le nom du personnage représenté, par l'artifice d'un cache-lettres dont on peut constater l'existence avec le bout du doigt.

Le portrait de Louis XV décrit ci-dessus se trouve en tête du 19ᵉ volume des *Œuvres | complètes | de Voltaire. | A Paris | chez Antoine-Auguste Renouard. | MDCCCXIX.*

143. *LOUIS XV.* — Petit buste à la Romaine, de pr. à D., la tête ceinte d'une couronne de laurier. — Médaille fixée en H., au M., par un anneau et un nœud de rubans, à un encadrement rectangulaire. On lit en exergue : LUDOVICUS XV. ARTIUM PARENS. Au-dessous de cette face, le revers de cette médaille, fixé également par un anneau et un nœud de rubans à l'encadrement. On voit ici Apollon tenant d'une main une couronne, de l'autre une

CATALOGUE DE L'ŒUVRE DE A. DE SAINT-AUBIN. 55

pancarte sur laquelle on lit : *Corneille | Racine | Molière |* . En exergue : ET QUI NASCENTUR AB ILLIS. Au bas de ce revers : *Dramatis præmium | instit. an | MDCCLVIII.* — H. 0^m148, L. 0^m083. — (Gravé en 1765.)

<div style="text-align:center">Primus accepit. P. L. B. De Belloy
Calesii heroibus Celebratis anno 1765.</div>

Aug. St Aubin del. et sculp. 1765.

1^{er} ÉTAT. Eau-forte pure. Avant toutes lettres.
2^e — Eau-forte un peu plus avancée. On lit en exergue autour du portrait du Roi : LUDOVICUS XV ARTIUM PARENS. Et sur le revers de la médaille, également en exergue : ET QUI NASCENTUR AB ILLIS. Sans aucunes autres lettres.
3^e — Épreuve terminée. Mêmes lettres qu'au 2^e état.
4^a — Celui qui est décrit.

Catalogue hebdomadaire, 6 juillet 1765, art. 12. — Médaille donnée par le Roi à M. de Belloy, à l'occasion de sa tragédie du *Siége de Calais*, gravée par M. de St-Aubin, pour être placée à la tête de cette pièce. A Paris, chez Duchesne, L., rue St-Jacques.

144. *LOUIS XV.* — Grande allégorie où l'on voit, appuyés sur des nuages, les quatre portraits en médaillons de Louis XV, Louis XIV, Henry IV et Louis XIII. Minerve, à G., tient une guirlande de laurier qu'elle pose sur le haut du médaillon de Louis XV; l'autre bout de cette guirlande est tenu par le Temps qui, en H., sur un nuage, l'offre à la Renommée. En B. de l'estampe, à D., assise par terre un tapis, l'Histoire, une plume à la main, tenant sur ses genoux une grande feuille de papier sur laquelle on lit : *Louis XV. Le Bien-aimé....* De petits génies accompagnent cette allégorie dans des poses différentes. — H. 0^m198, L. 0^m130. — (Gravé en 1772.)

Fr. Boucher pinxit. 1768. *Aug. de St Aubin sculp. 1772.*

1^{er} ÉTAT. Eau-forte pure. En B., au-dessous du T. C., à la pointe, à G. : *F. Boucher pinxit.* 1768; à D. : *A. de St Aubin sculp.* Sans autres lettres.
2^e — Épreuve terminée. On lit les mots *Louis XV le Bien-aimé* sur le papier que tient l'Histoire sur ses genoux. Le reste comme au 1^{er} état.
3^e — Celui qui est décrit.

Cette grande vignette sert de frontispice à l'*Histoire | de la | Maison de Bourbon | par M. Desormeaux historiographe de la Maison de Bourbon, Bibliothécaire de S. A. S. Monseigneur le prince | de Condé, | Prince du sang, de l'Académie Royale des Inscriptions | et Belles-Lettres, des Académies de Dijon et d'Auxerre. | A Paris | de l'Imprimerie Royale | MDCCLXXII.* — (5 volumes in-4°).

Cette planche était exposée aux salons du Louvre en 1773, sous le n° 287.

145. *LOUIS XV.* — Assis sur un trône, de pr. à D., le Roi Louis XV, habillé à la romaine, une couronne de laurier autour de la tête, tend la main à une femme qui personnifie la muse Uranie. Celle-ci, debout, de 3/4 à G., s'adresse au Roi. On voit à D., dans le fond, différents groupes d'Esquimaux et de Sibériens. En H., sur des nuages, de petits génies ailés dont les uns tiennent un compas, les autres une longue-vue, entourent une étoile gigantesque représentant la planète Vénus. A G., près du trône, différents personnages personnifiant le dieu Mars, la muse de la sculpture, de la peinture, de l'histoire, etc. — T. C. — En B., dans l'intérieur du dessin, au M., à la pointe : *Aug. de St Aubin aqua forti sculp.*

J. B. Le Prince del. *J. B. Tilliard sculp.*

<div style="text-align:center">Le Roy au milieu d'une guerre dispendieuse daigna s'occuper
de l'avancement des Sciences. L'Académie sous la figure d'Uranie
lui rend compte du Passage de Venus sur le Soleil et des autres
observations Morales et Physiques faites à cette occasion.</div>

1^{er} ÉTAT. Eau-forte pure. Avec l'inscription qui est en B., au M., dans l'intérieur du dessin. Sans autres lettres. Dans cet état on voit en B., à G., dans la marge de l'estampe, une petite tête de vieillard de 3/4 à G., avec une grande barbe, dessiné à l'eau-forte.
2^e — Celui qui est décrit.

Le portrait de Louis XV décrit ci-dessus se trouve en tête du 1^{er} volume du *Voyage | en Sibérie | fait par ordre du Roi en 1761 par M. l'abbé Chappe d'Auteroche, de l'Académie royale | des Sciences. | A Paris | chez Debure père libraire, quai des Augustins à Saint Paul. | MDCCLXVIII | avec Approbation et Privilége du Roi.*

56 CATALOGUE DE L'ŒUVRE DE A. DE SAINT-AUBIN.

146. *LOUIS XVI.* — Petit portrait en buste, de pr. à D., dans un médaillon ovale entouré d'un T. ovale et d'un fil. Sans aucunes lettres. — H. 0m039, L. 0m032. — (Gravé en 1789).

Quelques épreuves de ce portrait ont été tirées sur la même feuille que le portrait de MARIE-ANTOINETTE (Voir ci-dessous, n° 169 du présent catalogue.) Dans ce cas, les deux portraits sont en regard l'un de l'autre; celui du Roi à G., celui de la Reine à D.

147. *LOUIS XVI.* — Petit portrait-médaille, de pr. à G., dans un médaillon circulaire mesurant 0m038 de diamètre. On lit en exergue sur la face, en H., autour du portrait : LOUIS XVI, ROI DES FRANÇOIS, et en B., au M., le numéro d'ordre de 1 à 202. Sur le revers de cette face on voit les trois fleurs de lis de France, et en H., en exergue : LA LOI ET LE ROI.

« Ce portrait a été gravé pour les premiers quatre cents millions d'assignats décrétés par l'Assemblée constituante en 1789. Saint-Aubin a gravé deux cent deux planches de ce même portrait. Elles sont numérotées de un à deux cent deux. Le numéro est placé au bas du médaillon face, dans la bordure qui l'entoure. Ces planches, commencées en juin 1790, ont été finies en novembre de la même année. La suite d'épreuves qui est dans cet œuvre est la seule qui existe. » (*Catalogue de la Vente d'Augustin de St Aubin*, page 47, n° 137.) Le volume qui contient ces deux cent deux planches est actuellement au cabinet des Estampes avec l'œuvre de notre graveur.

148. *LOUIS XVI.* — Petit portrait, de pr. à G., en buste. — Médaillon circulaire, fixé par un anneau et un nœud de rubans à une pyramide tronquée, surmontée d'une boule fleurdelisée. Cette pyramide est élevée dans la campagne et repose sur un socle rectangulaire dont le milieu antérieur est renflé en fût de colonne. Cette colonne est ornée des deux côtés de cornes d'abondance. La pyramide est éclairée par une gloire de rayons, et l'on voit sur le socle rectangulaire, au M., un cube portant en H. le livre de la Constitution, sur lequel sont posés en croix le sceptre, la main de justice et la couronne royale. Des deux côtés du cube, deux branches de chêne. — Sur la bordure du médaillon, on lit, en H. : Louis XVI. Sur la pyramide, entre le sommet et le médaillon du Roi, on lit : CONSTITUTION | FRANÇAISE. | *Décrétée par l'Assemblée | Nationale Constituante | aux années* 1789, 1790 *et* 1791 | *Acceptée par le Roi le* 14 7 1791. Au-dessous du portrait du Roi, et toujours sur la pyramide, on lit : *La Royauté est indivisible, et déléguée hérédiatiremt | à la race régnante de mâle en mâle par ordre de pri | mogéniture, à l'exclusion perpétuelle des femmes et de | leur descendance.* | etc., etc., etc. Sur le cube, on lit : *Base | immuable | de la | Royauté | en France.* Sur la colonne placée au milieu du socle servant de base à la pyramide, on lit : *Dédié aux Français | Amis de l'Ordre | et de la Prospérité Publique.* Enfin, des deux côtés de cette colonne, sur le socle de base, sont indiqués des *Lettres, discours du Roi, des proclamations*, etc., avec leurs dates. T. C. — H. 0m242, L. 0m182.

Aug. de St Aubin inv. et sculp. (à la pointe).

Hommage rendu aux vues bienfaisantes de l'Assemblée Nationale Constituante et à la loyauté de Louis XVI.

A Paris chez l'auteur rue des Prouvaires. n° 54.

1er ÉTAT. Eau-forte pure. En B., au-dessous du portrait du Roi, sur la bordure, au M. : *A. S. A.* Sans aucunes autres lettres.
2e — En B., au-dessous du T. C., au M., à la pointe : *Aug. de St Aubin inv. et sculp.* Sans autres lettres au-dessous. Le reste comme à l'état décrit.
3e — Celui qui est décrit.

149. *LOUIS XVI, HENRI IV et LOUIS XII.* — Tous trois en buste et de pr. à G., en imitation de pierres antiques. Henri IV est au M., et Louis XVI à D. — Médaillon circulaire, décoré en H., d'une couronne de laurier, et encastré dans un encadrement rectangulaire comprenant une tablette inférieure. La tablette est décorée d'une guirlande de laurier sur les côtés latéraux et inférieur. — En H., sur la bordure du médaillon, on lit : LOUIS XII. HENRI IV. LOUIS XVI. — H. 0m145, L. 0m094. — (Gravé en 1791.)

Dédié à la Reine.

Peint par P. Sauvage Peintre du Roi et Gravé par Aug. de St Aubin Graveur du Roi et de sa Bibliothe.

Se Vend à Paris chez M. Desmarest *Présenté à Sa Majesté*
Hôtel de Bullion rue Plâtrière. *Par son très humble et très obéissant Serviteur et Sujet*
 Desmarets.

CATALOGUE DE L'ŒUVRE DE A. DE SAINT-AUBIN.

1ᵉʳ ÉTAT. Eau-forte pure. Avant toutes lettres.
2ᵉ — Épreuve terminée. Tablette blanche. En H., sur la bordure du médaillon, les noms des trois personnages représentés. Sans aucunes autres lettres.
3ᵉ — Tablette blanche. En H., sur la bordure, les noms des personnages représentés; en B., au-dessous de l'encadrement, au M. : *Peint par P. Sauvage, Peintre du Roi et Gravé par Aug. de Sᵗ Aubin. Graveur du Roi et de sa Biblioth*ᵉ. Sans aucunes autres lettres.
4ᵉ — Tablette blanche, mais le haut de cette tablette est ombrée. Le reste comme au 3ᵉ état.
5ᵉ — On lit en B., au-dessous de l'encadrement, à D. : *Présenté à sa Majesté | Par Joseph Desmarets*, au lieu de : *Présenté à sa Majesté | par son très-humble et très-obéissant Serviteur et Sujet | Desmarets*. Le reste comme à l'état décrit.
6ᵉ — Celui qui est décrit.

Il a été fait de cette planche une copie de même grandeur. Elle est entourée d'un simple T. circulaire. On lit en B., au M., à la pointe : *Pigeot fils*, 1822.

150. (A) *LOUIS XVI, LE DAUPHIN et MARIE-ANTOINETTE*. — Ils sont en buste, de pr. à D., en imitation de pierres antiques. Le Dauphin est au M., Louis XVI à G. — Médaillon circulaire, décoré en H., au M., d'une couronne de laurier, et encastré dans un encadrement rectangulaire comprenant une tablette inférieure. La tablette est décorée d'une guirlande de lauriers sur les côtés latéraux et inférieurs. — H. 0ᵐ144, L. 0ᵐ094. — (Gravé en 1791.)

Dédié à Madame
Fille du Roi.

Peint par P. Sauvage, Peintre du Roi et Gravé par Aug. de Sᵗ Aubin, Graveur du Roi et de sa Bibliothèque.

Se vend à Paris chez M. Desmarest *Présenté à Madame,*
Hôtel de Bullion, rue de J. J. Rousseau. *Par son très humble et très obéissant Serviteur.*
 Desmarest.

1ᵉʳ ÉTAT. Eau-forte pure. Avant toutes lettres.
2ᵉ — Tablette blanche. En B., au-dessous de l'encadrement : *Peint par P. Sauvage, Peintre du Roi, et Gravé par Aug. de Sᵗ Aubin, Graveur du Roi et de sa Bibliothèque*. Sans aucunes autres lettres.
3ᵉ — En B. : *Hôtel de Bullion, rue Platrière*, au lieu de : *Hôtel de Bullion rue de J. J. Rousseau*. Le reste comme à l'état décrit.
4ᵉ — Celui qui est décrit.

(B) Petite reproduction en médaillon entouré d'un cartouche rocailleux ornementé, et se terminant en B. par deux dauphins. En B., au-dessous du cartouche, au M., à la pointe : *Huyot sc.*; plus B., au M. : *Fig.* 19. LOUIS XVI, MARIE-ANTOINETTE ET LE DAUPHIN, *d'après Saint-Aubin.*

Cette planche se trouve à la page 33 de : *Le XVIIIᵉ siècle. Institutions, Usages, Coutumes*, par Paul Lacroix (bibliophile Jacob).

151. *LOUIS XVI, MARIE-ANTOINETTE et LE DAUPHIN*. — Répétition des portraits précédents. Petite estampe destinée à être montée en bague. — T. C. — H. 0ᵐ034, L. 0ᵐ023. — (Gravé en 1791.)

P. Sauvage Pinx. (à la pointe). *De B* et A. de Sᵗ. A. sculpunt* (à la pointe).

1ᵉʳ ÉTAT. Eau-forte pure. Avant toutes lettres.
2ᵉ — Épreuve terminée. Avant toutes lettres.
3ᵉ — Celui qui est décrit.

152. *LOUIS XVI, MARIE-ANTOINETTE et LE DAUPHIN*. — Répétition des portraits précédents en contre-partie. Petite estampe ovale destinée à être montée en broche. — T. ovale. Sans aucunes lettres. — H. 0ᵐ032, L. 0ᵐ026.

153. **LOUIS XVI, MARIE-ANTOINETTE et LE DAUPHIN.** — Répétition des portraits précédents, de pr. à D. — Médaillon circulaire, fixé en H. par un anneau à une pyramide tronquée entourée à D. et à G. de cyprès. Cette pyramide contient une tablette inférieure sur l'entablement de laquelle se voient une urne, un sceptre, une couronne et des branches de cyprès recouverts d'un voile funèbre. En H., sur la pyramide, au-dessus du médaillon : *A l'immortalité.* — T. C. — H. 0m202, L. 0m135.

> La Vertu, les Grâces, l'Enfance,
> Tout a péri par un forfait nouveau,
> Les yeux en pleurs, la timide espérance,
> Leur offre icy ce modeste tombeau.

Sauvage pinxt. *A Paris chez Marel Rue St Julien n° 12. près la rue St Jacque.* *St Aubin sculpt.*
 Déposé.

1er ÉTAT. Eau-forte pure. Avant des arbres qu'on voit dans le fond, à D. et à G. Avant les contre-tailles sur la pyramide. Tablette blanche. Sans aucunes lettres.
2e — Épreuve terminée. Tablette blanche. Sans aucunes lettres, avec les arbres dans le fond, à D. et à G.
3e — Avec, en H. : *A l'immortalité.* L'*A* est tout de travers. Avec les vers sur la tablette. Sans autres lettres.
4° — *A l'immortalité* a été effacé, les vers sur la tablette effacés également. En B., au-dessous du T. C., à G. : *Sauvage Pinxt.* ; à D. : *St Aubin sculpt.* ; au-dessous : *Se vend à Paris chez Chaise, Md d'Estampes, Rue Neuve des Petits-Champs | en face le Ministre des Finances, N° 490.* Sans aucunes autres lettres.
5e — En B. : *A Paris chez Le Doyen Md d'Estampes et de cartes géographiques. Première cour du Palais-Royal, n° 7,* au lieu de : *A Paris chez Marel Rue St Julien n° 12. près la rue St Jacque....* et avant le mot : *déposé.* Le reste comme à l'état décrit.
6e — Celui qui est décrit.

Il a été fait de cette planche une copie en contre-partie. On lit en B., à D., au-dessous de l'encadrement : *Ruotte sculpt.* ; et au-dessous : *à Paris chez L. A. Pitou, rue de Lully n° 1. Prix 1 franc.* Le reste comme à l'état décrit.

On lit dans le *Catalogue de la vente d'Augustin de Saint-Aubin*, page 47, n° 141, que cette planche fut gravée, en 1791 (?), pour un particulier qui l'a emportée en Angleterre.

154. **LOUIS XVI, MARIE-ANTOINETTE et LE DAUPHIN.** — Répétition des portraits précédents au pointillé et de pr. à G. — Médaillon circulaire, encastré dans un encadrement rectangulaire comprenant une tablette inférieure dans laquelle on voit, en imitation de bas-relief, la scène des adieux de Louis XVI à sa famille, au moment où il part pour l'échafaud. — En H. de l'encadrement, à D. : 443. — H. 0m134, L. 0m088.

1er ÉTAT. Le médaillon seul avec sa bordure, avant l'encadrement et le bas-relief. Sur une épreuve de cet état que M. Roth possède de cette planche, le reste de la composition est fait en dessin de graveur.
2e — Celui qui est décrit.

155. **LULLY (Jean-Baptiste).** — En buste, de pr. à G., nombreux cheveux bouclés, un manteau sur les épaules. — Médaillon circulaire, fixé en H., au M., par un anneau, à un encadrement rectangulaire comprenant une tablette inférieure. Derrière la tablette, deux branches de laurier en sautoir. — H. 0m179, L. 0m127. — (Gravé en 1770.)

> Jn Bte LULLY.
> *Ecuyer, Surintendant de la Musique du Roy.*
> *Né à Florence en 1633, Mort à Paris en 1687.*

Dessiné par C. N. Cochin d'après le Buste de Colignon et gravé par Aug. de St Aubin en 1770.
Se vend à Paris chez Joullain Quai de la Mégisserie et chez l'Auteur rue des Mathurins au petit Hotel de Clugny.

CATALOGUE DE L'ŒUVRE DE A. DE SAINT-AUBIN.

1ᵉʳ ÉTAT. Eau-forte pure. Avant toutes lettres.
2ᵉ — Épreuve terminée. Avec les inscriptions sur la tablette. Sans autres lettres.
3ᵉ — Avant : *Se vend à Paris chez Joullain......* etc. Le reste comme à l'état décrit.
4ᵉ — Celui qui est décrit.

Mercure de France, 8ᵇʳᵉ 1770. — On distribue chez M. de St-Aubin et chez Joullain, marchand d'estampes, quai de la Mégisserie, le portrait de J. B. Lully, écuyer surintendant de la musique du Roi, né à Florence en 1633, mort à Paris en 1687. Prix : 1 liv. 4 sols. Ce portrait est de profil et en forme de médaillon. Il a été dessiné par C. N. Cochin, d'après le buste de Colignon, et gravé par Augustin de St-Aubin. — Cet artiste se propose de donner pour pendant à ce portrait celui de Quinault, le créateur de notre scène lyrique, auquel Lully doit la plus grande partie de sa gloire.

Catalogue hebdomadaire, 29 7ᵇʳᵉ 1770, n° 39, art. 8. — Portrait de Lully, écuyer surintendant de la musique du Roi, mort en 1687, dessiné par M. Cochin, d'après le buste en bronze de M. Colignon, et gravé par M. de St-Aubin en 1770. A Paris, chez l'auteur, rue des Mathurins, au petit Hôtel Cluny.

156. (A) *MABLY (Bonnot de)*. — De face, perruque à rouleaux sur la tête, rabat noir liséré de blanc au cou, petit collet derrière le dos. — Médaillon ovale, encastré dans un encadrement rectangulaire comprenant une tablette inférieure. — H. 0ᵐ095, L. 0ᵐ062. — (Gravé en 1805).

MABLY.

A. Sᵗ Aubin sculp. (à la pointe).

1ᵉʳ ÉTAT. Avec la tablette blanche. Le nom du personnage, représenté en lettres grises. En B., au-dessous de l'encadrement, au M., le monogramme entrelacé : *A. S.*, au lieu de : *A Sᵗ Aubin sculp.*
2ᵉ — Celui qui est décrit.

(B) Petite reproduction au trait du portrait précédent. — Encadrement circonscrit de deux fil. avec tablette inférieure. En H., entre l'encadrement et les fil., au M. : *Hist. de France*; au-dessus des fil., à G. *Tome XXVI, page 5.* — H. 0ᵐ091, L. 0ᵐ058.

MABLY

Sᵗ Aubin delᵗ. *Landon direxᵗ.*

Ce portrait se trouve dans la *Biographie universelle de Michaud*, tome 26, page 5.

157. *MADAME, DUCHESSE D'ANGOULÊME (Son Altesse Royale)*. — En buste, de pr. à D., en imitation de pierre antique. Un ruban agrémenté de perles lui serre la tête, et se termine derrière par un nœud ; petit fichu sur la poitrine. — Médaillon circulaire, encastré dans un encadrement rectangulaire comprenant une tablette inférieure. En H. du médaillon, une couronne de roses et un nœud de rubans. La tablette est décorée d'une guirlande de fleurs sur ses côtés verticaux et inférieurs. On lit en H., sur la bordure du médaillon : MADAME *fille du Roi*. — H. 0ᵐ145, L. 0ᵐ093. — (Gravé en 1791.)

Dédié au Prince Royal.

Peint par P. Sauvage Peintre du Roi et gravé par Aug. de Sᵗ Aubin Graveur du Roi et de sa Bibliothèque.

Se vend à Paris chez M. Desmarest. *Présenté au Prince Royal.*
Hotel de Bullion Rue de J. J. Rousseau. *Par son très-humble et très obéissant Serviteur.*
 Desmarest.

1ᵉʳ ÉTAT. Rien sur la bordure du médaillon. Tablette blanche. En B., au-dessous de l'encadrement, à la pointe, à G. : *P. Sauvage Pinx.*; à D. : *A. Sᵗ Aubin sculp.* Sans autres lettres.
2ᵉ — En H., sur la bordure du médaillon : MADAME, *fille du Roi.* Tablette blanche. En B., au-dessous de l'encadrement : *Peint par P. Sauvage Peintre du Roi et Gravé par Aug. de Sᵗ Aubin Graveur du Roi et de sa Bibliothèque.* Sans autres lettres.

3e — Celui qui est décrit.
4e — *Rue Montmartre n° 137*, au lieu de : *Hotel de Bullion Rue de J. J. Rousseau*. Le reste comme à l'état décrit.
5e — On lit sur la bordure du médaillon, en H. : *Madame fille du Roi*. En B. : *Née à Versailles le 19 décembre 1778*. Sur la tablette : S. A. R. Madame | duchesse d'Angouleme, au lieu de : *Dédié au Prince Royal*. En B., au-dessous de l'encadrement : *Peint par P. Sauvage, Peintre du Roi et gravé par Aug. de S^t Aubin, Graveur du Roi et de sa Bibliothèque | à Paris chez Jean Rue S^t Jean de Beauvais n° 10*. Sans autres lettres.

Il a été fait de cette planche une mauvaise copie mesurant : H. 0m137, L. 0m088. On lit sur la tablette : *Madame fille du Roi*. Sans autres lettres. Quelques épreuves ont la tablette blanche.

158. *M^{me} DE MAINTENON*. — De pr. à D., en buste, cheveux garnis de perles, collier de perles au cou et perles aux oreilles. — Médaillon ovale, encastré dans un encadrement rectangulaire comprenant une tablette inférieure, le tout circonscrit par un fil. — H. 0m128, L. 0m082. — (Gravé en 1801.)

M^{me} DE MAINTENON.

Dessiné et gravé par Aug. S^t Aubin.

1^{er} État. Eau-forte pure. Tablette blanche. Avant le fil. qui entoure l'encadrement. En B., au-dessous de l'encadrement, au M., à la pointe, le monogramme entrelacé : *A. S*. Sans autres lettres.
2^e — Tablette blanche. En B., au-dessous du fil., au M., à la pointe : *Aug. S^t Aubin del et sculp*. Sans aucunes autres lettres.
3^e — Tablette blanche. Le nom du personnage représenté, en lettres grises. En B., au-dessous du fil., au M., à la pointe : *Aug. S^t Aubin del. et sculp*.
4^e — Celui qui est décrit.

159. *M^{me} DE MAINTENON*. — C'est une répétition du portrait précédent, avec quelques différences. Ici la tête est de pr. à G., et une robe qui se trouvait indiquée au précédent portrait sur les épaules n'existe plus ici. — Claire-voie. En B. du portrait, à D., à la pointe, le monogramme : *A. S*. — H. 0m054, L. 0m040.

M^{me} DE MAINTENON.

1^{er} État. Le nom du personnage représenté, en lettres grises et avant le monogramme.
2^e — Celui qui est décrit.

Quelques épreuves du 1^{er} état sont tirées avec le portrait en regard de M^{me} de Montespan, de pr. à D., et faisant ainsi face à sa rivale.

Le portrait ci-dessus décrit se trouve à la page 1^{re} de : *Les Souvenirs | de Madame de Caylus | A Paris | chez Ant. Aug. Renouard. | XIII. | 1804*.

Il a été fait de ce portrait une copie très-lourde. Le bas du buste est entouré d'une draperie agrafée sur l'épaule, tandis qu'il est nu dans l'original. — Dimensions du cuivre : H. 0m180, L. 0m108. — On lit en B., au M. : Madame de Maintenon. Sans autres lettres.

160. *MALETESTE (Jean-Louis, M^{is} de)*. — En buste de 3/4 à G. — Médaillon ovale, fixé en H., au M., par un anneau, à un encadrement rectangulaire comprenant en B. une tablette sur la console de laquelle repose le bas du médaillon. Au-dessous de la tablette, des armes. — H. 0m150, L. 0m088. — (Gravé en 1786.)

J^{an} L^{uis} M^{quis} DE MALETESTE.

Né à Dijon le 14 *mars* 1709.

C. N. Cochin delin. 1786 (à la pointe). *Aug. de S^t Aubin sculp.* (à la pointe)

1ᵉʳ ÉTAT. Eau-forte pure. Tablette blanche. En B., au-dessous de l'encadrement, à la pointe, à G.: *C. N. Cochin delin.* 1786 ; à D. : *Aug. de Sᵗ Aubin sculp.* Sans autres lettres. Dans cet état l'écu, n'a pas ses émaux indiqués.
2ᵉ — Celui qui est décrit.

Le portrait de Maleteste décrit ci-dessus se trouve en tête d'un livre fort rare intitulé : *Œuvres diverses d'un ancien magistrat. A Londres (Neufchatel)*, 1784, in-8°.

161. **MALHERBE.** — De face, en buste, la tête de 3/4 à G., une collerette tuyautée autour du cou, hauts de manches à crevés. — Médaillon ovale, encastré dans un encadrement rectangulaire comprenant une tablette inférieure. — H. 0ᵐ094, L. 0ᵐ062. — (Gravé en 1805.)

MALHERBE.

Aug. Sᵗ Aubin fecit (à la pointe).
A Paris chez Ant. Aug. Renouard.

1ᵉʳ ÉTAT. Eau-forte pure. Tablette blanche. En B., au-dessous de l'encadrement, à la pointe, au M., le monogramme entrelacé : *A. S.* Sans autres lettres.
2ᵉ — Tablette blanche. Le nom du personnage représenté, en lettres grises. En B., au-dessous de l'encadrement, au M. : *A Paris chez Ant. Aug. Renouard.* Sans autres lettres.
3ᵉ — Tablette blanche. Le nom du personnage représenté, en lettres grises. En B., au-dessous de l'encadrement, au M., à la pointe, le monogramme entrelacé : *A. S.*, au lieu de : *Aug. Sᵗ Aubin fecit.* Le reste comme à l'état décrit.
4ᵉ — Celui qui est décrit.

162. **MALOUET (P. M.).** — De pr. à G., en buste. — Médaillon fixé en H., au M., par un nœud de rubans, à un encadrement rectangulaire. En B., dans l'intérieur de l'encadrement, à la pointe, à G. : *C. N. Cochin F. delin.*; à D. : *Aug. de Sᵗ Aubin sculp.* — H. 0ᵐ176, L. 0ᵐ124. — (Gravé en 1786.)

P. M. MALOËT
Conseiller d'état,
Docteur Régent de la Faculté de Médecine de Paris,
Premier Médecin de Madame Victoire.

C. N. Cochin f. delin. (à la pointe).	*Aug. de St Aubin sculp.* (à la pointe).
C. N. Cochin del.	Aug. de St Aubin sculp. 1786.

1ᵉʳ ÉTAT. Eau-forte pure. En B., dans l'intérieur de l'encadrement, à la pointe, à G. : *C. N. Cochin f. delin.*; à D. : *Aug. de Sᵗ Aubin sculp.* Sans aucunes autres lettres.
2ᵉ — Épreuve terminée. En B., dans l'intérieur de l'encadrement, à la pointe, à G. : *C. N. Cochin f. delin.*; à D. : *Aug. de Sᵗ Aubin sculp.* Sans aucunes autres lettres.
3ᵉ — Celui qui est décrit.

163. (A) **MANCINI (duc de Nivernois).** — De pr. à G., en buste, les cheveux poudrés, avec ailes de pigeon, habit à large collet, cravate blanche et jabot. — Médaillon ovale, encastré dans un encadrement rectangulaire comprenant une tablette inférieure sur la console de laquelle repose le médaillon. — H. 0ᵐ140, L. 0ᵐ087. — (Gravé en 1796.)

MANCINI NIVERNOIS.
Né en 1716.

Dessiné et Gravé d'après Nature par Aug. Sᵗ Aubin en 1796.

1ᵉʳ ÉTAT. En B., au-dessous de l'encadrement, au M., à la pointe, le monogramme entrelacé : *A. S.*, au lieu de : *Des-*

siné et *Gravé d'après Nature par Aug. S^t Aubin en* 1796. Le reste comme à l'état décrit. — Des épreuves de cet état ont la tablette blanche, avec les mêmes lettres.
2° — Celui qui est décrit.

Le portrait de Mancini décrit ci-dessus se trouve en tête du 1^{er} volume de : *Mélanges | de | littérature | en vers | et en prose | ut si occupati profuimus aliquid civibus nostris | prosimus etiam si possumus, otiosi. | Cicer. Tuscul. lib. j. | A Paris | de l'imprimerie de Didot jeune | MDCCXCVI.*

Le dessin de Saint-Aubin, dessin aux trois crayons, représentant Mancini, duc de Nivernois, figurait en 1854 à la vente Renouard, n° 2462 du catalogue. Ce dessin était vendu avec un exemplaire des œuvres du duc de Nivernois pour la somme de 32 francs.

(B) Petite reproduction au trait du portrait précédent. — Encadrement circonscrit de deux fil., avec la tablette inférieure. En H., entre l'encadrement et les fil., au M. : *Hist. de France;* en H., au-dessus des fil., à D. : *Tome XXXI, page* 294. — H. 0^m091, L. 0^m058.

NIVERNOIS.

S^t Aubin del^t. *Landon direx^t.*

Ce portrait se trouve dans la *Biographie universelle de Michaud,* tome 31, page 294.

(C) Il existe également de ce portrait (A) une copie en lithographie. — Médaillon ovale, entouré d'une bordure au bas de laquelle on lit, au M. : *Imprimerie lithographique de Cliquet (Clamecy Nièvre).* — H. 0^m105, L. 0^m091.

MANCINI NIVERNOIS.

Né en 1716.

Dessiné et gravé d'après nature par Aug. S^t Aubin en 1796.
Lithographié à Clamecy par Marié en 1839.

164. **MANCINI** (*duc de Nivernois*). — Petite réduction du portrait précédent. — Médaillon ovale, fixé en H., au M., par un nœud de rubans et un anneau, à un encadrement rectangulaire. De cet anneau partent, à D. et à G., une guirlande de laurier et une de roses qui encadrent les côtés verticaux et la partie supérieure de ce médaillon. En B., l'encadrement comprend une tablette. — H. 0^m083, L. 0^m051. — (Gravé en 1796.)

MANCINI NIVERNOIS.

Né en 1716. Mort en 1798 (à la pointe).

Aug. S^t Aubin. del. et sculp. (à la pointe).

1^{er} État. Tablette blanche avec le nom : Mancini Nivernois, en lettres grises; avant les mots : *Né en* 1716. *Mort en* 1798, et avant les points qui à l'épreuve terminée criblent la tablette. Le reste comme à l'état décrit.
2° — Celui qui est décrit.

Le portrait de Mancini Nivernois décrit ci-dessus se trouve en tête du premier volume des *Fables | de | Mancini-Nivernois | publiées | par l'auteur | à Paris | de l'imprimerie de Didot jeune | MDCCXCVI.* (2 vol. in-12.)

165. (A) **MANUCE** (*Alde*). — De pr. à G., en buste, un bonnet rond sur la tête, petit col rabattu. — Médaillon ovale, encastré dans un encadrement rectangulaire. En B., dans l'intérieur de l'encadrement, une banderole de papier servant de tablette. — H. 0^m108, L. 0^m072. — (Gravé en 1800.)

ALDUS PIUS ROMANUS.

Aug. S^t Aubin fecit (à la pointe).

CATALOGUE DE L'ŒUVRE DE A. DE SAINT-AUBIN.

1ᵉʳ ÉTAT. Eau-forte pure. Avant toutes lettres.
2ᵉ — La tablette blanche. Les noms du personnage représenté en lettres grises. En B., au-dessous de l'encadrement, à la pointe, le monogramme entrelacé : *A. S.*, au lieu de *Aug. Sᵗ Aubin fecit.*
3ᵉ — Celui qui est décrit.

Le portrait d'Alde Manuce ci-dessus décrit se trouve en tête du premier volume des *Annales | de l'Imprimerie | des Alde | ou Histoire des trois Manuce et de leurs | éditions | par Ant. Aug. Renouard. | A Paris | chez Antoine Augustin Renouard. | XII*-1803.

Le dessin de Saint-Aubin représentant Alde Manuce, dessin à l'encre de Chine, figurait en 1854 à la vente Renouard, n° 3333 du catalogue. Ce dessin était vendu avec celui de Paul Manuce, et avec un exemplaire imprimé sur vélin des *Annales Aldines* de M. Renouard, pour la somme de 245 francs.

(B) Copie au trait dans le même sens que la gravure originale (A). — Encadrement circonscrit de deux fil. avec tablette inférieure. En H., entre l'encadrement et les fil., au M. : *Hist. d'Italie;* au-dessus des fil., à G. : *Tome XXVI, page* 533.

ALDE MANUCE

Sᵗ *Aubin delᵗ.* *Landon direxᵗ.*

166. *MANUCE (Paul).* — De pr. à D., en buste, un bonnet sur la tête, une collerette à son justaucorps, barbe blanche. — Médaillon ovale, encastré dans un encadrement rectangulaire. En B., dans l'intérieur de l'encadrement, une banderole de papier servant de tablette. — H. 0ᵐ107, L. 0ᵐ071. — (Gravé en 1800.)

PAULUS MANUTIUS.

Aug. Sᵗ Aubin fecit (à la pointe).

1ᵉʳ ÉTAT. Eau-forte pure. Tablette blanche. Avant toutes lettres.
2ᵉ — Tablette blanche. Les noms du personnage représenté, en lettres grises. En B., au-dessous de l'encadrement, à la pointe, au M., le monogramme entrelacé : *A. S.*, au lieu de : *Aug. Sᵗ Aubin fecit.*
3ᵉ — Celui qui est décrit.

Le portrait de Paul Manuce décrit ci-dessus se trouve en tête du second volume des *Annales | de l'imprimerie | des Alde | ou Histoire des trois Manuce et de leurs | éditions. | Par Ant. Aug. Renouard. | A Paris | chez Antoine Augustin Renouard. | XII*-1803.

Le dessin de Saint-Aubin représentant Paul Manuce, dessin à l'encre de Chine, figurait en 1854 à la vente Renouard, n° 3333 du catalogue. Ce dessin était vendu avec celui d'Alde Manuce, et avec un exemplaire sur vélin des *Annales Aldines* de M. Renouard, pour la somme de 245 francs.

167. *MARC-AURÈLE.* — Cheveux et barbe frisés. En buste, de pr. à D., en imitation de pierre antique. — Médaillon ovale, encastré dans un encadrement rectangulaire comprenant une tablette inférieure. — H. 0ᵐ089, L. 0ᵐ056. — (Gravé en 1796.)

MARC-AURÈLE.

Aug. Sᵗ Aubin del. et sculp. (à la pointe).

1ᵉʳ ÉTAT. Eau-forte pure, avant les travaux du fond et les contre-tailles sur l'encadrement. Tablette blanche. Sans aucunes lettres.
2ᵉ — Tablette blanche. Le nom du personnage représenté, en lettres grises. En B., au-dessous de l'encadrement, au M., le monogramme entrelacé : *A. S.*, au lieu de : *Aug. Sᵗ Aubin del. et sculp.*
3ᵉ — Celui qui est décrit.

Le portrait de Marc-Aurèle décrit ci-dessus se trouve en tête des *Pensées de l'Empereur Marc-Aurèle Antonin. Traduction par M. Joly. Paris Renouard,* 1796. (In-8°.)

168. **MARCO (P. J.).** — De pr. à D., en buste, habit avec patte sur le devant de la poitrine. — Médaillon circulaire en H. duquel on lit, sur la bordure, au M.: P. J. MARCO; en B., au-dessous de la bordure, au M., à la pointe: *C. N. Cochin f. delin. — Aug. de S^t Aubin sculp.* — H. 0^m070, L. 0^m070. — (Gravé en 1784.)

1^{er} ÉTAT. Eau-forte pure. En B., au-dessous du médaillon, à la pointe, au M. : *C. N. Cochin f. delin. Aug. de S^t Aubin sculp.* Sans aucunes autres lettres.
2^e — Celui qui est décrit.

169. **MARIE-ANTOINETTE.** — Petit portrait en buste, de pr. à D., dans un médaillon ovale entouré d'un T. ovale et d'un fil. Sans aucunes lettres. — H. 0^m039, L. 0^m032. — (Gravé en 1786.)

Quelques épreuves de ce portrait ont été tirées sur la même feuille que le portrait de LOUIS XVI. (Voir ci-dessus, n° 146 du présent catalogue.) Dans ce cas, les deux portraits sont en regard l'un de l'autre, celui du roi à G., celui de la reine à D.

170. **MARIE DE MÉDICIS.** — Elle est de 3/4 à G., en buste, une large fraise godronnée autour du cou, un collier de perles au cou et un autre autour de sa poitrine. — Médaillon ovale, encastré dans un encadrement rectangulaire décoré en haut d'une frise et comprenant une tablette inférieure. — H. 0^m141, L. 0^m087. — (Gravé en 1773.)

MARIE DE MEDICIS.
Princesse de Toscane *Reine de France,*
et de Navarre née à *Florence le 26 Av. 1573.*
mariée à Henri IV *le 8. oct. 1600*
et morte à Cologne *le 3 Juillet 1642.*

F. Pourbus pinx. (à la pointe). *A. S. A. sculp.* 1773 (à la pointe).

1^{er} ÉTAT. Eau-forte pure. Avant toutes lettres. Les émaux du blason ne sont pas figurés.
2^e — Les travaux de gravure très-avancés. En B., au-dessous de l'encadrement, à D., le millésime ; 1773, n'existe pas. Dans cet état, on lit sur la tablette : *Mariée avec Henri IV — à Flor^{ce} le 8 oct.* 1600. Le reste comme à l'état décrit.
3^e — Celui qui est décrit.

Catalogue hebdomadaire, 12 février 1774, n° 7, art. 6. — Portrait de Marie de Médicis, princesse de Toscane, reine de France et de Navarre, gravé par M. de St-Aubin. 3 livres. A Paris, chez Ruault, L., rue de la Harpe.

171. **MARIETTE (Pierre-Jean).** — De pr. à D., en buste, assis sur une chaise dont on aperçoit le dossier à G. — Médaillon fixé en H., au M., par un anneau et un nœud de rubans, à un encadrement rectangulaire. — H. 0^m171, L. 0^m122. — (Gravé en 1765.)

P. J. MARIETTE.
Contrôleur général de la grande Chancellerie
Honoraire de l'Académie Royale de Peinture et Sculpture.
né à Paris le 7 mai 1694.

Dessiné par C. N. Cochin en 1756 *A Paris chés Basan.* *Gravé par Aug. de S^t Aubin.* 1765.

CATALOGUE DE L'ŒUVRE DE A. DE SAINT-AUBIN.

1ᵉʳ État. Eau-forte pure avant toutes lettres.
2ᵉ — Épreuve terminée. Avant toutes lettres. Nombreuses traces de burin dans les marges.
3ᵉ — En B., au-dessous de l'encadrement, à G. : *Dessiné par C. N. Cochin*, au lieu de : *Dessiné par C. N. Cochin 1756. A Paris chés Basan*, n'existe pas. Le reste comme à l'état décrit.
4ᵉ — En B., au-dessous de l'encadrement, au M. : *A Paris chés Basan*, n'existe pas. Le reste comme à l'état décrit.
5ᵉ — Celui qui est décrit.

172. MARMONTEL *(Jean-François)*. — De pr. à D., en buste. — Médaillon ovale, entouré d'une bordure simulant la pierre de taille, et encastré dans un encadrement rectangulaire comprenant une tablette inférieure. Les côtés verticaux de l'encadrement coupent en deux les côtés latéraux de la bordure du médaillon. — H. 0ᵐ127, L. 0ᵐ073. — (Gravé en 1765.)

> J. F. MARMONTEL
> *De l'Académie Françoise.*

Dessiné par C. N. Cochin. *Gravé par Aug. de Sᵗ Aubin.* 1765.

1ᵉʳ État. Eau-forte pure. Tablette blanche. Avant toutes lettres.
2ᵉ — Celui qui est décrit.

Il a été fait de cette planche une copie en contre-partie pour une édition hollandaise. Même encadrement; seulement ici il est entouré d'un filet. On lit sur la tablette : J. F. MARMONTEL. En B., à G., au-dessous du fil. : *S. Fokke omn. direx.* Sans autres lettres.

Le portrait de Marmontel décrit ci-dessus se trouve en tête des *Contes | moraux | par | M. Marmontel | de l'Académie françoise. | Paris | chez J. Merlin Libraire | Rue de la Harpe | MDCCLXIV.* (3 vol. in-12.)

173. MARQUISE DE *** *(Adrienne-Sophie)*. — Coiffée d'un chapeau dont le devant est garni d'une petite dentelle qui lui retombe sur le front. Elle est de pr. à G., des pendants aux oreilles; un petit ruban est autour de son cou, et les bouts en pendent sur sa poitrine. — Médaillon ovale, encastré dans un encadrement rectangulaire et reposant sur une tablette. Sur le haut de cette tablette, une mandoline, des livres, un encrier, un portrait dans un petit cadre; sur un des livres ouverts on lit : *Poesies legères et chansons*, etc. — H. 0ᵐ155, L. 0ᵐ133. — (Gravé en 1779.)

> Adrienne Sophie MARQUISE DE ***
> *Sage ou folle à propos, tendre, enjouée ou grave,*
> *Apollon est son maître et l'Amour son Esclave.*

Aug. de Sᵗ Aubin ad vivum delin. et sculp. (à la pointe).
Se trouve à Paris chés Aug. de Sᵗ Aubin Graveur du Roi et de sa Bibliothèque rue des Mathurins Sᵗ Jacques et à la Bibliothèque du Roi. A. P. D. R.

1ᵉʳ État. Eau-forte pure. Médaillon entouré d'un simple T. ovale et d'un fil. En bas, au-dessous du fil., au M., à la pointe : *Aug. de Sᵗ Aubin del. et sculp.* Sans autres lettres.
2ᵉ — Épreuve terminée. Tablette blanche. Avant toutes lettres.
3ᵉ — Avec les inscriptions sur la tablette et l'inscription à la pointe sèche au-dessous de l'encadrement, en B., au M. Sans autres lettres.
4ᵉ — Celui qui est décrit.

La gravure du portrait de Mᵐᵉ la marquise de *** figurait à l'exposition du Louvre, en 1779, sous le n° 286.

Catalogue hebdomadaire, 3 juillet 1779, n° 27, art. 8. — Deux portraits de jolies femmes en regard et faisant pendants, avec bordures allégoriques et vers analogues aux caractères et aux qualités de ces deux dames, dessinés et gravés par Aug. de Sᵗ-Aubin, graveur du Roi et de sa Bibliothèque. Les deux : 3 francs. A Paris, chez l'auteur, rue des Mathurins, et à la Bibliothèque du Roi.

174. **MASSILON** (*Jean-Baptiste*). — De 3/4 à D., la tête presque de face, petite calotte sur le derrière de la tête, collet rabattu. — Médaillon ovale, encastré dans un encadrement rectangulaire comprenant une tablette inférieure. — H. 0^m094, L. 0^m062. — (Gravé en 1802.)

> MASSILLON.
>
> *Aug. S^t Aubin. fecit.* (à la pointe).
> *A Paris chez Ant. Aug. Renouard.*

1^{er} ÉTAT. Eau-forte pure. Tablette blanche. En B., au-dessous de l'encadrement, au M., à la pointe, le monogramme entrelacé : *A. S.* Sans autres lettres.
2^e — Tablette blanche. Le nom du personnage représenté, en lettres grises. En B., au-dessous de l'encadrement, au M., à la pointe : *A. S. A.* Sans autres lettres.
3^e — *A Paris chez Ant. Aug. Renouard*, n'existe pas. Le reste comme à l'état décrit.
4^e — Celui qui est décrit.

Le portrait de Massillon ci-dessus décrit se trouve en tête du *Petit Carême | de | Massillon | Evêque de Clermont. | A Paris | chez Ant. Aug. Renouard | An X—1802—* (1 vol. in-12.)

175. **MAZARIN** (*Le Cardinal Jules*). — De pr. à G., en buste, en imitation de pierre antique, calotte derrière la tête, cheveux bouclés, rabat au cou attaché avec un cordon terminé par des glands, manteau d'hermine. — Claire-voie. En B., au-dessous du portrait, à D., à la pointe, le monogramme entrelacé : *A. S.* — H. 0^m062, L. 0^m043. — (Gravé en 1804.)

> LE CARDINAL MAZARIN.

1^{er} ÉTAT. Avant toutes lettres.
2^e — Le nom du personnage représenté, en lettres grises. Sans autres lettres.
3^e — Le nom du personnage représenté, en lettres grises. Le reste comme à l'état décrit.
4^e — Celui qui est décrit.

Le portrait du cardinal Mazarin décrit ci-dessus se trouve à la page 38 des *Mémoires | du duc | de La Rochefoucaud | augmentés de la 1^{re} partie | jusqu'à ce jour inédite et publiée sur le | manuscrit de l'auteur | à Paris | chez Ant. Aug. Renouard. | MDCCCXVII.—* (1 vol. in-12.)

176. **MIDDLETON** (*Miss*). — De face, collier de perles autour du cou, les seins légèrement découverts, corsage agrafé avec des perles. — Claire-voie. En B., à G., au-dessous du portrait, à la pointe, le monogramme entrelacé : *A. S.* — H. 0^m078, L. 0^m074. — (Gravé en 1806.)

> M^{is} MIDDLETON.

1^{er} ÉTAT. Eau-forte pure. Avant toutes lettres. — Ce portrait est tiré quelquefois sur la même feuille que celui de miss Price.
2^e — Épreuve terminée. Avec le nom en lettres grises. Sans autres lettres.
3^e — Épreuve terminée. Le nom en lettres grises. Le reste comme à l'état décrit.
4^e — Celui qui est décrit.

Le portrait de miss Middleton décrit ci-dessus se trouve page 124 du 1^{er} volume des *Œuvres | du Comte | Antoine Hamilton | Paris | chez Antoine-Augustin Renouard | MDCCCXII.—* (3 vol. in-8°.)

177. **MOLÉ** (*François-René*). — De 3/4 à D., la tête presque de face. — Médaillon ovale, encastré dans un encadrement rectangulaire comprenant une tablette inférieure. — H. 0^m207, L. 0^m148. — (Gravé en 1786.)

> FRANÇOIS RENÉ MOLÉ.
>
> *E. Aubry pinx.* *Aug. de S^t Aubin sculp.* 1786.
> *Se vend à Paris chez l'Auteur rue des Prouvaires. N° 54. A. P. D. R.*

CATALOGUE DE L'ŒUVRE DE A. DE SAINT-AUBIN.

1ᵉʳ ÉTAT. Eau-forte pure. Tablette blanche. Avant toutes lettres.
2ᵉ — Épreuve terminée. Tablette blanche. Le travail de pointillé qui couvre le fond de la tablette dans l'état décrit est commencé dans le côté droit de cette tablette. En B., au-dessous de l'encadrement, à la pointe, à G. : *E. Aubri pinx.*; au M. : 1785 ; à D. : *A. de Sᵗ Aubin sculp.* Sans autres lettres.
3ᵉ — Sur la tablette, le nom de MOLÉ, sans les prénoms, en grandes capitales droites noires. Le millésime 1785 a disparu, et *Aubry* est avec un *y* au lieu d'un *i*. Le reste comme au 2ᵉ état.
4ᵉ — Sur la tablette, qui est terminée en pointillé : FRANÇOIS RENÉ MOLÉ. En B., au-dessous de l'encadrement, à la pointe, à G. : *E. Aubry pinx.*; à D. : *A. de Sᵗ Aubin sculp.* Sans autres lettres.
5ᵉ — Celui qui est décrit.

Mercure de France, février 1786. — Portrait de François-René Molé, comédien françois, pensionnaire du Roi et professeur de l'École royale de chant, de danse et de déclamation. Ce portrait, vu de face et de format grand in-4°, est gravé par Augustin de Sᵗ-Aubin d'après le tableau original de feu M. Aubry, peintre du Roi. Il se vend à Paris, chez l'auteur, rue des Prouvaires, n° 54. Prix 3 livres.

Ce portrait doit exciter l'empressement du public par la beauté du burin, le mérite de la ressemblance et les talents rares de l'original.

178. **MOLIÈRE.** — De pr. à D., en buste, une calotte derrière la tête, une large cravate nouée négligemment sur la poitrine. — Médaillon ovale, encastré dans un encadrement rectangulaire comprenant une tablette inférieure, le tout circonscrit par un filet. — H. 0ᵐ129, L. 0ᵐ082. — (Gravé en 1799.)

MOLIÈRE.

Dessiné et gravé par Aug. Sᵗ Aubin d'après le Buste fait par Houdon.

1ᵉʳ ÉTAT. Eau-forte pure. Tablette blanche. Avant toutes lettres.
2ᵉ — Avec la tablette blanche. Le nom du personnage représenté, en lettres grises, les traits des lettres en pointillé. En B., au-dessous du fil., au M., à la pointe : *Aug. Sᵗ Aubin del. et sculp.*
3ᵉ — Celui qui est décrit.

Quelques épreuves de ce portrait ont été tirées avec un ovale noir entouré d'un simple T. ovale, sans encadrement et sans aucunes lettres.

Le portrait de Molière décrit ci-dessus se trouve à la page 57 du 42ᵉ volume des *Œuvres | complètes*] de Voltaire | à Paris | chez Ant. Aug. Renouard. | MDCCCXIX.

179. **MOLIÈRE.** — Même portrait que le précédent, mais en contre-partie et en réduction. — Médaillon ovale, encastré dans un encadrement rectangulaire comprenant une tablette inférieure. — H. 0ᵐ094, L. 0ᵐ062. — (Gravé en 1803.)

MOLIÈRE.

Aug. Sᵗ Aubin fecit (à la pointe).
A Paris chez Ant. Aug. Renouard.

1ᵉʳ ÉTAT. Eau-forte pure. Tablette blanche. Avant toutes lettres.
2ᵉ — Tablette blanche. Le nom du personnage représenté, en lettres grises. Sans autres lettres.
3ᵉ — Tablette blanche. Le nom du personnage représenté, en lettres grises. En B., au-dessous du T. C., au M., le monogramme entrelacé à la pointe : *A. S.* Sans autres lettres.
4ᵉ — Avant les mots : *A Paris, chez Ant. Aug. Renouard.* Le reste comme à l'état décrit.
5ᵉ — Celui qui est décrit.

180. **MOLIÈRE.** — De face, en buste, les yeux tournés et regardant vers la G., cheveux tombant des deux

côtés sur les épaules, large cravate nouée autour du cou. — Médaillon ovale, encastré dans un encadrement rectangulaire comprenant une tablette inférieure. — H. 0m142, L 0m087. — (Gravé en 1806.)

MOLIÈRE.

A Paris chez Ant. Aug. Renouard, rue St André des Arcs.

1er État. Eau-forte pure. Tablette blanche. En B., au-dessous de l'encadrement, au M., à la pointe, le monogramme entrelacé : *A. S.* Sans autres lettres.
2e — Celui qui est décrit. La tablette sur laquelle est inscrit le nom est blanche.

181. *MOLIÈRE.* — Petit portrait, réduction du précédent, entouré d'un T. C., les angles équarris en gris, le fond noir. Sans aucunes lettres. — H. 0m055, L. 0,048.

182. *MONDONVILLE (Jean-Joseph Cassanea de).* — De pr. à G., en buste, large nœud de rubans attachant la queue de sa perruque, habit à col brodé.—Médaillon circulaire, fixé en H., au M., par un anneau et un nœud de rubans, à un encadrement rectangulaire. — H. 0m174. L. 0m126. — (Gravé en 1768.)

JEAN JOSEPH CASSANEA
DE MONDONVILLE.

Maître de Musique de la Chapelle du Roy.
Né à Narbonne.

Dessiné par C. N. Cochin 1768. *Gravé par Aug. de St Aubin 1768.*
Se vend à Paris chez l'auteur rue des Mathurins au petit Hotel de Clugny.

1er État. Eau-forte pure. En B., au-dessous de l'encadrement, au M., à la pointe : *A. D. St. A. a. f.* Sans autres lettres.
2e. — Avant l'adresse : *Se vend à Paris chez l'auteur...*, etc., et avant le millésime 1768, qui suit le nom de Cochin. Le reste comme à l'état décrit.
3e — Avant l'adresse. *Se vend à Paris, chez l'auteur...*, etc. Le reste comme à l'état décrit.
4e — Celui qui est décrit.

183. *MONNET (Jean).* — De pr. à D., en buste. — Médaillon ovale, encastré dans un encadrement rectangulaire et décoré en H. d'une guirlande de laurier fixée à l'encadrement par deux pitons. En B., au-dessous du médaillon, un bouquet de roses, une marotte, un papier de musique, une flûte de Pan et une banderole sur laquelle on lit : Mulcet, Movet, Monet. — H. 0m130, L. 0m085. — (Gravé en 1765.)

C. N. Cochin del. *Aug. de St Aubin sculp 1765.*

1er État. Eau-forte pure. Le médaillon existe seul sans sa bordure, et le fond n'a qu'un système horizontal de tailles. Avant toutes lettres.
2e — Eau-forte pure. Avec les accessoires et l'encadrement. Avant toutes lettres.
3e — Celui qui est décrit.

Le portrait de Monnet décrit ci-dessus se trouve en tête du 1er volume de: *Anthologie | Françoise] ou | Chansons choisies | depuis le 13e siècle jusqu'à présent. | Tantus Amor florum. Georg. IV. | MDCCLXV.*

Mercure de France, 7 juillet 1765. — Le sieur Monnet vient de mettre au jour son Anthologie françoise. Il a prétendu donner un choix des chansons faites en France depuis le XIIIe siècle jusqu'à présent. Rien de plus mal fait. Il est une preuve combien il faut un goût exquis pour faire un pareil ouvrage, qui ne peut sortir des mains d'un homme dont l'intérêt guide la plume. On y voit à la tête un mémoire historique sur la chanson en général, et en particulier sur la chanson françoise. C'est sans contredit ce qu'il y a de mieux dans l'ouvrage. Il est de M. Meunier de Querlon. Le portrait de l'éditeur précède tout cela, avec

ces trois mots, dans lesquels se dilate son ingénieuse vanité : *Mulcet, Movet, Monet*. Il avoit trouvé cette devise si belle qu'il l'avoit mise à son théâtre de l'Opéra-Comique, dont il étoit directeur. Du reste, cet ouvrage est très-agréable pour la partie typographique.

184. **MONTAIGNE** (*Michel de*).— De face, en buste, un chapeau sur la tête, une fraise autour du cou, une houppelande bordée d'une large fourrure sur les épaules, une médaille sur la poitrine, retenue par un double cordon. — Médaillon ovale, encastré dans un encadrement rectangulaire comprenant une tablette inférieure en forme de console. — H. 0m214, L. 0m153. — (Gravé en 1774.)

MICHEL DE MONTAIGNE.

A. de St Aubin sculp.

1er ÉTAT. Le médaillon seul, avec sa bordure; la face à l'eau-forte; les vêtements et le chapeau fort avancés au burin, sinon finis. Avant toutes lettres.
2e — Épreuve terminée. La console ne porte pas le nom du personnage. En B., au-dessous de l'encadrement, à la pointe, à G. : *Gravé à l'eau-forte par A. de St Aubin*; à D. : *et terminé au burin par Romanet*. Sans autres lettres.
3e — Avec le nom sur la console. Sans autres lettres. Au milieu de la marge supérieure, à la pointe : Δ.
4e — Le Δ a disparu. Le reste comme au 3e état.
5e — Celui qui est décrit.

Mercure de France, 8bre 1781. — On trouve chez Mérigot le jeune, libraire, quai des Augustins, le « Journal du voyage de Michel de Montaigne en Italie, par la Suisse et l'Allemagne, en 1581 », avec des notes par M. de Querlon. 3 vol. in-12, petit papier : 6 livres, reliés. 2 vol. grand in-12 : 6 livres, reliés. In-4°, grand papier : 18 livres, relié. Le même, in-4°, grand papier de Hollande en feuilles : 36 livres. Le portrait de Montaigne, supérieurement gravé par M. de St-Aubin, est à la tête de chacune de ces éditions. La partie typographique est exécutée avec tout le soin que mérite le nom de Montaigne.

Le *Mercure de France* fait ici une erreur. Il n'y a que l'édition in-4° du *Voyage de Montaigne* qui possède le portrait gravé par St Aubin. Ceux qui illustrent les autres éditions in-12, in-8°, doivent être des copies ou des imitations de celui de notre artiste.

Voir *Revue des Deux-Mondes*, 15 9bre 1849 (article de M. Feuillet de Conches sur les portraits de Montaigne).

Lettre adressée par le docteur Payen à M. Feuillet de Conches au sujet de ces portraits.

« Sans aucun doute, le portrait de Montaigne reproduit par la gravure du *Voyage* in-4°, portrait signé St-Aubin et reproduit de nos jours par *Henriquel Dupont*, doit être le portrait vrai de Montaigne. Je sais son histoire, sa généalogie, et j'ai une copie très-exacte à l'huile du portrait fort probablement original que j'ai eu à ma disposition. C'est ce portrait qu'avait antérieurement gravé Voyer pour l'*Histoire de Bordeaux* par *Dom de Vienne*. »

185. **MONTAIGNE** (*Michel de*). — De pr. à D., en buste, une fraise autour du cou, houppelande garnie de fourrures sur les épaules, un médaillon pendu sur la poitrine. — Médaillon ovale, encastré dans un encadrement rectangulaire comprenant une tablette inférieure. — H. 0m122, L. 0m078. — (Gravé en 1802.)

QUE SAIS-JE?

MONTAIGNE.

A. St Aubin fecit. (à la pointe).

1er ÉTAT. Eau-forte pure. Tablette blanche. En B., au-dessous de l'encadrement, au M., à la pointe, le monogramme entrelacé : *A. S.* Sans autres lettres.
2e — La tablette blanche; QUE SAIS-JE? en lettres grises, avant le nom de MONTAIGNE. En B., au-dessous de l'encadrement, au M., à la pointe, le monogramme entrelacé : *A. S.* Sans autres lettres.
3e — Celui qui est décrit.

Le portrait de Montaigne décrit ci-dessus se trouve à la page 9 du 42e volume des *Œuvres | complètes | de Voltaire | à Paris | chez Ant.-Aug. Renouard | MDCCCXIX.*

186. *MONTALEMBERT (Marc, René de)*. — De face, en buste, habit brodé, une croix à la boutonnière. — Médaillon ovale, encastré dans un encadrement rectangulaire comprenant une tablette inférieure. En H., sur la bordure du médaillon : MARC RENÉ DE MONTALEMBERT. Sur l'entablement de la tablette, au M., les armes du personnage représenté; à D., des drapeaux avec des plans de guerre; à G., un canon, des drapeaux et le plan de Louisville. — H. 0m218, L. 0m142. — (Gravé en 1792.)

> Doué d'un beau Génie, et chéri de Bellone,
> Au grand Art défensif il consacra son tems;
> Profond dans ses Ecrits, n'empruntant de Personne,
> Il laissa loin de lui, les Cohorn, les Vauban.

De La Tour pinx. *Aug. St Aubin sculp.*

1er ÉTAT. Épreuve d'eau-forte pure. Avant toutes lettres. Traces de burin dans la marge inférieure.
2e — Celui qui est décrit.

Le portrait de Montalembert décrit ci-dessus se trouve en tête de : *Éloge | historique | du Général | Montalembert | Paris | 1801 | an IX de la République Française.* — (1 vol. in-4°.)

187. Mme *DE MONTESPAN*. — De pr. à G., en buste, des perles dans les cheveux, dentelle blanche autour de son corsage. — Médaillon ovale, encastré dans un encadrement rectangulaire comprenant une tablette inférieure, le tout circonscrit par un filet. — H. 0m126, L. 0m083. — (Gravé en 1805.)

Mme DE MONTESPAN.

Dessiné et Gravé par Aug. St Aubin.

1er ÉTAT. Eau-forte pure. Tablette blanche. Avant le fil. qui entoure l'encadrement. En B., au M., à la pointe, au-dessous de l'encadrement, le monogramme entrelacé : *A. S.* Sans autres lettres.
2e — Tablette blanche. Le nom du personnage représenté, en lettres grises. En B., au-dessous du fil., au M., à la pointe : *Aug. St Aubin del. et sculp.*, au lieu de : *Dessiné et gravé par Aug. St Aubin.*
3e — Celui qui est décrit.

188. Mme *DE MONTESPAN*. — En buste, de pr. à D., en imitation de pierre antique. — Claire-voie. En B., au-dessous du buste, à G., à la pointe, le monogramme entrelacé : *A. S.* — H. 0m059, L. 0m042.

Mme DE MONTESPAN.

1er ÉTAT. Avant le monogramme. Le nom du personnage représenté, en lettres grises.
2e — Celui qui est décrit.

Le portrait de Mme de Montespan décrit ci-dessus se trouve dans *Les | Souvenirs | de | Madame de Caylus | A Paris | chez Ant. Aug. Renouard. | XIII-1804.*
Le dessin de St Aubin d'après lequel la gravure ci-dessus a été faite se trouve à la Bibliothèque nationale, dans un exemplaire sur vélin des *Souvenirs de Mme de Caylus. Paris. Renouard. MDCCCVI.*

189. *MONTESQUIEU*. — De pr. à D., en buste, en imitation de pierre antique. — Médaillon ovale, encastré dans un encadrement rectangulaire comprenant une tablette inférieure, le tout circonscrit par un fil. — H. 0m128, L. 0m083. — (Gravé en 1803.)

MONTESQUIEU.

Aug. St Aubin del. et sculp. (à la pointe).

CATALOGUE DE L'ŒUVRE DE A. DE SAINT-AUBIN.

1ᵉʳ ÉTAT. Eau-forte pure. Tablette blanche. En B., au-dessous de l'encadrement, au M., à la pointe, le monogramme entrelacé : *A. S.* Sans autres lettres.
2º — Tablette blanche. Le nom du personnage représenté, en lettres grises. Le reste comme à l'état décrit.
3º — Celui qui est décrit.

Le portrait de Montesquieu décrit ci-dessus se trouve à la page 341 du 26ᵉ volume des *Œuvres | Complètes | de Voltaire | a Paris | chez Antoine Auguste Renouard. | MDCCCXIX.*

190. *MONTESQUIEU*. — En buste, de pr. à D., en imitation de pierre antique. — Médaillon ovale, fixé en H., au M., par un anneau, à un encadrement rectangulaire comprenant une tablette inférieure. L'encadrement est entouré d'un fil. brisé en B., au M., pour recevoir l'inscription relative au graveur. — H. 0ᵐ109, L. 0ᵐ071. — (Gravé en 1795.)

```
┌────────────────────────────────────────────────┐
│              ┌──────────────────┐              │
│              │   MONTESQUIEU.   │              │
│              └──────────────────┘              │
│                                                │
│                                                │
└────────────────────────────────────────────────┘
          — Aug. Sᵗ Aubin delin. et sculp. —
```

1ᵉʳ ÉTAT. La bordure qui entoure l'encadrement dans l'état décrit n'existe pas ici. L'encadrement, ainsi diminué, est entouré d'un fil. qui n'est pas brisé dans le bas. — Sur la tablette, le nom du personnage, et en B., au M., au-dessous du fil., à la pointe, le monogramme entrelacé : *A. S.* Sans autres lettres.
2º — Avec la bordure qui entoure l'encadrement, mais avant le filet brisé qui est à l'état décrit et qui entoure la bordure. Le reste, comme à l'état décrit.
3º — Celui qui est décrit.

Le portrait de Montesquieu décrit ci-dessus se trouve en tête de : *Considérations | sur | les causes de la grandeur | des Romains | et de leur décadence | par Montesquieu | a Paris | chez Ant. Aug. Renouard. | MDCCXCV. |* (2 vol. in 8º.)

191. *MONTESQUIEU*. — C'est le même portrait que le précédent, mais réduit et en contre-partie. — Médaillon entouré d'une bordure ovale et servant à illustrer le titre d'un volume intitulé : *Le Temple de Gnide*. Voici la disposition du titre de cet ouvrage :

Le Temple | de Gnide | par | Montesquieu. | ...Non murmura vestra columbœ | Bracchia non hederœ, non vincant oscula conchœ | Fragment d'un Epithalame | de l'Empereur Gallien. | Au-dessous le portrait, et au-dessous du portrait : *A Paris | de l'Imprimerie de P. Didot l'aîné | l'an III de la République | F. 1795.*

Au-dessous du médaillon contenant le portrait, on lit, au M., à la pointe : *Aug. Sᵗ Aubin fecit.* — H. 0ᵐ037, L. 0ᵐ032.

1ᵉʳ ÉTAT. Ce portrait est tiré à part, avant le texte. En B., au M., au-dessous du médaillon, à la pointe, le monogramme entrelacé : *A. S.* Sans autres lettres.
2º — Le portrait est tiré à part, avant le texte. En B., au M., au-dessous du médaillon, à la pointe : *Aug. Sᵗ Aubin fecit.* Sans autres lettres.
3º — Celui qui est décrit.

Le portrait de Montesquieu décrit ci-dessus se trouve encore en tête du premier volume des *Œuvres | complètes | de Montesquieu | nouvelle édition | avec des notes d'Helvetius | sur l'Esprit des Lois. | A Paris | chez Pierre Didot l'aîné Imprimeur | Rue Pavée des Arcs nº 28. | L'an IIIᵉ de la République. | 1795.*

192. *MONTPENSIER (Mademoiselle, Duchesse de)*. — De pr. à D., en buste, en imitation

de pierre antique; bijoux enrichis de perles, collier de perles autour du cou. — Claire-voie. En B., au-dessous du buste, à G., à la pointe, le monogramme entrelacé : A. S. — H. 0^m060, L. 0^m037.

MADEMOISELLE
Duchesse de Montpensier.

1^er ÉTAT. Avant les mots : *Duchesse de Montpensier.* Le reste comme à l'état décrit. Le nom du personnage représenté, en lettres grises.
2^e — Celui qui est décrit.

Le portrait de Mademoiselle de Montpensier décrit ci-dessus se trouve en tête de : *Relation | de | l'isle Imaginaire. | Histoire de la princesse | de ǀ Paphlagonie | par Mademoiselle de Montpensier. | A Paris | chez Ant. Aug. Renouard. ǀ an XIII. MDCCCV.* — (1 vol. in-12.)

193. **MORAND** (*Salvador-François*). — De pr. à D., en buste. — Médaillon circulaire, fixé en H., au M., par un anneau et un nœud de rubans, à un encadrement rectangulaire. On lit sur la bordure qui entoure le médaillon : SALVADOR FRANCISCVS MORAND, REGII ORDINIS EQUES. — H. 0^m173, L. 0^m126. — (Gravé en 1768.)

Favente, filiorum natu Maximo,
J. Fr. Clemente Morand Saluberrimæ.
Facult. in Universitate Parisiensi Doctore
Regente. Offerebat Fr. Carolus Joullain Filius.

Excudens.

Cav. Nic. Cochin del. *Aug. de S^t Aubin sculps.* 1768.

1^er ÉTAT. Eau-forte pure. L'encadrement n'est indiqué que par un simple T. C. Sans aucunes lettres.
2^e — Épreuve presque terminée. La bordure du médaillon est blanche, et le fond de l'encadrement n'est pas recouvert des contre-tailles. En B., au-dessous de l'encadrement, à la pointe, à G. : *Cochin del.*; à D. ; *de S^t Aubin sculp.* Sans autres lettres.
3^e — Épreuve presque terminée. La bordure du médaillon est ombrée. Le reste comme au 2^e état.
4^e — Épreuve terminée. En B., au-dessous de l'encadrement, à la pointe, à G. : *Cochin del.*; à D. : *Augustin de S^t Aubin. Sculp.* 1768. Sans autres lettres.
5^e — Les inscriptions de l'état précédent ont été grattées, ce qui met les épreuves de cet état avant toutes lettres.
6^e — Celui qui est décrit.

Le portrait de Morand décrit ci-dessus se trouve en tête des *Opuscules | de | Chirurgie | par M. Morand | de l'Académie Royale des Sciences et de plusieurs | autres. | A Paris | chez Guillaume Desprez | Imprimeur du Roi et | du Clergé de France, rue Saint-Jacques | MDCCLXVIII | avec Approbation et Privilège du Roi.*

Le dessin original de Cochin, représentant Salvador-François Morand, dessin à la mine de plomb, se trouve à la Bibliothèque nationale dans l'exemplaire qu'elle possède de l'ouvrage précédent.

Mercure de France, mars 1769. — Portrait en médaillon dessiné par M. Cochin et gravé par M. Augustin de S^t-Aubin. A Paris, chez Joullain, marchand d'estampes, quai de la Mégisserie, à la Ville de Rome. Ce portrait nous représente M. Sauveur-François Morand, chevalier de l'ordre du Roi. Il entrera dans la suite des portraits des hommes illustres de ce siècle dessinés par M. Cochin. Comme il est du format in-4°, il sera très-bien placé à la tête de l'ouvrage du même format que M. Morand vient de publier, à Paris, chez Guillaume Desprez, imprimeur, rue Saint-Jacques, et qui est intitulé : *Opuscules de chirurgie,* suivant l'inscription latine mise au bas de l'estampe. Le public est redevable de ce portrait à M. Morand, médecin, fils aîné de M. Morand, chevalier de l'ordre du Roi.

194. **MOREAU** (*Jean-Marie*). — De pr. à D., en buste. — Médaillon circulaire, encastré dans un encadrement rectangulaire. En H., au-dessus du médaillon, dans l'encadrement : *Société acad^que des Enfans d'Apollon.* — H. 0^m102, L. 0^m080. — (Gravé en 1788.)

J. M. MOREAU LE JEUNE Amat^r

Dessinateur et Graveur du Cabinet du Roi,
de l'Académie Royale de Peinture et de Sculpture.

C. N. Cochin delin. (à la pointe). 1787 (à la pointe). *Aug. de S^t Aubin sculp.* (à la pointe).

CATALOGUE DE L'ŒUVRE DE A. DE SAINT-AUBIN.

1er État. Eau-forte pure. En B., au-dessous de l'encadrement, à la pointe, à G. : *C. N. Cochin delin.*; à D. : *Aug. de St Aubin sculp.* Sans autres lettres.

2e — Épreuve terminée En B., au-dessous de l'encadrement, à la pointe, à G. : *C. N. Cochin delin.*; à D. : *Aug. de St Aubin sculp.* Sans autres lettres.

3e — Celui qui est décrit.

195. **NAPOLÉON BONAPARTE.** — *Allégorie offerte à l'Empereur.* — En H., sur un nuage, Minerve, à D., tient dans une de ses mains un médaillon dans lequel on voit le portrait de Napoléon de pr. à D. On lit en exergue, sur la bordure du médaillon : *Napoléon Bonaparte Empereur des Français.* | *An XII.* De son autre main, Minerve tient une couronne de laurier. Une autre femme, à G., montre d'une main l'effigie de l'Empereur ; de l'autre elle tient une branche de laurier. Au-dessus de ce groupe, la Renommée vole dans les airs en sonnant de la trompette. Des deux côtés de la planche, deux hautes colonnes le long desquelles sont des médaillons.

Sur les médaillons, à D. de la planche, on lit les noms des victoires ; sur ceux de G., les principaux faits de l'ordre civil qui ont illustré le règne de l'Empereur. Au bas de la composition, au M., une femme assise sur un canon. Elle a un casque surmonté d'un coq, et offre une couronne de laurier à un génie ailé qui a une flamme sur la tête. A D., une femme ailée écrit sur une tablette que le Temps porte sur son dos. On lit sur cette tablette : *Constitution* | *de la République* | *Liberté politique* | *individuelle* | *de la Presse* | *des Cultes* | *Bonheur et* | etc., — *etc.* — Pièce à claire-voie. — Au milieu de la composition, on lit, se détachant sur une gloire : Honneur | a l'Empereur. — H. 0m343, L. 0m240. — On lit au-dessous de la composition :

C. Monnet del.—————————————*Aug. St Aubin effigiem.*—————————————*Helman sculp.*

Présenté à S. M. Impériale
Par M. Vivant Denon Directeur général du Musée Napoléon.

A Paris chez Helman Graveur rue St Honoré no 149 Et chez Ponce Graveur rue du Faubg St Jacques no 223.
vis à vis l'Hotel de l'Archi-Trésorier. Déposé à la Bibliothèque nationale.

Et chez Bance ainé Md d'Estampes rue St Denis près de la rue aux Ours vis à vis la sellette rouge.

1er État. En B., au-dessous de la composition, à G. : *C. Monnet del.*; au M. : *Aug. St Aubin effigiem.*; à D. : *Helman sculp.* Sans rien autre au-dessous. Le reste comme à l'état décrit.

2e — Celui qui est décrit.

A cette gravure était jointe une feuille imprimée dont nous reproduisons ci-dessous le texte.

Hommage et explication de la gravure ci-jointe : A l'Empereur.

Sire,

Pour célébrer votre avénement au premier trône du monde, des fêtes se préparent, des solennités se disposent, d'augustes cérémonies vont s'accomplir. Le peuple, à qui vous avez rendu la prééminence parmi les nations, et le repos ce bien si doux, va chanter votre élévation à la plus éminente des dignités.

Quel plus noble sujet pourrait enflammer le génie des historiens, des poëtes et des artistes ? Quel citoyen, quel guerrier, quel magistrat n'ont pas digne que vous de porter le beau titre d'Empereur ? Votre valeur et votre sagesse l'avaient conquis depuis longtemps, ce titre honorable ; la reconnaissance d'un peuple sensible vient de le confirmer. Déjà chacun des grands corps de l'Empire s'est empressé d'aller rendre à Votre Majesté le juste hommage dû à son génie supérieur.

Pourquoi tous les Français ne peuvent-ils jouir du même avantage ? pourquoi ne peuvent-ils tous exprimer à vous-même, Sire, combien de gloire et de bonheur ils attendent encore de vos vertus ? Mais, dans l'impossibilité où vous êtes de les admettre tous à cette haute faveur, j'ai dû croire que votre grande âme ne pourrait s'offenser de l'humble tribut d'un citoyen qui, appelant à son aide des arts que vous honorâtes toujours, vient déposer aux pieds de Votre Majesté, dans une allégorie simple, l'expression naïve des sentiments d'attachement et de respect dont il est pénétré pour elle.

Le crayon et le burin se sont réunis dans un hommage pour retracer à la fois, et sous un seul point de vue, les principaux faits civils et militaires par lesquels vous êtes parvenu à fonder l'Empire.

La France, au front calme et serein, emblème de son bonheur, se complaît à montrer auprès d'elle la muse de l'Histoire, occupée à recueillir les fastes de votre règne. Sur ses tablettes indestructibles se trouve déjà gravé ce serment qui seul suffirait pour éterniser votre nom si, par les actions les plus étonnantes, vous ne l'eussiez rendu à jamais immortel :

« Liberté des cultes, liberté individuelle et de la presse, gouvernement pour la gloire et le bonheur des Français. »

Que de grandeur et de philosophie dans ces mots ! Quel peuple que celui reconnu assez sage pour jouir de tous les biens qu'ils promettent, et combien est grand l'auguste chef qui jure de lui en garantir la durée !

La France, satisfaite, remet au génie de la Gloire les couronnes dues au véritable héroïsme.

Les arts réunis, enflammés à la vue de ces récompenses, font les plus nobles efforts pour mériter aussi les distinctions honorables que vous accorderez toujours aux grands talents.

La Sagesse et la Paix élèvent jusqu'aux nues l'effigie radieuse de Votre Majesté, comme pour montrer au monde ce nouveau soleil de gloire et de vertus, tandis que la Renommée s'empresse d'annoncer que pour le bonheur de tous Napoléon Bonaparte est devenu le premier Empereur d'un peuple libre et généreux.

Cette figure, où l'artiste est parvenu à rendre les qualités et les vertus qui vous caractérisent, où l'on découvre tout à la fois

le génie, le courage, la persévérance, l'empire de soi-même, la grandeur d'âme et la sensibilité; cette peinture si vraie du grand Napoléon sera d'autant plus digne d'être transmise à la postérité, qu'on aime à voir la majesté des héros tempérée par ces formes gracieuses qui les rattachent à l'humanité quand leur gloire semble déjà les enlever à la terre et les placer au rang des immortels.

Telle est l'allégorie que j'ose offrir à Votre Majesté. Plus surchargée d'emblèmes, elle eût perdu cette simplicité qui doit faire son charme principal, et ce grand caractère de vérité qui y domine eût été effacé par l'apparence de la flatterie.

Si vous ne refusez pas cet humble hommage, vous donnerez, Sire, aux gens de lettres et aux artistes un nouveau motif d'encouragement. Que pourront-ils entreprendre pour célébrer votre gloire, quand ils sauront que vous n'aurez pas dédaigné ce monument si faible, et qui serait vraiment indigne de vos regards, s'il n'était soutenu par la pureté des sentiments qui ont concouru à l'élever!

Je suis avec respect,

Sire,

De Votre Majesté,

Le très-humble, très-obéissant et très-fidèle serviteur,

I. B. PICQUENARD.

196. *NECKER (Jacques).* — De face, en buste, la tête légèrement de 3/4 à D., cravate de mousseline blanche autour du cou, jabot de dentelle. — Médaillon ovale, encastré dans un encadrement rectangulaire comprenant une tablette inférieure. — H. 0m323, L. 0m234. — (Gravé en 1784.)

Mr NECKER.

Peint par J. S. Duplessis Peintre du Roi.	1784 (à la pointe).	Gravé par Aug. de St Aubin Graveur du Roi et de sa Bibliothèque.
	Se vend à Paris chez l'Auteur rue des Prouvaires la porte Cochère vis-à-vis le Magazin de Montpellier. A. P. D. R.	

1er ÉTAT. Eau-forte pure. Le médaillon seul indiqué par trois traits d'eau-forte. Avant toutes lettres.

2e — Avec le nom sur la tablette. En B., au-dessous de l'encadrement, à la pointe, à G. : *J. S. Duplessis, pinx.*; à D. : *A. de Saint Aubin sculp.* Sans autres lettres.

3e — Avec le nom sur la tablette. En B., au-dessous de l'encadrement, à G. : *Peint par J. S. Duplessis Peintre du Roi*; à D. : *Gravé par Aug. de St Aubin Graveur du Roi et de sa Bibliothèque.* Sans autres lettres.

4e — Celui qui est décrit.

La gravure du portrait de M. Necker, d'après le tableau de Duplessis, figurait à l'exposition du Louvre, en 1785, sous le n° 279.

Mercure de France, décembre 1784. — Portrait de M. Necker, ancien directeur général des finances, gravé par Aug. de St-Aubin, graveur du Roi et de sa Bibliothèque, d'après le tableau original de J. S. Duplessis, qu'on a vu au Salon en 1783, de 12 pouces de haut sur 9 pouces de large. Prix 4 livres. A Paris, chez l'auteur, rue des Prouvaires, la porte cochère vis-à-vis le magasin de Montpellier.

Ce portrait réunit tous les genres d'intérêt. L'estime qu'on a pour le personnage qu'il représente, une parfaite ressemblance et une grande supériorité de burin. C'est une des meilleures têtes que la gravure nous ait donnée depuis longtemps. Les personnes qui se sont fait inscrire pour des épreuves de choix peuvent les faire retirer. Le même artiste travaille au même portrait in-4° pour les personnes qui désirent le placer à la tête du compte rendu. Dès qu'il sera terminé, les amateurs seront avertis par de nouvelles annonces.

Il ne faut pas confondre ce portrait, le seul gravé d'après le tableau original, avec la copie de même grandeur faite par M. Delaunay l'aîné, récemment mise en vente et annoncée dans les journaux.

197. *NECKER (Jacques).* — De face, la tête légèrement tournée de 3/4 à G., perruque à ailes de pigeon, cravate blanche, jabot de dentelles. — Médaillon ovale, encastré dans un encadrement rectangulaire comprenant une tablette inférieure. — H. 0m155, L. 0m103.

Mr NECKER.
Ministre d'État, Directeur Gal des Finance.

Peint par J. S. Duplessis Peintre du Roi.	Gravé par Aug. de St Aubin Graveur du Roi et de sa Bibliothèque.
	Se vend à Paris chez l'auteur rue des Prouvaires n° 54.
	A. P. D. R.

CATALOGUE DE L'ŒUVRE DE A. DE SAINT-AUBIN.

1er État. Eau-forte pure. Tablette blanche. En B., au-dessous de l'encadrement, à la pointe, à G. : *J. S. Duplessis Pinx.*; à D. : *Aug. de S^t Aubin, sculp.* Sans autres lettres.

2^e — Épreuve terminée. On lit sur la tablette, au lieu des inscriptions qui se trouvent à l'état décrit, les vers suivants :

Des ministres de la Finance
Que l'on connoit sans te nommer,
Voici quelle est la différence,
Ils nous avoient du Roi fait craindre la puissance,
Et celui-ci la fit aimer.

En B., au-dessous de l'encadrement, à la pointe, à G. : *J. S. Duplessis Pinx.*; à D. : *Aug. de S^t Aubin sculp.* Sans autres lettres.

3° — On a ajouté un encadrement autour de l'encadrement primitif. On lit en H., au M., sur le deuxième encadrement : M. Necker ; sur la tablette, les mêmes vers qu'au 2^e état, et en B., entre les deux encadrements, à G. et à D., à la pointe, les mêmes inscriptions relatives aux artistes qu'au 2^e état.

4° — Celui qui est décrit. Dans quelques épreuves de cet état, les quatre lettres *A. P. D. R.*, qu'on lit au bas de l'estampe sont réunies par une accolade. De plus, on a tiré des épreuves de cet état avec les chairs teintées en rouge, d'autres où la gravure tout entière est tirée avec cette couleur rouge.

5^e — Sur la tablette, au-dessous du nom du personnage représenté, on lit : *Ancien directeur Général des Finances*, au lieu de : *Ministre d'Etat directeur G^{al} des Finance*. Le reste comme à l'état décrit.

6° — L'état décrit a été coupé au ras du médaillon, et le nouvel encadrement, ainsi diminué, mesure : H. 0^m110, L. 0^m082. — Sans aucunes lettres. Tirage moderne.

7° — Même état que celui ci-dessus. On lit au-dessous de l'encadrement, au M. : *Gravé d'après Duplessis par de S^t Aubin.*

8° — Même état que le 7^e. On lit en B., au-dessous de : *Gravé par Duplessis*..... etc., J. Necker, ministre de Louis XVI, né en 1734, mort en 1804.

Mercure de France, août 1785. — Portrait de M. Necker, ancien directeur général des finances, destiné à être mis à la tête de ses ouvrages in-8°, gravé d'après le tableau original de M. Duplessis, peintre du Roi, par Augustin de S^t-Aubin, graveur du Roi et de sa Bibliothèque. A Paris, chez l'auteur, rue des Prouvaires, n° 54. On fait tirer quelques épreuves de ce portrait, fort bien gravé et fort ressemblant, dans le format in-4°, dont le prix est de 3 livres. Celui de l'in-8° est de 1 liv. 10 sols.

198. **NECKER (Jacques).** — C'est le même portrait que le précédent, mais réduit. — Il est enfermé dans un médaillon circulaire dont la bordure est formée par un serpent qui se mord la queue. Ce médaillon est entouré, en guise d'encadrement, par un T. C. et un fil. dans l'intérieur duquel on voit, en B., une portion du globe terrestre, avec la France, l'Angleterre et la Suisse. Les rayons d'une gloire illuminent toute la composition. En H., au-dessus du fil., au M. : M^r Necker, | *Premier Ministre des Finances*; en H., dans l'intérieur de l'encadrement, au-dessus du médaillon : Qui nobis restituit rem. — H. 0^m123, L. 0^m070. — (Gravé en 1789.)

Gravé d'après le Tableau Original de J. S. Duplessis par Aug. de S^t Aubin.
1789 (à la pointe).
A Paris chez l'auteur rue des Prouvaires n° 54.

1er État. Avant le millésime 1789. Le reste comme au 2^e état.

2^e — En H., dans l'intérieur de l'encadrement, au-dessus du médaillon : Qui nobis restituit rem ; en B., au-dessous du fil., à la pointe : *Gravé d'après le tableau original de J. S. Duplessis par Aug. de S^t Aubin.* | 1789. Sans autres lettres.

3° — Celui qui est décrit.

La gravure du portrait de M. Necker décrit ci-dessus figurait à l'exposition du Louvre, en 1789, sous le n° 328.

Mercure de France, 8^{bre} 1789. — Nouveau portrait de M. Necker, format in-12, avec cette épigraphe : *Qui nobis restituit rem*, placée dans une bordure allégorique. Gravé, d'après le tableau original de M. Duplessis, par Augustin de S^t-Aubin, en 1789. Se vend à Paris, chez l'auteur, rue des Prouvaires, n° 54. Prix 1 liv. 4 sous.
Ce portrait, recommandé par le nom de l'artiste qui l'a gravé, est dans une manière et d'une grandeur à pouvoir être placé sur une tabatière, en conservant même la principale pensée de l'allégorie qui l'entoure.

199. **NEWTON (Isaac).** — De pr. à G., en buste, en imitation de pierre antique ; chemise dont le col

est déboutonné, manteau roulé sur les épaules. — Médaillon ovale, encastré dans un encadrement rectangulaire comprenant une tablette inférieure, le tout circonscrit par un fil. — H. 0m128, L. 0m083. — (Gravé en 1801.)

NEWTON.

Dessiné et Gravé par Aug. St Aubin.

1er État. Eau-forte pure. Tablette blanche. Avant le fil. qui entoure l'encadrement. En B., au-dessous de l'encadrement, à la pointe, vers la G., le monogramme entrelacé : *A. S.* Sans autres lettres.
2e — Avec la tablette blanche. Le nom du personnage représenté, en lettres grises. En B., au-dessous de l'encadrement, au M., à la pointe : *Aug. St Aubin del. et sculp.*, au lieu de : *Dessiné et Gravé par Aug. St Aubin.*
3e — Celui qui est décrit.

Le portrait de Newton décrit ci-dessus se trouve en tête du 28e volume des *Œuvres | complètes | de Voltaire | à Paris | chez Antoine-Auguste Renouard | MDCCCXIX.*

200. *NINON DE L'ENCLOS (Anne).* — De pr. à D., en buste, en imitation de pierre antique; cheveux frisés, guirlande de fleurs derrière la tête, collier de perles au cou. — Médaillon ovale, encastré dans un encadrement rectangulaire comprenant une tablette inférieure, le tout circonscrit par un fil. — H. 0m127, L. 0m082. — (Gravé en 1801.)

NINON DE L'ENCLOS.

Dessiné et Gravé par Aug. St Aubin.

1er État. Eau-forte pure. Tablette blanche. Avant le fil. qui entoure l'encadrement. En B., au-dessous de l'encadrement, au M., à la pointe, le monogramme entrelacé : *A. S.* Sans autres lettres.
2e — Tablette blanche. Le nom du personnage représenté, en lettres grises. En B., au-dessous du fil., au M., à la pointe : *Aug. St Aubin del. et sculp.*, au lieu de : *Dessiné et Gravé par Aug. de St Aubin.*
3e — Celui qui est décrit.

Il a été tiré des exemplaires de ce portrait sur papier rose. Dans cet état, on ne voit que l'ovale du médaillon, avant la bordure et l'encadrement. Le fond sur lequel se détache le portrait est, dans ce cas, beaucoup plus noir que dans l'estampe terminée.

Le portrait de Ninon de Lenclos décrit ci-dessus se trouve page 463 dans le volume 43e des *Œuvres | complètes | de Voltaire. | A Paris | chez Antoine Auguste Renouard | MDCCCXIX.*

201. *NINON DE L'ENCLOS (Anne).* — C'est le même portrait que le précédent, mais réduit et en contre-partie, en buste, à l'imitation d'une pierre antique. La robe qui recouvrait les épaules dans le portrait ci-dessus n'existe plus ici. — Claire-voie. En B., au-dessous du buste, au M., à la pointe, le monogramme entrelacé : *A. S.* — H. 0m060, L. 0m041. — (Gravé en 1806.)

NINON DE L'ENCLOS.
A Paris chez Ant. Aug. Renouard.

1er État. Le nom du personnage représenté, en lettres grises. Le reste comme à l'état décrit.
2e — Celui qui est décrit.

202. *ORLÉANS (Louis-Philippe, duc d').* — « Le génie des arts présente à M. le duc d'Orléans un volume qui contient la description des pierres gravées de son cabinet. Le portrait du prince est surmonté d'un groupe de petits génies : deux l'entourent de guirlandes de fleurs; un autre s'empresse de le couronner; un quatrième soulève un rideau qui laisse apercevoir dans le lointain le temple de la Gloire. Le pélican, le miroir et la corne d'abondance qu'on voit au-dessous du portrait sont autant de symboles qui caractérisent les principales qualités du prince. —

CATALOGUE DE L'ŒUVRE DE A. DE SAINT-AUBIN.

T. C. — En B., sur deux gravures qu'on voit à G. : *C. N. Cochin delin.* et *A. de S^t Aubin inven. et sculp.*, à la pointe. — H, 0^m207, L. 0^m140. — (Gravé en 1778.)

Dessiné par C. N. Cochin. *Gravé par Aug. St Aubin.* 1778.

1^{er} ÉTAT. Eau-forte pure. Avant le portrait du prince. Le médaillon ovale qui contient ce portrait est en blanc. En B., sur deux gravures qu'on voit à G., à la pointe : *C. N. Cochin delin.* et *A de S^t Aubin sculp.*, au lieu de : *A. de S^t Aubin inven. et sculp.* Sans autres lettres.

2^e — Eau-forte pure. Avec le portrait du prince et les mêmes inscriptions qu'au 1^{er} état.

3^e — En B., au-dessous du T. C., à la pointe, en lettres grises, à G. : *C. N. Cochin delin.* ; à D. : *Aug. de S^t Aubin sculp.* 1778. Mêmes inscriptions en B., dans l'intérieur du dessin, qu'au 1^{er} état.

4^e — Celui qui est décrit.

La gravure à l'état d'eau-forte du 1^{er} état décrit ci-dessus figurait à l'exposition du Louvre, en 1779, sous le n° 283.

Le portrait du duc d'Orléans décrit ci-dessus se trouve en guise de frontispice en tête du 1^{er} volume de : *Description* | *des Principales* | *Pierres gravées* | *du Cabinet* | *de S. A. S. Monseigneur le Duc* | *d'Orléans* | *Premier Prince du sang.* | *A Paris* | *chez M. l'abbé de la Chau au Palais-Royal* | *M. l'abbé Le Blond au collége Mazarin* | *Et chez Pissot, libraire, quai des Augustins* | *MDCCLXXX.* | *Avec approbation et Privilège du Roi.* — (2 vol. in-4°.)

203. ORLÉANS (*Les princes et princesses de la maison d'*). — Douze portraits dans des médaillons entrelacés de palmes, de laurier et de guirlandes de roses. Le premier portrait représenté en H. est celui d'Henri IV. Le dernier, en B., est celui de M. de Beaujolais. — Claire-voie. — (Gravé en 1784.) En B., au-dessous de la composition, au M., à la pointe : *Aug. de S^t Aubin delin. et sculp.* | 1784. — H. 0^m180, L. 0^m120.

1^{er} ÉTAT. Eau-forte pure. En B., au-dessous de la composition, au M., à la pointe : *Aug. de S^t Aubin delin. et sculp.* Sans autres lettres. Dans cet état, les médailles ont toutes en exergue les mêmes inscriptions qu'à l'état décrit, sauf la médaille représentant *Louise Marie Adélaïde de Bourbon-Penthièvre*, 'duchesse de Chartres, qui ne porte rien en exergue.

2^e — Épreuve terminée. En B., au-dessous de la composition, au M., à la pointe : *Aug. de S^t Aubin, delin. et sculp.* au lieu de : *Aug. de S^t Aubin delin. et sculp.* | 1784. Le reste comme à l'état décrit.

3^e — Celui qui est décrit Il a été tiré de cet état quelques épreuves avant le texte au recto.

Cette composition sert de cul-de-lampe à la page 200 du 2^e volume de : *Description* | *des principales* | *Pierres Gravées* | *du Cabinet* | *de S. A. S. Monseigneur le Duc* | *d'Orléans* | *Premier Prince du sang* | *à Paris* | *chez M. l'abbé De La Chau au Palais Royal* | *M. l'abbé Le Blond au collège Mazarin* | *et chez Pissot libraire quai des Augustins* | *MDCCLXXXIV* | *avec approbation et Privilège du Roi.* — (2 vol. in-4°.)

204. PASCAL (*Blaise*). — En buste, de pr. à D., la tête et les yeux légèrement baissés, un petit collet derrière le dos, un rabat au cou. — Médaillon ovale, encastré dans un encadrement rectangulaire comprenant une tablette inférieure, le tout circonscrit par un fil. — H. 0^m127, L. 0^m082. — (Gravé en 1802.)

B^{se} PASCAL.

Dessiné et Gravé par Aug. St Aubin d'après la Statue en Marbre faite par Pajou.

1^{er} ÉTAT. Eau-forte pure. Tablette blanche. Avant le fil. qui entoure l'encadrement. En B., au-dessous de l'encadrement, au M., à la pointe, le monogramme entrelacé : *A. S.* Sans autres lettres.

2^e — Avec la tablette blanche. Le nom du personnage représenté, en lettres grises. En B., au-dessous du fil., au M., à la pointe : *Aug. S^t Aubin del. et sculp.*, au lieu de : *Dessiné et gravé par*, etc.

3^e — Celui qui est décrit.

Le portrait de Pascal décrit ci-dessus se trouve à la page 269 du 29^e volume des *Œuvres* | *complètes* | *de Voltaire.* | *A Paris* | *chez Antoine-Auguste Renouard.* | *MDCCCXIX.*

205. PASCAL (*Blaise*). — Même portrait que le précédent, mais un peu réduit. — Médaillon ovale,

encastré dans un encadrement rectangulaire comprenant une tablette inférieure. — H. 0ᵐ094, L. 0ᵐ061. — (Gravé en 1803.)

<center>B^{se} PASCAL.</center>

<center>*Aug. St Aubin fecit.* (à la pointe).</center>

1ᵉʳ ÉTAT. Eau-forte pure. Tablette blanche. En B., au-dessous de l'encadrement, au M., à la pointe, le monogramme entrelacé : *A. S.* Sans autres lettres.

2ᵉ — Avec la tablette blanche. Le nom du personnage représenté, en lettres grises. En B., au-dessous de l'encadrement, au M., à la pointe, le monogramme entrelacé : *A. S.* Sans autres lettres.

3ᵉ — Celui qui est décrit.

Le portrait de Pascal décrit ci-dessus se trouve en tête du premier volume des *Pensées* | de | *Blaise Pascal.* | Paris | *chez Antoine Augustin Renouard* | *XI*—1803.

206. **PAULMY** (*Marc-Antoine-René de Voyer, Mⁱˢ de*). — En buste, de pr. à G., sa queue de cheveux bouclés, nouée derrière le dos avec un ruban, habit brodé, grand cordon passant sur la poitrine, plaque du Saint-Esprit sur le côté. — Médaillon circulaire, fixé en H., au M., par un anneau et un nœud de rubans, à un encadrement rectangulaire comprenant une tablette inférieure. Ce médaillon est entouré de deux branches d'olivier partant de la partie supérieure. — H. 0ᵐ210, L. 0ᵐ155. — (Gravé en 1771.)

<center>ANT^{NE} RENÉ DE VOYER
Mⁱˢ DE PAULMY.
Ministre d'État. & & &.</center>

C. Le Carpentier del. 1770. *A. de S^t Aubin sculp.*

1ᵉʳ ÉTAT. Eau-forte pure. Avant toutes lettres.

2ᵉ — En B., à G., au-dessous de l'encadrement : *C. Le Carpentier del*, au lieu de : *C. Le Carpentier del 1770*. Le reste comme à l'état décrit.

3ᵉ — Celui qui est décrit.

207. **PELLERIN** (*Joseph*). — De pr. à D., en buste, assis sur une chaise dont on voit à G. le haut du dossier. — Médaillon circulaire, fixé en H., au M., par un anneau et un nœud de rubans, à un encadrement rectangulaire. Sur la bordure du médaillon, on lit en H. : JOSEPHUS PELLERIN *Anno* 1684 *Natus.* — H. 0ᵐ176, L. 0ᵐ124. — (Gravé en 1777.)

<center>*Animo Maturus et Ævo.*</center>

<center>*Augⁿ. de S^t Aubin ad vivum delin. et Sculp. ann.* 1777.</center>

1ᵉʳ ÉTAT. Eau-forte pure. En B., au-dessous de l'encadrement, au M., à la pointe : *Aug. de S^t Aubin delin. et sculp.* Sans autres lettres.

2ᵉ — Épreuve terminée. En B., au-dessous de l'encadrement, au M., à la pointe : *Aug. de S^t Aubin delin. et sculp.* Sans autres lettres.

3ᵉ — Celui qui est décrit.

208. **PELLERIN** (*Joseph*). — Il est en buste, de pr. à G., assis près d'une table sur laquelle il s'accoude. Coiffé d'une vaste casquette, il fait d'une main un geste indicateur. — Médaillon ovale, encastré dans un encadrement rectangulaire dont la bordure est décorée de médailles anciennes. En B. se trouve une tablette sur l'en-

CATALOGUE DE L'ŒUVRE DE A. DE SAINT-AUBIN.

tablement de laquelle on remarque des statues égyptiennes, des papyrus, des médailles et une lampe antique. Au-dessous du médaillon renfermant le portrait, on lit au M., à la pointe : *G. Boichot. Effigiem delin.* 1781. — La composition est entourée d'un fil. brisé en B., au M. — (Gravé en 1781.)

JOSEPHUS ┌──┐ PELLERIN
Anno Ætatis │ │ LXXXXVIII
Quid enim est jucundius senectute └──┘ *Stipata Studiis Juventutis?*
Cic.

————— *Aug. de St Aubin inv. del et sculp. ann.* 1781. —————

1er ÉTAT. Eau-forte pure. Avant toutes lettres.
2e — Épreuve terminée. Avant le fil. brisé qui entoure la composition. En B., au-dessous de l'encadrement, à la pointe, au M. : *Aug. de Saint-Aubin, fecit anno* 1781. Sans autres lettres.
3e — Sur la tablette, on lit au-dessous du nom du personnage représenté : *Ann. MDCLXXXIV — Natus*, au lieu de : *Anno Ætatis — LXXXXVIII*. — Le reste comme à l'état décrit.
4e — Celui qui est décrit.

La gravure du portrait de M. Pellerin figurait à l'exposition du Louvre, en 1783, sous le n° 300.

209. (A) *PERRONET (Jean-Rodolphe).* — En buste, de 3/4 à D., assis sur une chaise et une main passée dans l'entournure de son gilet, l'autre, tenant un porte-crayon, posée sur une table qui est près de lui et sur laquelle il est accoudé. Sur la table, des papiers, une règle, un compas. — Médaillon ovale, fixé en H., au M., par un anneau, à un encadrement rectangulaire comprenant une tablette inférieure. — H. 0m448, L. 0m302. — (Gravé en 1782.)

OPTIMO VIRO ET CLARISSIMO CIVI. JOANNI RODOLPHO PERRONET
Regiæ Scientiarum Academiæ Parisiensis Sodali
et a Viis, Pontibus et Ædificiis Publicis Galliæ conficiendis Architecturæ Præfecto
offerebant et consecravere Institutori, Amico, Patri,
testes virtutum assidui et Benefactorum memores Alumni
ANNO MDCCLXXXII.

C. N. Cochin filius del. 1782 (à la pointe). *August. De St Aubin sculp.*

1er ÉTAT. Eau-forte pure. En B., au-dessous de l'encadrement, à la pointe, à G. : *C. N. Cochin del.*; à D. : *A de St Aubin sculp.* Sans autres lettres.
2e — Avant le millésime 1782. Le reste comme à l'état décrit.
3e — Celui qui est décrit.

La gravure du portrait de M. Perronet, d'après le dessin de Cochin, figurait à l'exposition du Louvre, en 1783, sous le n° 296.

(B) Copie réduite et au trait du portrait (A). — Encadrement circonscrit de deux fil. avec tablette inférieure. En H., entre l'encadrement et les fil., au M. : *Hist. de France;* au-dessus des fil., à G. : *Tome XXXIII, page* 425. — H. 0m091, L. 0m058.

PERRONET.

St Aubin delt. *Landon dirext.*

Le portrait de Perronet décrit ci-dessus se trouve en tête du premier volume de : *Description | des Projets et de la construction | des Ponts | de Neuilly, de Mantes, d'Orléans et autres | du projet | du Canal de Bourgogne | pour la com-*

munication des deux mers par Dijon | et de celui | de la conduite des eaux de l'Yvette | et de Bièvre à Paris | en soixante-sept planches | approuvé par l'Académie Royale des sciences | dédié au Roi | par M. Perronet chevalier de l'ordre du Roi, son architecte et premier ingénieur pour les | Ponts et chaussées des Académies Royales des sciences de Paris, Stokholm, etc. | à Paris | de l'Imprimerie Royale | MDCCLXXXII.— (2 vol. in-folio.).

210. (A) *PHILIDOR (André Danican)*. — De pr. à G., en buste.— Médaillon circulaire, fixé en H., au M., par un anneau et un nœud de rubans, à un encadrement rectangulaire. — En H., sur la bordure du médaillon : ANDRÉ DANICAN PHILIDOR mtre de Chapelle de son Alse Sme Mgr le Duc Régnant des Deux Ponts. — H. 0m180, L. 0m128. — (Gravé en 1772.)

> Aux Français étonnés de sa Mâle Harmonie,
> Il montra dans son art des prodiges nouveaux,
> Dans ses délassemens admirant son Génie,
> On voit qu'en ses jeux mêmes, il n'a point de Rivaux.
>
> Par M. Davesne.

C. N. Cochin filius delin.　　　　　　　　　　　　　　　　　　　　Aug. de St Aubin sculp. 1772.

1er ÉTAT. Eau-forte pure. En B., au-dessous de l'encadrement au M., à la pointe : *A S. fe.* Sans autres lettres.
2e — Épreuve terminée. En B., au-dessous de l'encadrement, au M., à la pointe : *A. S. fe.* Sans autres lettres.
3e — En B., au-dessous de l'encadrement, au M., à la pointe : *A. S. fe.* Le reste comme à l'état décrit.
4e — Celui qui est décrit, c'est-à-dire après qu'on a eu gratté les mots : *A. S. fe.*

La gravure du portrait de Philidor, d'après le dessin de Cochin, figurait à l'exposition du Louvre, en 1773, sous le n° 286.

(B) Copie réduite et au trait du portrait (A). — Encadrement circonscrit de deux fil. avec tablette inférieure. En H., entre l'encadrement et les fil., au M. : *Hist. de France*; au-dessus des fil., à G. : *Tome XXXIV, page 57.* — H. 0m091, L. 0m058.

PHILIDOR.

St Aubin delt.　　　　　　　　　　　　　　　　　　　　　　　　Landon dirext.

211. *PHOCION*. — Petit buste de pr. à D., en imitation de pierre antique, dans un ovale à fond noir, entouré d'un simple T. ovale. En H., au-dessus du portrait : ΦΩΚΙΩΝ. En B., au-dessous, au M., à la pointe : *A. St Aubin sc.* — H. 0m036, L. 0m032.

1er ÉTAT. Tirage à part, avant le texte. Avant toutes lettres. On remarque en B., dans la marge inférieure, une petite femme, dessinée à la pointe, de 3/4 à D., les bras croisés devant la poitrine.
2e — Tirage à part. En H. : ΦΩΚΙΩΝ; en B., à la pointe : *A. St Aubin sc.* Sans autres lettres.
3e — Celui qui est décrit.

Le portrait de Phocion décrit ci-dessus sert à illustrer le titre de l'ouvrage suivant : *Entretiens | de | Phocion | sur le rapport | de la Morale avec la politique | par Mably. | A Paris | chez Ant. Aug. Renouard. | XII-1804.*

212. *PIERRE LE GRAND*. — De 3/4 à G., en buste, une cravate blanche, un hausse-col et une cuirasse, sur laquelle passe un grand cordon. — Médaillon ovale, encastré dans un encadrement rectangulaire comprenant une tablette inférieure sur l'entablement de laquelle sont posées une palme et une branche de laurier. En H., une trompette ailée avec un nœud de rubans, et des deux côtés des guirlandes de laurier encadrant la bordure du médaillon. — H. 0m182, L. 0m133. — (Gravé en 1770.)

PIERRE LE GRAND.

Dessiné et gravé par Aug. de St Aubin en 1770 (à la pointe).

CATALOGUE DE L'ŒUVRE DE A. DE SAINT-AUBIN.

1ᵉʳ État. Eau-forte pure. En B., au-dessous de l'encadrement, à G., à la pointe : *Aug. de Sᵗ Aubin fecit*. Sans autres lettres.
2ᵉ — Celui qui est décrit.

La bordure du médaillon, ainsi que les accessoires qui l'accompagnent, sont de l'invention de H. Gravelot. Nous possédons de ce maître le dessin qui a servi à la gravure de cet encadrement.

Le portrait de Pierre le Grand se trouve au milieu du 2ᵉ volume des œuvres complètes de Voltaire : *Histoire | de | Charles XII | Roi de Suède | divisée en huit livres | avec l'histoire de l'Empire de Russie sous Pierre le Grand | en deux parties divisée par chapitres. Ces deux ouvrages | sont précédés des pièces qui leur sont relatives et sont suivies | de tables des matières, etc. | Genève | MDCCXLVIII.*

213. **PIERRE LE GRAND.** — En buste, de 3/4 à G., une couronne de laurier autour de la tête. — Médaillon ovale, encastré dans un encadrement rectangulaire comprenant une tablette inférieure. — H. 0ᵐ225, L. 0ᵐ151. — (Gravé en 1777.)

1ᵉʳ État. Eau-forte pure. Avant toutes lettres. C'est l'état décrit ci-dessus.
2ᵉ — Épreuve plus avancée. Le fond et les cheveux repris au burin. En B., au crayon de la main même de Sᵗ-Aubin, à G. : *Dessiné à Pétersbourg par Falconet fils* ; à D. : *Gravé à Paris par Aug. Sᵗ Aubin*, 1777. (Épreuve du Cabinet des Estampes.)

214. **PIERRE Iᵉʳ.** — De pr. à G., en perruque, cuirasse, un manteau bordé d'hermine sur les épaules. — Médaillon ovale, encastré dans un encadrement rectangulaire comprenant une tablette inférieure, le tout circonscrit par un fil. — H. 0ᵐ128, L. 0ᵐ083. — (Gravé en 1800.)

PIERRE Iᵉʳ.

Dessiné et gravé par Aug. Sᵗ Aubin.

1ᵉʳ État. Eau-forte pure. Tablette blanche. Avant toutes lettres.
2ᵉ — Épreuve terminée. Tablette blanche. Le nom du personnage représenté, en lettres grises. En B., au-dessous du filet, au M., à la pointe : *Aug. Sᵗ Aubin del et sculp.*, au lieu de *Dessiné et gravé par Aug. Sᵗ Aubin*.
3ᵉ — Celui qui est décrit.

Le portrait de Pierre Iᵉʳ décrit ci-dessus se trouve en tête du 21ᵉ volume des *Œuvres | complètes | de Voltaire. | A Paris | chez Antoine-Auguste Renouard. | MDCCCXIX.*

215. **PIERRE** (Jean-Baptiste-Marie). — Buste de pr. à G., un large nœud de rubans derrière la tête, lui liant les cheveux. — Médaillon circulaire, fixé en H., au M., par un anneau et un nœud de rubans, à un encadrement rectangulaire. — H. 0ᵐ174, L. 0ᵐ121. — (Gravé en 1775.)

J. B. M. PIERRE.
Premier Peintre du Roi.

C. N. *Cochin filius delin.* (à la pointe). *Aug. de Sᵗ Aubin sculp.* 1775 (à la pointe).

1ᵉʳ État. Eau-forte pure. En B., au-dessous de l'encadrement, à G. et à D., les mêmes inscriptions qu'à l'état décrit. Sans autres lettres.
2ᵉ — Épreuve terminée. En B., au-dessous de l'encadrement, à G. et à D., les mêmes inscriptions qu'à l'état décrit. Sans autres lettres.
3ᵉ — Celui qui est décrit.

La gravure du portrait de M. Pierre, d'après le dessin de Cochin, figurait à l'exposition du Louvre, en 1775, sous le n° 291.

216. PIGALLE (*Jean-Baptiste*). — De pr. à D., en buste, une houppelande bordée de fourrure sur les épaules. — Médaillon circulaire, fixé en H., au M., par un nœud de rubans et un anneau, à un encadrement rectangulaire. — H. 0m177, L. 0m125. — (Gravé en 1782.)

JEAN BAPTISTE PIGALLE.

Sculpteur du Roi, Chevalier de l'Ordre de St Michel,
Recteur de l'Académie Royale de Peinture et Sculpture.

C. N. Cochin delin 1782. Aug. de St Aubin sculp.

C. N. Cochin filius del. 1782 (à la pointe). Aug. de St Aubin sculp.

1er État. Eau-forte pure. En B., dans l'intérieur de l'encadrement, à la pointe, à G. : *C. N. Cochin delin* 1782. A D. : *Aug. de St Aubin sculp.* Sans autres lettres.

2e — Avant le millésime 1782. Le reste comme à l'état décrit.

3e — Celui qui est décrit.

La gravure du portrait de M. Pigalle, d'après le dessin de Cochin, figurait à l'exposition du Louvre, en 1783, sous le n° 298.

217. PIRON (*Alexis*). — De pr. à D., en buste. — Médaillon fixé en H., au M., par un anneau et un nœud de rubans, à un encadrement rectangulaire. — H. 0m170, L. 0m123. — (Gravé en 1773.)

ALEXIS PIRON.

Né à Dijon le 7 Juillet 1689, mort à Paris le 21 Janvier 1773.

C. N. Cochin delin. (à la pointe). Aug. de St Aubin sculp. 1773. (à la pointe).

Se vend à Paris chez l'Auteur Rue des Mathurins au petit Hotel de Clugny.

1er État. Eau-forte pure. Avant les contre-tailles sur le fond de l'encadrement. La bordure du médaillon est blanche. En B., au-dessous de l'encadrement, à la pointe, à G. : *C. N. Cochin delin.*; à D. : *Aug. de St Aubin sculp.*

2e — Eau-forte un peu plus avancée, notamment dans les cheveux et dans le modelé de l'œil. Avant les contre-tailles sur le fond de l'encadrement. La bordure du médaillon est blanche. On lit en H., sur la bordure, au M., en lettres grises : PIRON ; en B., au-dessous de l'encadrement, à la pointe, à G. : *C. N. Cochin delin.* ; à D. : *Aug. de St Aubin sculp.*, et au-dessous, au M., également à la pointe :

Soutient du Vrai Comique, il se rit de nos Drames.
Il sait se faire Aimer Malgré ses Epigrammes.

3e — Épreuve terminée. En B., au-dessous de l'encadrement, à la pointe, à G.: *C. N. Cochin delin.*; à D. : *Aug. de St-Aubin, sculpt.* Sans autres lettres.

4e — Au-dessous du portrait : ALEXIS PIRON ; en B., au-dessous de l'encadrement, à la pointe, à G. : *C. N. Cochin delin.*; à D. : *Aug. de St Aubin sculp.* Sans autres lettres.

5e — Celui qui est décrit.

La gravure du portrait de Piron, d'après le dessin de Cochin, figurait à l'exposition du Louvre, en 1773, sous le n° 286.

218. (A) PIRON (*Alexis*). — De face, en buste, la tête légèrement tournée vers la D., large perruque lui encadrant le visage, cravate autour du cou. — Médaillon ovale, encastré dans un encadrement rectangulaire comprenant une tablette inférieure. — H. 0m147, L. 0m087. — (Gravé en 1776.)

ALEXIS PIRON.

Né à Dijon le 9 Juillet 1689.
Mort à Paris le 21 Janvier 1773.

A. S. Aubin scul. 1776 (à la pointe).

Dessiné et Gravé par Aug. de St Aubin d'après le Buste en Marbre fait par J. J. Caffiery placé dans le Foyer de la Comédie Françoise en 1775.

CATALOGUE DE L'ŒUVRE DE A. DE SAINT-AUBIN. 83

1er État. Eau-forte pure. Tablette blanche. En B., au-dessous de l'encadrement, au M., à la pointe : *Dessiné et gravé par Aug. de St Aubin | d'après le buste en Marbre fait par J. J. Caffiery en* 1775. Sans autres lettres.
2e — Eau-forte pure. En B., sur la console de la tablette : PIRON, en lettres grises. Le reste comme au 1er état.
3e — En B., au-dessous de l'encadrement, au M., et au-dessus des mots : *Dessiné et Gravé par Aug. de St Aubin...*, etc., à la pointe : 1776. Avant les mots : *A. S. Aubin scul.* 1776, qui se trouvent dans l'état décrit au-dessous de la tablette dans l'intérieur de l'encadrement. Le reste comme à l'état décrit.
4e — Celui qui est décrit.

La gravure du portrait de M. Piron, d'après le dessin de Cochin, figurait à l'exposition du Louvre, en 1777, sous le n° 304.

Ce portrait se trouve en tête des *Œuvres | complètes | d'Alexis Piron | publiées | par | M. Rigoley de Juvigny | conseiller honoraire au Parlement de Metz de | l'Académie des Sciences et Belles-lettres de Dijon | à Paris | de l'Imprimerie de M. Lambert | rue de la Harpe près Saint-Côme | MDCCLXXVI.* — (7 volumes in-8.)

(B) Copie réduite au trait du portrait (A). — Encadrement circonscrit de deux fil. avec tablette inférieure. En H., entre l'encadrement et les fil., au M. : *Hist. de France;* au-dessus des fil., à G. : *Tome XXXIV, page* 501. — H. 0m091, L. 0m058.

PIRON.

A de St Aubin pinxt. *Landon dirext.*

219. **POMMYER** (*L'Abbé*). — Buste de pr. à D., sa calotte derrière la tête, son rabat au cou. — Médaillon circulaire, fixé en H., au M., par un anneau et un nœud de rubans, à un encadrement rectangulaire. — H. 0m175, L. 0m127. — (Gravé en 1771.)

Mr L'ABBÉ POMMYER.
Conseiller en la Grande Chambre du Parlement.

C. N. Cochin filius delin. 1769. *Aug. de St Aubin sculp.*

1er État. Eau-forte pure. Avant toutes lettres.
2e — Les travaux de la gravure légèrement avancés. Le fond sur lequel se détache le portrait a été gratté tout autour de la figure. Avant toutes lettres.
3e — Le blanc du fond a disparu. Avant toutes lettres.
4e — Épreuve terminée. Avant toutes lettres.
5e — Celui qui est décrit.

220. **POUTEAU** (*Claude*). — De face, en buste, la tête légèrement de 3/4 à G., jabot de dentelles à son habit. — Médaillon ovale, avec une bordure simulant la pierre de taille, encastré dans un encadrement rectangulaire comprenant une tablette inférieure. — H. 0m147, L. 0m087. — (Gravé en 1782.)

Igne, Ferro Sanabat.

CLAUDE POUTEAU.
Docteur en Médecine, en Chirurgie, Ancien Chirurgien, en Chef du Grand Hotel Dieu de Lyon.

1er État. Eau-forte pure. Avant toutes lettres.
2e — Épreuve terminée. Tablette blanche. Avant toutes lettres.
3e — Celui qui est décrit.

84 CATALOGUE DE L'ŒUVRE DE A. DE SAINT-AUBIN.

Journal de Paris, mardi 11 février 1783. — Œuvres posthumes de M. Pouteau, docteur en médecine, chirurgien en chef de l'Hôtel-Dieu de Lyon. — 3 vol. in-8°, formant 1,600 pages. A Paris, de l'imprimerie de Ph. D. Pierres, etc., et se trouvent chez Mequignon aîné, r. des Cordeliers. Prix : 18 liv., rel.

Cet ouvrage, dédié à M. Amelot, a pour éditeur M. Colombier. Il sort des presses de M. Pierres ; conséquemment, l'exécution typographique en est fort soignée. Le portrait de l'auteur est à la tête avec cette épigraphe : *Igne, ferro sanabat*. Il guérissoit avec le fer et le feu. — M. Pouteau est un de ces hommes nés pour l'honneur de leur art et de leur pays. Il a joui, à la fleur de son âge, d'une réputation brillante non-seulement en France, mais en Europe ; et la réputation d'un chirurgien est rarement usurpée, parce qu'elle ne dépend point de l'opinion, mais des succès. Personne n'en a obtenu de plus constants que M. Pouteau, en sorte que sa mort prématurée est une perte non-seulement pour ses concitoyens et pour les pauvres, mais pour l'humanité. Toutefois il est heureux que M. Pouteau n'ait pas emporté avec lui le secret de tant d'observations. Leur publicité est un service que la chirurgie doit à la famille de cet homme célèbre et au zèle de l'éditeur.

221. *PRAULT (L. F.)* — De pr. à G., en buste, habit à large collet rabattu. — Médaillon circulaire. En H., sur la bordure du médaillon, au M. : L. F. PRAULT; en B., au-dessous de la bordure, au M., à la pointe : *C. N. Cochin f. delin.* 1786. — *Aug. de St Aubin sculp.* — H. 0m072, L. 0m072. — (Gravé en 1787.)

1er ÉTAT. Eau-forte pure. En B., au-dessous du médaillon, à la pointe : *C. N. Cochin f. delin.* 1786. *Aug. de St Aubin sculp.* Sans autres lettres.
2e — Épreuve terminée. Le reste comme au 1er état.
3e — Celui qui est décrit.

222. *MISS PRICE*. — De face, en buste, les cheveux bouclés lui couvrant les épaules, la poitrine à moitié découverte. — Claire-voie. En B., au-dessous du portrait, à la pointe, à D., le monogramme entrelacé : *A. S.*; plus B., au M. : MISS PRICE. — H. 0m080, L. 0m076. — (Gravé en 1806.)

1er ÉTAT. Eau-forte pure. Avant toutes lettres.
2e — Le nom du personnage représenté, en lettres grises. Le reste comme à l'état décrit.
3e — Celui qui est décrit.

Le portrait de miss Price ci-dessus décrit se trouve à la page 147 du 1er volume des *Œuvres | du Comte Antoine Hamilton. | Paris | chez Antoine-Augustin Renouard | MDCCCXII*. — (3 vol. in-8°.)

223. *RACINE (Jean)*. — De pr. à G., en buste, large perruque dont les boucles lui tombent sur les épaules. — Médaillon ovale, encastré dans un encadrement rectangulaire comprenant une tablette inférieure, le tout circonscrit par un fil. — H. 0m128, L. 0m083. — (Gravé en 1800.)

J. RACINE.

Dessiné et Gravé par Aug. St Aubin d'après un Buste en marbre.

1er ÉTAT. Eau-forte pure. Tablette blanche. Avant le fil. qui entoure l'encadrement. Avant toutes lettres.
2e — Tablette blanche. Le nom du personnage représenté, en lettres grises. En B., au-dessous du fil., au M., à la pointe : *Aug. St Aubin del et sculp.*, au lieu de : *Dessiné et Gravé par....* etc.
3° — Celui qui est décrit.

Le portrait de Racine décrit ci-dessus se trouve à la page 426 du 45e volume des *Œuvres | complètes | de Voltaire | A Paris | chez Antoine Auguste Renouard. | MDCCCXIX*.

224. *RACINE (Jean)*. — Même portrait que le précédent mais un peu réduit. — Médaillon ovale, encastré dans un encadrement rectangulaire comprenant une tablette inférieure. — H. 0m093, L. 0m062. — (Gravé en 1800.)

J. RACINE.

Aug. St Aubin fecit (à la pointe).

1er ÉTAT. Eau-forte pure. Tablette blanche. Avant les contre-tailles sur le fond de l'encadrement. Avant toutes lettres.
2e — Tablette blanche. Le nom du personnage représenté, en lettres grises. En B., au-dessous de l'encadrement, au M., à la pointe, le monogramme entrelacé : *A. S.*, au lieu de : *Aug. St Aubin fecit*.
3e — Celui qui est décrit.

225. *RACINE (Jean).* — De 3/4 à G., en buste, habit brodé, chemise bordée de dentelles. — Médaillon ovale, encastré dans un encadrement rectangulaire comprenant une tablette inférieure. — H. 0m141, L. 0m088. — (Gravé en 1806.)

> *Du théâtre Français l'honneur et la merveille,*
> *Il sçut ressusciter Sophocle en ses écrits;*
> *Et dans l'art d'enchanter les cœurs et les esprits,*
> *Surpasser Euripide et balancer Corneille.*
> *Boileau.*

J. B. Santerre pinx. *Aug. de St Aubin sculp.*

1er ÉTAT. Eau-forte pure. Tablette blanche. En B., au-dessous de l'encadrement, à la pointe, au M., le monogramme entrelacé : *A. S.* Sans autres lettres.
2e — Épreuve terminée. Tablette blanche, avec les vers sur la tablette blanche. Le reste comme au 1er état. Dans cet état, on lit au 2e vers : *Il sceut*, au lieu de : *Il sçut*.
3e — Avec : *Il sceut*, au lieu de : *Il sçut*. Le reste comme à l'état décrit.
4e — Celui qui est décrit.

Ce portrait se trouve en tête du 1er volume de l'édition suivante : Œuvres | de | Jean Racine | avec ses commentaires | Par J. L. Geoffroy. | Paris | Le Normant Imprimeur Libraire | 1808. — (7 vol. in-8°.)

226. *RACINE (Jean).* — De face, en buste, le corps légèrement de 3/4 à D. — Médaillon ovale, encastré dans un encadrement rectangulaire comprenant une tablette inférieure. — H. 0m143, L. 0m087. — (Gravé en 1806.)

> Jean RACINE.

Dessiné et Gravé par Aug. St Aubin d'après le Buste fait par Girardon.
à Paris chez Ant. Aug. Renouard.

1er ÉTAT. Eau-forte pure. Tablette blanche. En B., au-dessous de l'encadrement, au M., à la pointe, le monogramme entrelacé : *A. S.* Sans autres lettres.
2e — Tablette blanche. Le nom du personnage représenté, en lettres grises. En B., au-dessous de l'encadrement, à la pointe, au M. : *Aug. St Aubin fecit*, et au-dessous : *A Paris chez Ant. Aug. Renouard*.
3e — Celui qui est décrit. Quelques épreuves de cet état ont été tirées sur papier bleu.

227. *RACINE (Louis).* — En buste, de pr. à G., la tête presque de face. — Médaillon ovale, encastré dans un encadrement rectangulaire comprenant une tablette inférieure. — H. 0m141, L. 0m088. — (Gravé en 1806.)

> Louis RACINE.

Aved pinxt. *Aug. St Aubin sculpt.*

1er ÉTAT. Épreuve presque terminée. Tablette blanche, avant les points qui sont entre les tailles sur l'encadrement. Avant toutes lettres.

86 CATALOGUE DE L'ŒUVRE DE A. DE SAINT-AUBIN.

2ᵉ — Tablette blanche. Le nom du personnage représenté, en lettres grises. En B., au-dessous de l'encadrement, au M., à la pointe, le monogramme entrelacé : A. S. Sans autres lettres.
3ᵉ — Celui qui est décrit.

Ce portrait sert à illustrer les Œuvres | de Jean Racine | avec Les commentaires | par J. L. Geoffroy. | Paris | Le Normant Imprimeur Libraire | 1808. — (7 vol. in-8°.)

228. *RADIX DE CHÉVILLON* (Claude-Mathieu). — De pr. à G. — Médaillon circulaire, fixé en H., au M., par un nœud de rubans et un anneau, à un encadrement rectangulaire. — H. 0ᵐ172, L. 0ᵐ122. — (Gravé en 1765.)

| CLAUDE MATHIEU RADIX. |
| *Ecuyer, Seigneur de la Chatellenie, de la Fertey Loupière, et Prevôté de Chevillon.* |

Dessiné par C. N. Cochin. *Gravé par Aug. de St Aubin. 1765.*

1ᵉʳ ÉTAT. Eau-forte pure. Avant toutes lettres.
2ᵉ — Celui qui est décrit.

229. *RADIX* (Marie-Elisabeth-Denis, femme). — De pr. à D., en buste, sur la tête un bonnet dont les barbes de dentelles lui retombent sur le dos, un petit fichu de mousseline noire par-dessus son bonnet et noué sous le cou. — Médaillon circulaire, fixé en H., au M., par un anneau et un nœud de rubans, à un encadrement rectangulaire. — H. 0ᵐ171, L. 0ᵐ125. — (Gravé en 1765.)

| MARIE ELISABETH DENIS. |
| *Femme de M. Radix.* |

Dessiné par C. N. Cochin. *Gravé par Aug. de St Aubin. 1765.*

1ᵉʳ ÉTAT. Eau-forte pure. Avant toutes lettres.
2ᵉ — Épreuve terminée. Avant toutes lettres. Le travail du burin n'est pas complet sur la figure.
3ᵉ — Celui qui est décrit.

230. *RAMEAU* (Jean-Philippe). — De pr. à D., en buste. — Médaillon fixé en H., au M., par un anneau, à un encadrement rectangulaire comprenant une tablette inférieure. Derrière cette tablette, deux branches de laurier entre-croisées. — H. 0ᵐ175, L. 0ᵐ126. — (Gravé en 1762.)

| J. PH. RAMEAU. |
| *Né à Dijon le 25 Septembre 1683.* |
| *Mort le 12 Septembre 1764.* |

fait par J. J. Caffiery S. D. R. 1760. *Gravé par Aug. St Aubin. 1762.*
Se vend à Paris chez Joulain quai de la Mégisserie.

1ᵉʳ ÉTAT. Eau-forte pure. Avant toutes lettres. L'encadrement n'a qu'un système de tailles ; le fond du médaillon en a deux.
2ᵉ — Épreuve terminée. Tablette blanche. Avant toutes lettres.
3ᵉ — La tablette est couverte de tailles horizontales. On lit sur la tablette : J. PH. RAMEAU | né à Dijon le 25 septembre 1683. En B., au-dessous de l'encadrement, à G. : *Fait par J. J. Caffieri S. D. R.* ; à D. : *Gravé par Aug. St Aubin.* Sans autres lettres.
4ᵉ — En B., au-dessous des noms des artistes, au M. : *Se vend à Paris chez Joulain quai de la Mégisserie.* Le reste comme au 3ᵉ état.

CATALOGUE DE L'ŒUVRE DE A. DE SAINT-AUBIN.

5º — Celui qui est décrit.
6º — Sur la tablette, on a ajouté le mot *Écuyer* au-dessous du nom de RAMEAU. Le reste comme à l'état décrit.

Avant-Coureur, lundi 31 mai 1762. — Il paroît une estampe représentant M. Rameau. Elle est gravée par M. de St-Aubin, d'après le buste de ce célèbre musicien que l'on a vû au Salon du Louvre en 1761, et dont M. Caffieri, sculpteur du Roi, est l'auteur. La beauté de l'estampe répond parfaitement à celle du buste, qui a eu autant d'admirateurs que de spectateurs.
On trouvera cette estampe chez le sieur Joullain, quai de la Mégisserie, à la ville de Rome.

231. *RAYNAL* (Guillaume-Thomas). — De pr. à D., en buste, un rabat au cou, petit manteau derrière le dos. — Médaillon ovale, encastré dans un encadrement rectangulaire comprenant une tablette inférieure. — H. 0m149, L. 0m088. — (Gravé en 1773.)

Gme Tmas RAYNAL.
De la Société Royale de Londres, et de l'Académie des Sciences et Belles-Lettres de Prusse.

C. N. Cochin delin. (à la pointe). *Aug. de St Aubin sculp.* (à la pointe).

1er ÉTAT. Eau-forte pure. Tablette blanche. En B., au-dessous de l'encadrement, à la pointe, à G. : *C. N. Cochin delin.*; à D. : *Aug. de St Aubin sculp.* Sans autres lettres.
2º — Celui qui est décrit.

Il a été fait de ce portrait une mauvaise copie dans le même sens que l'original. Mêmes lettres sur la tablette, et rien au-dessous de l'encadrement.

La gravure du portrait de M. Raynal, d'après le dessin de Cochin, figurait à l'exposition du Louvre, en 1775, sous le nº 291.

Catalogue hebdomadaire, 8 8bre 1774, nº 41, art. 15. — Portrait de M. l'abbé G. T. Raynal, gravé, d'après le dessin de M. Cochin, par M. Aug. de St-Aubin. A Paris, chez M. Delaunay, graveur, rue de la Bûcherie.

232. *REBECQUE* (La Baronne de). — De 3/4 à D., en buste, la tête presque de face, elle est coiffée d'un vaste bonnet avec nœud de ruban sur le haut de la tête, et est appuyée contre de larges oreillers qui sont derrière son dos. — Médaillon circulaire. — (Gravé en 1780.)

En H., sur la bordure du médaillon, au M. : LA BARONNE DE REBECQUE.
En B., au M., sur la bordure du médaillon :

 Sa vertu, sa raison, son heureux caractère,
 Jamais un seul instant ne se sont démentis.
 Hélas! faut-il pleurer une Amie aussi chère,
 Au moment où ces Dons étaient si bien sentis?

En B., au-dessous de la bordure, au M., à la pointe : *A. de St A. sc. aq. fort.* — H. 0m183, L. 0m183.

1er ÉTAT. Eau-forte pure. Avant le pointillé entre les tailles sur le médaillon. En B., au-dessous du médaillon, au M., à la pointe : *A. de St A. sc. aq. fort.* Sans autres lettres.
2º — Celui qui est décrit.
3º — En H., sur la bordure du médaillon : *Dernière heure de la* BARONNE DE REBECQUE, *morte à 36 ans.* Le reste comme à l'état décrit.

233. *REGNARD* (Jean-François). — De pr. à D., en buste, le corps presque de face. — Médaillon ovale, encastré dans un encadrement rectangulaire comprenant une tablette inférieure. — H. 0m093, L. 0m062. — (Gravé en 1805.)

REGNARD.

A. S. (à la pointe).
A Paris chez Ant. Aug. Renouard.

88 CATALOGUE DE L'ŒUVRE DE A. DE SAINT-AUBIN.

1ᵉʳ État. Eau-forte pure. En B., au-dessous de l'encadrement, à la pointe, au M., le monogramme entrelacé : *A. S.* Sans autres lettres.
2ᵉ — Épreuve terminée. Tablette blanche. En B., au-dessous de l'encadrement, à la pointe, au M., le monogramme entrelacé : *A. S.* Sans autres lettres. Dans la marge inférieure de la planche, une petite figure de femme, nue vue à mi-corps, la tête rejetée en arrière, en raccourci de 3/4 à G. — Dans les dernières épreuves tirées de cet état, la petite femme a disparu.
3ᵉ — Tablette blanche. Le nom du personnage représenté, en lettres grises. En B., au-dessous de l'encadrement, au M., à la pointe, le monogramme entrelacé : *A. S.* Sans autres lettres.
4ᵉ — Celui qui est décrit.

234. *REGNIER (Mathurin)*. — De 3/4 à G., en buste, vêtement croisé sur la poitrine. — Médaillon ovale, encastré dans un encadrement rectangulaire comprenant une tablette inférieure. — H. 0ᵐ096, L. 0ᵐ062. — (Gravé en 1804.)

MATHURIN RÉGNIER.

Aug. Sᵗ Aubin fecit (à la pointe).

1ᵉʳ État. Eau-forte pure. Tablette blanche. En B., au-dessous de l'encadrement, au M., à la pointe, le monogramme entrelacé : *A. S.* Sans autres lettres.
2ᵉ — Épreuve terminée. Tablette blanche. En B., au-dessous de l'encadrement, au M., à la pointe, le monogramme entrelacé : *A. S.* Sans autres lettres.
3ᵉ — Épreuve terminée. Tablette blanche. Le nom du personnage représenté, en lettres grises. En B., au-dessous de l'encadrement, au M., à la pointe, le monogramme entrelacé : *A. S.* Sans autres lettres.
4ᵉ — Celui qui est décrit.

Le portrait de Regnier décrit ci-dessus se trouve en tête des *Œuvres de Mathurin Regnier. Paris, stéréotypie d'Herhan.* 1805. — (1 vol. in-12.)

Le dessin de Saint-Aubin représentant Mathurin Régnier figurait, en 1854, à la vente Renouard, n° 1288 du catalogue. Ce dessin, avec le volume ci-dessus, se vendait pour la somme de 9 francs.

235. *RENOUARD (La Famille)*. — Portrait de M. Antoine-Augustin Renouard, éditeur et libraire à Paris, accompagné de ceux de sa femme et de trois de ses enfants. Il est en H. de la planche, de pr. à G. ; sa femme en regard, de pr. à D. ; deux enfants au-dessous, et le troisième au bas de l'estampe, de pr. à G. Portraits à mi-corps, à l'eau-forte. — Claire-voie. En B. de la planche, au M., à la pointe : *Aug. Sᵗ Aubin ad vivum delin et sculp. ann.* 9. 1800. — (Gravé en 1801.) Dimensions de la planche : H. 0ᵐ215, L. 0ᵐ147.

1ᵉʳ État. Eau-forte pure. Avant toutes lettres.
2ᵉ — En B., à D. du dernier petit enfant, à la pointe : *Sᵗ Aubin | aq. fort. sc. | An.* 9. Sans autres lettres.
3ᵉ — Celui qui est décrit.

236. *RETZ (Le Cardinal de)*. — De pr. à D., en buste, une calotte sur le derrière de la tête, un rabat au cou, une croix épiscopale pendue sur la poitrine à un large ruban. — Claire-voie. En B., au-dessous du portrait, à G., à la pointe, le monogramme entrelacé : *A. S.* — H. 0ᵐ065, L. 0ᵐ042. — (Gravé en 1804.)
Plus bas, au M. : Le Cardinal de Retz.

1ᵉʳ État. Avant le monogramme. Le nom du personnage représenté, en lettres grises.
2ᵉ — Celui qui est décrit.

Le portrait du cardinal de Retz décrit ci-dessus se trouve à la page 276 des *Mémoires | du Duc | de La Rochefoucauld | augmentés de la première partie | jusqu'à ce jour inédite et publiée sur le | manuscrit de l'auteur. | A Paris | chez Ant. Aug. Renouard | MDCCCXVII.*

237. *RICHELIEU (Le Cardinal de)*. — De pr. à G., en buste, calotte sur le derrière de la tête, col blanc au cou, pèlerine à capuchon. — Claire-voie.

CATALOGUE DE L'ŒUVRE DE A. DE SAINT-AUBIN.

En B., au-dessous du portrait, à D., à la pointe : *Gravé d'après la Médaille de Warin.* — H. 0^m068, L. 0^m046. — (Gravé en 1806.)

Plus B., au M. :

LE CARDINAL DE RICHELIEU.

1^er ÉTAT. Le nom du personnage représenté, en lettres grises. Le reste comme à l'état décrit.
2° — Celui qui est décrit.

238. *ROETTIERS (Jacques de).* — De pr. à D., en buste, habit brodé sur le col et le devant. — Médaillon fixé en H., au M., par un anneau et un nœud de rubans, à un encadrement rectangulaire. — H. 0^m174, L. 0^m123. — (Gravé en 1771.)

JACQUES DE ROETTIERS.

Ecuyer,
de l'Académie Royale de Peinture et de Sculpture.

C. N. *Cochin filius del.* 1770. *Aug. de S^t Aubin sculp.* 1771.

1^er ÉTAT. — Eau-forte pure. Avant toutes lettres.
2° — Epreuve terminée. Le nom du personnage seul, sans ses titres et qualités. En B., au-dessous de l'encadrement, à G. : *C. N. Cochin filius del.* ; à D. : *Aug. de S^t Aubin sculp.* 1771. Ce dernier millésime à la pointe. Sans autres lettres.
3° — Le millésime 1771 a disparu. Le reste comme à l'état ci-dessus.
4° — Le nom du personnage, au-dessous de ses titres et qualités. En B., au-dessous de l'encadrement, à G. : *C. N. Cochin filius del* 1770. A D. : *Aug. de S^t Aubin sculp.* 1771. Sans autres lettres.
5° — Avec le mot : *Chevalier,* au lieu du mot *Ecuyer,* dans l'énumération des titres et qualités. Le reste comme à l'état décrit.
6° — Celui qui est décrit.

239. *ROETTIERS (Joseph-Charles).* — De pr. à G., habit brodé. — Médaillon circulaire, fixé en H., au M., par un anneau et un nœud de rubans, à un encadrement rectangulaire. — H. 0^m171, L. 0^m119. — (Gravé en 1774.)

JOSEPH CHARLES ROETTIERS.

Chevalier,
Graveur général des Monnoyes et Chancelleries de France,
Conseiller de l'Académie Royale de Peinture et Sculpture.

C. N. *Cochin del.* (à la pointe). *Aug. de S^t Aubin scu.* (à la pointe).

Dessiné par C. N. Cochin. *Gravé par Aug. de S^t Aubin.* 1774.

1^er ÉTAT. Eau-forte pure. En B., dans l'intérieur de l'encadrement, à la pointe, à G. : *C. N. Cochin del.*; à D. : *Aug. de S^t Aubin scu.* Sans autres lettres.
2° — Celui qui est décrit.

240. *ROIS ET EMPEREURS.* — Soixante-sept portraits des rois et empereurs des quatre dynasties de France dans des médaillons de 26 mill. de diamètre, rangés chronologiquement, depuis Pharamond jusqu'à Napoléon, sur les dessins du graveur faits, d'après des monnaies et des médailles, pour l'histoire élémentaire de France par M. Gauthier, ouvrage publié par M. Renouard. — Planche in-folio. Dernier ouvrage de M. de Saint-Aubin. — (Gravé en 1806.)

Outre les médaillons contenant les portraits, il y en a d'autres, de même grandeur, dans lesquels on lit : 418. — 1^re *Race | Mérovingiens | 21 Rois.* — 752. | 2^e *Race | Carlovingiens | 13 Rois.* — 987. | 3^e *Race | Capétiens | 32 Rois.* — 987. | *Branche directe | des | Capétiens |* 14 *Rois.* — 1328. | *Branche | des | Valois |* 13 *Rois.* — 1589. *Branche | des | Bourbons |* 5 *Rois.* — 1804 | 4^e *Race | Napoléon* 1^er *Empereur.*

Ces médaillons sont sur deux feuilles de papier mesurant : H. 0^m146, L. 0^m243.
On lit au bas de la deuxième planche : *A Paris chez Ant. Aug. Renouard. Rue S^t André des arcs. n° 55.*

1^er ÉTAT. Tous les médaillons sont sur la même planche : l'indication des races, de leurs dates, du nombre de leurs rois, n'existe pas. L'adresse de Renouard, au bas de la planche, n'existe pas non plus. — Dimensions de la planche totale : H. 0^m315, L. 0^m270.
2° — Celui qui est décrit.

90 CATALOGUE DE L'ŒUVRE DE A. DE SAINT-AUBIN.

241. *ROLAND DE LA PLATIÈRE (J. M.).* — De face, en buste, les cheveux plats sur le côté, habit noir, cravate blanche à jabot. — Médaillon ovale, entouré d'un T. ovale et d'un fil. En B., au-dessous du fil., à G. : *Peint par F. Bonneville;* au M., à la pointe : *A. S. A. sculp.;* à D. : *Gravé par Aug. S^t Aubin.* — H. 0^m110, L. 0^m090. — (Gravé en 1792.)

<div style="text-align:center">

J. M. ROLAND.

*Né à Thizy, département de Rhône,
et Loire, le 19 Février 1734.*

</div>

1^{er} ÉTAT. Épreuve terminée, avec *A. S. A. sculp.*, à la pointe, en B., au M. Sans autres lettres.
2^e — Celui qui est décrit.

242. *ROUSSEAU (Jean-Baptiste).* — De pr. à G., en buste. — Médaillon ovale, encastré dans un encadrement rectangulaire comprenant une tablette inférieure. — H. 0^m094, L. 0^m063. — (Gravé en 1802.)

<div style="text-align:center">

J. B. ROUSSEAU.

Aug. S^t Aubin fecit. (à la pointe).
A Paris chez Ant. Aug. Renouard.

</div>

1^{er} ÉTAT. Eau-forte pure. Tablette blanche. En B., au-dessous de l'encadrement, au M., à la pointe, le monogramme entrelacé : *A. S.* Sans autres lettres.
2^e — Épreuve terminée. Tablette blanche. Le nom du personnage représenté, en lettres grises. En B., au-dessous de l'encadrement, au M., à la pointe, le monogramme entrelacé : *A. S.* Sans autres lettres.
3^e — Avant l'adresse : *A Paris chez Ant. Aug. Renouard.* Le reste comme à l'état décrit.
4^e — Celui qui est décrit.

Le portrait de J. B. Rousseau décrit ci-dessus se trouve en tête du 1^{er} volume de : *Odes, Cantates, Epîtres et Poésies diverses de J. B. Rousseau. Paris, P. Didot l'Aîné, An VII.* — (2 vol. in-12.)

Le dessin de Saint-Aubin représentant J. B. Rousseau figurait, en 1854, à la vente Renouard, n° 1347 du catalogue. Ce dessin, avec les deux volumes ci-dessus, se vendait pour la somme de 8 francs.

243. *ROUSSEAU (Jean-Jacques).* — De 3/4 à G., en buste, la tête presque de face. — Médaillon ovale, encastré dans un encadrement rectangulaire comprenant une tablette inférieure. — H. 0^m190, L. 0^m134. — (Gravé en 1777.)

<div style="text-align:center">

J. J. ROUSSEAU.

</div>

De la Tour Pinx. *A. de S^t Aubin sculp.*

1^{er} ÉTAT. Eau-forte pure. Tablette blanche. En B., au dessous de l'encadrement, au M., à la pointe, *A. S. A. sc.* Sans autres lettres.
2^e — Tablette blanche. Le nom du personnage représenté, en lettres grises. En B., au-dessous de l'encadrement, au M., à la pointe : *A. S. A. sc.* Sans autres lettres.
3^e — En B., au-dessous de l'encadrement, à la pointe, à G. : *de la Tour pinx.*; à D. : *A. de S^t Aubin sculp.*, au lieu des mêmes inscriptions gravées de l'état décrit. Le reste comme à l'état décrit. Les lettres du nom du personnage sont blanches.
4^e — Celui qui est décrit.

Le portrait de Rousseau décrit ci-dessus se trouve en tête du 1^{er} volume de *Julie | ou la | nouvelle Héloïse | Lettres | de | deux amans | habitans | d'une petite ville au pied des Alpes | Recueillies et publiées | par | J. J. Rousseau | nouvelle édition originale revue et corrigée par l'éditeur. | Londres | MDCCLXXIV.*

CATALOGUE DE L'ŒUVRE DE A. DE SAINT-AUBIN. 91

244. *ROUSSEAU (Jean-Jacques)*. — De pr. à G., en buste, en imitation de pierre antique, un bandeau sur ses cheveux. — Médaillon ovale, encastré dans un encadrement rectangulaire comprenant une tablette inférieure, le tout circonscrit par un fil. — H. 0m129, L. 0m083. — (Gravé en 1801.)

J. J. ROUSSEAU.

Dessiné et Gravé par Aug. St Aubin d'après le Buste fait par Houdon.

1er ÉTAT. Eau-forte pure. Tablette blanche. Avant le fil. qui entoure l'encadrement. En B., au-dessous du T. C., au M., à la pointe : *A. S.* Sans autres lettres.
2e — Tablette blanche. Le nom du personnage représenté, en lettres grises au pointillé. En B., au-dessous du fil., au M., à la pointe : *Aug. St Aubin del. et sculp.* Sans autres lettres.
3e — Celui qui est décrit.

Le portrait de Rousseau décrit ci-dessus se trouve à la page 401 du 43e volume des *Œuvres | complètes | de Voltaire | à Paris | chez Antoine Auguste Renouard. | MDCCCXIX*.

245. *ROUSSEAU (Jean-Jacques)*. — C'est le même portrait que le précédent, mais réduit et en contre-partie. — Médaillon ovale, encastré dans un encadrement rectangulaire comprenant une tablette inférieure. — H. 0m094, L. 0m062. — (Gravé en 1801.)

J. J. ROUSSEAU.

Aug. St Aubin fecit. (à la pointe).

1er ÉTAT. Eau-forte pure. Tablette blanche. En B., au-dessous du T. C., au M., le monogramme entrelacé : *A. S.* Sans autres lettres.
2e — Tablette blanche. Le nom du personnage représenté, en lettres grises. En B., au-dessous de l'encadrement, au M., à la pointe, le monogramme entrelacé : *A. S.* Sans autres lettres.
3e — Celui qui est décrit.
4e — On a ajouté un fil. autour de l'encadrement, et ce fil., brisé en B., au M., contient dans sa brisure l'inscription de l'état décrit : *Aug. St Aubin fecit*.

246. *SACCHINI* (A). — De pr. à D., en buste. — Médaillon circulaire. En H., sur la bordure du médaillon, au M. : A. SACCHINI; en B., au-dessous du médaillon, à la pointe : *C. N. Cochin f. delin.* 1782. — *Aug. de St Aubin sculp.* 1786. — H. 0m075, L. 0m075. — (Gravé en 1786.)

1er ÉTAT. Eau-forte pure. Avant le nom sur la bordure en H. Le reste comme à l'état décrit.
2e — Celui qui est décrit.

247. *St EVREMOND (Charles-Denis de)*. — De face, en buste, le corps légèrement de 3/4 à G. Il a sur la tête un grand bonnet noir. On remarque une vaste loupe sur sa figure, entre les deux yeux. — Médaillon ovale, encastré dans un encadrement rectangulaire avec tablette inférieure. — H. 0m092, L., 0m056. — (Gravé en 1795.)

St EVREMOND.

(monogramme entrelacé) A. S. (à la pointe).

1er ÉTAT. Celui qui est décrit.
2e — Avant le fil. brisé qui existe au 3e état. Le reste comme à l'état décrit.
3e — On a rajouté un encadrement à l'encadrement primitif, et le tout est circonscrit par un fil. brisé en B., au M. Dans la brisure, on lit, à la pointe : *Aug. St Aubin sculp*. Dans cet état, les lettres qui composent le nom du personnage représenté sont accentuées par un trait de force qui n'existe pas à l'état décrit.

CATALOGUE DE L'ŒUVRE DE A. DE SAINT-AUBIN.

Le portrait de Saint-Evremond décrit ci-dessus du 1ᵉʳ état se trouve en tête des *Réflexions sur les divers génies du peuple Romain dans les divers temps de la République.* Paris, Renouard. 1795. — (1 vol in-8ᵉ.)

Le portrait de Saint-Evremond du 3ᵉ état se trouve à la page 124 du 42ᵉ volume des *Œuvres | complètes | de Voltaire | a Paris | chez Antoine Auguste Renouard | MDCCCXIX.*

248. **Sᵗ FLORENTIN (Phelippeaux de).** — De 3/4 à G., la tête presque de face, un grand cordon autour du corps, la plaque du Saint-Esprit sur la poitrine. — Médaillon circulaire, entouré d'un simple T. circulaire. — H. 0ᵐ052, L. 0ᵐ052. — (Gravé en 1767.).

Sur l'épreuve de ce portrait qui existe au Cabinet des Estampes, on lit au crayon, de la main même de Saint-Aubin : *M. de Sᵗ Florentin | Aug. de Sᵗ Aubin del. et sculp.* 1769.

J'ai fait ce petit portrait pour M. l'abbé de Langeac qui dans le temps me fit tout quitter pour le satisfaire en 4 jours. On pourrait croire qu'il a bien payé ce sacrifice. Mais je n'ai jamais reçu un sou de l'abbé de Langeac, quoiqu'il ait souvent employé mes talents. Actuellement qu'il est riche, le chevalier devroit bien payer les dettes de l'abbé.

Sur une autre épreuve que possède également le Cabinet des Estampes, on lit, toujours de la main de Saint-Aubin : *J'ai fait cette planche en 24 heures pour obliger M. l'abbé de Langeac qui vouloit faire une surprise à son..... son bienfaiteur.*

Il est probable que, pour se venger de l'avarice de l'abbé, Saint-Aubin a mis une apostille semblable aux deux que nous venons de citer sur toutes les épreuves de ce portrait qui lui passèrent par les mains.

249. **SALLUSTE.** — De pr. à G., en buste, en imitation de pierre antique. — Médaillon ovale, encastré dans un encadrement rectangulaire comprenant une tablette inférieure. — H. 0ᵐ089, L. 0ᵐ055. — (Gravé en 1796.)

SALLUSTIUS.

Aug. Sᵗ Aubin delin. et sculp. (à la pointe).

1ᵉʳ ÉTAT. Tablette blanche. Le nom du personnage représenté, en lettres grises. En B., au-dessous de l'encadrement, au M., à la pointe, le monogramme entrelacé : *A. S.* Sans autres lettres.
2ᵉ — Celui qui est décrit.

250. **SANSON (Jean-Baptiste).** — De pr. à D., en buste, son surplis sur les épaules, son rabat au cou. — Médaillon ovale, encastré dans un encadrement rectangulaire comprenant une table inférieure. — H. 0ᵐ172, L. 0ᵐ116. — (Gravé en 1799.)

Jⁿ Bᵗᵉ SANSON. *Prêtre*
Né à Auneau près chartres le 25 Avril 1724, mort à Paris le 25 janvier 1798.

B. Duvivier del. *A. S. Aubin Sculp.*

Le Seigneur l'a rempli de l'esprit d'intelligence et il a répandu comme
une pluie abondante les paroles de la Sagesse. Eccl. 39.

1ᵉʳ ÉTAT. En B., au-dessous de l'encadrement, à G., à la pointe, le millésime 1798, après les mots : *B. Duvivier del.*
Le reste comme à l'état décrit.
2ᵉ — Celui qui est décrit.

251. **SAVALETTE DE BUCHELAY (Marie-Joseph).** — De pr. à D., en buste, cravate

noire autour du cou.—Médaillon circulaire, fixé en H., au M., par un anneau et un nœud de rubans, à un encadrement rectangulaire. — H. 0ᵐ174, L. 0ᵐ120. — (Gravé en 1762.)

<center>Mⁱᵉ Jᵖʰ SAVALETE

DE BUCHELAY.</center>

Dessiné par N. Cochin. *Gravé par Aug. Sᵗ Aubin 1762.*

1ᵉʳ ÉTAT. Eau-forte pure. Avant toutes lettres.
2ᵉ — Épreuve terminée. Avant toutes lettres. Il existe des épreuves de cet état où on voit en B., à G., le chiffre 3, au-dessous de : *Dessiné par N. Cochin*.
3ᵉ — Celui qui est décrit.

252. SÉVIGNÉ (*Marie de Rabutin, Mⁱˢᵉ de*). — De pr. à G., en buste, un voile noir sur la tête, collier de perles au cou. — Médaillon ovale, encastré dans un encadrement rectangulaire comprenant une tablette inférieure, le tout circonscrit par un fil. — H. 0ᵐ128, L. 0ᵐ083. — (Gravé en 1802.)

<center>Mᵐᵉ DE SEVIGNÉ.</center>

<center>*Dessiné et Gravé par Aug. Sᵗ Aubin.*</center>

1ᵉʳ ÉTAT. Eau-forte pure. Tablette blanche. En B., au-dessous du fil, au M., à la pointe, le monogramme entrelacé : A. S. Sans autres lettres.
2ᵉ — Tablette blanche. Le nom du personnage représenté, en lettres grises. En B., au-dessous du fil, au M., à la pointe : *Aug. Sᵗ Aubin del. et sculp.*, au lieu de : *Dessiné et Gravé par Aug. Sᵗ Aubin*.
3ᵉ — Celui qui est décrit.

Le portrait de Mᵐᵉ de Sévigné décrit ci-dessus se trouve à la page 167 du 17ᵉ volume des *Œuvres | complètes | de Voltaire | a Paris | chez Antoine Auguste Renouard. | MDCCXXIX.*

253. SÉZILLE (*Veuve Beaucousin*). — De pr. à D., en imitation de pierre antique, un bonnet sur la tête. — Médaillon ovale, fixé en H., au M., par un anneau et un nœud de rubans, à un encadrement rectangulaire. — H. 0ᵐ109, L. 0ᵐ070.

On lit sur le médaillon, en B., en exergue : *L. F. SÉZILLE Vᵉ BEAUCOUSIN.* — (Gravé en 1771.)

1ᵉʳ ÉTAT. Eau-forte pure. Avant toutes lettres. L'encadrement rectangulaire est plus petit en hauteur qu'il ne le sera aux épreuves subséquentes. Dans l'épreuve qui existe de cet état au Cabinet des Estampes, cette grandeur est ajoutée en B., au crayon, et les tailles qui ombrent le fond de l'encadrement sont dessinées au crayon. De plus, on a simulé, toujours au crayon, une inscription qui doit être sur l'encadrement, au-dessous du médaillon.
2ᵉ — Celui qui est décrit.

254. SILVESTRE (*Louis de*). — De face, la tête tournée de 3/4 à D. Il a une main sur un portefeuille à dessins, son porte-crayon entre les doigts. — Médaillon ovale, encastré dans un encadrement rectangulaire comprenant une tablette inférieure. — H. 0ᵐ348, L. 0ᵐ236. — (Gravé en 1780.)

J. B. Grueze (sic) pinx. (à la pointe). *A. de Sᵗ Aubin sc.* (à la pointe).

1ᵉʳ ÉTAT. Eau-forte pure. Mêmes lettres qu'à l'état décrit.
2ᵉ — Celui qui est décrit.

Le dessin à la mine de plomb d'après lequel cette gravure a été faite appartient aujourd'hui à M. le docteur Roth.

94 CATALOGUE DE L'ŒUVRE DE A. DE SAINT-AUBIN.

255. **STANISLAS AUGUSTE PONIATOUSKI.** — De pr. à D., en buste, en imitation de pierre antique; cheveux bouclés, ruban dans les cheveux, noué derrière la tête. — Médaillon ovale, encastré dans une niche ovale, et fixé en H., au M. de cette niche, par un anneau et un nœud de rubans d'où pendent des deux côtés des guirlandes de laurier. Le tout est encastré dans un encadrement rectangulaire. Sur le médaillon, en H., en exergue : STANISLAUS AUGUSTUS REX. POLONIÆ. — H. 0m136, L. 0m099. — (Gravé en 1781.)

A. de S. A. sc. (à la pointe).

1er ÉTAT. Avant les mots : *A. de S. A. sc.*, en B., dans l'intérieur de l'encadrement. Le reste comme à l'état décrit.
2e — Celui qui est décrit.

256. **TRUDAINE** (*Jean-Charles-Philibert*). — De pr. à G., en buste. — Médaillon circulaire, fixé en H., au M., par un anneau et un nœud de rubans, à un encadrement rectangulaire. A l'angle G. de la marge supérieure, on voit à la pointe : 32me. — H. 0m170, L. 0m120. — (Gravé en 1774.)

 Jn CHles PHbert TRUDAINE.
C. N. Cochin del. (à la pointe). *Aug. de St Aubin sculp.* (à la pointe).

C. N. Cochin del. *Aug. de St Aubin sculp.* 1774.

1er ÉTAT. Eau-forte pure. En B., dans l'intérieur de l'encadrement, à la pointe, à G. : *C. N. Cochin del.*; à D. : *Aug. de St Aubin sculp.* Sans autres lettres.
2e — Celui qui est décrit.

257. **TURENNE** (*Henri de la Tour, Vicomte de*). — De pr. à G., en buste, une cravate de dentelle autour du cou, en cuirasse, longs cheveux bouclés lui tombant sur les épaules. — Médaillon ovale, encastré dans un encadrement rectangulaire comprenant une tablette inférieure, le tout circonscrit par un fil. — H. 0m128, L. 0m083. — (Gravé en 1800.)

 TURENNE.

Dessiné et Gravé par Aug. St Aubin.

1er ÉTAT. Eau-forte pure. Tablette blanche. Avant toutes lettres.
2e — La tablette blanche. Le nom du personnage représenté, en lettres grises. En B., au-dessous du fil., au M., à la pointe : *Aug. St Aubin del. et sculp.*, au lieu de : *Dessiné et......*, etc.
3e — Celui qui est décrit. Quelques épreuves de cet état ont la tablette blanche, par suite de l'artifice d'un cache-lettres.

Le portrait de Turenne décrit ci-dessus se trouve à la page 249 du 17e volume des *Œuvres | complètes | de Voltaire | à Paris | chez Antoine-Auguste Renouard. | MDCCCXIX.*

258. **TURENNE** (*Henri de la Tour, Vicomte de*). — Même portrait que le précédent, mais réduit et en contre-partie. — Claire-voie. En B., au-dessous du buste, à G., le monogramme entrelacé : *A. S.*, à la pointe. — H. 0m063, L. 0m048. — (Gravé en 1804.)

 TURENNE.

1er ÉTAT. Avant le monogramme. Le nom du personnage représenté, en lettres grises.
2e — Celui qui est décrit.
3e — Avec des traits de force sur les lettres composant le nom du personnage. Le reste comme à l'état décrit.

Le portrait de Turenne décrit ci-dessus se trouve à la page 276 des *Mémoires | du Duc | de La Rochefoucauld | augmentés de la première partie | jusqu'à ce jour inédite et publiée sur le | manuscrit de l'auteur | A Paris | chez Ant. Aug. Renouard. | MDCCCXVII.*

CATALOGUE DE L'ŒUVRE DE A. DE SAINT-AUBIN.

259. **VALENCIENNES** (*Pierre-Henri de*). — De pr. à G., en buste, habit à collet rabattu. — Médaillon circulaire, encastré dans un encadrement rectangulaire. En H., au-dessus du médaillon, dans l'intérieur de l'encadrement : SOCIÉTÉ ACADᵁᴱ DES ENFANS D'APOLLON. — H. 0ᵐ105, L. 0ᵐ082. — (Gravé en 1788.)

P. H. DE VALENCIENNES
Amateur.
Peintre du Roi et de son Académie Rˡᵉ de Peintʳᵉ & Scʳᵉ.

J. M. Moreau delin. A. de Sᵗ Aubin sculp. 1788.

1ᵉʳ ÉTAT. Eau-forte pure. Avant toutes lettres.
2ᵉ — En B., au M., au-dessous de l'encadrement, à la pointe : *A. S. sc.* Sans autres lettres au-dessous de l'encadrement à G. et à D. Le reste comme à l'état décrit.
3ᵉ — En B., au-dessous de l'encadrement, au M., entre les noms des artistes, un petit triangle dessiné à la pointe, qui a disparu aux états postérieurs.
4ᵉ — Celui qui est décrit.

260. **VANDERGOES** (*Gertrude-Françoise*). — De pr. à D., en buste, en imitation de pierre antique. Elle a un ruban autour de la tête. — Médaillon ovale, encastré dans un encadrement rectangulaire comprenant une tablette inférieure. — H. 0ᵐ127, L. 0ᵐ082. — (Gravé en 1804.)

GERTᵈᵉ FRANCᵒᵉ VANDERGOES
Née de Eerens, decedée le 15 Decembʳᵉ 1803.

Gravé à Paris par Aug. Sᵗ Aubin (à la pointe).
1804. (à la pointe.)

1ᵉʳ ÉTAT. Eau-forte pure. L'encadrement n'est indiqué que par un seul trait rectangulaire, la tablette également.
2ᵉ — En B., au-dessous de l'encadrement, au M., à la pointe, le monogramme entrelacé : *A. S.*, au lieu de : *Gravé à Paris*..... etc.. Le reste comme à l'état décrit.
3ᵉ — Celui qui est décrit.

261. **VAN EUPEN** (*Pierre-Jean-Simon*). — En buste, de 3/4 à G., une calotte sur le derrière de la tête, une robe bordée d'hermine avec plastron de fourrure zébrée. — Médaillon circulaire, encastré dans un encadrement rectangulaire et reposant sur une console soutenue à D. et à G. par des pilastres. Au-dessous de cette console une tablette. — H. 0ᵐ215, L. 0ᵐ158. — (Gravé en 1790.)

CHARITAS ARTICVLAT.

Dessiné d'après Nature par A. B. de Quertenmont. *Gravé par Aug. de Sᵗ Aubin.*

PIERRE JEAN
SIMONS VAN EUPEN.
Né à Anvers le 12 9ᵇʳᵉ 1744.

1ᵉʳ ÉTAT. Eau-forte pure. Tablette blanche. Avant les armes, avant toutes lettres. — Dans cet état, le fond du médaillon, à D., derrière la tête du personnage, est tout blanc.
2ᵉ — CHARITAS ARTICVLAT sur la tablette. Les armes. En B., au-dessous de l'encadrement, à G.: *Dessiné d'après Nature par A. B. de Quertenmont;* à D. : *Gravé par Aug. de Sᵗ Aubin.* Sans aucunes autres lettres.
3ᵉ — Celui qui est décrit.

96 CATALOGUE DE L'ŒUVRE DE A. DE SAINT-AUBIN.

262. SAINT VINCENT DE PAUL. — De face, la tête de 3/4 à G. — Médaillon ovale, encastré dans un encadrement rectangulaire comprenant une tablette inférieure. — H. 0m118, L. 0m071.

SAINT VINCENT DE PAUL.

Dessiné d'après le tableau original par Dunand. *Gravé par A. D. St Aubin.*

263. VIRGILE. — De pr. à D., en buste, une couronne de laurier sur la tête, en imitation de pierre antique. — Médaillon ovale, encastré dans un encadrement rectangulaire comprenant une tablette inférieure. — H. 0m089, L. 0m056. — (Gravé en 1796.)

VIRGILIUS.

Aug. St Aubin del. et sculp. (à la pointe).

1er État. Eau-forte pure. Tablette blanche. En B., au-dessous de l'encadrement, au M., à la pointe, le monogramme entrelacé : *A. S.* Sans autres lettres. Avant les contre-tailles sur l'entablement de la tablette.
2e — Épreuve terminée. Tablette blanche. Le nom du personnage représenté en lettres grises au pointillé. En B., au M., au-dessous de l'encadrement, à la pointe, le monogramme entrelacé : *A. S.*
3e — Celui qui est décrit.

264. VIRGILE. — De face, en buste, cheveux lui encadrant le visage, une toge sur les épaules. — Médaillon ovale, encastré dans un encadrement rectangulaire comprenant une tablette inférieure. — H. 0m106, L. 0m063. — (Gravé en 1805.)

VIRGILE.

D'après le Buste du Musée.

P. Bouillon del. (à la pointe). *A. St Aubin sc.* (à la pointe).

1er État. Avant les inscriptions qui se trouvent sur la tablette. Le reste comme à l'état décrit.
2e — Celui qui est décrit.
3e — On a ajouté un nouvel encadrement autour du premier, et on lit en B., entre les deux encadrements, à G. : *Bouillon del.*; à D. : *S. Aubin sculp.*, au lieu des inscriptions qu'on voit à l'état décrit. Le reste comme à l'état décrit. — H. 0m133, L. 0m091.

265. VOLTAIRE (*Marie-François-Arouet de*). — De pr. à G. — Médaillon circulaire, fixé en H., au M., par un anneau à un encadrement rectangulaire comprenant une tablette inférieure sur laquelle est posée en travers une trompette, et derrière laquelle on voit en sautoir deux branches de laurier. — H. 0m175, L. 0m128.

FRANÇOIS, MARIE
AROUET DE VOLTAIRE.
Né à Paris le 21 Novembre 1694.

Gravé par Aug. St Aubin d'après le buste fait par J. B. Lemoyne.
Se vend à Paris chez Joulain Quai de la Mégisserie.

CATALOGUE DE L'ŒUVRE DE A. DE SAINT-AUBIN.

1er ÉTAT. Eau-forte pure. Tablette blanche. Avant toutes lettres.
2e — Les travaux de l'eau-forte un peu plus avancés, notamment dans le fond du médaillon.
3e — Sur la tablette : *Né le 21 novembre 1694*, au lieu de : *Né à Paris le 21 novembre 1694*, et avant la ligne : *Se vend à Paris chez*.... etc. Le reste comme à l'état décrit.
4o — Celui qui est décrit.

266. **VOLTAIRE** (*Marie-François Arouet de*). — A mi-corps, de 3/4 à G., assis sur une chaise dont on voit le dossier à D. — Médaillon circulaire fixé en H., au M., par un anneau et un nœud de rubans, à un encadrement rectangulaire comprenant une tablette inférieure. En H., sur la bordure du médaillon, au M. : VOLTAIRE. — En H., au-dessus de l'encadrement, au M., un petit triangle à la pointe. — H. 0m148, L. 0m105. — (Gravé en 1775.)

> Il vit le dernier siècle expirer chez Ninon,
> De Virgile à trente ans il ceignit la couronne,
> Des Lauriers de Sophocle il orna son automne,
> Et sema son hyver des fleurs d'Anacréon.
> Dorat.

dessiné d'après nature le 6 juillet 1775 par xx denon. A. D. S. A. sc.
Se trouve à Paris chés A. de S^t Aubin Graveur du Roi, rue des Mathurins, Hôtel de Cluny.

1er ÉTAT. Eau-forte pure. Tablette blanche. Avant le petit triangle en H., au-dessus de l'encadrement au M. En B., au-dessous de l'encadrement, à la pointe, au M. : *Dessiné d'après nature le 6 juillet 1775, par... Denon*. A D., à la pointe : *A. D. S. A. sc*. Sans autres lettres. Dans cet état, le fond à G., près de la tête et de l'épaule de Voltaire, n'est pas encore amené à la teinte voulue, ce qui produit à cet endroit de la gravure comme une trace de lumière.
2e — Avant le petit triangle, en H., au-dessus de l'encadrement, au M., et avant les mots : *Se trouve à Paris*.... etc. Le reste comme à l'état décrit.
3e — Celui qui est décrit.

Catalogue hebdomadaire, 3 février 1776, n° 5, art. 15. — Portrait en médaillon de M. de Voltaire, dessiné d'après nature le 6 juillet 1775. 1 liv. 4 sols. A Paris, chez A. de St-Aubin, graveur du Roi, rue des Mathurins, à l'hôtel de Clugny.

267. **VOLTAIRE** (*Marie-François Arouet de*). — En buste, de pr. à D., en imitation de pierre antique. — Médaillon ovale, encastré dans un encadrement rectangulaire comprenant une tablette inférieure, le tout circonscrit par un fil. — H. 0m128, L. 0m083. — (Gravé en 1799.)

VOLTAIRE.

Dessiné et Gravé par Aug. S^t Aubin d'après le Buste fait par Houdon.

1er ÉTAT. Eau-forte pure. Tablette blanche. Avant le fil.
2o — Tablette blanche. Le nom du personnage représenté en lettres grises au pointillé. En B., au-dessous du fil., au M., à la pointe : *Aug. S^t Aubin del. et sculp*.

Ce portrait se trouve en tête du 1er volume des : *Œuvres | complètes | de Voltaire. | Théâtre | Tome I^{er} | à Paris | chez Antoine Auguste Renouard | MDCCCXIX*.

268. **VOLTAIRE** (*Marie-François Arouet de*). — Même portrait que le précédent, mais réduit et de pr. à G. — Médaillon ovale, encastré dans un encadrement rectangulaire comprenant une tablette inférieure. — H. 0m093, L. 0m062. — (Gravé en 1802.)

VOLTAIRE.

Aug. S^t Aubin fecit (à la pointe).

98 CATALOGUE DE L'ŒUVRE DE A. DE SAINT-AUBIN.

1^{er} ÉTAT. Eau-forte pure. Tablette blanche. En B., au-dessous de l'encadrement, au M., à la pointe, le monogramme entrelacé : *A. S.* Sans autres lettres.
2^e — Taablette blanche. Le nom du personnage représenté en lettres grises. En B., au-dessous de l'encadrement, au M., à la pointe, le monogramme entrelacé : *A. S.*
3^e — Celui qui est décrit.

269. *VOLTAIRE, FRÉRON ET LA BEAUMELLE.* — Voltaire est en H. de la composition, dans un médaillon fixé à l'encadrement de la planche. Ce médaillon, derrière lequel sont une trompette de la Renommée et une lyre, est entouré d'une guirlande de laurier qui retombe sur les médaillons contenant les portraits de Fréron et de La Beaumelle, placés un peu au-dessous de celui de Voltaire, à G. et à D. Le bas de la composition est rempli par une vaste tablette sur le haut de laquelle sont deux petits Génies dont l'un, assis par terre, feuillette le volume de *la Henriade*, et dont l'autre, debout, dispose la guirlande de laurier autour du médaillon de Voltaire. Le médaillon de G. porte à la pointe et à rebours : *A. S. f*. — H. 0^m169, L. 0^m107. — (Gravé en 1775.)

COMMENTAIRE
SUR
LA HENRIADE.
Par Feu M^r de la Beaumelle.
Revu et Corrigé par M^r Fréron
Tu quid ego et mecum populus desideret audi.
HORAT.
A BERLIN
Et se trouve à Paris chez le Jay Libraire
rue S^t Jacques au Grand Corneille.
1775.

P. Marillier or^{ta} del.

A. d. S^t A. f. (à la pointe).

1^{er} ÉTAT. Eau-forte pure. Simple T. C. Avant toutes lettres. Les médaillons ont le fond blanc.
2^e — Épreuve terminée. L'encadrement, formé ici d'un double T. C., ne mesure que : H. 0^m139, L. 0^m089. Les médaillons ont le fond couvert de tailles. On lit sur la tablette : *Revu et corrigé par M^r F***, au lieu de : *Revu et corrigé par M^r Freron*. En B., au-dessous de l'estampe, les mots *A. d. S^t A. f.* n'existent pas. Le reste comme à l'état décrit.
3^e — Celui qui est décrit.

Mémoires secrets de Bachaumont. 9 juin 1776. — On peut se rappeler qu'on a parlé précédemment d'un commentaire de *la Henriade* fait par La Beaumelle et mis au jour par Fréron. En conséquence, on voyoit à la tête le portrait de M. de Voltaire, accolé de droite et de gauche de ses deux éditeurs. Un partisan de ce grand homme a fait le quatrain suivant, où le madrigal est si finement enveloppé dans l'épigramme qu'on a peine à l'y trouver. L'idée est prise du parallèle naturel que l'estampe présente avec la figure de Jésus-Christ au milieu des deux larrons :

> *Entre La Beaumelle et Fréron*
> *Un graveur a placé Voltaire.*
> *S'il s'y trouvait un bon larron,*
> *Ce serait sans faute un calvaire.*

270. *WALPOLE (Thomas).* — De pr. à D., en buste. — Médaillon circulaire, fixé en H., au M., par un nœud et un anneau, à un encadrement rectangulaire comprenant une tablette inférieure. — H. 0^m175, L. 0^m122. — (Gravé en 1764.)

L'HONORABLE, MONSIEUR
THOMAS, WALPOLE.
Membre du Parlement d'Angleterre & & &.

Dessiné par C. Cochin. *Gravé par Aug. S^t Aubin 1764*

CATALOGUE DE L'ŒUVRE DE A. DE SAINT-AUBIN.

1ᵉʳ État. Eau-forte pure. Avant la tablette. Avant toutes lettres.
2ᵉ — Celui qui est décrit.

271. **WASHINGTON (Georges).** — De face, en buste, en habit militaire, des épaulettes sur les épaules, un grand cordon sur la poitrine passant sous son habit. — Médaillon ovale, encastré dans un encadrement rectangulaire comprenant une tablette inférieure. — H. 0ᵐ197, L. 0ᵐ142. — (Gravé en 1776.)

> GEORGE WASHINGTON
> *Commandant en Chef des Armées Américaines.*
> *Né en Virginie en 1733.*

Se trouve à Paris chez Aug. de Sᵗ Aubin Graveur du Roi et de la Bibliothèque, actuellement rue Thérèse Bute Sᵗ Roch et à la Bibliothèque. et chez Mʳ Cochin aux Galleries du Louvre. A. P. D. R.

1ᵉʳ État. Eau-forte pure. Tablette blanche. Avant toutes lettres.
2ᵉ — Épreuve terminée. Tablette blanche. Avant toutes lettres.
3ᵉ — Avec les inscriptions sur la tablette. Sans autres lettres.
4ᵉ — Celui qui est décrit.

Catalogue hebdomadaire, 30 8ᵇʳᵉ 1779, n° 4, art. 14. — Portrait de Georges Washington, commandant en chef des armées américaines, pour servir de pendant à celui de Benjamin Franklin, dessiné par M. Cochin et gravé par M. de Sᵗ-Aubin. 2 liv. 8 sols. A Paris, chez Cochin, aux galeries du Louvre.

N. B. Cette gravure a été faite sous les yeux de M. Franklin, d'après un portrait fait d'après nature, et vérifié sur celui que M. de La Fayette a apporté en France.

Mercure de France, 9ᵇʳᵉ 1779. — Portrait de G. Washington, commandant en chef des armées américaines, format grand in-4°, pour servir de pendant à celui de Benjamin Franklin, dessiné par M. Cochin et gravé par Aug. de Sᵗ-Aubin. Se trouve à Paris, chez M. Cochin, aux galeries du Louvre, et chez Aug. de Sᵗ-Aubin, graveur du Roi et de sa Bibliothèque, demeurant actuellement rue Thérèse, butte Saint-Roch, et à la Bibliothèque du Roi.

Cette gravure a été faite sous les yeux de M. Franklin, d'après un portrait fait d'après nature, et vérifié sur celui que M. de La Fayette a apporté en France.

272. **WORLOCK (M).** — De pr à G., en buste, habit brodé. — Médaillon circulaire, fixé en H., au M., par un anneau et un nœud de rubans, à un encadrement rectangulaire comprenant une tablette inférieure. — H. 0ᵐ130, L. 0ᵐ090. — (Gravé en 1774.)

> Je succombois aux coups d'un Monstre destructeur,
> Soudain Worlock paroit, brise la faux sanglante,
> Oppose aux noirs poisons un secret Bienfaiteur,
> Et le premier effort de ma main chancelante
> Consacre ici les traits de mon libérateur.

denon del. (à la pointe). *de Sᵗ Aubin sc.* (à la pointe).

1ᵉʳ État. Eau-forte pure. Tablette blanche. En B., au M., au-dessous de l'encadrement, à la pointe : *A. S. A.* Sans autres lettres. La disposition de la tablette est toute différente de ce qu'elle est dans les épreuves avec la lettre. Ici elle est surmontée d'une console, au lieu d'être d'un seul morceau comme à l'état décrit.
2ᵉ — Épreuve terminée. Tablette blanche. Avant toutes lettres. Même disposition de la tablette qu'au 1ᵉʳ état.
3ᵉ — Celui qui est décrit. La console a disparu.

273. **YOUNG (Édouard).** — De 3/4 à G., la figure de 3/4 à D., un rabat au cou, robe de pasteur anglais. — Médaillon ovale, formé par un serpent qui se mord la queue, encastré dans un encadrement rectangulaire au H. duquel on voit une chauve-souris les ailes étendues. En B., sur une table sur laquelle repose la bordure inférieure,

CATALOGUE DE L'ŒUVRE DE A. DE SAINT-AUBIN.

du médaillon, un drap mortuaire semé de larmes d'argent, une petite bière à D., avec un sablier, une clochette, et, à G., une lampe funéraire. Au M., un papier sur lequel on lit : *Estimation | de la vie*. — H. 0m128, L. 0m081. — (Gravé en 1770.)

Allegorie par G. de St Aubin. *Gravé par Aug. de St Aubin.*

ÉDOUARD YOUNG.
Curé de Wellwin dans Hersfordshire
Né en 1684. Mort en 1765.

1er ÉTAT. Eau-forte pure. Avant toutes lettres. *Les Nuits*, au lieu de *Estimation | de la vie*, sur le papier posé sur la table.
2e — Celui qui est décrit.

Il a été fait de ce portrait une mauvaise copie dans le même sens que l'original. — T. C., un fil. En B., au M., au-dessous du fil. : EDOUARD YOUNG. | *Curé de Wellwin dans Hersfordshire | né en 1684. Mort en 1765*. Sans autres lettres.

274. **ZANNOUVICH** (*Étienne*). — De face, en buste, le corps de 3/4 à D., habit brodé. — Médaillon ovale, encastré dans un encadrement rectangulaire au haut duquel on lit, sur une banderole : *Scribere jussit veritas*, et terminé en B. par une tablette inférieure sur l'entablement de laquelle on voit un soleil, un caducée, un violon, une couronne de théâtre, et, à G., un livre ouvert, sur une des pages duquel on lit : *Dalmazia*. — H. 0m143, L. 0m090. — (Gravé en 1773.)

CONTE STEFANO ZANNOUVICH.
Dalmatino
Nato nell. anno 1752. 18 Febrajo.

Marenkelle Effigiem del. *Aug. de St Aubin sculp.*
Academia.

1er ÉTAT. Eau-forte pure. Tablette blanche. Avant toutes lettres.
2e — Épreuve terminée. Tablette blanche. Avant toutes lettres.
3e — Celui qui est décrit.

IIe SUBDIVISION. — PORTRAITS DONT LES PLANCHES ONT ÉTÉ GRAVÉES A L'EAU-FORTE OU TERMINÉES PAR A. DE SAINT-AUBIN.

275. **BERWICK** (*Jacques, Fitz-James, Duc de*) — De 3/4 à G., en buste, la tête presque de face. Perruque dont les vastes boucles retombent sur sa cuirasse. — Médaillon ovale, encastré dans un encadrement rectangulaire comprenant une tablette inférieure. — H. 0m125, L. 0m077. — (Gravé en 1781 par MM. de Saint-Aubin et Anselin.)

JACQUES FITZ-JAMES
Duc de Berwick et de Fitz-James.
Né le 21 Août 1760. Mort le 12 juin 1734.

1er ÉTAT. Eau-forte pure. Tablette blanche. Avant toutes lettres.
2e — Épreuve terminée. Tablette blanche. Avant toutes lettres.
3e — Celui qui est décrit.

CATALOGUE DE L'ŒUVRE DE A. DE SAINT-AUBIN.

276. BIRON (*Armand de Gontaut, Duc de*). — De face, en cuirasse, un grand cordon sur la poitrine. — Médaillon ovale, encastré dans un encadrement rectangulaire et reposant sur l'entablement d'une tablette inférieure. — H. 0m380, L. 0m276. — (Gravé en 1757 par le comte de Baudouin. — M. de St Aubin a effacé la tête, qu'il a entièrement refaite.)

L. A. DE GONTAUT. DUC DE BIRON

Pair et Maréchal de France.
Chevalier des Ordres du Roy.
Colonel du Régiment des Gardes Françoises.
Gravé par le Comte de Baudouin Brigadier des Armées du Roy Capitaine aux Gardes Françoises.

1er ÉTAT. Avant le mot : *Gravé*, qui commence la 5e ligne sur la tablette. Le reste comme à l'état décrit.
2e — Celui qui est décrit.

277. *CHARTRES* (*Le Duc de*), *SON ÉPOUSE ET SES ENFANTS.* — Le Prince est à D., son chapeau à la main, la plaque du Saint-Esprit sur la poitrine, un grand cordon autour du corps. Il s'incline devant sa femme, qui est assise, à G., sur un canapé, de face, la tête de 3/4 inclinée à G., un pied sur un coussin, l'autre à terre. Elle tient, couché sur ses genoux, un tout petit enfant, et près d'elle, debout, un petit garçon qui tend une de ses mains vers son père. A G., sur un guéridon, un vase avec des fleurs. — T. C. — En B., au-dessous du T. C., des armoiries entourées d'une guirlande de laurier et de roses. — H. 0m431, L. 0m355. — (Gravé en 1779, d'après Le Peintre, par Helman. Les têtes terminées par M. de St Aubin.)

Peint par C. Le Peintre, peintre de S. A. S. Mgr le Duc de Chartres
— *en 1776.*

Présenté à leurs Altesses
le Duc de Chartres et Madame

Le Tableau original appartient à Madame
la Duchesse de Chartres.

Gravé par A. de St Aubin et H. Helman 1779.

Sérénissimes, Monseigneur
la Duchesse de Chartres.

Par leurs très humbles et très Obéissants
Serviteurs.

A. de St Aubin et H. Helman.

Se trouve à Paris chés A. de St Aubin graveur du Roi et —
— *de sa Bibliothèque rue des Mathurins St Jacques et à —*
— *la Bibliothèque du Roi.*

A. P. D. R.

Et chés H. Helman Graveur de Mgr le Duc de Chartres rue
St Honoré vis à vis l'Hôtel de Noailles.

1er ÉTAT. Eau-forte pure. Avant les armes. Avant toutes lettres.
2e — Épreuve terminée. Avant les armes. Avant toutes lettres.
3e — Avec les armes. En B., au-dessous du T. C., à G. : *Peint par C. Le Peintre, peintre de S. A. S. Mgr le Duc de Chartres* ; à D. : *Gravé par A. de St Aubin et H. Helman 1779.* Sans autres lettres.
4e — Avant les mots : *Se trouve à Paris...*, etc. Le reste comme à l'état décrit.
5e — Celui qui est décrit.

Mercure de France, juillet 1779.—Portraits en pied de Mgr le Duc et Mme la Duchesse de Chartres, de Mgr le Duc de Valois, et de Mgr le Duc de Montpensier. Estampe de 18 pouces de haut sur 14 de large. Gravée d'après le tableau original de C. Le Peintre, par A. de St Aubin et C. Helman.

Madame la Duchesse de Chartres, assise, tient sur ses genoux Mgr le Duc de Montpensier encore au maillot; à côté d'elle Mgr le Duc de Valois, âgé de trois ans, sourit et regarde Mgr le Duc de Chartres qui entre dans l'appartement. La princesse est inclinée vers Mgr le Duc de Chartres, et d'un air d'attendrissement lui présente les deux jeunes princes. Se trouve à Paris chez A. de St Aubin, Graveur du Roi et de sa Bibliothèque, rue des Mathurins-Saint-Jacques, et à la Bibliothèque du Roi, et chez H. Helman graveur de Mgr le Duc de Chartres, rue Saint-Honoré, vis-à-vis l'hôtel de Noailles. Prix : 6 livres.

Catalogue hebdomadaire, 3 juillet, 1779, n° 27, art. 7. — Portrait en pied de Mgr LE DUC DE CHARTRES, de Mme LA DUCHESSE, de Mgr LE DUC DE VALOIS, et Mgr LE DUC DE MONTPENSIER. Estampe de 18 pouces de H. sur 14 de L. Gravée d'après le tableau original de

102 CATALOGUE DE L'ŒUVRE DE A. DE SAINT-AUBIN.

C. Le Peintre, par Aug. de S^t Aubin et H. Helman, 6 liv. A Paris, chez Aug. de S^t Aubin, graveur de M^{gr} le duc de Chartres, rue Saint-Honoré, vis-à-vis l'hôtel de Noailles.

278. *COLARDEAU (Charles-Pierre).* — De face, perruque poudrée, avec une bourse retenant les cheveux par derrière la tête; cravate blanche, jabot de dentelle, boutons guillochés à son habit et à son gilet. — Médaillon ovale, encastré dans un encadrement rectangulaire et reposant sur une tablette inférieure comprise dans cet encadrement. — H. 0^m140, L. 0^m091.

> CHARLES PIERRE COLARDEAU
> *de l'Académie Françoise*
> *Né à Joinville près d'Orléans, Mort à Paris*
> *le 7 Avril 1776, agé de 42 ans.*

Voiriot pinx. (à la pointe). *C. V. D. sculp.* (à la pointe).

1^{er} ÉTAT. Avant les inscriptions relatives aux artistes, qui sont en B., au-dessous de l'encadrement, à G. et à D. Le reste comme à l'état décrit.
2^e — Celui qui est décrit.

Ce portrait se trouve en tête du 1^{er} volume des *Œuvres | de | Colardeau | de l'Académie Françoise | « Hunc quoque summa dies nigro summersit Averno : | Effugiunt avidos carmina sola rogos. | Ovid. De morte Tibulli. | A Paris | chez Ballard Imprimeur Libraire du Roi, rue des | Mathurins | Le Jay Libraire rue Saint Jacques | MDCCLXXIX | Avec approbation et privilège du Roi.*

279. *DE LA BORDE (Joseph).* — De 3/4 à G., la tête également de 3/4 de ce côté, mais les yeux regardant de face. Il a un jabot de dentelle, un ruban noir autour du cou, se terminant par un gros nœud derrière la tête. — Médaillon ovale, encastré dans un encadrement rectangulaire et reposant, en B., sur un motif d'architecture. Le médaillon et le motif d'architecture sont ornementés d'une guirlande de fleurs qui forme, en H., une couronne, et dont les deux bouts passent, en B., dans deux trous ménagés dans une tablette. — En H., au-dessous de l'encadrement, à D. : *N° 116.* — H. 0^m330, L. 0^m220. — (Gravé en 1765 par Ang. Laur. de La Live et S^t Aubin.)

> *Vray Citoyen, Vertueux Père,*
> *Sensible Epoux, fidel amy,*
> *Son plus grand bonheur sur la terre,*
> *Est de faire celuy d'autruy.*

Roslin P. *La Live sc.*

Ce portrait, comme tous ceux faits par Lalive, est presque à l'état d'eau-forte pure.

1^{er} ÉTAT. Tablette blanche. Avant toutes lettres. Avant de nombreux travaux, notamment sur les fleurs et l'encadrement.
2^e — Celui qui est décrit.

280. *D'ESTAMPES (La Marquise).* — De pr. à D., des barbes de dentelles sur le haut de la tête, des boucles d'oreilles, un ruban autour du cou, une robe brochée de fleurs. En buste. — Médaillon circulaire, fixé en H., au M., par un anneau et un nœud de rubans, à un encadrement rectangulaire comprenant une tablette inférieure. — En H., au-dessus de l'encadrement, à G. : *N° 50.* — H. 0^m164, L. 0^m114. — (Gravé en 1758 par de La Live et S^t Aubin.)

> *Pour charmer tous les yeux, le Dieu qui nous enflame*
> *Réunit dans Hébé, les Grâces, la Beauté,*
> *Pour la faire adorer, les Dieux ont dans son âme*
> *Imprimé tous les traits de la Divinité.*

Cochin del. *A. L. de Lalive sculp.*

CATALOGUE DE L'ŒUVRE DE A. DE SAINT-AUBIN.

Sur une épreuve du temps on lit, en B., au-dessous de l'encadrement, ces mots latins : *Rapta est in juventute ne malitia aut fictio sæculi mutaret intellectum ejus?*

281. **DE VENY** (*Madame*). — Religieuse, de face, assise dans un fauteuil, une main appuyée sur une table, à G., cette main tenant un livre. A G., une bibliothèque près de laquelle on voit un crucifix. — T. C. — H. 0m120, L. 0m070. — (Gravé en 1756 par Fessard et St Aubin.)

St Fessard. Sculp. 1756.

De Veny l'art en vain nous offre icy l'Image.
Il ne vend que des traits qu'on aime à conserver
Mais au fond de nos cœurs d'avoir sçu la graver
Voilà de ses vertus le sublime avantage.

1er ÉTAT. Eau-forte pure. Avant toutes lettres. Le crucifix qu'on voit, à G., dans les épreuves de l'état décrit, est ici remonté beaucoup plus haut, et l'on voit en dessous le buste en marbre, de pr. à D., de Mme de Veny. Sur une épreuve de cet état, que possède la Bibliothèque nationale, dans l'œuvre de St Aubin, on lit, écrit à l'encre de la main de cet artiste : *Gravé à l'eau-forte par Et. Fessard et Aug. de St Aubin en 1757.*
2e — Épreuve terminée. Le reste comme au 1er état.
3e — Celui qui est décrit.

Le dessin d'après lequel ce portrait a été gravé se trouvait il y a quelque temps encore chez M. Blaisot, le marchand de gravures de la rue de Rivoli. On lit au bas de ce dessin, à G., la signature de Gabriel de St Aubin.

HOMMES ILLUSTRES DU SIÈCLE DE LOUIS XIV. — Cinquante portraits in-folio, vus de face, d'après les dessins de Duplessis, Greuze et autres. Ces portraits, destinés à faire suite aux *Hommes illustres* de Perrault, sont gravés par de La Live et St Aubin.

Ces cinquante portraits, dans l'œuvre de St Aubin que possède le Cabinet des Estampes de la Bibliothèque nationale, sont précédés d'un portrait de La Live de Jully. Au-dessous de ce portrait, que nous décrivons ci-après, n° 332 du présent Catalogue, est collée une feuille de papier sur laquelle, on lit d'une écriture du temps, la note suivante : *Portrait de Mr de La Live de Jully, introducteur des ambassadeurs, dessiné par Jean Baptiste Greuze en 1754, et gravé par Auguste St Aubin en 1765. Ce portrait devait servir de Frontispice à la suite ci-jointe des cinquante portraits que Mr de La Live a gravés, et qu'il devait donner au public avec un précis de la vie des grands hommes qu'elle présente pour faire suite avec les Hommes illustres de Perrault. Monsieur de la Live avait d'abord gravé cette suite et s'était fait aider par un nommé Charpentier, mécanicien. Monsieur de La Live s'adressa ensuite à Auguste St Aubin, qui effaça presque toutes les têtes et les refit dans le genre de l'auteur qui les avait commencées.*

Ces cinquante portraits, gravés pendant l'année 1765, sont à l'état d'eau-forte, en buste, et renfermés chacun dans un médaillon ovale, entouré d'une bordure imitant la pierre. Ce médaillon est encastré dans un encadrement rectangulaire et repose par sa partie inférieure sur une console au-dessous de laquelle est une tablette renfermant le nom et les qualités du personnage représenté. En H., au-dessus de l'encadrement, on lit, à D., le numéro qui fait suite aux *Hommes illustres* de Perrault; en B., au-dessous de l'encadrement, au M., les chiffres de 1 à 50 qui numérotent cette suite de portraits, et, à D. : *A. L. de La Live sculp.* Chacun de ces portraits mesure à peu de chose près les mêmes dimensions. — H. 0m245, L. 0m184.

Nous nous bornerons à indiquer pour ces cinquante portraits les inscriptions qui sont sur leurs tablettes, les numéros qu'ils ont en H., à D., et ceux qu'ils portent en B., au-dessous de l'encadrement, au M.

282. JEAN-PAUL DE GONDI. | *Cardinal de Retz.* — N° 65. — 1.
283. MELCHIOR DE POLIGNAC. | *Cardinal.* — N° 66. — 2.
284. JACQUES BENIGNE BOSSUET. | *Évêque de Meaux.* — N° 67. — 3.
285. FRANÇOIS DE SALIGNAC DE FENELON. | *Archevêque de Cambrai.* — N° 68. — 4.
286. ESPRIT FLÉCHIER. | *Évêque de Nismes.* — N° 69. — 5.
287. JULES MASCARON. | *Évêque d'Agens.* — N° 70. — 6.
288. PIERRE NICOLE. | *Théologien.* — N° 71. — 7.
289. PASQUIER QUESNEL. | *Prêtre de l'Oratoire.* — N° 72. — 8.
290. NICOLAS MALEBRANCHE. | *Père de l'Oratoire.* — N° 73. — 9.
291. PIERRE BAYLE. | *Professeur en Philosophie.* — N° 74. — 10.
292. ARMAND LE BOUTHILIER DE RANCÉ. | *Abbé de la Trape.* — N° 75. — 11.

293. LOUIS BOURDALOUE. | *Jésuite.* — *N° 76.* — 12.
294. JEAN BAPTISTE MASSILLON. | *Prêtre de l'Oratoire.* — *N° 77.* — 13.
295. LOUIS MORERI. | *Docteur en Théologie.* — *N° 78.* — 14.
296. BERNARD DE MONTFAUCON. | *Bénédictin.* — *N° 79.* — 15.
297. CHARLES PORÉE. | *Jésuite.* — *N° 80.* — 16.
298. CHARLES DE CRÉQUY. | *Maréchal de France.* — *N° 81.* — 17.
299. ROGER DE RABUTIN, COMTE DE BUSSY. | *Lieutenant Général des armées de France.* — *N° 82.* — 18.
300. SÉBASTIEN LE PRESTRE DE VAUBAN. | *Maréchal de France.* — *N° 83.* — 19.
301. NICOLAS DE CATINAT. | *Maréchal de France.* — *N° 84.* — 20.
302. LOUIS HECTOR, DUC DE VILLARS. | *Maréchal de France.* — *N° 85.* — 21.
303. RENÉ DU GUAY TROUIN. | *Lieutenant Général des Armées Navales.* — *N° 86.* — 22.
304. MATHIEU MOLÉ. | *Garde des Sceaux de France.* — *N° 87.* — 23.
305. OMER TALON. — *N° 88.* — 24.
306. CLAUDE DE MESMES, COMTE D'AVAUX. | *Ministre plénipotentiaire de France.* — *N° 89.* — 25.
307. LOUIS BOUCHERAT. | *Chancelier Garde des Sceaux de France.* — *N° 90.* — 26.
308. CHRÉTIEN-FRANÇOIS DE LAMOIGNON. | *Président du Parlement de Paris.* — *N° 91.* — 27.
309. MARC-RENÉ DE VOYER D'ARGENSON. | *Garde des Sceaux de France.* — *N° 92.* — 28.
310. RENÉ PUCELLE. | *Conseiller au Parlement.* | *N° 93.* — 29.
311. FRANÇOIS-EUDES DE MÉZERAY. | *Historiographe de France.* — *N° 94.* — 30.
312. CHARLES DE SAINT-EVREMOND. | *N° 95.* — 31.
313. ANDRÉ FÉLIBIEN. | *Historiographe de France.* — *N° 96.* — 32.
314. JEAN-DOMINIQUE CASSINI. | *De l'Académie des Sciences.* — *N° 97.* — 33.
315. JEAN DE LA BRUIÈRE. | *De l'Académie Françoise.* — *N° 98.* — 34.
316. ANDRÉ DACIER. | *De l'Académie Françoise.* — *N° 99.* — 35.
317. CHARLES ROLLIN. | *Recteur de l'Université de Paris.* — *N° 100.* — 36.
318. PAUL RAPIN DE THOYRAS. | *N° 101.* — 37.
319. JEAN REGNAUD DE SEGRAIS. | *De l'Académie Françoise.* — *N° 102.* — 38.
320. THOMAS CORNEILLE. | *De l'Académie Françoise.* — *N° 103.* — 39.
321. NICOLAS BOILEAU DESPRÉAUX. | *Poète et Historiographe de France.* — *N° 104.* — 40.
322. GUILLAUME AMPHRIE DE CHAULIEU. | *N° 105.* — 41.
323. JEAN-BAPTISTE ROUSSEAU. | *N° 106.* — 42.
324. CHARLES-ALPHONSE DUFRESNOY. | *Peintre François.* — *N° 107.* — 43.
325. JEAN JOUVENET. | *N° 108.* — 44.
326. HYACINTHE RIGAUD. | *Directeur de l'Académie Royale de Peinture.* — *N° 109.* — 45.
327. FRANÇOIS LEMOINE. | *Premier Peintre du Roy,* — *N° 110.* — 46.
328. PIERRE PUGET. | *Sculpteur.* — *N° 111.* — 47.
329. FRANÇOIS GIRARDON. | *Sculpteur.* — *N° 112.* — 48.
330. ANDRÉ LE NOSTRE. | *Contrôleur général des Bâtimens du Roy.* — *N° 113.* — 49.
331. MICHEL-RICHARD DE LALANDE. | *Surintendant de la Musique du Roy.* — *N° 114.* — 50.

332. *LA LIVE* (**Ange-Laurent de**). — De face, à mi-corps, assis devant une table sur laquelle une de ses mains est posée sur un livre. On lit sur le recto d'une des pages de ce livre : Les Hommes illustres | de | France. La tête du personnage est de 3/4 à G.; son autre main, tenant une plume, est levée à hauteur de sa poitrine. — Encadrement avec tablette inférieure. — H. 0^m245, L. 0^m184. — (Gravé en 1765 par lui-même et St Aubin.)

ANGE LAURENT DE LA LIVE.

Introducteur des Ambassadeurs.
Honoraire Amateur de l'Académie — Royale de Peinture et Sculpture.

Sum ex iis qui miror antiquos non tamen ut quidam temporum
nostrorum ingenia despicio, neque enim quasi lassa et fœta natura
est nihil jam laudabile pariat. Plin. Lib. 6. Epist. 21.

A. L. De La Live sculp.

CATALOGUE DE L'ŒUVRE DE A. DE SAINT-AUBIN.

Sur une épreuve que j'ai vue de cette planche on lisait, à la plume, de la main même de Saint-Aubin, sur la bordure intérieure de l'encadrement, à D., au-dessus de la tablette : *Aug. de St Aubin, effigiem sculp. ann.* 1765, et en B., au-dessous de la tablette, à G. : *J. B. Greuze delin.*

333. Mme LETINE (Belle-Mère de Mr de La Live). — Elle est de face, coiffée d'un petit bonnet, en buste, le corps légèrement tourné de 3/4 à D. Elle a une robe de chambre bordée de fourrures. — Médaillon ovale, entouré de guirlandes de fleurs et surmonté, en H., au M., d'une couronne. — Tablette inférieure comprise dans un motif d'architecture, le tout encastré dans un encadrement rectangulaire. — En H. de la planche, au-dessus de l'encadrement, à D. : *N°* 115. — H. 0m327, L. 0m218. — (Gravé en 1763.)

Tendre, Sensible, heureuse mère,
Vous seriés un Modèle unique en sentimens,
Si l'on ne retrouvait le même caractère
Dans le cœur de tous vos enfans.

Bernard p. *La Live sc.*

1er ÉTAT. Tablette blanche. Avant toutes lettres.
2e — Celui qui est décrit.

334. LOUIS XVI. — Estampe allégorique, représentant Louis XVI debout entre la Justice et Minerve. En H., deux petits génies tiennent une couronne au-dessus de sa tête. A G., par terre, l'Envie tenant un masque à la main ; la Justice lui pose un pied sur les reins. A D., en contre-bas, la France, assise par terre, vêtue d'un manteau fleurdelisé, lui présente des gens du peuple et de la campagne. Au fond, du même côté, un soleil levant personnifiant le commencement du règne. — Médaillon ovale, encastré dans un encadrement rectangulaire orné d'un semis de fleurs de lis et comprenant une tablette inférieure. — H. 0m250, L. 0m162.

L'Abondance et les Arts, *les Talens, la Justice,*
Refleurissent enfin par *ses soins généreux,*
Restaurateur des loix, *Il foule au pieds le vice,*
Et sourit à l'aspect de *tout un peuple heureux.*

Présenté au Roi par son très humble *très obeïssant et Fidèle sujet,* *De Longueil.*

C. N. Cochin fils. inv. *Le 3 juin 1776.* *De Longueil scul.*

A Paris chez l'auteur rue de Sève vis-à-vis les Incurables
Et chez Basan rue Serpante à l'Hotel Serpante.

1er ÉTAT. Eau-forte pure. Le médaillon ovale seul avant l'encadrement. En B., au-dessous du T. ovale entourant ce médaillon, à la pointe et à rebours : *Aug. de St Aubin aqua Forti sculp.* | 1775.
2e — Eau-forte pure. Avec l'encadrement. L'inscription à la pointe qu'on lit à l'état ci-dessus a disparu. — Dans une épreuve de ce 2e état qu'on trouve au Cabinet des Estampes on lit, en bas, au crayon, de la main de St Aubin : *C. N. Cochin filius delin.* — *Aug. de St Aubin aquâ forti scul.* — *La bordure par P. P. Choffard.*
3e — Celui qui est décrit.

335. MALHERBE (François de). — De 3/4 à D., en buste, la tête presque de face, une collerette tuyautée autour du cou. — Médaillon ovale, encastré dans un encadrement rectangulaire dont la partie supérieure est formée d'une tablette supportée par deux consoles ; ces deux consoles sont appliquées contre deux colonnes plates dont la partie inférieure contient dans le bas de l'estampe une tablette. Le bas du médaillon repose sur un cartouche contenant un écusson. — H. 0m040, L. 0m091. — (Gravé en 1755 par Fessard et St Aubin.)

Enfin Malherbe vint.
Desp. Art Poet.

N. Demoustier pinx. (à la pointe). *St Fessard sculp.* 1755 (à la pointe).

106 CATALOGUE DE L'ŒUVRE DE A. DE SAINT-AUBIN.

1ᵉʳ ÉTAT. Eau-forte pure. Avant la base des colonnes qui, descendant jusqu'au bas de l'estampe, forment une tablette inférieure. Dans l'intérieur de l'encadrement, en B., à la pointe, à G. : *N. Demoustier pinx.;* à D. : *Sᵗ Fessard sculp.* 1755. Sans autres lettres.

2ᵉ — Épreuve terminée. Mêmes lettres et mêmes dispositions dans l'encadrement qu'au 1ᵉʳ état. Sur une épreuve de cet état qui se trouve au Cabinet des Estampes on lit, au crayon, de la main de Sᵗ Aubin : *Et. Fessard sc. Aug. de Sᵗ Aubin scupᵗ 1755.*

3ᵉ — Celui qui est décrit.

Le portrait de Malherbe décrit ci-dessus se trouve en tête des *Poësies | de | Malherbe | Rangées par ordre Chronologique | avec | un discours sur les Obligations que | la langue et la poësie Françoise ont à | Malherbe et quelques Remarques | historiques et critiques. | A Paris | de l'Imprimerie de Joseph Barbou | rue Saint-Jacques aux Cigognes. | MDCCLVII.* — (Un volume in-8°.)

336. MARIE-ANTOINETTE. — Elle est assise sur son trône, de 3/4 à G., relevant des deux mains la France qui s'agenouille devant elle. Les trois Grâces sont sur un nuage au-dessus de sa tête, tenant une couronne royale. Derrière elle, Minerve, un lis à la main ; les Vertus, personnifiées par des femmes, s'empressent autour du trône. — Médaillon ovale, encastré dans un encadrement rectangulaire orné d'un semis de fleurs de lis et comprenant une tablette inférieure. — H. 0ᵐ250, L. 0ᵐ160.

Les grâces sur son front soutiennent la couronne,
Minerve un lis en main la France à ses genoux,
Et toutes les Vertus environnant son Trone,
Assurent à jamais à son auguste Epoux,
Le prix du bonheur qu'il nous donne.

Présenté à la Reine, Par son très hum ble et très obeissant et fidèle sujet, De Longueil.

C. N. Cochin fils inv. *Le 3 Juin 1776.* *De Longueil sculp.*

A Paris chez l'Auteur rue de Sève vis à vis les Incurables.
Et chez Basan rue Serpante à l'Hotel Serpante.

1ᵉʳ ÉTAT. Eau-forte pure. Le médaillon ovale seul avant l'encadrement. En B., au-dessous du T. ovale entourant ce médaillon, à la pointe et à rebours : *Aug. de Sᵗ Aubin aquâ Forti sculp. | 1775.*

2ᵉ — Eau-forte pure, avec l'encadrement. L'inscription à la pointe qu'on lit à l'état ci-dessus a disparu. Dans une épreuve de cet état qu'on trouve au Cabinet des Estampes on lit, au crayon, de la main de Sᵗ Aubin : *C. N. Cochin filius delin. — Aug. de Sᵗ Aubin aquâ forti scul. La bordure par P. P. Choffard.*

3ᵉ — Celui qui est décrit.

337. MIRABEAU (*Victor-Riquetti, Marquis de*). — De face, le corps de 3/4 à G., en cuirasse, à mi-corps. Un grand manteau flotte sur son épaule droite. Il a la tête nue. Ses longs cheveux bouclés lui encadrent les joues et pendent derrière son dos. — Encadrement rectangulaire comprenant une tablette inférieure. — H. 0ᵐ200, L. 0ᵐ126. — (Gravé en 1759 par Fessard et Sᵗ Aubin.)

L'AMI
DES HOMMES.

Peint par Vanloo père. *Gravé par Et. Fessard Graveur du Roi et de sa Bibliothèque 1759.*

A Paris chez l'auteur à la Bibliothèque du Roi Et chez Mʳ Le Noir notaire rue Sᵗ Honoré vis à vis rue de l'Echelle
Chez Chaubert rue du Hurpois. *Et chez Joullain Mᵈ d'Estampes quay de la Mégisserie.*

Sur une épreuve de ce portrait qui se trouve au Cabinet des Estampes, dans l'œuvre de Sᵗ Aubin, on lit, en H., au M., sur l'encadrement, au crayon et de la main de Sᵗ Aubin : Mᶦˢ DE MIRABEAU.

CATALOGUE DE L'ŒUVRE DE A. DE SAINT-AUBIN.

338. *MONTBAREY* (*La Princesse de*). — De pr. à D., à mi-corps. Elle a sur la tête un vaste échafaudage de cheveux dont les boucles sont étagées les unes au-dessus des autres, et au haut duquel est posé une sorte de bonnet en mousseline tuyautée. Autour du cou, un petit collier formé d'une étoffe bouillonnée, un fichu sur les épaules. — Médaillon ovale, fixé en H., au M., par un anneau et un nœud de rubans, à un encadrement rectangulaire. — H. 0m192, L. 0m132. — (Gravé à l'eau-forte par M. de St Aubin en 1779, ce portrait a été terminé au burin par M. Laurent.)

Aug. St Aubin. sculp. Aqua forti. (à la pointe).

339. *PENTHIÈVRE* (*L. J. M. DE BOURBON, Duc de*). — Il est à mi-corps, de 3/4 à D., la tête de face, un grand cordon autour du corps, la Toison d'or suspendue au cou. Il est sur un champ de bataille au fond duquel on voit, à D., des cavaliers combattant. — Encadrement rectangulaire au haut duquel on voit, au M., une couronne de laurier, et, en B., une tablette comprenant un cartouche où sont les armes des Penthièvre. — H. 0m310, L. 0m224. — (Gravé en 1777 par Fessard, et terminé par St Aubin.)

L. J. M. DE BOURBON DUC DE PENTHIÈVRE.

Cura pii Diis sunt *et qui coluere coluntur.*
 Ov. Met.

Ce portrait commencé par Et. Fessard a été terminé par Aug. de St Aubin.

1er ÉTAT. La tête est à l'état d'eau-forte, et toute la partie droite de l'estampe, dans sa partie inférieure, est encore complétement blanche. Simple T. C. Avant toutes lettres.
2e — La tête est à l'état d'eau-forte pure. Le reste de l'estampe est presque terminé. — Même encadrement qu'à l'état décrit. En B., autour des armes, deux grandes branches, l'une de laurier, l'autre de chêne, en sautoir, qui couvrent la tablette blanche où doit être mis ultérieurement le nom du personnage représenté. Avant toutes lettres.
3e — Celui qui est décrit.

340. *PENTHIÈVRE* (*L. J. M. DE BOURBON, Duc de*). — C'est le même que le précédent, mais réduit, et en ovale au lieu d'être rectangulaire. De plus, on a fait disparaître le champ de bataille, et le fond n'est plus qu'un ciel sur lequel se détache le portrait. — Médaillon ovale, encastré dans un encadrement rectangulaire comprenant une tablette inférieure. — H. 0m310, L. 0m224.

LOUIS JEAN MARIE DE BOURBON,

Duc de Pentièvre *Grand Amiral de France*

Né à Rambouillet *le 16 novembre 1725.*

Mort le 4 mars 1793 des suites *du 21 janvier précédent.*

St Aubin del. et sculp.

Présenté à Madame la Duchesse douairière d'Orléans

Par son très Humble très Respectueux serviteur,
Remoissenet.

A Paris chez Remoissenet M. d'Estampes quai Malaquais n° 9.
Déposé à la Direction Royale de l'Imprimerie et de la Librairie.

1er ÉTAT. Réduction en ovale de la planche ayant servi pour le portrait précédent. Elle est un peu plus grande encore que dans les états ci-dessous. On remarque au bas du portrait un bout de la ceinture que l'on voyait dans la planche originale et qui a disparu au 2e état ci-dessous. — Médaillon ovale, entouré d'un simple T. ovale.
2e — La planche est un peu plus petite qu'au 1er état, et le bout de ceinture qu'on voyait à cet état a disparu. — Médaillon ovale, entouré d'un simple T. ovale.
3e — Avant les mots : S^t *Aubin del. et sculp.* et les deux lignes : *A Paris chez Remoissenet...* etc., et : *Déposé à la...* etc. Le reste comme à l'état décrit.
4e — Celui qui est décrit.

341. *PEYSSONNEL* (J. A.). — Assis sur une chaise, à mi-corps, de 3/4 à D., la tête de face. Il a une main passée, sur sa poitrine, dans l'ouverture de son gilet, l'autre main tenant, à la hauteur de son épaule, un vase dans lequel est une branche de corail. — Médaillon ovale, encastré dans un encadrement rectangulaire comprenant une tablette inférieure. — H. 0^m141, L. 0^m092. — (Gravé par S^t Aubin en 1757, sous le nom de Fessard.)

J. A. PEYSSONNEL ECUYER.

Docteur en médecine
Correspondant associé des Acad. des Sciences de Paris
Londres, Montpelier, Marseille et Rouen. Né le 19 juin 1694.

Allais pinx. (à la pointe). *Fessard sculp.* (à la pointe).

1er ÉTAT. On lit sur la tablette, à la troisième ligne : *Corresp.*, au lieu de *Correspondant*. Avant les inscriptions qui se trouvent en B., au-dessous de l'encadrement, à D. et à G., et qui sont relatives aux artistes. Dans l'épreuve qui est au Cabinet des Estampes on lit, en B., au-dessous de l'encadrement, de la main de S^t Aubin, au crayon : *Aug. S^t Aubin sculp.* 1757.
2e — Celui qui est décrit.

342. *VERTOT*. — De face, la tête légèrement de 3/4 à G., en soutane, manteau derrière le dos, un rabat au cou. — Médaillon ovale, encastré dans un encadrement rectangulaire comprenant une tablette inférieure. — H. 0^m148, L. 0^m085.

VERTOT.

Peint par J. Delyen. *Gravé par P. G. Langlois l'an 4.*

1er ÉTAT. Eau-forte pure. Tablette blanche. Avant toutes lettres.
2e — Avant le nom du personnage représenté. Le reste comme à l'état décrit.
3e — Celui qui est décrit.

CATALOGUE DE L'ŒUVRE DE A. DE SAINT-AUBIN.

IIIᵉ SUBDIVISION. — PORTRAITS GRAVÉS D'APRÈS A. DE SAINT-AUBIN PAR D'AUTRES ARTISTES QUE LUI.

343. *DE LAUNAY* (*Nicolas*). — De pr. à G., habit brodé sur les coutures, en buste. — Médaillon circulaire, fixé en H., au M., par un nœud de rubans et un anneau, à un encadrement rectangulaire comprenant une tablette inférieure. — H. 0ᵐ179, L. 0ᵐ120. — (Gravé en 1780.)

> N. DE LAUNAY GRAVEUR DU ROI.
>
> *A Monsieur Nicolas de Launay*
> *De l'Academie Royalle de Peinture et Sculpture*
> *Et membre de celle des Beaux-Arts de Dannemarck.*
> *Par son très humble et très obeissant serviteur et Elève. F. Huot.*

Gravé d'après le Dessein d'Augustin de Sᵗ Aubin de l'Academie Royalle de Peinture et Sculpture.
par F. Huot en 1780.

1ᵉʳ ÉTAT. Celui qui est décrit.

2ᵉ — La planche a été agrandie, et la disposition de la lettre, en B., est toute différente. On a rajouté une deuxième tablette au-dessous de la première dont on a enlevé l'entablement, et que l'on a ensuite remontée contre le médaillon. — On lit en H., sur la bordure du médaillon, au M. : NICOLAS DE LAUNAY, GRAVEUR DU ROI. — H. 0ᵐ190, L. 0ᵐ120.

> *A Monsieur Nicolas de Launay,*
> *De l'Academie Royalle de Peinture et Sculpture,*
> *Et membre de celle des Beaux-Arts de Dannemarck.*
> *Par son très humble et très obeissant serviteur et Elève. F. Huot.*
>
> *Célèbre dans son Art, Citoyen vertueux,*
> *Bon parent, bon ami, par dessus tout bon Père,*
> *Ses Talents et son cœur toujours certains de plaire,*
> *Feront chérir son nom, à ses derniers neveux.*

Gravé d'après le dessein d'Augustin de Sᵗ Aubin de l'Académie Royale de Peinture et Sculpture.
Par F. Huot en 1780.

344. *FAUCHET* (*Claude*). — De face, son rabat au cou, croix épiscopale pendue sur la poitrine à un large ruban. — Médaillon ovale, encastré dans un encadrement rectangulaire comprenant une tablette inférieure. Sur le haut de la tablette on lit : CLAUDE FAUCHET, *Evêque du Calvados*. Sur le bas de cette tablette : *Député à l'Assemblée Nationale* 1791. Sur la tablette on voit un trophée composé d'un livre des Évangiles, une crosse, une mitre, un bonnet rouge au bout d'un bâton, etc., etc. — H. 0ᵐ187, L. 0ᵐ124.

Mⁱᵉ Anᵉ Croisier delin. et sculpᵗ.

Dans la Chaire, au Sénat, Citoyen, Orateur,
Qui le voit, qui l'entend, l'aime et lit dans son cœur.

Chez l'auteur, rue de l'Arbre-Sec Maison de Mʳ Monnot Notaire vis-à-vis la Rue Bailleul nº 11.

1ᵉʳ ÉTAT. Eau-forte pure. Avant toutes lettres, mais avec les inscriptions qui sont sur les livres et les papiers dessinés sur la tablette.

2ᵉ — Épreuve terminée. Avant toutes lettres. Mêmes inscriptions qu'au 1ᵉʳ état.

110 CATALOGUE DE L'ŒUVRE DE A. DE SAINT-AUBIN.

3ᵉ — En B., au-dessous de l'encadrement, à la pointe, à G., le monogramme entrelacé : *AS*. Sans aucunes autres lettres. Mêmes inscriptions qu'au 1ᵉʳ état.
4ᵉ — En B., au-dessous de l'encadrement, à la pointe, à G., le monogramme entrelacé *AS*, suivi des mots : *del et sc*. Sans autres lettres. Mêmes inscriptions qu'au 1ᵉʳ état.
5ᵉ — Avant les deux vers qui sont au-dessous de l'encadrement, et avant les mots : *Chez l'auteur rue de l'Arbresec......* etc. Le reste comme à l'état décrit.
6ᵉ — Celui qui est décrit.

345. *FEMME* (*Tête de*). — En buste, de pr. à D., cheveux poudrés, un petit bonnet posé sur le haut de la tête, un ruban noir autour du cou, un fichu sur les épaules. — T. C. — H. 0ᵐ117, L. 0ᵐ074. — (Gravé en 1769.)

Jh Le Fer sculp. 1769.

Petite eau-forte.
Sur l'épreuve que j'ai vue de cette pièce au Cabinet des Estampes, dans l'œuvre de Sᵗ Aubin, on lit en B., à G., au crayon, de la main de cet artiste : *Aug. de Sᵗ Aubin del.*

346. *FILLE* (*Jeune*). — En buste, de pr. à G., fichu de mousseline tuyauté sur le cou et les épaules. — Médaillon circulaire, entouré d'un T. et d'un fil. circulaires. — H. 0ᵐ127, L. 0ᵐ127.

Petite pièce en couleur, au pointillé, dans le genre des gravures de Bartholozzi. Avant toutes lettres.
Sur l'épreuve que j'ai vue de cette pièce au Cabinet des Estampes, dans l'œuvre de Saint-Aubin, on lit, en B., au crayon, de la main de cet artiste : *Aug. Sᵗ Aubin ad vivum del.* 1785. *Adel. Hautot sculp.*

347. *HEINECKEN* (*Charles-Frédéric*). — De pr. à D., en buste. — Médaillon circulaire, fixé en H., au M., par un nœud et un anneau, à un encadrement rectangulaire. — H. 0ᵐ179, L. 0ᵐ125. — (Gravé en 1770.)

CHˡᵉˢ Frⁱᶜ DE HEINECKEN.
Chevʳ du Sᵗ Emp.
Gravé par lui-même.

August. de Sᵗ Aubin del. 1770.

348. *HEINECKEN* (*Madame de*). — De pr. à G., un petit bonnet posé sur le haut de la tête, robe-peignoir avec petit capuchon derrière la tête. —Médaillon circulaire, fixé en H., au M., par un anneau et un nœud de rubans, à un encadrement rectangulaire. — H. 0ᵐ180, L. 0ᵐ128. — (Gravé en 1770.)

DULCISSIMAE MATRIS.
*imaginem filius obsequens,
aqua forti expressit.*
C. F. DE HEINECKEN.

Aug. de Sᵗ Aubin ad vivum del. 1770.

1ᵉʳ ÉTAT. Eau-forte pure. Avant l'encadrement rectangulaire. Sans aucunes lettres.
2ᵉ — Celui qui est décrit.

349. *NECKER* (*Jacques*). — De face, la tête légèrement de 3/4 à G. — Médaillon ovale, encastré dans un encadrement rectangulaire comprenant une tablette inférieure dans laquelle on voit un bas-relief représentant des petits génies dans différentes poses. Les uns lisent dans des livres, les autres ramassent des papiers. L'un d'eux s'en va, en volant en l'air, accrocher un médaillon, sur lequel on lit le nom de Necker, à un temple antique où sont déjà accrochés ceux de Sully et de Colbert. Sur un des livres que tient un des petits génies on lit : *Eloge de Colbert.* | *Jouis de ta | Gloire. les | hommes com | mencent à te | connoître.* Sur un autre livre placé, à D., sur un trône, on lit également : *De l'importance des | opinions Religieuses.* En H., sur la bordure du médaillon, au M., en lettres noires : Mʳ NECKER.—

CATALOGUE DE L'ŒUVRE DE A. DE SAINT-AUBIN.

H. 0ᵐ203, L. 0ᵐ142. — (Gravé en couleur par M. Sergent. Le portrait de Necker est d'après J. J. Duplessis; le bas-relief par M. de Saint-Aubin, qui a gravé à l'eau-forte le trait de cette planche en 1789.)

Gravé d'après le tableau Original de M. Duplessis Peintre du Roi sous la direction de Sᵗ Aubin Graveur du Roi par A. F. Sergent.
A Paris chez Mʳ de Sᵗ Aubin, rue des Prouvaires nº 54. Et chez Mʳ Sergent rue Mauconseil nº 62. — Avec Privilège du Roi.

Imprimé par Chapuy.

1ᵉʳ ÉTAT. Eau-forte pure. Tablette blanche. Avant toutes lettres.

2ᵉ — Le nom du personnage en H., sur la bordure du médaillon, en lettres grises. En B., sur la tablette, les inscriptions qui sont sur les livres sont d'une écriture plus lourde, plus grossière qu'à l'état décrit, et, de plus, sont coupées différemment. Les petits personnages représentés sur le bas-relief ont une teinte bronzée qu'ils ont perdue à l'état décrit. Sans autres lettres.

3º — En H., sur la bordure du médaillon, en lettres grises, le nom du personnage. En B., au-dessous de l'encadrement : *Gravé d'après le Tableau original de M. Duplessis sous la direction de Mʳ de Sᵗ Aubin Graveur du Roi par A. F. Sergent.* | 1789. | *A Paris chez Mʳ de Sᵗ Aubin rue des Prouvaires nº 54 et chez Mʳ Sergent rue Meauconseil nº 62 — Avec Privilège du Roi — Imprimé par Chapuy.* Le bas-relief a la même teinte et les mêmes inscriptions qu'au 2ᵉ état.

4º — En H., sur la bordure du médaillon, en lettres noires : Mʳ NECKER. Les inscriptions sur le bas-relief et la couleur de ce bas-relief comme à l'état décrit. Sans autres lettres.

5ᵉ — Celui qui est décrit.

Sur une feuille imprimée qui servait de prospectus à la vente du portrait précédent, on lisait : « *Portrait de Mʳ Necker, Ministre d'État, Directeur Général des Finances.* Format in-4º. Gravé en couleur, d'après le tableau original de Mʳ Duplessis, Peintre du Roi, sous la direction de Mʳ de Sᵗ Aubin, graveur du Roi et de la Bibliothèque, par A. F. Sergent. Se vend à Paris chez Mʳ de Sᵗ Aubin rue des Prouvaires nº 54, et chez M. Sergent rue Mauconseil nº 62. — Prix 4 l. »

Explication de l'allégorie qui est au bas du portrait de M. Necker. — Des génies ont rassemblé les ouvrages de ce grand homme. L'un d'eux indique un passage de l'*Éloge de Colbert* qui peut lui être justement appliqué. Un autre va attacher au temple de la Gloire et de l'Immortalité son médaillon, et le placer entre celui de Sully et celui de Colbert. La corne d'abondance explique le résultat des sages et savantes opérations de ce ministre. Sous une espèce de pavillon, dans un lieu de silence, le livre de l'*Importance des opinions Religieuses* posé sur un riche coussin et répandant une lumière douce, symbole de la satisfaction intérieure que laisse dans l'âme la lecture de ce bel et touchant ouvrage.

350. **PALISSOT** (*Charles*). — De face, en buste, la tête de 3/4 à D. — Médaillon fixé en H., au M., par un anneau et un nœud de rubans, à un encadrement rectangulaire. — H. 0ᵐ114, L. 0ᵐ079.

CHARLES | PALISSOT.
Né à Nancy. | Le 3 Janver 1730.

De Sᵗ Aubin pinx. *Poletnich sculp.*

Livor Aristophanem, infido quem nomine dixit,
Hunc et Aristophanem, Gloria jure vocat.
Par M. Brunet.

Le portrait de Palissot décrit ci-dessus se trouve en tête du 1ᵉʳ volume de : Theâtre | et | Œuvres | diverses | de M. Palissot de Montenoy | de la société Royale et littéraire | de Lorraine etc. | « Principibus placuisse viris non ultima laus est. | A Londres | Et se trouve à Paris | chez Duchesne Libraire rue S. Jacques | au Temple du Goût, au dessous de la Fontaine S. Benoit. | MDCCLXIII. — (3 vol. in-12.)

351. **PIERRE LE GRAND**. — De 3/4 à D., en cuirasse, un grand cordon en travers sur la poitrine. — Médaillon ovale, encastré dans un encadrement rectangulaire comprenant une tablette inférieure. — En H., au-dessus

du médaillon, au M., une trompette, une couronne de laurier et une petite banderole de papier sur laquelle on lit : ' PIERRE LE GRAND. — H. 0ᵐ181, L. 0ᵐ123.

> Né en 1672, il règna seul en 1689. Fait la conquête d'Asoph en 1696, va en Hollande en 1697 et en Angleterre en 1698. Perd la Bataille de Narva en 1700. Répare cette perte. Fait de grands changeméns dans les Usages, dans les Mœurs, dans l'Etat et dans l'Eglise. Jette les premiers fondemens de Pętersbourg en 1703. Gagne la Bataille de Pultava en 1709. Malheureuse campagne du Pruth en 1711. Vient en France en 1717. Fait couronner sa femme Catherine en 1724, et Meurt à Moscou en 1725.

A. S. A. del. B. P. sc. 1771.

Se Vend à Paris aux Adresses ordinaires.

352. SAINT-AUBIN (Augustin de). — De pr. à G., assis sur une chaise, un carton à dessin sur ses genoux, sur lequel il a une main posée. Avec son porte-crayon qu'il tient de son autre main, levé à hauteur de son œil, il prend une mesure dans l'espace. Au fond, derrière lui, à D., sur un chevalet, une toile ébauchée. — T. C. En B., à G., dans l'intérieur du dessin, à la pointe : *De Sᵗ Aubin del* | 1764; à D., à la pointe également et à rebours : *G. s.* — H. 0ᵐ197, L. 0ᵐ145. — (Gravé par Jules de Goncourt en 1858.)

Imp. par A. Delâtre rue Sᵗ Jacque. 171. (à la pointe).

AUGUSTIN DE SAINT-AUBIN (à la pointe).

Cette eau-forte sert à illustrer, page 16, le livre suivant : *Edmond et Jules de Goncourt* | *Les Saint-Aubin.* | *Etude* | *Contenant quatre portraits inédits* | *gravés à l'eau forte.* | *Paris, E. Dentu Palais-Royal Galerie d'Orléans.* | *1859.* | *Droits de traduction et reproduction réservés.*

Le dessin de Sᵗ Aubin, d'après lequel cette gravure a été faite figurait en 1854 à la vente Renouard. Il est aujourd'hui la propriété de M. Edmond de Goncourt.

353. SAINT-AUBIN (Augustin de). — De pr. à D., ses cheveux rejetés en arrière. Col de chemise tuyauté, et ouvert sur le cou. — Médaillon ovale encastré dans un encadrement rectangulaire.

A. De S. Aubin del. Ad. Varin sculp.

SAINT-AUBIN.
(Augustin de).
Dessinateur et Graveur Académicien.
Né à Paris 1736 † 1807.
Paris Vignères Edʳ 21 Rue de la Monnaie.
Houiste Imp. 5. Rue Hautefeuille Paris.

1ᵉʳ ÉTAT. En B., en dessous de l'encadrement, à la pointe, à G. : *Aug. de Sᵗ Aubin del.* — Au M. : 1875. — A D. : *R. Adolphe Varin sc.* Sans autres lettres.
2ᵉ — Mêmes lettres qu'à l'état ci-dessus. Au-dessous, au M., en anglaise : *Augustin de Saint-Aubin.* Sans autres lettres.
3ᵉ — Celui qui est décrit.

354. Sᵗ NON (J. C. Richard, abbé de). — Petit portrait de face, perruque à ailes de pigeon, petit manteau derrière le dos, jabot de dentelle. — Médaillon ovale, entouré d'un T. et d'un fil. ovales. — H. 0ᵐ082, L. 0ᵐ065. — En B., au-dessous du fil., au M. :

Réduit et gravé d'après l'original en pastel de A. S. Aubin en 1774.
J. C. RICHARD ABBÉ DE Sᵗ NON.
Auteur du Voyage pittoresque de Naples et de Sicile.
Ce qu'à nos Jardins
Sont les Fleurs
Les Arts le sont à la Vie.
Déposé à la Bibliothèque.

CATALOGUE DE L'ŒUVRE DE A. DE SAINT-AUBIN.

355. (A) *SWIETEN (Gérard, L. B. van)*. — De pr. à G., en buste. — Médaillon circulaire, fixé en H., au M., par un anneau et un nœud de rubans, à un encadrement rectangulaire comprenant une tablette inférieure. — H. 0m183, L. 0m131.

> GERARDUS L. B. VAN SWIETEN.
>
> *August. Imperato. et Imperatric.*
> *a. consil. archiatr. comes.*

Dessiné par Aug. de St Aubin. *Gravé par N. Pruneau* 1771.

Se vend à Paris chez l'Auteur rue de la Harpe au Collège de Narbonne.

1er État. Avant les mots : *Se vend à Paris*..... etc. Le reste comme à l'état décrit.
2e — Celui qui est décrit.

(B) Petite reproduction au trait dans le même sens que l'original. — Encadrement circonscrit de deux fil. avec tablette inférieure. En H., entre l'encadrement et les fil., au M. : *Hist. des Pays-Bas*; au-dessus des fil., à D. : Tom. *XLVII*, page 474. — H. 0m091, L. 0m058.

> VAN SWIETEN.

A. de St Aubin del. *Ad. Varin sculp.*

Ce portrait se trouve dans la *Biographie universelle de Michaud*, tome 47, page 474.

Mercure de France, janvier 1772. — Portrait de M. Van Swieten, médecin et conseiller intime de l'Empereur et de l'Impératrice Reine, dessiné par Augustin St Aubin et gravé par N. Pruneau. A Paris chez l'auteur, rue de La Harpe, au collége de Narbonne. Prix : 1 liv. Ce portrait, en forme de médaillon, est de profil. Il sera très-bien placé à la tête des savants écrits que M. Van Swieten a publiés sur plusieurs objets intéressants de la médecine.

Catalogue hebdomadaire, 7 xbre 1771, n° 49, art. 18. — Portrait de M. le Baron Girard Van Zwieten, docteur en médecine, dessiné par M. St Aubin et gravé par M. Pruneau. A Paris, chez l'auteur, rue de La Harpe, au collége de Narbonne.

Nous ajoutons ici un portrait qui porte la mention St Aubin sculpt. *Nous ne sommes pas absolument convaincus que ce portrait soit gravé par notre artiste, néanmoins nous n'osons affirmer le contraire, et, dans le doute, nous en donnons la description, dans l'espoir que quelque amateur pourra nous éclairer ultérieurement et nous fixer à cet égard.*

356. *BERTON (Henri Montan)*. — De 3/4 à G., en buste, la tête presque de face : cravate blanche, habit à grand col rabattu et à la boutonnière duquel on voit une croix et une fleur de lis. — Médaillon circulaire, encastré dans un encadrement rectangulaire au bas duquel on voit une lyre de forme ancienne. — Ce premier encadrement est entouré d'un second encadrement formé par des médaillons circulaires qui se touchent les uns les autres et dans lesquels sont inscrits les titres des opéras créés par Berton. En H., au M., au-dessus du premier encadrement : Henry Montan Berton. — H. 0m244, L. 0m180.

Dumont delt. *St Aubin sculpt.*

> *Tour à tour gracieux, doux, sublime, hardi,*
> *Il n'est pas de succès que son talent n'obtienne,*
> *Il a pris pour modèle, et Gluck et Sacchini,*
> *Instruit à leur école il a crée la sienne.*
>
> *Villiers.*

1er ÉTAT. Le portrait avec le premier encadrement seul, sans aucunes lettres, avant la croix à la boutonnière.
2e — Avec le deuxième encadrement. Les médaillons du bas du deuxième encadrement sont en blanc, sans inscriptions dedans. — Au bas des vers, à D. : *Villier*, au lieu de *Villiers*. Le reste comme à l'état décrit, avant la croix à la boutonnière.
3e — Un médaillon en blanc dans le bas du deuxième encadrement, à D. C'est celui qui est entre le médaillon ayant l'inscription : *Roger*, et celui ayant : *Le premier navigateur*. — Le reste comme à l'état décrit.
4e — Celui qui est décrit.
5e — On a caché les vers avec un cache-lettres. De plus, on a ajouté trois médaillons en H., entre le premier et le deuxième encadrement, pour y ajouter des pièces nouvelles.
6e — On a ajouté encore deux médaillons en plus en B., entre le premier et le deuxième encadrement, un à D., l'autre à G. Les vers sont cachés avec un cache-lettres. Le reste comme à l'état décrit.

IIᵉ SECTION

PIÈCES PARUES PAR SUITES OU FAISANT PENDANT

ET CLASSÉES AUTANT QUE POSSIBLE PAR ORDRE CHRONOLOGIQUE.

Pièces allégoriques en travers. — (Neptune sur la mer. — Vénus sur un Dauphin. — Femme sur un nuage tenant le portrait en médaillon du Roi Louis XV). — 1758.

Suite de 3 Planches à l'eau-forte.

357. — Neptune, sur la mer, couché dans un char qui porte un ballot de commerce. Ce char est traîné par des tritons et des dauphins. Neptune, de face, son trident à la main, sa couronne sur la tête, regarde vers la G. Au fond, à D., des navires. — T. C. — H. 0ᵐ128, L. 0ᵐ331.

358. — Sur la mer, au fond de laquelle on voit, à D., des bateaux, Vénus, couchée sur le dos d'un dauphin et ayant près d'elle une naïade sur l'épaule de laquelle elle a une main posée. De son autre main elle prend des fleurs que lui présente un petit génie. Un amour, à D., couché sur un dauphin, s'apprête à lancer une flèche avec son arc. A G., un autre amour, à cheval sur un dauphin, tient à la main une torche enflammée.— T. C. — H. 0ᵐ128, L. 0ᵐ331.

359. — Assise sur un nuage, une femme, de face, la tête de pr. à D., une couronne sur la tête, tient d'une main une couronne de laurier et de l'autre un médaillon sur lequel est la tête de Louis XV, de pr. à D. Un petit génie, à D., lit dans un livre, près d'un écusson où sont les armes de France, que recouvre une peau de lion. A G., un autre petit génie soutient le médaillon où est le portrait du Roi; un autre tient une corne d'abondance d'où s'échappent des croix, une couronne, un sceptre. — T. C. — H. 0ᵐ128, L. 0ᵐ331.

Sur les épreuves qui existent de ces trois planches au Cabinet des estampes, on lit en B., à la plume, de la main même de Sᵗ Aubin, au-dessous du T. C., à G. : *Francin inv.*, et au M. : *Aug. de Sᵗ Aubin Aquâ forti sculp.* 1758.

Les Cinq Sens. — 1760. — Suite de 7 planches.

360. (*LA VUE.*) — Une jeune femme assise, de face, sur une chaise de paille, dans un petit intérieur. Les pieds posés sur un tabouret de bois, elle regarde, la tête baissée, un ouvrage de broderie qu'elle tient devant elle des

deux mains. Près d'elle, à D., sur une table, un panier à ouvrage avec une paire de ciseaux; au fond, un lit; sur le premier plan, un chat jouant avec une pelote de fil. — T. C. — H. 0m203, L. 0m146.

1er ÉTAT. Eau-forte pure.
2e — Épreuve tirée en rouge en imitation de lavis.
3e — La même, tirée au bistre, en imitation de sépia; c'est l'état ci-dessus décrit. Dans l'épreuve qui existe de cet état au Cabinet des estampes, on voit sur la tête, les cheveux, le cou et les bras de la jeune femme, des retouches au crayon rouge, de la main de St Aubin. On lit en B., au crayon, au-dessous du T. C., au M.: LA VUE.

361. (*L'OUÏE*, 1re *planche*.) — Une femme assise sur une chaise, dans un appartement, de pr. à D., en train de jouer de la harpe. A G., appuyée contre une chaise, la boîte de la harpe. — T. C. — H. 0m203, L. 0m146.

1er ÉTAT. Eau-forte pure.
2e — Épreuve tirée au bistre en imitation de sépia; c'est l'état ci-dessus décrit. Dans l'épreuve qui existe de cet état au Cabinet des estampes, on voit de nombreuses retouches au crayon de la main même de St Aubin, notamment dans les cheveux, dont la disposition est toute différente.

Le dessin d'après lequel St Aubin a gravé la planche ci-dessus décrite fait actuellement partie du cabinet de M. Mahérault.

La Gazette des Beaux-Arts, tome II, page 249, a reproduit un dessin attribué à A. de St Aubin comme une variante de la pièce ci-dessus. Nous décrivons ci-dessous cette reproduction sous la rubrique : *Gazette des Beaux-Arts*, à la section : *Illustrations d'ouvrages divers*.

362. (*L'OUÏE*, 2e *planche*.) — Ici, c'est une jeune personne assise sur une chaise, dans un intérieur, de face, et jouant de la guitare. Derrière elle, un clavecin sur lequel est posé un violon; à D., une harpe et un pupitre à musique. — T. C. — H. 0m203, L. 0m147.

1er ÉTAT. Eau-forte pure.
2e — Épreuve tirée au bistre en imitation de sépia. Dans cet état, qui est celui qui est décrit, la tête de la jeune femme a été complètement refaite. Les yeux, qui dans le premier état étaient fort grands, ronds et regardant de face, sont ici tout petits et fixés sur la guitare. Les cheveux sont disposés différemment. Dans l'épreuve que possède de cet état le Cabinet des estampes, il y a de nombreuses retouches au crayon de la main de St Aubin.

363. (*L'ODORAT*.) — Dans un jardin, une jeune femme assise sur une chaise de paille, près d'une table ronde en pierre, sur laquelle elle s'accoude. Elle est de face, la tête de pr. à D., et respire un bouquet de roses qu'elle tient à la main. Derrière elle, un mur couvert de treillages sur lesquels court une vigne. A ses pieds, à G., un arrosoir et un râteau. — T. C. — H. 0m201, L. 0m144.

1er ÉTAT. Eau-forte pure. Sur une épreuve de cet état que possède le Cabinet des estampes on lit, au-dessous du T. C., en B., à G., à l'encre, de la main de St Aubin : *Aug. de St Aubin, inv. et sculp.* 1760.
2e — Épreuve tirée au bistre en imitation de sépia; c'est l'état décrit. Sur une épreuve de cet état que possède le Cabinet des estampes, on lit, en B., au-dessous du T. C., au M., au crayon, de la main de St Aubin: L'ODORAT.

364. (*LE GOUT*.) — Jeune femme assise sur une chaise, de face, la tête de 3/4 à G.; ses jambes sont croisées, et ses pieds reposent sur une petite niche d'où sort un petit chien. Elle est accoudée, à D., sur une table, ses deux mains tenant son éventail. Au fond, sur la console d'une cheminée, deux tasses avec leurs soucoupes. — T. C. — H. 0m204, L. 0m144.

1er ÉTAT. Eau-forte pure. Sur une épreuve de cet état que possède le Cabinet des estampes, la tête est légèrement ombrée au crayon.
2e — Épreuve tirée au bistre en imitation de sépia; c'est l'état décrit.

CATALOGUE DE L'ŒUVRE DE A. DE SAINT-AUBIN.

365. (*LE TACT.*) — Une jeune femme dans un intérieur, assise sur une chaise, près d'une table sur laquelle elle est accoudée, de 3/4 à D., une de ses mains soutenant sa joue, l'autre reposant sur ses genoux. Sur la table, un livre et un objet de broderie. — T. C. — H. 0m204, L. 0m143.

1er État. Eau-forte pure. Sur une épreuve de cet état que possède le Cabinet des estampes, on lit, en B., au-dessous du T. C., à G., à l'encre, de la main de St Aubin : *Aug. de St Aubin. inv. et sculp.* 1760.

2e — Épreuve tirée au bistre en imitation de sépia; c'est l'état décrit. Sur une épreuve que possède de cet état le Cabinet des estampes, la tête est refaite, avec des retouches au crayon; on voit des traits de sanguine sur le corsage, le fichu et la main qui est sur les genoux. On lit, au crayon, sur le livre qui est posé sur la table, et de la main même de St Aubin : *Traité | du | bon | sens.*

Types du XVIII siècle. (*La Provençale, l'Abbé Blondin, la Fruitière, Blaise, Colin, Collette.*) Vers 1760. — Suite de 6 planches.

366. LA PROVENÇALE. — Dans la campagne, une jeune femme en costume de bergère, ébauchant un pas de danse. Elle a les deux bras étendus et légèrement arrondis à D. et à G. Un petit chapeau de paille sur la tête, une guirlande de roses en travers de son corsage. — T. C. — H. 0m116, L. 0m066. — Petite eau-forte.

A. de St Aubin del.

LA PROVENÇALE.

A Paris rue S. Jacques. 1.

367. L'ABBÉ BLONDIN. — De face, dans une rue bordée de maisons. Il est en culottes courtes, habit ajusté, avec petit manteau pendant le long du dos. Une main dans la poche de derrière de son habit, l'autre tenant un chapeau claque avec lequel il se garantit des rayons du soleil. — T. C. — H. 0m116, L. 0m066. — Petite eau-forte.

A. de St Aubin del.

L'ABBÉ BLONDIN.

2.

368. LA FRUITIÈRE. — Sur une place publique, de face, une main appuyée à la hanche, l'autre sur un panier qu'elle porte devant elle, fixé par une courroie autour de son corps. Jupon court, avec jupe retroussée sur ce jupon. — T. C. — H. 0m116, L. 0m066. — Petite eau-forte.

LA FRUITIÈRE.

3.

369. BLAISE. — Savetier assis dans la campagne, sur une chaise de bois. Il a un soulier posé sur une de ses jambes et fixé par une courroie sans fin dont le bout passe dans le pied qui pose à terre; une main étendue en avant, il a la tête tournée vers la G. A D., au fond, des hommes attablés devant une auberge. — T. C. — H. 0m119, L. 0m066. — Petite eau-forte.

BLAISE.

4.

370. COLIN. — Un jeune berger, de 3/4 à D., le haut du corps légèrement incliné de ce côté, les deux

mains croisées à hauteur de sa poitrine. Culottes courtes, nœud de rubans sur l'épaule, ceinture rayée autour du corps. A ses pieds, à terre, sa houlette. Au fond, une ferme. — T. C. — H. 0m116, L. 0m066. — Petite eau-forte.

A. de St Aubin del.

COLIN.

5.

371. *COLLETTE.* — Dans la campagne, de 3/4 à G., la tête légèrement penchée de ce côté. Elle pleure et est en train de s'essuyer les yeux avec son tablier. Corsage en pointe, lacé sur le devant. A D., une fontaine. Sur le premier plan, par terre, une cruche cassée. — T. C. — H. 0m116, L. 0m066. — Petite eau-forte.

A. de St Aubin del.

COLLETTE.

6.

Types du XVIIIe siècle. (*Le Financier, l'Officier, le Petit-Maître, la Danseuse, l'Actrice, la Marchande de broderies.*) *Vers* 1760. — Suite de 6 planches.

372. (*LE FINANCIER.*) — Dans un jardin, près d'un escalier de pierre dont le pilastre inférieur est surmonté d'un gros vase, un financier, de pr. à G., la tête de face, sa main tenant une canne sur laquelle il s'appuie, son chapeau sous le bras. Au fond, des statues et des charmilles. — T. C. — H. 0m118, L. 0m069. — Eau-forte pure. Sans aucunes lettres.

373. (*L'OFFICIER.*) — Dans une rue, un jeune officier, de face, son tricorne sur la tête, son épée au côté. Il a une main dans la poche de sa culotte, l'autre passée dans son gilet sur sa poitrine. Il a la tête de 3/4 à G. et regarde de ce côté. Au fond, un mur sur lequel sont collées des affiches. A G., une porte et une grosse borne en pierre. — T. C. — H. 0m118, L. 0m068. — Eau-forte pure. Sans aucunes lettres.

374. (*LE PETIT-MAITRE.*) — Dans un jardin public, un jeune seigneur, de face, la tête légèrement inclinée et de 3/4 à G., son épée au côté. Il a une main dans la poche de sa culotte, l'autre tient son chapeau devant lui. A D., près de lui, une chaise de paille. — T. C. — H. 0m119, L. 0m069. — Eau-forte pure. Sans aucunes lettres.

375. (*LA DANSEUSE.*) — Dans un intérieur, près d'une grande fenêtre à laquelle elle tourne le dos, une jeune femme danse en tenant des deux mains son tablier. Elle est de face, la tête légèrement tournée de 3/4 à G. A D., sur une console, un bouquet dans un vase. A G., sur un tabouret, un petit chien. — T. C. — H. 0m117, L. 0m071. — Eau-forte pure. Sans aucunes lettres.

376. (*L'ACTRICE.*) — Jeune femme en riche costume de l'époque, debout dans un appartement, déclamant, une feuille de musique à la main. Au fond, un canapé dans une riche alcôve, où est une glace qui reflète le personnage représenté. A D, sur une chaise, une guitare. — T. C. — H. 0m118, L. 0m068. — Eau-forte pure. Sans aucunes lettres.

377. (*LA MARCHANDE DE BRODERIES.*) — Elle est debout sur la marche de sa boutique, de 3/4 à D., la tête légèrement inclinée à G. Elle a les bras croisés. Un petit chien est dans la rue à ses pieds et jappe en regardant sa maîtresse. Le long des montants de la porte, des échantillons de broderies. — T. C. — H. 0m119, L. 0m071. — Eau-forte pure. Sans aucunes lettres.

CATALOGUE DE L'ŒUVRE DE A. DE SAINT-AUBIN.

Tableau des Portraits à la mode. — *La Promenade des Remparts de Paris.* 1760. — Suite de 2 planches. *Première Pensée du Tableau des Portraits à la mode, et Copies des deux planches précédentes.* 3 planches.

378. (A) *TABLEAU DES PORTRAITS A LA MODE.* — Différentes voitures se dirigent vers la D., pour passer sous un arc de triomphe se reliant aux remparts de Paris. Sur le premier plan, une foule de personnages. On remarque, à D., deux hommes coiffés de vastes perruques, vus de dos, et assis sur des chaises de paille, ayant devant eux, une femme debout, de 3/4 à G., la main sur l'épaule d'une petite fille. Au M., deux personnages ayant des cannes à la main, et coiffés, l'un d'une casquette, l'autre d'un tricorne. Un peu plus à G., un homme, son tricorne sous le bras, sa main sur sa canne, offre une fleur à une jeune femme. Au fond, à G., sur des tréteaux, des saltimbanques, et à leurs pieds, une foule de spectateurs. — T. C. Dans l'intérieur du dessin, à la pointe, en B., vers la D. : *Aug. de St Aubin inv. P. Courtois sc.* — H. 0m.226. L. 0m367.

Aug. de St Aubin inv. et del. *P. F. Courtois scul.*

TABLEAU DES PORTRAITS A LA MODE.

Si ces nouveaux Portraits, Enfans nés du caprice, *A Paris chés la Ve de F. Chéreau.* *Mais pourquoi le blamer, la mode l'autorise,*
Du Vulgaire aveuglé pouvoient rompre l'erreur ; *rue St Jacques aux deux* *Quand avec tout Paris il admire ces Fous*
On ne le verroit plus vil esclave du vice *Piliers d'or* *Et de les imiter qu'il paroît si jaloux,*
Condamner en autrui les défauts de son Cœur. *C. P. R.* *L'insensé ne voit pas qu'il fait une sottise.*

 P. P. Courtois.

1er ÉTAT Eau-forte pure. En B., dans l'intérieur du dessin, à la pointe, vers la D. : *Aug. de St Aubin inv. P. F. Courtois sc.* Sans autres lettres.
2e — Épreuve terminée. Avant de nombreux travaux, notamment sur un chien qui court vers la D. de la composition, et qui n'a pas les tailles de burin sur le dos. En B., dans l'intérieur du dessin, à la pointe, vers la D. : *Aug. de St Aubin inv. P. Courtois sc.* Sans autres lettres.
3e — Celui qui est décrit.

146 fr., avec son pendant : *La Promenade des Remparts de Paris.* Épreuve du 3e état. Vente Le Blond, 1869. — 250 fr., avec son pendant. Épreuve du 3e état. Vente Hergoz, 1876. — 203 fr. Épreuve du 2e état. Vente Béhague, 1877. — 335 fr., avec son pendant. Épreuve du 3e état. Vente Béhague, 1877.

(B) Petite reproduction sur bois et dans le même sens que l'estampe originale dans *Le XVIIIe Siècle, Institutions, Usages, Coutumes,* par Paul Lacroix (bibliophile Jacob), page 364. — Entouré d'un T. C. et d'un fil. On lit, en B., dans l'intérieur du dessin, à G. : *Huyot,* et en B., au-dessous du fil., au M. : *Tableau des Portraits à la mode, d'après Augustin de Saint-Aubin.* — H. 0m116, L. 0m190.

Mercure de France, Juillet 1761. — La veuve Chéreau, rue Saint-Jacques, aux Deux Piliers d'or, vient de mettre en vente deux jolies estampes. L'une, intitulée *Tableau des Portraits à la mode;* l'autre, *La Promenade des Remparts de Paris.* Toutes deux gravées par M. P. E. Courtois, d'après les dessins de M. Aug. de St Aubin.

379. (*TABLEAU DES PORTRAITS A LA MODE.*) *Première pensée.* — Tous les personnages sont les mêmes que dans la gravure qui a été publiée. Les différences portent sur les physionomies, qui ne sont pas absolument les mêmes, et sur les fonds, qui sont ici tout différents. La parade que l'on voit à G. dans l'épreuve terminée est ici d'un dessin beaucoup plus fin et plus détaillé. On remarque sur les tréteaux un arlequin donnant la réplique à un personnage vêtu en Romain Louis XV : casque à plumes, grand manteau. Une foule de personnages entourent la parade. Le fond est un paysage avec une perspective de collines, et à D. les voitures s'engagent dans une allée, au lieu de passer devant le mur et la porte triomphale qui se voient dans la gravure publiée. — T. C. — H. 0m224. L. 0m368.

1er ÉTAT. Eau-forte pure.
2e — Celui qui est décrit. Dans l'épreuve que possède de cette planche le Cabinet des estampes, on lit, en B., au-dessous du T. C., à la plume, de la main même de St Aubin : *Cette planche n'a point servi et a été recommencée par Courtois.*

120 CATALOGUE DE L'ŒUVRE DE A. DE SAINT-AUBIN.

380. (*GROUPE TIRÉ DU TABLEAU DES PORTRAITS A LA MODE ET DE LA PROMENADE DES REMPARTS DE PARIS.*) — Au fond, un carrosse dans lequel est un personnage qui se penche par la portière pour prendre le menton à une bouquetière qui lui offre un bouquet. A D., un groupe composé d'un homme, coiffé d'un tricorne, donnant le bras à deux femmes dont une est en train de s'éventer. Au M. de la composition, un abbé et une jeune femme. A G., deux hommes, la tête découverte, dont l'un montre la scène à son camarade. — T. C. — En H., dans l'intérieur du dessin, à la pointe, à D. : *St Marks*. — H. 0m120, L. 0m160. — Eau-forte.

Aug. de St Aubin. 1734 (à la pointe).

381. (*GROUPE TIRÉ DU TABLEAU DES PORTRAITS A LA MODE.*) — Au fond, un carrosse se dirigeant vers la D. Sur le premier plan, à G., deux hommes dont l'un, une casquette sur la tête, montre de sa canne à son camarade un groupe que l'on voit à D. et composé de deux hommes assis sur des chaises de paille et vus de dos. Devant eux est une femme debout, une main posée sur l'épaule d'une petite fille. — T. C. — H. 0m125, L. 0m163. — Eau forte.

W. Marks (à la pointe). *Aug. de St Aubin inv. et del.* (à la pointe).

382. (A) *LA PROMENADE DES REMPARTS DE PARIS.* — On aperçoit sur une sorte de boulevard une foule nombreuse de personnages de toutes sortes. A D., au fond, est un café dont le fronton est décoré de lanternes chinoises. Devant ce café, en plein air, des consommateurs assis à de petites tables. A D., sur le premier plan, une femme joue de la vielle devant une de ces tables. Au M. de la composition, un homme, coiffé d'un tricorne, donne le bras à deux femmes dont l'une s'évente avec son éventail. Tout à fait à G., et se dirigeant de ce côté, un marchand de coco. Au fond, des files de voitures. — T. C. En B., dans l'intérieur du dessin, à la pointe, à G. : *Aug. de St Aubin inv.* A D., *P. Courtois Scup.* 1760.

Aug. de St Aubin Inv. et Del. *P. F. Courtois Sculp.*

LA PROMENADE DES REMPARTS DE PARIS.

Que j'aime à contempler sur ces Remparts charmans,
Le Caprice du jour et les Hommes du tems.
J'y vois au fond d'un char la stupide Opulence
A peine d'un regard honorer l'Indigence
J'y vois le Financier trancher du Monseigneur,
La Coquette aux yeux faux, la Prude au ris mocqueur.

A Paris chés la Ve de F. Chéreau
rue St Jacques aux deux
Piliers d'Or
C. P. R.

Sur un Coursier fougueux paroît l'étourderie :
Tout auprès marche à pied le Sage qu'on oublie.
Ces différens objets dissipent mon ennui.
Suivons-les; mais de loin ; c'est la mode aujourd'hui ;
Elle fut de tout tems : à l'aimer tout m'engage;
Qui l'introduit est fou, qui la fuit n'est pas Sage.
 P. F. Courtois.

1er ÉTAT. Eau-forte pure. En B., dans l'intérieur du dessin, à la pointe, à G. : *Aug. de St Aubin inv.*; à D. : *P. Courtois Scup.* 1760. Sans autres lettres.
2e — Épreuve terminée. En B., dans l'intérieur du dessin, à la pointe, à G. : *Aug. de St Aubin inv.*; à D. : *P. Courtois Scup.* 1760. Sans autres lettres.
3e — Celui qui est décrit.

81 fr. Épreuve du 2e état. Vente Le Blond, 1869. — 146 fr., avec son pendant, *Le Tableau des Portraits à la Mode*. Épreuves du 3e état. Vente Le Blond, 1869. — 250 fr., avec son pendant. Épreuves du 3e état. Vente Hergoz, 1876. — 335 fr., avec son pendant. Épreuves du 3e état. Vente Béhague. 1877.

(B) Petite reproduction sur bois et dans le même sens que l'estampe originale dans *Le XVIIIe Siècle, Institutions, Usages, Coutumes*, par Paul Lacroix (Bibliophile Jacob), page 370. — Entouré d'un T. C. et d'un fil. On lit, en B., dans l'intérieur du dessin, à G. : *Huyot*, et en B., au-dessous du fil., au M. : *La Promenade aux remparts de Paris, d'après Augustin de Saint-Aubin.* — H. 0m116, L. 0m190.

Mercure de France, Juillet 1761. — La veuve Chéreau, rue Saint-Jacques, aux Deux Piliers d'or, vient de mettre en vente deux jolies estampes. L'une, intitulée *Tableau des Portraits à la mode*; l'autre, *La Promenade des Remparts de Paris*. Toutes deux gravées par M. P. E. Courtois, d'après les dessins de M. Aug. de St Aubin.

CATALOGUE DE L'ŒUVRE DE A. DE SAINT-AUBIN.

Habillements à la mode de Paris en l'année 1761. — (Frontispice, la Vielleuse, l'Élégant, l'Élégante, la Promenade, le Charretier.) 1761. — Suite de 6 planches.

383. **HABILLEMENTS A LA MODE DE PARIS** | en *l'Année* 1761. — Petite femme vue de face, les bras croisés devant elle, une de ses mains tenant son éventail; elle a une rose sur la poitrine, une montre pendue à une châtelaine fixée à sa ceinture; petit bonnet sur la tête. — Claire-voie. — En H., à D. : 1; en B., à G.: *Augustin de S^t Aubin del.;* à D. : *J. Gillberg Sc.* — H. 0^m088, L. 0^m066.

HABILLEMENTS A LA MODE DE PARIS.
En l'Année 1761.
A Paris chés la V^e de F. Chéreau rue S^t Jacques aux 2 Piliers d'Or.

1^{er} ÉTAT. Avant l'adresse : *A Paris chés la V^e de F. Chéreau...* etc. Le reste comme à l'état décrit.
2^e — Celui qui est décrit.

384. (*VIELLEUSE.*) — Petite femme, de face, sa vielle à D., une fanchon sur la tête. Elle a la tête de 3/4 à D. — Claire-voie. — En H., à D. : 2; en B., au-dessous du personnage, à la pointe, au M. : *J. Gillberg S.* — H. 0^m090, L. 0^m067.

385. (*L'ÉLÉGANT.*) — Jeune seigneur se dirigeant vers la droite, une main dans l'entournure de son gilet, l'autre dans la poche de sa culotte, son chapeau sous le bras. Il retourne la tête vers la G. — Claire-voie. — En H., à D. : 3.; en B., au-dessous du personnage, au M. : *J. Gillberg s.* — H. 0^m090, L. 0^m067.

386. (*L'ÉLÉGANTE.*) — Jeune femme de 3/4 à G., la tête de 3/4 à D. Elle tient une ombrelle à la main, son autre main tient un éventail. Elle a un petit bouquet fixé à sa robe près de l'épaule. — Claire-voie. — En H., à D. : 4; en B., au-dessous du personnage, au M. : *J. Gillberg s.* — H. 0^m090, L. 0^m067.

387. (*LA PROMENADE.*) — Jeune homme de pr. à G., appuyé sur une haute canne, et coiffé d'un chapeau à trois cornes. Il retourne la tête à D. — Claire-voie. — En H., à D. : 5; en B., au-dessous du personnage, à G. : *J. Gillberg s.* — H. 0^m090, L. 0^m067.

388. (*LE CHARRETIER.*) — Un fouet à la main, de pr. à G. Il est coiffé d'un large chapeau et tend en avant une main qui contient une pièce de monnaie. — Claire-voie. — En H., à D. : 6; en B., au-dessous du personnage, au M. : *J. Gillberg. s.* — H. 0^m090, L. 0^m067.

Ces six petites planches sont tirées en imitation de sanguine.

※

Cahier de 7 feuilles, contenant un Frontispice et six Types de Commissionnaires du temps.
1766-1770. — Suite de 7 planches.

389. *FRONTISPICE.* — Dans une rue, au coin d'un carrefour, entre deux bornes consolidées par de solides ferrures, différents accessoires se rapportant au métier de commissionnaire. On remarque un crochet, un *X* à

scier du bois, une scie accrochée au mur et un escabeau de décrotteur. Sur le mur, différentes affiches et une grande pancarte blanche sur laquelle on lit :

<div align="center">

MES GENS
ou
LES COMMISSIONNAIRES
ULTRAMONTAINS.
Au Service de qui veut les payer.

</div>

T. C. — H. 0^m210, L. 0^m153.

Augustin de S^t Aubin del. *J. B. Tillard Sculp.*

<div align="center">

Se vend à Paris chez Basan rue du Foin.
Et chez S^t Aubin Graveur rue des Mathurins au petit Hotel de Clugny.

</div>

1^{er} ÉTAT. Eau-forte pure. Avant toutes lettres.
2^e — Épreuve terminée. Avant toutes lettres.
3^e — Celui qui est décrit. Sur une des affiches, à D. de celle qui porte le titre, on lit : 1768. L'autre porte : *Les Comédiens italiens | donneront aujourd'huy.... | représentation. | Jérôme et Fanchonnette | suivie du ballet | des Savoyars avec....*

390. (A) (*COMMISSIONNAIRE APPORTANT UNE LETTRE.*) — Il est dans une chambre, de face, la tête coiffée d'un chapeau à trois cornes et de 3/4 à D. Il tend, à D., une lettre qu'il tient à la main ; son autre main est posée sur le haut d'un petit escabeau qu'il porte à son bras au moyen d'un cordon. A D., une table à écrire ; à G., une cheminée dont l'âtre est dissimulé par un paravent. — T. C., un fil. — En H., au-dessus du fil., à D. : 1. — H. 0^m210, L. 0^m153.

Aug. de S^t Aubin del. *J. B. Tillard Sculp.*

1^{er} ÉTAT. Épreuve dans laquelle les travaux ne sont pas entièrement terminés, notamment sur le gilet. Les carreaux du parquet à l'angle inférieur gauche n'ont que des tailles horizontales. Avant toutes lettres.
2^e — Les travaux un peu plus avancés. Nombreuses traces de burin en H. et à G., dans les marges. Les carreaux du parquet ont ici des tailles obliques. Avant toutes lettres.
3^e — Celui qui est décrit.

(B) Petite reproduction sur bois dans le même sens que l'estampe originale dans *Le XVIII^e Siècle, Institutions, Usages, Coutumes,* par Paul Lacroix (bibliophile Jacob), page 323. — Entourée d'un T. C. On lit en B., dans l'intérieur du dessin, à D. : *Huyot sc.,* et en B., au-dessous du T. C., au M. : *Fig. 171.* — *Types parisiens.* — *Le Commissionnaire, d'après Saint-Aubin.* — H. 0^m098, L. 0^m072.

391. (*DÉCROTTEUR.*) — Il est au carrefour d'une rue, de face, la tête coiffée d'un vaste tricorne légèrement penché, de 3/4 à G. ; il porte sa boîte à décrotter sur l'épaule, pendue au bout d'un cordon. Il a un vaste gilet de peau et des guêtres blanches maintenues au-dessous du genou par des jarretières. Au fond, à G., une boutique de marchand de légumes. — T. C., un fil. — En H., au-dessus du fil., à D. : 2. — H. 0^m209, L. 0^m150.

Aug. de S^t Aubin del. *J. B. Tillard Sculp.*

1^{er} ÉTAT. Avant quelques travaux, notamment sur le gilet de peau. Le reste comme à l'état décrit.
2^e — Celui qui est décrit.

392. (*DÉCROTTEUR.*) — Il est de face, sur un quai, coiffé d'un vaste tricorne, ses cheveux lui encadrant le visage et tombant des deux côtés sur ses épaules. Il a les deux mains croisées devant sa poitrine, sa boîte à décrotter pend le long de sa cuisse, retenue à son bras par une courroie. A G., un petit escalier en pierre. — T. C., un fil. — En H., au-dessus du fil., à D. : 3. — H. 0^m210, L. 0^m155.

Aug. de S^t Aubin del. *J. B. Tillard Sculp.*

1^{er} ÉTAT. Avant toutes lettres.
2^e — Celui qui est décrit.

393. (*COMMISSIONNAIRE.*) — Dans une chambre, dont la porte, à G., est entr'ouverte, un petit commissionnaire, presque de face, la tête de 3/4 et penchée légèrement à D., tenant des deux mains son chapeau devant lui sur sa poitrine. Dans le fond, contre le mur, un tableau représentant le buste d'une jeune femme tenant un papier à la main. — T. C., un fil. — En H., au-dessus du fil., à D. : 4. — H. 0m210, L. 0m155.

Aug. de St Aubin del. *J. B. Tillard Sculp.*

1er ÉTAT. Eau-forte pure. Avant toutes lettres.
2e — Épreuve terminée. Avant toutes lettres.
3e — Celui qui est décrit.

394. (*DÉCROTTEUR.*) — De face, au coin d'une maison, près d'un escalier conduisant à la porte d'entrée et dont les marches sont garnies d'une rampe en fer. Il a son chapeau à trois cornes sur la tête, sa boîte à décrotter pendue à son bras par une courroie. Il a une ceinture au milieu du corps. — T. C., un fil. — En H., au-dessus du fil., à D.: 5. — H. 0m208, L. 0m154.

Aug. de St Aubin del. *J. B. Tillard Sculp.*

1er ÉTAT. Avant toutes lettres. Traces de burin dans les marges.
2e — Celui qui est décrit.

395. (*SCIEUR DE BOIS.*) — De pr. à D, dans une rue, près d'une barrière en bois, un bonnet sur la tête, culottes courtes, bas et souliers à boucles. Il a les bras croisés sur la poitrine. Derrière lui, par terre, sa scie, son X pour poser les bûches et son crochet à porter le bois. — T. C., un fil. — En H., au-dessus du fil., à D. : 6. — H. 0m210, L. 0m150.

Aug. de St Aubin del. *J. B. Tillard Sculp.*

Il a été fait de cette suite de gravures un tirage moderne dans lequel les planches ont été retouchées. On leur a ajouté, avec le n° 7, *le Joueur de vielle*, dont nous donnons ci-après, la description sous ce titre, à la section des pièces parues isolément.

145 fr. La suite des sept planches. Vente Béhague 1877.

Catalogue hebdomadaire, 10bre 1766. — Études prises dans le bas peuple, tels que des crocheteurs, des décrotteurs, etc., dessinés avec esprit par Aug. de St Aubin, et gravés par Tilliard. 2 liv. 10 s. A Paris, chez Basan.

Mercure de France, Mai 1770. — Cahier de six feuilles in-4°, représentant *Mes gens ou les Commissionnaires ultramontains*. A Paris, chez St Aubin, graveur, rue des Mathurins, au petit hôtel de Clugny, et chez Basan, marchand d'estampes, rue du Foin. — Ces études forment autant de sujets variés et amusants; elles ont été gravées avec esprit par M. Tilliard et d'autres graveurs, d'après les desseins de M. Augustin de St Aubin, qui a sçu donner à son crayon le caractère de naïveté propre au sujet.

✵

Cahier de 6 feuilles dont la première sert de Frontispice et représentant des Jeux d'Enfants.
1770. — Suite de 6 planches.

396. LE SABOT. — Un petit garçon fouette son sabot; un autre, agenouillé, à G., s'apprête à lancer le sien. Un troisième, à D., son sabot et son fouet à la main gauche, rudoie une petite fille debout, qui tient au bras son panier. En arrière, au fond, une maisonnette en bois sur laqelle est une grande affiche sur laquelle on lit : C'EST-ICI | LES | DIFFÉRENS | JEUX | *des Petits Polissons* | DE PARIS. — En B., sur une poutre, on lit : *Aug. de St Aubin inv.* — T. C. Un fil. — H. 0m201, L. 0m167.

| *Je vois ici la vive image,* | LE SABOT. | *Exigeans, inquiets, jaloux* |
| *De mille amans, de mille époux* | | *Ils tourmentent l'objet qui reçut leur hommage.* |

Se vend à Paris chez l'Auteur rue des Mathurins au petit Hotel de Clugny et aux adresses ordinaires.

1er ÉTAT. On voit sur l'affiche qui est sur la maisonnette un polichinelle apostrophant une femme, au lieu des inscriptions qui se trouvent à l'état décrit. Avant les mots : *Aug. de St Aubin inv.*, qui sont dans l'intérieur du

dessin, sur la poutre. Avec le titre d'une écriture beaucoup plus grosse qu'à l'état décrit. Avant les vers et l'adresse : *Se vend à Paris....* etc.

2ᵉ — Celui qui est décrit.

397. *LA FOSSETTE ou LE JEU DE NOYAUX.*

— Trois enfants sont penchés autour d'une fossette, et comptent leur noyaux; à G., un quatrième petit garçon donne un coup de pied au derrière d'un petit fuyard. Au fond, un mur ruiné et la base d'une colonne cannelée, sur laquelle on lit, à la pointe : *Colonne de l'Hotel Soissons telle | qu'elle étoit encore en 1760.* En B., sur le montant d'un brancard posé par terre, à G. : *Aug. de Sᵗ Aubin Invᵗ 1770.* — T. C. Un fil. — H. 0ᵐ197, L. 0ᵐ161.

LA FOSSETTE OU LE JEU DE NOYAUX.

Dieu ! dans vos jeunes cœurs quel vice prend naissance? *Victime du malheur, jouet de l'espérance,*
D'un joueur savez-vous quel est le sort fatal? *Il vit dans le mépris et meurt à l'hopital.*

1ᵉʳ ÉTAT. Avec le titre : LA FOSSETTE OU LE JEU DE NOYAUX. En B., dans l'intérieur du dessin, sur le brancard, on lit : *Aug. de Sᵗ Aubin invᵗ. 1770.* Sans autres lettres.

2ᵉ — Celui qui est décrit.

398. *LA TOUPIE.*

— Trois petits enfants, nu-tête. Celui du milieu a lancé sa toupie; celui de D. va lancer la sienne; celui de G. regarde ronfler la sienne sur sa main. Au fond, deux tailleurs de pierre travaillant au pied d'une colonnade. — T. C. — Un fil. En B., dans l'intérieur du dessin, au M., à la pointe : *Aug. de Sᵗ Aubin inv.* — H. 0ᵐ201, L. 0ᵐ169.

LA TOUPIE.

Pères sous le travail votre force succombe, *Vous connoitrés bientôt le repos de la tombe,*
Vos enfans à des jeux consacrent leurs sueurs, *Bientôt ils connoitront les travaux, les douleurs.*

1ᵉʳ ÉTAT. Avant l'inscription qui est en B., au M., à la pointe, dans l'intérieur du dessin. Avec le titre : LA TOUPIE. Sans autres lettres.

2ᵉ — Celui qui est décrit.

399. *LA CORDE.*

— Un enfant, nu-tête, saute à la corde; en arrière, deux autres tiennent une corde où un quatrième s'est embarrassé; en arrière, deux boutiques de planches. — T. C., un fil. — En B., dans l'intérieur du dessin, à G. : *Aug. de Sᵗ Aubin inv.* — H. 0ᵐ202, L. 0ᵐ162.

LA CORDE.

Cette corde tournante, instrument de plaisirs *Ainsi l'objet de nos désirs*
Accroche mon joueur, dans son orbe l'entraine, *Cause bien souvent notre peine.*

1ᵉʳ ÉTAT. Avant l'inscription qui est en B., à G., dans l'intérieur du dessin. Avec le titre : LA CORDE. Sans autres lettres.

2ᵉ — Celui qui est décrit.

400. *LE COUPE-TÊTE.*

— Un enfant est en train de sauter par-dessus la tête et les épaules d'un autre, qui a les mains arc-boutées sur les cuisses. Un troisième a pris son élan pour le suivre. A D., deux autres regardent. Au fond, une maison. — T. C., un fil. — En B., dans l'intérieur du dessin, à D. : *Aug. de Sᵗ Aubin inv.* — H. 0ᵐ197, L. 0ᵐ165.

Bon courage, oubliés les soucis de l'école, LE COUPE-TÊTE. *De nos ambitieux vous êtes le symbole :*
Sautés, fendés les airs, retombés aussitôt, *Ils veulent s'élever pour tomber de plus haut.*

1ᵉʳ ÉTAT. Avant l'inscription qui est en B., à G., dans l'intérieur du dessin. Avec le titre : LE COUPE-TÊTE. Sans autres lettres.

2ᵉ — Celui qui est décrit.

CATALOGUE DE L'ŒUVRE DE A. DE SAINT-AUBIN.

401. *LA SORTIE DU COLLÉGE.* — Sur le premier plan, deux enfants battant la semelle ; a G., un troisième saute par-dessus une pierre de taille, et deux autres prennent leur élan pour le suivre ; à D., quatre enfants s'en allant deux à deux. Au fond, les murs et la porte d'un collége. — T. C., un fil. — H. 0^m203, L. 0^m168.

L'un saute, l'autre court, tous se meuvent, s'excitent
De tant de mouvement que resulte-t-il? Rien. LA SORTIE DU COLLÉGE. *Que de graves mortels souvent ainsi s'agitent*
Toujours fort empressés, sans produire aucun bien !

1^{er} ÉTAT. Avec le titre : LA SORTIE DU COLLÉGE. Sans autres lettres.
2^e — Celui qui est décrit.

205 fr. la suite des six planches. Vente Béhague, 1877.

Mercure de France, Mai 1770. — Cahier de six feuilles in-4°, représentant les *différents jeux des petits polissons de Paris.* A Paris, chez S^t Aubin, graveur, rue des Mathurins, au petit hôtel de Clugny, et chez Basan, marchand d'estampes, rue du Foin. Ces études forment autant de sujets variés et amusants. Elles ont été gravées avec esprit par M. Tilliard et d'autres graveurs, d'après les desseins de M. Augustin de St Aubin, qui a sçu donner à son crayon le caractère de naïveté propre au sujet.

ꭒꭒ

Le Bal paré. — Le Concert. — 1774. — 2 planches.

402. (A) *LE BAL PARÉ.* — Un bal dans la société élégante du XVIII^e siècle. La salle est éclairée par des lustres et des appliques. L'orchestre est à G., composé de cinq musiciens. On remarque quatre couples, au M. du salon, exécutant une danse de caractère. Le reste de l'assemblée se livre à la conversation ou regarde les danseurs. A D., un homme offre son bras à une femme pour la conduire dans la salle à manger, qu'on voit à D. — Encadrement, avec, en B., une tablette formée par une draperie qui a l'air d'être fixée tout du long du cadre de la gravure avec des pointes. — H. 0^m222, L. 0^m387.

S^t Aubin inv. (à la pointe). *A. J. Duclos Sculp.* (à la pointe).

LE BAL ☐ PARÉ.
A Monsieur de *Villemorien Fils.*
 Par son très Humble et très Obéissant
 serviteur Chereau fils.

Dessiné par Aug. de S^t Aubin Graveur du Roy, — *A Paris chés Chereau Graveur rue S^t Jacques* — *Gravé par A. J. Duclos.*
— *Dessinateur et Graveur de S. A. S. Mgr.* — *près les Mathurins.* — *Avec Privilège du Roi.*
— *le Duc d'Orléans.*

1^{er} ÉTAT. Eau-forte pure. Simple T. C. Avant l'encadrement. En B., au-dessous du T. C., à la pointe, à G. : *A. S^t Aubin inv.*; à D. : *A. J. Duclos Sculp.* Sans autres lettres. Nombreuses traces de burin dans les marges.
2^e — Épreuve non encore terminée, c'est-à-dire, avant de nombreux travaux, notamment dans les flammes des bougies des appliques qui sont à G. contre la glace. Simple T. C. Mêmes lettres qu'au 1^{er} état.
3^e — Épreuve terminée. Avec l'encadrement, la tablette inférieure et les armes. — En B., au-dessous de l'encadrement, à G., on lit : *Dessiné par Aug. de S^t Aubin*, au lieu de : *Dessiné par Aug. de S^t Aubin Graveur du Roy Dessinateur et graveur de S. A. S. M^{gr} le Duc d'Orléans.* Avant l'adresse : *A Paris chés Chereau Graveur rue S^t Jacques près les Mathurins*, et les mots : *Avec Privilège du Roi.* Le reste comme à l'état décrit. — Dans cet état les mots : *Dessiné par Aug. de S^t Aubin*, commencent à G., au ras de la draperie qui pend de la tablette inférieure, tandis que ces mots commencent à un centimètre, à G., dans les épreuves de l'état décrit.
4^e — Celui qui est décrit.

Le dessin de S^t Aubin d'après lequel cette gravure a été faite figurait à l'exposition du Louvre en 1773, sous le n° 291.

499 fr. Épreuve du 3^e état avec son pendant : *Le Concert.* Vente Le Blond, 1869. — 128 fr., avec son pendant. Épreuve du 4^e état. Vente Le Blond, 1869. — 515 fr. Épreuve du 4^e état, avec son pendant. Vente Hergoz, 1876. — 545 fr. Épreuve du 1^{er} état. Vente Béhague, 1877. — 890 fr. Épreuve du 2^e état. Vente Béhague, 1877. — 1050 fr. Épreuve du 3^e état, avec son pendant. Vente Béhague, 1877.

(B) Petite reproduction sur bois dans le même sens que l'estampe originale dans *Le XVIIIe Siècle, Institutions, Usages, Coutumes*, par Paul Lacroix (bibliophile Jacob), page 64. — Entourée d'un T. C. et d'un fil., on lit en B., dans l'intérieur du dessin, à D. : *Huyot sc.* Et en B., au-dessous du fil., au M. : *Le Bal paré, d'après Augustin de Saint-Aubin.* — H. 0m114, L. 0m196.

403. (A) *LE CONCERT.* — Un concert dans un grand salon en forme de rotonde. Les musiciens sont au fond, au M. de la composition, tournés vers la G. Une femme joue du clavecin, un homme assis à côté d'elle joue de la contre-basse, derrière ce groupe, un joueur de flûte, un joueur de violon et une chanteuse. Près du clavecin une harpe posée debout sur le parquet. On remarque dans la nombreuse assistance qui écoute ce concert, un personnage assis sur une chaise, au M. de la composition, près du clavecin, son bras passé sur le dossier d'une seconde chaise contre laquelle il s'appuie, et près de lui un personnage feuilletant des partitions de musique posées devant lui sur un tabouret. — Encadrement avec, en B., une tablette formée par une draperie qui a l'air d'être fixée tout le long du cadre de la gravure avec des pointes. — H. 0m224, L. 0m387.

	LE CONCERT.	
A Madame la Comtesse	de Saint Brisson.	Par son très Humble et très Obéissant Serviteur. Duclos.

Dessiné par Aug. de St Aubin Graveur du Roy. — *A Paris chés Chereau Graveur rue St Jacques près les Mathurins.* — *Gravé par A. J. Duclos.*
Avec Privilège du Roi.

1er ÉTAT. Avant toutes lettres.
2e — Avant les mots : *Graveur du Roy*, à la suite du nom de Saint-Aubin ; avant l'adresse : *A Paris chés Chereau Graveur rue St Jacques près les Mathurins.* Et avant les mots : *Avec Privilège du Roi.* Le reste comme à l'état décrit.
3e — Celui qui est décrit.

Le dessin de St Aubin d'après lequel cette gravure a été faite figurait à l'exposition du Louvre en 1773, sous le n° 291.

499 fr. Épreuve du 1er état, avec son pendant : *Le Bal paré.* Vente Le Blond, 1869. — 128 fr. Épreuve du 3e état, avec son pendant. Vente Le Blond, 1869. — 515 fr. Épreuve du 3e état, avec son pendant. Vente Hergoz, 1877. — 1050 fr., avec le *Bal paré.* Épreuves du 3e état pour le *Bal* et du 2e pour le *Concert.* Vente Béhague, 1877.

Catalogue hebdomadaire, 26 9bre 1774. N° 48, art. 11. — *Le Bal paré et le Concert.* Estampes gravées par M. Duclos, d'après les dessins de M. de St Aubin, graveur du Roi et dessinateur de Mgr le duc d'Orléans. Les deux, 9 livres. A Paris, chez Chereau fils, graveur, rue St Jacques, près les Mathurins.

(B) Petite reproduction sur bois dans le même sens que l'estampe originale dans *Le XVIIIe Siècle, Lettres, Sciences et Arts*, par Paul Lacroix (bibliophile Jacob), page 420. — Entourée d'un T. C. et d'un fil., on lit en B., dans l'intérieur du dessin, à G. : *Huyot sc.*, et en B., au-dessous du fil., au M. : *Le Concert, gravé par Duclos d'après Saint-Aubin.* — H. 0m116, L. 0m197.

Deux pièces libres. (The First come best served. — The place to the first occupier.) —
1786. 2 planches.

404. *THE FIRST COME BEST SERVED.* — Un homme, montant à un grenier par une échelle, s'arrête à hauteur de la trappe qui donne accès dans ce grenier pour regarder, d'un air d'étonnement et de colère, un groupe formé par une femme et un jeune garçon profondément endormis et couchés l'un sur l'autre. Ce qui cause leur fatigue et leur sommeil est facile à deviner en voyant le désordre de leurs vêtements. — à D., une chatte et ses petits chats dans un panier. — Pièce ovale entourée d'un T. ovale, et d'un fil. — En B., au-dessous du fil., à G. : *A. d. A. S. del.*; à D. : *A. Ser. scul.* 1786. — H. 0m163, L. 0m190.

Au-dessous, au M. : THE FIRST COME BEST SERVED.

1er ÉTAT. Eau-forte. En B., dans l'intérieur de l'ovale, à la pointe, au M., le monogramme entrelacé : *A. S.* Sans autres lettres.
2e — Épreuve tirée au bistre. En B., dans l'intérieur de l'ovale, à la pointe, au M., le monogramme entrelacé : *A. S.* Sans autres lettres.

3ᵉ — La planche est tirée au simple trait d'eau-forte. Le reste comme à l'état décrit.
4ᵒ — Celui qui est décrit. Des épreuves sont tirées au bistre en imitation de lavis, d'autres sont tirées en couleurs, en imitation d'aquarelle.

405 fr. Vente Hergoz, 1876. — 245 fr., avec son pendant. Épreuves du 3ᵉ état. Vente Béhague, 1877.

405. *THE PLACE TO THE FIRST OCCUPIER.* — Un jeune homme et une jeune femme viennent de monter par une échelle dans un grenier où ils espèrent se trouver seuls. Le jeune homme, encore sur l'échelle, près de la trappe qui donne accès dans le grenier, tient d'une main une bouteille, de l'autre la taille de la jeune femme. Celle-ci montre du doigt que la place est occupée par un couple qui, caché derrière un grand linge jeté sur une corde, se livre à des ébats amoureux. — Pièce ovale entourée d'un T. ovale et d'un fil. — En B., au-dessous du fil., à G. : *A. d. S. A. del.;* à D. : *A. Ser. scul.* 1786. — H. 0ᵐ164, L. 0ᵐ190.

Au-dessous, au M. : THE PLACE TO THE FIRST OCCUPIER.

1ᵉʳ ÉTAT. Eau-forte. En B., dans l'intérieur de l'ovale, à la pointe, le monogramme entrelacé : *A S.* Sans autres lettres.
2ᵉ — Épreuve tirée au bistre. En B., dans l'intérieur de l'ovale, à la pointe, au M., le monogramme entrelacé : *A. S.* Sans autres lettres.
3ᵉ — La planche est tirée au simple trait d'eau-forte. Le reste comme à l'état décrit.
4ᵒ — Celui qui est décrit. Des épreuves sont tirées au bistre en imitation de lavis, d'autres sont tirées en couleurs en imitation d'aquarelle.

405 fr. Vente Hergoz, 1876. — 245 fr., avec son pendant. Épreuves du 3ᵉ état. Vente Béhague, 1877.

Au moins soyez discret. — Comptez sur mes serments. — 1789. — 2 planches.

406. *AU MOINS SOYEZ DISCRET.* — Une jeune femme en déshabillé galant, de pr. à D., à mi-jambes. Un vaste bonnet tuyauté sur la tête, les cheveux en désordre, un sein complètement à découvert, elle fait de l'index d'une de ses mains posé sur sa bouche le signe d'observer le silence. Au fond, à G., un lit; à D., sur une petite console, un bouquet dans un vase. — Médaillon ovale encastré dans un encadrement rectangulaire. — Au-dessous du médaillon, dans l'intérieur de l'encadrement, un fleuron où l'on voit un petit amour de face, les yeux bandés, s'avançant vers un précipice dont l'ouverture est béante à ses pieds. On lit en H., sur une banderole : *Il ne voit pas le précipice.* — H. 0ᵐ217, L. 0ᵐ180.

AU MOINS SOYEZ DISCRET.

Dessiné et gravé par Aug. de Sᵗ Aubin de l'Académie Royale de Peinture et Sculpture, Graveur du Roi et de sa Bibliothèque.
A Paris Chez Berthet Rue Charretière nᵒ 9, près la place Cambrai.

1ᵉʳ ÉTAT. Eau-forte pure. Avant toutes lettres. Simple T. ovale et un fil. autour du médaillon.
2ᵉ — Avec les mots : *Il ne voit pas le précipice*, sur le fleuron. En B., au-dessous de l'encadrement, à la pointe, au M. : *Aug. de Sᵗ Aubin delin. et Sculpsᵗ.* Sans autres lettres. Dans quelques épreuves de cet état des marbrures qui existent sur le fond de l'encadrement à l'état suivant ne se voient pas encore ici.
3ᵉ — *A Paris chez l'Auteur rue des Prouvaires Nᵒ 54 Et à la Bibliothèque du Roi. A. P. D. R.*, au lieu de : *A Paris chez Berthet.* ... etc. Le reste comme à l'état décrit.
4ᵒ — Celui qui est décrit.
5ᵉ — *A Paris chez Marel rue Sᵗ Jacques nᵒ 22*, au lieu de : *A Paris chez Berthet....* etc. Le reste comme à l'état décrit.

66 fr., avec son pendant. Épreuve du 2ᵉ état. Vente Le Blond, 1869. — 260 fr., avec son pendant. Épreuve du 2ᵉ état. Vente Hergoz, 1876. — 315 fr., avec son pendant. Épreuve du 2ᵉ état. Vente Béhague, 1877.

407. *COMPTEZ SUR MES SERMENTS*. — Un jeune homme à mi-jambes, prêt à sortir d'une chambre par une porte, à D., dont il entr'ouvre le battant. Il se retourne vers la G., et envoie avec ses doigts un baiser à la personne à laquelle il s'adresse. Il a une rose avec un bouton, dans l'ouverture de son gilet. — Médaillon ovale encastré dans un encadrement rectangulaire. — Au-dessous du médaillon, dans l'intérieur de l'encadrement, un fleuron où l'on voit un petit amour s'envolant en l'air, tenant d'une main une rose, de l'autre son arc. En H., sur une banderole, on lit : *Il emporte la rose*. — H. 0ᵐ217, L. 0ᵐ180.

COMPTEZ SUR MES SERMENTS.

Dessiné et gravé par Aug. de S^t Aubin de l'Académie Royale de Peinture et Sculpture, Graveur du Roi et de sa Bibliothèque.
A Paris Chez Berthet Rue Charretière n° 9, près la place Cambrai.

1ᵉʳ État. Eau-forte pure. Avant toute lettres. Médaillon entouré d'un simple T. ovale et d'un fil. L'épreuve de la Bibliothèque nationale possède quelques coups de crayon indiquant ce que sera l'encadrement définitif.
2ᵉ — Avec les mots : *Il emporte la rose*, sur le fleuron. En B., au-dessous de l'encadrement, au M., à la pointe : *Aug. de S^t Aubin delin. et Sculp.* Sans autres lettres.
3ᵉ — En B. : *A Paris chez l'Auteur rue des Prouvaires N° 54. Et à la Bibliothèque du Roi. A. P. D. R*, au lieu de : *A Paris chez Berthet...* etc. Le reste comme à l'état décrit.
4ᵉ — Celui qui est décrit.
5ᵉ — *A Paris chez Marel rue S^t Jacques n° 22*, au lieu de : *A Paris chez Berthet...* etc. Le reste comme à l'état décrit.

66 fr., avec son pendant. Épreuve du 2ᵉ état. Vente Le Blond, 1869. — 260 fr., avec son pendant. Épreuve du 2ᵉ état. Vente Hergoz, 1876. — 315 fr., avec son pendant. Épreuve du 2ᵉ état. Vente Béhague, 1877.

Mercure de France, Août 1789. — *Au moins soyez discret. Comptez sur mes serments.* Deux sujets en demi-figures, dessinés et gravés par Augustin de St Aubin, graveur du Roi et de sa Bibliothèque ; 13 pouces de large sur 9 pouces 1/2 de longueur. Prix, les deux, 6 livres. A Paris, chez l'auteur, rue des Prouvaires, n° 54.

Validé. — Odalisque. — Vers 1789. — 2 planches.

408. — *VALIDÉ*. — De pr. à G., coiffure Louis XVI, à grandes boucles sur le haut de la tête avec panache de plumes et repentir sur l'épaule. Elle a des boucles d'oreilles, et un collier de perles à 4 rangs au cou. De sa coiffure un voile pend qui lui descend le long du dos. En buste. — Médaillon ovale encastré dans un encadrement rectangulaire. — H. 0ᵐ188, L. 0ᵐ153.

Aug. de S^t Aubin ad Vivum del. *Gravé par T^{se} E^{re} Hemery F^{me} Lingée de l'Académie R^{le} de Marseille.*

VALIDÉ.
ou
Sultane Mère.

A Paris chez l'auteur rue S^t Thomas, Porte S^t Jacques n° 22.

1ᵉʳ État. Avant toutes lettres.
2ᵉ — En B., au-dessous de l'encadrement, à G. : *F. Lingée*; à D. : *S^t Aubin*; au-dessous, au M. : La Sultane Validé. Sans autres lettres.
3ᵉ — Validé, en lettres grises. Le reste comme à l'état décrit.
4ᵉ — Celui qui est décrit.

Pièce tirée au bistre et à la sanguine en imitation de dessin.

CATALOGUE DE L'ŒUVRE DE A. DE SAINT-AUBIN.

409. *ODALISQUE*. — De pr. à D., les cheveux coupés ras et retombant sur le front, coiffée d'un bonnet avec deux aigrettes sur le derrière de la tête; elle est à mi-corps, vêtue d'une petite veste turque avec épaulettes en franges. Sa gorge est cachée par une chemisette blanche. — Médaillon ovale, encastré dans un encadrement rectangulaire. — H. 0m188, L. 0m153.

Aug. de S^t Aubin ad vivum del. Gravé par T^{se} E^{re} Hemery F^{me} Lingée de l'Académie R^{le} de Marseille.

ODALIQUE (sic).
ou
Favorite du Sultan.
A Paris chez l'Auteur rue S^t Thomas, Porte S^t Jacques n° 22.

1^{er} ÉTAT. Avant toutes lettres.
2^e — En B., au-dessous de l'encadrement, à G. : *F. Lingée*; à D. : *D'après S^t Aubin*. Au-dessous, au M. : ODALISQUE. Sans autres lettres.
3^e — ODALISQUE, en lettres grises. Le reste comme à l'état décrit.
4^e — Celui qui est décrit.

Pièce tirée au bistre et à la sanguine, en imitation de dessin.

410. *L'HOMMAGE RÉCIPROQUE*. — Une jeune femme assise sur une chaise, de pr. à G., devant un chevalet sur lequel est un portrait d'homme. Elle tient ses mains croisées l'une sur l'autre sur ses genoux, l'une d'elles tenant un porte-crayon. Elle a un fichu sur les épaules, noué devant elle sur sa poitrine et laissant deviner sa gorge. A mi-jambes. — T. C. Un fil. — H. 0m208, L. 0m169.

Aug. de S^t Aubin delin. *Gaultier sculp.*

L'HOMMAGE RÉCIPROQUE.

Cher de Lorville, en ton absence Pour bien saisir ta ressemblance,
Je peux achever ce tableau, L'amour conduira mon pinceau.

Se trouve à Paris rue de l'Arbre-Sec, Maison du Notaire vis-à-vis la Rue Bailleul.

Pièce tirée en noir, au bistre, à la sanguine, en imitation de dessin, et en couleur.

1^{er} ÉTAT. En noir. Avant toutes lettres.
2^e — En couleur. — En B., au-dessous du fil., à G. : *Aug. de S^t Aubin del.*; à D. : *Gaultier sculp*. Avec le titre. Sans autres lettres.
3^e — Celui qui est décrit.

411. *L'HOMMAGE RÉCIPROQUE*. — Un jeune homme assis sur une chaise, de pr. à D.; il tient d'une main un ciseau de sculpteur et de l'autre un marteau. Il est accoudé sur une selle sur laquelle se trouve un buste de femme auquel il est en train de travailler. A mi-jambes. — T. C. Un fil. — H. 0m213, L. 0m176.

Aug. de S^t Aubin delin. *Gaultier sculp.*

L'HOMMAGE RÉCIPROQUE.

Plus je la vois, plus je m'enflame Oui tous tes traits sont dans mon âme,
Je veux égaler son pinceau, Ils vont naître sous mon ciseau.

Se trouve à Paris rue de l'Arbre-Sec, maison du Notaire vis-à-vis la Rue Bailleul.

Pièce tirée en noir, au bistre, à la sanguine, en imitation de dessin, et en couleurs.

1^{er} ÉTAT. En noir. Avant toutes lettres.
2^e — En couleurs. En B., au-dessous du fil., à G. : *Aug. de S^t Aubin del.*; à D. : *Gaultier sculp*. Avec le titre. Sans autres lettres.
3^e — Celui qui est décrit.

L'Heureux Ménage, l'Heureuse Mère, la Sollicitude maternelle, la Tendresse maternelle
(Vers 1793). Suite de 4 planches.

412. *L'HEUREUX MÉNAGE.* — Dans un intérieur bourgeois, une femme grosse à pleine ceinture, assise à D., de pr. à G., dans un fauteuil, le coude sur un coussin posé à côté d'elle sur un petit guéridon ; elle a un pied sur un tabouret. Son mari, à G., assis à côté d'elle sur une chaise, lui caresse le ventre d'une de ses mains; l'autre est posée sur le dossier du fauteuil sur lequel sa femme est assise. — T. C. Un fil. — H. 0^m234, L. 0^m176.

Auguste S^t Aubin delin. *Sergent et Gautier l'ainé sculp.*

L'HEUREUX MÉNAGE.

A Paris chez Blin Place Maubert N° 17 et au Magasin des Indes et de la Chine Rue Honoré N° 1449.

Pièce en couleur, au pointillé.

1^er État. Avant toutes lettres.
2° — Celui qui est décrit.
3° — En B., au-dessous du titre : *A Paris au Magasin d'Estampes de Joubert fils et Charles Bance, rue J.-J. Rousseau N° 10. — Et à leur atelier de Gravure et d'Impression rue Porte-Foin N° 15, près le Temple,* au lieu de : *A Paris chez Blin....* etc. Le reste comme à l'état décrit.

413. (A) *L'HEUREUSE MÈRE.* — Près d'une table sur laquelle est un pot à l'eau, une serviette et un verre, une jeune femme assise sur une chaise, de face, la tête légèrement penchée à G., un pied sur un escabeau de bois, tient dans ses bras, assis sur ses genoux, deux petits enfants dont l'un, à D., une petite fille, est endormi, et l'autre, un petit garçon, jette sa tête en arrière, les mains levées en l'air. Les chemises des enfants sont levées, et ces deux petits personnages sont *découverts*. Intérieur très-modeste. — T. C. Un fil. — H. 0^m228, L. 0^m73.

Aug. S^t Aubin delin. *Sergent et Gautier l'ainé sculp.*

L'HEUREUSE MÈRE.

A Paris chez Blin Place Maubert n° 17, et au Magasin des Indes et de la Chine rue Honoré n° 1449.

Pièce en couleur, au pointillé.

1^er État. Avant toutes lettres.
2° — Celui qui est décrit.
3° — En B., au-dessous du titre : *A Paris, au Magasin d'Estampes de Joubert fils et Charles Bance, rue J.-J. Rousseau, N° 10. — Et à leur atelier de Gravure et d'Impression, rue Porte-Foin, N° 15, près le Temple,* au lieu de : *A Paris chez Blin...* etc. Le reste comme à l'état décrit.

(B) Il a été fait de cette pièce une petite copie en couleur et au pointillé, avec quelques différences. Ici les enfants sont *couverts*. La chambre où se passe la scène est beaucoup plus grande. On voit en outre, à G., un tabouret sur lequel est un tambour, qui n'existe pas dans la gravure originale. — Médaillon circulaire. — Sans aucunes lettres. — H. 0^m130, L. 0^m103.

414. *LA SOLLICITUDE MATERNELLE* — A D., de pr. du même côté, une femme grosse à pleine ceinture, debout, une main posée sur le dossier d'une chaise de paille, tient de l'autre une fourchette avec laquelle elle remue un fricot placé dans un plat posé sur un fourneau de terre. Ce fourneau est sur une table de bois. A G., un enfant se réveillant dans un berceau où il est couché. Sous la table, une chatte avec deux petits chats. — T. C. Un fil. — H. 0^m233, L. 0^m175.

Aug. S^t Aubin inv. et del. *Ant. Sergent et Phelipaux sculp.*

LA SOLLICITUDE MATERNELLE.

A Paris chez Blin Rue des Noyers n° 18, et au Magasin des Indes et de la Chine rue Honoré n° 1449.

Pièce en couleur au pointillé.

1ᵉʳ État. Avant toutes lettres.
2ᵉ — Celui qui est décrit.
3ᵉ — En B., au-dessous du titre : *A Paris au Magasin d'Estampes de Joubert fils et Charles Bance, rue J.-J. Rousseau Nº 10. — Et à leur atelier de Gravure et d'Impression, rue Porte-foin Nº 15 près le Temple*, au lieu de : *A Paris chez Blin....* etc. Le reste comme à l'état décrit.

415. **LA TENDRESSE MATERNELLE**. — Dans une mansarde, une jeune femme, assise de pr. à G., les pieds sur un tabouret de bois, penche sa tête en arrière et tient dans ses deux bras levés au-dessus de sa tête un petit bébé complètement nu, qui met un de ses petits pieds sur la bouche de sa mère. A G., une petite fille considère la scène tout en arrangeant le berceau du petit bébé. — T. C. Un fil. — H. 0ᵐ227, L. 0ᵐ171.

Aug. Sᵗ Aubin inv. et del. *Phelypaux et Moret sculp.*

LA TENDRESSE MATERNELLE.

A Paris chez Blin Rue des Noyers nº 18 et au Magasin des Indes et de la Chine rue Honoré nº 1449.

Pièce en couleur, au pointillé.

1ᵉʳ État. Avant toutes lettres.
2ᵉ — Celui qui est décrit.
3ᵉ — En B., au-dessous du titre : *A Paris, au Magasin d'Estampes de Joubert fils et Charles Bance, rue J.-J. Rousseau, Nº 10. — Et à leur atelier de Gravure et d'Impression, rue Porte-foin, Nº 15, près le Temple*, au lieu de : *A Paris chez Blin...* etc. Le reste comme à l'état décrit.

La Jardinière, la Savonneuse (vers 1793). — Suite de 2 planches.

416. **LA JARDINIÈRE**. — Une jeune femme arrosant des pots de fleurs posés sur une corniche au-dessous de sa fenêtre, et penchée en avant de façon à ce qu'on voie son sein droit. — T. C. Un fil. — H. 0ᵐ232, L. 0ᵐ175.

Aug. Sᵗ Aubin del. *A. S. Ph. et Moret sculp.*

LA JARDINIÈRE.

A Paris chez Blin rue des Noyers nº 18.

1ᵉʳ État. Avant toutes lettres.
2ᵉ — Celui qui est décrit.

417. **LA SAVONNEUSE**. — Jeune femme savonnant à sa fenêtre, et penchée en avant. Dans ce mouvement on voit ses deux seins. — T. C. Un fil. — H. 0ᵐ232, L. 0ᵐ175.

Aug. Sᵗ Aubin del. *Julien et Moret sculp.*

LA SAVONNEUSE.

A Paris chez Blin rue des Noyers nº 18.

1ᵉʳ État. Avant toutes lettres.
2ᵉ — Celui qui est décrit.

Signalons en terminant une suite de cinq pièces, indiquées dans le Manuel de Huber et Rost, vol. VIII, p. 177, nº 7, sous le titre : *Les Cinq Sens de la Nature*, d'après Pierre Dumesnil, et gravés par Saint-Aubin, Le Vasseur et Tillard.

Or, *le Toucher* est de Tillard, *la Vue*, est de Le Vasseur, ainsi que *l'Odorat* et *l'Ouïe* par de Lorraine. Il resterait donc *le Goût*, qui pourrait être de Saint-Aubin. Mais cette pièce est anonyme, et de plus nous n'y retrouvons ni le faire ni le goût de notre artiste. Nous ne la signalons donc que pour mémoire.

Ajoutons encore qu'on trouve indiquées sous le n° 303, dans le catalogue de la vente de A. de Saint-Aubin, rédigé par Regnault Delalande, deux pièces intitulées : *Calisto* et *Une Bacchante*, sujets dans des ovales en hauteur, planches commencées par M. Ruotte, et sous le n° 304 : *le Bain* et *le Repos*, sujets gravés au lavis par M. Sergent. Nous n'avons pu mettre la main sur ces quatre pièces, qui n'existent ni à la Bibliothèque, ni dans aucunes des colletions particulières qui ont été mises à notre disposition. Nous ne les indiquons également que pour mémoire.

III^e SECTION

PIÈCES PARUES ISOLÉMENT

ET CLASSÉES AUTANT QUE POSSIBLE PAR ORDRE CHRONOLOGIQUE.

418. (*CARTE D'INVITATION*.) — Une réunion de petits génies sur un nuage reposant sur les marches d'un portique décoré de colonnes. On en remarque un, au M., jouant de la basse, un autre des timbales, un autre, à D., de la flûte. Une grande draperie, suspendue aux colonnes du portique, devait recevoir les inscriptions manuscrites relatives à cette invitation. — T. C. — H. 0^m098, L. 0^m152.

augustin S^t aubin invenit et Sculp. 1752 (à la pointe).

Petite eau-forte. Sur l'épreuve que possède de cette planche le Cabinet des Estampes, on lit au crayon sur la draperie et de la main même de Saint-Aubin : *Concert bourgeois.* | *Rue S^t Antoine.*

419. *SAINTE CATHERINE.* — Elle est à genoux, dans la campagne, les mains jointes, les seins nus, de pr. à G. Un bourreau, à D., vu de dos, tire son glaive pour lui trancher la tête. Au-dessus de la martyre, un petit ange, une palme d'une main, une couronne de l'autre. Fond de paysage avec, en H., à D., un château fort sur une élévation. — T. C. Un fil. entourant la composition sur les trois côtés, supérieur, gauche et droit. — H. 0^m245, L. 0^m170.

SAINTE CATHERINE.

Eau-forte. Sur l'épreuve que possède de cette planche le Cabinet des Estampes, on lit en B., au-dessous du T. C., et de la main de S^t Aubin : *Augustin S^t Aubin d'après Melan* 1752.

420. (*PAYSAGE.*) — Petit paysage, dans lequel on voit un pont sur un ruisseau, avec une maison au bout du pont. A D., un fond de montagnes; à G., un château dans un parc. — T. C. — H. 0^m071, L. 0^m125.

Petite eau-forte. Sur l'épreuve que possède de cette planche le Cabinet des Estampes, on lit, en B., au crayon, de la main de Saint-Aubin, au-dessous du T. C., au M. : 1753 ; à D., *Aug. de S^t Aubin sculpt.*

421. (*ECCE HOMO*). — Pilate assis sur une chaise antique placée sur une estrade. Il est de pr. à G., le corps de face, et montre de sa main au peuple assemblé le Christ, qui, à D., la tête de face, tient son sceptre

de roseau dans ses mains croisées sur sa poitrine. Derrière ce groupe, un licteur et d'autres personnages. — T. C. — H. 0m240, L. 0m176.

Petite eau-forte. Sur l'épreuve que possède de cette planche le Cabinet des Estampes, on lit à l'encre, de la main de Saint-Aubin, en B., au-dessous du T. C., au M. : *Copié d'après l'Estampe*; à D. : *Gravé par St Aubin* : 1754.

422. (*JÉSUS-CHRIST CRUCIFIÉ, LA VIERGE ET St JEAN*). — Dans un paysage, le Christ en croix, ayant à ses pieds la sainte Vierge; à G., saint Jean tenant ses deux mains croisées devant lui, la tête baissée; au fond, la ville de Jérusalem. — Cartouche à forme chantournée, entouré d'un T. C. — H. 0m080, L. 0m161.

1er ÉTAT. Le trait carré qui entoure le cartouche est à peine indiqué. Les deux rocailles inférieures du cartouche que l'on voit en B., à D. et à G., ne sont pas terminées. Avant de nombreux travaux, notamment dans le ciel, du côté D. de l'estampe.
2e — Celui qui est décrit.

Petite eau-forte. Sur une épreuve du 1er état que possède de cette planche le Cabinet des Estampes, on lit au-dessous du T. C., à G., à la plume, de la main même de Saint-Aubin : *dessiné et gravé par aug. de St aubin, en* 1755 ; et un peu plus B. : *J'ai fait cette drogue la première semaine que je suis entré chez Etienne Fessard, en* 1755.

423. *LA FIDÉLITÉ. PORTRAIT D'INÈS.* — Dans la campagne, au pied d'un arbre, un petit chien King-Charles, regardant de face. — T. C. cintré en B., au M., au-dessus des armes. — H. 0m232, L. 0m289.

Peint par Huet. *Gravé à l'eau-forte par Et. Fessard* 175, *terminé au burin par Aug. St Aubin son élève en* 1756.

LA FIDÉLITÉ

A Madame de Pompadour

A Paris chez l'auteur graveur du Roi et de sa

PORTRAIT D'INÈS.

Dame du Palais de la Reine.

Par son très humble et très obéissant
serviteur, Fessard.

Bibliothèque rue St Thomas du Louvre.

Cette pièce a pour pendant : *la Constance, portrait de Mimi.* Mais la gravure est par Et. Fessard seul, et nous ne l'indiquons ici que pour mémoire, Saint-Aubin n'y ayant pas collaboré.

10 fr., avec son pendant : *la Constance, portrait de Mimi.* Vente Béhague, 1877.

424. (*GRIFFONNEMENTS.*) — Petite planche à l'eau-forte pure, dans laquelle on remarque, au fond, des pyramides et des monuments antiques; sur le premier plan, à G., un homme agenouillé offrant un sacrifice à une statue; au M., une femme nue effrayée par un chien; à D., un homme costumé dans le genre Watteau; au fond, un pendu se balançant à un gibet et deux duellistes combattant. — Claire-voie. — H. 0m023, L. 0m083. — En B., à G., à la pointe : *Aug. de St Aubin, in.* 1756.

425. (*PAYSAGE.*) — Petit paysage représentant un cours d'eau. On voit au fond un pont de bois dont le milieu est surmonté d'une croix. Un cavalier passe sur le pont, qui conduit, à G., à une maison. Sur le premier plan, à G., un saule; à D., un gros arbre. — T. C. — H. 0m039, L. 0m059.

Aug. de St Aubin inv. sculp.

CATALOGUE DE L'ŒUVRE DE A. DE SAINT-AUBIN.

1ᵉʳ ÉTAT. Eau-forte pure. Avant le ciel et les rayures qui sont dans l'eau.
2ᵉ — Épreuve terminée. Celui qui est décrit.

426. (*LETTRE D'INVITATION.*) — Dans un double T. C., des guirlandes de fleurs en H., à D. et à G. En H., au M., un médaillon rond dans lequel on voit le Père Éternel ayant à la main une boule surmontée d'une croix, et étendant sa main, à G., sur les têtes de différents personnages. En B., au M., un autre médaillon circulaire, dans lequel on voit une tête de mort, et la légende : Dieu punit le crime tôt ou tard. — H. 0ᵐ210, L. 0ᵐ156.
On lit dans l'intérieur du double T. C. :

De la L. des parfaits Elus ce 17...
Monsieur Et T. C. F. S. S. S.

Vous êtes prié de la part des Officiers de
La L. de vous trouver — du présent
à — heures pour affaires concernant la M.
chez le Sieur rue
ce que faisant Vous obligerés particulie-
rement celui qui est avec un plaisir indicible
Monsieur Et T. C. F.

Votre très humble et très Obéissant
Serviteur et fr.
Secrétaire.

Sur l'épreuve que possède de cette planche le Cabinet des Estampes, on lit à la suite des chiffres : 17, au crayon, de la main de Saint-Aubin, les chiffres : 56, ce qui donne pour la date de cette planche le millésime 1756.

427. (*SAINTE FAMILLE.*) — Dans un modeste intérieur, saint Joseph, à G., de face, tient dans ses bras l'Enfant Jésus. A D., la sainte Vierge, assise, tend les deux mains vers son fils ; à G., l'établi de saint Joseph. — T. C. cintré en B., au M. — H. 0ᵐ235, L. 0ᵐ181.

Sur l'épreuve que possède de cette planche le Cabinet des Estampes, on lit en B., à l'encre, de la main de Sᵗ Aubin : *Peint par Morillon, tiré du Cabinet de M. de Vence. Épreuve gravée à l'eau-forte et retouchée au crayon par Aug. de Sᵗ Aubin. en 1757.*

428. (*ONDINE.*) — Une ondine nageant dans l'eau, complètement nue, de 3/4 à D., la tête de 3/4 et légèrement inclinée à G. Au fond de l'eau, de petits ondins, dont les uns jouent de différents instruments de musique, et dont les autres tiennent des fleurs à la main. — Pièce au trait, sans aucunes lettres, cintrée en H. et entourée d'un T. C. et de deux fil. également cintrés en H. — H. 0ᵐ128, L. 0ᵐ289.

429. *L'INDISCRÉTION VENGÉE.* — Dans un intérieur éclairé par un lustre qu'on voit à D., une réunion de cinq femmes. L'une d'elles, debout, jette dans un *brasero* allumé une lettre. Sur le premier plan, deux femmes vues de dos, assises dans des fauteuils, et lisant des papiers qu'elles se préparent à brûler. Sur l'un de ces papiers on lit : *L'ordre | du Silence*. A G., près d'une porte par laquelle elle vient d'entrer, une femme, vêtue d'une robe à paniers, lève ses deux mains en l'air, en signe d'étonnement, à la vue du spectacle qu'elle a sous les yeux. Au fond de la pièce, sur un socle, une statue du Silence. — T. C. — H. 0ᵐ098, L. 0ᵐ126.

L'INDISCRÉTION VENGÉE.

Petite eau-forte pure.

136 CATALOGUE DE L'ŒUVRE DE A. DE SAINT-AUBIN.

430. (*QUATRE GRAVURES DESTINÉES A ÊTRE COLLÉES SUR DES TIROIRS D'HISTOIRE NATURELLE.*) — La 1re représente différents animaux. On remarque au M. des serpents; à D., un alligator; à G., une autruche près d'un palmier; au M., en H., un aigle les ailes déployées.

La 2e consiste en un encadrement formé de rocailles, de coquilles et de colliers de perles. Au M., deux petits génies assis par terre et adossés à une vaste coquille. L'un d'eux tient dans sa main un poisson.

La 3e représente le monde de l'air, personnifié par une quantité d'oiseaux. A G., un cygne sur un cours d'eau; à D., des abeilles voltigeant près d'une ruche; au M., deux petits génies assis par terre. L'un d'eux caresse de la main le cou d'un pélican qui nourrit ses petits enfants.

La 4e représente trois petits génies, dont deux sont assis sur un tertre et examinent à la loupe des médailles. Un autre, à D., regarde un vase posé par terre sur le côté. A G., un temple; à D., une pyramide.

Ces quatre petites gravures, rectangulaires et tirées en long sur la même planche, mesurent : H. 0m035, L. 0m237. Elles sont disposées les unes au-dessous des autres, et sont entourées d'un T. C. dont les angles sont équarris.

Sur l'épreuve que possède de cette planche le Cabinet des Estampes, on lit au bas de chacune des gravures, à l'encre, de la main de Saint-Aubin : *Aug. de St Aubin inv. et sculpt.* 1757; et en B., au-dessous des gravures, dans la marge inférieure : *Ces quatre petites gravures ont été faites pour être collées sur des tiroirs d'histoire naturelle appartenant à Mr le duc de Chevreuse.*

431. LOTH ET SES FILLES. — Dans une grotte dont l'ouverture est à la gauche de l'estampe, Loth est assis sur un ballot, tenant de la main gauche le pied d'une coupe, et de la main droite celle d'une de ses filles, qui est étendue par terre, les seins nus, et qui regarde son père en appuyant la main gauche sur l'avant-bras de celui-ci. En arrière est l'autre fille, qui tient un vase de la main gauche. A D., un chien; à G., des ânes; sur le sol de la grotte, des bâts avec des hottes et des ustensiles de ménage. — T. C. — En B., dans l'intérieur du dessin, à la pointe, à G. : *de Troy p.* A D. : *Aug de St Aubin sculp.* | 1758. — H. 0m285, L. 0m390.

J. F. Detroy Pinx. *L. Lempereur Direx.*

LOTH ET SES FILLES.

Gravé d'après le Tableau Original de Jean François Detroy.
Tiré du Cabinet de Monsieur de Lalive de Jully.
A Paris chez Lempereur Graveur du Roy Rue et Porte St Jacques au dessus du Petit Marché.

1er ÉTAT. Eau-forte pure. En B., dans l'intérieur du dessin, à la pointe, à G. : *de Troy p.*; à D. : *Aug. de S. Aubin sculp.* | 1758. Sans autres lettres.
2e — Celui qui est décrit.

432. (*ADORATION DES BERGERS.*) — La sainte Vierge est à D., de 3/4 à G., assise près de la crèche où dort son fils. L'Enfant divin a la tête appuyée contre la poitrine de sa mère, qui tient des deux mains la couverture sur laquelle il est couché. A D., saint Joseph, debout, feuilletant un gros in-folio. Près de lui, un bœuf. A G., des bergers, bergères et enfants, en extase et en adoration devant le petit Jésus. En H., dans le ciel entr'ouvert, de nombreuses têtes de chérubins ailées. — T. C. cintré en B., au-dessus des armes, au M. — En B., dans l'intérieur du dessin, à la pointe, à G. : *F. Boucher pinx.* | 1750. | *St. Fessard sculp.* 1758. — H. 0m405, L. 0m294.

Eau-forte pure. Sur l'épreuve que possède de cette gravure le Cabinet des Estampes, on lit en B., au crayon, de la main de Saint-Aubin : *1re retouche au burin sur l'eau-forte par Aug. St Aubin, qui l'a laissée dans cet état. Elle a été finie depuis par Fessard.*

433. (*CARTE, OU BILLET D'INVITATION.*) — Petite carte formée par une draperie dans laquelle se jouent de petits génies. On en remarque un à D. et un à G., tendant la draperie sur laquelle devaient être

CATALOGUE DE L'ŒUVRE DE A. DE SAINT-AUBIN.

écrites des inscriptions. Au M., dans un petit cartouche ailé surmonté de la couronne royale, les armes réunies de France et d'Autriche, que deux petits génies enguirlandent de roses. En B., à G., assis sur un nuage, deux autres petits génies. — Claire-voie. — H. 0m080, L. 0m095.

Sur l'épreuve que possède de cette planche le Cabinet des Estampes, on lit, en B., au M., au crayon, de la main de Saint-Aubin, le millésime 1758.

434. (*PAYSAGE.*) — On voit à G. un ruisseau avec un petit pont d'une arche, et à D. un chemin contournant des rochers et passant sous les arcades d'une fabrique ruinée, au-dessus de laquelle s'élève une tour crénelée à deux étages. — T. C. — En B., dans l'intérieur du dessin, à la pointe, à G.: *M. L. Challe del.;* à D., sur le terrain du chemin : *Aug. de St Aubin sculp.* 1759. — H. 0m296, L. 0m417.

435. *LE CONCERT.* — Un petit concert donné dans une chambre par trois amis. Celui de G. joue du violon ; sa musique est placée devant lui, sur une chaise. Le deuxième, à D., de pr. à G., joue également du violon. Le troisième, derrière une table qui occupe le milieu de la composition, joue de la contre-basse. Sur la table, un bougeoir à deux branches et un petit flambeau. A G., au fond, un lit à baldaquin avec des rideaux. A D., une cheminée avec un trumeau ovale et un tableau. — T. C. — H. 0m187, L. 0m136.

Eau-forte pure.

Dans l'épreuve que possède de cette planche le Cabinet des Estampes, on lit en B., au M., au-dessous du T. C., de la main de St Aubin, au crayon : 1759.

J'ai vu dans une vente un état de cette planche avant de nombreux travaux. La main et le manche du violon de l'homme de D. n'existaient qu'au crayon sur cet état. La figure avait été également refaite au crayon. On lisait en B., dans l'intérieur du dessin, à D., de la main même de Saint-Aubin : *De St Aubin del.* Au-dessous du T. C., on lisait également, de la même main : *Cette planche n'a jamais été plus avancée*, ce qui est inexact, comme en fait foi l'état décrit ci-dessus.

436. (*JOUEUR DE VIELLE.*) — Au coin d'une rue, près d'une porte cochère qu'on voit à G. et d'une fenêtre qu'on voit à D., un vieux bonhomme, coiffé d'un bonnet, de 3/4 à G., en train de jouer de la vielle. — T. C. — En H., au-dessus du T. C., à D., à la pointe : 7. En B. de la fenêtre, sur une pierre placée au-dessous d'un soupirail, à la pointe sèche : *August. St Aubin fecit.* 1766. — H. 0m207, L. 0m153.

Aug. de St Aubin del. (à la pointe).

1er ÉTAT. Eau-forte pure. Sur la pierre qui est au-dessous du soupirail, à la pointe : *August. de St Aubin fecit* 1766. Sans aucunes autres lettres.
2e — Épreuve terminée. Nombreuses traces de burin dans les marges. Le reste comme au premier état.
3e — Celui qui est décrit.

Sur l'épreuve que possède de cette planche le Cabinet des Estampes, on lit en B., au M., au-dessous du T. C., de la main de Saint-Aubin, au crayon : *Aug. St ad vivum fecit.* | *Le Vielleur du Pont-Neuf en* 1760.

437. (*QUATRE PETITES GRAVURES MICROSCOPIQUES RELATIVES A LA PAIX DE* 1760.) — La 1re représente le roi signant la paix, entouré de notables ; la 2e, un personnage annonçant au peuple la publication de la paix ; la 3e, une cavalcade sur le pont Neuf ; on voit au fond la statue de Henri IV et la Sainte-Chapelle ; la 4e, des réjouissances publiques. — Chacune de ces petites planches est entourée d'un T. C. et mesure H. 0m014, L. 0m019. Elles sont tirées sur la même feuille, deux en H. et deux au-dessous.

Au-dessous du T. C. des deux petites planches du bas, à G., à la pointe : *A. St*.

Sur l'épreuve que possède de cette planche le Cabinet des Estampes, on lit en B., de la main même de Saint-Aubin : *Relatif à la paix de* 1760 (?)

438. (*CARTE DE POLICE*). — Petite carte formée d'un encadrement orné de rinceaux aux quatre coins. En H., au M., la couronne royale posée sur une planche de bois décorée d'une serrure ; en sautoir, la main de justice

18

et le sceptre; le tout se détachant sur les rayons d'une gloire. Une guirlande de feuillage court tout le long de la partie supérieure de l'encadrement, et on lit sur une banderole fixée également au haut de l'encadrement, à la pointe, en lettres blanches : Securitas publica. — H. 0^m053, L. 0^m081.

439. (*ADRESSE DE FRANÇOIS QUILLAU, LIBRAIRE.*) — Un grand rideau fixé par des clous à deux corps de bibliothèque. Ce rideau est soulevé à G. par un petit génie. Sur le premier plan, un autre petit génie, couché par terre et accoudé sur des livres, en train de lire dans un volume ouvert devant lui. A D., un troisième petit génie remet un livre dans un des corps de la bibliothèque. — T. C. — H. 0^m067, L. 0^m100.

Sur le rideau on lit :

JACQUES FRANÇOIS QUILLAU.

Libraire
Rue Christine, Faubourg S. Germain
Vend, Loue, et Achète des
Livres, tant anciens que
Nouveaux sur toutes
Sortes de Matières
A Paris.

Augustin de S^t Aubin inv. et Sculp. 1761.

1^{er} État. Le rideau est en blanc. En B., au-dessous du T. C., à G., à la pointe : *augustin de S^t aubin inv. et Sculp.* 1761. Sans autres lettres.
2^e — Celui qui est décrit.

440. *LA MARCHANDE DE CHATAIGNES.* — Elle est de 3/4 à D., assise au pied d'un mur, sa mère à côté d'elle, à D., dormant profondément, sa tête sur ses genoux. Devant elle, un grand panier où sont ses châtaignes et dans l'intérieur duquel regardent deux petits enfants. A G., de pr. à D., un jeune homme, coiffé d'un chapeau, indique de la main le désir qu'on lui serve de ces châtaignes. Près de lui, une femme debout, de face. La scène est éclairée par un feu de joie qu'on voit à G., et autour duquel courent de petits gamins. — T. C. — H. 0^m122, L. 0^m169.

Augustin de S^t Aubin del. LA MARCHANDE DE CHATAIGNES. *Le Ch^t de P... sculp.*

Petite eau-forte.

1^{er} État. Avant toutes lettres. Sur une épreuve que possède de cet état le Cabinet des Estampes, on lit en B, au crayon, de la main de Saint-Aubin, à G. : *Aug. de S^t Aubin del.*; à D. : *Parlington sculp.*
2^e — En B., au-dessous du T. C., à G. : *Aug. de S^t Aubin, inv.* Sans autres lettres.
3^e — Celui qui est décrit. Sur une épreuve que possède de cet état le Cabinet des Estampes, on lit en B., au crayon, au-dessous du T. C., de la main de Saint-Aubin, à G., le millésime 1762, après les mots : *Augustin de S^t Aubin del.*

441. (*ARMOIRIES.*) — Des armoiries sur un cartouche. Des deux côtés du cartouche, qui repose à terre, deux hommes nus, debout, appuyés contre le cartouche, un poing à la hanche, l'autre main tenant par le petit bout une massue dont le gros bout repose à terre. Ils ont une couronne de feuillage autour de la tête et une autour de la ceinture. — Médaillon ovale, entouré d'un simple T. ovale. — H. 0^m124, L. 0^m095.
Avant toutes lettres.
Sur l'épreuve que possède de cette planche le Cabinet des Estampes, on lit en B., au M., dans l'intérieur du dessin, à la plume, de la main même de Saint-Aubin : *Aug. de S^t Aubin del* 1761.
Les armoiries ci-dessus décrites sont écartelées aux *un* et *quatre* d'argent? au lion de...? aux *deux* et *trois* de gueules plein. Couronne de marquis.

442. (*DEUX EX LIBRIS SUR LA MÊME PLANCHE.*) — A G., un petit amour vole de G. à D., tenant une banderole sur laquelle on lit : *Ex Libris Aug^{nus} de S^t Aubin*; en B., au-dessous d'un nuage, à la pointe, au M. : *A. S. A.*

CATALOGUE DE L'ŒUVRE DE A. DE SAINT-AUBIN.

A D. du premier *ex libris*, dont il est séparé par un trait vertical à la pointe, un petit génie agenouillé, de dos, sur un nuage, vient d'écrire sur un gros volume placé devant lui et adossé à une pile de livres : *Ex | Libris | Ludovicus | de Meslin |* 17.. — En B., au M., à la pointe, au-dessous d'un nuage : *Aug. de S^t Aubin fecit.* Sur une feuille de papier placée au-dessous des volumes, on lit, à la pointe : *Orbis vetus.* — Claire-voie. — H. 0m035, L. 0m055.

443. (*ARMOIRIES.*) — Elles sont formées par un cartouche au M. duquel est une fleur de lis, le tout surmonté d'une couronne. Des deux côtés du cartouche, qui repose sur une tablette, deux hommes d'armes bardés de fer, le casque en tête, tenant chacun un glaive à la main. Celui de D. a un bras posé sur le haut du cartouche. — Claire-voie. — H. 0m098, L. 075.
Sans aucunes lettres.
Les armoiries ci-dessus décrites portent d'or à la fleur de lis de gueules. Couronne de marquis.

444. (*ARMOIRIES.*) — Un cartouche contenant les armes, surmonté d'une couronne ducale, d'un casque et d'un paon. Des deux côtés du cartouche, deux hommes nus, la ceinture et la tête entourées de feuillage ; des deux hommes, celui de D. a un poing sur la hanche, et porte de son autre main une massue sur l'épaule ; l'autre, un bras posé sur le haut du cartouche, montre du doigt les armoiries de ce cartouche ; son autre main tient une massue dont le bout repose à terre. — Médaillon ovale, entouré d'un T. ovale. Les armes et la composition reposent sur une tablette et se détachent sur un vaste manteau d'hermine. — H. 0m175, L. 0m130.
Les armoiries ci-dessus décrites sont celles d'Armand, marquis de Béthune-Chabres. Elles sont d'argent à la fasce de gueules et lambel de même à trois pendants. Couronne ducale surmontée d'un paon.

445. (*ARMOIRIES*). — Petit cartouche contenant des armoiries, surmonté d'une couronne. En B., sur le terrain sur lequel repose le cartouche, deux lions accroupis. — Médaillon circulaire, entouré d'un simple T. circulaire. — H. 0m065, L. 0m065.
Sans aucunes lettres.
Les armoiries ci-dessus décrites sont écartelées aux *un* et *quatre* d'azur au chevron d'or, à trois molettes d'or, deux en chef et une en pointe ; aux *deux* et *trois* d'or à trois chabots, deux et un, et chargées en cœur d'un écu d'or à la croix pattée de gueules.

446. *LA FONTAINE ENCHANTÉE DE LA VÉRITÉ D'AMOUR.* — Vers le M. de la composition, Céladon et Silvandre, Astrée et Diane. Les deux lions, gardiens de la fontaine qu'on voit couler entre les arbres, s'avancent vers eux. A D. et à G., une foule de bergers et de bergères. Derrière le groupe des amants, deux licornes — T. C. — H. 0m226, L. 0m338.

Dessiné par C. N. Cochin Chevalier de l'Ordre de S^t Michel. *Gravé à l'Eau-forte par Aug. de S^t Aubin et terminé au Burin par C. F. Macret.*

LA FONTAINE ENCHANTÉE DE LA VÉRITÉ D'AMOUR.

Dédiée à Monsieur Alexandre Roslin Chevalier de l'Ordre Royal de Vasa, Peintre ordinaire du Roi, Conseiller de son Académie de Peinture et Sculpture, de l'Académie R^{le} de Stockholm etc...
Tiré du Cabinet de M^r Roslin. *Par son très humble et très Obéissant Serviteur Demonchy.*
Beaublé scrip.
Céladon sous les habits de Prêtresse Druide et Silvandre, désesperés des Rigueurs de leurs Bergères s'exposent à la fureur des Lions qui gardent — la Fontaine Enchantée de la Verité d'Amour, Astrée et Diane affligés (sic) de la perte de leurs amans viennent à la fontaine avec le même Dessein ; Elles y trouvent ces Bergers et se jettent entre eux et les Lions. Les Licornes prennent leur déffense.
— Astrée. Liv. IX... A Paris chez Demonchy, Graveur Cloitre S^t Benoit la 1^{re} porte cochère à gauche par la rue des Mathurins. A. P. D. R.

1^r État. Eau-forte pure. Sur l'épreuve que possède de cette planche le Cabinet des Estampes, on lit en B., au crayon, de la main de Saint-Aubin, à G. : *C. N. Cochin inv. del.*; à D. : *Aug. S^t Aubin fig.^m sculp. | aquâ forti.*
2^e — Épreuve terminée. Avant les deux lignes de dédicace. Avant les mots : *Tiré du Cabinet de M^r Roslin.* — *Beaublé scrip.* — Avant l'adresse : *A Paris, chez Demonchy..., etc.*, et les lettres *A P D R*. — Le reste comme à l'état décrit.
3^e — Celui qui est décrit.

Mercure de France. Août 1783. — La Fontaine enchantée de la Vérité d'Amour. Dessinée par C.-N. Cochin, chevalier de S. Michel, gravée par Aug. de S Aubin à l'eau-forte, et terminée au burin par C.-F. Macret. Prix, 6 livres. A Paris, chez Demonchy, graveur, rue St-Benoît, la première porte cochère à gauche par la rue des Mathurins. Cette estampe, qui mérite des éloges pour le dessin et pour la gravure, représente Céladon sous les habits de prêtresse druide, et Silvandre, désespérés tous deux des rigueurs de leurs bergères, et s'exposant à la fureur des Lions qui gardent la Fontaine de Vérité et d'Amour. Astrée et Diane, affligées de la perte de leurs amants, viennent à la Fontaine avec le même dessein. Elles y trouvent ces bergers, et se jettent entre eux et les Lions. Les Licornes prennent leur défense.

Catalogue hebdomadaire, 16 août 1783. — La Fontaine enchantée de la Vérité d'Amour. Estampe gravée à l'eau-forte par Aug. de St Aubin, et terminée au burin par C.-F. Macret, d'après le dessin de C.-N. Cochin, chevalier de l'ordre de S. Michel. 6 livres. A Paris, chez Demonchy, graveur artiste, cloître St-Benoît, la première porte cochère à gauche par la rue des Mathurins.

447. *VERTUMNE ET POMONE.* — Assis au pied d'un arbre, contre lequel il est adossé, la tête enveloppée dans un mouchoir, recouvert d'un grand manteau, une main posée sur sa canne, Vertumne soutient avec ses genoux le buste de Pomone, qui, assise à côté de lui par terre, les jambes étendues vers la D., se penche à G. vers son compagnon. Elle est presque nue, les jambes et la poitrine découvertes, un voile sur la tête. Au fond, à D., une fontaine monumentale. A G., assis par terre, un petit génie jouant avec un masque scénique. Au M., sur le premier plan, des fruits de toute espèce. — T. C. — H. 0m313, L. 0m430.

Peint par François Boucher Per Peintre du Roy et Directeur de l'Académie. *Gravé par Augustin St Aubin.*

VERTUMNE ET POMONE.

Dédié à Monsieur Laurent Cars Graveur du Roy Conseiller en son Académie de Peinture et Sculpture.
Par son très Humble, Obéissant Serviteur et Elève Augustin St Aubin 1765.
A Paris chez L. Cars. Graveur du Roy rue St Jacques vis à vis le Collége du Plessis.

1er État. Eau-forte pure. Avant toutes lettres.
2e — Epreuve terminée. Avant toutes lettres.
3e — Celui qui est décrit.

La gravure ci-dessus figurait à l'exposition du Louvre, en 1771, sous le n° 312, et avec le titre : *Vertumne et Pomone, d'après feu M. Boucher.*

448. *EX LIBRIS DE LA ROCHEFOUCAULD.* — Un cartouche reposant à terre, sur une tablette, et contenant les armoiries des La Rochefoucauld. Ce cartouche est surmonté d'une couronne au milieu de laquelle se voit une Mélusine. Deux hommes nus sont debout des deux côtés du cartouche, contre lequel ils s'appuient. Ils ont autour des reins une ceinture de feuillage. Celui de D. porte une massue sur l'épaule; celui de G. tient également une massue, dont le gros bout pose à terre. — T. C. — H. 0m081, L. 0m059.

EX LIBRIS F. DE LAROCHEFOUCAULT.
Marchionis de Bayers

Aug. St Aubin inv. (à la pointe).

1er État. Eau-forte pure. Avant toutes lettres. Sur l'épreuve que possède de cette gravure le Cabinet des Estampes, on lit en B., à G., au-dessous de la tablette, à la plume, de la main de Saint-Aubin : *Aug. de St Aubin, inv. et sculp.* 1763.
2e — Epreuve terminée. Avec l'inscription qui est sur la tablette. Sans autres lettres.
3e — Celui qui est décrit.

449. (*RÉPERTOIRE POUR FONTAINEBLEAU.*) — Grand encadrement dans l'intérieur duquel on écrivait à la main le répertoire des pièces jouées à Fontainebleau, devant la Cour, en l'année 1763. En H. de l'encadrement, dans un médaillon, la tête d'Apollon de pr. à G. Deux petits amours sont assis sur un nuage des

deux côtés du médaillon, dont ils tiennent la bordure avec une de leurs mains. Ils tiennent avec leur autre main une banderole sur laquelle on lit : « *Aspicit et fulgens*. Sur les montants verticaux de l'encadrement on voit également des amours sur des nuages. Ils sont quatre de chaque côté, jouant tous de différents instruments. En B. de la composition, on voit trois autres petits amours personnifiant l'un l'Architecture, l'autre la Peinture, le troisième la Sculpture. A G., près de ce dernier, le buste du roi Louis XV, couché sur le nuage sur lequel sont les petits amours. — Encadrement. — H. 0m270, L. 0m345.

Sur l'épreuve du Cabinet des Estampes on lit, en B., à G., à la plume, de la main de Saint-Aubin : *Aug. de St Aubin, inv. del.* 1763. | *Le dessin a été fait pour M. Slodt*ȝ. | *qui étoit alors dessinateur des Menus-Plaisirs du Roi.* A D., au bin, crayon, de la même main : *Très-mal gravé par Martinet.* 1763.

450. *ARION.* — Il est assis sur le dos d'un dauphin, en pleine mer, de face, la tête de 3/4 tournée vers la D., les yeux en l'air. Il joue de la lyre, entouré de tritons et de naïades qui nagent autour de lui. — T. C. — En B., dans l'intérieur du dessin, à la pointe, à G.: *f. Boucher pinx*; à D. : *Aug. St Aubin Sculp.* 1763. — H. 0m310, L. 0m452.

J. J. Pasquier 1766 (à la pointe).

ARION.

D'après le Tableau original de François Boucher Premier Peintre du Roy Directeur de son Académie Royale de Peinture et de Sculpture.
Gravé à l'Eau-forte par Augustin de St Aubin et terminé au burin par Jacques Jean Pasquier Elève de Mr Cars.
A Paris chez Laurent Cars graveur du Roy Conseiller en son Academie de Peinture et Sculpture. Rue St Jacques vis à vis le Collège du Plessis.

1er État. Eau-forte pure. Avec les inscriptions qui sont en B., dans l'intérieur du dessin, à G. et à D. Sans autres lettres.
2e — Épreuve terminée. Avec les inscriptions qui sont en B., dans l'intérieur du dessin, à G. et à D. — Au-dessous du T. C., à D., à la pointe : *J. J. Pasquier* 1766. Sans autres lettres.
3e — Celui qui est décrit.

451. (*ÉTIQUETTES POUR LOUIS DUPARC, APOTHICAIRE A RENNES.*) —
Un encadrement sur la tablette supérieure duquel on voit, au M., un médaillon circulaire, attaché à un clou par un anneau agrémenté d'un nœud de rubans, et d'où pend des deux côtés une guirlande de laurier dont les extrémités passent par deux trous pratiqués au haut des montants verticaux de l'encadrement. Dans le médaillon on voit un palmier autour du tronc duquel s'enroule un serpent. Sur la tablette supérieure de l'encadrement, des deux côtés du médaillon, des fioles, des bocaux, des cornues et autres accessoires. Au H. de la partie blanche comprise dans l'encadrement on lit : LOUIS DUPARC, APOTHICAIRE A RENNES. — Cette planche a été refaite identiquement semblable, mais en plus petit, par Saint-Aubin. La première mesure : H. 0m131, L. 0m151; la seconde : H. 0m090, L. 0m100.

452. (A) (*INVITATION POUR UN MARIAGE.*) — En H., sur un nuage, le marié et la mariée, couronnés de roses, en costumes antiques, tenant chacun un flambeau que l'Amour allume avec une torche. A D. et à G. de la composition, et formant encadrement, deux palmiers. En B., au M., le Temps, assis par terre et enguirlandé de roses par deux petits génies. A D., la faux du Temps appuyée contre le palmier, et une corne d'abondance d'où s'échappent des fruits, des médailles, etc. — T. C. — H. 0m255, L. 0m183.

Aug. de St Aubin inv. (à la pointe). *J. B. T. sculp.* 1765 (à la pointe).

N.
Vous êtes prié de la part de M.
et de M. de
leur faire l'honneur d'assister à la Bénédiction
nuptiale de M.
avec M.
qui se fera le 176
à heures du matin en l'Eglise Paroissiale.

1ᵉʳ ÉTAT. Eau-forte assez avancée. Avant toutes lettres.
2ᵉ — Celui qui est décrit.

(B) Il a été fait de cette planche une reproduction sur bois dans le *Magasin pittoresque*, 37ᵉ année, 1869, page 57. On lit en H., au M., au-dessus du T. C. qui entoure la composition : *UN BILLET DE MARIAGE* | *au dix-huitième siècle;* en B., dans l'intérieur du dessin, à D. : *Tamisier sc*. Au-dessous du T. C., au M. : *Fac-simile d'un billet de mariage au dix-huitième siècle. — Dessin de Yan-d'Argent*.

453. (*ADRESSE D'UN LUTHIER.*) — En H. de la composition, une jeune femme ailée, assise sur un nuage. Elle tient d'une main une palme et une branche de laurier, de l'autre trois couronnes, dont deux sont enfilées à son bras. En B., à G., une basse, une serinette et divers autres instruments de musique. A D., une harpe. Sur un livre de musique, qui est en B. et ouvert, on lit, à la pointe : *Recueil | de pièces pour | la Harpe. | et. | la guitare. | avec | différents | accompagnements.* — Claire-voie. — H. 0ᵐ185, L. 0ᵐ140. — Dans le milieu de la composition, qui est ménagé en blanc, on lit :

> à la Victoire
> Cousineau Luthier ordinaire de la Reine et
> des Dames de France rue des Poulies vis-à-vis la
> Colonade du Louvre, à Paris. Tient magazin de Musique
> Française et Italienne, Fait Harpes, Contrebasses, Violoncelles,
> Violons, Pardessus de Viole, Mandolines, Serinettes, Vielles orga-
> nisées, Violons d'amour, Guitares Espagnoles, Guitares Allemandes,
> et Anglaises avec leur méchanique. Il a des assortimens de
> toutes sortes de Cordes, de la meilleure qualité, file de Cor-
> des en soie, vend des anciens Instrumens de Crèmone
> Clavecins et Forte Piano et autres de toute qualité.
> 1774.

1ᵉʳ ÉTAT. Eau-forte pure. Avant toutes lettres. Il n'y a rien sur le volume de musique qui est en B. de la composition
2ᵉ — Épreuve terminée. Le milieu de la composition est en blanc. On lit sur le volume de musique qui est en B. de la composition : *Recueil | de pièces pour | la Harpe | et | la guitare. | avec | différents | accompagnements*. Sans autres lettres. Sur l'épreuve que possède le Cabinet des Estampes, on lit en B., au crayon, de la main de Saint-Aubin : *Aug. Sᵗ Aubin inv*. 1768.
3ᵉ — Celui qui est décrit.

454. (*TOMBEAU DU GÉNÉRAL DE MONTGOMMERY.*) — Pyramide tronquée reposant sur un socle contenant une tablette inférieure. Sur le socle, une colonne surmontée d'une urne et adossée à la pyramide. Des deux côtés de la colonne, sur le socle, à D., une massue autour de laquelle court une banderole sur laquelle on lit : *Libertas restituta;* à G., une branche de cyprès, un casque, une cuirasse, deux drapeaux, etc. Au-dessus de la tablette inférieure, un cartouche ailé sur lequel on lit un *M* et un *R* entrelacés. — T. C. — H. 0ᵐ270. L. 0ᵐ173.

> A la Gloire de
> Richard de Montgommery Major Général des
> Armées des Etats unis Américains, tué au siège
> de Québec le 31. Décembre 1775. agé de 38 ans.

> Ce Monument a été ordonné par les Treize Etats unis Américains et dirigé par Benjamin Franklin pour servir de Tombeau à Richard de Montgommery Major Général, tué au siège de Québec le 31 Decᵣᵉ 1775 agé de 38 ans, pour être placé dans la grande salle ou se tiennent les Etats Généraux à Philadelphie.

> Ce Tombeau a été inventé et exécuté en Marbre à Paris par J. J. Caffiery Sculpteur du Roi en 1777.
> Se trouve à Paris chès A. de Sᵗ Aubin Graveur du Roi et de sa Bibliothèque rue des Mathurins au petit Hôtel de Clugny et aux adresses —
> — ordinaire. A. P. D. R.

CATALOGUE DE L'ŒUVRE DE A. DE SAINT-AUBIN. 143

Au Salon de 1777, Caffiery exposait le dessin du tombeau dont nous donnons ci-dessus la description.

Catalogue hebdomadaire, 26 juin 1779, n° 26, art. 12. — Tombeau du Général de Montgommery, tué au siége de Québec, le 31 décembre 1775, âgé de 38 ans, pour être placé dans la grande salle où se trouvent les États Généraux de Philadelphie. Estampe de 10 pouces de H. sur 17 de L. A Paris, chez M. de St-Aubin, Graveur du Roi, rue des Mathurins-St-Jacques.

Mercure de France. Juin 1779. — Tombeau du Général de Montgommery. C'est la gravure d'un monument ordonné par les 13 États-Unis Américains et dirigé par M. Franklin, pour servir de tombeau à Richard de Montgommery, major général des armées des États-Unis de l'Amérique, tué au siége de Québec le 31 décembre 1775, âgé de 38 ans, et destiné à être placé dans la grande salle où se tiennent les États généraux à Philadelphie. Ce monument, le premier qui ait été élevé à la gloire des défenseurs de la liberté en Amérique, a été composé et exécuté en marbre de 12 pieds de proportion, par J.-J. Caffiéry, sculpteur du Roi, en 1777. L'estampe, de 10 pouces de haut sur 7 pouces de large, se vend chez A. de St Aubin, graveur du Roi et de sa Bibliothèque, rue des Mathurins-St-Jacques, et aux adresses ordinaires.

455. *L'AMOUR A L'ESPAGNOLE*. — Dans un intérieur, une jeune femme assise sur un fauteuil, profondément endormie, la tête appuyée en arrière contre le dossier du fauteuil, une main posée sur un livre placé près d'elle sur une table. A D., un jeune homme se penche sur l'appui d'une fenêtre donnant de plain-pied dans un jardin, pour regarder la jeune endormie et lui jouer un air de sa guitare, qu'il tient des deux mains devant lui. — Encadrement avec tablette inférieure. — H. 0ᵐ286, L. 0ᵐ226.

L'AMOUR		A L'ESPAGNOLE.
	Dédié à Monsieur	de La Borde.
Gravé d'après le Tableau original,		Par ses très humbles et obéissants serviteurs
	Tiré de son Cabinet.	De St Aubin et Pruneau.

J. B. Le Prince Pinx. Au. de St Aubin et N. Pruneau sculpᵘⁿᵗ.

Se Vend à Paris chez A. de St Aubin Graveur du Roi et de sa Bibliothèque rue Thérèse Butte St Roch, et chez N. Pruneau Rue St Jacques, vis-à-vis le Collège du Plessis.

1ᵉʳ ÉTAT. Simple T. C. Eau-forte pure. Avant toutes lettres.
2ᵉ — Eau-forte. Les travaux du fond et des accessoires sont poussés. Les personnages sont encore à l'état d'eau-forte.
3ᵉ — Épreuve terminée. Avant le titre. Avec les armes. Avant les inscriptions sur la tablette. En B., au-dessous de l'encadrement à la pointe, à G. : *J. B. Le Prince pinx*; à D. : *Aug. de St Aub. et N. Pru. Sculpᵘⁿᵗ*. — Sans autres lettres.
4ᵉ — Avec le titre. Les armes. Avant les inscriptions sur la tablette. En B., au-dessous de l'encadrement, au burin, à G. : *J. B. Le Prince Pinx*; à D. : *Aug. de St Aubin et N. Pruneau Sculpᵘⁿᵗ*. Sans autres lettres.
5ᵉ — Celui qui est décrit.

Mercure de France, Février 1783. — L'AMOUR A L'ESPAGNOLE. Gravé d'après le tableau original de M. Le Prince, par MM. de St Aubin et N. Pruneau. A Paris, chez A. de St Aubin, graveur du Roi et de sa Bibliothèque, rue Thérèse, butte St-Roch, et chez N. Pruneau, rue St-Jacques, vis-à-vis le collége du Plessis. Prix, 3 livres. Cette estampe est d'un effet très-agréable, les détails en sont très-soignés, et les têtes sont d'une heureuse expression.

Journal de Paris, Jeudi 16 janvier 1783. — L'AMOUR A L'ESPAGNOLE. Gravé d'après le tableau de J.-B. Le Prince, par A. de St Aubin et N. Pruneau. On retrouve avec plaisir dans cette estampe d'un burin moelleux et d'un bon effet les grâces de l'original et la manière agréable et soignée de l'artiste qui la dirige. Elle paraît devoir être d'autant mieux accueillie que l'on y a conservé cette décence dont il est peut-être à regretter que quelques artistes s'écartent un peu trop aujourd'hui. Elle se trouve à Paris, chez A. de St Aubin, graveur du Roi et de sa Bibliothèque, rue Thérèse, butte St-Roch, et chez N. Pruneau, rue St-Jacques, vis-à-vis le collége du Plessis. Prix, 5 livres.

456. *LE RÉFRACTAIRE AMOUREUX*. — A G., dans l'entre-bâillement des rideaux d'un lit, un jeune abbé, tenant d'une main son rabat, de pr. à D., se penche en avant pour porter amoureusement la main sur l'épaule d'une jeune fille couchée sur son lit, à moitié nue, sa chemise en désordre, les seins et les jambes découverts. Elle a son bonnet sur la tête, et se détourne en riant. A D., une petite tasse sur une table de nuit, et, sur un ta-

bouret, un chien vu de dos. — Médaillon ovale, entouré d'un encadrement rectangulaire avec tablette inférieure. Les armes qui sont en B., au milieu de la tablette, sont figurées par un rabat déchiré et une crosse renversée. — H. 0m260, L. 0m204.

LE RÉFRACTAIRE ◯ AMOUREUX.

C'est sur cette Autel où Je prête le serment.
Se vend à Paris rue du petit Bourbon près la Foire St Germain n° 23.

1er ÉTAT. Avant toutes lettres.
2e — Celui qui est décrit.
3e — En B., au-dessous de l'encadrement, au M. : *Dessiné et gravé par Aug. de St Aubin de l'Académie Royale de Peinture et Sculpture, Graveur du Roi et de sa Bibliothèque.* Au-dessous : *C'est sur cette Autel où Je prête le serment.* Et au-dessous : *A Paris, chez Marel.* | *Déposé.*

457. (*BILLET POUR LA COMÉDIE ITALIENNE.*) — Encadrement au H. duquel, au M., se voit un cartouche où sont les armes de France, surmontées de la couronne royale. Une banderole formée par un ruban part de ce cartouche et va s'accrocher à l'angle supérieur D. et à l'angle supérieur G. de l'encadrement. Sur la banderole de G. on lit : *Sublato Jure Nocendi*; sur la banderole de D. : *Castigat Ridendo Mores.*
L'intérieur de l'encadrement figure une scène de théâtre, sur laquelle on voit, à D., un jeune homme tenant par la taille une jeune femme coiffée d'un chapeau de paille, et à G., un seigneur tenant par la taille une femme de la haute société, tous deux coiffés de chapeaux à plumes. Au fond, un rideau sur lequel on lit ;

Comédie Italienne,
Pour — Personne
à l'Amphithéâtre
Ce.

En B., au M. de l'encadrement, un cartouche surmonté d'une couronne de laurier, dans l'intérieur de laquelle on lit : 178... — H. 0m017, L. 0m138.

Gravé par St Aubin 1788.

458. (*LES SATYRES ENCHAINÉS, ou LA PUDEUR EN SURETÉ.*) — Deux satyres sont attachés par une corde, qui les prend aux poignets, à un autel rond, au-dessus duquel est Diane, un arc dans la main gauche. A D. des satyres sont quatre nymphes, dont l'une, assise, tire la barbe d'un des satyres; une autre, debout, joue du tympanon; la troisième est assise, un arc dans la main gauche, et la dernière est accroupie derrière celle-ci, et regarde les captifs. Ces deux dernières nymphes sont nues, et les autres couvertes de draperies légères. — T. C. — H. 0m236, L. 0m316.

Eau-forte pure. Le ciel est tout blanc. L'autel rond n'atteint pas le T. C., à G., et entre les deux il reste un espace tout blanc, où l'on voit indiqué au crayon le prolongement des moulures de l'autel. Planche anonyme, à la marge inférieure de laquelle on voit, tracés au crayon, ces mots : *Les chairs à l'eau-forte par Aug. St Aubin.*

IVe SECTION.

ILLUSTRATIONS D'OUVRAGES DIVERS.

Nous avons fractionné en deux grandes subdivisions (A) et (B) les planches qui entrent dans cette section. La première (A) comprendra les illustrations d'ouvrages littéraires proprement dits; la seconde (B), celles qui, avec les reproductions de médailles ou de pierres gravées, sont destinées à l'ornementation d'ouvrages de numismatique, d'archéologie, de dissertations, mémoires scientifiques, etc., etc. A la fin de chacune de ces subdivisions nous donnerons sous la rubrique (Aa) et (Bb) la description de planches faites évidemment pour des ouvrages qui par leur nature seraient rentrés dans l'une ou l'autre de ces subdivisions, mais dont il nous aura été impossible de retrouver les titres. Les ouvrages sont classés par ordre alphabétique d'auteurs, ou par l'ordre alphabétique de leurs titres, quand ces ouvrages sont anonymes.

Subdivision A.

Voyage | Pittoresque | de Paris, | ou | indication | de tout ce qu'il y a de plus beau dans cette | grande ville en Peinture, Sculpture | et Architecture. | Par M. D. (Argenville) | quatrième Edition. | A Paris. | Chez de Bure père libraire quai des | Augustins à l'Image Saint-Paul. | De Bure fils ainé quai des Augustins | près la rue Pavée, à la bible d'or. | MDCCLXV. | Avec Approbation et Privilège du Roi. — (Un vol. in-12).

459. MAUSOLÉE DE M. LANGUET DE GERGY, page 363. — Ce mausolée, élevé sur un large piédestal, est adossé à une pyramide, le tout compris dans une niche formée par deux colonnes surmontées d'une arcade en plein cintre. Le curé de Saint-Sulpice est agenouillé sur un coussin posé sur le mausolée. Il est de 3/4 à D., les mains étendues en avant, les yeux levés au ciel. A D., un ange ayant une couronne sur la tête repousse d'une main une vaste draperie qui entoure la composition. On voit, à G., la Mort tenant sa faux et fuyant à l'aspect de cet ange. Sur le piédestal qui supporte le mausolée, un petit génie debout, tenant un écusson; près de lui, un autre génie couché sur une corne d'abondance. — T. C. — En H., au-dessus du T. C., à G.: *Page* 363. — H. 0m125, L. 0m077.

August. St Aubin del. et Sc. 1757.　　　　　　　　　　　　　　　　　　　　　　　　　*St Fessard direx.*

MAUSOLÉE DE Mr LANGUET DE GERGY.
Curé de St Sulpice.
Par Michel Ange Slodtz Sculpteur du Roy.
1757.

1er ÉTAT. Eau-forte pure. Avant toutes lettres.
2e — Épreuve terminée. Avant toutes lettres et avant quelques travaux, notamment une ombre portée à G., sur le bas du pilier, et avant quelques lignes de burin sur le piédestal supportant le mausolée.
3e — Avant les mots : *Page* 363, en H., à G., au-dessus du T. C. Le reste comme à l'état décrit.

146 CATALOGUE DE L'ŒUVRE DE A. DE SAINT-AUBIN.

4° — Celui qui est décrit.
5° — En H., à G., au-dessus du T. C. : *Pl.* 7, au lieu de : *Page* 363. Le reste comme à l'état décrit. Cet état se trouve dans une nouvelle édition parue en 1770.

Voici, telle que la donne d'Argenville dans son ouvrage, la description de ce mausolée : « La chapelle suivante renferme le tombeau de Jean-Baptiste Languet de Gergy. — L'Immortalité, ayant une couronne antique sur la tête, repousse d'une main le voile funèbre dont la Mort allait envelopper ce digne pasteur, et, de l'autre, tient un cercle d'or. Sous son bras est le plan géométral de cette église. Près d'elle et dans le milieu du monument est la figure du curé à genoux, en surplis et en étole. Il a les bras ouverts et les yeux tournés vers le maître-autel, comme pour offrir à Dieu l'édifice du temple qu'il a fait construire. La Mort, confuse et désespérée, est dans l'attitude de se relever sur ses genoux pour prendre la fuite. Ces trois figures, dont les deux premières sont de marbre et la dernière de bronze, ont six pieds de proportion. Elles sont élevées sur un sarcophage de vert antique, dont le piédestal présente une table sur laquelle l'épitaphe est gravée. Au-dessus du piédestal, les génies de la Religion et de la Charité groupent avec un cartel où est appliqué l'écusson des armes du défunt. Couché sur une corne d'abondance d'où sortent des fruits, le génie de la Charité en tient une poignée qu'il semble répandre. Cette composition poétique est de M. A. Slodtz. On doit savoir gré à ce sculpteur d'avoir tenté le premier d'imiter le mélange du marbre avec le bronze et la dorure, dont l'Italie offre plusieurs morceaux d'un très-bel effet.

❊

Les Amans | Malheureux | ou | le Comte | de Comminge, | Drame | en trois actes et en vers. | Précédé d'un Discours Préliminaire et suivi | des mémoires du comte de Comminge. | « Et qui pungit cor | Profert sensum. » Ecclesiastic. Cap. xxij. V 24. | A la Haye | et se trouve | à Paris. | Chez L'Esclapart, Libraire au Quai | de Gèvres. | MDCCLXIV. — (Un volume in-8°, par M. d'Arnaud.)

460. *VIGNETTE-FRONTISPICE.* — Dans un vaste et profond souterrain servant de lieu de sépulture aux religieux de la Trappe, Adélaïde, vêtue en trappiste, couchée par terre tout de son long, la tête appuyée sur une botte de paille. A D., Comminges est agenouillé devant elle et lui baise la main. En arrière, à D., cinq autres trappistes considérant cette scène. A G., agenouillé devant le groupe formé par les deux amants, un personnage en costume du siècle dernier. Plus loin, dans le fond, du même côté, un religieux faisant de la main un signe à un de ses compagnons, qui tient des deux mains la corde d'une cloche. Au premier plan, une tombe ouverte, une bêche et une croix. — T. C. — H. 0m141, L. 0m091.

Restout filius inv. *Aug. de St Aubin Sculp.*

Soutenons ce Spectacle, il apprend à mourir.
Act. dernier. Sc. dernière.

1er ÉTAT. Eau-forte pure. Avant toutes lettres.
2° — Épreuve terminée. — T. C. Un fil. Avant toutes lettres.
3° — En B., au-dessous du T. C., à la pointe, à G. : *Restout filius inv.*, au lieu de la même inscription gravée. A D. : *St Aubin sculp.*, au lieu de : *Aug. de St Aubin sculp.* Le reste comme à l'état décrit.
4° — *Restout filius inv.*, au burin au lieu d'être à l'eau-forte. Le reste comme au 3° état.
5° — Celui qui est décrit.

La pièce *les Amants malheureux, ou le Comte de Comminges*, eut dans son temps le plus grand succès. C'était un nouveau genre, une *nouvelle manière*, qui fit courir le tout Paris d'alors. Cette vogue explique le grand nombre d'éditions qu'eut la pièce et, par suite, les nombreuses copies ou imitations qui furent faites de la gravure de St Aubin. Nous ne donnerons pas la description de ces copies ou imitations; nous nous bornons à en signaler l'existence.

❊

Euphémie | ou | le Triomphe | de la Religion | Drame | Par M. d'Arnaud | « Sonitus terroris semper in auribus. » | Job. Ch. XV | A Paris | Chez Le Jay Libraire quai de Gèvres, | au grand Corneille. | MDCCLXVIII. | Avec Approbation et Permission. — (Un volume in-8.)

461. *VIGNETTE-FRONTISPICE.* — Dans un caveau souterrain servant de sépulture, une tombe s'est ouverte sous les pas d'une religieuse. La pierre se brise, la jeune femme est entraînée dans sa chute, et elle se trouve à moitié engloutie dans ce sépulcre. Deux femmes s'empressent autour d'elle et la soutiennent dans leurs

CATALOGUE DE L'ŒUVRE DE A. DE SAINT-AUBIN. 147

bras. Au fond, à G., une autre femme accourant. Au premier plan, sur une haute colonne, une urne funéraire. — T. C. — H. 0^m137, L. 0^m094.

Restout filius inv. *Aug. de S^t Aubin Sculp.*
 Je n'ai plus qu'à mourir.
 Act. dernier. Sc. dernière.

1^{er} ÉTAT. Eau-forte pure. Avant toutes lettres.
2^e — Celui qui est décrit.

Fables | et | Œuvres diverses | de M. l'abbé Aubert, | Lecteur et Professeur Royal en Littérature | Françoise. | Nouvelle Edition, | Contenant entr'autres, le Poëme de Psyché, avec | des augmentations considérables, et le Discours | de l'Auteur pour l'ouverture de ses Leçons au | Collège Royal. | A Paris. | Chez Moutard Libraire de la Reine. | Quai des Augustins. | MDCCLXXIV. | Avec Approbation et Privilège du Roi. — (Deux volumes in-8°, contenant une vignette de S^t Aubin en tête du 2^e volume. Celle qui est en tête du 1^{er} volume est gravée par Tilliard, d'après C. N. Cochin.)

462. **VIGNETTE-FRONTISPICE en tête du 2^e volume.** — Vénus, assise sur un trône et ayant derrière elle les trois Grâces, se penche en avant, de 3/4 à G., et tend avec bonté les deux mains à une pauvre négresse agenouillée devant elle, que l'Amour lui présente et qu'il soutient sous les bras. Cette négresse, c'est Psyché, qui a été ainsi défigurée pour avoir eu la curiosité d'ouvrir la boîte qu'elle a été chercher aux enfers. Vénus, touchée de compassion, permet que Jupiter lui rende sa beauté. Composition se passant au milieu d'un nuage, au haut duquel on voit les deux colombes de la déesse. — T. C. — H. 0^m145, L. 0^m095.

Dessiné par C. N. Cochin. *Gravé à l'Eau-forte par Aug. de S^t Aubin,*
 Et terminé par J. J. Le Veau 1774.

1^{er} ÉTAT. Eau-forte pure. En B., au-dessous du T. C., à la pointe, à G. : *C. N. Cochin del. 1772*; à D. : *Aug. de S^t Aubin sculp. 1773.* Sans autres lettres.
2^e — Eau-forte pure. En B., au-dessous du T. C., à la pointe, à G. : *C. N. Cochin del. 1772*; à D. : *Aug. de S^t Aubin aquâ forti.* Sans autres lettres.
3^e — Celui qui est décrit.

Dictionnaire | des | Graveurs. | Anciens et Modernes | Depuis l'origine de la Gravure, | Par F. Basan, Graveur, | Seconde Edition, | Mise par ordre Alphabétique, considérablement | augmentée et ornée de cinquante Estampes par | différens Artistes célèbres, ou sans aucune, au | gré de l'amateur. | A Paris | Chez l'Auteur, Rue et Hotel Serpente | Cuchet Libraire, même maison. | Prault Imprimeur du Roi Quai des | Augustins, à l'Immortalité. | 1789. — (Deux volumes in-8°.)

463. **VIGNETTE en regard du nom de Aug. de S^t Aubin, page 150 du 2^e volume.** — Un jeune homme et une jeune femme complètement nus, et couchés par terre l'un près de l'autre. Ils sont tournés vers la G. L'Amour, voltigeant dans les airs, se dispose à aller placer une couronne de roses sur une colonne qu'on voit à G., et sur laquelle sont enfilées déjà sept autres couronnes. A D., sur un socle de pierre, le carquois de l'Amour. — T. C. — En H., au-dessus du T. C., à G. : *Tom. II*; à D. : *Page 150.* — H. 0^m068, L. 0^m109.

D. Lefèvre inv. (à la pointe). *Alcides non iverit ultra.* *Aug. S^t Aubin 1762* (à la pointe).
 A Paris chès Basan....

1^{er} ÉTAT. Eau-forte pure. En B., au-dessous du T. C., à la pointe, à G. : *D. Lefèvre inv.*; à D. : *Aug. S^t Aubin 1762.* Sans autres lettres.
2^e — Épreuve terminée. En B., au-dessous du T. C., à la pointe, à G. : *D. Lefèvre inv.*; à D. : *Aug. S^t Aubin 1762.* Plus, B., au M. : *... Alcides non iverit ultrà.* Sans autres lettres.
3^e — En H., au-dessus du T. C., à G. : *Tom. II*; à D. : *Page 150.* Le reste comme au 2^e état.
4^e — Celui qui est décrit.

Dans l'œuvre de N. Ponce, que possède le Cabinet des Estampes, on trouve la même vignette, mais en contre-partie et avant toutes lettres. Est-ce une copie de la gravure de S^t Aubin, ou bien Ponce aurait-il été chargé, avant l'artiste qui nous occupe ici, de graver la production de Lefèvre, et cette gravure aurait-elle été rejetée? C'est ce que je ne saurais dire. Mais ce que je puis affirmer, c'est que la vignette de S^t Aubin que l'on trouve dans le *Dictionnaire des*

Graveurs avait servi primitivement à orner un ouvrage galant du XVIII° siècle. Il ne m'a pas été possible jusqu'à présent de retrouver cet ouvrage et d'en donner le titre. A l'appui de ce que j'avance, on sait que toutes les gravures qui se trouvent dans le *Dictionnaire des Graveurs* ont été prises à droite et à gauche par Basan, et que presque toutes avaient servi à illustrer différents ouvrages parus antérieurement.

Recueil | d'Estampes gravées | d'après les Tableaux | du Cabinet de | Monseigneur le duc | de Choiseul | par les soins du | S^r Basan. | MDCCLXXI. | A Paris chez l'Auteur rue et Hotel Serpente.
(Un volume petit in-4°.)

464. (*LE BAISER ENVOYÉ*). — Une jeune femme de face, la gorge à peu près découverte, envoie d'une main un baiser, et tient de son autre main une lettre posée sur l'appui d'une fenêtre en pierre. Derrière, un vaste rideau; à G., sur l'appui de la fenêtre, une fleur dans un vase. — T. C. — En H., au-dessus du T. C., à D. : N° 121. — H. 0^m164, L. 0^m137.

J. B. Greuze pinx. *Aug. de S^t Aubin Sculp. a. f.* (ces deux dernières lettres à la pointe).

Du Cabinet de M^{gr} le Duc de Choiseul.

Grandeur de 2 pieds 6 pouces de large sur 3 pieds de haut.

1^{er} ÉTAT. Eau-forte pure. Le fond, derrière la tête, est d'une taille horizontale; la tête, la poitrine, les avant-bras, le rideau à D., le vase de fleurs et l'appui de la croisée présentent des parties complétement blanches. En B., au-dessous du T. C., à la pointe, à G. : *J. B. Greuze pinx.*; à D. : *A. de S^t Aubin sculp.* — Sans autres lettres.

2^e — Eau-forte beaucoup plus avancée, notamment dans le fond, qui est presque terminé, et dans les rideaux, à D. et à G., qui sont très-poussés. Mêmes lettres qu'au 1^{er} état.

3^e — Épreuve non encore absolument terminée. Le fond est poussé, et fait une auréole autour de la tête de la jeune femme. Ce fond n'est pas terminé en H., sur le bord de la planche; il est seulement un peu plus poussé qu'au 2^e état. Les yeux sont d'un noir intense, et cette dureté, qui n'existait pas aux états antérieurs, a été effacée aux états subséquents. La fleur du pot et ses feuilles ne sont pas terminées. Mêmes lettres qu'au 1^{er} état.

4° — En B., au-dessous du T. C., à la pointe, à G. : *J. B. Greuze pinx.*; à D., également à la pointe : *A. de S^t Aubin sculp. a f.* Le reste comme à l'état décrit.

5° — Celui qui est décrit.

Cette planche est ainsi décrite dans le Recueil : « N° 121. GREUZE. — LE BAISER ENVOYÉ. — Une jeune fille en chemise, et vue jusqu'aux genoux, fait le sujet de ce tableau, qui a fait tant de plaisir au public, ainsi que les deux précédents, lors de leur exposition au Salon du Louvre. »

Les | quatre poétiques : | d'Aristote, d'Horace, | de Vida, de Despreaux, | avec les traductions et des remarques | par M. l'abbé Batteux, Professeur Royal, | de l'Académie Françoise et de celle des Inscriptions | et Belles-lettres. | A Paris, | Chez Saillant et Nyon, Libraires, rue | Saint-Jean de Beauvais. | Desaint libraire, rue du Foin. | MDCCLXXI. — (Deux volumes in-8°.)

465. *VIGNETTE-FRONTISPICE en tête du* 1^{er} *volume.* — En H., assise sur un nuage, et personnifiant la Vérité, une jeune femme presque nue, appuyée à G. sur une boule sur laquelle elle a une main posée. A D., deux petits génies, ayant des flammes sur la tête, l'enguirlandent de roses. A ses pieds, à G., Apollon, une couronne de laurier sur la tête, lui présente d'une main une guirlande de fleurs. De son autre main il cache avec un manteau différents personnages tenant des masques tragiques. Près de lui, des petits génies tenant une lyre, une flûte

de Pan, des coupes, etc., etc. En B. de la composition, des peintres, des écrivains, les yeux levés vers la femme symbolysant la Vérité. — Encadrement. — H. 0m140, L. 0m085.

C. N. Cochin filius del. 1770. *Aug. de St Aubin sculp.* 1771.

Rien n'est beau que le Vrai.

1er ÉTAT. Eau-forte pure. En B., au-dessous de l'encadrement, à la pointe, à G. : *C. N. Cochin del.*; à D. : *Aug. de St Aubin sculp.* 1770. Sans autres lettres.
2e — Celui qui est décrit.

La gravure décrite ci-dessus était exposée au Salon du Louvre en 1771, sous le n° 314.

※

Exercice | de l'Infanterie françoise | ordonnée par Le Roy le VI may MDCCLV. | Dessiné d'après nature | dans toutes ses positions et Gravé | par S. R. Baudouin | Colonel d'Infanterie, Chevalier de | l'Ordre Royal et Militaire | de St Louis et Lieutenant de Grenadiers | au Régiment des Gardes | Françoises | MDCCLVII. — (Un volume in-folio.)

466. *CUL-DE-LAMPE au bas de l'Avertissement, page n° 3.* — Sur un tertre, un trophée composé de drapeaux et de guidons de cavalerie fleurdelisés et aux armes de France. A D., un canon; sur le premier plan, un mortier, des fusils, un gabion, un écouvillon et une lance porte-feu, etc., etc. — Claire-voie. — En B., à la pointe, à G. : *A. St Aubin inv.* 1757 ; à D. : *S. R. Baudouin sculp.* — H. 0m110, L. 0m193.

※

Exercice | de | l'Infanterie Françoise | dédié | à Monseigneur le Maréchal | Duc de Biron, | Pair de France, Commandeur | des ordres du Roi, Colonel | des Gardes Françoises. | Copié d'après l'original in-folio, exécuté et présenté au Roy par Mr de Baudouin | Colonel d'Infanterie, Chevalier de l'Ordre Royal | et Militaire de St Louis et lieutenant au Régiment | des Gardes Françoises. | 1759.

Petit volume in-8, comprenant un frontispice, un titre, et 60 planches numérotées de 2 à 61, et représentant les différentes attitudes du soldat dans le maniement des armes. Ces planches sont entourées d'un T. C. et d'un fil. — On lit en H. de chacune d'elles, à D., dans l'intérieur du T. C., le n° d'ordre de cette planche; en B., au-dessous du fil., au M., la légende contenant le mouvement exécuté et le temps de ce mouvement. La désignation fournie par cette légende nous dispense de décrire chacune de ces 60 planches, qui toutes représentent le même soldat, coiffé d'un chapeau à trois cornes, en guêtres, culotte, habit à parements et revers, manchettes de dentelle, etc. — Dimensions communes à chacune des 60 planches. — H. 0m122, L. 0m071.

467. *FRONTISPICE.* — En H., sur un nuage, la Renommée, de pr. à G., soufflant dans une trompette sur la banderole de laquelle on lit : *EXERCICE | DE | L'INFANTERIE*. De son autre main elle tient une couronne. En B., au-dessous, un officier général montre d'une main à deux officiers qui sont à G., près de lui, une inscription placée à D., sur un mur de fortification permanente. Cette inscription, renfermée dans une petite bordure rectangulaire, porte : *Ordonné | le 6 may | 1755*. Au fond, dans la campagne, un bataillon manœuvrant sous les ordres d'un officier. — T. C. — H. 0m122, L. 0m174.

Pierre del. *Aug. St Aubin sculp.*

Se trouve à Paris.
Chez le Sr Fessard à la Bibliothèque du Roy.
Et Chaubert Libraire rue du Hurepois.

1er ÉTAT. Eau-forte pure. En B., au-dessous du T. C., à la pointe, à D. : *A. S.* Sans autres lettres.
2e — Épreuve terminée. En B., au-dessous du T. C., à la pointe, à D. : *A. S.* Sans autres lettres.
3e — Celui qui est décrit.

468. TITRE ET DÉDICACE. — Encadrement au haut duquel on voit, au M., les armes du maréchal-duc de Biron, dans un médaillon circulaire entouré de palmes et de lauriers. Au-dessous, un grand cartouche de forme rectangulaire, sur lequel on lit : *Exercice | de | l'Infanterie Françoise | dedié | à Monseigneur le Maréchal | Duc de Biron | Pair de France Commandeur | Des Ordres du Roy, Colonel | des Gardes Françoises. | Copié d'après l'original in-folio éxecuté et présenté | au Roy par M^r de Baudouin. | Colonel d'Infanterie, Chevalier de l'Ordre Royal | et Militaire de S^t Louis, et Lieutenant au Régiment | des Gardes Françoises.* | 1759. — H. 0^m124, L. 0^m075.

A. S. (à la pointe).

469-509. — AVERTISSEMENT. — On lit au bas : *Cette copie a été exécutée par Aug. de S^t Aubin Elève de M^r Fessard.*
II. — Soldat portant le fusil. —— III. Passez le fusil du coté de l'épée. | 1^{er} temps. —— IV. Passez le fusil du coté de l'épée. | 2^{me} temps. —— V. — Passez le fusil du coté de l'épée. | 3^{me} temps.—— VI. — Passez le fusil du coté de l'épée. | 4^{me} temps. —— VII. — Mettez la bayonette au bout du canon. | 1^{er} temps. —— VIII. — Mettez la bayonette au bout du canon. | 2^e temps. —— IX. — Mettez la bayonette au bout du canon. | 3^e temps. —— X. — Mettez la baguette dans le canon. | 1^{er} temps. —— XI. — Tirez vos épées. | 1^{er} temps. —— XII. — Tirez vos épées. | 2^{me} temps. —— XIII. — Tirez vos épées. | 3^{me} temps. ——XIV. — Tirez vos épées. | 4^{me} temps. —— XV. — Remettez vos épées. | 2^{me} temps. —— XVI. — Remettez vos épées. | 3^{me} temps. —— XVII. — Remettez vos épées | 4^{me} temps. —— XVIII. — Remettez la baguette en son lieu. | 1^{er} temps. —— XIX. — Portez vos armes. | 1^{er} temps. —— XX. — Portez vos armes. | 2^{me} temps. —— XXI. — Portez vos armes. | 3^{me} temps. —— XXII. — A droite. —— XXIII. — Demi-tour à droite. | 1^{er} temps. —— XXIV. — Demi-tour à droite. | 2^{me} temps. —— XXV. — Demi-tour à droite. | 3^{me} temps. —— XXVI. — Haut les armes. | 2^{me} temps. —— XXVII. — Apprêtez vos armes. | 1^{er} rang. —— XXVIII. — Apprêtez vos armes. | 2^{me} rang. —— XXIX. — Apprêtez vos armes. | 3^e rang. —— XXX. — Vu de profil. | En joue. —— XXXI.— Vu de profil. | Feu. —— XXXII. — Vu de profil. | Mettez le chien en son repos. —— XXXIII. — Vu de profil. | Prenez la cartouche. —— XXXIV. — Déchirez la cartouche avec les dents. | 1^{er} temps. —— XXXV. — Déchirez la cartouche avec les dents. | 2^{me} temps. —— XXXVI. — Vu de profil. | Amorcez. —— XXXVII. — Vu de profil. | Fermez le bassinet. —— XXXVIII. — Passez vos armes du coté de l'épée. | 1^{er} temps. —— XXXIX. — Passez vos armes du coté de l'épée. | 2^{me} temps. —— XL. — Passez vos armes du coté de l'épée. | 3^{me} temps.—— XLI. — Mettez la cartouche dans le canon. —— XLII. — Présentez-vos armes. | 3^{me} temps. —— XLIII. — Passez vos armes du coté de l'épée. | 3^{me} temps. —— XLIV. — Passez la platine sous le bras gauche. | 2^{me} temps. —— XLV. — Passez la platine sous le bras gauche. | 3^{me} temps. —— XLVI. — Passez la platine sous le bras gauche. | 4^{me} temps. —— XLVII. — Portez le fusil. | 1^{er} temps. —— XLVIII. — Renversez le fusil. | 2^{me} temps. —— XLIX. — Renversez le fusil. | 3^{me} temps. —— L. — Renversez le fusil. | 4^{me} temps. —— LI. — Renversez le fusil. | 5^{me} temps. —— LII. — Portez l'arme au bras. | 2^{me} temps. —— LIII. — Portez l'arme au bras. | 3^e temps. —— LIV. — Reposez-vous sur le fusil. | 3^e temps. —— LV. — Reposez-vous sur le fusil. | 4^e temps. —— LVI. — Posez le fusil à terre. | 1^{er} temps. —— LVII. — Vu de profil. | Posez le fusil à terre. | 2^e temps. —— LVIII. — Posez le fusil à terre. | 3^e temps. —— LIX. — Posez le fusil à terre. | 4^e temps. —— LX. — Reprenez le fusil. | 3^e temps. —— LXI. — Portez le fusil. | 1^{er} temps.

Mercure de France, mai 1759. — EXERCICE DE L'INFANTERIE FRANÇAISE, dédié à Monseigneur le maréchal duc de Biron ; copié d'après l'original in-folio. Exécuté et présenté au Roi par M. Baudouin, colonel d'infanterie, chevalier de l'ordre royal et militaire de Saint-Louis, et lieutenant au régiment des gardes françaises. Se trouve à Paris, chez le sieur Fessard, à la Bibliothèque du Roi.

Catalogue hebdomadaire, mai 1765. — N° 21, art. 15. — EXERCICE ET EVOLUTION DE L'INFANTERIE FRANÇAISE, dédiés au maréchal duc de Biron, pair de France, et commandeur des ordres du Roi, colonel des gardes-françaises, par le sieur Lattré. En blanc coloré, papier de Hollande, 15 livres. En blanc, 6 livres.

※

Lettre | de la duchesse | de La Vallière | à Louis XIV | précédée d'un abrégé de sa Vie | par M. Blin de Sainmore. | « Quid vota furentem | quid delubra juvant. » | Virg. Eneid. Lib. 4. | A Londres, | et se trouve à Paris, | chez le Jay Libraire rue S^t Jacques près celle des Mathurins. | Au grand Corneille. | MDCCLXXIII. (Un volume in-8°.)

530. VIGNETTE-FRONTISPICE. — Une femme éplorée, assise de face, relève la tête, à G., vers le ciel. D'une main elle tient le manteau qui recouvre ses épaules; son autre bras est posé, à D., sur un meuble où se trouve une glace. A ses pieds un coffret renversé d'où s'échappent des perles, des bijoux, etc. Au haut de la composition un nuage. Par une grande baie ouverte, on aperçoit une tour sur le bord d'un cours d'eau. — T. C. Un fil. — H. 0^m140, L. 0^m093.

C. Le Brun Pinx.
V. Dupin Filius sculp. 1773.
Aug. de S^t Aubin direxit.

※

Il | Decamerone | di | M. Giovanni | Boccacio. | Londra | 1757. — (Cinq volumes in-8°.) L'édition italienne contenant les culs-de-lampe de Gravelot, gravés par Saint-Aubin, est la première où ces culs-de-lampe aient paru. On les retrouve avec une pagination différente dans l'édition française publiée la même

année sous le titre de : Le | *Décameron* | *de* | *Jean Boccace* | *Paris* | 1757. Tous les culs-de-lampe ont été tirés à part. Nous nous bornons à donner ici cette indication sans la répéter à chacun d'eux, ce tirage ne constituant pas un état différent de celui qui a le texte au verso.

531. *CUL-DE-LAMPE à la fin de la VI*ᵉ *nouvelle de la VI*ᵉ *journée*, 3ᵉ *volume, page* 154. — Cinq petits génies regardent une grande pancarte que déroule et tient des deux mains un sixième petit génie. Sur cette pancarte on voit un arbre généalogique au pied duquel est assis un singe. Cette composition est soutenue par des rinceaux au M. desquels est une tête coiffée d'un bonnet de folie. — Claire-voie. — En B., à la pointe, à G. : *H. Gravelot inv.*; à D. : *Aug. de St Aubin Sculp.* 1759; et plus B., également à la pointe : *Fessard direxit*. — H. 0ᵐ040, L. 0ᵐ060.

532. *CUL-DE-LAMPE*, à la fin de la VII*ᵉ nouvelle de la VI*ᵉ journée, 3ᵉ volume, page* 159. — Une petite fille sacrifie à l'Amour sur un autel circulaire. A G., un petit génie est étendu par terre, une bourse à la main. A D., un autre génie s'enfuit, tenant dans ses bras un bois de cerf. A G., assis sur un nuage, l'Amour tenant d'une main une paire de balances. — Claire-voie. — En B., à la pointe, à G. : *H. Gravelot inve.*; à D. : *St Fessard sculp.* 1759 — H. 0ᵐ060, L. 0ᵐ055.

533. *CUL-DE-LAMPE à la fin de la VIII*ᵉ *nouvelle de la VI*ᵉ *journée*, 3ᵉ *volume, page* 163. — Sur une tablette soutenue par un motif d'architecture, deux petits génies, à D., appuyés sur la boule du monde. A G., un troisième génie, costumé en folie, tenant un miroir à la main et ayant un paon à côté de lui. — Claire-voie. — En B., à la pointe, à G. : *H. Gravelot inv.*; à D. : *Aug. de St Aubin sculp.*; et au-dessous, également à la pointe : *Fessard direxit*. — H. 0ᵐ043, L. 0ᵐ055.

1ᵉʳ ÉTAT. Eau-forte pure.
2ᵉ — Celui qui est décrit.

534. *CUL-DE-LAMPE à la fin de la IX*ᵉ *nouvelle de la VI*ᵉ *journée, 3ᵉ volume, page* 168. — Un petit génie, à G., assis par terre, fouette avec un martinet un autre petit génie coiffé d'un bonnet d'âne et couché par terre, sur le dos, à ses pieds. A G., un globe terrestre, un compas, des livres, etc. — Claire-voie. — En B, à la pointe, à G. : *H. Gravelot inv.*; au M. : *Fessard direxit*; à D. : *Aug. de St Aubin sculp.* 1759. — H. 0ᵐ022, L. 0ᵐ057.

535. *CUL-DE-LAMPE à la fin de la I*ʳᵉ *nouvelle de la IX*ᵉ *journée*, 5ᵉ *volume, page* 11. — Dans un cimetière, un petit génie, enveloppé dans une draperie, considère à ses pieds un autre petit génie couché tout de son long dans une tombe dont le couvercle est enlevé et posé à D. en travers de la tombe. Au fond, à D., un autre petit génie. — Claire-voie. — En B., à la pointe, à G. : *H. Gravelot inv.*; à D. : *Aug. de St Aubin sculp*. — H. 0ᵐ045, L. 0ᵐ060.

536. *CUL-DE-LAMPE à la fin de la II*ᵉ *nouvelle de la IX*ᵉ *journée.* 5ᵉ *volume, page* 17. — Un petit génie, ayant un serre-tête et un voile de religieuse, assis sur un carquois posé sur deux branches de laurier disposées en sautoir. Derrière lui, un arc et des flèches. — Claire-voie. — En B., à la pointe, à G. : *H. Gravelot inv.*; à D. : *Aug. de St Aubin sculp*. — H. 0ᵐ017, L. 0ᵐ047.

537. *CUL-DE-LAMPE à la fin de la III*ᵉ *nouvelle de la IX*ᵉ *journée*, 5ᵉ *volume, page* 25. — Dans un cartouche formé de rinceaux rocailleux, un petit génie apporte dans un bol une potion fumante à un autre petit génie couché tout nu sur un lit. En H. du cartouche, trois petits génies considérant cette scène. — Claire-voie. — En B., à la pointe, à G. : *H. Gravelot inv.*; à D. : *Aug. de St Aubin scu*. — H. 0ᵐ060, L. 0ᵐ053.

538. CUL-DE-LAMPE *à la fin de la IV^e nouvelle de la IX^e journée, 5^e volume, page 33.* — Dans un cartouche formé de rinceaux rocailleux que décorent des guirlandes de vignes et au bas duquel on voit trois chauves-souris, trois petits génies, assis devant une table et jouant aux cartes. Un quatrième petit génie à D., debout, une main sur le dossier de la chaise d'un des joueurs. — Claire-voie. — En B., à la pointe, à G. : *H. Gravelot inv.;* à D. : *Aug. de S^t Aubin sculp.* — H. 0m061, L. 0m056.

539. CUL-DE-LAMPE *à la fin de la VIII^e nouvelle de la X^e journée, 5^e volume, page 183.* — Dans un cartouche décoré de guirlandes de chêne passant à travers anneaux les fixés dans ce cartouche, deux petits génies en considèrent un troisième couché dans son lit et profondément endormi. — Claire-voie. — En B., à la pointe, à G. : *H. Gravelot inv.;* à D. : *A. de S^t Aubin sculp.* — H. 0m061, L. 0m060.

540. CUL-DE-LAMPE *à la fin de la X^e nouvelle de la X^e journée, 5^e volume, page 233.* — Dans un petit cartouche formé de deux branches de rosiers liées, en B., en sautoir par un ruban, un petit amour, à G., assis sur un nuage, dépose une couronne de roses sur la tête d'une jeune femme debout, de 3/4 à G., le haut du corps nu. Au fond, à D., trois petits génies considérant cette scène. — Claire-voie. — En B., à la pointe, à G. : *H. Gravelot inv.;* à D. : *A. de S^t Aubin sculp.* — H. 0m040, L. 0m060.

Fables | par M. Boisard, | de l'Académie des Belles-Lettres de Caen Secretaire | du Conseil de Monseigneur le Comte de | Provence. | A Paris | chez Lacombe Libraire rue Christine | près la rue Dauphine. | MDCCLXXIII. — (Un volume in-8° contenant un frontispice, un fleuron sur le titre et un cul-de-lampe à la fin de la page 205 et dernière, tous trois dessinés par C. Monnet et gravés par A. de Saint-Aubin.)

541. VIGNETTE-FRONTISPICE. — Sur le haut d'un escalier, deux petits garçons en costume Louis XVI. L'un d'eux, de face, la tête de 3/4 à G., montre de son doigt à son camarade les mots : *Fable IV*, inscrits sur un livre qu'il tient à la main. Celui-ci à son tour lui montre un bas-relief qu'on voit à D. sur un mur décoré de colonnes doriques et surmonté d'un fronton. Ce bas-relief représente le sujet de la fable IV du livre II^e, intitulée : *le Loup et le Dogue.* C'est le moment où le Loup fond sur le Dogue et l'étrangle. — T. C. — H. 0m138, L. 0m088.

C. Monnet inv. del. (à la pointe). *Aug. de S^t Aubin sculp.* 1773 (à la pointe).

 Et meurent comme toi, Brigand impitoyable,
 Tous ceux qui comme toi, meurtriers dans le cœur,
 Dans le malheur public ont trouvé leur bonheur.
 Livre II. Fable IV.

1^{er} ÉTAT. Eau-forte pure. Avant les vers qui sont en B. Le reste comme à l'état décrit.
2^e — Celui qui est décrit.
3^e — Il a été fait de cette planche un tirage subséquent avec de nombreux changements dans la lettre. Sur le livre que l'un des enfants montre à son camarade, on lit : *Vie | de | Sésostris*, au lieu de : *Fable IV.* Les inscriptions relatives aux artistes sont les mêmes, et on lit en B., au-dessous, au M. : *Princes déchirés cette vie de Sésostris; tout Etat qui conquiert | est ce loup rassasié de sang dont un ennemi attend le sommeil | pour le dévorer et l'enlacer.* Au lieu de : *Et meurent comme toi...*, etc. Cette planche, avec cette nouvelle légende, a dû servir à illustrer un ouvrage historique; mais il ne m'a pas été possible de le trouver et par conséquent d'en donner le titre.

542. FLEURON sur le titre. — Un homme, de face, assis sur un cube de pierre, tenant d'une main une coupe, de l'autre une amphore. A ses pieds, à G., un vase de haute forme. Le tout repose sur une tablette de

CATALOGUE DE L'ŒUVRE DE A. DE SAINT-AUBIN.

pierre sur laquelle on lit : *Aufidius forti miscebat mella Falerno.* | *Horat. Lib. II Satyr. IV.* — Claire-voie. — Au-dessous de la tablette, à la pointe, à G. : *C. Monnet del.;* à D. : *A. S^t Aubin Sculp.* — H. 0^m065, L. 0^m075.

1^{er} État. Eau-forte-pure. Tablette blanche. Le reste comme à l'état décrit.
2^e — Celui qui est décrit.

543. *CUL-DE-LAMPE au bas de la page* 205, *à la fin du volume.* — Assise sur une roche, de pr. à G., la Fable en train d'écrire sur un livre qu'elle tient sur ses genoux. Elle lève la tête en l'air vers Minerve que l'on voit couchée à moitié sur un nuage, tenant d'une main sa lance, de l'autre son bouclier. A G., une lampe brûlant sur une large et haute pierre. — Claire-voie. — En B., à la pointe, à G. : *C. Monnet inv. del.;* à D. : *Augⁿ de S^t Aubin Sculp.* — H. 0^m085, L. 0^m080.

1^{er} État. Eau-forte pure. Le reste comme à l'état décrit.
2^e — Celui qui est décrit.

Il a été fait de ces fables une nouvelle édition avec le titre suivant : *Fables | par M^r Boisard | de l'Académie des Belles-Lettres de Caen Secretaire | du conseil et des Finances de Monsieur | frère du Roi. | Seconde édition. | MDCCLXXVII.* (Deux volumes in-8°.) On retrouve dans cette édition, sur le titre du 1^{er} volume, le même fleuron que sur le titre de l'édition originale, et à la fin de ce 1^{er} volume le même cul-de-lampe. La vignette-frontispice, qui était en tête de l'édition originale, se retrouve ici page 66 du 1^{er} volume, en regard de la fable IV, d'où le sujet de cette vignette est tiré. Les volumes de cette édition sont illustrés de nombreuses vignettes dessinées par C. Monnet et gravées par H. L. Schmitz.

Catalogues | et | Armoiries | des Gentilshommes | qui ont assisté | à la tenue | des Etats-généraux | du duché de Bourgogne. | depuis l'an MDXLVIII *jusqu'à l'an* MDCLXXXII | *tirés des registres de la chambre de la Noblesse.* | « *Hic atavos et avorum antiqua sonantem | nomina.* » *Virgile, liv.* 12, *vers* 529. | « *Quales clipeos nemo non gaudens | Favens que aspicit.* » *Plin., lib.* 35, *cap.* 3. | *A Dijon | chez Jean, François, Durand graveur, Grande rue Nôtre-Dâme |* MDCCLX *| avec Privilège et Approbation.* — (Un volume in-folio.)

544. *VIGNETTE-FRONTISPICE.* — Un petit génie ailé, coiffé d'un casque à plumes, tient d'une main un étendard. La hampe de cet étendard fleurdelisé est formée par une tige de lis au bout de laquelle s'épanouissent trois fleurs. De son autre main il tient un drapeau armorié. Un de ses pieds pose sur un canon couché à terre, auprès duquel sont des casques de chevaliers, des épées, des écussons, un collier de la Toison d'or, etc. Au fond, à D., une église. — Encadrement orné des écussons des villes principales de la Bourgogne. Cet encadrement comprend une tablette inférieure formée par une draperie, des deux côtés de laquelle on voit deux médailles représentant des ducs de Bourgogne. — H. 0^m365, L. 0^m217.

Cochin Filius delin.

*Catalogues
Et Armoiries de Gentilshommes qui
ont eu séance aux Etats de Bourgogne
Gravé par Durand à Dijon.*

1^{er} État. Avant toutes lettres. Avant les inscriptions autour des écussons des villes de Bourgogne et des médailles des ducs de Bourgogne. — Sur une épreuve de cet état que renferme l'œuvre de Saint-Aubin au Cabinet des Estampes, on lit, en B., au-dessous de l'encadrement, au crayon, de la main même de Saint-Aubin, à G. : *C. N. Cochin delin.;* au M. : 1759; à D. : *Aug. S^t Aubin sculp.* Plus B., au dessous : État où était la planche lorsque Et. Fessard l'a prise pour la terminer. Il faudrait avoir la dernière gravure.
2^e — Celui qui est décrit.

Voici maintenant ce que nous lisons dans le catalogue de Cochin, par Jombert, article 244 : *Armorial général des États de Bourgogne, in-folio,* 1758. *Un frontispice dessiné par Cochin fils, gravé par Augustin de S^t Aubin.* « Trois artistes

154 CATALOGUE DE L'ŒUVRE DE A. DE SAINT-AUBIN.

se sont disputé successivement le mérite de la gravure de cette planche. Un graveur de la monnaie de Dijon, nommé Durand, en a chargé le sieur de Saint-Aubin, graveur à Paris, qui l'a exécutée entièrement à l'eau-forte et au burin, d'après le dessin de M. Cochin fils. M. de Saint-Aubin ayant quelque lieu de soupçonner que le sieur Durand chercherait à s'approprier l'honneur de son travail, a gravé très en petit, dans le haut de la bordure, vers la gauche, au-dessous d'une grappe de raisin pendante, un A et une S, qui sont les deux lettres initiales de son nom. Le sieur Durand, ne s'en étant point aperçu, a fait écrire en effet en très-gros caractère sur une draperie qui est au-dessous du titre : *Gravé par Durand à Dijon*. Ensuite, cette même planche étant tombée entre les mains du sieur Fessard, à Paris, celui-ci a fait graver au bas de la planche, tout au long, son nom et ses qualités de graveur du Roy et de sa Bibliothèque, sans réfléchir que pour en être cru sur sa parole, il devait faire effacer le nom de Durand, et sans avoir aperçu les lettres initiales du nom de Saint-Aubin, qui en est le véritable graveur.» Il y a là, de la part de Jombert, une erreur qu'il est facile de rectifier. D'après la note manuscrite de Saint-Aubin que nous avons reproduite ci-dessus, au 1er État de la planche en question, il est clair que cette planche est sortie de l'atelier de Saint-Aubin pour passer, de son consentement, dans celui de Fessard, chargé de la terminer. Maintenant, il est probable qu'une fois expédiée à Dijon, le sieur Durand aura gratté le nom de ce dernier artiste pour y substituer le sien.

※

Catalogue raisonné d'une collection de Coquilles rares et choisies du Cabinet de M. le Marquis de B. (ouniac). Paris, Didot. 1757. (Un volume in-12.)

545. **VIGNETTE-FRONTISPICE**. — La perspective d'un riche et vaste cabinet d'histoire naturelle, dont on aperçoit, à G., le long du mur, les vitrines garnies d'animaux empaillés. De jeunes femmes, élégamment parées, sont assises devant de longues tables, disposées au milieu de la salle, et un homme, habillé en costume tartare, un carquois et un arc sur le dos, un glaive au côté, leur offre d'une main une coquille. Au fond, d'autres personnages. Sur le premier plan, par terre, deux petits génies ailés jouant avec des coquilles. — T. C. — H. 0m120, L. 0m076.

Augus. St Aubin inv. 1757 (à la pointe).

1er ÉTAT. Épreuve non entièrement terminée. Les quatre premiers montants des armoires ont des parties blanches, etc. Avant toutes lettres.
2e — Celui qui est décrit.

Cette petite vignette a servi à illustrer postérieurement les Catalogues suivants :

Catalogue du Cabinet de M. le duc de Sully. Paris, 1762.
Catalogue du Cabinet de M. Galloys. Paris, 1763.
Catalogue du Cabinet de Mme de Bure, 1763.
Catalogue du Cabinet de M. Savalette de Buchelay. 1764.

※

Catalogue raisonné de Tableaux, Dessins et Estampes des meilleurs maîtres... etc. (Cabinet Heineken). Paris, Didot. 13 Février 1757. P. Rémy. (Un volume in-12.)

546. **VIGNETTE-FRONTISPICE**. — Dans une grande galerie, éclairée à D. par une large fenêtre, et au fond de laquelle est une grande porte monumentale, une société d'hommes et de femmes regardant des tableaux et des gravures. On remarque à G. trois hommes considérant une vaste toile posée sur un chevalet; à D., une femme, vue de dos, assise sur une chaise, et deux personnages debout, appuyés contre une table et considérant une estampe. — T. C. — H. 0m121, L. 0m075.

Augus. de St Aubin inv. et sculp. 1757 (à la pointe).

1er ÉTAT. Eau-forte pure. L'angle inférieur gauche est blanc.
2e — Celui qui est décrit.

Cette petite vignette a servi à illustrer postérieurement les Catalogue suivants :

Catalogue du Cabinet de M. Courcicault. Paris, 1758.
Catalogue du Cabinet de M. Deselle. Paris, 1761.
Catalogue d'une collection de tableaux. Paris, 1763.

CATALOGUE DE L'ŒUVRE DE A. DE SAINT-AUBIN. 155

Catalogue du Cabinet de M. Peilhon. Paris, 1763.
Catalogue d'une collection de tableaux. Paris, 1769.
Catalogue du Cabinet d'un amateur étranger. Paris. 1782.

Mémoire | sur la peinture à l'encaustique | et | sur la peinture à la cire. | Par M. le Comte de Caylus de l'Academie | des Belles-Lettres | et M. Majault Docteur de la Faculté de Médecine | en l'Université de Paris et ancien Médecin | des Armées du Roi | à Genève | et se vend à Paris | Chez Pissot Libraire à la Croix d'Or Quai de Conti. | MDCCLV. — (Un vol. in-8°.)

547. *VIGNETTE FRONTISPICE.* — Dans un paysage, à G., une jeune femme assise, de pr. à D., sur un tertre, tenant d'une main une toile et de l'autre un pinceau. Elle est en train de peindre. Minerve, coiffée de son casque mythologique surmonté d'un hibou, lui met une main sur l'épaule, et de l'autre main lui indique deux petits génies. L'un d'eux, debout, tient une planchette au-dessus d'un feu qu'alimente son camarade accroupi par terre. Au fond, des ruches d'abeilles. — T. C. — H. 0m149, L. 0m096.

Cœris pingere ac Picturam inurere,.. etc.
Plin. hist. nat. Li. XXXV. Cap. XI.

Sur l'épreuve que possède de cette planche le Cabinet des Estampes, on lit, en B., à la plume, de la main de Saint-Aubin, au-dessous du T. C., à D. : *Aug. de St Aubin sculp.* 1757; et au-dessous de la légende : *Cette planche a été commencée et finie dans un seul jour.*

Voyage | en Sibérie, | fait par ordre du Roi en 1761; | contenant | les Mœurs, les Usages des Russes, et l'Etat actuel | de cette Puissance. La Description géographique et le Nivellement de la | route de Paris à Tobolsk; l'Histoire naturelle de la même route, des | Observations astronomiques et des Expériences sur l'Electricité naturelle. | Enrichi | de Cartes Géographiques, de Plans, de Profils du Terrein | de Gravures qui représentent les usages des Russes, leurs mœurs, leurs habillements, | les Divinités des Calmouks, et plusieurs morceaux d'histoire naturelle. | Par M. l'Abbé Chappe d'Auteroche, de l'Académie royale | des Sciences. — A Paris | Chez de Bure, père, Libraire, quai des Augustins à Saint Paul. | MDCCLXVIII. | Avec Approbation et Privilège du Roi. — (Deux volumes in-4°.)

(*) *VIGNETTE-FRONTISPICE.* — Voir la description de cette planche sous la rubrique LOUIS XV, à la section des portraits, n° 145 du présent Catalogue.

548. *VIGNETTE du 1er volume, page 63.* — On voit entrer de nuit dans une habitation un seigneur en bonnet, pelisse avec ceinture et épée, la canne à la main gauche, suivi d'un porteur de torche nu-tête, et de trois autres personnages. Tout à gauche, une femme assise file en berçant un enfant couché. Une femme demi-nue se relève d'un banc où elle était couchée, pour regarder l'arrivant, et au-dessous d'elle deux enfants nus sont couchés à terre. Dans le haut de l'habitation, on voit des gens endormis dont quelques uns, réveillés, regardent les nouveaux venus. — T. C — En B., dans l'intérieur du dessin, à la pointe, à G. : *Le Prince inv.;* en H., au-dessus du T. C., à G. : *Tom.* 1, *N° IV.* — H. 0m201, L. 0m174.

J. B. Le Prince del. *J. B. Tilliard Sculp.*

INTÉRIEUR D'UNE HABITATION RUSSE PENDANT LA NUIT.

1er ÉTAT. Eau-forte pure. En B., au-dessous du T. C., à D., à la pointe : *Aug. St Aubin aquâ forti* 1766; en B., dans l'intérieur du dessin, à la pointe, à G. : *Le Prince inv.* Sans autres lettres.
2° — Celui qui est décrit.

156 CATALOGUE DE L'ŒUVRE DE A. DE SAINT-AUBIN.

549. *VIGNETTE du* 1er *volume, page* 165. — Une jeune femme, presque nue, est assise sur son lit, appuyée de la main gauche sur le lit, et du bras droit sur son mari, tandis qu'en avant du lit un groupe de quatre personnes examinent la chemise qu'elle vient de quitter. A droite, une vieille prend un plateau chargé de tasses, et, en arrière, une jeune femme tient une chemise pour la mariée. A G., une porte entr'ouverte par un vieux. — T. C. — En H., au-dessus du T. C., à G. : *Tom.* I, N° *VI*. — H. 0m202, L. 0m172.

J. B. Le Prince del. *Aug. de St Aubin sculp.* 1767.

USAGE DES RUSSES APRÈS LE MARIAGE ET AVANT LA NOCE.

1er ÉTAT. Eau-forte pure. En B., dans la marge, à D., à la pointe : *S. A. Sculp.* Sans autres lettres.
2e — Épreuve terminée. En B., au-dessous du T. C., à la pointe, à G. : *J. B. Le Prince del.*; à D. : *aug. de St aubin Sculp.* 1767. Sans autres lettres.
3e — Celui qui est décrit. — (Sur l'épreuve que j'ai vue de cette planche au Cabinet des Estampes, on lit en H., à G. : *Tome I, n° V*, au lieu de : *Tome I, n° VI*.)

550. *VIGNETTE du Tome* 1er, *page* 325. — Vers la gauche de l'estampe, un paysan et une paysanne dansent au son d'instruments que tiennent trois musiciens. Ceux-ci sont placés sur les marches d'un escalier qui conduit à une balustrade, où l'on voit sous une tente des dames et des seigneurs vêtus à l'européenne. Au fond, à G., et en avant à D., gens du peuple regardant la danse. — T. C. — En H., au-dessus du T. C., à G. : *Tom.* I, N° *XXV*. — H. 0m201, L. 0m172.

J. B. le Prince del. *St Aubin et de Launay sculp.*

DANSE RUSSE.

1er ÉTAT. Eau-forte pure. Avant toutes lettres. En B., au-dessous du T. C., on lit au crayon, de la main de St Aubin, sur une épreuve du Cabinet des Estampes : *Aug. de St Aubin del. aqua fort. sc.*
2e — Épreuve terminée. Avant toutes lettres. En B., on lit au crayon, de la main de St Aubin, sur une épreuve du Cabinet des Estampes, au-dessous du T. C., à G. : *J. B. Le Prince del.*; à D. : *Aug. de St Aubin sculp.*, et au-dessous : *C'est M. Delaunay qui a terminé cette planche après cette épreuve.*
3e — Celui qui est décrit.

551. *VIGNETTE du Tome* 2me, *page* 35. — Sur le premier plan, au bord d'une rivière, des femmes assises préparent des poissons. A G., des hommes nus jusqu'à la ceinture font chauffer au feu des cailloux qu'ils tiennent dans des pelles de bois. A D., un homme enveloppé dans des fourrures tient d'une main plusieurs poissons liés ensemble par la tête. A ses pieds, un chien. T. C. — En H., au-dessus du T. C., à G. : *Tom. II, N° III*. — H. 0m202, L. 0m172.

J. B. Le Prince del. *J. B. Tilliard sculp.*

Les Kamtchadales préparent les poissons pour les faire sécher, et font fondre la graisse dans des vases de bois par le moyen des pierres rougies au feu.

Cette planche ne porte pas le nom de Saint-Aubin, mais on la trouve dans son œuvre à la Bibliothèque à l'état d'eau-forte, et il y a tout lieu de croire que cette eau-forte aura été faite par lui.

552. *VIGNETTE du Tome* 2me, *page* 459. — A G., une femme est assise à terre, toute nue, le pied droit dans l'eau, adossée à une fourrure, râclant une pièce de bois qu'elle tient sur la cuisse gauche, en regardant une autre femme debout, qui passe auprès d'elle, vêtue de fourrures, en faisant de la main gauche un geste indicateur. Dans le fond un cours d'eau, une cabane et des arbres. — T. C. — En B., dans l'intérieur du dessin, à la pointe, à D. : *Aug. St Aubin aquâ forti.* | 1768. — En H., au-dessus du T. C., à G. : *Tome II. n° XVII*. — H. 0m205, L. 0m161.

J. B. Le Prince del. *Aug. de St Aubin. sculp.* 1768.

FEMMES TCHOUKTSCHI.

1er ÉTAT. Eau-forte pure. Le ciel et l'angle inférieur gauche sont blancs. Dans l'intérieur du dessin, en B., à la pointe, à D. : *Aug. de St Aubin aquâ forti.* — Sans autres lettres.

CATALOGUE DE L'ŒUVRE DE A. DE SAINT-AUBIN. 157

2ᵉ — Eau-forte pure. En B., dans l'intérieur du dessin à la pointe, à D. : *Aug. de Sᵗ Aubin aquâ forti* | 1768. — Sans autres lettres.
3ᵉ — Épreuve terminée. En B., dans l'intérieur du dessin à la pointe, à D. : *Aug. de Sᵗ Aubin aquâ forti*. | 1768. — Sans autres lettres.
4ᵉ — Avant les mots : *Tome II, n° XVII*, en H., à G., au-dessus du T. C. Le reste comme à l'état décrit.
5ᵉ — Celui qui est décrit.

Sur une épreuve de cette planche qui se trouve au Cabinet des Estampes, dans l'œuvre de Saint-Aubin, on lit : FEMME TEHOUCTHI, au lieu de FEMMES TCHOUKTSCHI.

<center>※</center>

Abrégé | *chronologique* | *de* | *l'histoire des Juifs* | *jusqu'à la ruine de Jérusalem par Tite sous* | *Vespasien* | *avec des discours entre chaque époque.* | « *Il n'y a point d'autre nation quelque puissante qu'elle soit* | *qui ait des Dieux aussi proches d'elles comme notre Dieu est* | *proche de nous à présent à toutes nos prières. Car où* | *est un autre peuple si célèbre qui ait comme celui-ci des* | *Cérémonies, des ordonnances pleines de justice et toute* | *une loi semblable à celle que j'exposerai aujourd'hui devant* | *vos yeux.*» *Deuter. chap.* 4. *V.* 7. 8. | *A Paris* | *chez Hug. D. Chaubert quai des Augustins à la* | *renommée.* | *Claude Hérissant Imprimeur rue Nôtre* | *Dame à la croix d'or et aux trois vertus.* | MDCCLIX. | *Avec Approbation et Privilège du Roi.* — (Un volume grand in-12.)

553. **VIGNETTE** en tête de la page 1. — En H., sur un nuage, le Père Éternel, entouré de petits anges. Les deux bras en l'air, il vient de créer la femme, que l'on voit à G., debout près d'Adam, assis sur un tertre, au pied d'un arbre. A D., des animaux de toute sorte. — T. C. — H. 0ᵐ042, L. 0ᵐ076.

H. Gravelot in. (à la pointe). Sᵗ Fessard direx. (à la pointe). Aug. de Sᵗ Aubin sculp. 1759 (à la pointe).

1ᵉʳ ÉTAT. Eau-forte pure. Avant toutes lettres.
2ᵉ — Avec quelques travaux en plus, notamment les rayures horizontales dans le ciel et dans l'eau, qu'on voit au fond de la composition. Avant toutes lettres.
3ᵉ — Épreuve terminée. En B., à G., au-dessous du T. C., à la pointe : *H. Gravelot inv.* Sans autres lettres.
4ᵉ — Celui qui est décrit.
5ᵉ — Avec quelques travaux en plus, notamment sur le soleil qui éclaire la composition. Les mots : *Sᵗ Fessard direx.* ont disparu. Le reste comme à l'état décrit.

554. **VIGNETTE** en tête de la page 25. — Dans un paysage, sur le sommet d'une montagne, un ange arrêtant le bras d'Abraham au moment où il va sacrifier son fils. Dans le fond, à D., un âne et deux personnages. — T. C. — H. 0ᵐ042, L. 0ᵐ076.

H. Gravelot in. (à la pointe). Sᵗ Fessard direx. (à la pointe). Aug. de Sᵗ Aubin sculp. 1759 (à la pointe).

1ᵉʳ ÉTAT. Eau-forte pure. Avant toutes lettres.
2ᵉ — Épreuve terminée. Avant toutes lettres.
3ᵉ — Celui qui est décrit.

555. **VIGNETTE** en tête de la page 51. — Moïse, de face, la tête de 3/4 à G., tenant de ses deux mains les tables de la loi, qu'il montre au peuple juif. Au fond, des tentes. — T. C. — H. 0ᵐ043, L. 0ᵐ077.

H. gravelot inv. (à la pointe). Sᵗ Fessard direx. (à la pointe). Aug. de Sᵗ aubin sculp. (à la pointe).

1ᵉʳ ÉTAT. En B., à G., à la pointe, au-dessous du T. C. : *H. gravelot inv.*; à D. : *Aug. de Sᵗ aubin Sculp.* Sans autres lettres. Avant quelques travaux.
2ᵉ — *Sᵗ Fessard direx* (à la pointe) est à D., au-dessous des mots de *Sᵗ aubin Sculp.*, au lieu d'être au M. Le reste comme à l'état décrit.
3ᵉ — Celui qui est décrit.

158 CATALOGUE DE L'ŒUVRE DE A. DE SAINT-AUBIN.

556. *VIGNETTE en tête de la page.* 117. — Dans le temple sacré, à G., de pr. à D., un roi agenouillé devant des autels sur lesquels on vient de sacrifier des brebis. Il lève les deux mains vers le ciel d'où descendent des flammes sur les animaux sacrifiés. A G., un grand prêtre. A D., une foule de gens agenouillés ou prosternés. — T. C. — H. 0m042, L. 0m076.

H. Gravelot inv. (à la pointe). St *Fessard direx.* (à la pointe). *Aug. de St Aubin sculp.* 1759 (à la pointe).

557. *VIGNETTE en tête de la page* 297. — Un guerrier fait la courte échelle à un de ses compagnons qui, monté sur son dos, s'apprête à mettre le feu à un palais, avec une torche qu'il tient à la main. Auprès d'eux, étendus à terre, deux cadavres. Au fond une troupe d'hommes d'armes dont le chef à cheval les dirige de la main. — T. C. — H. 0m043, L. 0m077.

H. Gravelot inv. (à la pointe). St *Fessard direx.* (à la pointe). *Aug. de St Aubin sculp.* 1759 (à la pointe).

※

Atala. | René. | Par Fr.-Aug. de Chateaubriand, | à Paris. | Chez Le Normant Libraire | rue des prêtres Saint Germain-L'Auxerrois. | MDCCCV. — (Un volume in-12, contenant 5 vignettes dont 3 gravées par St Aubin et 2 par P. P. Choffard, d'après les dessins de Steph.-Barth. Garnier.)

558. *VIGNETTE, page* 20. — Chactas, tenant d'une main son arc, un genou en terre, de pr. à G., devant Lopez qui tend en avant une de ses mains pour relever le jeune Sauvage. Près de ce groupe, la sœur de Lopez les mains jointes. A D., une cabane. — T. C. comprenant une tablette inférieure. — H. 0m115, L. 0m071.

. . . *Je meurs, si je ne reprends la vie de l'Indien.*
Page 20.

Steph. Barth. Garnier del. *Aug. St Aubin sculp.*

1er ÉTAT. Eau-forte pure. Avant toutes lettres.
2e — Sans inscription sur la tablette. En B., au-dessous du T. C., au M., à la pointe, le monogramme entrelacé : A. S. Sans autres lettres.
3e — Celui qui est décrit.

559. *VIGNETTE, page* 28. — Le soir, dans une forêt, près d'un grand feu, Chactas, lié à un arbre par le milieu du corps. Un Sauvage, à D., profondément endormi. A G., Atala se disposant à dénouer les liens qui attachent le prisonnier. — T. C. Comprenant une tablette inférieure. — H. 0m115, L. 0m071.

. . . . *Je crus que c'était la Vierge des dernières amours.*
Page 28.

Steph. Barth. Garnier del. *Aug. St Aubin sculp.*

1er ÉTAT. Eau-forte pure, avant toutes les lettres.
2e — Sans inscriptions sur la tablette. En B., au-dessous du T. C., au M., à la pointe, le monogramme entrelacé : A. S. Sans autres lettres.
3o — Celui qui est décrit.

560. *VIGNETTE, page* 104. — Dans une forêt, Chactas et Atala se tenant enlacés. Atala se retourne à G. vers un religieux qui, précédé de son chien, s'est mis à leur recherche. — T. C. comprenant une tablette inférieure. — H. 0m115, L. 0m071.

. . . . *Il y a bien longtemps que je vous cherche.*
Page 104.

Steph. Barth. Garnier del. *Aug. St Aubin sculp.*

1er ÉTAT. Eau-forte pure. Avant toutes lettres.

CATALOGUE DE L'ŒUVRE DE A. DE SAINT-AUBIN.

2° — Épreuve terminée. Avant toutes lettres.
3° — Sans inscriptions sur la tablette. En B., au dessous du T. C., au M., à la pointe, le monogramme entrelacé : A. S. Sans autres lettres.
4° — Celui qui est décrit.

⁂

Almanach | Iconologique | Année 1774 | deuxième partie | Des Sciences. | Dixième Suite | par | M. Çochin. | Avec Privilège du Roi. | A Paris. | Chez Latrè Graveur rue S^t Jacques | vis à vis la rue de la Parcheminerie. — (Un petit volume in-18.)

561. *L'OPTIQUE.* — Une jeune femme, près d'une table, un genou sur un tabouret. Elle tient d'une main un microscope et de l'autre la petite planchette de verre sur laquelle est placé l'objet qu'elle se dispose à examiner. Près d'elle, sur la table, un télescope. — Encadrement comprenant une tablette inférieure. — H. 0m097, L. 0m055.

L'OPTIQUE.

C. N. Cochin delin. 1773 (à la pointe). *Aug. de S^t Aubin sculp.* (à la pointe).

1^{er} État. Eau-forte pure. Tablette blanche. En B., au-dessous de l'encadrement, à la pointe, à G. : *C. N. Cochin del.,* 1773; à D. : *Aug. de S^t Aubin. sculp.* Sans autres lettres.
2° — Épreuve terminée. Tablette grise. Le reste comme au 1^{er} état.
3° — Celui qui est décrit.

Cette planche sans numéro est la 10^e de l'almanach. On la retrouve dans une édition collective qui a été faite de tous les almanachs iconologiques, édition qui porte le titre suivant : *Iconologie | par Figures | ou Traité complet | des Allégories, Emblèmes, etc. | Ouvrage utile aux Artistes | aux Amateurs, et pouvant servir | à l'éducation des jeunes personnes | Par | MM. Gravelot et Cochin. | A Paris | chez Le Pan Rue S. Guillaume | la premiere porte Cochère à droite en | entrant par la rue S. Dominique.* — (4 vol. in-8°.) — La planche de L'Optique ci-dessus décrite se trouve à la page 95^e du 3^e volume.

⁂

Almanach. | Iconologique | Année 1775 | *Les Vertus | et | les Vices | Onzième Suite | par | M. Cochin. | Avec Privilège du Roi | A Paris. | Chez Lattré Graveur rue S. Jacques. | vis-à-vis la rue de la Parcheminerie.* — (Un petit volume in-18.)

562. *LA CÉLÉRITÉ.* — Près d'un champ de blé, une femme assise par terre et personnifiant la Paresse. Elle est de face, les bras croisés, ayant près d'elle, à D., un singe endormi, et à G., une tortue. Une autre femme vole en l'air au-dessus d'elle et paraît courir sur des blés sans en faire courber la tige. Près d'elle, et volant également dans les airs, un épervier. Au fond, dans le ciel, un éclair sillonnant la nue. — Encadrement comprenant une tablette inférieure. — En H., au-dessus de l'encadrement, à G. : 7. — H. 0m097, L. 0m056.

LA CÉLÉRITÉ.

C. N. Cochin del. 1774 (à la pointe). *Aug. de S^t Aubin sc.* (à la pointe).

1^{er} État. Eau-forte pure. Tablette blanche. Avant le numéro 7, en H., à G., au-dessus de l'encadrement, au-dessous de l'encadrement, à la pointe, à G. : *C. N. Cochin del.;* à D. : *Aug. de S^t Aubin sc.* Sans autres lettres.
2° — Épreuve terminée. Tablette blanche. Avant le numéro 7, en H., à G., au-dessus de l'encadrement. En B., au-dessous de l'encadrement, à la pointe, à G. : *C. N. Cochin del.* 1774; à D. : *Aug. de S^t Aubin sc.* Sans autres lettres.

160 CATALOGUE DE L'ŒUVRE DE A. DE SAINT-AUBIN.

3* — Celui qui est décrit.

Cette planche se retrouve dans l'édition collective que nous avons citée au numéro précédent, page 53 du 1ᵉʳ volume. — Le numéro 7 qu'elle portait en H., à G., a été gratté ainsi que le millésime 1774, qui suivait le nom de Cochin, en B., au-dessous de l'encadrement, à G.

※

*Galerie | du Palais-Royal | Gravée | d'après les Tableaux des Différentes Écoles | qui la composent : | Avec un abrégé de la Vie des Peintres | et une description historique de chaque tableau. — Par M*ʳ *l'Abbé de Fontenai. | dédiée | à S. A. S. Monseigneur | le Duc d'Orléans. | Premier Prince du Sang | par J. Couché. | Graveur de son Cabinet | A Paris. | Chez J. Couché, Graveur Rue Sᵗ Hyacinthe n*° *51. | J. Bouilliard Graveur Rue Sᵗ Thomas du Louvre n*° *23. | MDCCXXXVI. | Avec Privilège du Roi | L. Aubert Scripsit. — Imprimé par Damour.* — (Trois volumes in-folio.)

563. JUPITER ET LÉDA. IIᵉ *volume*, 25ᵉ *livraison.* — Léda, complètement nue, assise sur le bout d'un lit de repos, une jambe repliée en arrière sur le lit, l'autre pendant à terre. Elle est de pr. à D., le haut du corps penché en arrière et accoudée d'un bras sur un oreiller brodé qu'on voit à G. De son autre bras, elle serre sur sa poitrine le cygne mythologique, qui de son bec l'embrasse sur la bouche. — T. C. — Cette gravure est encastrée dans une bordure comprenant la lettre dont nous donnons ci-dessous le détail. — Dimensions de la gravure : H. 0ᵐ206, L. 0ᵐ167. — Dimensions de la bordure : H. 0ᵐ370, L. 0ᵐ239.

Peint par P. Véronèse. *Dessiné par Vandenbergh.* *Gravé à l'eau-forte par Aug. de S. Aubin —*
 — et terminé par A. Romanet.

JUPITER ET LÉDA.
De la Galerie de S. A. S. *Monseigneur le Duc d'Orléans.*
 A. P. D. R.

Ecole Vénitienne.

Xᵉ *Tableau de Paul Calliari*
dit Veronèse.

Peint sur Toile, ayant de hauteur 3 Pieds 7 Pouces, sur 3 Pieds de large.
Ce Tableau dont la réputation est distinguée dans la Collection dont il fait partie est en effet un des plus beaux ouvrages de Paul Veronese. Indépendamment des grâces et de l'élégance du dessin on y admire surtout la fraicheur et la transparence du coloris et une touche de pinceau délicieuse pour la légèreté et la finesse. Les draperies et les autres accessoires offrent de belles oppositions qui concourent encore à relever l'intérêt du sujet par un effet des plus piquants et des plus harmonieux.
Ce Tableau a l'avantage d'être bien conservé.

1ᵉʳ ÉTAT. Eau-forte pure.
2ᵉ — Simple T. C. avant la bordure dans laquelle est encastrée la gravure. En B., au-dessous du T. C., à G. : *Peint par P. Véronèse* ; au M. : *Dessiné par Vandenbergh* ; à D. : *Gravé à l'eau-forte par Aug. de S. Aubin | et terminé par A. Romanet.* Les armes. Le titre : JUPITER ET LÉDA, et au-dessous : *A P D R.* Sans autres lettres.
3* — Celui qui est décrit.

※

*Journal | de Musique | Par | M*ʳ *de Lagarde | Maître de musique en survivance | des Enfants de France | Compositeur de la Chambre et | Ordinaire de la Musique de sa Majesté. | Prix 3. l. | La Souscription 24. l. pour 12 Journaux. | A Paris au Bureau du Mercure | Chez l'Auteur rue de Richelieu vis- | à-vis la rue Villedot, et chez | M*ʳˢ *Prault et Duchaîne Lib*ʳᵉˢ *| Gravée par L. Hue | 1758.*

— 2 volumes oblongs, contenant 12 livraisons, une pour chaque mois de l'année, et ayant toutes sur le titre le même cartouche ci-dessous décrit.

564. *CARTOUCHE sur le titre*. — Il est formé de deux branches de laurier attachées en sautoir par un nœud de rubans qu'on voit en B., au M.; sur ces branches, des oiseaux qui chantent. On lit dans l'intérieur de ce cartouche le titre ci-dessus indiqué : *Journal de Musique...*, etc. Au-dessous du cartouche, à la pointe, à G. : *edm^e Bouchardon inv.* A D. : *aug. de S^t aubin Sculp*. Plus B , à G. : *Bouchardon*. A D. : *S^t Aubin Sc*. Au-dessous cette de cette dernière inscription, on lit à l'encre, de la main de S^t Aubin, le millésime 1758 sur l'épreuve que possède de planche le Cabinet des Estampes. — H. 0^m155, L. 0^m190.

1^{er} ÉTAT. Eau-forte pure. Avant les inscriptions qui sont dans l'intérieur du cartouche. Le reste comme à l'état décrit.
2^e — Celui qui est décrit.

✢

Histoire | de la Vie | de Jésus-Christ | par le P. de Ligny, | de la Compagnie de Jésus. | Edition ornée de Gravures, | d'après les Tableaux des plus grands maîtres | Sous la direction de L. Petit. | A Paris | de l'imprimerie de Crapelet. | MDCCCIV. — (Deux volumes petit in-4°.)

565. (*LA VISITATION*), *tome I^{er}*, *page* 20. — Sur le premier plan, et élevée sur des marches qui sont au milieu de la composition, la sainte Vierge, les deux bras levés vers le ciel, où l'on voit sur des nuages trois anges. A D., saint Joseph un bâton à la main, un âne près de lui, sur lequel il a un bras posé, sa main tenant un livre. Près de la Vierge, une vieille femme s'inclinant. Sur le premier plan, à G., un vieillard, une vieille femme, une jeune femme et un enfant, couchés ou assis par terre. A D. et à G., dans le fond, des perspectives de monuments. — T. C. Trois fil. — En H., au-dessus du fil., au M. : *École Française*. — H. 0^m130, L. 0^m093.

J. Jouvenet pinx. C. Langlois del. A. D. S. Aubin Sculp.

1^{er} ÉTAT. Eau-forte pure. En B., au-dessous des fil., à la pointe, au M. : *A. S^t Aubin fecit an 11^{me}*. Sans autres lettres.
2^e — Épreuve terminée. En B., au-dessous du fil., à la pointe, au M. : *A. D. S^t Aubin f. an 11^{me}*. Sans autres lettres.
3^e — Celui qui est décrit.

566. (*LES NOCES DE CANA*), *page* 75, *tome I^{er}*. — Petite reproduction des Noces de Cana de Paul Véronèse, tableau qui est au Louvre, dans le grand Salon carré. — T. C. Trois fil. — En H., au-dessus des fil., au M. : *Ecole d'Italie*. — H. 0^m103, L. 0^m181.

P. Véronèse pinx. Chataigner aquâ for. A. D. S^t Aubin Sculp.

1^{er} ÉTAT. Eau-forte pure. Simple T. C. En B., à la pointe, au-dessous du T. C., à G. : *Chataignier aquâ for*. Sans autres lettres.
2^e — Épreuve terminée. T. C. Un fil. A la pointe, en B., à G.; entre le T. C. et le fil. : *Chataignier aquâ for*. En B., au-dessous du fil., au M. : *A. D. S^t Aubin f. an 11*. Sans autres lettres.
3^e — Celui qui est décrit. L'inscription qui était en B., entre le T. C. et le fil., a disparu.

567. (*LE CRUCIFIEMENT*), *page* 471, *tome II^e*. — Le Christ en croix. Au pied de la croix, la sainte Vierge est à G. avec saint Jean. A D., un cavalier et un soldat portant une éponge au bout d'un bâton. — T. C. Un fil. — En H., au-dessus du fil., au M. : *École Flamande*. — H. 0^m140, L. 0^m091.

Van-dijc. A. D. S^t Aubin fecit.

1^{er} ÉTAT. Eau-forte pure. En B., au-dessous du fil., au M., à la pointe : *A. D. S^t Aubin*. Sans autres lettres.
2^e — Épreuve terminée. En B., au-dessous du fil., à la pointe, à G. : *Vandïjc pinxit.*; à D. : *A. D. S^t Aubin f. an 12*. Sans autres lettres.
3^e — Celui qui est décrit.

✢

162 CATALOGUE DE L'ŒUVRE DE A. DE SAINT-AUBIN.

Les Jardins | Poëme | par Jacques Delille. | Nouvelle Édition, | considérablement augmentée. | Paris. | Chez Levrault frères | Libraires | An IX (1801). — (Un volume in 12.)

568. *VIGNETTE en tête du Chant IV^e*. — Dans un jardin sacré, un prêtre, une couronne de roses sur la tête, une main sur la poitrine, de pr. à G., montre de son autre main un autel où brûle un sacrifice à un guerrier que l'on voit, à G., de 3/4 à D., la tête de pr. du même côté, une main levée en l'air vers le ciel. A D., un genou en terre, un autre prêtre vu de dos. — T. C. comprenant une tablette inférieure. — En H., au-dessus du T. C., à G. : *Chant 4. Pag.* 150. — H. 0m098, L. 0m059.

*Il laisse hors des murs sa cohorte guerrière ;
Il porte dans l'enceinte un pas religieux,
Et craint de profaner le calme de ces lieux.*

N. Monciau del^t. *Saint Aubin Sculp^t.*

Les | Trois | Règnes | de la Nature | par Jacques Delille, | avec des Notes, | Par M. Cuvier de l'Institut et autres savants. | Paris. | Chez H. Nicolle à la librairie stéréotype rue des | Petits-Augustins n° 15 | Giguet et Michaud, Imprimeurs Libraires Rue des Bons-Enfants n° 34. | De l'Imprimerie des Frères-Mame. | 1808. — (Deux volumes petit in-12.)

569. *VIGNETTE-FRONTISPICE en tête du I^{er} volume*. — Dans une chambre, un homme assis dans un fauteuil, de 3/4 à G., au coin du feu ; il a une main posée sur une table qui est placée près de lui, cette main tenant une plume. A D., une fenêtre ; sur la cheminée des bustes. — T. C. comprenant une tablette inférieure. — En H., au-dessus du T. C., à D. : *Chant* 1^{er}. — H. 0m105, L. 0m082.

« *Suis-je seul ? Je me plais encore au coin du feu.* »

Miris del. (au pointillé). *S^t Aubin scul.* (au pointillé).

Histoire | de la | Maison de Bourbon | Par M. Desormeaux Historiographe de la Maison de Bourbon, Bibliothécaire de S. A. S. Monseigneur le Prince | de Condé | Prince du sang, de l'Académie Royale des Inscriptions et Belles-lettres, des Académies de Dijon et d'Auxerre. | A Paris | de L'Imprimerie Royale. | MDCCLXXII. | (Cinq volumes in-4°.)

(*) *VIGNETTE-FRONTISPICE*. — Voir ci-dessus la description de cette planche sous la rubrique LOUIS XV, à la section des Portraits, n° 144 du présent Catalogue.

*Origine | des grâces | par Mademoiselle D**(ionis) | A Paris | MDCCLXXXVII.* — (Un volume in-8°, contenant différentes vignettes de Cochin. Celle dont nous donnons ci-dessous la description, et qui sert de frontispice à l'ouvrage, est la seule qui soit gravée par Saint-Aubin.)

570. *VIGNETTE-FRONTISPICE*. — Sur le bord d'un mince ruisseau, à D., de face, la tête légèrement de 3/4 à G., une jeune femme jouant de la lyre. Un petit amour, volant près d'elle, lui pose une guirlande de

CATALOGUE DE L'ŒUVRE DE A. DE SAINT-AUBIN. 163

roses autour du corps. A G., les neuf Muses diversement groupées. A D., sur un nuage, les trois Grâces, Apollon et Vénus. — T. C. Un fil. — H. 0^m133, L.0^m081.

C. N. *Cochin filius delin*. (à la pointe). *Aug. de S^t Aubin Sculp*. 1776 (à la pointe).

Tibulle respira l'amour dans ses écrits,
Et pour récompenser une si tendre flamme,
Les Dieux ont fait passer son âme,
*Chez la charmante D****.

1^{er} ÉTAT. Eau-forte pure. En B., à G., au-dessous du fil., à la pointe : *C. N. Cochin filius delin.*; à D. : *Aug. de S^t Aubin Sculp*. 1775. Dans cet état, on remarque en B., dans la marge, à la pointe, à G., un pied; à D., une petite étude de la tête de la femme jouant de la lyre.
2^e — Eau-forte pure. Les griffonnements dans la marge inférieure ont disparu. Le reste comme au 1^{er} état.
3^e — Celui qui est décrit.

※

Ephémérides | *Troyennes* | *pour* | *l'an de grâce* | MDCCLXII. | « *Laudatio ingentia rura,* | *Exiguum colito.* » | *A Troyes.* | *Chez Michel Gobelet* | *Imprimeur grande rue* | *Et se vend à Paris* | *chez Duchesne Libraire rue* | *S. Jacques au Temple du Goût.* | *Avec Approbation et Privilège du Roi.* — (Un volume petit in-16.)

571. VIGNETTE, *page* 47. — Une boîte à sel figurée par une tête en bois sculpté, dont le bonnet forme couvercle. Cette boîte est représentée deux fois dans la vignette qui nous occupe ici, afin qu'on puisse la voir de face et de profil. La figure *face* est accrochée en H. de la planche, à un clou, par un cordon. La figure de profil, qui est tournée à D., repose en B. de la planche, sur une tablette de pierre. — T. C. — H. 0^m090, L. 0^m048.

Genti in. (à la pointe.)

1^{er} ÉTAT. Eau-forte assez avancée. Avant toutes lettres.
2^e — Épreuve terminée. Avant toutes lettres.
3^e — Celui qui est décrit.

Cette boîte à sel représente la tête du chanoine *Guy-Mergey*, sculptée en bois par *Le Gentil de Troyes*. On lit dans les *Ephémérides Troyennes*, page 47, les lignes suivantes : « Grosse salière de cheminée. Sur cette salière, Gentil a représenté, en la chargeant à sa fantaisie, la figure d'un gros chanoine qui avoit sçu lui déplaire. Quelques coups de gouge ont fait les frais de ce masque et lui ont imprimé un air de caractère et des traits qui réunissent la bêtise, la crapule et la lubricité. La tradition a conservé le nom de l'original de cette charge. Il s'appeloit Guy de Mergey. »
La sculpture originale, dont nous donnons ci-dessus la gravure, appartient aujourd'hui à M. le marquis Joseph de Laborde; elle provient de la vente du baron Brunet-Denon (février 1846).

※

Les Aventures | *de* | *Télémaque* | *par Fénélon* | *ornées de figures* | *Gravées* | *d'après les desseins de C^{les} Monnet* | *Peintre du Roi* | *par* | *Jean Baptiste* | *Tilliard.* — (Deux volumes in-4°.)

(*) FRONTISPICE. — Voir ci-dessus la description de cette planche sous la rubrique : FÉNELON, à la section des portraits, n° 80 du présent Catalogue.

※

Les | *Aventures* | *de* | *Télémaque* | *fils d'Ulysse.* | *Par M^r de Fénélon.* | *Archevêque de Cambrai* | *Gravées par Drouet.* | *Tome premier.* | (Le seul paru.) *A Paris.* | *Chez Drouet Graveur rue et Collège* | *des Cholets près S^{te} Geneviève* | MDCCLXXXI. | *Imprimé par Fausseret.* — (Un volume petit in-4°.)

572. VIGNETTE *en tête du livre I^{er}.* — Calypso debout sur un rocher contre lequel elle s'ac-

164 CATALOGUE DE L'ŒUVRE DE A. DE SAINT-AUBIN.

coude. De pr. à G., elle tend une main hospitalière à Télémaque et à Mentor, que la mer vient de jeter sur le rivage. A D., les nymphes de Calypso groupées autour de leur maîtresse. Fond de montagnes escarpées. — T. C. Un fil. — H. 0m146, L. 0m094.

C. N. *Cochin filius del.* *Aug. de St Aubin Sculp.* 1775.

Télémaque aborde dans
L'Isle de Calypso. Liv. I.

1er ÉTAT. Eau-forte pure. Simple T. C. En B., au-dessous du fil., à la pointe, à G. : *C. N. Cochin delin.;* à D. : *Aug. de St Aubin Sculp.* 1773. Sans autres lettres.
2e — Eau-forte pure. Simple T. C. Les travaux sont ici un peu plus avancés. Le ciel, le paysage, le terrain et les flots de la mer sont presque terminés. Les personnages comme au 1er état. Mêmes inscriptions qu'au 1er état.
3o — Épreuve terminée. En B., au-dessous du fil., à la pointe, à G. : *C. del;* à D. : *S. A. Sculp.* Sans autres lettres.
4e — Épreuve terminée. Sans aucunes lettres. C'est l'état précédent dont on a gratté les inscriptions.
5e — En B., au-dessous du fil., à G. : *C. N. Cochin filius del.;* à D. : *Aug. de St Aubin Sculp.* 1775. Sans autres lettres.
6e — Celui qui est décrit.

Cette planche a été utilisée depuis dans une nouvelle édition dont nous donnons ci-dessous le titre. Elle est dans cette édition du 4e état, c'est-à-dire avant toutes lettres, par le fait du grattage des inscriptions qui se trouvaient en B., au-dessous du fil., à G. et à D., dans le 3e état. On avait probablement tiré une certaine quantité de ces épreuves dans cet état, et c'est cette quantité qui a servi à illustrer : Les Aventures | de | Télémaque | fils d'Ulysse | par M. de Fénélon | avec figures en taille douce | dessinées | par MM. Cochin et Moreau Le jeune | à Paris | de l'imprimerie de Monsieur | MDCCXC. (2 volumes in-8°).

La gravure ci-dessus figurait à l'exposition du Louvre en 1775, sous le n° 292.

⊃⦂⊂

Les Aventures | *de* | *Télémaque* | *fils d'Ulysse* | *par Mr de Fénélon* | *avec figures en taille-douce* | *dessinées* | *par MM. Cochin et Moreau le jeune.* | *A Paris* | *de l'Imprimerie de Monsieur* | MDCCXC. — (Deux volumes in-8°.)

(*) *VIGNETTE du chant Ier.* — Voir ci-dessus la description de cette planche, n° 572 du présent Catalogue.

⊃⦂⊂

Garçon et Fille | *Hermaphrodites* | *vus et dessinés* | *d'après nature* | *par un* | *des plus célèbres Artistes* | *et Gravés* | *avec tout le soin possible* | *pour l'utilité des studieux.* | *A Paris* (1773.) — (Petite plaquette in-12 renfermant deux gravures non signées, mais que l'on peut, suivant toute vraisemblance, attribuer à A. de Saint-Aubin. Quelques amateurs les croient de Moreau le jeune. Dans le doute, nous les décrivons ici sans nous prononcer d'une manière absolue.)

573. *GARÇON HERMAPHRODITE.* — Il est debout, sa chemise relevée, le corps complétement nu, un genou posé sur une chaise contre le dossier de laquelle il a une main appuyée; son autre main tient une glace posée à G. sur une table, et il se regarde dans cette glace avec complaisance. A D., un lit à baldaquin et à larges rideaux. — T. C. — H. 0m141, L. 0m078.

GARÇON HERMAPHRODITE
Vu et dessiné d'après Nature pour l'utilité des Studieux.

« Louis Hainault est l'hermaphrodite ici représenté. Né en 1752 aux environs de Rouen, c'était un garçon cordonnier élevé en homme, et qui ne fut reconnu hermaphrodite que quelques jours avant sa mort, qui arriva, le 2 de mars 1773, dans un hôpital de sa province, où MM. les chirurgiens et médecins l'ont vu. »

574. *FILLE HERMAPHRODITE.* — Elle est à moitié couchée sur son lit, de G. à D., sa chemise relevée, le corps complétement nu. Une de ses jambes est allongée sous les couvertures ; l'autre est en dehors du

CATALOGUE DE L'ŒUVRE DE A. DE SAINT-AUBIN. 165

lit, le pied posé sur un tabouret. Le buste s'appuie sur un oreiller contre lequel elle s'accoude. Elle a un petit bonnet de nuit sur la tête. — T. C. — H. 0m140, L. 0m079.

FILLE HERMAPHRODITE.
Vue et dessinée d'après Nature pour l'utilité des Studieux.

« L'hermaphrodite qu'on offre ici, et qui est de la seconde espèce, se nomme Marie Augé, née à Paris en 1755. Baptisée à la paroisse de Saint-Sulpice, son père et sa mère l'ont élevée en fille jusqu'au temps que sa difformité fut découverte par hasard ou par surprise. Alors elle fut vue par un grand nombre de curieux et de dessinateurs. »

❋

Figures | de | l'histoire de France | dessinées | par M. Moreau le jeune | et gravées sous sa direction | avec le texte explicatif rédigé par M. l'abbé Garnier, continuateur | de l'Histoire de France de l'abbé Velly. | A Paris. | Chez Antoine Augustin Renouard | rue Saint André des Arcs. | N° 55. — (Un vol. pet. in-4°.)

(*) *LES ROIS ET EMPEREURS DES QUATRE DYNASTIES DE FRANCE.* — Deux planches qui se trouvent à la fin du volume. Voir ci-dessus la description de ces deux planches sous la rubrique : ROIS ET EMPEREURS, à la section des portraits, n° 240 du présent Catalogue.

❋

Gazette | des | Beaux-Arts | Courrier Européen | de l'Art et de la Curiosité. | Rédacteur en chef : M. Charles Blanc. | Ancien Directeur des Beaux-Arts. | Paris. | 1859. — (2e volume.)

575. (*LA HARPE*). — Une jeune femme de face, assise, jouant de la harpe. Elle est éclairée par une bougie placée à D. sur le bord d'une table. — Claire-voie. — En B., au M. : DESSIN D'AUGUSTIN DE SAINT-AUBIN. — H. 0m180, L. 0m120.

Cette gravure, sur bois, accompagne un article sur la vente des dessins de M. François Villot, article dont nous donnons ci-dessous un extrait :

« Le dessin dont nous donnons aux lecteurs de la *Gazette des Beaux-Arts* une spirituelle traduction est attribué par M. Fr. V., dans son catalogue, à Honoré Fragonard ; mais nous pensons qu'on doit l'attribuer plus justement à Augustin de St Aubin. Il semble faire partie, au moins comme étude, d'une série de six pièces de ce maître gravées en fac-simile à l'aqua-tinta, et dont le Cabinet des estampes possède une suite très-curieuse, avec des épreuves d'eau-forte pure et des retouches au crayon dans les têtes. (Voir ci-dessus cette suite, nos 360-365 du présent Catalogue.) L'artiste semble avoir voulu représenter les cinq sens. Une jeune femme, assise dans un jardin, respire le parfum d'un bouquet de roses; plus loin, une grisette brode dans sa mansarde, et la main du maître, sans doute, a écrit au bas, au crayon : *La Vue*. Une autre encore pince de la harpe, et la sépia largement lavée que nous reproduisons semble être une variante de ce sujet. Le costume est à peu près le même. La figure est de profil, ce qui rend l'effet bien moins piquant, et la lumière est moins franchement distribuée. Le format du papier de notre dessin semble aussi devoir le faire rentrer dans cette suite. »

❋

Almanach | Iconologique. | Année 1770. | Sixième Suite. | Les Elémens. | Les IV Parties du Monde. | Les Saisons. | par | M. Gravelot. | A Paris | Chez Lattré graveur | rue St Jacques | A la Ville de Bordeaux. — (Un petit volume in-18.)

576. *L'EAU.* — Une naïade, couronnée de roseaux, de face, assise sur un tertre. Elle est appuyée à G. sur son urne et tient le trident de Neptune. A D., un petit enfant tenant un filet. — Encadrement comprenant une tablette inférieure. — En H., à G., au-dessus de l'encadrement : 2. — H. 0m096, L. 0m052.

L'EAU.

H. Gravelot inv. (à la pointe). *Aug. de St Aubin Sculp.* (à la pointe.)

1ᵉʳ État. Eau-forte pure. Ciel blanc. Tablette blanche. Avant toutes lettres.
2ᵉ — Épreuve terminée. Avant le n° 2, en H., à G., au-dessus de l'encadrement, et le titre sur la tablette. Le rest·
comme à l'état décrit.
3ᵉ — Celui qui est décrit.

Cette planche se retrouve dans l'édition collective dont nous avons parlé ci-dessus, n° 561 du présent Catalogue.

⋇

Almanach | Iconologique | Année 1771. | *Septième suite.* | *Les XII mois | de l'année.* | *par M. Gravelot.* | *A Paris | Chez Lattré Graveur | rue S. Jacques | A la Ville de Bordeaux.* — (Un petit volume in-18.)

577. *AOUST.* — Un jeune homme ailé, le dos appuyé contre un arbre; il porte une corbeille remplie de fruits, et s'accoude, à D., sur un médaillon entouré d'une guirlande de roses, et dans lequel on voit une jeune femme assise sur des nuages. A ses pieds, un chien, personnifiant la canicule. Au fond, à G., une jeune moissonneuse agenouillée dans un champ de blé, dont elle coupe les tiges avec une faucille. — Encadrement comprenant une tablette inférieure. — H. 0ᵐ095, L. 0ᵐ052.

AOÛST.

H. Gravelot inv. (à la pointe). *Aug. de Sᵗ Aubin Sculp.* (à la pointe).

1ᵉʳ État. Eau-forte pure. Ciel blanc. Tablette blanche. En B., à G., dans l'intérieur du dessin, à la pointe : *Aug. de Sᵗ Aubin Sculp.* Sans autres lettres. Cette inscription a disparu aux états postérieurs.
2ᵉ — Épreuve terminée. Avant toutes lettres.
3ᵉ — Avant le titre sur la tablette. Le reste comme à l'état décrit.
4ᵉ — Celui qui est décrit.

Cette planche se retrouve dans l'édition collective citée ci-dessus.

⋇

Almanach | Iconologique | Année 1772. | *Huitième suite | par M. Gravelot.* | *L'Homme.* | *A Paris.* | *Chez Lattré graveur rue S. Jacques, la porte cochère presque | vis-à-vis la rue de la Parcheminerie à la ville de Bordeaux.* — (Un petit volume in-18.)

578. *L'OUIE.* — Une jeune femme, assise sur un tertre, de face, la tête légèrement penchée à G. Elle joue du luth. A ses pieds, deux petits enfants l'écoutent attentivement. A D., une biche et un lièvre, animaux chez lesquels on croit que l'ouïe est la plus délicate. — Encadrement comprenant une tablette inférieure. — En H., au-dessus de l'encadrement, à D. : 2. — H. 0ᵐ096, L. 0ᵐ052.

L'OUIE.

H. Gravelot inv. *Aug. de Sᵗ aubin Sculp.*

1ᵉʳ État. Eau-forte pure. Ciel blanc. Tablette blanche. Avant toutes lettres.
2ᵉ — Épreuve terminée. Avant le n° 2, en H., au-dessus de l'encadrement, à D., et le titre sur la tablette. Le reste comme à l'état décrit.
3ᵉ — Celui qui est décrit.

579. *LE GOUT.* — Jeune femme se dirigeant vers la G., de 3/4 de ce côté; elle tient sur sa main un oiseau, et porte un panier plein de fruits; à ses pieds, un mors. Au fond, à G., des vignes, un bœuf, des moutons et une charrue — Encadrement comprenant une tablette inférieure. — En H., au-dessus de l'encadrement, à D. : 4. — H. 0ᵐ095, L. 0ᵐ053.

CATALOGUE DE L'ŒUVRE DE A. DE SAINT-AUBIN.

1ᵉʳ ÉTAT. Eau-forte pure. Ciel blanc. Tablette blanche. Avant toutes lettres.
2ᵉ — En B., au-dessous de l'encadrement, à la pointe, à. G. : *H. Gravelot del.*; à D. : *Sᵗ Aubin Sculp.* Sans autres lettres.
3ᵉ — En B., au-dessous de l'encadrement, à la pointe, à G. : *H. Gravelot inv.*; à D. : *A. de Sᵗ Aubin Sculp.* Sans autres lettres.
4ᵉ — Celui qui est décrit.

Ces deux planches se retrouvent dans l'édition collective citée ci-dessus.

⊃╞⊂

Galerie | des Antiques | ou | esquisses des Statues, Bustes et Bas-Reliefs | fruit des conquêtes de l'armée d'Italie. | Par Aug. Le Grand. | à Paris | Chez Ant. Aug. Renouard. | XI—1803. — (Un volume in-8°.)

(*) **VIGNETTE-FRONTISPICE.** — Voir ci-dessous la description de cette planche sous la rubrique : *Du Laocoon par Lessing*, n° 581 du présent Catalogue.

⊃╞⊂

La | Peinture | Poeme | en trois chants | par M. Le Mierre. | à Paris. | Chez le Jay Libraire rue Sᵗ Jacques au | dessus de celle des Mathurins. Au grand Corneille. — (Un volume petit in-4°, contenant un portrait du grand Corneille sur le titre, et trois vignettes dessinées par Cochin. Le portrait, ainsi que la vignette en tête du chant III, sont les seules planches qui aient été gravées par A. de Saint-Aubin.)

(*) **PORTRAIT DU GRAND CORNEILLE** *sur le titre*. — Voir ci-dessus la description de cette gravure sous la rubrique Pierre Corneille, à la section des portraits, n° 55 du présent Catalogue.

580. **VIGNETTE** *en tête du chant III*ᵉ. — Un personnage représentant un artiste en l'air, soutenu par un génie ailé, une flamme sur la tête, qui le soulève par la ceinture et le pousse vers le ciel, où on lit en H., à G., dans une gloire de rayons, les mots : *Invente, tu vivras*. Près des deux personnages, un petit enfant vole également en l'air, tenant d'une main une palette et des pinceaux, de l'autre un porte-crayon. Au bas de la composition, on aperçoit la terre, des maisons et des monuments à l'horizon. — Encadrement. — H. 0ᵐ158, L. 0ᵐ110.

C. N. Cochin filius del. *Aug. de Sᵗ Aubin Sculp.*

Artiste, suis mon vol au dessus de la nue.

1ᵉʳ ÉTAT. Eau-forte pure. Simple T. C. Le ciel est blanc. En B., au-dessous du T. C., à la pointe, à G. : *Cochin inv.*; à D. : *Sᵗ Aubin Sculp.* Sans autres lettres. Les mots : *Invente, tu vivras*, n'existent pas encore.
2ᵉ — Épreuve terminée. On lit en haut l'inscription : *Invente, tu vivras*. Bordure formée d'un T. C. double formant baguette. En B., au-dessous de la bordure, à la pointe, à G. : *C. N. Cochin del.*; à D. : *A. de Sᵗ Aubin Sculp.*, et au-dessous les mots : *Artiste, suis mon vol au-dessus de la nue*.
3ᵉ — Bordure composée d'une baguette, d'une plate-bande, d'un rang de feuilles d'eau et d'une baguette. En B., au-dessous, les mêmes inscriptions qu'au 2ᵉ état, avec cette différence que les noms des artistes sont au burin et non à la pointe.
4ᵉ — Celui qui est décrit. Ici l'encadrement ne consiste plus qu'en un double T. C. Les inscriptions relatives aux artistes et la légende sont les mêmes qu'au 3ᵉ état, mais de caractères différents.

La gravure ci-dessus figurait à l'exposition du Louvre en 1771, sous le n° 314.

⊃╞⊂

Du Laocoon | ou | des Limites respectives | de la poesie | et de la peinture. | Traduit de l'Allemand

de G. E. Lessing | par Charles Vanderbourg. | A Paris chez Antoine Augustin Renouard. | an X -- 1802. — (Un volume in-8°.)

581. VIGNETTE-FRONTISPICE. — Reproduction du groupe antique connu sous le nom de : le Laocoon. Ce groupe est vu de face et exhaussé sur un piédestal. — H. 0^m170, L. 0^m104.

J. G. Salvage delin. (à la pointe).　　　　　　　　　　　　　　　　　　　　　　　Aug. S^t Aubin Sculp. (à la pointe).

1^{er} ÉTAT. Eau-forte pure. Avant toutes lettres. La gueule du serpent qui mord Laocoon n'est pas ombrée à l'intérieur; le bloc qui sert de siége au grand prêtre n'est couvert que de l'ombre portée de la draperie dans la partie antérieure, à D. de cette draperie.
2° — Celui qui est décrit. La gueule du serpent est ombrée, et le siège tout couvert de tailles à D. de la draperie.
3^e — Les inscriptions qui sont sur le piédestal ont disparu, et on lit en B., au burin, au-dessous du piédestal, à G. : J. G. Salvage delin.; à D.: Aug. de S^t Aubin Sculp. Le reste comme à l'état décrit.

Cette vignette du 3^e état se trouve également à la page 28 du volume suivant : *Galeries | des Antiques | ou | Esquisses des Statues, Bustes et Bas-Reliefs, | fruit des Conquêtes de l'armée d'Italie. | par Aug. Le Grand. | à Paris | chez Ant. Aug. Renouard. | XI—1803.* — (Un volume in-8°.)

※

Les Amours | du Chevalier | de Faublas | Par J. B. Louvet. | Troisième Edition | revue par l'Auteur. | Se vend à Paris | chez l'auteur rue de Grenelle-Germain vis-à-vis la | rue de Bourgogne cidevant Hôtel de Sens n° 1495 | Et chez les marchands de nouveautés. | an VI de la République. — (Quatre volumes in-8°.)

582. VIGNETTE du tome I^{er}, page 23. — Dans une vaste salle à manger, Faublas, déguisé en femme, assis à table entre la marquise et son époux. Celui-ci à G., de pr. à D., se penche en avant pour baiser la main de Faublas, qui abandonne son autre main à la marquise. Celle-ci, assise à D., est coiffée d'une toque à plumes. — T. C. Un fil. comprenant une tablette inférieure. — En H. de la planche, au-dessus du fil., à G. : *Pl.* 1, *Tome I.*; à D.: *Page* 23. — H. 0^m135, L. 0^m082.

Elle pressoit légèrement ma main droite engagée dans les siennes, ma main gauche étoit dans une prison moins douce.

Marg^{te} Gérard delin. (à la pointe).　　　　　　　　　　　　　　　　　　　　S^t Aubin et Tilliard sculp^{unt} (à la pointe).

1^{er} ÉTAT. Simple T. C. Avant le fil. qui entoure la tablette et la gravure. Avant toutes lettres.
2^e — Avant la légende sur la tablette et les inscriptions qui sont en H. de la planche. Le reste comme à l'état décrit.
3^e — Celui qui est décrit.

583. VIGNETTE du tome I^{er}, page 233. — Dans une caverne, une femme mourante couchée tout de son long, le bas du corps recouvert d'un manteau. A D., un homme, un genou en terre, porte en signe de désespoir une main à son front; il tient de son autre main une des mains de la jeune femme. Il a un fusil en bandoulière, un sabre pend à son côté. A G., assis par terre, un homme en haillons, coiffé d'un bonnet fourré, en train de manger un morceau de pain. — T. C. Un fil. comprenant une tablette inférieure. — En H. de la planche, au-dessus du fil., à G. : *Pl.* 6. *Tome* 1; à D. : *Page* 233. — H. 0^m136, L. 0,082.

J'ai entendu ta voix. Mon âme s'est arrêtée.

De Marne del. (à la pointe).　　　　　　　　　　　　　　　　　　　　　S^t Aubin et Tilliard sculpunt (à la pointe).

CATALOGUE DE L'ŒUVRE DE A. DE SAINT-AUBIN. 169

1ᵉʳ ÉTAT. Avant la légende sur la tablette et les inscriptions qui sont en H. de la planche. Le reste comme à l'état décrit.
2ᵉ — Celui qui est décrit.

Description | des Travaux | qui ont précédé, accompagné et suivi | la fonte en bronze d'un seul jet | de la Statue Equèstre | de Louis XV | le bien-aimé | dressée sur les mémoires de M. Lempereur ancien Echevin. | Par M. Mariette, Honoraire amateur de l'Académie Royale de Peinture et Sculpture. | A Paris | de l'Imprimerie de P. G. Le Mercier. | MDCCLXVIII. — (Un volume in-folio.)

584. *FLEURON sur le titre.* — Cartouche dans lequel sont les armes de France, surmontées de la couronne royale. La base du cartouche repose sur des nuages, et l'on voit des deux côtés deux anges ailés tenant une guirlande de laurier qui passe dans le haut du cartouche. — Claire-voie. — H. 0ᵐ130, L. 0ᵐ225.
En B., au-dessous du cartouche, à la pointe, à G. : *Aug. de S^t Aubin inv. et Sculp.*

1ᵉʳ ÉTAT. Eau-forte pure. Mêmes lettres qu'à l'état décrit.
2ᵉ — Celui qui est décrit.

585. *VIGNETTE en tête de la page* 1. — Un cortège de différents personnages. A D., des cavaliers jouant de la trompette et des timbales. Derrière eux, le gouverneur de Paris, les échevins le chapeau à la main. Dans le fond, la statue de Louis XV sur son piédestal. A G., la foule du peuple, parmi laquelle on remarque des gens ramassant des pièces de monnaie. — T. C. — H. 0ᵐ143, L. 0ᵐ256.

H. Gravelot invenit. *Aug. S^t Aubin Sculpsit* 1766.

1ᵉʳ ÉTAT. Eau-forte pure. Avant toutes lettres.
2ᵉ — Celui qui est décrit.

Voici ce que nous lisons, page 150 du présent volume, sur la cérémonie dont la vignette ci-dessus est inspirée :
« On attendit, pour célébrer dignement la fête de l'inauguration de la statue de Louis XV, que l'hiver eût fait place à de plus beaux jours; on la fixa au lundi vingtième du mois de juin suivant, et dans cet intervalle de temps on prépara le piédestal, qui étoit demeuré tout nud. On lui fit imiter en plâtre ce qu'il avoit à devenir par la suite, lorsque les figures de Vertus, les bas-reliefs, les inscriptions et les autres accompagnements dont il devoit être enrichi seroient terminés, et qu'étant exécutés en bronze et en marbre, ils feroient acquérir à l'ouvrage son entière perfection. Au jour marqué, la fête fut annoncée à cinq heures du matin par une salve générale de l'artillerie de la ville, et, le corps de ville s'étant assemblé et étant allé prendre en grand cortège M. le gouverneur de Paris en son hôtel, la cavalcade, aussi leste qu'elle étoit nombreuse, marcha dans le plus bel ordre, et arriva vers l'heure de midi sur le lieu où étoit érigée la statue équestre du roi. On en fit trois fois le tour, et autant de fois elle fût saluée au bruit des fanfares et d'une infinité d'instruments qui de toutes parts se faisoient entendre. On observa le même cérémonial que lorsque l'on fit faite, en 1699, de la façon la plus solennelle, l'inauguration de la statue équestre de Louis XIV. On avoit jetté dans la marche une grande quantité d'argent au peuple. Le soir, la place fut illuminée dans tout son pourtour; des fontaines de vin y coulèrent, et l'on y distribua avec abondance des viandes et du pain. Deux jours après, l'on tira sur la rivière, vis-à-vis la place, un superbe feu d'artifice, précédé de joutes et d'autres jeux, et, la place ainsi que les façades des deux grands édifices qui la décorent ayant été illuminées avec un art infini, on vit naître un des spectacles les plus brillants qu'il soit possible d'imaginer. L'allégresse et la magnificence présidèrent à cette auguste fête, et le prince, pour en témoigner à la ville son entière satisfaction, fit l'honneur à MM. Mercier et de Babile, alors premier et second échevins, de les créer chevaliers de l'ordre de Saint-Michel.
« La figure équestre est de M. Bouchardon. Les figures et les ornements seront achevés par M. Pigalle, sculpteur du roi, sur les modèles qu'en avoit préparés M. Bouchardon. »

586. *LETTRE ORNÉE en tête du chapitre I^{er}.* — Un U entre les branches duquel on voit sur un cartouche les armes de la ville de Paris. Deux petits amours sont en train d'orner ce cartouche avec une guirlande de chêne. — Encadrement. — H. 0ᵐ065, L. 0ᵐ062.
On lit en B., au-dessous de l'encadrement, sur l'épreuve qui se trouve au Cabinet des Estampes, au crayon et de la main de Saint-Aubin : *Aug. de S^t Aubin del. et Sculp.*

1ᵉʳ ÉTAT. Eau-forte pure.
2ᵉ — Celui qui est décrit.

170 CATALOGUE DE L'ŒUVRE DE A. DE SAINT-AUBIN.

Opere | del | Signor abate | Pietro | Metastasio | in Parigi | Presso la Vedova Herissant nella via nuova | di nostra Donna alla croce d'oro | MDCCLXXX. — (Douze volumes in-4° et in-8°.)

587. *VIGNETTE en tête de la pièce de Zénobie.* 6e *volume.* — Dans un endroit boisé, au pied d'une colline que l'on voit au fond, une femme éplorée à genoux aux pieds de trois hommes armés de glaives et de poignards qui paraissent vouloir s'entre-tuer. — Encadrement rectangulaire orné en H., au M., d'une couronne de laurier. — H. 0m138, L. 0m092.

J. M. Moreau inv. et delin. *Aug. de St Aubin Sculp.* 1780.

Zop. — *E tu mori.*

Rad. — *No, Cadi ormai*

Tir. — *Empio che fai !*

 Zenobia. — *Atto terzo. Scena III e IV.*

1er État. Eau-forte pure. La robe de Zénobie, la colline, le ciel, sont blancs. En B., au-dessous de l'encadrement, à la pointe, à G. : *J. M. Moreau inv. et delin.;* à D. : *Aug. de St Aubin Sculp.* 1780. Sans autres lettres.
2e — La robe de Zénobie est blanche. La colline est terminée, le ciel aussi. Mêmes lettres qu'au 1er état.
3e — Épreuve terminée. Mêmes lettres qu'au 1er état.
4e — Celui qui est décrit. Quelques épreuves ont les noms des artistes à la pointe.

588. *VIGNETTE en tête de Nitteti.* 8e *volume.* — Sur le bord du rivage de la mer, qui est agitée par l'orage, et près d'une haute colonnade qu'on voit à G., un homme, tenant un glaive à la main, enlève, en la tenant par la taille, une jeune femme éplorée qui a l'air d'implorer sa pitié. Au fond, à G., une foule d'hommes armés. — Encadrement rectangulaire orné en H., au M., d'une couronne de laurier. — H. 0m141, L. 0,092.

C. N. Cochin filius delin. 1781. *Aug. de St Aubin Sculpsit.*

NITTET. *Idol mio, per pietà, rendimi al tempio.*
Nitteti. — *Atto II. Scena XI.*

1er État. Eau-forte pure. Le ciel est blanc. En B., au-dessous de l'encadrement, à la pointe, à G. : *C. N. Cochin filius delin.* 1781; à D. : *Aug. de St Aubin sculp. acq. for.* Sans autres lettres.
2e — Épreuve terminée. En B., au-dessous de l'encadrement, à la pointe, à G. : *C. N. Cochin filius delin.* 1781; à D. : *Aug. de St Aubin Sculpsit.* Sans autres lettres.
3e — Celui qui est décrit. Dans quelques épreuves, les noms des artistes, en B., sont à la pointe.

⌘

Abregé | de | l'Histoire Romaine | orné de 49 *Estampes gravées en taille-douce avec le | plus grand soin, qui en représentent les | principaux sujets. | A Paris | Chez Nyon l'ainé et fils Libraires rue du Jardinet | Quartier saint André des arcs. |* MDCCLXXXIX. — (Un volume in-4°, par l'abbé Millot, contenant 49 planches dont deux seulement gravées par A. de Saint-Aubin.)

Voir ci-dessous la description de ces deux planches sous la rubrique : *Le Spectacle de l'histoire Romaine,* nos 607 et 608 du présent Catalogue.

⌘

Belzunce | ou | la Peste de Marseille. | poëme | suivi d'autres poesies | par Ch. Millevoye | de la Société Philotechnique de Paris, de l'Academie de | Lyon.... etc. etc. | à Paris | chez Giguet et Michaud Imp. Libraires | Rue des Bons-Enfants. n° 34 | MDCCCVIII. — (Un volume petit in-12.)

589. *VIGNETTE-FRONTISPICE.* — Au M. de l'estampe, Belzunce, la tête levée vers le ciel, de pr. à D., les mains étendues. Près de lui différents personnages, dont l'un tient une torche. A D., des pestiférés couchés

par terre. Au fond, le port avec un drapeau hissé sur le môle. — T. C. comprenant une tablette inférieure. — H. 0m105, L. 0m082.

F. Miris inv. (à la pointe). *St Aubin Sculp.* (à la pointe).

1er *Cahier de grandes robes d'Etiquette de la cour de France faisant suite aux Costumes Français.* — (1 vol. in-4°.)

590. MODES. — Jeune femme de pr. à D., une main tendue de côté. — T. C. — En H., au-dessus du T. C., à G. : 000; à D. : 355, et au-dessous : 1er *Cahier de grandes robes d'Etiquette de la cour de France faisant suite aux Costumes Français.* — H. 0m254, L. 0m185.

De St Aubin del. *Dupin Sculp.*

Robe de Cour retroussée sur le côté droit, avec un nœud de ruban et ornée de guirlandes; le Côté gauche tombant à l'ordinaire; elle est garnie et ornée de perles et de lauriers.
A Paris chez Esnauts et Rapilly rue St Jacques à la ville de Coutances, n° 259. Avec Privilège du Roi.

591. MODES. — Jeune femme coiffée d'un grand chapeau relevé sur le côté, avec une cocarde et chargé de plumes; elle est de face, la tête légèrement tournée de 3/4 à G.; son bras est étendu de ce côté. — T. C. — En H., au-dessus du T. C., à G. : 000; à D. : 356. — H. 0m250, L. 0m182.

De St Aubin del. *Dupin Sculp.*

Grand habit de bal à la cour avec des manches à la Gabrielle etc.
A Paris chez Esnauts et Rapilly rue St Jacques à la ville de Coutances, n° 259. — Avec Priv. du Roi.

592. MODES. — Jeune femme de pr. à D., les deux mains dans son manchon sur sa poitrine. — T. C. — En H., au-dessus du T. C., à G. : 000; à D. : 359. — H. 0m247, L. 0m183.

De St Aubin del. *Dupin Sculp.*

Habit de Cour en hyver garni de Fourrures, etc.
A Paris chez Esnauts et Rapilly rue St Jacques à la ville de Coutances, n° 259. — Avec Privil. du Roi.

593. MODES. — Jeune femme de face, la tête tournée de 3/4 à D., les deux mains pendant naturellement sur le devant de sa jupe. — T. C. — En H., au-dessus du T. C., à G. : $\frac{7}{77}$; à D. : 377. En B., dans l'intérieur du dessin, vers la G., à la pointe : G. P. S. — H. 0m250, L. 0m184.

St Aubin del. *Dupin fil. Sculp.*

Grande parure de cour à la Française.
A Paris chez Esnauts et Rapilly rue St Jacques à la ville de Coutances, n° 259. — Avec Pr. du Roi.

594. MODES. — Jeune femme de face, une main derrière son dos, l'autre tenant son éventail. — T. C. — En H., au-dessus du T. C., à G. : fff; à D. : 384. — H. 0m250, L. 0m186.

St Aubin del. *Dupin fil. Sculp.*

Robe de Cour à la Turque; coiffure orientale avec des aigrettes et plumes, etc.
A Paris chez Esnauts et Rapilly rue St Jacques à la ville de Coutances, n° 259. Avec Priv. du Roi.

Tableaux de la Chapelle des enfans trouvés de Paris, peints par Ch. Natoire, gravés par Fessard. Paris 1756-1757. (In-folio max. contenant 15 planches. — Une planche dessinée par Saint-Aubin.)

595. **PLANCHE QUINZIÈME.** — Cette planche qui mesure H. 0m767, L. 0m804, représente le chœur de l'église des Enfants-Trouvés, fermé d'une grille, et sur les parois duquel se développe une décoration à la fois architecturale et pittoresque peinte par les Brunetti pour l'architecture, et par Natoire pour la peinture. En avant de la grille se voient deux marches, dont la plus élevée forme tablette par un évidement régnant dans toute sa longueur et limité par les bords de la marche elle-même. Au-dessus de la plinthe de l'architecture figurée, on lit, à G., à la pointe : *C. Natoire Pinx.;* et sur la plinthe elle-même, à G. : *Peint par Brunetti Père et fils.;* plus loin, également à la pointe : *St Fessard Sculp.*

La marche la plus élevée porte à la pointe, à G. : *Aug. de St Aubin del.;* et au burin, sur l'espèce de tablette qu'elle forme : *J'ai été contraint de rendre cette architecture telle qu'elle est peinte dans la Chapelle des Enfans trouvés, ce qui paroît faire des contresens avec ce qui est de relief. Que l'on fasse attention que Mrs Brunetti ont mis leur point de vue au milieu près la grille. | Par ce moien l'On verra qu'il ne m'a pas été possible d'Eviter cet inconvénient.*

Sur la marche inférieure, au burin, à G. : *Peint par Charles Natoire. Peintre du Roy pour l'Histoire, et par Mrs Brunetti père et fils pour l'Architecture. | Dessiné par Aug. de St Aubin;* à D. : *Gravé par Et. Fessard* 1759. Plus B., au M. : *A Paris chès l'auteur Graveur du Roy et de la Bibliothèque Rue de Richelieu.* Plus B., dans la marge inférieure : VUE PERSPECTIVE DE LA CHAPELLE DES ENFANS TROUVÉS DE PARIS.

⊃⊂

Notices et Extraits | des Manuscrits | de la | Bibliothèque Nationale | et autres Bibliothèques, | publiés par l'Institut National de France; | Faisant suite aux Notices et Extraits lus au Comité établi dans l'Académie des Inscriptions et Belles-lettres. | Tome sixieme. | A Paris, | De l'Imprimerie de la République. | An IX. — (In-4°.)

596. **VIGNETTE** illustrant un article et une notice sur deux manuscrits de la Bibliothèque nationale, cotés 6829, 6829 (2), par le citoyen Camus (pages 109 et suivantes) : — « Le premier feuillet du manuscrit est couvert d'un grand dessin qui occupe la page entière; il est à la plume, en noir, et offre beaucoup de délicatesse, de précision et de grâce. On y a tracé l'intérieur d'une église gothique très-riche en ornements. La manière dont elle est présentée à la vue annonce des idées de perspective. Un vieillard est assis devant un pupitre; vis-à-vis du vieillard est un lion assis, la patte droite levée, la gueule ouverte. La tête et la barbe du vieillard sont d'une grande beauté. Dans la frise sont placés des anges qui jouent de divers instruments, tels que la flûte traversière, la harpe, de petites timbales, une guitare à trois cordes, un orgue portatif. Le lutrin placé dans l'église est construit de manière que non-seulement il peut, en tournant, présenter les différentes faces du pupitre, mais que de plus, au moyen d'une vis qui en forme l'axe, le pupitre s'élève ou s'abaisse à la volonté des chantres ou des lecteurs. Au sommet de la vis est placé un aigle, les ailes déployées. A côté du lutrin, on voit un chapeau dont les cordons sont ornés de quatre glands à chaque extrémité. La tête du vieillard, le chapeau appendu auprès de lui et le lion annoncent, d'après les idées des peintres, que le dessinateur a voulu représenter saint Jérôme. »

En H. de la planche, à G. : *Planche* 1re; à D. : *Not. des Man. T. VI, p.* 124. En B., au-dessous de la planche, au M., à la pointe, le monogramme entrelacé : *A. S.*, et au-dessous, au M. : *Gravé par St Aubin d'après le manuscrit 6829 de la Bibliothèque Nationale.*

1er ÉTAT. Avant toutes lettres.
2e — Avec le monogramme *A. S.* Sans autres lettres.
3e — Celui qui est décrit.

⊃⊂

Les | Métamorphoses | d'Ovide | en Latin et en François | de la traduction de M. l'abbé Banier de l'Académie | Royale des Inscriptions et Belles-lettres. | Avec des explications historiques. | A Paris | Chez Despilly rüe saint Jacques à la croix d'or. | MDCCLXVII. | Avec Approbation et Privilège du Roi. — (Quatre volumes in-4°.)

597. **VIGNETTE. Tome Ier, page** 164, *lib. II, fab.* 15. — Io assise de côté sur le taureau qui vient de l'enlever. L'animal est couché par terre sur le rivage, près de la mer. Trois nymphes s'empressent autour d'Io.

CATALOGUE DE L'ŒUVRE DE A. DE SAINT-AUBIN. 173

En H., sur un nuage, deux petits amours et l'aigle de Jupiter. — Encadrement ornementé en H., au M., d'un nœud de rubans et de deux branches de roses. — H. 0m142, L. 0m102. — En H., au-dessus de l'encadrement, à D. : 38.

F. Boucher inv. *Aug. de St Aubin Sculp.*

*Jupiter Métamorphosé en Taureau enlève
Europe jusque dans l'Isle de Crète.*

1er ÉTAT. Eau-forte pure. Avant toutes lettres.
2e — Épreuve terminée. En B., au-dessous de l'encadrement, à la pointe, à G. : *F. Boucher inv.*; à D. : *Aug. de St Aubin Sculp.* Sans autres lettres.
3e — Celui qui est décrit.
4e — La bordure n'existe plus. La planche est entourée d'un simple T. C. mesurant : H. 0m132, L. 0m086. On lit en B., au-dessous du T. C., à G. : *Boucher inv.*; à D. : *St Aubin Sc.*, et au-dessous, au M. : *Jupiter métamorphosé en Taureau | enlève Europe jusque dans l'Isle de Crète.* Au-dessous de la légende, à D. : 37. Sans autres lettres. — Cette planche doit servir à illustrer une édition postérieure des *Métamorphoses d'Ovide.* Il ne nous a pas été possible de la trouver, et nous ne pouvons par conséquent en donner ni le titre ni la date.

598. VIGNETTE. *Tome Ier, page 200, lib. III, fab. 3.* — Diane, à D., debout, de pr. à G., son croissant sur la tête; elle a une main tendue vers Actéon, qu'on aperçoit à G., à moitié caché derrière un arbre, et sur la tête duquel les bois du cerf commencent à pousser. Aux pieds de la déesse, ses suivantes, en train de se baigner dans un ruisseau et se cachant épouvantées. — Encadrement ornementé en H., au M., d'un nœud de rubans et de deux branches de roses. En B., dans l'intérieur du dessin, à la pointe : *Aug. de St Aubin Sculp.* 1766. En H., au-dessus de l'encadrement, à D. : 41. — H. 0,142, L. 0,101.

F. Boucher del. *Aug. de St Aubin Sculp.*

*Diane se baignant avec ses Nymphes est
apperçue par Actéon qu'elle métamorphose
aussitôt en Cerf.*

1er ÉTAT. Eau-forte pure. La draperie qui recouvre Diane ne descend qu'au nombril. En B., dans l'intérieur du dessin, à la pointe : *Aug. de St Aubin Sculp.* 1766. Sans autres lettres.
2e — Épreuve terminée. En B., au-dessous de l'encadrement, à la pointe, à G. : *F. Boucher inv.*; à D. : *Aug. de St Aubin Sculp.* 1767. Le reste comme au 1er état.
3e — Épreuve terminée. En B., au-dessous de l'encadrement, à la pointe, à G. : *F. Boucher inv.*; à D. : *Augt. de St Aubin Sculp.* 1768. Dans cet état, la draperie de Diane est prolongée jusque entre les cuisses. En B., dans l'intérieur du dessin, à la pointe, les mots : *Aug. de St Aubin Sculp.* 1766. Sans autres lettres.
4e — Celui qui est décrit.
5e — La bordure n'existe plus. La planche est entourée d'un simple T. C. mesurant : H. 0m132, L. 0m088. On lit en B., au-dessous du T. C., à G. : *Boucher del.*; à D. : *St Aubin Sc.*, et au-dessous, au M. : *Diane au bain métamorphose Actéon en cerf.* Plus B., à D. : 40. Sans autres lettres. — Même observation que ci-dessus au 4e état.

599. VIGNETTE. *Tome Ier, page 212, lib. III, fab. 6.* — En H., sur un nuage, Jupiter ayant son aigle près de lui. Mercure, volant en l'air, confie le petit Bacchus à une nymphe qui le reçoit dans ses bras. D'autres nymphes sont assises ou couchées par terre. A D., une chèvre. — Encadrement ornementé en H., au M., d'un nœud de rubans et de deux branches de roses. — En B., dans l'intérieur du dessin, à la pointe, à D. : *Aug. de St Aubin aquâforti Sculp.* En H., au-dessus de l'encadrement, à D. : 44. — H. 0m131, L. 0m088.

F. Boucher inv. *J. J. Le Veau Sculp.*

*Jupiter met au monde Bacchus Ino l'élève en
Secret et le confie aux Nymphes de Nisa.*

1er ÉTAT. Eau-forte pure. En B., dans l'intérieur de l'encadrement, à la pointe, à D. : *Aug. de St Aubin aquâforti Sculp.* Sans autres lettres.
2e — Épreuve terminée. Celui qui est décrit.
3e — La bordure n'existe plus. La planche est entourée d'un simple T. C. mesurant : H. 0m132, L. 0m086. Même inscription en B., dans l'intérieur du dessin. En B., au-dessous du T. C., à G. : *Boucher inv.*; à D. : *Le*

174 CATALOGUE DE L'ŒUVRE DE A. DE SAINT-AUBIN.

Veau Sc.; au-dessous, au M. : *Naissance de Bacchus.* — Même observation que ci-dessus relativement à l'édition dans laquelle doit se trouver cet état.

600. VIGNETTE. *Tome IIe, page* 318, *lib. VII, fab.* 7. — L'Aurore est à G., sur un nuage, tenant près d'elle un petit amour par la main ; elle considère Céphale, qui est à D., assis par terre, tenant à la main un épieu. Il dort profondément, une main soutenant sa tête, son coude appuyé contre le nuage qui supporte la déesse. En H., le char de l'Aurore entouré de petits amours. — Encadrement ornementé en H., au M., d'un nœud de rubans et de deux branches de roses. En H., au-dessus de l'encadrement, à D. : 80 — H. 0m130, L. 0m086.

F. Boucher inv. *Aug. de St Aubin Sculp.*

*L'Aurore aperçoit Céphale dont elle devient
Amoureuse et l'enlève.*

1er État. Eau-forte pure. Avant toutes lettres.
2e — Épreuve terminée. En B., au-dessous de l'encadrement, à la pointe, à G. : *Fs Boucher inv.;* à. D. : *Augus de St Aubin Sculp.* Sans autres lettres.
3e — Celui qui est décrit.

601. VIGNETTE. *Tome IVe, page* 219, *lib. XIV, fab.* 9. — Vertumne est assis à G., de pr. à D., son bâton près de lui; il tend vers Pomone une de ses mains tenant un masque. Pomone est près de lui, à D., accoudée sur un piédestal de pierre surmonté d'un grand vase monumental. Sur un nuage, à G., deux petits amours, dont l'un tient une torche, l'autre une flèche. — Encadrement ornementé en H., au M., d'un nœud de rubans et de deux branches de roses. En H., au-dessus de l'encadrement, à D. : 136. — H. 0m130, L. 0m088.

F. Boucher del. *Gravé à l'eau forte par St Aubin.
Terminé au Burin par Le Veau.*

*Vertumne métamorphosé en vieille, rend Pomone
Sensible à son amour, malgré l'indifférence qu'elle
affectoit.*

1er État. Eau-forte pure. En B., au-dessous de l'encadrement, à la pointe, à G. : *F. Boucher del.;* à D. : *A de St Aubin Sculp. aquâforti.* Sans autres lettres.
2e — Épreuve terminée. En B, au-dessous de l'encadrement, à la pointe, à G. : *F. Boucher del.;* à D. : *A. de St Aubin Sculp. aquâ forti* | *Terminé par Le Veau.* Sans autres lettres.
3e — Celui qui est décrit.

Mercure de France. Janvier 1767. — Les Métamorphoses d'Ovide, représentées en une suite de 140 estampes in-4°, dédiées à S. A. S. Mgr le duc de Chartres, proposées par souscription.

Catalogue hebdomadaire. 6 décembre 1766. N° 49. Art. 18. — Les Métamorphoses d'Ovide, représentées en une suite de 140 estampes in-4°, dédiées à S. A. S. Mgr le duc de Chartres, proposées par souscription. On payera, en recevant les 38 premières estampes qui forment la première partie, qu'on délivrera au commencement de l'année 1767, la somme de 67 liv.; en recevant la seconde, de 35 estampes, 24 liv.; en recevant la troisième, 18 liv.; en recevant la quatrième, 18 liv. : total, 127 liv. A Paris, chez Basan, graveur, rue du Four-Saint-Jacques, et Le Mire, rue Saint-Étienne-des-Grès.

Les Métamorphoses | d'Ovide | Traduction nouvelle | avec le texte latin | suivie d'une analyse de l'explication des fables, de notes | géographiques, historiques, mythologiques, et critiques | Par M. G. T. Villenave. | Ornée de gravures d'après les dessins | de MM. Le Barbier, Monsiau, et Moreau. | A Paris | chez les Éditeurs, | F. Gay, Libraire rue de la Harpe, Bureau de la Bible. | Ch. Guestard, avocat, rue Saint Germain l'Auxerrois. | De l'Imprimerie de P. Didot l'ainé. | MDCCCVI. — (4 vol. in-4° et in-8°.)

602. VIGNETTE. *Page* 224 *du* 1er *volume.* — Enlèvement d'Europe. Le taureau mythologique se dirige sur les flots, vers la D.; il est tout enguirlandé de fleurs. Europe est assise de côté sur l'animal, dont elle tient une des cornes avec une de ses mains ; de son autre main, elle fait des signes à ses compagnes, que l'on voit à G., sur le

CATALOGUE DE L'ŒUVRE DE A. DE SAINT-AUBIN. 175

rivage. A D., dans les nuages, un aigle les ailes déployées. — Encadrement comprenant une tablette inférieure. En H., au-dessus de l'encadrement, à G. : *Pag.* 224; à D. : *N°* 32. — H. 0^m141, L. 0^m094.

Monsiau inv^t.	*N. Courbe Sculp^t.*

Europe tremblante regarde le rivage qui fuit
Elle attache une main aux cornes du Taureau, etc., etc.

1^{er} ÉTAT. Eau-forte pure. Simple T. C. Avant toutes lettres. Sur une épreuve de cet état que possède le Cabinet des Estampes, dans l'œuvre de Saint-Aubin, on lit de la main de cet artiste : *A. S^t Aubin aquâ fort. Sculp.* 1804.
2^e — Celui qui est décrit.
3^e — L'encadrement est supprimé et remplacé par un T. C. et un fil. On lit en H., au-dessus du fil., à G. : *Pag.* 308; à D. : *N°* 32; en B., mêmes lettres qu'au 2^e état. Cet état figure dans une édition en 4 volumes in-8°, parue la même année que celle in-4°, chez les mêmes éditeurs. Cette gravure est dans le premier volume.

603. **VIGNETTE.** *Page* 302 *du* 3^e *volume.* — Orphée et Eurydice. Orphée est à D., tenant sa lyre; à G., Eurydice, les deux bras levés au ciel. — Encadrement comprenant une tablette inférieure. En H., au-dessus de l'encadrement, à G. : *N°* 91; à D. : *Page* 302. — H. 0^m141, L. 0^m094.

Le Barbier l'aîné inv^t.	*A. D. S^t Aubin Sculp^t.*

Il détourne la tête pour regarder Eurydice.
Eurydice est pour lui perdue sans retour.

A. D. S^t Aubin f. (à la pointe).

1^{er} ÉTAT. Eau-forte pure. En B., au-dessous de l'encadrement, au M., à la pointe : *A. de S^t Aubin f.* Sans autres lettres.
2^e — En H., au-dessus de l'encadrement, à G. : *N°* 91; à D. : *Page* 302. En B., à la pointe, à G., dans la tablette : *Le Barbier l'aîné inv.*; à D. : *A. de S^t Aubin Sculp.*; au-dessous de l'encadrement, au M. : *A. d. S^t Aubin f.* Sans autres lettres.
3^e — Celui qui est décrit.
4^e — L'encadrement est supprimé et remplacé par un T. C. et un fil. On lit en H., au-dessus du fil., à G. : *N°* 91; à D. : *P.* 410. En B., mêmes lettres qu'au 3^e état. Cet état figure dans une édition en 4 volumes in-8°, parue la même année que celle in-4°, chez les mêmes éditeurs. Cette gravure est dans le 3^e volume.

※

Théâtre | et | Œuvres | diverses | de M. Palissot de Montenoy | de la societé Royale et Littéraire | de Lorraine, etc., etc. | « Principibus placuisse viris non ultima Laus est. » | A Londres | et se trouve à Paris | chez Duchesne Libraire rue S. Jacques | au Temple du Goût au dessous de la | Fontaine S. Benoît. | MDCCLXIII. — (Trois volumes in-12.)

(*) *PORTRAIT DE PALISSOT en tête du* 1^{er} *volume.* — Voir ci-dessus la description de cette planche sous la rubrique PALISSOT, à la section des portraits, n° 350 du présent Catalogue.

604. **VIGNETTE-FRONTISPICE** *en tête du* 2^e *volume.* — Dans un appartement décoré de colonnes, et au fond duquel on voit une porte surmontée de petits amours, deux hommes causant ensemble. Celui de G. tient son interlocuteur par le poignet, et lui parle en lui mettant son autre main à hauteur du visage. — T. C. — En H., au-dessus du T. C., au M. : *Frontispice du Tome second.* — H. 0^m119, L. 0^m073.

g. G. A. S.

L'INTERET PERSONNEL.....
Act. 2, *Sc.* 2^e.

CATALOGUE DE L'ŒUVRE DE A. DE SAINT-AUBIN.

1er ÉTAT. Eau-forte pure. Avant toutes lettres.
2e — Épreuve terminée. En H., au-dessus du T. C., au M., les mots : *Frontispice du Tome second* n'existent pas. Le reste comme à l'état décrit.
3e — En B., à G., à la pointe : *g. f.*, au lieu de *g. G.* Le reste comme à l'état décrit. Sur l'épreuve de cet état que possède le Cabinet des Estampes, on lit au crayon, de la main de Saint-Aubin, à G. : *Gabriel de St Aubin delin.*; à D. : *Aug. de St Aubin Sculp.*
4e — Celui qui est décrit.

⚹

Le Spectacle | de | l'histoire | Romaine | depuis la Fondation de Rome | jusqu'à la prise de Constantinople par Mahomet II | L'an de Jésus-Christ 1453. | Par M. Philippe des Académies d'Angers et de Rouen. | Censeur Royal et professeur d'histoire | à Paris | chez la Veuve Tilliard Libraire rue de la Harpe au coin de la rue Pierre Sarrazin. | Mérigot l'ainé Libraire quai des Augustins près le Pont-Neuf. | La Veuve Desaint Libraire rue du Foin. | Delalain Libraire rue et près la Comédie Française. | Nyon l'ainé Libraire rue S. Jean de Beauvais. | Moutard Libraire de la Reine, de Madame, et de Madame la Comtesse d'Artois | rue du Hurepoix à S. Ambroise. | Lacombe Libraire rue Christine près la rue Dauphine. | Ruault Libraire rue de la Harpe près la rue Serpente. | Valade Libraire rue S. Jacques vis-à-vis l'Eglise des Mathurins. | MDCCLXXVI. | Avec Approbation et Privilège du Roi. — (Un volume in-4°.)

Ce volume contient 49 planches, dont 2 seulement sont gravées par A. de Saint-Aubin.

605. *VIGNETTE.* — On voit par une porte à plein cintre, munie d'une herse, sortir des gens chargés de dépouilles. Plus loin, Horace à cheval et ses guerriers mettant la ville à feu et à sang. — Encadrement formé de deux filets, dont l'intervalle est rempli de hachures. En B., à G., dans l'intérieur du dessin, à la pointe : *G. de St Aubin pinxit.* — H. 0m207, L. 0m149.

G. de St Aubin del.
N° 8.
Aug. de St Aubin Sculp.

1er ÉTAT. Eau-forte pure. En B., à G., dans l'intérieur du dessin, à la pointe : *G. de St Aubin pinxit.* Sans autres lettres.
2e — Épreuve terminée. Mêmes lettres qu'au 1er état. Sur une épreuve de cet état qui se trouve au Cabinet des Estampes, dans l'œuvre de Saint-Aubin, on lit, en B., de la main de Saint-Aubin, à G. : *G. de St Aubin pinxit.* 1759; à D. : *Aug. St Aubin Sculp.* 1760.
3e — Celui qui est décrit.
4e — En H., au-dessus des fil., à G. : *Page* 9. Même inscription dans l'intérieur du dessin. En bas, au-dessous des noms des artistes, au M. : DESTRUCTION D'ALBE SOUS LES ORDRES D'HORACE. Sans autres lettres. Cet état sert à illustrer l'*Abrégé de l'Histoire Romaine* dont nous donnons ci-dessous le détail.

606. *VIGNETTE.* — Ancus Martius, le sceptre en main, entouré de vieillards debout comme lui au pied d'un pilier couvert d'inscriptions, dont le piédestal est élevé sur un soubassement de trois marches. Il remet un javelot au fécial. — Encadrement formé de deux fil. dont l'intervalle est rempli de hachures. En B., dans l'intérieur du dessin, à la pointe, à G. : *G. de St aubin pinxit.*; à D. : *Aug. de St Aubin sculp.* 1760. — H. 0m211, L. 0m150.

G. de St Aubin del.
N° 9.
Aug. de St Aubin Sculp.

1er ÉTAT. Eau-forte pure. Simple T. C. En B., dans l'intérieur du dessin, à la pointe, à G. : *G. de St aubin pinxit.*; à D : *Aug. de St Aubin Sculp.* 1760. Sans autres lettres.
2e — Épreuve terminée. Deux fil. Mêmes lettres qu'au 1er état.
3e — Celui qui est décrit.
4e — En H., au-dessus du fil., à G. : *Page* 11. Même inscription dans l'intérieur du dessin. En B., au-dessous des noms des artistes, au M. : ANCUS MARTIUS ENVOIE DES FECIALES DÉCLARER LA GUERRE AUX LATINS. Sans autres lettres. Cet état sert à illustrer l'*Abrégé de l'Histoire Romaine* dont nous donnons ci-dessous le détail.

CATALOGUE DE L'ŒUVRE DE A. DE SAINT-AUBIN.

Les deux planches dont nous venons de donner la description ont servi, sous la forme du 4ᵉ état, à illustrer un *Abrégé de l'Histoire romaine* par M. l'abbé *Millot*, faisant partie du Cours d'étude imprimé et publié par ordre du roi, à l'usage des élèves de l'École royale militaire. — Cet abrégé contenait les 49 planches du *Spectacle de l'Histoire romaine par Philippe de Prétot*, plus un frontispice. Voici le titre de cet ouvrage : *Abrégé | de | l'Histoire Romaine | orné de 49 estampes gravées en taille douce avec le | plus grand soin qui en représentent les | principaux sujets | à Paris | Chez Nyon L'ainé et fils libraires rue du Jardinet | Quartier Saint André des arts. | MDCCLXXXIX*. (Un volume in-4°.) — On trouve quelques exemplaires de l'*Abrégé de l'Histoire romaine*, dans lesquels les gravures sont du même état que dans le *Spectacle de l'Histoire romaine*. Ces volumes sont rares.

Catalogue hebdomadaire. 15 juin 1776, n° 24, art. 14. — Le Spectacle de l'Histoire romaine, depuis la fondation de Rome jusqu'à la paix de Constantinople par Mahomet II, l'an de J.-C. 1453. Par M. Philippes, de l'académie d'Angers et de Rouen, censeur royal et professeur d'histoire. Vol. in-4° avec une suite de 20 estampes (la 2ᵉ suite de 29 estampes parut plus tard), gravées par les meilleurs artistes, d'après les dessins de MM. Gravelot, Sᵗ Aubin, et autres. 32 liv. A Paris, chez la veuve Tillard et Ruault, libraires, rue de La Harpe, Lacombe, rue Christine, et chez les principaux libraires.

⁂

Vies | des | Architectes | Anciens et Modernes | qui se sont rendus Célèbres chez | les différentes nations | Traduites de l'Italien et enrichies de Notes | Historiques et Critiques | Par M. Pingeron Capitaine d'artillerie | et ingénieur au service de Pologne | « Ne Tempus edax ne terat ætas. | A Paris rue Dauphine | chez Claude Antoine Jombert fils | Ainé libraire près le Pont neuf. | MDCCLXXI. | Avec Approbation et Privilège du Roi. — (Deux volumes in-12.)

607. **VIGNETTE en tête de la dédicace.** — Sur le champ d'un cartouche qui repose sur des nuages et surmonté d'une couronne de comte, deux niveaux à plomb, l'un la tête en bas l'autre la tête en l'air. Autour de ce cartouche, trois petits génies ayant une flamme sur la tête. L'un d'eux, assis à D., tient d'une main un compas posé sur une feuille de papier placée sur ses genoux; son autre main est levée en l'air. Près de lui, à D., sur un fût de colonne, un livre sur le dos duquel on lit : *Vitruve*. A G., les deux autres petits génies, dont l'un est assis sur un gros livre sur le dos duquel on lit : *Euclide*. L'autre tient à la main un porte-crayon. — Claire-voie. — H. 0ᵐ072, L. 0ᵐ045. — En B., à la pointe, à G. : *Gabriel de Sᵗ Aubin inv.*; à D. : *Aug. de Sᵗ Aubin Sculp.*

1ᵉʳ ÉTAT. Eau-forte pure. Mêmes lettres qu'à l'état décrit.
2ᵉ — Celui qui est décrit.

⁂

Description | méthodique | d'une Collection | de Minéraux | du Cabinet de M. D. R. D. L. | Ouvrage où l'on donne de nouvelles idées | sur la formation et la décomposition des | Mines avec un court exposé des sentimens | des Minéralogistes les plus connus, sur la | nature de chaque espèce de Minéralisateur qui | s'y rencontre et la quantité de métal qu'elle | produit. | Par M. de Romé Delisle de l'Académie | Electorale des Sciences utiles de Mayence. | A Paris, | Chez Didot jeune Libraire Quai des Augustins | près le Pont Saint Michel. | Knapen, Libraire Imprimeur, au bas de la | Place du Pont Saint Michel. | MDCCLXXIII. | Avec Approbation et Privilège du Roi. — (Un vol. pet. in-4° et in-8°.)

608. **VIGNETTE-FRONTISPICE.** — Une femme, entourée de nuages, ayant plusieurs mamelles, et personnifiant la Terre, debout, de face, retourne la tête à G., vers le Temps, qui vole en l'air, sa faux d'une main. De son aire il lui arrache une grande draperie qui recouvrait la jeune femme. A D., un petit génie soufflant avec un soufflet dans un fourneau à réverbère. A G., un autre petit génie regardant à travers une loupe montée. — T. C. — H. 0ᵐ143, L. 0ᵐ094.

C. *Monnet inv. del.* (à la pointe). *Aug. de Sᵗ Aubin Sculp.* 1773. (à la pointe).

Usus et imprigræ simul experientia mentis
Paulatim docuit pedetentim progredientes.
Lucret. de rer. nat. lib. V.

1ᵉʳ ÉTAT. Eau-forte pure. Avant toutes lettres.

178 CATALOGUE DE L'ŒUVRE DE A. DE SAINT-AUBIN.

2ᵉ — Eau-forte pure. Avec les inscriptions à la pointe relatives aux artistes. Sans autres lettres.
3ᵉ — Épreuve terminée. Mêmes lettres qu'au 2ᵉ état.
4ᵉ — Celui qui est décrit.

Lettres | de deux Amans | habitans d'une petite ville | au pied des Alpes, | Recueillies et publiées | par J. J. Rousseau. | A Amsterdam chez Marc Michel Rey. | MDCCLXI. — (Quatre volumes in-12.)

Les douze vignettes qui ornent cette édition ont été dessinées par Gravelot. Saint-Aubin n'a gravé que celle dont nous donnons ci-dessous la description. Ces douze gravures se vendaient à part dans un petit cahier sur la couverture duquel on lisait : *Recueil | d'Estampes | pour | La Nouvelle Héloïse | avec | les sujets des mêmes Estampes tels qu'ils | ont été donnés par l'Éditeur | à Paris chez Duchesne Libraire rue Saint | Jacques au Temple du Gout | MDCCLXI. | Avec approbation et Privilège du Roi.* — Nous reproduisons ci-dessous, dans la description de la vignette gravée par Saint-Aubin, le texte même de l'éditeur.

609. *VIGNETTE de la IIᵉ partie, page 294.* — La scène est dans la rue, devant une maison de mauvaise apparence. Près de la porte ouverte, un laquais éclaire avec deux flambeaux de table. Un fiacre est à quelques pas de là. Le cocher tient la portière ouverte et un jeune homme s'avance pour y monter. Ce jeune homme est Saint-Preux, sortant d'un lieu de débauche, dans une attitude qui marque le remords, la tristesse et l'abattement. Une des habitantes de cette maison l'a reconduit jusque dans la rue, et dans ses adieux on voit la joie, l'impudence et l'air d'une personne qui se félicite d'avoir triomphé de lui. Accablé de douleur et de honte, il ne fait même pas attention à elle. Aux fenêtres sont de jeunes officiers avec deux ou trois compagnes de celle qui est en bas. Ils battent des mains et applaudissent d'un air railleur en voyant passer le jeune homme qui ne les regarde ni ne les écoute. Il doit régner une immodestie dans le maintien des femmes et un désordre dans leur ajustement qui ne laissent pas douter un moment de ce qu'elles sont, et qui fasse mieux sortir la tristesse du principal personnage. — Encadrement. — En H., au-dessus de l'encadrement, à G. : *IIᵉ Partᵉ*; au M. : 4ᵉ; à D. : *Page 294*. — H. 0ᵐ117, L. 0ᵐ074.

H. Gravelot inven. *A. de Sᵗ Aubin Sculp.*
LA HONTE ET LE REMORDS VENGENT L'AMOUR OUTRAGÉ.

1ᵉʳ ÉTAT. Eau-forte pure. Le ciel est blanc. La maison à D. est blanche. Avant toutes lettres.
2ᵉ — Épreuve terminée. Avant toutes lettres.
3ᵉ — Celui qui est décrit.

L'Art | du | Brodeur | par M. de Sᵗ Aubin, dessinateur du Roi. | MDCCLXX. — (Un volume in-folio, contenant 50 pages de texte et 10 planches dont 9 dessinées par C. Germain de Sᵗ Aubin et une par Augustin. Toutes sont gravées par Augustin).

610. — 1ʳᵉ *Planche*. Elle représente les différents outils du brodeur. On remarque en B., à G., un métier tendu. — T. C. Un fil. — En H., au M., au-dessus du fil. : ART DU BRODEUR; à D. : *Planche* 1ʳᵉ. En B., au-dessous du fil., à G. : *C. G. de Sᵗ Aubin del.;* à D. : *A. de Sᵗ Aubin Sculp.* — H. 0ᵐ316, L. 0ᵐ210.

611. — 2ᵉ *Planche*. En H., une vignette représentant, dans un atelier, un homme, à G., en train de bander un métier; à D., deux femmes assises à un métier et travaillant. — On lit en B. de cette vignette, à G. : *Aug. de Sᵗ Aubin inv.* Au-dessous de la planche, des découpures de broderies. — T. C. Un fil. — En H., au-dessus du fil., au M. : ART DU BRODEUR; à D. : *Plan 2*. — H. 0ᵐ312, L. 0ᵐ210.

612. — 3ᵉ *Planche*. En H., à G., une fleur de lis; au-dessous, une tournette, etc. — T. C. Un fil. — En H., au-dessus du fil., au M. : ART DU BRODEUR; à D. : *Plan 3*. En B., au-dessous du fil., à G. : *C. G. de Sᵗ Aubin del.;* à D. : *A. de Sᵗ Aubin Sculp.* — H. 0ᵐ312, L. 0ᵐ210.

613. — 4ᵉ *Planche*. Une bordure d'habit brodé; au-dessous, la bordure des habits de MM. les lieutenants généraux; au-dessous, une autre bordure d'habit. — En H., au M. : ART DU BRODEUR; à D. : *Plan 4*. En B., à G : *C. G. de Sᵗ Aubin del.;* à D. : *A. de Sᵗ Aubin Sculp.* — H. 0ᵐ313, L. 0ᵐ210.

614. — 5ᵉ *Planche*. Différents paillons. Mêmes lettres.

615. — 6ᵉ *Planche*. Plans de tunique, chape, mitre d'évêque. Mêmes lettres.

616. — 7ᵉ *Planche*. Un caparaçon qui a été exécuté pour le roi de Portugal. Une housse de cheval, etc. Mêmes lettres.

617. — 8ᵉ *Planche*. Dessin d'habit de brevet, et bordure d'habit brodée en 1717, pour le maréchal de Villeroy, à la visite que le roi rendit au czar, à l'hôtel de Lesdiguières, en 1717. Mêmes lettres.

618. — 9ᵉ Planche. Dessin de brevet, exécuté pour le roi en 1730, et trouvé très-beau. Dessin de Saint-Aubin, exécuté pour Mᵍʳ le dauphin le jour de son mariage, en 1747. Dessin de Saint-Aubin, exécuté en chaînette, 1768. Mêmes lettres.

619. — 10ᵉ Planche. 1ᵉʳ habit de mariage de Mᵍʳ le dauphin, en 1770. 2ᵉ habit pour Mᵍʳ le Cᵗᵉ de Provence, 1770. 3ᵉ habit de mariage de Mᵍʳ le dauphin, 1770. Au bas de chacune de ces figures on lit, à G. : *de Sᵗ Aubin inv.* — T. C. Un fil. — En H., au M. : ART DU BRODEUR. En B., au-dessous du fil., à D. : *A. de Sᵗ Aubin Sculp.*

☙❦

Les Saisons. | *Poëme* | « *Puissent mes Chants être agréables à l'homme vertueux* | *et champêtre et lui rappeler quelquefois ses devoirs* | *et ses plaisirs.* » | *Wieland.* | *A Amsterdam.* | 1769. — (Un volume in-8°.)

620. **VIGNETTE-FRONTISPICE**. — La Terre et les Saisons. La Terre est assise, la tête ornée d'une couronne murale. Derrière elle, la déesse Flore s'apprête à la parer d'une guirlande de fleurs, et Pomone, à D., lui présente des fruits. A G., l'Été, assise, couronnée d'épis, une faucille à la main. A D., l'Hiver sous la figure d'un vieillard, debout, en pelisse, se chauffe les mains sur un brasero. Dans le ciel, le char d'Apollon au-dessus du zodiaque, dont on voit les signes du Poisson, du Bélier, des Gémeaux, de l'Écrevisse. — T. C. Un fil. — H. 0ᵐ134, L. 0ᵐ086.

J. B. Le Prince del. *Aug. de Sᵗ Aubin Sculp.* 1768.

1ᵉʳ ÉTAT. Eau-forte pure. Simple T. C. En B., dans l'intérieur du dessin, au M., à la pointe : *S. A. sculp.* Sans autres lettres.
2ᵉ — Épreuve terminée. Simple T. C. Avant toutes lettres. L'inscription qui était dans l'intérieur du dessin à l'état précédent a disparu.
3ᵉ — Celui qui est décrit.

☙❦

Le Jardinier | *et* | *son Seigneur* | *Opéra Comique.* | *En un acte et en prose, melé de morceaux* | *de musique représenté sur le théâtre* | *de la Foire Saint-Germain le Mercredi* | *18 Fevrier 1761* | *Par M. Sédaine.* | *La musique de M. Philidor.* | *La musique des Ariettes s'y trouve imprimée* | *A Paris* | *chez Claude Hérissant, Libraire Imprimeur* | *rue neuve Notre-dâme, aux trois vertus.* | MDCCLXI. | *Avec Approbation et Privilège du Roi.* — (Un volume in-8°.)

621. **VIGNETTE-FRONTISPICE**. — Dans le vestibule d'une ferme, à G., de pr. à D., le seigneur, une main dans la poche de sa culotte, entre deux femmes dont l'une, coiffée d'un tricorne, lui pose la main sur l'épaule. Il tend la main vers le bailli, coiffé d'une immense perruque, qui, le haut du corps penché en avant, montre sa tête de son index. Derrière lui, deux personnages dont l'un tient un papier à la main, l'autre une corbeille recouverte d'une serviette. A D., une femme et un homme, la tête rasée, une main devant les yeux. — T. C. Un fil. — En B., à la pointe, entre le T. C. et le fil., à G. : *G. S.*; à D. : *A. S.* — H. 0ᵐ124, L. 0ᵐ077.

Gabriel de Sᵗ Aubin del. 1761. *Augustin de Sᵗ Aubin Sculp.*

Parbleu, Jacques, soufle donc.
Sc. 17. P. 41.

1ᵉʳ ÉTAT. Simple T. C. En B., au-dessous du T. C., à la pointe, à G. : *G. de Sᵗ Aubin del.* 1761 ; à D. : *Aug. de Sᵗ Aubin Sculp.* Sans autres lettres.
2ᵉ — Celui qui est décrit. Des épreuves portent : Sc. 17. P. 44, au lieu de : Sc. 17. P. 41.

☙❦

Tableaux Historiques | *des* | *Campagnes d'Italie* | *depuis l'an IV jusqu'à la bataille de Marengo* | *suivis* | *du précis des Opérations de l'armée d'Orient, des détails sur les cérémonies du* | *Sacre, des*

CATALOGUE DE L'ŒUVRE DE A. DE SAINT-AUBIN.

Bulletins officiels de la grande Armée et de l'Armée d'Italie dans tout | le cours de la dernière guerre d'Allemagne jusqu'à la paix de Presbourg. | Toutes les vues ont été prises sur les lieux mêmes et les Estampes sont gravées d'après les | dessins originaux de Carle Vernet. | A Paris | chez Aubert Editeur et Propriétaire rue S^t Lazare n° 42. Chaussée d'Antin. | 1806. — (Un volume in-folio.)

622. *BATAILLE DE ROVEREDO.* — On voit à D., dans le fond, la ville de Roveredo; à G., au premier plan, une pièce d'artillerie traînée par six chevaux. Bonaparte arrive par la D. sur un plateau situé au-dessous de la ville, et qui domine le chemin du bord de la rivière. Sur l'autre rive, les lignes des deux armées. — T. C. — H. 0^m275, L. 0^m415.

Dessiné par Carle Vernet. *Gravé à l'eau-forte par Duplessis-Bertaux.* *Terminé par A. D. S^t Aubin.*

BATAILLE DE ROVEREDO.
Le 18 Fructidor an IV.

1^{er} ÉTAT. Eau-forte pure. Avant toutes lettres.
2^e — An 4, au lieu de : *An IV*. Le reste comme à l'état décrit.
3^e — Celui qui est décrit.

Il a été fait de cet ouvrage une 1^{re} édition sous le titre : *Tableaux historiques des Campagnes et Révolutions d'Italie pendant les ans IV, V, VI et VII de l'ère républicaine.* — Sous l'Empire, ce volume reparut avec le titre suivant : *Campagnes de Napoléon le Grand.* 1806.
N'ayant vu ni l'une ni l'autre de ces deux éditions, je ne les indique ici que pour mémoire.

⁂

Tibère | ou | les six premiers livres | des | Annales de Tacite | Traduits par M. l'abbé de la Blete-rie | Professeur d'Eloquence au Collège Royal et | de l'Académie Royale des Inscriptions et | Belles-lettres. | A Paris | de l'Imprimerie Royale | MDCCLXVIII. — (Trois volumes in-12.)

623. (*MÉDAILLE EN TÊTE DU LIVRE PREMIER.*) — Portrait d'Auguste, de pr. à G. Médaille ronde, autour de laquelle on lit en exergue : *Augustus. Div. Fs.* et encastrée dans un motif d'architecture décoré de guirlandes de laurier. Le tout est circonscrit par un encadrement rectangulaire. — H. 0^m035, L. 0^m060.

624. (*MÉDAILLE EN TÊTE DU LIVRE SECOND.*) — Portrait de Tibère, de pr. à D. Médaille ronde, autour de laquelle on lit : *Ti. Cæsar. divi. Aug. F. Augustus*, et encastrée dans un motif d'architecture décoré de chaînes et au bas duquel on voit une hache et un faisceau de licteur. Le tout est circonscrit par un encadrement rectangulaire. — H. 0^m035, L. 0^m059.

A. S. (à la pointe sèche).

625. *VIGNETTE du livre III du 2^e volume.* — Sur le port, Agrippine, de face, les yeux baissés, tenant des deux mains devant elle une urne funéraire. Ses enfants sont près d'elle, et elle est entourée par la foule. — T. C. Un fil. — En B., dans l'intérieur du dessin, à la pointe, à G. : *Aug. de S^t Aubin aquâ forti.* En H., au-dessus du fil, à D. : *Tome II. Livre 3.* — H. 0^m110, L. 0^m070.

H. Gravelot inven. *S^t Aubin Sculp.*

AGRIPPINE ARRIVANT A BRINDES
AVEC L'URNE QUI CONTIENT LES CENDRES DE SON ÉPOUX.

1^{er} ÉTAT. Eau-forte pure. En B., dans l'intérieur du dessin, à G., à la pointe : *Aug. de S^t Aubin aquâforti.* Sans aucunes autres lettres.

CATALOGUE DE L'ŒUVRE DE A. DE SAINT-AUBIN. 181

2° — Épreuve terminée. En B., dans l'intérieur du dessin, à G., à la pointe : *Aug. de S^t Aubin aquâforti*. En B., au-dessous du fil., à la pointe, à G. : *H. Gravelot inven.* ; à D. : *J. B. Tilliard sculp.* Sans aucunes autres lettres.
3° — Avant les mots : *Tome II. Livre* 3, en H., au-dessus de l'encadrement, à D. Le reste comme à l'état décrit.
4° — Celui qui est décrit.

626. (*MÉDAILLES EN TÊTE DU LIVRE TROISIÈME*). — Ce sont les portraits en regard de Britannicus et d'Agrippine. Deux médailles rondes. Celle de Britannicus, à G., de pr. à D., porte en exergue: *Germanicus Cæsar. ti. aug. F. divi. aug. n.* Celle d'Agrippine, à D., de pr. à G., porte en exergue : *Agrippina mat. c. cæs. aug. Germ.* Toutes deux sont entourées de guirlandes de laurier et de roses attachées en H., au M., par un nœud de rubans, et encastrées dans un encadrement rectangulaire. — H. 0m035, L. 0m059.

A. S. (à la pointe sèche).

627. (*MÉDAILLE EN TÊTE DU LIVRE QUATRIÈME.*) — Portrait de Drusus, de pr. à G. Médaille ronde, autour de laquelle on lit en exergue : *Drusus. Cæs. Ti. aug. Cos. II. R. P.* Cette médaille est encastrée dans la partie antérieure d'un cénotaphe sur le soubassement duquel sont une coupe renversée et une torche. Le tout est circonscrit par un encadrement rectangulaire. — H. 0m035, L. 0m061.

A. S. (à la pointe sèche).

628. (*MÉDAILLE EN TÊTE DU LIVRE CINQUIÈME.*) — Portrait de Livie, de pr. à D. Médaille ronde, autour de laquelle on lit en exergue : *Liouyia sebastou*. Cette médaille repose sur un socle de marbre, et se détache sur une draperie enguirlandée de roses. Le tout est circonscrit par un encadrement rectangulaire. — H. 0m034, L. 0m060.

A. S. (à la pointe sèche).

629. (*MÉDAILLE EN TÊTE DU LIVRE SIXÈME.*) — Portrait de Caligula, de pr. à D. Médaille ronde, autour de laquelle on lit en exergue : *C. cæsar. aug. germ. p. m. tr. pot.* Cette médaille repose sur un entablement entre un casque à G. et à D. une aigle romaine, une hache, etc. Le tout est circonscrit par un encadrement rectangulaire. — H. 0m036, L. 0m061.

A. S. (à la pointe sèche).

Mercure de France. Avril, 2e quinze 1768. — *Tibère ou les six premiers livres de Tacite*, traduits par M. l'abbé de la Bleterie, professeur d'éloquence au collége royal et de l'Académie royale des inscriptions et belles-lettres. 3 vol. in-12. Paris, 1768, de l'Imprimerie royale, avec des vignettes et des dessins de M. Gravelot, gravés par MM. Aliamet, S^t Aubin, etc.

✥

La Gerusalemme | Liberata | di | Torquato Tasso. | Seconda Edizione | Coi Rami della Edizione di Monsieur. | Nella stamperia di Fr. Ambr. Didot l'ainé. | Parigi. | Presso Tilliard. Cloitre Notre-Dâme. | Didot fils ainé rue Pavée. | Firmin Didot. Rue Dauphine. — (Deux volumes in-4°.)

630. VIGNETTE-FRONTISPICE en tête du 1er volume. — En H., sur des nuages, la légion des chérubins et des anges ornés de glaives flamboyants, de drapeaux, chassant les démons qui sont précipités, à D., dans les feux de l'enfer. L'ange du milieu porte à son bras un bouclier sur lequel est une croix. Au fond de la composition on voit un infidèle défendant avec une pique l'entrée d'une grotte devant l'ouverture de laquelle sont tendues des chaînes. — Encadrement comprenant une tablette supérieure, au milieu de laquelle on voit dans un

182 CATALOGUE DE L'ŒUVRE DE A. DE SAINT-AUBIN.

médaillon, de 3/4 à D., le portrait du Tasse. On lit autour de la tête du personnage : TORQUATO TASSO. — H. 0m238, L. 0m149.

C. N. Cochin f. delin. (à la pointe). *Aug. de St Aubin Sculp.* (à la pointe).

 Canto l'armi pietose e 'l Capitano E in van l'inferno a lui soppose
 Che'l gran sepolcro libero di Cristo Che'l Ciel gli die favore.

 Je chante les combats de ce chef magnanime, En vain les habitans du Ténébreux rivage,
 Qui d'un joug odieux sut affranchir Solime .

1er ÉTAT. Eau-forte pure. Le ciel est blanc. En B., au-dessous de l'encadrement, à la pointe, à G. : *C. N. Cochin f. delin.*; à D. : *Aug. de St Aubin Sculp.* Sans autres lettres.
2e — Épreuve terminée. En B., au-dessous de l'encadrement, à la pointe, à G. : *C. N. Cochin f. delin.*; à D. : *Aug. de St Aubin Sculp.* Sans autres lettres.
3e — Celui qui est décrit.

631. **VIGNETTE en tête du chant IIIe.** — L'armée des croisés saluant Jérusalem de ses acclamations enthousiastes. — Encadrement contenant en H. une tablette pointillée sur laquelle on lit : CANTO III. *Ott. 3*, et en B. une autre tablette pointillée sur laquelle est la légende. — H. 0m210, L. 0m150.

 Ecco da mille voci unitamente { Gerusalemme Salutar si sente.

C. N. Cochin Eques del. *J. B. Tilliard Sculp.*

1er ÉTAT. Eau-forte pure. Les tablettes sont en blanc. On lit en B., au-dessous de l'encadrement, à la pointe, à G. : *C. N. Cochin f. delin.* 1783; à D. : *A. de St Aubin Sculp. aquâ forti.* Sans autres lettres.
2e — Celui qui est décrit.

632. **VIGNETTE en tête du chant VIe.** — Erminie, armée par sa suivante, et un amour volant au-dessus d'elles. — Encadrement contenant en H. une tablette pointillée sur laquelle on lit : CANTO VI. *Ott. 92*, et en B. une autre tablette pointillée sur laquelle est la légende. — H. 0m210, L. 0m150.

 Go de amor ch'e presente e tra se ride { Come allor gia ch' avvolse in gorma Alcide.

C. N. Cochin Eques del. *C. N. Varin Sculp.*

1er ÉTAT. Eau-forte pure. Les tablettes sont en blanc. Avant toutes lettres. Sur l'épreuve que possède de cette planche le Cabinet des Estampes, on lit en B., au crayon, de la main même de Saint-Aubin : *Aug. St Aubin aqua forti Scup.* (sic).
2e — Celui qui est décrit.

633. **VIGNETTE en tête du chant XXe.** — Dans un bois, une jeune femme sur le point de se percer la poitrine avec une flèche qu'elle tient à la main. Elle est arrêtée dans cette tentative par un guerrier qui la tient par la taille et d'une main lui saisit le bras. A D. et à G., les chevaux des deux personnages. — Encadrement contenant

en H. une tablette pointillée sur laquelle on lit : CANTO XX. Ott 127, et en B. une autre tablette sur laquelle est la légende. En H., au-dessus de l'encadrement, à G. : *Ch. XX* ; à D. ; *Pl.* 1. — H. 0ᵐ210, L. 0ᵐ150.

> *Da tergo ei se le avventa, e'l Braccio pende* | *Che gia la fera punta al petto stende.*

<div style="text-align:left">C. N. Cochin Eques del.</div> <div style="text-align:right">Aug. de Saint Aubin sculp.</div>

1ᵉʳ ÉTAT. Eau-forte pure. Le ciel est blanc, le gazon offre des parties blanches entre les pieds des personnages et de leurs montures. Les deux tablettes sont blanches. En B., au-dessous de l'encadrement, à la pointe, à G. : *C. N. Cochin F. delin 1787* ; à D. : *Aug. de Sᵗ Aubin Sculp*. Sans autres lettres.

2ᵉ — Le ciel est fait, le gazon ne présente plus de places blanches, les arbres sont terminés, les deux tablettes sont blanches. Mêmes lettres qu'au 1ᵉʳ état.

3ᵉ — Les deux tablettes sont pointillées. En H., au-dessus de l'encadrement, les mots *Ch. XX — Pl.* 1 n'existent pas. Le reste comme à l'état décrit, sauf que l'encadrement n'a pas encore la largeur définitive qu'il a à l'état décrit.

4ᵉ — Celui qui est décrit. La moulure primitive, composée d'une astragale entre deux fil., est augmentée d'une plate-bande et d'un filet.

Mémoires secrets de Bachaumont. 14 avril 1783. —Monsieur vient de donner une marque de son goût pour les lettres en commandant au sieur Didot, renommé pour ses chef-d'œuvre typographiques, une nouvelle édition de la *Jérusalem délivrée* du Tasse, contenant seulement le texte original, en 2 volumes in-4°. L'ouvrage sera orné de 40 estampes et d'un frontispice dont ce prince a désigné lui-même les sujets. Les dessins en seront faits par M. Cochin, et la gravure par M. Tilliard, qui promet de se rendre sévère sur le choix de ses coopérateurs. La réunion de talents aussi distingués promet au public une édition digne à tous égards de passer à la postérité.

Les Comédies | de | Térence | Traduction nouvelle | avec le Texte latin à côté | et des notes | Par M. l'abbé Lemonnier. | A Paris | chez Ch. Ant. Jombert père Libraire du Roi. | Cl. Ant. Jombert fils Libraire. | De l'Imprimerie de Louis Cellot. | MDCCLXXI. *| Avec Approbation et Privilège du Roi.* — (Trois volumes in-8°.)

634. *VIGNETTE en tête de l'Andria.* — Dans une rue au fond de laquelle on voit, à D., près d'une porte, une femme accompagnée de ses deux suivantes, deux hommes. Celui de G., de pr. à D., tient dans ses bras son interlocuteur, une de ses mains appuyée sur son épaule. — Encadrement. — En H., au-dessus de l'encadrement, à G. : *Tom.* 1 ; au M. : ANDRIA ; à D. : *Pag.* 1. — H. 0ᵐ130, L. 0ᵐ083.

<div style="text-align:left">C. N. Cochin filius del. 1770.</div> <div style="text-align:right">Aug. de Sᵗ Aubin Sculp.</div>

Dav. — *Propera adeo puerum tollere hinc ab Janua. . . .
. . Mane.*
Act. IV. Sc. IV.

1ᵉʳ ÉTAT. Eau-forte pure. Avant toutes lettres.

2ᵉ — Épreuve terminée. En B., au-dessous de l'encadrement, à G. : *C. N. Cochin filius del.* 1770 ; à D. : *Aug. de Sᵗ Aubin Sculp*. Sans autres lettres.

3ᵉ — Celui qui est décrit.

635. *VIGNETTE en tête de Hecyra.* — Dans une rue, un homme, de face, retourne la tête à G., vers une jeune femme à laquelle il montre du doigt un petit enfant au maillot couché par terre à ses pieds. A D., appuyé contre le montant d'une porte, un homme considérant la scène. — Encadrement. — En H, au-dessus de l'encadrement, à G. : *Tome III* ; au M. : HECYRA ; à D. : *Pag.* 1. — H. 0ᵐ128, L. 0ᵐ083.

<div style="text-align:left">C. N. Cochin filius del. 1770.</div> <div style="text-align:right">Aug. de Sᵗ Aubin Sculp.</div>

Pam. *Sic te dixisse opinor, invenisse Myrrhinam Bacchidem
annulum suum habere.* — Par. *Factum. . . .*
Pam. *Ego ne te pro hoc nuntio quid donem? Quid? Quid? Nescio.*
Act. V. Sc. III.

184 CATALOGUE DE L'ŒUVRE DE A. DE SAINT-AUBIN.

1ᵉʳ État. Eau-forte pure. Avant toutes lettres.
2ᵉ — Épreuve terminée. En B., au-dessous de l'encadrement, à G. : *C. N. Cochin filius del.* 1770; à D. : *Aug. de Sᵗ Aubin Sculp.* Sans autres lettres.
3ᵉ — Celui qui est décrit.

Les deux gravures ci-dessus figuraient à l'exposition du Louvre en 1771, sous le n° 314.

⊃⊀⊂

Essai | sur | le Caractère, les Mœurs | et l'Esprit | des Femmes | dans les differens siècles | Par Mʳ Thomas | de l'Académie Françoise | à Paris | chez Moutard Libraire de Madame | la Dauphine rue du Hurepoix à | S. Ambroise. | MDCCLXXII | Avec Approbation et Privilège du Roi. — (Un volume in-8°.)

636. VIGNETTE FRONTISPICE. — Une jeune fille toute nue, debout sur un nuage, entourée de différentes divinités. On voit, à D., Vénus ayant l'Amour derrière elle; à G., assis à ses pieds, Vulcain tenant une torche, et près de lui Apollon et Minerve. En H. de la composition, l'Envie tenant la boîte de Pandore. — Encadrement. — H. 0ᵐ143, L. 0ᵐ095.

C. N. Cochin delin. (à la pointe). *A. de Sᵗ Aubin sculp.* (à la pointe).

PANDORE.

1ᵉʳ État. Eau-forte pure. On lit, en B., au-dessous de l'encadrement, à la pointe, à G. : *C. N. Cochin delin.*; à D. : *a. De Sᵗ Aubin sculp.* Sans autres lettres.
2ᵉ — Épreuve terminée. Mêmes lettres qu'au 1ᵉʳ état.
3ᵉ — Avec, en H., au-dessus de l'encadrement, au M. : Pandore, en lettres grises. Le reste comme au 1ᵉʳ état.
4ᵉ — Celui qui est décrit. Quelques épreuves de cet état portent, en B., au-dessous de l'encadrement, à D. : *A. de Sᵗ A*; au lieu de : *A. de Sᵗ Aubin sculp.*
5ᵉ — Avec le millésime 1771 après le mot *delin*. Le reste comme à l'état décrit.

La gravure ci-dessus figurait à l'exposition du Louvre en 1773, sous le n° 288.

On retrouve cette estampe dans l'édition suivante, dont nous donnons ci-dessous le détail.

⊃⊀⊂

Œuvres | de M. Thomas | de | l'Académie Françoise | Nouvelle Edition revue, corrigée et augmentée | à Paris | chez Moutard Libraire de Madame | la Dauphine rue du Hurepoix | et S. Ambroise. | MDCCLXXIII. | Avec Approbation et Privilège du Roi. — (Quatre volumes in-8°.)

637. VIGNETTE-FRONTISPICE *en tête du 1ᵉʳ volume.* — Un génie, les ailes déployées, une flamme sur la tête, assis sur un nuage, près d'une colonne contre laquelle il s'appuie. Il tient d'une main levée en l'air deux médaillons enguirlandés de fleurs, sur l'un desquels on voit un portrait de pr. à D. Au fût de la colonne, qui est également enguirlandé de fleurs, on voit accrochés d'autres médaillons. A terre, une sphère, un in-folio, un glaive, des balances, etc. Au fond, à G., une pyramide. — T. C. Un fil. — H. 0ᵐ137, L. 0ᵐ087.

Taraval inv. (à la pointe). *De Sᵗ Aubin Sculp.* (à la pointe).

1ᵉʳ État. Eau-forte pure. Simple T. C. Avant toutes lettres.
2ᵉ — Celui qui est décrit.

(*) VIGNETTE *en tête du 4ᵉ volume.* — Voir ci-dessus la description de cette pièce, sous la rubrique : Pandore, n° 636 du présent Catalogue.

⊃⊀⊂

CATALOGUE DE L'ŒUVRE DE A. DE SAINT-AUBIN. 185

Victoires et Conquêtes de l'Empereur de la Chine représentées en 16 planches gravées à Paris de 1768 à 1774 sous la direction de Cochin par Le Bas, Aliamet, Choffard, etc., d'après les dessins exécutés à Pékin par ordre de l'Empereur Kien-Long. — (In-folio de 65 c. de large sur 1 mètre de haut.)

638. *IV^e ESTAMPE*. — Amour-Sana, établi roi des Eleuths par l'empereur, dont il était vassal, se révolte, et, après avoir assassiné Pan-Ti, assiége la ville de Polikoun. Il est forcé de lever le siége à l'arrivée des troupes de l'empire, commandées par Tsereng et Yu-Pao. Il fuit chez les Hasachs (année 1756). — T. C. — En B., dans l'intérieur du dessin, à la pointe, à D. : *A. de S. sculp.* — H. 0^m515, L. 0^m895.

<center>C. N. Cochin Filius direxit. Augustinus de S^t Aubin Sculpsit Parisiis Anno 1773.</center>

1^{er} ÉTAT. Eau-forte pure. En B., dans l'intérieur du dessin, à la pointe, à D. : *A. de S. sculp.* Sans autres lettres.
2^e — Épreuve terminée. Avant les mots : *C. N. Cochin Filius direxit.* Le reste comme à l'état décrit.
3^e — Celui qui est décrit.

639. *VII^e ESTAMPE*. — Amour-Sana, marchant avec sécurité à la tête des troupes qu'il avait amenées du pays des Hasachs et des Eleuths, qui commençait à se rallier à lui, et se croyant au moment d'être rétabli dans son royaume, rencontre Tchao-Hoei à la tête de sa nouvelle armée envoyée par l'empereur, et il est mis en fuite (année 1757). — T. C. — H. 0^m515, L. 0^m985.

P. F. *Joannes Damascenus Romanus Augustinus* — C. N. *Cochin Direxit.* Augustinus de S^t Aubin Sculpsit Parisiis Anno 1770.
— *Exalceatus Missionarius Apostolicus* —
— *Delineavit et fecit anno* 1765.

1^{er} ÉTAT. Eau-forte pure. Avant toutes lettres.
2^e — Épreuve terminée. Avant les mots : *C. N. Cochin direxit.* Le reste comme à l'état décrit.
3^e — Celui qui est décrit.

Sur l'exemplaire que possède de cet ouvrage le Cabinet des Estampes, on lit la note manuscrite suivante, que nous reproduisons en entier : « Suite de seize estampes représentant les conquêtes de l'Empereur de la Chine, avec leur explication. — L'année trentième de son règne, l'empereur Kien-Long donna un décret, daté du 13 juillet 1765, par lequel il ordonna qu'il serait envoyé en France seize dessins des victoires qu'il avait remportées dans le royaume de Chanagar et dans les pays mahométans voisins, pour être gravés par les plus célèbres artistes. Ce décret fut accompagné d'une lettre de recommandation du frère Joseph Castilhoni, datée aussi de Pékin le 13 juillet 1765, et adressée au directeur des Arts avec les quatre premiers dessins. Le tout fut remis à M. le marquis de Marigny, alors directeur de l'Académie royale de peinture, par M. de Mery d'Arcy, le 31 décembre 1766. Les autres dessins arrivèrent l'année suivante. La direction générale de ces gravures fut confiée à M. Cochin, secrétaire historiographe de l'Académie, qui employa à leur exécution huit graveurs des plus connus en ce genre. Cet ouvrage ne fut terminé qu'en 1774, et les planches, avec cent exemplaires qu'on en tira, furent envoyées en Chine. Il n'en fut réservé qu'un très-petit nombre pour la Famille Royale et la Bibliothèque du Roi, ce qui a rendu cette suite de la plus grande rareté. Ces estampes portent 2 pieds 9 pouces de longueur sur 1 pied 7 pouces de hauteur. Elles furent imprimées pour l'empereur de la Chine et pour le Roi sur du papier fabriqué exprès, nommé Grand Louvois, ayant 3 pieds 4 pouces 1/2 de longueur, sur 2 pieds 6 pouces 1/2 de hauteur. »

Une des deux planches ci-dessus décrites figurait à l'exposition du Louvre, en 1771, sous le n° 320.

<center>⋇</center>

La Vengeance | de | Thalie | Poeme critique | de la pièce | des | Philosophes. | Genève. | MDCCLX.
— (Un volume in-8°.)

640. *VIGNETTE en tête du volume.* — Dans la campagne, trois hommes poursuivant un personnage à coups de bâton, pendant qu'un homme accroupi à ses pieds lui mord la jambe. A G. et de pr. à D., une vieille femme considérant la scène. A terre, des papiers sur lesquels on lit : *Le Comédien. | Les Philosophes.* — T. C. Un fil. — H. 0^m064, L. 0^m093.

<center>Oui, du moins on pourroit essayer s'il a peur.</center>

1^{er} ÉTAT. Celui qui est décrit.

24

2ᵉ — En B., au-dessous du fil., au M. : *Chacun se venge comme il peut,* au lieu de : *Oui, du moins on pourroit essayer s'il a peur.* Le reste comme à l'état décrit.

<div style="text-align:center">⚜</div>

Collection Complette (sic) *des Œuvres de M. de Voltaire.* —(Tome 7ᵉᵐᵉ). — *Théâtre complet de Mʳ de Voltaire. Genève.* — MDCCLXVIII.

641. *VIGNETTE en tête de l'opéra de Pandore.* — Dans la campagne, Prométhée vient de descendre de son char, que l'on voit à G., au fond, sur un nuage. Il tient à la main un flambeau qu'il approche de la tête de Pandore, qui est couchée par terre, presque nue, sur un tapis, la tête appuyée contre un vaste coussin. A D., des nymphes et autres personnages. — T. C. Un fil. — En B., dans l'intérieur du dessin, à la pointe, à G., sur une pierre : *A. de Sᵗ Aubin aquâforti* | 1767. — H. 0ᵐ181, L. 0ᵐ132.

H. Gravelot inv. *Gravé à l'Eau-forte par Augⁿ de Sᵗ Aubin Et terminé au burin par J. B. Tilliard.*

<div style="text-align:center">

*Que cette flamme pure
Te mette au nombre des vivans.*
Pandore. Opera. Acte II.

</div>

1ᵉʳ ÉTAT. Eau-forte pure. En B., à G., dans l'intérieur du dessin, à la pointe, sur une pierre : *A. de Sᵗ Aubin aquâ forti* | 1767. Sans autres lettres.

2ᵉ — Celui qui est décrit. Dans cet état, l'inscription qui est sur la pierre, dans l'intérieur du dessin, a presque disparu.

<div style="text-align:center">

SOUS-SUBDIVISION AA.

(*Les planches sont autant que possible classées par ordre chronologique.*)

</div>

642. *VIGNETTE.* — Dans un intérieur, près d'un lit qu'on voit à G., un Turc, vu de face, coiffé d'un turban, se plonge un poignard dans le sein. Près de lui, un confident. Au fond, à D., près d'une porte ouverte, une jeune femme turque s'évanouissant dans les bras d'un homme. Une servante est près d'elle, tenant à la main un bougeoir à deux branches. — T. C. — H. 0ᵐ093, L. 0ᵐ058.

Petite eau-forte. Avant toutes lettres. Sur l'épreuve que possède de cette planche le Cabinet des Estampes, on lit en B., au-dessous du T. C., au M., de la main de Saint-Aubin, au crayon : *Aug. de Sᵗ Aubin Sculp.* 1753.

643. *VIGNETTE.* — Dans une grande pièce voûtée et éclairée par des fenêtres pratiquées dans cette voûte, un jeune seigneur, à D., de pr. à G., son épée au côté, s'entretient avec deux moines qu'on voit à G., près de lui, et dont l'un, sur le premier plan, s'appuie sur un bâton; l'autre a une main levée vers le ciel. — T. C. — H. 0ᵐ097, L. 0ᵐ056.

Aug. de Sᵗ Aubin inv. (à la pointe).

Sur l'épreuve que possède de cette planche le Cabinet des Estampes, on lit en B., au-dessous du T. C., au M., de la main de Saint-Aubin, au crayon : 1758.

644. *VIGNETTE.* — Sur un tertre, Orphée assis, de face et jouant de la lyre; à ses pieds, différents

animaux, des oiseaux sur des arbres. Au fond, à G., deux personnages écoutant les accents de la lyre. — T. C. Un filet. — H. 0^m114, L. 0^m069.

<div style="text-align:right;">*Bichard Sculp.*</div>

ORPHÉE SUR LE MONT HŒMUS. *Horace. Ode XII. l. 1.*

Sur l'épreuve que possède de cette planche le Cabinet des Estampes, on lit en B., au-dessous du filet, à G., à l'encre, de la main de Saint-Aubin : *Aug. de S^t Aubin inv.* 1758.

645. **VIGNETTE**. — Saint Jean-Baptiste, à G., de pr. à D., couvert d'une peau de bête, s'appuie d'une main sur une croix de bois, et de l'autre verse de l'eau sur la tête du Christ, qui, les pieds dans un cours d'eau, s'incline devant le précurseur. Au fond, des nuages d'où tombe un rayon de gloire sur la tête du Christ. En H., deux anges sont agenouillés des deux côtés de la composition et adorent le Saint-Esprit. Au-dessus du tout, le Saint-Sacrement. — T. C. — H. 0^m138, L. 0^m088.

Aug. de S^t Aubin del. (à la pointe). *St. f. s.* 1759 (à la pointe).

646. **VIGNETTE**. — Un port de mer. Près d'une maison que l'on voit à D., et dont le premier étage repose sur des piliers, et sous laquelle on voit des personnages écrivant à un comptoir, des hommes faisant des ballots d'expédition. A G., trois personnages, dont l'un, coiffé d'un tricorne, s'entretient avec un Turc coiffé d'un turban, qui tient à la main un papier. Au fond, la mer avec deux vaisseaux. — T. C. — H. 0^m114, L. 0^m075.

A. de S^t Aubin inv. *F. P. Charpentier. B. Sc.*

INSTRUCTION DES NÉGOTIANS.

*A Paris chez Bligny Cour du Manège aux Thuilleries et rue S. Antoine au coin de
La Vieille rue du Temple au Roi de France.*

1^{er} État. Avant toutes lettres.
2^e — Celui qui est décrit.

647. **VIGNETTE-FRONTISPICE**. — La Nuit, une jeune femme, un diadème sur la tête, une chaîne terminée par un médaillon autour du cou, les seins nus, debout sur un nuage. Elle est de 3/4 à D., et retourne la tête vers un jeune homme ailé, une flamme sur la tête, qui d'une main l'arrête et semble vouloir l'empêcher d'aller plus loin. Près d'eux, à D., un petit génie volant en l'air et tenant d'une main levée au-dessus de sa tête une torche, de son autre main une couronne et un poignard. A leurs pieds, une tombe ouverte, près de laquelle est une faux et un vase. A D., de petits abris en forme de tuiles adossées, sous chacun desquels est un crâne. La foudre sillonne la nue et frappe la tête d'un rocher pyramidal au bas duquel est un tombeau. Sur le haut de ce tombeau, un personnage couché tout de son long. — T. C. — H. 0^m137, L. 0^m091.

1^{er} État. Eau-forte pure. Avant toutes lettres.
2^e — Celui qui est décrit. Sur l'épreuve que possède de cette planche le Cabinet des Estampes, on lit en B., au crayon, de la main de Saint-Aubin : *Frontispice. N'a jamais été fini.*

648. **GRANDE VIGNETTE**. — Une femme dans les bras d'un guerrier qui va la déposer dans une embarcation manœuvrée par un homme, et derrière laquelle on voit un bâtiment à la voile. Dans le fond, à D., deux couples de guerriers combattant. Femmes et prêtres éplorés. — Encadrement dont les deux angles supérieurs ont des saillants et des rentrants. — H. 0^m126, L. 0^m238.

1^{er} État. Eau-forte pure. Avant toutes lettres. Le ciel est blanc.
2^e — Celui qui est décrit.

649. *GRANDE VIGNETTE.* — Apollon, assis au milieu des Muses, joue de la lyre. — Même encadrement que ci-dessus. — H. 0m126, L. 0m238.

1er ÉTAT. Eau-forte pure. Avant toutes lettres. Le ciel est blanc.
2e — Celui qui est décrit.

Ces deux gravures ont été faites d'après des peintures qui décorent le plafond de la galerie Mazarine, à la Bibliothèque nationale, peintures qui sont dues à Romanelli. Les gravures de Saint-Aubin devaient probablement illustrer un livre relatif à la Bibliothèque, ou toute autre publication analogue.

HUIT PETITES VIGNETTES à *l'état d'eau-forte.* — Elles sont toutes entourées d'un T. C. mesurant uniformément H. 0m062, L. 0m075.

650. — A G., un vieillard tenant à la main une branche d'olivier. De pr. à D., il s'adresse à un groupe de guerriers. Celui qu'il interpelle plus directement tient d'une main une lance dont le bout repose à terre. Au fond, à G., les remparts d'une ville.

651. — Un roi, sa couronne sur la tête, de pr. à D., dans une pièce décorée de colonnes et qui semble être un atelier. Il est accompagné de trois personnages. Sur une table supportée par des pieds de bouc, des plans de monuments. A D., sur un chevalet, un tableau ; sur une selle, une statuette.

652. — Deux guerriers sous une tente. Celui de G. assis par terre sur une grosse pierre, une jambe étendue sur cette pierre, s'adresse à son compagnon, qui à D., debout, de 3/4 à G., a un casque sur la tête. Au fond, à D., les tentes d'un camp.

653. — Dans un hémicycle, deux guerriers, le casque sur la tête, un glaive à la main, sont en train de combattre. A leurs pieds, deux autres guerriers renversés. L'un de ces derniers s'est redressé sur un genou, tenant un glaive à la main.

654. — Dans la campagne, un guerrier, son casque sur la tête, de face, retourne la tête à D. et lève les bras, en signe d'étonnement, à la vue d'un vieillard à barbe blanche assis au pied d'un arbre et tenant des deux mains un gros livre sur ses genoux.

655. — Près des remparts d'une ville que l'on voit à G., et dont les murs sont chargés de combattants, un roi, sa couronne sur la tête, embrasse, en le serrant dans ses bras, un guerrier qui semble prendre congé de lui. Son bouclier et sa lance sont à ses pieds. A D., un groupe de guerriers armés de lances.

656. — Un bûcher enflammé sur lequel brûle le corps d'un jeune homme dont la poitrine est percée de coups. A D., un guerrier en larmes, vu de dos. Sur le premier plan, au M., deux esclaves à genoux, le haut du corps nu, la tête couronnée de fleurs, près d'un grand vase funéraire. Au fond, à G., des guerriers, la tête basse, appuyés sur leurs lances.

657. — Sur le premier plan, deux guerriers combattant à coups de poing. L'un d'eux tient son adversaire par la poitrine, renversé par terre dessous lui. En H., et couchée sur un nuage, un bouclier au bras, une déesse considère cette lutte. Au fond, à G., un autre guerrier accourant.

658. *FLEURON POUR UN TITRE DE LIVRE.* — Armoiries dans un cartouche reposant sur des nuages. Ce cartouche est surmonté d'une couronne, et au-dessus d'un chapeau d'évêque ou de cardinal, dont les cordons et les glands retombent des deux côtés du cartouche. En B., à D., les tables de la loi, un encensoir, un bonnet de grand prêtre juif ; à G., la croix, les Évangiles, des grappes de raisin et des épis de blé. — Claire-voie. — H. 0m110, L. 0m200.

659. *VIGNETTE.* — La Religion assise sur un nuage, son voile lui couvrant les yeux. Elle tient d'une main une croix, de l'autre un calice levé en l'air. A G., le livre des Évangiles ouvert ; à D., l'arche sacrée et les tables de la loi. — T. C. — H. 0m076, L. 0m044.

Augus. St Aubin invenit 1763. (à la pointe).

1er ÉTAT. Eau-forte pure. Mêmes lettres qu'à l'état décrit. Sur l'épreuve de cet état que possède le Cabinet des Estampes on lit après le mot 1763, de la main de Saint-Aubin, à l'encre : *et Sculp.*
2e — Celui qui est décrit.

Il a été fait de cette planche une petite copie réduite qui ne mesure plus que : H. 0m067, L. 0m044. Dans cet état,

CATALOGUE DE L'ŒUVRE DE A. DE SAINT-AUBIN.

les traits carrés verticaux affleurent, à D., à l'arche sainte, à G., au livre saint, disposition qui rétrécit la planche originale. — T. C. — On lit sur l'épreuve de cette copie que possède le Cabinet des Estampes, de la main de Saint-Aubin, à la plume, au-dessous du T. C., à G. : *Aug. S^t Aubin inv. del.* 1763; à D. : *M. Duclos Sculp.*

660. *FLEURON formé par une lyre, un caducée et deux branches de laurier entrelacées.* — Sans aucunes lettres. — H. 0m060, L. 0m085.

661. VIGNETTE. — Un saint est au M. de la composition, les bras levés au ciel, entre deux guerriers qui le frappent à coups de bâton. En H., dans le ciel, sur des nuages, deux petits amours tenant l'un la palme, l'autre la couronne du martyre. A G., vue de dos, une statue de Mercure tenant un caducée. — T. C. — En B., à G., dans l'intérieur du dessin, à la pointe : *S. Aubin inv.* — H. 0m123, L. 0m073.

Augustin S^t Aubin inv. 1763. (à la pointe). *A. J. Duclos Sculp.* (à la pointe).

Sur l'épreuve que possède de cette planche le Cabinet des Estampes, on lit en B., à l'encre, de la main de Saint-Aubin, au M. de la marge et au-dessous des inscriptions relatives aux artistes : S^t Privat.

662. VIGNETTE. — A D., un roi assis sur son trône, près d'une table contre laquelle il appuie le bras droit, la main gauche sur sa poitrine. Il a un pied posé sur un coussin par terre, et semble être agité par un cauchemar affreux, que symbolise un personnage mystérieux volant en l'air devant lui, une torche d'une main, un poignard de l'autre. — T. C. — H. 0m137, L. 0m091.

R. p. (à la pointe). *A. D. S. a. q. f. s.* 1768. (à la pointe).

Sur l'épreuve que possède de cette planche le Cabinet des Estampes, on lit en B., au crayon, de la main de Saint-Aubin, au M., au-dessous des inscriptions relatives aux artistes : Richard III.

663. VIGNETTE. — Un saint évêque, assis de 3/4 à D. dans un fauteuil, près d'un escabeau qu'on voit à G. et sur lequel est posé un encrier. Il tient d'une main un in-folio sur ses genoux, sur lequel on lit : *Confessions*, et de son autre main une plume avec laquelle il écrit. Il a les yeux levés vers le ciel, à ses pieds sa mitre et sa crosse. Au fond, en H., une gloire dans laquelle voltigent des séraphins. — T. C. — H. 0m088, L. 0m046.

C. Monnet del. (à la pointe). *A. de S^t Aubin Sculp.* 1772. (à la pointe).

1^{er} État. Eau-forte pure. En B., à G., au-dessous du T. C., à la pointe : *C. Monnet del.*; à D. : *A de S^t Aubin Sculp.* 1772.
2^e — Celui qui est décrit.

664. *EN-TÊTE DE PAGE.* — Minerve volant sur des nuages de G. à D. D'une main elle tient sa lance, de l'autre son bouclier, avec lequel elle couvre les armes de France, celles d'Autriche-Lorraine et celles du Dauphin. — T. C. Un filet. — H. 0m073, L. 0m134.

C. N. Cochin inven. delin. (à la pointe). *Aug. de S^t Aubin Sculp.* 1779. (à la pointe).

1^{er} État. Eau-forte pure. Mêmes lettres qu'au 2^e état. L'écusson central d'Autriche-Lorraine est timbré d'un taureau et non d'un bonnet.
2^e — Épreuve terminée. Celui qui est décrit. L'écusson central est timbré d'un bonnet.

665. *VIGNETTE POUR UN MANUEL DU GRAVEUR SUR PIERRES FINES.* — Sur une petite pierre plate servant d'encadrement, 20 petits outils disposés symétriquement autour

d'une pièce centrale, petite pompe à stylet montée sur un pied. On remarque à D. une petite fiole, et en B., à G., une brosse. — H. 0^m047, L. 0^m075.

Sans aucunes lettres.

666. *VIGNETTE POUR UN LIVRE DE CHIRURGIE.* — En haut de la planche, différents instruments numérotés A, B, C, D, un bistouri, une pince, un crochet; au-dessous, un œil dans la pupille duquel est passé un bistouri. — Claire-voie. — En B., à D., à la pointe : *Ph. Charpentier Sculp.* — H. 0^m204, L. 0^m142.

Sur l'épreuve que possède de cette planche le Cabinet des Estampes, on lit en B., à G., à l'encre, de la main de Saint-Aubin : *Aug. S^t Aubin del.*

667. *VIGNETTE-FRONTISPICE.* — On voit au ciel la Renommée, tournée à G., soufflant dans une trompette qu'elle tient de la main droite, et en ayant une seconde dans la gauche. Au-dessous d'elle, trois amours, des couronnes aux mains. Plus B., le Temps, volant à D., une faux dans la main droite, un sablier dans la gauche, traînant une draperie dans laquelle sont des volumes que saisissent trois amours. A terre, on voit un globe sur lequel l'Histoire, debout, tournée à G., appuie un livre où elle écrit, tandis qu'à G. une autre femme assise, tournée à D., devant une table qui supporte des balances et des papiers, une loupe à la main, parle sous l'inspiration d'une autre femme qui est debout derrière, un flambeau à la main, la tête couronnée de roses. — T. C. — H. 0^m147, L. 0^m092.

C. N. Cochin Filius delin. (à la pointe). *Aug. de S^t Aubin Sculp.* 1782. (à la pointe).

FRONTISPICE
DE L'HISTOIRE UNIVERSELLE.

1^er ÉTAT. Eau-forte pure. En B., au-dessous du T. C., à la pointe, à G. : *C. N. Cochin Filius delin.;* à D. : *Aug. de S^t Aubin Sculp.* 1782. Sans autres lettres.
2^e — Eau-forte pure. En B., au-dessous du T. C., à la pointe, à G. : *C. N. Cochin Filius Delin.;* à D. : *Aug. de S^t Aubin. Sculp.* 1782. Plus B., au M., à la pointe, en lettres grises : FRONTISPICE | DE L'HISTOIRE UNIVERSELLE.
3^e — Celui qui est décrit.

668. *VIGNETTE.* — Pièce allégorique. L'explication de l'allégorie est donnée par la légende gravée au-dessous :

> *La Justice assise sur le globe auprès de quelques*
> *Lis desséchés qui se raniment tient une Balance; dans*
> *l'un des Bassins est la Corne d'abondance, elle pose*
> *dans l'autre un triangle Rectangle dont les propriétés*
> *connues et assimilées aux trois ordres de l'Etat éta-*
> *blissent le rapport et la conséquence. Il en résulte*
> *aussitôt l'équilibre et l'affluence de toutes les richesses.*

Médaillon circulaire entouré d'un T. circulaire. — H. 0^m076, L. 0^m076. — En B., au M., au-dessous du T. circulaire : *P. D. C. inv. et fec.*

Sur l'épreuve que possède de cette planche le Cabinet des Estampes, on lit au crayon, de la main de Saint-Aubin : *Pour M. Préaudeau de Chemilly.* 1788.

669. *VIGNETTE.* — Dans la campagne, un jeune homme vêtu à la grecque, un genou en terre, de 3/4 à G., une main levée en signe d'admiration, contemple deux femmes, vues de dos, qui sont debout devant lui et qui ont relevé toutes deux leurs robes jusqu'au dessus des reins; elles retournent la tête vers le jeune homme, qu'elles semblent avoir choisi pour juge de leurs charmes. — T. C. Un fil. — H. 0^m109, L. 0^m061.

D^t Delin. (à la pointe). *A. S. A. Sculp.* (à la pointe).

CATALOGUE DE L'ŒUVRE DE A. DE SAINT-AUBIN. 191

670. *VIGNETTE*. — Deux Indous armés, l'un d'un sabre et d'un mousquet, l'autre d'un mousquet et d'un bouclier. A G., une femme portant un enfant. Dans le lointain, à G., un homme monté sur un éléphant. — T. C. — H. 0^m098, L. 0^m125.

(Monogramme entrelacé). *A. S.* (à la pointe).

671. *VIGNETTE*. — Une femme indoue assise de pr. à G. sur un socle de pierre sur lequel on voit une colonne à base ornementée; elle a les deux mains croisées devant elle. Debout, près d'elle, à G., un vieillard à longue barbe. Au fond, à G., deux éléphants, dont l'un est monté par son cornac. — T. C. — H. 0^m098, L. 0^m125.

(Monogramme entrelacé). *A. S.* (à la pointe).

672. *VIGNETTE*. — Un jeune homme couché de D. à G. sur un lit et profondément endormi, une main soutenant sa tête, un bras levé en l'air. Il rêve, et l'objet de son rêve est une femme que l'on voit au haut de la composition, couchée tout de son long, sur un nuage, de G. à D. — T. C. comprenant une tablette inférieure. — H. 0^m092, L. 0^m071.

F. Myris del. (à la pointe). *A. D. S^t Aubin S.* (à la pointe).

Subdivision B.

Mémoires | de Littérature | tirés des Registres | de L'Académie Royale | des Inscriptions | et Belles-Lettres | depuis l'année MDCCLVIII. *jusques et y compris l'année* MDCCLX. *| Tome Trentième | A Paris. | De L'Imprimerie Royale. |* MDCCLXIV.
Réflexions sur quelques monuments Phéniciens et sur les alphabets qui en résultent, par l'abbé Barthélémy.

673. — Sur la même feuille : 9 médailles, droit et revers, et deux revers, plus une inscription phénicienne, en tout 12 numéros.

1. D'un côté, la tête de Démétrius; au revers, la moitié d'une galère. — 2. Inscription phénicienne. — 3. Un revers de médaille représentant une galère. — 4. Un revers de médaille représentant une galère. — 5. D'un côté, la tête d'Antiochus IV; au revers, la moitié d'une galère. — 6. D'un côté, la tête d'Antiochus IV; au revers, la figure de Neptune. — 7. D'un côté, un palmier; au revers, un cheval à mi-corps; au-dessus, une Victoire. — 8. D'un côté, la tête d'Hercule couverte de la peau du lion; au revers, une tête de cheval. — 9. D'un côté, une tête de femme entourée de dauphins; au revers, une tête de cheval. — 10. D'un côté, une tête de femme coiffée d'une draperie; au revers, un lion et un palmier. — 11. D'un côté, un cheval à mi-corps; au-dessus, une Victoire; au revers, un palmier. — 12. D'un côté, la tête de Cérès entourée de dauphins; au revers, un char à quatre chevaux.

Planche à claire-voie. — H. 0^m193, L. 0^m146. — On lit en H. de la planche, à G. : *Mém. de l'Acad. des B. L.*, t. XXX, p. 427; et au-dessous, au M. : Médailles Phéniciennes; à D. : *Pl.* II. En B. de la planche, à G., à la pointe : *Aug. de S^t Aubin del et Sculp.*

1^{er} État. Avant toutes lettres, avant les numéros, avant l'inscription phénicienne qui est en H., entre le n° 1 et le n° 3, avant les inscriptions sur les médailles. Sur l'épreuve que possède de cette gravure le Cabinet des Estampes, on lit en B., au crayon, de la main de Saint-Aubin : *Dessiné et gravé en 1757 pour l'abbé Barthélémy*.

2° — Celui qui est décrit.

192 CATALOGUE DE L'ŒUVRE DE A. DE SAINT-AUBIN.

Mémoires | de Littérature | tirés des Registres | de l'Académie Royale | des Inscriptions | et Belles-Lettres | depuis l'année MDCCLXXIII *jusques et y compris l'année* MDCCLXXV | *et une partie de* MDCCLXXVI. | *Tome quarante-unième.* | *A Paris | de L'Imprimerie Royale.* | MDCCLXXX.
Remarques sur quelques médailles de l'Empereur Antonin frappées en Egypte, par M. l'abbé Barthélemy.

674. — 12 médailles sur la même feuille, par trois sur quatre lignes horizontales, dont un seul droit et dix revers. Le droit est en H., à G. de la première ligne, et représente la tête de l'empereur Antonin couronnée de laurier. Les onze autres revers représentent :

1. La Lune, avec une Écrevisse. — 2. La tête du Soleil, avec le signe du Lion. — 3. La tête de Mercure, avec le signe de la Vierge. — 4. La tête de Vénus, avec le signe de la Balance. — 5. La tête de Mars, avec le signe du Scorpion. — 6. La tête de Jupiter, avec le signe du Sagittaire. — 7. La tête de Saturne, avec le signe du Capricorne. — 8. La même tête, avec le signe du Verseau. — 9. La tête de Jupiter, avec le signe des Poissons. — 10. La tête de Vénus, avec le signe du Taureau. — 11. La tête de Sérapis. Dans un premier cercle intérieur, les sept planètes; dans un second cercle, les douze signes du Zodiaque.

Planche à claire-voie. — H. 0m166, L. 0m137. — On lit en H. de la planche, à D. : *Mem. Acad. des B. L. Tome XLI, Page* 522. *Pl. I;* au-dessous, au M. : Médailles de l'Empereur Antonin, frappées en Egypte. En B. de la planche, à G., à la pointe : *Dessiné et gravé par Aug. de St Aubin;* au M. : du cabinet du roi.

1er État. Avant les mots : *Mem. Acad. des B. L. Tome XLI, Page* 522. Le reste comme à l'état décrit.
2e — Celui qui est décrit.

❦

Recueil | de | Cartes géographiques | plans, vues, et médailles | de | l'ancienne Grèce | relatifs | au Voyage du jeune Anacharsis | précédé | d'une analyse critique des cartes. | Nouvelle Edition. | A Paris. | de l'Imprimerie de Didot jeune. | L'an septième.

Ce Recueil accompagne le : *Voyage du jeune Anacharsis.* 4e *Edition. Didot an VII.* — (Sept volumes in-8°.)

675. — Sur le même feuillet, 11 médailles ou monnaies, droit et revers :

1. Médaillon d'argent de la ville de Tarente. — 2. Médaille de bronze d'Athènes. — 3. Médaillon d'argent de l'ancienne ville de Danclé ou Zanclé. — 4. Médaillon d'argent d'Arcadie. — 5. Médaillon d'argent frappé à Cnide. — 6. Médaillon de bronze frappé à Samos. — 7, 8, 9, 10 et 11. Monnaie d'argent d'Athènes.

Planche à claire-voie. — H. 0m251, L. 0m170. — On lit en H. de la planche, au M. : Médailles grecques *tirées du cabinet national | Pour le Voyage du jeune Anacharsis;* à G., N° 39; en B., à la pointe, au M. : *dessiné et gravé par Aug. St Aubin.*

❦

Histoire | de l'Académie Royale | des Inscriptions | et Belles-lettres | avec | Les Mémoires de Littérature tirés des Registres de cette Académie | depuis l'année MDCCLXVII *jusques et y compris | l'année* MDCCLXIX | *Tome trente-sixième.* | *A Paris.* | *de l'Imprimerie Royale.* | MDCCLXXIV.
Observations sur une cornaline antique du cabinet de Mgr le Duc d'Orléans, par M. l'abbé Belley. (Page 11 du tome XXXVI de l'ouvrage ci-dessus.)

676. — Pierre gravée en creux des deux côtés, d'un très-beau travail et de la grandeur qu'indique dans la figure la ligne ombrée entre les deux faces. Sur une de ces faces paraît la tête du Soleil couronnée de rayons, avec des ailes à la naissance des épaules; l'autre présente une lyre sur laquelle est posée une chouette. — Claire-voie. — H. 0m064, L. 0m856. Sans aucunes lettres.

Sur l'épreuve que possède de cette planche le Cabinet des Estampes, on lit en B., au crayon, de la main de Saint-Aubin : *Pierre gravée du cabinet de M. le duc d'Orléans;* et plus bas, sur une petite bande de papier collée dans le volume : *Pour une dissertation de l'abbé Bellay, alors garde des pierres gravées du duc d'Orléans, en* 1761.

❦

CATALOGUE DE L'ŒUVRE DE A. DE SAINT-AUBIN.

Recueil | d'Antiquités | Egyptiennes, | Etrusques, Grecques, | et Romaines. | A Paris | chez Desaint et Saillant rue S. Jean de Beauvais | vis-à-vis le Collège. | MDCCLII-MDCCLXVII. (Par le Cte de Caylus). — (7 volumes grand in-4°.)

677. **ANTIQUES** (*Tome IIe, page* 138). — Sur la même feuille, en H., n° 1. Une Vénus nue, une jambe en l'air, de face, la tête de pr. à G. Puis au-dessous, à D. et à G., n° 4, deux pendants d'oreilles, celui de G. vu par devant, celui de D. vu par dessous. Plus B., à G., n° 2, un petit Amour ailé tenant à la main une flûte de Pan. A D., n° 3, un aigle enlevant Ganymède. — T. C. — En H., dans l'intérieur de la planche, à D. : *Pl. XLVII.* — H. 0m197, L. 0m139.

1er ÉTAT. Avant les mots : *Pl. XLVII.* Le reste comme à l'état décrit. Sur l'épreuve que possède de cette gravure le Cabinet des Estampes, on lit, en B., à la plume, de la main de Saint-Aubin : *Aug. de St Aubin del. et Sculp.*, et au-dessous : *Pour les Antiquités de M. le Cte de Caylus.*
2e — Celui qui est décrit.

678. **MÉDAILLES ET TESSÈRES** (*Tome III, page* 283). — Sur la même feuille, n° 1. Tête de Néron percée par le milieu. Le revers présente des lettres dont on ne peut pénétrer le sens. — N° 2. Masque comique. — N° 3. Homme à cheval. Au revers un signe de convention. — Nos 4 et 5. Deux tessères, dont l'un est en forme de fruit coupé par le milieu, et l'autre est une tablette avec un V dessus. — N° 6. Tessère représentant une tête sur le droit et une sur le revers. — N° 7. Tessère représentant également deux têtes. — Claire-voie. — En H. de la planche, à D. : *Pl. LXXVII.* — H. 0m190, L. 0m126.

679. **VIGNETTE** *en tête du tome Ve.* — Une pyramide. En B., à G., des palmiers et de petits personnages. — T. C. — En H., au-dessus du T. C., à G. : *Tome V.* — H. 0m190, L. 0m134.

RUDERIBUS PRETIOSA SUIS.

1er ÉTAT. Avant les mots : *Tome V*, en H., au-dessus du T. C., à G. Le reste comme à l'état décrit.
2e — Celui qui est décrit.

Sur l'épreuve que possède de cette planche le Cabinet des Estampes on lit, en B., à la plume, de la main de Saint-Aubin : *Aug. de St Aubin inv. et Sculp.* 1759. — *Cette allusion générale et particulière m'a paru convenir dans tous les sens aux monumens en général et à l'étude de l'antiquité.* — *J'ai fait ce morceau pour M. le Cte de Caylus.*

※

Voyage pittoresque | de la | Grèce. | A Paris. | MDCCLXXXII. | Beaublé scripsit. | Par Mr de Choiseuil-Gouffier. — (Deux volumes in-folio.) — Il a été fait de cet ouvrage un autre tirage en 1842, sous un autre titre.

680. (*LA MORT D'HECTOR*) *en tête du discours préliminaire.* — « ... Un des bas-reliefs dont est décorée la partie supérieure d'une porte à Éphèse. Dans celui du milieu, représenté ici, on voit, à G., Hector traîné au char d'Achille, que les chrétiens du pays prennent pour un martyr, ce qui leur fait appeler ces ruines : *La porte de la persécution.* — Claire-voie. — H. 0m057, L. 0m182. — En B., au M., au-dessous du bas-relief :

SUR UNE PORTE A ÉPHÈSE, VOYEZ PAGE 197.

681. **CUL-DE-LAMPE** *à la fin du Ier volume, page* 204. — Deux médailles à côté l'une de l'autre. Elles sont entourées d'une bordure et fixées toutes deux en H., par un anneau, à des clous plantés dans

194 CATALOGUE DE L'ŒUVRE DE A. DE SAINT-AUBIN.

un encadrement rectangulaire figurant une grande pierre plate. Elles sont entourées en H. par une guirlande de chêne, et en B. et sur les côtés par deux grandes guirlandes de pampres et de raisins. — Encadrement. — H. 0^m136, L. 0^m185.

Aug. de S^t Aubin delin (à la pointe). *C. N. Varin sculp.* 1782. (à la pointe).

La Légende de la 1^{re} médaille désigne L'union des villes de Smyrne et d'Ephèse. Les figures représentent les divinités Tutélaires de ces deux Villes.

La 2^{me} médaille frappée pour les Ephésiens présente à son revers L'Empereur sacrifiant sur un trépied devant le temple de Diane.

1^{er} ÉTAT. Eau-forte pure. En B., au-dessous de l'encadrement, à D., à la pointe : *C. N. Varin sculp.* 1782. Sans autres lettres.
2^e — Celui qui est décrit.

682. *VIGNETTE en tête du chapitre XIII^e, page 1^{re} du II^e volume.* — Buste d'Alexandre, entouré de trois médailles de chaque côté. « ...La vignette placée au commencement de ce chapitre offre le buste de ce héros placé dans le Muséum de Paris. A G., une médaille d'Alexandre portant sur son revers un cavalier ; au-dessous, une petite médaille d'Alexandre, et au-dessous, une autre médaille dont le revers porte le nom de Lysimaque. A D., trois autres médailles dont celle du haut porte sur son revers une victoire. — Encadrement rectangulaire avec une tablette inférieure au milieu de laquelle est un petit entablement sur lequel est posé le buste d'Alexandre formant le centre de la composition. — En H., au-dessus de l'encadrement, au M. : *Voyez page* 39. — H. 0^m104, L. 0^m197.

Aug. S^t Aubin fecit (à la pointe).
1806 (à la pointe).

1^{er} ÉTAT. Eau-forte pure. Avant les travaux de burin sur le fond de l'encadrement et sur la tablette. Avant toutes lettres.
2^e — Épreuve terminée. Avant le millésime 1806. — Le reste comme à l'état décrit.
3^e — Celui qui est décrit.

683. *MÉDAILLES. Tome III, page* 433. — En H. de la planche, un bas-relief de Sigée, dessiné et gravé par J. B. Tilliard, et au-dessous, dans l'intérieur, différents fragments de monuments antiques. On voit à D., rangées les unes au-dessous des autres, et en B. de la planche, sur une ligne horizontale, douze médailles, droit et revers, dessinées et gravées par Saint-Aubin. T. C. — En B., dans l'intérieur du dessin, au M. : *S^t Aubin del. et sculp.* En H. de la planche, au-dessus du T. C., à G. : *Tome II. Pl.* 38. — H. 0^m341, L. 0^m223.

J. D. Barbié Du Bocage composuit 1807 et 1822.

ANTIQUITÉS D'ILIUM RECENS ET DE SES ENVIRONS.

⚜

Silène | précepteur des Amours. | Camée antique inédit | du Cabinet du Roi de France. | Décrit par M. Dumersan, | Employé au Cabinet des Antiques, Médailles et Pierres | gravées de la Bibliothèque du Roi. | Avec une jolie gravure en taille-douce par feu | S^t Aubin. | Prix 1 fr. 50 c. | *Paris | chez M. Journé rue Neuve des Petits Champs n°* 12. | *Imprimerie de Hocquet.* | 1824. — (Un volume in-8°.)

684. *CAMÉE.* — Vénus assise sur un rocher et appuyée sur son coude. Elle élève pour voiler ses charmes, une draperie que cherche à écarter un petit amour assis sur ses genoux. Deux autres petits amours sont assis devant elle ; l'un est aux pieds de sa mère, il tend les bras à son frère qui est sur un rocher élevé, et il semble lui demander des cymbales qu'il tient de la main gauche. Silène, s'appuie sur un arbre et regarde la scène. Les personnages sont sur un tertre au bas duquel on voit des cymbales, une flûte de Pan et une méduse, sorte de poisson. — En B., au-dessous du camée, au M., à la pointe : *A. S^t Aubin ex Antiq^d del et sculp.* — H. 0^m051, L. 0^m060.

Le dessin original de Saint-Aubin d'après lequel il a gravé cette planche se trouve au Cabinet des Estampes.

1^{er} ÉTAT. Eau-forte pure. En B., au-dessous du camée, au M., à la pointe : *A. S. A.* Sans autres lettres.
2^e — Celui qui est décrit.

⚜

CATALOGUE DE L'ŒUVRE DE A. DE SAINT-AUBIN. 195

Histoire | de l'Académie Royale | des Inscriptions et Belles-Lettres | avec | Les Mémoires de Littérature tirés des Registres de cette Académie | depuis l'année MDCCLXXIII. | *Tome quarantième.* | *A Paris | de L'Imprimerie Royale* | MDCCLXXX.

Eclaircissemens sur quelques médailles de Lacédémone, d'Héraclée, et de Mallus, en réponse au Mémoire de M. l'abbé Leblond. (Par Dutens.)

685. — Cinq médailles disposées sur la même planche, face et revers, deux en H., deux au M., la cinquième en B.

1. D'un côté, la tête de Minerve, de pr. à D.; au revers, Hercule assis. — 2. D'un côté, une tête de roi, de pr. à G., ceinte d'un diadème; au revers, Pallas debout. — 3. D'un côté, la tête de Minerve; au revers, Hercule assis. — 4. D'un côté, un archer persan; au revers, Hercule terrassant un monstre. — 5. Des deux côtés, un archer persan.

Claire-voie. — H. 0m105, L. 0m145. — En H., à D. : *Hist. de l'Acad. des B. L. Tome XL. Page 94.*

1er ÉTAT. Avant toutes lettres.
2e — Celui qui est décrit.

⸙

Annales | de la société | des soi-disans Jésuites | ou | Recueil historique | Chronologique | de tous les actes, édits, dénonciations, avis doctrinaux. | Requêtes, ordonnances, mandemens, Instructions, pastorales. | Décrets, censures, bulles, brefs, édits, arrêts, sentences, | jugements émanés des Tribunaux ecclésiastiques et séculiers, | contre la doctrine, l'enseignement, les entreprises, et les forfaits | des soi-disans Jésuites depuis 1552, | *époque de leur naissance en France, jusqu'en* 1763. | « *Surdi audite et cœci intuemini ad vivendum.* | *Isaiæ*, 42, v. 18. | *A Paris* | MDCCLXIV.—(Suivant Barbier, l'abbé Ant. Gazaignes aurait publié cet ouvrage sous le nom d'Emmanuel Robert de Philibert.) — (3 volumes in-4°)

686. (*MÉDAILLES DE CHARLES X, ROI DE LA LIGUE*), page 151, IIe volume. — Dans un encadrement formé d'un T. C. et d'un fil., deux médailles de Charles X, droit et revers. Elles sont disposées l'une au-dessous de l'autre. Au-dessus de ces médailles on lit, en H., dans l'intérieur de l'encadrement : *Coins pour frapper médaille ou monnoye | au nom du Cardinal-Bourbon, Roi de la Ligue | trouvés en la maison des Jésuites, rue St Antoine.* — Au-dessous des médailles, toujours dans l'intérieur de l'encadrement : *Procès verbal du dépôt fait au greffe du Parlement de Paris, des médaille* (sic) *| et coins trouvés dans la maison professe des soy-disans Jésuites, rue St Antoine. | L'an mil sept cent soixante trois, le vendredi cinq août, sept heures du matin, nous Barthelemy Gabriel Rolland, Conseiller du Roi en sa Cour de Parlement, Président en sa première Chambre des Députés du Palais, et Pierre Philippe Roussel, conseiller du Roi en sa cour de Parlement | commissaires en cette partie, nommés par les arrests du six août mil sept cent soixante-deux | nous nous sommes rendus au Greffe des Dépôts Civils de la Cour, où étant est comparu Me Jacques | Sainfray, Substitut du Procureur Général du Roi, lequel nous a dit que par arrest du 22 | juillet dernier il a été ordonné que les deux carrés ou coins pour frapper médaille ou mon | noye au nom du Cardinal de Bourbon, trouvés dans la maison des cy devant soy-disans Jé | suites Rue St Antoine, seroient apportés sans délai au Greffe de la Cour par l'huissier Seguin pour | en être dressé Procès verbal par nous en présence d'un substitut du Procureur Général du Roi. | qu'en exécution dudit arrest ledit huissier Seguin a apporté lesdits coins et en outre a cru entrer dans l'esprit de l'arrest en retirant une médaillé une médaille qu'il a pareillement déposée au Greffe... sur quoi nous conseillers et commissaires susdits avons donné Acte de tout ce que dessus; | et en conséquence du consentement du dit Me Sainfray, ordonnons que ladite médaille demeurera | déposée au Greffe des dépôts de la Cour et que du contenu à notre présent Procès verbal il | sera référé à la Cour, toutes les chambres assemblées. | Signé Sainfray, Rolland, Roussel de la Tour.* — Au-dessus du fil., à G. : *Tome II* (5); à D. : *pag.* 151. — H. 0m204, L. 0m145.

1er ÉTAT. Les médailles seules avant leurs légendes. — Claire-voie. Sans aucunes lettres.
2e — Celui qui est décrit. Sur l'épreuve que possède de cette planche le Cabinet des Estampes on lit, en B., au-dessous du fil., au M., à l'encre, de la main de Saint-Aubin : *Aug. de St Aubin del. et Sculp.* 1764.

⸙

Dissertation | sur les attributs | de Vénus | qui a obtenu l'Accessit au jugement de l'Académie Royale | des Inscriptions et Belles-Lettres à la séance publique du | mois de Novembre 1775. | *Par M. L'Abbé de La Chau, Bibliothécaire, secrétaire | Interprète et Garde du Cabinet des Pierres gravées*

196 CATALOGUE DE L'ŒUVRE DE A. DE SAINT-AUBIN.

de | S. A. S. Mgr le Duc d'Orléans. | A Paris. | de l'Imprimerie de Prault. | Imprimeur du Roi quai de Gêvres. | et se trouve chez Pissot Libraire rue du Hurepoix | MDCCLXXVI. — (Un volume petit in-4º.)

687. *VÉNUS ANADYOMÈNE en regard du titre.* — Elle est de 3/4 à D., la tête retournée de 3/4 à G. Toute nue, debout, dans la mer qui la baigne jusqu'aux cuisses; elle tord ses cheveux des deux mains. T. C. — H. 0m175, L. 0m131.

VENUS ANADYOMÈNE.

Gravé en 1776, d'après le Tableau original du Titien, de la Collection du Palais-Royal, par Aug. de St Aubin Graveur du Roi, Dessinateur et Graveur de S. A. S. Mgr. le Duc d'Orléans.

1er ÉTAT. — Eau-forte pure. En B., au-dessous du T. C. à la pointe, à G. : *Titien pinx.;* à D. : *Aug. de St Aubin sculp.*, et au-dessous, au M., à la pointe, en petites majuscules blanches : VENUS ANADYOMÈNE. Sans autres lettres.
2e — Épreuve terminée. En B., au-dessous du T. C., à la pointe, à G. : *Titien pinx.;* à D. : *Aug de St Aubin sculp.* 1776, et au-dessous, au M., le titre en capitales droites gravées. Sans autres lettres.
3e — En B., au-dessous du T. C. à la pointe, à G. : *Titien pinx.;* à D. : *Aug. de St Aubin sculp.* 1776. Le reste comme à l'état décrit.
4e — Celui qui est décrit. Les inscriptions relatives aux artistes, en B., à G. et à D., ont été effacées.
5e — Avec une petite coquille qui surnage à D. sur les flots. Le T. C. est remplacé par un encadrement et les mots : VENUS ANADYOMÈNE se trouvent inscrits sur la bordure inférieure de cet encadrement. En B., au-dessous de l'encadrement : *Gravé d'après le tableau original du Titien, connu dans la collection du Palais Royal sous le titre de : Vénus à la coquille,* | *par Aug. de St Aubin Graveur du Roi, dessinateur et Graveur de son Altesse Sérénissime Monseigneur le Duc d'Orléans.*
6e — En B., au-dessous des mots : *Gravé d'après....,* etc., on lit l'adresse : *Se trouve à Paris chés l'auteur, rue des Mathurins au petit hôtel de Clugny.* Le reste comme au 5e état.

Catalogue hebdomadaire, 4 mai 1776, nº 18, art. 12. — VÉNUS ANADYOMÈNE, gravée par M. de St-Aubin, graveur du Roi, d'après le tableau original du Titien connu dans la collection du Palais-Royal sous le titre de *Vénus à la Coquille.* 2 l. 8. Paris, chez l'auteur, rue des Mathurins, au petit Hôtel de Clugny.

688. *FLEURON SUR LE TITRE.* — Une petite Vénus, de 3/4 à G., la tête de face, une main cachant son sein. A ses pieds, un petit amour à cheval sur un dauphin. — Médaillon ovale, encastré dans un encadrement rectangulaire dont le fond est décoré de losanges. — H. 0m064, L. 0m091.

A. D. S. A. *f.* (à la pointe).

1er ÉTAT. En H., au-dessus de l'encadrement, au M., à la pointe : *Fleuron de la dissertation sur Vénus Anadyomène.* Le reste comme au 2e état. Cette planche du 1er état est tirée sur la même feuille que la VÉNUS CALLIPYGE. (Voir ci-dessous, nº 690 du présent Catalogue.)
2e — En H., au-dessus de l'encadrement, au M, à la pointe : *Fleuron du titre de la dissertation;* en B., au-dessous de l'encadrement, à la pointe, à G. : *a. d. s. a. fecit.* Plus B., au M., au burin : VENUS DITE DE MEDICIS.
3e — Celui qui est décrit C'est celui que l'on trouve dans le volume Les inscriptions des états antérieurs ont été effacées.

689. *VIGNETTE EN TÊTE de la dissertation, page 1.* — Une médaille représentant une femme drapée dans une robe, un sceptre dans une main, une boule dans l'autre. Elle a un diadème sur la tête. A ses pieds, deux tritons agenouillés, l'un à D., l'autre à G.; celui de D. tient à la main une conque marine. On lit en exergue sur le champ de la médaille : VENUS. — Médaillon circulaire encastré dans un encadrement rectangulaire. — H. 0m063, L. 0m123.

A. S. A. *f.* (à la pointe).

Outre ces vignettes et le cul-de-lampe qui termine le volume et que nous décrivons ci-dessous, on trouve dans le corps de l'ouvrage plusieurs reproduction de médailles qui ne nous paraissent pas devoir être attribuées à Saint-Aubin. Dans le doute où nous sommes, et ces médailles n'étant pas signées, nous nous bornons à une pure mention de ces planches, sans entrer sur elles dans aucun détail.

Page 7. Petite planche de deux médailles, représentant Vénus Philommèdès. — Page 9. Médaille de Corinthe. — Page 25.

CATALOGUE DE L'ŒUVRE DE A. DE SAINT-AUBIN. 197

Planche de deux médailles, représentant des symboles du culte de Vénus. — Page 34. Médaille de César. — Page 35. Médaille d'Ilion. — Page 47. Huit médailles disposées sur trois rangs et représentant Vénus Victrix. La première est de César..., etc. En H. de la planche, à G., à la pointe : *p. 47*. En B., à D., à la pointe : *Oisel, Tab. XLIX*. — Page 48. Vénus désarmant l'Amour. Reproduction d'une pierre gravée. — Page 52. Médaille. — Page 71. Médaille de Cnide Vénus. Page 77. Médaille représentant le Temple de Vénus Erycine. — Page 87. Médaille représentant Vénus accroupie arrangeant ses cheveux de la main droite. — Page 88. Vénus à sa toilette. Reproduction de pierre gravée.

690. *CUL-DE-LAMPE à la fin du volume, page* 91. — Vénus, de pr. à G., se regardant par derrière la chute des reins. — Médaillon ovale, entouré en B. de guirlandes de roses et de myrtes en sautoir. En H., une couronne de roses au-dessus de la bordure du médaillon, et une guirlande de laurier des deux côtés. Le tout encastré dans un encadrement rectangulaire simulant la pierre. — H. 0m087, L. 0m101.

A. d. S. A. fecit (à la pointe).

1er ÉTAT. En H., au-dessus de l'encadrement, au M., à la pointe : *Cul de Lampe de la Dissertation*. En B., au-dessous du nom du graveur, au M. : VÉNUS CALLIPYGE.
2e — Celui qui est décrit. C'est celui qu'on trouve dans le volume. Les inscriptions du 1er état ont été effacées.

※

Description | des Principales | Pierres gravées | du cabinet | de S. A. S. Monseigneur le Duc | d'Orléans. | Premier Prince du sang. | A Paris. | Chez M. l'abbé de La Chau au Palais Royal. | M. l'abbé Le Blond au Collège Mazarin. | Et chez Pissot Libraire quai des Augustins. | MDCCLXXX. | Avec Approbation et Privilège du Roi. 1780-1784. — (Deux volumes in-4°.)

(*) *FRONTISPICE en tête du Ier volume.* — Portrait allégorique de Mgr le duc d'Orléans. Voir ci-dessus la description de cette planche, à la section des portraits, n° 202 du présent catalogue.

691. *FLEURON sur le titre. Le même pour les deux volumes.* — Deux femmes ailées entourant une boule sur laquelle sont les armes de la famille d'Orléans, et surmontée d'une couronne. Toutes deux soufflent dans des trompettes. L'une d'elles dirige le pavillon en l'air, l'autre vers la terre. La composition repose sur un nuage, au-dessous duquel on lit en B., au M., à la pointe : *Aug. de St Aubin, inven. et Sculp.* — H. 0m075, L. 0m115.

692. *VIGNETTE en tête de la page* 1, *vol. I.* — Une femme assise, s'appuyant sur une table, éclairée par une lampe au bas de laquelle est un coq, tient d'une main une pierre gravée et de l'autre se dispose à écrire. Elle tourne ses regards sur plusieurs petits enfants, dont les uns s'occupent à visiter les tiroirs d'un cabinet orné de l'écusson de M. le duc d'Orléans; un autre tient un livre d'estampes ouvert; quelques-uns examinent des pierres gravées que d'autres présentent à trois femmes groupées autour de la table, et qui désignent la Peinture, la Sculpture et l'Architecture. — Encadrement. — H. 0m085, L. 0m130.

C. N. Cochin del. 1779. *Aug. de St Aubin sculp.*

1er ÉTAT. Eau-forte pure. En B., au-dessous de l'encadrement, à la pointe, à G. : *C. N. Cochin delin;* à D. : *Aug. de St Aubin, sculpt.*, sans autres lettres.
2e — Épreuve terminée. Double T. C. au lieu de l'encadrement. Mêmes lettres qu'au 1er état. — H. 0m080, L. 0m125.
3e — Celui qui est décrit.

CULS-DE-LAMPE (tome Ier).

693. *Page* 6. — Médaillon de Syracuse entre deux branches de persea, au-dessus de deux fragments d'architecture, le tout sur des nuages. — Claire-voie. — En B., au-dessous, au M., à la pointe : *Aug. de St Aubin, inv. et sculp.* — H. 0m142, L. 0m115.

694. *Page* 12. — Médaille où l'on voit Harpocrate nu et accroupi sur une fleur de lotus. Cette médaille, placée dans un cercle zodiacal, est supportée par des branches de lotus. Le tout sur un nuage qui cache le soleil et ne laisse voir que quelques rayons. — Claire-voie. — En B., au-dessous, au M. du nuage, à la pointe : *A. de St Aubin, inve.* — H. 0m175, L. 0m123.

1er État. Eau-forte pure.
2e — Avant quelques travaux, notamment sur l'ognon et les racines du lotus.
3e — Celui qui est décrit.

695. *Page* 24. — Médaille suspendue à un ruban et représentant Jupiter Dodonéen. Plus B., suspendue à des branches de chêne, une médaille d'Halicarnasse. — Claire-voie. — En B., au M., à la pointe : *Aug. de St Aubin | inven. et sculp.* — H. 0m150, L. 0m110.

1er État. Avant de nombreux travaux, notamment sur les branches de chêne, et avant les ombres portées de ces branches.
2e — Celui qui est décrit.

696. *Page* 30. — Ruines du temple de Jupiter Ammon. Fontaine et palmier aux branches duquel sont suspendues quelques médailles. — Claire-voie. — En B., au M., à la pointe : *aug. de St Aubin, inven. et Sculp.* — H. 0m140, L. 0m108.

697. *Page* 38. — Médaille adossée à un rocher d'où sortent des serpents, et représentant Minerve combattant un Titan. — Claire-voie. — En B., à G., à la pointe : *aug. de St Aubin, inven. et sculp.* — H. 0m080, L. 0m105.

698. *Page* 42. — Un cygne effrayé au milieu des roseaux et près d'un ruisseau. — Claire-voie. — En B., au M., à la pointe : *Aug. de St Aubin, inven. et sculp.* — H. 0m067, L. 0m110.

699. *Page* 44. — L'œuf fruit des amours de Jupiter et de Léda est posé sur une étoffe placée sur le caducée de Mercure, au milieu de quelques fleurs. Le caducée représente le service que ce dieu rendit à Jupiter en cette circonstance. — Claire-voie. — En B., à la pointe : *aug. de St Aubin, inven. et sculp.* — H. 0m050, L. 0m115.

1er État. Eau-forte pure.
2e — Celui qui est décrit.

700. *Page* 48. — Un vase, une coupe, des javelots de chasseur, attributs de Ganymède, sont unis par une guirlande de fleurs à laquelle est attachée une médaille de l'empereur Geta, frappée dans la ville de Dardanus, et qui a pour type l'enlèvement du beau Phrygien. — Claire-voie. — En B., au M., à la pointe : *aug. de St Aubin, inven. et sculp.* — H. 0m080, L. 0m105.

701. *Page* 52. — Deux médailles des *Anianes*, peuple d'Acarnanie. — H. 0m040, L. 0m103.

702. *Page* 60. — Un méduscion et trois médailles représentant Minerve avec le casque, l'olivier, la lance et l'écharpe de la déesse. — Claire-voie. — En B., au M., à la pointe : *Aug. de St Aubin, inv. et sculp.* — H. 0m150, L. 0m110.

703. *Page* 68. — Sur un autel élevé au milieu d'un champ en l'honneur de Cérès, on aperçoit une faucille et des torches, mêlées parmi des épis et des pavots, attributs de la déesse des moissons. A un cordon qui règne autour de l'autel sont suspendues quelques médailles au type de Cérès. — Claire-voie. — En B., au M., à la pointe : *aug. de St Aubin, inv. et sculp.* — H. 0m153, L. 0m120.

704. *Page* 72. — Médaillon au type de Proserpine. Il est placé au milieu de quelques instruments d'agriculture, sur un terrain excavé et qui indique les gouffres souterrains, séjour de Pluton. — Claire-voie. — En B., au M., à la pointe : *Aug. de St Aubin, inv. et sculp.* — H. 0m121, L. 0m110.

1er État. Eau-forte pure.
2e — Celui qui est décrit.

705. *Page* 76. — Diane sonnant du cor, et accompagnée de son chien. Cette pierre a la forme d'un croissant. Au croissant est suspendue une médaille de la ville de Milet; la déesse de la chasse y est représentée nue, d'une main portant un cerf, et de l'autre tenant un arc. — Claire-voie. — En B., au M., à la pointe : *Aug. de St Aubin, del. et sculp.* — H. 0m128, 0m099.

1er État. Eau-forte pure.
2e — Celui qui est décrit.

706. *Page* 80. — Un croissant, attribut de Diane, renferme plusieurs médailles sur lesquelles la tête de la déesse est représentée. — Claire-voie. — En B., à la pointe : *Aug. de St Aubin, inv. et sculp.* — H. 0m089, L. 0m115.

CATALOGUE DE L'ŒUVRE DE A. DE SAINT-AUBIN.

707. *Page* 84. — Bas-relief et monnaie représentant le dieu Mois. Auprès de la médaille on aperçoit le *Corno* ou bonnet phrygien; le tout est sur des nuages. — Claire-voie. — En B., au M., à la pointe : *Aug. de S^t aubin, inv. et sculp.* — H. 0^m066, L. 0^m105.

708. *Page* 94. — Mercure représenté de différentes manières sur cinq médailles. Le coq, attribut du dieu, couronne ce groupe de médailles. — Claire-voie. — En B., à la pointe : *Aug. de S^t Aubin, inv. et sc.* — H. 0^m098, L. 0^m115.

709. *Page* 98. — Le Commerce, ainsi que tous les arts utiles et agréables dont les hommes se sont crus redevables à Mercure, indiqués par un groupe de différents instruments et diverses productions, qui environnent un cippe sur lequel est posé le buste de ce dieu. — Claire-voie. — En B., à la pointe : *Aug. de S^t Aubin, inv. et sculp.* — H. 0^m130, L. 0^m105.

710. *Page* 104. — Des papillons voltigent autour d'une baguette entrelacée de serpents et surmontée du pétase de Mercure. Le tout sur des nuages.—Claire-voie. — En B., au M., à la pointe: *Aug. de S^t Aubin, inv. et Sculp.* — H. 0^m080, L. 0^m115.

1^{er} ÉTAT. Eau-forte pure.
2^e — Celui qui est décrit.

711. *Page* 114. — Deux branches en sautoir, l'une de chêne et l'autre de rosier, supportent un casque et une corbeille où l'on voit un peloton de laine, des fuseaux et une aiguille. — Claire-voie. — En B., à la pointe : *Aug. de S^t Aubin, inv. et Sculp.* — H. 0^m040, L. 0^m112.

712. *Page* 118. — Un gouvernail, un trident, des productions marines. — H. 0^m023, L 0^m104.

713. *Page* 126. — Un joug auquel sont suspendues trois médailles au type du Taureau androcéphale; diverses productions d'agriculture servent d'ornement. — Claire-voie. — En B., au M., à la pointe : *aug. de S^t Aubin, inv. et sculp.* — H. 0^m070, L. 0^m115.

714. *Page* 130. — Figures de fleuves, représentées sur des médailles suspendues à une touffe de roseaux, au pied de laquelle on voit des avirons et des urnes d'où il sort de l'eau. — Claire-voie. — En B., au M., à la pointe : *Aug. de S^t Aubin, inv. et sculp.* — H. 0^m115, L. 0^m110.

1^{er} ÉTAT. Tirage hors texte. Ici le fond des médailles est ombré, disposition qui a disparu dans le tirage avec texte.
2^e — Celui qui est décrit.

715. *Page* 134. — Deux médailles représentant l'union de Mercure avec Vénus, et celle du même dieu avec Minerve. Le cul-de-lampe est orné de différents attributs qui conviennent aux divinités qui y sont représentées. Le tout sur des nuages. — Claire-voie. — En B., au M., à la pointe : *aug. de S^t Aubin, inven. et sculp.* — H. 0^m123, L. 0^m115.

1^{er} ÉTAT. Avant de nombreux travaux, notamment dans le ciel, les nuages, etc.
2^e — Celui qui est décrit.

716. *Page* 140. — Vénus de Cnide, médaillon suspendu à un clou, par un nœud de ruban, au-dessus d'une table portant la toilette de Pryné, et entre les deux sirènes qui soutiennent cette table, un médaillon de Cnide au type de Vénus et d'Esculape. — Claire-voie. — En B., au M., à la pointe : *Aug. de S^t Aubin inv. et Sculp.* — H. 0^m153, L. 0^m105.

1^{er} ÉTAT. Eau-forte pure.
2^e — Celui qui est décrit.

717. *Page* 144. — Médaille au type de Vénus Victrix, couronnée par l'Amour et environnée d'attributs de Vénus. — Claire-voie. — En B., à la pointe : *Aug. de S^t Aubin, inv. et sculp.* — H. 0^m120, L. 0^m115.

718. *Page* 148. — Médaille d'Aphrodisias. Vénus y est représentée élevant une jambe au bas de laquelle elle porte la main : l'Amour, ayant un genou posé en terre au devant de sa mère, paraît la soutenir. Des colombes se caressent. — Claire-voie. — En B., au M., à la pointe : *aug. de S^t Aubin, inv. et sculp.* — H. 0^m123, L. 0^m105.

1^{er} ÉTAT. Eau-forte pure.
2^e — Celui qui est décrit.

719. *Page* 150. — L'armure de Mars et la ceinture de Vénus couvertes d'un filet auquel est suspendue

une médaille au type de Vénus et Mars. — En B., au M., à la pointe : *de St Aubin, inven. et sculp.* — H. 0m075, L. 0m108.

1er ÉTAT. Eau-forte pure.
2e — Celui qui est décrit.

720. *Page* 154. — Les attributs des dieux sont déposés aux pieds de l'Amour. Placé au-dessus du globe de l'univers, d'une main il tient son flambeau, il étend l'autre avec fierté pour marquer son empire sur la nature entière. La médaille suspendue au-dessous est d'Alexandre le Grand ; elle a pour type l'Amour monté sur un lion. — Claire-voie. — En B., au M., à la pointe : *Aug. de St Aubin, inven. et sculp.* — H. 0m135, L. 0m118.

721. *Page* 156. — L'Amour se faisant un arc de la massue d'Hercule, d'après Bouchardon. — Claire-voie. — En B., au M., à la pointe : *Aug. de St Aubin, del. et sculp.* — H. 0m085, L. 0m100.

722. *Page* 166. — Le carquois et l'arc de l'Amour entourés d'une guirlande formée de myrte et de roses, et posés sur des nuages ; un papillon, symbole de Psyché, posé sur le carquois d'où sort une flèche faisant allusion à celle dont Psyché essaya la pointe ; on aperçoit aussi la lampe dont elle fit usage. — Claire-voie. — En B., au M., à la pointe : *Aug. de St Aubin, inv. et sculp.* — H. 0m072, L. 0m114.

1er ÉTAT. Avant de nombreux travaux, notamment dans les nuages, le carquois et les flèches.
2e — Celui qui est décrit.

723. *Page* 170. — Cénotaphe du comte de Caylus, surmonté de son buste. Entre les supports du cénotaphe, une médaille de Sycione. — Claire-voie. — En B., à la pointe : *aug. de St Aubin, del. et sculp.* — H. 0m125, L. 0m086.

724. *Page* 178. — Mars victorieux, représenté sur une médaille ornée d'une branche de laurier et d'une autre de chêne ; elle est placée au milieu des armes du dieu de la guerre. — Claire-voie. — En B., au M., à la pointe : *aug. de St aubin, inven. et Sculp.* — H. 0m090, L. 0m115.

725. *Page* 180. — Trophée formé de boucliers et d'armes de différentes espèces. — Claire-voie. — En B., à la pointe : *Aug. de St Aubin, inven. et sculp.* — H. 0m125, L. 0m090.

1er ÉTAT. Eau-forte pure.
2e — Celui qui est décrit.

726. *Page* 190. — Trois médailles sur lesquelles on voit différentes représentations de la Victoire, soutenues par deux branches en sautoir, l'une de palmier et l'autre de laurier, toutes deux unies par des couronnes. — Claire-voie. — En B., au M., à la pointe : *aug. de St Aubin, inv. et sculp.* — H. 0m072, L. 0m110.

1er ÉTAT. Eau-forte pure.
2e — Celui qui est décrit.

727. *Page* 194. — Médaille au type de l'Aurore sur un panneau quadrilatère posé au-dessus de deux branches de laurier liées d'un ruban. — Claire-voie. — en B., au M., à la pointe : *aug. de St Aubin fecit.* — H. 0m042, L. 0m095.

728. *Page* 200. — Médaille au type d'Apollon conservateur, au-dessus de deux branches de laurier. — H. 0m037, L. 0m100.

729. *Page* 204. — Des plantes de lis rouges qu'on croit avoir été l'hyacinthe des anciens ; des filets, des javelots et des disques faisant allusion à la passion d'Hyacinthe pour la chasse et sa fin malheureuse. — Claire-voie. — En B., au M., à la pointe : *aug. de St aubin fecit.* — H. 0m053, L. 0m104.

730. *Page* 208. — A la lyre d'Apollon, environnée de laurier, est attachée une médaille représentant les apprêts du supplice de Marsyas. Auprès de la lyre on voit des rouleaux de musique, la double flûte de Marsyas et le couteau instrument de son supplice. La source qui coule au-dessous a trait à la métamorphose du satyre en un fleuve de son nom. — Claire-voie. — En B., au M., à la pointe : *aug. de St Aubin inv. et Sculp.* — H. 0m110, L. 0m096.

731. *Page* 212. — Une corne d'abondance et des ailes supportent une médaille au type du soleil sur son quadrige. — Claire-voie. — En B., au M., à la pointe : *Aug. de St Aubin, inven. et Sculp.* — H. 0m099, L. 0m115.

1er ÉTAT. Eau-forte pure.
2e — Celui qui est décrit.

CATALOGUE DE L'ŒUVRE DE A. DE SAINT-AUBIN.

732. *Page* 216. — Deux médailles de la famille *Pomponnia*, ayant pour type une Muse avec une lyre, sont placées au-dessus d'un bas-relief qui représente les Grâces dansant au son de la lyre de Terpsichore, en présence de Vénus et de l'Amour. — Claire-voie. — En B., au M., à la pointe : *aug. de St aubin, inven. et sculp.* — H. 0m110, L. 0m110.

733. *Page* 236. — Vingt-cinq masques de différents genres, choisis parmi ceux qui sont gravés dans Ficoroni et dans Berger. — Claire-voie. — En B., au M., à la pointe : *Aug. de St Aubin, inven. et sculp.* — H. 0m125, L. 0m114.

734. *Page* 242. — La tête de Bacchus sur une cornaline, suspendue à un cep de vigne et accompagnée d'attributs qui conviennent à Bacchus. — Claire-voie. — En B., au M., à la pointe : *Aug. de St Aubin, inven. et sculp.* — H. 0m110, L. 0m105.

735. *Page* 246. — Autel de Bacchus, sur lequel le feu sacré consume les restes d'une victime. Cet autel est environné de différents vases de sacrifices. — Claire-voie. — En B., au M., à la pointe : *aug. de St aubin inven. et sculp.* — H. 0m078, L. 0m111.

1er ÉTAT. Eau-forte assez avancée.
2e — Celui qui est décrit.

736. *Page* 254. — Médaille d'argent au type de Silène monté sur son âne, avec divers attributs de Bacchus. — Claire-voie. — En B., au M., à la pointe : *aug. de St aubin, inv. et sculp.* — H. 0m050, L. 0m105.

737. *Page* 262. — Au devant du terme du dieu Pan, on voit un autel sur lequel le feu sacré est allumé ; à quelque distance, un satyre semble s'entretenir avec une nymphe et l'inviter à offrir un sacrifice au dieu Pan; au pied du terme on aperçoit un vase et une corbeille qui contient des fruits. — Claire-voie. — En B., au M., à la pointe : *Aug. de St Aubin, inven. et sculp.* — H. 0m105, L. 0m120.

738. *Page* 303. — L'Érudition écarte d'une main les nuages qui couvrent les débris de l'Antiquité, et de l'autre elle répand la lumière sur un amas de ruines. — Claire-voie. — En B., à la pointe à G. : *Eleon. de Sabran, inv.*; à D., *A. de St aubin, sculp.* — H. 0m115, L. 0m121.

1er ÉTAT. Eau-forte pure. Avant toutes lettres.
2e — En B., à la pointe, à G. : *Com. de Sabran inv.*, au lieu de : *Eleon. de Sabran inv.* Le reste comme à l'état décrit.
3e — Celui qui est décrit.

La suite de ces culs-de-lampe a été tirée hors texte à l'état d'eau-forte et d'épreuves terminées. Nous n'avons indiqué de ces états que ceux que nous avons vus par nous-même.

PIERRES GRAVÉES (Tome Ier).

739-840. — Elles sont au nombre de 102 et portent toutes à l'un des angles supérieurs, soit de droite, soit de gauche, un numéro d'ordre en chiffres arabes, et le plus souvent, au-dessous de la pierre, l'indication de leurs dimensions, de leur sujet et de la matière dont elles sont composées. Il suffira de reproduire ces indications sans entrer dans une description minutieuse de ces planches.

1. ISIS. *Malachite.* — 2. HARPOCRATE. *Sardoine onyx.* — 3. JUPITER. Exsuperantissimus. *Sardoine.* — 4. JUPITER foudroyant. *Cornaline.* — 5. JUPITER DODONÉEN. *Sardoine.* — 6. JUPITER AMMON. *Cornaline.* — 7. JUPITER. *Cornaline.* — 8. TITAN. *Jade.* — 9. LÉDA. *Agate onyx.* — 10. LÉDA. *Prime d'émeraude.* — 11. GANYMÈDE. *Sardoine onyx.* — 12. GANYMÈDE. *Sardoine.* — 13. MINERVE. *Sardoine.* — 14. MINERVE. *Agate onyx.* — 15. CÉRÈS. *Jaspe fleuri.* — 16. PROSERPINE. *Agate noire.* — 17. DIANE. *Sardoine onyx.* — 18. DIANE. *Agate onyx.* — 19. DIANE. *Agate onyx.* — 20. LE DIEU MOIS. *Cornaline.* — 21. MERCURE. *Cornaline.* — 22. MERCURE, dieu de l'éloquence. *Jaspe.* — 23. MERCURE évoquant une ombre. *Agate onyx.* — 24. MERCURE, surnommé Inferus. *Améthyste.* — 25. HERMAPHRODITE. *Agate onyx.* — 26. NEPTUNE. *Aigue marine.* — 27. NÉRÉIDE. *Améthyste.* — 28. BŒUF à face humaine. *Agate onyx.* — 29. TÊTE D'UN FLEUVE. *Sardoine.* — 30. VÉNUS ANADYOMÈNE ET MERCURE. *Sardoine.* — 31. VÉNUS CNIDIENNE. *Agate barrée.* — 32. VÉNUS ET L'AMOUR. *Agate onyx.* — 33. VÉNUS. *Agate onyx.* — 34. VÉNUS ET MARS surpris par Vulcain. *Sardoine blanche.* — 35. LA FORCE DE L'AMOUR. *Améthyste.* — 35*. L'AMOUR. *Agate onyx.* — 35**. L'AMOUR SUR LES FLOTS. *Agate onyx.* — 36. CUPIDON ENCHAINANT PSYCHÉ. *Agate onyx.* — 37. CUPIDON ET PSYCHÉ. *Agate onyx.* — 38. SYMBOLE DE LA MORT. *Cornaline.* — 39. COMBAT DE COQS. *Améthyste.* — 39*. MARS gradivus. *Cornaline.* — 39**. BATAILLE. *Coquille.* — 40. LA VICTOIRE. *Améthyste.* — 41. LA VICTOIRE. *Sardoine onyx.* — 42. LA VICTOIRE. *Sardoine.* — 43. LA VICTOIRE sur un bige. *Agate onyx.* — 44. L'AURORE. *Agate onyx.* — 45. L'AURORE conduisant les chevaux du Soleil. *Agate onyx* — 46. APOLLON. *Cornaline.* — 47. HYACINTHE changé en fleur. *Sardoine.* — 48. APOLLON ET MARSYAS. *Jaspe rouge.* — 49. APOLLON. DIVINITÉ DE COLOSSE. *Cornaline.* — 50. Revers de la pierre précédente. — 51. TERPSICHORE. *Sardoine orientale.* — 52. MASQUE TRAGIQUE. *Agate onyx.* — 53. MASQUE SATIRIQUE. *Agate onyx.* — 54. MASQUE SATIRIQUE. *Agate onyx.* — 55. MASQUE SATIRIQUE. *Cornaline.* — 56. MASQUE SATIRIQUE. *Agate onyx.* — 57. MASQUE DE BACCHANT. *Agate onyx.* — 58. MASQUE DE

BACCHANTES. *Cornaline onyx.* — 59. MASQUE COMIQUE DE VIEILLARD. *Cornaline.* — 60. MASQUE COMIQUE DE VIEILLARD. *Agate onyx.* — 61. MASQUE COMIQUE DE VIEILLARD. *Caillou d'Égypte onyx.* — 62. MASQUE COMIQUE DE VIEILLARD. *Caillou d'Égypte onyx.* — 63. MASQUE COMIQUE DE VIEILLARD. *Agate noire.* — 64. MASQUE COMIQUE DE VIEILLARD. *Agate onyx.* — 65. MASQUE DE VIEILLE FEMME. *Grenat.* — 66. BACCHUS. *Cornaline.* — 67. BACCHUS. *Cornaline.* — 68. BACCHUS. *Sardoine.* — 69. SATYRE faisant danser un enfant. *Grenat.* — 70. SILÈNE. *Améthyste.* — 71. SILÈNE sur son âne. *Cornaline* — 72. FAUNE. *Agate onyx.* — 73. FAUNE. *Agate onyx.* — 74. FAUNE poursuivant une nymphe. *Prime d'émeraude.* — 75. FAUNE caressant une chèvre. *Agate barrée.* — 76. SACRIFICE A PAN. *Agate onyx.* — 77. BACCHANTE touchant la lyre. *Sardoine onyx.* — 78. BACCHANTE. *Agate onyx.* — 78*. BACCHANTE. *Agate barrée.* — 79. HERCULE JEUNE. *Agate onyx.* — 80. HERCULE JEUNE. *Améthyste.* — 81. HERCULE couvert de la peau du fleuve Achéloüs. *Cornaline.* — 82. HERCULE. *Agate onyx de trois couleurs.* — 83. HERCULE. *Améthyste.* — 84. HERCULE ET ANTHÉE. *Agate onyx.* — 85. HERCULE enchaînant Orthus. *Cornaline.* — 86. LE REPOS D'HERCULE. *Cornaline.* — 87. LE DIEU BONUS EVENTUS. *Cornaline.* — 88. L'ESPÉRANCE. *Sardoine onyx.* — 89. THÉSÉE levant la pierre sous laquelle étaient cachées les marques de sa naissance. *Cornaline.* — 90. DÉDALE préparant une aile pour Icare. *Agate onyx.* — 91. PHILOCTÈTE dans l'île de Lemnos. *Cornaline.* — 92. LÉANDRE. *Agate onyx.* — 93. LÉANDRE. *Aigue marine.* — 94. PERSÉE. *Agate onyx.* — 95. GORGONE. *Améthyste.* — 96. TÊTE DE MÉDUSE. *Agate onyx de trois couleurs.* — 97. Revers de la pierre précédente.

1er ÉTAT de toutes ces pierres gravées. — Eau-forte pure. Avant toutes lettres.
2e — Épreuve terminée. Avant toutes lettres et avant les numéros.
3o — Épreuve terminée. Avant les numéros. Le reste comme à l'état décrit.
4e — Celui qui est décrit.

841. *VIGNETTE en tête de la page* 1, *vol. II.* — L'Histoire, assise devant un livre ouvert et dans l'attitude d'écrire, est environnée de monuments de toute espèce et accompagnée de trois génies. L'un de ces génies rassemble des volumes épars; un autre s'occupe à ranger des médailles, sur deux desquelles on aperçoit les portraits d'Antonin et de Marc-Aurèle; le troisième est saisi d'admiration à la vue du portrait de Trajan, que le Temps soutient d'une main, en le faisant remarquer de l'autre à l'Histoire. Dans le fond, des colonnes à moitié brisées annoncent les ruines d'un grand édifice, et sur un plan plus reculé on voit une pyramide. — T. C. un fil. — En B., dans l'intérieur du dessin, à la pointe, à G. : 1783. — H. 0m084, L. 0m123.

Aug. de S^t Aubin, Inven. et sculp.

1er ÉTAT. Eau-forte pure, entourée d'un simple T. C. En B., au-dessous du T. C., au M., à la pointe : *Aug. de S^t Aubin, inv. et sculp.* Dans l'intérieur du dessin, à la pointe, à G. : 1783. Dans la marge inférieure, et dessinée à la pointe, une petite femme nue sortant de l'eau, qui lui monte jusqu'aux genoux.
2e — L'épreuve terminée. — T. C. un fil. avec la petite femme à la pointe, et la même lettre qu'à l'état ci-dessus. — Tirage hors texte.
3e — Celui qui est décrit.

CULS-DE-LAMPE (*tome II^e*).

842. *Page* 12. — Deux médailles suspendues à des ornements contre un mur : l'une est de l'île d'Ithaque et offre le portrait d'Ulysse, et son revers un coq; l'autre, dont on n'aperçoit que le revers, est de la famille Mamilia : elle a pour type Ulysse reconnu par son chien. Au-dessous de ces médailles est placé un bas-relief sur lequel on voit un enfant porté par des dauphins à travers les flots agités de la mer. En B., au-dessous de guirlandes de laurier qui pendent en festons, à la pointe : *A. d. S. A., inven. sc.* — H. 0m145, L. 0m112.

843. *Page* 28. — Un autel sur lequel brûle le feu sacré. Cet autel est orné de médailles de rois perses adorateurs du feu. Aux deux côtés de l'autel on remarque des attributs relatifs au culte que les Perses rendaient au feu. — Claire-voie. — H. 0m080, L. 0m130.

1er ÉTAT. Eau-forte pure.
2e — Celui qui est décrit.

844. *Page* 40. — Sur des rochers escarpés s'élève le temple de la Gloire, auquel sont suspendus les médaillons des quatre princes qui, par leur amour pour les sciences et les arts, ont immortalisé leur siècle en s'immortalisant eux-mêmes. — Claire-voie. — En B., au-dessous des rochers, à D., à la pointe : *A. de S^t Aubin inv.* — H. 0m176, L. 0m135.

845. *Page* 44. — Groupe formé d'armes, de livres et rouleaux de bijoux, etc. En arrière, le buste de Démosthène; en avant, médailles de la famille Cornélia. — Claire-voie. — En B., au-dessous de la composition, au M., à la pointe : *Aug. de S^t Aubin inven. et sculp.* — H. 0m085, L. 0m115.

CATALOGUE DE L'ŒUVRE DE A. DE SAINT-AUBIN.

1er État. Eau-forte pure. Avant des inscriptions qu'on voit sur un livre à l'état décrit.
2° — Celui qui est décrit.

846. *Page* 64. — Un arbre contre lequel est tendu un grand rideau qui dérobe aux yeux un lit dont on n'aperçoit qu'une des extrémités. A ce rideau sont suspendues des médailles marquées de différents nombres. Les nombres qu'on voit sur les médailles spintriennes, ainsi que l'inscription tracée sur le rideau, indiquent les débauches excessives de Tibère décrites par Suétone. Les arbres, le site champêtre, et surtout le rocher escarpé, désignent l'île de Caprée, qui fut le théâtre de toutes ces horreurs. — Claire-voie. — En B., au-dessous de la composition, au M., à la pointe : *Aug. de St A., inv.* — H. 0m140, L. 0m125.

847. *Page* 70. — Médaille de César Auguste Germanicus, avec, au revers, Agrippine Drusille et Julie. En H., des chaînes et des haches en sautoir. — H. 0m078, L. 0m103.

848. *Page* 86. — Médaille suspendue à un autel par une guirlande de laurier. On y voit l'empereur Domitien, assis, recevant une couronne qu'on lui offre. Au fond, un portique. — H. 0m088, L. 0m115.

1er État. Eau-forte pure.
2° — Celui qui est décrit.

849. *Page* 144. — Médaille de l'empereur Gordien III. — H. 0m040, L. 0m160.

850. *Page* 170. — Copie de la plinthe qui est au-dessous de la statue du Nil, aux Tuileries; elle est surmontée du sphinx, qui entre aussi dans les accessoires dont est accompagnée cette statue. Le socle en est orné de différentes médailles grecques et romaines sur lesquelles on voit des animaux. — Claire-voie. — En B., au-dessous de la composition, au M., à la pointe : *Aug. de St Aubin | fecit.* — H. 0m133, H. 0m128.

851. *Page* 200. — Médaillons des princes et princesses de la maison d'Orléans, entrelacés de palmes, de lauriers et de guirlandes de roses. — Voir ci-dessus la description de cette planche à la section des portraits, n° 203 du présent Catalogue.

La suite de ces culs-de-lampe a été tirée hors texte à l'état d'eau-forte et d'épreuves terminées. Nous n'avons indiqué de ces états que ceux que nous avons vus nous-même.

PIERRES GRAVÉES (Tome IIe).

852-928. — 1. Eurydice. *Cornaline.* — 2. Ajax enlevant le corps d'Achille. *Cornaline.* — 2*. Revers du Scarabée. *Cornaline.* — 3 Ulysse. *Améthyste.* — 4. Hector, Andromaque, Astyanax. *Topaze.* — 5. Ptolémée-Soter. *Agate onyx.* — 6. Magas. *Améthyste.* — 7. Philistis. *Agate onyx.* — 8. Roi perse. *Sardoine.* — 9. Tête inconnue. *Cornaline.* — 10. Tête inconnue. *Cornaline.* — 11. Tête inconnue. *Améthyste.* — 12. Tête inconnue. *Jaspe rouge.* — 13. Tête inconnue. *Agate onyx.* — 14. Tête inconnue. *Cornaline.* — 15. Tête inconnue. *Cornaline.* — 16. Tête de femme inconnue. *Sardoine onyx.* — 17. Tête inconnue. *Cornaline.* — 18. Cornélie, mère des Gracques. *Agate onyx.* — 19. César. *Cornaline.* — 20. Mécène. *Améthyste.* — 21. Mécène. *Cornaline.* — 22. Auguste. *Agate noire.* — 23. Auguste. *Cornaline.* — 24. Auguste. *Agate onyx.* — 25. Livie. *Sardoine onyx.* — 26. Tibère. *Agate onyx.* — 27. Drusus, fils de Tibère. *Agate onyx.* — 28. Agrippine, Drusille, Julie. *Agate onyx.* — 29. Drusille. *Agate onyx.* — 30. Julie. *Agate onyx.* — 31. Claude. *Agate onyx.* — 32. Néron. *Agate onyx.* — 33. Galba. *Sardoine onyx.* — 34. Jeux séculaires célébrés sous Domitien. *Agate onyx.* — 35. Trajan. *Sardoine.* — 36. Plotine. *Cornaline.* — 37. Matidie. *Jaspe rouge.* — 38. Hadrien. *Agate blanche.* — 39. Sabine. *Prime d'émeraude.* — 40. Ælius. *Pâte antique.* — 41. Antonin. *Améthyste.* — 42. Faustine. *Agate onyx.* — 43. Lucius-Vérus. *Cornaline.* — 44. Commode. *Sardoine onyx.* — 45. Pertinax, Titiane, le jeune Pertinax. *Agate blanche.* — 46. Caracalla. *Cornaline.* — 47. Sévère Alexandre. *Cornaline.* — 48. Gordien d'Afrique le père. *Agate onyx.* — 49. Gordien d'Afrique le fils. *Agate onyx.* — 50. Gordien III, surnommé le Pieux. *Agate onyx.* — 51. Soæmias. *Cornaline.* — 52. Gladiateur Rudiaire. *Agate onyx.* — 53. Athlète conduisant son cheval aux Jeux olympiques. *Agate onyx.* — 54. Cheval victorieux. *Agate onyx.* — 55 (lion). *Agate onyx.* — 56 (lionne). *Agate onyx.* — 57 (vache). *Cornaline.* — 58 (taureau). *Cornaline.* — 59 (taureau). *Cornaline.* — 60 (jument et poulain). *Cornaline.* — 61 (tête de chien). *Agate onyx.* — 62 (hippopotame). *Cornaline.* — 63 (tête d'aigle). *Agate onyx.* — 64. Assemblage de huit têtes. *Jaspe.* — 65. Assemblage de trois têtes d'animaux. *Cornaline.* — 66. Talisman. *Jaspe sanguin.* — 67. *Agate onyx.* — 68. *Agate onyx.* — 69. Frédéric Barberousse. *Agate onyx.* — 70. Louis XII, roi de France. *Agate onyx.* — 71. Jules II. *Sardoine.* — 72. Henry II, roi de France. *Cornaline.* — 73. Charles X, cardinal de Bourbon. *Agate onyx.* — 74. Élisabeth, reine d'Angleterre. *Sardoine onyx.* — 75. Henri IV, roi de France. *Rubis d'Orient.* — 76. Enfant cultivant un arbuste. *Agate onyx.*

1er État de toutes ces pierres gravées. — Eau-forte pure. Avant toutes lettres.
2° — Épreuve terminée. Avant toutes lettres et avant les numéros.
3° — Épreuve terminée. Avant les numéros. Le reste comme à l'état décrit.
4° — Celui qui est décrit.

Les dessins des *Pierres gravées* contenues dans les deux volumes que nous décrivons ici se trouvent actuellement à la bibliothèque Mazarine, à laquelle ils ont été offerts par La Chau et Leblond.

MÉDAILLES SPINTRIENNES.

Les médailles spintriennes dont nous donnons ci-dessous la description font-elles réellement partie de l'ouvrage de Lachau et Le Blond? Nous ne pouvons répondre à cette question : les recherches que nous avons faites à ce sujet, pour fixer notre opinion, ont été infructueuses; nous n'avons même jamais rencontré d'exemplaires dans lesquels cette suite ait été ajoutée. Dans le Catalogue de la vente d'Augustin de Saint-Aubin (page 73), au n° 247, sous lequel se vendait un exemplaire de la « Description des principales pierres gravées du cabinet d'Orléans », Regnault-Delalande dit que M. de Saint-Aubin a *joint* à cet exemplaire les épreuves des sept estampes représentant trente-huit médailles spintriennes; et plus loin, au n° 293, où il adjuge pour 100 fr. les planches elles-mêmes de ces gravures, il annonce « trente-huit sujets d'après des médailles spentriennes. Ils sont gravés sur sept planches de différents formats ».

M. Cohen, dans son « Guide de l'amateur de livres à vignettes du XVIII° siècle » (Paris, 1870), dit que les exemplaires *complets* des « Pierres gravées » du duc d'Orléans contiennent à la fin une frontispice et sept planches de médailles spintriennes dessinées et gravées par Saint-Aubin. Il ajoute qu'il a été fait de ces planches un second tirage et que les épreuves en sont beaucoup moins belles. Dans le doute où je suis, je décris ces planches comme si elles faisaient partie de l'ouvrage qui nous occupe ici, et auquel elles paraissent, du reste avec assez de vraisemblance, pouvoir être rattachées par les sujets qu'elles représentent [1] et par l'ornementation dont l'artiste les a entourées. Je prie le lecteur d'être indulgent pour mes descriptions et de vouloir bien lire entre les lignes. S'il connaît les gravures dont je vais parler, il comprendra l'embarras dans lequel je me suis trouvé.

(*). FRONTISPICE. — Ne l'ayant jamais vu, je ne l'indique ici que pour mémoire.

929. 1re PLANCHE. — Hermès ithyphallique entre deux thyrses qui lui sont reliés par une guirlande de lierre. Une médaille est suspendue au phallus, une autre posée au-dessus; chaque thyrse en a une. La médaille au-dessus du phallus représente une femme sur le bord d'un lit, près d'un homme qui la tient avec les deux mains. La médaille suspendue au phallus représente un homme assis sur un lit, ayant une femme entre ses jambes. La médaille de G. et celle de D. représentent des hommes et des femmes couchés et faisant l'amour. En H., au-dessus de la planche, à la pointe : *Premier volume* [P. 262. — Cuivre. — H. 0m222, L. 0m161.

1er ÉTAT. Avant toutes lettres.
2e — Celui qui est décrit.

930. 2e PLANCHE. — A un phallus sont suspendus par un ruban des tympana enguirlandés de roses et de lierre entre six médailles, trois à D. et trois à G., sur un fond quadrilatère de H. 0m132, L. 0m096. — La première médaille à G. représente une femme couchée sur le dos sur un lit, le pied gauche sur le sacrum d'un homme agenouillé entre ses jambes, et qui la serre entre ses bras... La troisième médaille à D. représente une femme la main gauche posée sur un lit, et la droite sur l'épaule d'un homme à genoux entre ses jambes. En H., au M., au-dessus de la planche, à la pointe : *Tom. II. pag.* 64. — Cuivre. — H. 0m222, L. 0m161.

1er ÉTAT. Avant toutes lettres.
2e — Celui qui est décrit.

931. 3e PLANCHE. — A un phallus entouré d'un anneau est attaché un ruban qui tient suspendue une guirlande de roses et de lierre entre six médailles disposées trois à D. et trois à G., sur un fond quadrilatère de H. 0m133, L. 0m097. — La première médaille à G. représente une femme assise sur un lit, l'avant-bras droit sur la tête, la gauche sur le traversin. Entre ses jambes un homme assis... La troisième médaille à D. représente un homme tenant dans ses bras une femme qui a croisé ses jambes derrière ses reins et qui le tient par les épaules. En H., au M., au-dessus de la planche, à la pointe : *Tom. II. pag.* 64. — Cuivre. — H. 0m223, L. 0m170.

1er ÉTAT. Avant toutes lettres.
2e — Celui qui est décrit.

932. 4e PLANCHE. — Sur un fond quadrilatère de H. 0m134, L. 0m097, est posée une plaque quadrilatère représentant un homme couché sur le bord de la mer et entouré de cinq petits enfants. Au-dessous sont suspendus à un ruban, entre quatre médailles, deux à D., deux à G., trois revers de spintriennes portant : le premier, A.XVI; le second, VII; le troisième, XII. La première médaille à G. représente deux enfants pressant la vendange; la deuxième médaille à D., une femme sur le bord d'un lit, où elle pose la tête et les mains sur le traversin; elle fait l'amour avec un homme. En H., au-dessus de la planche, au M. : *Tom. II. p.* 64. — Cuivre. — H. 0m222, L. 0m171.

933. 5e PLANCHE. — A un phallus est attaché un ruban qui soutient des... entourés de roses et de lierre, entre six médailles, trois à D. et trois à G., sur un fond quadrilatère de H. 0m133, L. 0m097. La première médaille à G. représente deux ânes traînant un char conduit par une femme et sur lequel est dressé un ithyphallus. La troisième médaille à D. représente l'Amour un flambeau à la main. — Cuivre. — H. 0m220, L. 0m166.

1. Voir page 64 du 2e volume.

934. 6ᵉ *PLANCHE*. — A un phallus est attaché un ruban qui supporte six médailles, trois à D. et trois à G., entre lesquelles pend une guirlande de roses et de lierre. La première médaille à G. représente une femme à genoux sur un homme couché sur un lit; la troisième, une femme debout, vue par derrière, les bras levés. En B., au-dessous de la planche, au M., le monogramme entrelacé *A. S.* — Cuivre. — H. 0ᵐ222, L. 0ᵐ153.

935. 7ᵉ *PLANCHE*. — Cinq médailles supportées par des rubans sur une draperie posée sur deux phallus. La première médaille à G. représente une femme couchée sur le dos sur un lit, faisant l'amour avec un homme à genoux sur ce lit; la deuxième médaille à D., un homme assis par terre sur le bord de la mer. Une femme, entre ses jambes, entre dans l'eau et semble vouloir l'entraîner par le bras droit.

Observations | sur | quelques Médailles. | du Cabinet | de M. Pellerin | par M. l'abbé Le Blond, sous-Bibliothécaire | de la Bibliothèque Mazarine. | A la Haye. | et se trouve à Paris | Chez la Veuve Desaint Libraire rue du Four. | MDCCLXXI. — Une deuxième édition en MDCCLXXIII. — Plaquette in-4°.

936. *Page 36, planche I*. — Onze médailles (nᵒˢ 1-11). La 1ʳᵉ, de Perdicas; la 11ᵉ, d'Attalea. — Cuivre. — H. 0ᵐ196, L. 0ᵐ156.

937. *Page 58, planche II*. — Sept bronzes (n° 1-7). Le 1ᵉʳ, de Magnésie; le 7ᵉ, de Laodicée. — Cuivre. — H. 0ᵐ197, L. 0ᵐ155.

938. *Page 59. Vignette*. — Deux bronzes de Dionysis, tyran de Tripolis, et de Ptolémée, fils de Mennée, sur le fond noir d'un panneau mesurant : H. 0ᵐ055, L. 0ᵐ114.

Mémoires | de | l'Institut national | des Sciences et Arts. | pour l'an IV de la République. | Littérature et Beaux-Arts. | Paris. | Baudouin Imprimeur de l'Institut national. | Thermidor an VI.

Dissertation sur le vrai portrait d'Alexandre le Grand. Lu le 23 prairial an 4. et déposé au secrétariat de l'Institut le 29 pluviose an 5, par M. Le Blond.

939. — En H. de la planche, au M., le buste d'Alexandre, numéroté 6; au-dessous, numéroté 7, un autre buste du même dans une niche ovale, la tête ainsi que les épaules couvertes d'une peau de lion. A D. et à G., cinq médailles les unes au-dessous des autres. — Claire-voie. — En H. de la planche, à D. : *Mem. de l'Institut* 3ᵉ cl. Tom. 1. Pag. 642. Pl. IV et dern. En B. de la planche, au M., à la pointe: *Aug. Sᵗ Aubin del. et Sculp.* — H. 0ᵐ170, L. 0ᵐ130.

1ᵉʳ ÉTAT. Eau-forte pure. Avant les numéros qui sont au-dessus des bustes et des médailles.
2ᵉ — En B., à la pointe, le monogramme entrelacé *A. S.*, au lieu de:*Aug. Sᵗ Aubin del. et sculp.* Le reste comme à l'état décrit.
3ᵉ — Celui qui est décrit.

Mémoires | de Littérature | tirés des Registres. | de l'Académie Royale | des Inscriptions | et Belles-Lettres. | depuis l'année MDCCLXX *jusques et y compris l'année* MDCCLXXII. *| Tome Trente-neuvième. | A Paris. | de l'Imprimerie Royale. |* MDCCLXXVII.

Recherches sur deux Médailles Impériales de la ville d'Hippone. Par M. l'abbé Le Blond.

940. — Deux médailles l'une au-dessous de l'autre, face et revers, encastrées dans une grande pierre plate formant encadrement. Celle du bas, de grand module, présente d'un côté la tête de Tibère, avec la légende : T. I. CAESAR DIVI AUGUSTI F. AUGUSTUS. Au revers, on voit une femme assise, la tête voilée, tenant de la main droite la patère, et de la gauche une longue torche allumée. L'autre médaille, du même empereur, est de moyen module. Au revers, c'est la tête de Drusus, fils de Tibère, avec la légende : DRUSUS CAESAR HIPPONE LIBERA. — H. 0ᵐ095, L. 0ᵐ120.

A. S. A. fecit (à la pointe).

Histoire | de l'Académie Royale | des inscriptions | et belles-lettres | avec | les mémoires de Littérature tirés des Registres de cette Académie | depuis l'année MDCCLXXIII *jusques y compris l'année* | MDCCLXXV *et une partie de* MDCCLXXVI — | *Tome quarantième* | *à Paris* | *de l'Imprimerie Royale* | MDCCLXXX.

Éclaircissements sur quelques médailles de Lacédemone, d'Héraclée et de Mallus. En réponse au mémoire de M. l'abbé Le Blond.

941. — Cinq médailles disposées sur la même planche et sur trois lignes. — 1. Médaillon d'argent frappé à Lacédémone sous Agésilas. On lit au-dessous : *Ex Museo Lud. Dutens*. — 2. Médaillon en argent, au-dessous duquel on lit : *Ex Museo Chrisssimi Regis*. — 3. Médaille d'or d'Héraclée. On lit au-dessous : *Ex Museo Chrisssimi Regis*. — 4. Hercule d'un côté, archer de l'autre. On lit au-dessous : *Ex Museo Lud. Dutens*. — 5. Deux archers. Au-dessous on lit : *Ex Museo Chrisssimi Regis*. — Claire-voie. — En H. de la planche, à D., *Hist. de l'Acad. des B. L. Tome* XL. *Page* 94. — Cuivre. — H. 0m130, L. 0m155.

✣

Mémoires | de | l'Institut national | des Sciences et Arts. | Pour l'an IV de la République. | Littérature et Beaux-Arts. | Tome premier. | Paris | Baudouin Imprimeur de l'Institut national. | Thermidor an VI. — (1798.)

942. — Rapport sur le fragment d'un monument antique envoyé à l'Institut national par le citoyen Achard, conservateur du Musée de Marseille.

Fragment de monument en forme de cône, sorte de culasse d'une de ces sortes de vases qu'on posait sur des trépieds. — Claire-voie. — H. 0m061, L. 0m058.

On lit en H. de la planche, à D. : *Mem. de l'Institut* 3e cl. Tom. 1, Pag. 180. Pl. 1. Au-dessous du fragment on lit : Τεχ. Δικτυα. | Δημοκ Μαςς.

1er ÉTAT. Eau-forte pure. Avant les mots : *Mem. de l'Institut* 3e cl. Tom. 1. Page 180. Pl. 1. Le reste comme à l'état décrit.
2e — Épreuve terminée. Le reste comme au 1er état.
3e — Celui qui est décrit.

✣

Monumens antiques | inédits | ou nouvellement expliqués. | Collection de statues, bas-reliefs, bustes, peintures, mosaïques, gravures, | vases, inscriptions, médailles et instrumens tirés des Collections nationales et par | ticulières et accompagnés d'un texte explicatif. | Par A. L. Millin | conservateur des antiques, médailles, et pierres gravées de la | Bibliothèque Nationale de France, professeur d'histoire et d'antiquités | des sociétés d'histoire naturelle, philomathique, des observateurs de | l'homme, médicale d'émulation de Paris, de medecine de Bruxelles | des Sociétés de Rouen, d'Abbeville, de Boulogne, de Poitiers, de Niort. | de Marseille, de Nismes, d'Alençon, de Grenoble, de Colmar, et de Stras | bourg, des Académies de Gœttingue, des curieux de la nature à Erlang | de Dublin, de la Société Linnéenne de Londres, des sciences physiques | de Zurich d'histoire naturelle et de minéralogie d'Iéna, etc., etc. | Quis est autem quem non moveat clarissimis monumentis | testata consignata que antiquitas? | Cicer. de Div. Lib. I. 40. | A Paris | chez La Roche rue Neuve des Petits Champs, n° 11. Au coin de celle | de la loi. De l'Imprimerie de Didot jeune. | 1802. — (Deux volumes in-4°).

943. *CAMÉE, 1er volume, page 1.* — Camée du Muséum des Antiques, de la Bibliothèque nationale, connu sous le nom des : *Vainqueurs à la course.* On y voit deux personnages dont l'un porte une simple chlamyde qui tombe sur ses cuisses ; il a le pied droit posé sur une auge ornée de crânes de chevaux, et tient une courroie qui va se rejoindre à quatre autres liées ensemble, qui retiennent quatre chevaux dont un paraît approcher la tête de l'auge pour s'y désaltérer, pendant que les trois autres semblent hennir. Auprès est un jeune homme vêtu d'une longue tunique attachée sur les reins avec une ceinture. Sa longue chevelure flotte sous le bonnet phrygien dont il est coiffé. Il s'agenouille pour boire plus facilement dans un vase d'une forme élégante et délicatement travaillé. Derrière les che-

CATALOGUE DE L'ŒUVRE DE A. DE SAINT-AUBIN.

vaux est un Hermès surmonté d'une tête couronnée de pampres. — Médaillon ovale, entouré d'un simple T ovale, au-dessous duquel on lit en B., à la pointe : *A. St Aubin, ex antiqa., delin. et sculp.* — H. 0m042, L. 0m058.

1er État. Eau-forte pure. En B., au-dessous du médaillon, à la pointe, au M., le monogramme entrelacé *A. S.* Sans autres lettres.
2e — Celui qui est décrit.

944. *CAMÉE*, 1er *volume, page* 125. — Camée du Cabinet des Antiques de la Bibliothèque nationale. Tête de femme de face, dans le goût et le costume égyptien. — Médaillon ovale entouré d'un simple T. ovale. — En B., au-dessous du médaillon, à la pointe : *A. St Aubin fecit.* En H. de la planche, à G. : *Monum. Antiq. Ined.;* à D. : *Tome* 1, *Page* 125, *Pl. XIV.* — H. 0m52, L. 0m41.

1er État. Épreuve terminée. Avant toutes lettres.
2e — En B., au-dessous du médaillon : *Aug. St Aubin fecit.* Sans autres lettres.
3e — Celui qui est décrit.

945. *CAMÉE*, 1er *volume, page* 178. — Camée du Cabinet des Antiques de la Bibliothèque nationale, et gravé de la grandeur de l'original. A G., un buste d'homme et de femme de pr. à D.; à D., deux bustes de jeunes gens de pr. à G. Il est aisé de reconnaître dans ces personnages Septime Sévère, et par conséquent de voir dans les autres personnages Julia Domna, son épouse, et ses deux fils Caracalla et Géta. — Médaillon ovale entouré d'un encadrement en forme de boudin. — En B., au-dessous de l'encadrement, au M., à la pointe : *Aug. St Aubin del. et sculp.* En H. de la planche, à G. : *Monum. Ant.;* à D. : *Tom. I, Pl. XIX, Pag.* 178. — H. 0m067, L. 0m103.

1er État. Épreuve terminée avant toutes lettres.
2o — Celui qui est décrit.

946. *CAMÉE*, 1er *volume, page* 201. — Camée du Cabinet des Antiques de la Bibliothèque nationale. La gravure est de la grandeur de l'original. Ce beau camée nous offre les traits d'Ulysse ; il a la tête ceinte d'un diadème sur lequel est brodée une branche de lierre, et qui retombe à longs plis sur ses larges et robustes épaules ; il est coiffé du *pileus*, ou bonnet d'Ulysse. Dans le champ du bonnet est un combat d'un centaure et d'un Lapithe. Le héros, tenant une arme à la main, est de pr. à G. — Médaillon ovale entouré d'un simple T ovale. — On lit en B., au M., à la pointe : *Aug. St Aubin del. et sculp.;* en H. de la planche, à G. : *Mon. Ant. ined.;* à D. : *T.* 1, *Pl. XXII, P.* 201. — H. 0m071, L. 0m052.

1er État. Eau-forte pure. Avant toutes lettres.
2o — Épreuve terminée. En B., au-dessous du médaillon, à la pointe, au M., le monogramme entrelacé *A. S.* Sans autres lettres.
3o — En B., au-dessous du médaillon, à la pointe, au M. : *Aug. St Aubin del. et sculp.* Sans autres lettres.
4e — Celui qui est décrit.

947. *PIERRE GRAVÉE*, 2e *volume, page* 1. — Pierre gravée du cabinet de M. de Hoorn. Beau jeune homme absolument nu, de pr. à D., se soutenant en l'air à l'aide de ses ailes, et qui bande son arc. — Médaillon ovale entouré d'une bordure en forme de boudin. — En B., au-dessous du médaillon, à la pointe, à G. : *J. J. Dubois delin.;* à D. : *Aug. St Aubin sculp.* En H. de la planche, à G. : *Monum. Ant. Ined.;* à D. : *Tome II, pl.* 1, *p.* 1. — H. 0m125, L. 0m089.

1er État. Épreuve terminée. En B., au-dessous du médaillon, à la pointe, à G. : *J. J. Dubois delin.;* à D. : *Aug. St Aubin sculp.* Sans autres lettres.
2e — Celui qui est décrit.

948. *PIERRE GRAVÉE*, 2e *volume, page* 49. — Pierre gravée appartenant en 1806 à M. de la Turbie, amateur éclairé des arts et possesseur d'une superbe collection de pierres gravées. Ladite pierre gravée représente la mort du vaillant Achille. Le héros, accroupi par terre de pr. à D., est ici coiffé d'un casque orné de quelques traits roulés par le bout et d'un cimier qui se recourbe derrière. Il est nu et tient dans la main droite son épée, presque entièrement cachée par un ample bouclier ovale, et au milieu duquel on voit un foudre. De son autre main il tient un javelot. — Médaillon ovale entouré d'une petite bordure en forme de boudin. — En B., au-dessous de la bordure, à la pointe, à G. : *J. J. Dubois delin.;* à D. : *Aug. St Aubin sculp.* En H. de la planche, à G. : *Monum. Ant. Ined.;* à D. : *Tome II. pl. VI, p.* 49. — H. 0m052. L. 0m075.

1er État. Épreuve terminée. Avant toutes lettres.
2e — En B., au-dessous du médaillon, à G. : *J. J. Dubois delin.;* à D. : *Aug. St Aubin sculp.* Sans autres lettres.
3e — Celui qui est décrit.

949. *CAMÉE*, 2e *volume, page* 117. — Camée appartenant à Mme Bonaparte en 1806, et représentant Alexandre. Il est de pr. à D., la tête ceinte d'un diadème, et est brisé à hauteur de l'oreille jusqu'au-dessous de la lèvre

inférieure. — Médaillon ovale entouré d'un simple T ovale. — En B., à la pointe, à G. : *J. J. Dubois del.;* à D. : *Aug. S^t Aubin sculp.* En H. de la planche, à G. : *Monum. Antiq. ined.;* à D. : *Tom. II, Pl. XV, Pag.* 117. — H. 0^m067, L. 0^m057.

1^{er} ÉTAT. Épreuve terminée, mais avant quelques travaux, notamment sur le modelé du front. Sans aucunes lettres.
2^e — En B., au-dessous du médaillon, à la pointe, à G. : *J. J. Dubois delin.;* à D. : *Aug. S^t Aubin sculp.* Sans autres lettres.
3^e — Celui qui est décrit.

950. *CAMÉE,* 2^e *volume, page* 138. — Camée appartenant en 1804 à M. le chevalier d'Azara, et représentant Cupidon dans une coquille supposée portée par les flots. — Claire-voie. — En B., au-dessous du camée, à la pointe, à G. : *J. J. Dubois delin.;* à D. : *Aug. S^t Aubin sculp.* En H. de la planche, à G. : *Monum. Antiq. Ined.;* à D. : *Tom. II, Pl. XVIII, Pag.* 138. — H. 0^m049, L. 0^m045.

1^{er} ÉTAT. Épreuve terminée. — En B., au-dessous du médaillon, à la pointe, à G. : *J. J. Dubois delin.;* à D. : *Aug. S^t Aubin sculp.* Sans autres lettres.
2^e — Celui qui est décrit.

951. *CAMÉE,* 2^e *volume, page* 152. — Camée appartenant à M^{me} Bonaparte. Au milieu d'un cercle en relief, une tête gravée en creux de pr. à G. Elle a un thyrse devant elle. Autour du cercle, un autre cercle concentrique dans lequel sont quatre figures. Celles qui sont au-dessus ou au-dessous du buste central sont couchées ou étendues ; celles des côtés sont debout, et elles appartiennent toutes les quatre à la troupe joyeuse de Bacchus. — Médaillon circulaire entouré d'un simple T circulaire. — En B., au-dessous du médaillon, à la pointe, à G. : *J. J. Dubois delin.;* à D. : *Aug. S^t Aubin sculp.* En H. de la planche, à G. : *Monum. Ant. ined.;* à D. : *Tom. II, Pl. XXI, p.* 152. — H. 0^m067, L. 0^m067.

1^{er} ÉTAT. Eau-forte pure. Avant toutes lettres.
2^e — En B., au-dessous du médaillon, à la pointe, à G. : *J. J. Dubois delin.;* à D. : *Aug. S^t Aubin sculp.* Sans autres lettres.
3^e — Celui qui est décrit.

※

Recueil | de | Médailles | de Rois | qui n'ont point encore été publiées | ou qui sont peu connues. | A Paris | chez H. L. Guérin et L. F. Delatour, rue | Saint Jacques à Saint Thomas d'Aquin. | MDCCLXII. | Avec Approbation et Privilège du Roi. — Par M. Pellerin. (Un volume in-4°.)

Les dimensions moyennes des planches de médailles que nous décrivons ci-dessous sont : — Cuivre : H. 0^m195, L. 0^m150.

952. *Page* j. *FLEURON SUR LE TITRE.* — Bronze de Midœum au type de Gordien, suspendu à un clou par un ruban au devant d'un panneau quadrilatère mesurant : H. 0^m058, L. 0^m082.

953. *Page* v. *VIGNETTE.* — Médaille d'argent suspendue à un clou par un ruban au devant d'un panneau quadrilatère à losanges ornés de quatre feuilles et mesurant : H. 0^m055, L. 0^m116. — En B., à G., à la pointe, dans l'intérieur du quadrilatère : *A. S. fecit.*

954. *Page* 10. — *Planche I. Page* 10. | *Reges Macedoniæ.* | *Alexander I.* | *Archelaus* | *Perdiccas.* | *Philippus II.* — 9 Médailles.

955. *Page* 28. — *Planche II. Page* 28. | *Alexander Magnus.* | *Demetrius.* | *Lysimachus.* — 12 Médailles.

956. *Page* 34. — *Pl. III. Page* 34. | *Philippus Demetrii Fil.* — *Perseus.* | *Reges Epiri.* | *Arisbas.* | *Pyrrhus.* | *Mostis rex.* | *Monunius Rex Dyrrachia.* | *Aleus Rex Tegeie.* | *Reges Cretæ.* — 12 Médailles.

957. *Page* 38. — *Planche IV. Page* 38. | *Audoleo Rex Pæoniæ* | *Reges Thraciæ* | *Seutes III* — *Cotys V.* | *Reges Bosphori.* | *Sauromates I.* — *Sauromates II.* | *Eupator.* — *Sauromates III.* — 7 Médailles.

958. *Page* 44. — *Planche V. Page* 44. | *Reges Aegypti* | *Ptolemæus I Soter.* | *Berenice Soteris.* | *Ptolemaeus II Philadelphus* | *Ptolemaeus IV. Philopator.* | *Ptolemaeus VI Philometor.* — 16 Médailles.

959. *Page* 56. — *Planche VI. Page* 56. | *Cleopatra II* | *Ptolemaeus IX.* — *Cleopatra ultima* | *Reges Cyrenaïcae* | *Magas* — *incertus* | *Reges Mauretaniae* | *Juba* — *Juba et Cleopatra* | *Cleopatra* — *Ptolemaeus.* — 10 Médailles.

CATALOGUE DE L'ŒUVRE DE A. DE SAINT-AUBIN.

960. *Page* 66. — *Planche VII. Page* 66. | *Reges Syriæ* | *Seleucus I Nicator.* | *Antiochus I Soter.* — 10 Médailles.

961. *Page* 72. — *Planche VIII. Page* 72. | *Antiochus II. deus.* | *Seleucus II. Callinicus* | *Antiochus hierax.* | *Seleucus III. Ceraunus.* | *Antiochus III. Magnus:* — 11 Médailles.

962. *Page* 82. — *Planche IX. Page* 82. | *Seleucus IV. Philopator.* | *Antiochus IV. Deus Epiphanes Nicephorus.* | *Antiochus V. Eupator.* — *Demetrius I. Deus Philopator Soter.* | *Alexander I Theopator Evergetes Epiphanes Nicephorus.* — 17 Médailles.

963. *Page* 88. — *Planche* X. *Page* 88 | *Demetrius II. Deus Philadelphus Nicator.* — 16 Médailles.

964. *Page* 100. — *Planche XI. Page* 100. | *Antiochus VI. Epiphanes Dionysus* | *Antiochus VII Evergetes* | *Alexander II.* — 9 Médailles.

965. *Page* 104. — *Planche XII. Page* 104 | *Antiochus VIII. Epiphanes* | *Cleopatra et Antiochus,* | *Antiochus IX Philopator.* — 17 Médailles.

966. *Page* 116. — *Planche XIII. Page* 116. | *Seleucus VI Epiphanes Nicator* | *Antiochus X.* — *Philippus* | *Demetrius III.* | *Tigranes.* — 14 Médailles.

967. *Page* 126. — *Planche XIV. Page* 126. | *Antiochus XIII.* | *Reges Commagenae* | *Samus* — *Antiochus IV* | *Epiphanes et Callinicus.* — 11 Bronzes.

968. *Page* 152. — *Planche* XV. *Page* 152. | *Artavasdes Rex.* | *Armeniae* — *Eucratides Rex* | *Bactrianae* | *Reges Parthorum* | *Arsaces I* — *Arsaces II Tiridates* | *Arsaces XI Sanatroeces* | *Arsaces XIII. Mithridates III.* | *Arsaces XXVIII. Vologeses III.* — 8 Médailles.

969. *Page* 178. — *Planche XVI. Page* 178. | *Abgarus et Mannus* — *Athenodorus* | *Vaballathus.* | *Vaballathus junior.* | *Reges Judaici* | *Antigonus.* | *Zenodorus* | *herodes Tetrarcha* | *Agrippa II.* — 12 Bronzes.

970. *Page* 182. — *Planche XVII. Page* 182. | *Reges Pergami.* | *Reges Bithyniae* | *Nicomedes I.* | *Prusias I* | — *Prusias II.* — 10 Médailles.

971. *Page* 188. — *Planche XVIII. Page* 188. | *Nicomedes II.* | *Nicomedes III.* | *Reges Ponti.* | *Mithridates Eupator.* — *Polemo I.* | *Reges sive Tyranni Ponti.* — 9 Médailles.

972. *Page* 194. — *Planche XIX. Page* 194. | *Reges Galathiæ.* | *Caeantolus* | *iaticus.* | *itucus.* | *Amyntas.* | *Reges sive Tyranni in Cibyratide, Cabalide*, etc. | *Amyntas.* — 9 Bronzes.

973. *Page* 200. — *Planche* XX. *Page* 200. | *Reges Cappadociæ* | *Ariarthes I vel II* | *Ariarathes VI* | *Ariarathes VIII* — *Ariobarzanes I.* — *Ariobarzanes III.* | *Archelaus.* | *Reges sive Dynastae* | *Polemo in Isauria* — *Teucer.* — 10 Médailles.

974. *Page* 204. — *Planche XXI. Page* 204. | *Reges incogniti.* — 5 Bronzes.

975. *Page* 208. — *Planche XXII. Page* 208. | *Viri illustres* | *Aeneas* | *Xenophon medicus* | *Teïus* | *Cyrene* — *Julia Procla.* — 8 Médailles.

976. *Page* 208. *CUL-DE-LAMPE.* — Médaille d'or égyptienne sur le fond d'un quadrilatère mesurant : H. 0ᵐ020, L. 0ᵐ039.

※

Recueil | *de* | *Médailles* | *de Peuples et de Villes* | *qui n'ont point encore été publiées* | *où qui sont peu connues.* | *A Paris* | *chez* H. L. *Guérin et* L. F. *Delatour, rue* | *Saint-Jacques à Saint Thomas d'Aquin.* | MDCCLXIII. | *Avec Approbation et Privilège du Roi.* — Par M. Pellerin. (Trois volumes in-8°).

TOME PREMIER, CONTENANT LES MÉDAILLES D'EUROPE.

977. *Page* j. *FLEURON SUR LE TITRE.* — Bronze d'Iconium au type de Gordien III, suspendu à des clous au-dessus desquels court une guirlande de feuillage, et fixés sur le fond noir d'un quadrilatère. — Cuivre : H. 0ᵐ058, L. 0,084.

978. *Page* iij. *VIGNETTE*. — Bronze d'Acheilla avec le nom de P. Quinctii Vari et au type d'Auguste Caius et Lucius, suspendu à une guirlande de feuillage posée sur trois clous fixés sur le fond noir d'un quadrilatère. En B., à G., à la pointe, dans l'intérieur du quadrilatère : *A. S.* — H. 0m049, L. 0m118.

979. *Page* xxij. *CUL-DE-LAMPE*. — Bronze de Carthage au type d'Auguste et d'Agrippa, suspendu à des branches de laurier posées sur trois clous. — Claire-voie. — H. 0m064, L. 0m095.

980. *Page* xxiij. *VIGNETTE*. — Bronze de la Cyrénaïque au type d'Auguste et d'Agrippa, avec le nom de S. Cato. procos., suspendu à une guirlande de feuillage posée sur trois clous fixés sur le fond noir d'un quadrilatère. En B., à G., à la pointe, dans l'intérieur du quadrilatère : *A. S.* — H. 0m048, L. 0m116.

981. *Page* xxviij. *CUL-DE-LAMPE*. — Bronze de la Colonie Aug. Jul., suspendu à un ruban et soutenu par une guirlande de feuillage posée sur deux clous. — Claire-voie. — H. 0m061, L. 0m093.

982. *Page* xxix. *FLEURON*. — Bronze de Tyane au type de Caracalla, suspendu à une guirlande de feuillage posée sur trois clous fixés sur le fond noir d'un quadrilatère. — H. 0m058, L. 0m086.

983. *Page* 1. *VIGNETTE*. — Bronze de Parlais au type de Julia Domna, suspendu à une guirlande de feuillage posée sur deux clous et soutenue par un ruban, le tout sur le fond noir d'un quadrilatère. — En B., à G., à la pointe, dans l'intérieur du quadrilatère : *A. S. f.* — H. 0m055, L. 0m116.

984. *Page* 8. *EUROPE*. — Europe. Pl. I | Page 8. | — Espagne. — Médailles numérotées de 1 à 17.

985. *Page* 16. — Europe. Pl. II | P. 16. — Médailles d'Espagne, numérotées de 18 à 28.

986. *Page* 20. — Europe. Pl. III. | Page 20. | Gaule. — Médailles numérotées de 1 à 14.

987. *Page* 30. — Europe. Pl. IV. | Page 30. — Médailles gauloises, numérotées de 15 à 25.

988. *Page* 36. — Europe. Pl. V. | Page 36. | *Médailles incertaines*. — Numérotées de 1 à 22.

989. *Page* 38. — Europe. Pl. VI. | Page 38. — Médailles incertaines, numérotées de 23 à 46.

990. *Page* 46. — Europe. Pl. VII. | Page 46. | *Italie*. — Médailles numérotées de 1 à 20.

991. *Page* 60. — Europe. Pl. VIII. | Page 60. — Médailles numérotées de 21 à 39.

992. *Page* 68. — Europe. Pl. IX. | Page 68. — Médailles numérotées de 40 à 58.

993. *Page* 74. — Europe. Pl. X. | Page 74. | *Médailles incertaines*. | *Médailles omises*. — Médailles numérotées de 1 à 17.

994. *Page* 78. — Europe. Pl. XI. | Page 78. | *Coste d'Illyrie*. — Médailles numérotées de 1 à 9.

995. *Page* 82. — Europe. Pl. XII. | Page 82. | *Epire*. — Médailles numérotées de 1 à 13.

996. *Page* 92. — Europe. Pl. XIII. | Page 92. | *Acarnanie*. — Médailles numérotées de 1 à 17.

997. *Page* 102. — Europe. Pl. XIV. | Page 102. | *Œtolie*. | *Locride*. — Médailles numérotées de 1 à 16.

998. *Page* 106. — Europe. Pl. XV. | Page 106. | *Phocide*. — Médailles numérotées de 1 à 10.

999. *Page* 112. — Europe. Pl. XVI. | Page 112. | *Peloponèse*. | *Achaïe*. — Médailles numérotées de 1 à 11.

1000. *Page* 116. — Europe. Pl. XVII. | Page 116. — Médailles numérotées de 12 à 30.

1001. *Page* 120. — Europe. Pl. XVIII. | Page 120. | *Elis*. | *Messénie*. — Médailles numérotées de 1 à 12.

1002. *Page* 128. — Europe. Pl. XIX. | Page 128. | *Laconie*. — Médailles numérotées de 1 à 16.

1003. *Page* 132. — Europe. Pl. XX. | Page 132. | *Argolide*. — Médailles numérotées de 1 à 13.

1004. *Page* 142. — Europe. Pl. XXI. | Page 142. | *Arcadie*. — Médailles numérotées de 1 à 18.

1005. *Page* 148. — Europe. Pl. XXII. | Page 148. | *Attique*. — Médailles numérotées de 1 à 10.

1006. *Page* 150. — Europe. Pl. XXIII. | Page 150. | — Bronzes numérotés de 11 à 27.

CATALOGUE DE L'ŒUVRE DE A. DE SAINT-AUBIN.

1007. *Page* 154. — *Europe. Pl. XXIV.* | *Page* 154. | *Bœotie*. — Médailles numérotées de 1 à 11.

1008. *Page* 160. — *Europe. Pl. XXV.* | *Page* 160. — Médailles numérotées de 18 à 30.

1009. *Page* 166. — *Europe. Pl. XXVI.* | *Page* 166. | *Thessalia*. — Médailles numérotées de 1 à 14.

1010. *Page* 172. — *Europe. Pl. XXVII.* | *Page* 172. — Médailles numérotées de 15 à 32.

1011. *Page* 176. — *Europe. Pl. XXVIII.* | *Page* 176. — Médailles numérotées de 33 à 45.

1012. *Page* 178. — *Europe. Pl. XXIX.* | *Page* 178. | *Macédoine*. — Médailles numérotées de 1 à 11.

1013. *Page* 180. — *Europe. Pl. XXX.* | *Page* 180. | — Médailles numérotées de 12 à 26.

1014. *Page* 184. — *Europe. Pl. XXXI.* | *Page* 184. — Médailles numérotées de 27 à 42.

1015. *Page* 188. — *Europe. Pl. XXXII.* | *Page* 188. — Médailles numérotées de 43 à 54.

1016. *Page* 194. — *Europe. Pl. XXXIII.* | *Page* 194. | *Pœonia*. | *Thracia*. — Médailles numérotées de 1 à 13.

1017. *Page* 198. — *Europe. Pl. XXXIV.* | *Page* 198. — Médailles numérotées de 13 à 28.

1018. *Page* 200. — *Europe. Pl. XXXV.* | *Page* 200. — Médailles numérotées de 29 à 40.

1019. *Page* 204. — *Europe. Pl. XXXVI.* | *Page* 204. | *Mœsie.* | *Sarmatie Européenne.* — Médailles numérotées de 1 à 17.

1020. *Page* 206. — *Europe. Pl. XXXVII.* | *Page* 206. | *Chersonèse Taurique.* — Médailles numérotées de 1 à 13.

1021. *Page* 207. *CUL-DE-LAMPE.* — Bronze au type de C. Cornelia Supera Augusta, suspendu à un clou par un ruban au-dessus de deux branches d'olivier. — Claire-voie. — H. 0m073, L. 0m113.

TOME SECOND, CONTENANT LES MÉDAILLES D'ASIE.

1022. *Page* j. *FLEURON SUR LE TITRE.* — Bronze de Tyr au type de Plautilla, suspendu à une guirlande posée sur trois clous fixés sur le fond noir d'un quadrilatère. — H. 0m060, L. 0m086.

1023. *Page* iij. *VIGNETTE.* — Bronze de Corinthe au type d'Antonia et avec le nom de M. Bellius Proculus, suspendu à des guirlandes posées sur trois clous fixés sur le fond noir d'un quadrilatère marbré. — H. 0m048, L. 0m116.

1024. *Page* xvij. *CUL-DE-LAMPE.* — Deux bronzes, l'un de Tyr au type de Pupien, l'autre au type de Germanicus, suspendus à un ruban attaché à deux clous. — Claire-voie. — H. 0m060, L. 0m095.

1025. *Page* xix. *FLEURON.* — Bronze de la colonie de Damas au type de Messine, Herenius Etruscus, suspendu à un clou par un ruban fixé sur le fond noir d'un quadrilatère marbré. — H. 0m060, L. 0m085.

1026. *Page* 1. *VIGNETTE.* — Deux bronzes de la colonie de Ptolémaïs aux types de Claude et de Néron, suspendus à des clous par des rubans et surmontés d'une guirlande, le tout sur le fond noir d'un quadrilatère. — H. 0m055, L. 0m116.

1027. *Page* 8. — *Asie. Pl. XXXVIII.* | *Page* 8. | *Asie. Bosphore Cimmerien.* | *Colchide.* | *Pont Cappadocien* | *Cappadoce.* | *Pont Polémoniaque.* — Bronzes numérotés de 1 à 6.

1028. *Page* 12. — *Asie. Pl. XXXIX.* | *Page* 12. | *Pont Galatique.* | *Galatie.* — Bronzes numérotés de 1 à 10.

1029. *Page* 18. — *Asie. Pl. XL.* | *Page* 18. | *Paphlagonie.* — Médailles numérotées de 1 à 13.

1030. *Page* 26. — *Asie. Pl. XLI.* | *Page* 26. | *Bithynie.* — Médailles numérotées de 1 à 17.

1031. *Page* 30. — *Asie Pl. XLII.* | *Page* 30. | *Phrygia.* — Bronzes numérotés de 1 à 13.

1032. *Page* 32. — *Asie. Pl. XLIII.* | *Page* 32. — Médailles numérotées de 14 à 28.

1033. *Page* 38. — *Asie. Pl. XLIV.* | *Page* 38. — Bronzes numérotés de 29 à 43.

1034. *Page* 40. — *Asie. Pl. XLV.* | *Page* 40. — Médailles numérotées de 44 à 56.

1035. *Page* 44. — *Asie. Pl. XLVI.* | *Page* 44. — Médailles numérotées de 57 à 72.

1036. *Page* 46. — *Asie. Pl. XLVII.* | *Page* 46. — Bronzes numérotés de 73 à 83.

1037. *Page* 52. — *Asie. Pl. XLVIII.* | *Page* 52. — Médailles numérotées de 1 à 18.

1038. *Page* 54. — *Asie. Pl. XLIX.* | *Page* 54. — Médailles numérotées de 19 à 36.

1039. *Page* 58. — *Asie. Pl. L.* | *Page* 58. — Médailles numérotées de 37 à 54.

1040. *Page* 62. — *Asie. Pl. LI.* | *Page* 62. | *Troade.* — Médailles numérotées de 1 à 13.

1041. *Page* 64. — *Asie. Pl. LII.* | *Page* 64. — Médailles numérotées de 14 à 28.

1042. *Page* 66. — *Asie. Pl. LIII.* | *Page* 66. | *Aeolie.* — Médailles numérotées de 1 à 13.

1043. *Page* 70. — *Asie. Pl. LIV.* | *Page* 70. — Médailles numérotées de 14 à 26.

1044. *Page* 72. — *Asie. Pl. LV.* | *Page* 72. | *Ionie.* — Médailles numérotées de 1 à 10.

1045. *Page* 74. — *Asie. Pl. LVI.* | *Page* 74. — Médailles numérotées de 11 à 27.

1046. *Page* 78. — *Asie. Pl. LVII.* | *Page* 78. — Médailles numérotées de 28 à 43.

1047. *Page* 92. — *Asie. Pl. LVIII.* | *Page* 92. — Médailles numérotées de 44 à 59.

1048. *Page* 96. — *Asie. Pl. LIX.* | *Page* 96. — Médailles numérotées de 60 à 73.

1049. *Page* 100. — *Asie. Pl. LX.* | *Page* 100. | *Lydie.* — Bronzes numérotés de 1 à 11.

1050. *Page* 104. — *Asie. Pl. LXI.* | *Page* 104. — Bronzes numérotés de 12 à 26.

1051. *Page* 108. — *Asie. Pl. LXII.* | *Page* 108. — Bronzes numérotés de 27 à 46.

1052. *Page* 114. — *Asie. Pl. LXIII.* | *Page* 114. — Médailles numérotées de 47 à 62.

1053. *Page* 116. — *Asie. Pl. LXIV.* | *Page* 116. — Bronzes numérotés de 63 à 77.

1054. *Page* 122. — *Asie. Pl. LXV.* | *Page* 122. | *Carie.* — Bronzes numérotés de 1 à 14.

1055. *Page* 124. — *Asie. Pl. LXVI.* | *Page* 124. — Bronzes numérotés de 15 à 30.

1056. *Page* 130. — *Asie. Pl. LXVII.* | *Page* 130. — Médailles numérotées de 31 à 50.

1057. *Page* 134. — *Asie. Pl. LXVIII.* | *Page* 134. — Bronzes numérotés de 51 à 63.

1058. *Page* 142. — *Asie. Pl. LXIX.* | *Page* 142. | *Lycée.* | *Isaurie.* | *Lycaonie.* — Médailles numérotées de 1 à 12.

1059. *Page* 150. — *Asie. Pl. LXX.* | *Page* 150. | *Pisidie.* — Médailles numérotées de 1 à 14.

1060. *Page* 156. — *Asie. Pl. LXXI.* | *Page* 156. | *Pamphylie.* — Médailles numérotées de 1 à 22.

1061. *Page* 164. — *Asie. Pl. LXXII.* | *Page* 164. | *Cilicie.* — Médailles numérotées de 1 à 11.

1062. *Page* 172. — *Asie. Pl. LXXIII.* | *Page* 172. — Médailles numérotées de 12 à 23.

1063. *Page* 176. — *Asie. Pl. LXXIV.* | *Page* 176. — Bronzes numérotés de 24 à 39.

1064. *Page* 182. — *Asie. Pl. LXXV.* | *Page* 182. | *Syrie.* | *Commagène.* — Bronzes numérotés de 1 à 5.

1065. *Page* 182. — *Asie. Pl. LXXVI.* | *Page* 182. | *Seleucide.* — Médailles numérotées de 1 à 16.

1066. *Page* 190. — *Asie. Pl. LXXVII.* | *Page* 190. — Bronzes numérotés de 17 à 27.

1067. *Page* 194. — *Asie. Pl. LXXVIII.* | *Page* 194. — Bronzes numérotés de 28 à 41.

CATALOGUE DE L'ŒUVRE DE A. DE SAINT-AUBIN. 213

1068. *Page* 200. — *Asie. Pl. LXXIX.* | *Page* 200. — Médailles numérotées de 42 à 59.

1069. *Page* 212. — *Asie. Pl. LXXX.* | *Page* 212. — Médailles numérotées de 60 à 76.

1070. *Page* 218. — *Asie. Pl. LXXXI.* | *Page* 218. | *Phénicie.* — Médailles numérotées de 1 à 16.

1071. *Page* 226. — *Asie. Pl. LXXXII.* | *Page* 226. — Médailles numérotées de de 17 à 35.

1072. *Page* 232. — *Asie. Pl. LXXXIII.* | *Page* 232. — Médailles numérotées de 35 à 53.

1073. *Page* 240. — *Asie. Pl. LXXXIV.* | *Page* 240. | *Palœstine.* — Médailles numérotées de 1 à 16.

1074. *Page* 254. — *Asie. Pl. LXXXV.* | *Page* 254. | *Mesopotamia* | *Armenia.* — Médailles numérotées de 17 à 28.

1075. *Page* 255. *CUL-DE-LAMPE.* — Bronze de Carrhes au type d'Alexandre Sévère, suspendu à un clou par un ruban au-dessus de deux branches de laurier entrelacées. — Claire-voie. — H. 0m074, L. 0m114.

TOME TROISIÈME, CONTENANT LES MÉDAILLES D'AFRIQUE, DES ISLES, MÉDAILLES INCERTAINES, PHŒNICIENNES, PUNIQUES, EN CARACTÈRES INCONNUS, AVEC UN SUPPLÉMENT.

1076. *Page* j. *FLEURON SUR LE TITRE.* — Bronze de Sagalassus au type de Valérien, suspendu à deux clous portant une guirlande et fixés sur le fond noir d'un quadrilatère mesurant : H. 0m058, L. 0m085.

1077. *Page* iij. *VIGNETTE.* — Bronze de Syedra au type de Valérien, suspendu à une guirlande portée sur trois clous fixés sur le fond noir d'un quadrilatère mesurant : H. 0m056, L. 0m117. — En B., à la pointe, à G., dans l'intérieur du quadrilatère : *A. St fecit.*

1078. liv. *CUL-DE-LAMPE.* — Deux bronzes de Néapolis de Syrie aux types de Philippe et de Tribonien. — H. 0m098, L. 0m125.

1079. *Page* lv. *FLEURON.* — Bronze d'Ilion au type de Géta, suspendu à un clou au-dessous d'une guirlande et fixé sur le fond noir d'un quadrilatère mesurant : H. 0m059, L. 0m081.

1080. *Page* 1. *VIGNETTE.* — Deux bronzes d'Aphrodisias au type de Salonina, suspendus à une guirlande portée sur trois clous fixés sur le fond noir d'un quadrilatère. — H. 0m056, L. 0m116.

1081. *Page* 10. — *Afrique. Pl. LXXXVI.* | *Page* 10. | *Afrique — Égypte* | *Cyrénaïque.*

1082. *Page* 16. — *Afrique. Pl. LXXXVII.* | *Page* 16. | *Syrtique.*

1083. *Page* 22. *CUL-DE-LAMPE.* — Bronze de Perga au type de Philippe, suspendu à un clou au devant d'une guirlande. — H. 0m067, L. 0m095.

1084. *Page* 22. — *Afrique. Pl. LXXXVIII.* | *Page* 22. | *Byzacène* | *Zeugitane.*

1085. *Page* 23. *FLEURON.* — Bronze de Sagalassus au type de Claude, suspendu à une guirlande portée sur trois clous fixés sur le fond noir d'un quadrilatère mesurant : H. 0m058, L. 0m082.

1086. *Page* 25. *VIGNETTE.* — Bronze de Limyros au type de Gordien, suspendu à une guirlande portée sur trois clous fixés sur le fond noir d'un quadrilatère mesurant : H. 0m056, L. 0m116.

1087. *Page* 30. — *Isles. Pl. LXXXIX.* | *Page* 30. | *Isles.* | *Œgine.* | *Halonèse* | *Andros.* | *Apollonos.* — Médailles numérotées de 1 à 7.

1088. *Page* 32. — *Isles. Pl. XC.* | *Page* 32. | *Arade.* — Médailles numérotées de 1 à 15.

1089. *Page* 36. — *Isles. Page XCI.* | *Page* 36. | *Astypalée.* | *Gaulos.* | *Delos.* | *Elœusa.* — Médailles numérotées de 1 à 6.

1090. *Page* 40. — *Isles. Pl. XCII.* | *Page* 40. | *Eubée.* — Médailles numérotées de 1 à 20.

1091. *Page* 46. — *Isles. Pl. XCIII.* | *Page* 46. | *Zacynthus.* | *Thasus.* | *Thera.* | *Ios.* — Médailles numérotées de 1 à 15.

1092. *Page* 48. — *Isles. Pl. XCIV.* | *Page* 48. | *Carus.* | *Simbrus* | *Irène* | *Irrhesia* | *Cœne.* — Médailles numérotées de 1 à 17.

1093. *Page* 54. — *Isles. Pl. XCV.* | *Page* 54. | *Ceos.* | *Céphalonie.* | *Cimolis.* | *Clides.* — Médailles numérotées de 1 à 13.

1094. *Page* 58. — *Isles. Pl. XCVI.* | *Page* 58. | *Corcyre.* — Médailles numérotées de 1 à 20.

1095. *Page* 62. — *Isles. Pl. XCVII.* | *Page* 62. | *Cossyra* | *Crête.* — Médailles numérotées de 1 à 14.

1096. *Page* 66. — *Isles. Pl. XCVIII.* | *Page* 66. | — Médailles numérotées de 15 à 27.

1097. *Page* 68. — *Isles. Pl. XCIX.* | *Page* 68. — Médailles numérotées de 28 à 43.

1098. *Page* 76. — *Isles.* | *Pl. C.* | *Page* 76. — Médailles numérotées de 44 à 61.

1099. *Page* 78. — *Isles. Pl. CI.* | *Page* 78. | *Cythnus.* | *Cyprus.* — Médailles numérotées de 62 à 70 et de 1 à 6, plus deux sans numéros.

1100. *Page* 80. — *Isles. Pl. CII.* | *Page* 80. | *Cos.* | *Lemnos.* — Médailles numérotées de 7 à 8 et de 1 à 11.

1101. *Page* 84. — *Isles. Pl. CIII.* | *Page* 84. | *Lesbos.* — Médailles numérotées de 1 à 21.

1002. *Page* 86. — *Isles. Pl. CIV.* | *Page* 86. | *Lipara.* | *Malte.* | *Melos.* — Médailles numérotées de 1 à 3 et de 1 à 6, et une sans numéro.

1103. *Page* 90. — *Isles. Pl. CV.* | *Page* 90. | *Myconus.* | *Naxus.* | *Nea.* | *Nysiros.* — Médailles numérotées de 1 à 2, de 1 à 15, de 1 à 2 et de 1 à 4.

1104. *Page* 92. — *Isles. Pl. CVI.* | *Page* 92. | *Paros.* | *Peparethus.* | *Proconnesus.* — Médailles numérotées de 1 à 10.

1105. *Page* 96. — *Isles. Pl. CVII.* | *Page* 96. | *Rhodus.* | *Samos.* | *Seriphus.* — Médailles numérotées de 1 à 11.

1106. *Page* 100. — *Isles. Pl. CVIII.* | *Page* 100. | *Sicile.* — Médailles numérotées de 1 à 16.

1107. *Page* 104. — *Isles. Pl. CIX.* | *Page* 104. — Médailles numérotées de 17 à 33.

1108. *Page* 108. — *Isles. Pl. CX.* | *Page* 108. — Médailles numérotées de 33 à 54.

1109. *Page* 112. — *Isles. Pl. CXI.* | *Page* 112. — Médailles numérotées de 53 à 67.

1110. *Page* 114. — *Isles. Pl. CXII.* | *Page* 114. | *Sicinus.* | *Siphnus.* | *Sciathos.* — Médailles numérotées de 1 à 13.

1111. *Page* 118. — *Isles. Pl. CXIII.* | *Page* 118. | *Syros.* | *Taphia.* | *Tenedos* | *Telos.* | *Tenos.* — 13 Médailles.

1112. *Page* 119. **CUL-DE-LAMPE.** — Bronze aux types de Commode et de l'Océan, suspendu à un clou par un ruban au-dessus de deux typhas. — Claire-voie. — H. 0m062, L. 0m015.

1113. *Page* 120. — *Isles.* | *Pl. CXIV.* | *Page* 120. | *Pharia.* | *Chios.* — Médailles numérotées de 1 à 12.

1114. *Page* 121. **FLEURON.** — Bronze de Magnésie du Sipyle, suspendu à un clou par un ruban au devant d'un fond quadrilatère à losanges mesurant : H. 0m058, L. 0m086.

1115. *Page* 123. **VIGNETTE.** — Bronze de Colybrassos, suspendu à une guirlande portée sur trois clous au devant d'un fond quadrilatère à losanges mesurant : H. 0m057, L. 0m116.

1116. *Page* 126. — *Pl. CXV.* | *Page* 126. | *Médailles incertaines.* — Médailles numérotées de 1 à 25.

1117. *Page* 128. — *Pl. CXVI.* | *Page* 128. | *Suite* | *des médailles incertaines.* — Bronzes numérotés de 1 à 13.

CATALOGUE DE L'ŒUVRE DE A. DE SAINT-AUBIN. 215

1118. *Page* 130. — *Pl. CXVII.* | *Page* 130. | *Suite* | *des médailles incertaines.* — Bronzes numérotés de 1 à 17.

1119. *Page* 131. *CUL-DE-LAMPE.* — Bronze des Agonothesia de Thessalonique, suspendu à un clou par un ruban au-dessus d'une guirlande. — H. 0m058, L. 0m093.

1120. *Page* 132. — *Pl. CXVIII.* | *Page* 132. | *Suite* | *des médailles incertaines.* — Bronzes numérotés de 1 à 18.

1121. *Page* 133. *VIGNETTE.* — Bronze des Eugamia au type de Vespasien, suspendu à une guirlande portée sur trois clous au devant d'un fond quadrilatère marbré mesurant : H. 0m056, L. 0m117.

1122. *Page* 142. *CUL-DE-LAMPE.* — Bronze de Sémalia au type de Vérus, suspendu à un clou par un ruban au-dessus d'une guirlande. — H. 0m068, L. 0m117.

1123. *Page* 142. — *Pl. CXIX.* | *Page* 142. | *Médailles Phœniciennes.* — Bronzes numérotés de 1 à 25.

1124. *Page* 143. *VIGNETTE.* — Bronze de Sardes au type d'Otacilia Severa, suspendu à une guirlande posée sur trois clous au devant d'un panneau quadrilatère mesurant : H. 0m056, L. 0m117.

1125. *Page* 150. — *Pl. CXX.* | *Page* 150. | *Médailles Puniques.* — Médailles numérotées de 1 à 14.

1126. *Page* 154. — *Pl. CXXI.* | *Page* 154. | *Médailles Puniques.* — Médailles numérotées de 15 à 27.

1127. *Page* 154. *CUL-DE-LAMPE.* — Bronze de Heraia au type d'Antonin, suspendu entre deux guirlandes. — H. 0m043, L. 0m105.

1128. *Page* 155. *VIGNETTE.* — Deux bronzes, l'un de Nicée au type de Valérien, l'autre de Bostra au type de Dèce, suspendus à des guirlandes posées sur trois clous au devant d'un panneau quadrilatère mesurant : H. 0m057, L. 0m115.

1129. *Page* 164. — *Pl. CXXII.* | *Page* 164. | *Médailles* | *En Caractères Inconnus et Incertains.* — Médailles numérotées de 1 à 12.

1130. *Page* 164. *CUL-DE-LAMPE.* — Bronze de Sardes au type de Caracalla, suspendu à une monture métallique au-dessus d'une guirlande portée sur deux clous. — Claire-voie. — H. 0m071, L. 0m115.

1131. *Page* 165. *FLEURON.* — Bronze de Gadara au type d'Héliogabale, suspendu à une guirlande posée sur trois clous au devant d'un panneau quadrilatère mesurant : H. 0m059, L. 0m086.

1132. *Page* 167. *VIGNETTE.* — Bronze de Tyr au type de Philippe, suspendu à une guirlande posée sur trois clous au devant d'un panneau quadrilatère mesurant : H. 0m056, L. 0m116.

1133. *Page* 178. — *Pl. CXXIII.* | *Page* 178. | *Supplément.* — Médailles numérotées de 1 à 18.

1134. *Page* 188. — *Supplément. Pl. CXXIV.* | *Page* 188. — Médailles numérotées de 1 à 15.

1135. *Page* 192. — *Supplément. Pl. CXXV.* | *Page* 192. — Bronzes numérotés de 1 à 15.

1136. *Page* 198. — *Supplément. Pl. CXXVI.* | *Page* 198. — Bronzes numérotés de 1 à 15.

1137. *Page* 204. — *Supplément. Pl. CXXVII.* | *Page* 204. — Bronzes numérotés de 1 à 12.

1138. *Page* 210. — *Supplément. Pl. CXXVIII.* | *Page* 210. — Bronzes numérotés de 1 à 11.

1139. *Page* 218. — *Supplément. Pl. CXXIX.* | *Page* 218. — Bronzes numérotés de 1 à 9.

1140. *Page* 218. — *Supplément. Pl. CXXX.* | *Page* 218. — Bronzes numérotés de 1 à 8.

1141. *Page* 224. — *Supplément. Pl. CXXXI.* | *Page* 224. — Bronzes numérotés de 1 à 11.

1142. *Page* 230. — *Supplément. Pl. CXXXII.* | *Page* 230. — Bronzes numérotés de 1 à 11.

1143. *Page* 238. — *Supplément. Pl. CXXXIII.* | *Page* 238. — Bronzes numérotés de 1 à 13.

1144. *Page* 246. — *Supplément. Pl. CXXXIV.* | *Page* 246. — Bronzes numérotés de 1 à 13.

1145. *Page* 252. — *Supplément. Pl. CXXXV.* | *Page* 252. — Bronzes numérotés de 1 à 12.

1146. *Page* 260. — *Supplément. Pl. CXXXVI.* | *Page* 260. — Bronzes numérotés de 1 à 11.

1147. *Page* 260. *CUL-DE-LAMPE.* — Bronze de Tarse au type de Valérien, suspendu à un clou par une guirlande au-dessus de deux palmes. — H, 0m091, L. 0m120.

1148. *Page* 261. *VIGNETTE.* — Bronze aux types d'Auguste et de Juno Martialis, suspendu à une guirlande posée sur trois clous au devant d'un panneau quadrilatère mesurant : H. 0m051, L. 0m137.

1149. *Page* 283. *VIGNETTE.* — Bronze d'Arna Asisium aux types de Tréborien et d'Apollon, suspendu à deux clous au-dessous d'une guirlande posée sur quatre clous au devant d'un quadrilatère mesurant : H. 0m049, L. 0m137.

※

Mélanges | de diverses | Médailles | pour servir de supplément | aux Recueils des médailles | de Rois et de Villes | qui ont été imprimés en MDCCLXII *et* MDCCLXIII. | *A Paris | chez H. L. Guérin et L. F. Delatour | rue S. Jacques à S. Thomas d'Aquin.* | MDCCLXV. | *Avec Approbation et Privilège du Roi.* — Par M. Pellerin. (Deux volumes in-4°.)

TOME PREMIER, CONTENANT LES MÉDAILLES DÉTACHÉES, MÉDAILLES IMPÉRIALES, EN OR, EN ARGENT ET EN BRONZE, MÉDAILLES DE COLONIES QUI MANQUENT DANS VAILLANT, AVEC DES OBSERVATIONS SUR CELLES QU'IL A OUBLIÉES.

1150. *Page* j. *FLEURON.* — Bronze d'Hadrumète, sur le fond noir d'un quadrilatère à bordure mesurant : H. 0m043, L. 0m88.

1151. *Page* i. *VIGNETTE.* — Bronze de Caligula, sur le fond noir d'un quadrilatère mesurant : H. 0m043, L. 0m119.

1152. *Page* 9. *VIGNETTE.* — Deux bronzes aux types de Rome et de Trajan, sur le fond noir d'un quadrilatère à bordure mesurant : H. 0m044, L. 0m119,

1153. *Page* 20. *VIGNETTE.* — Bronze de Megia au type de Trajan, sur le fond noir d'un quadrilatère mesurant : H. 0m043, L. 0m119.

1154. *Page* 22. *VIGNETTE.* — Deux bronzes d'Argos, sur le fond noir d'un quadrilatère à bordure mesurant : H. 0m043, L. 0m119.

1155. *Page* 25. *VIGNETTE.* — Bronze aux types d'Ammon et de Faustine, sur le fond noir d'un quadrilatère à bordure mesurant : H. 0m043, L. 0m119.

1156. *Page* 28. *VIGNETTE.* — Deux bronzes de Cæsarée, sur le fond noir d'un quadrilatère à bordure mesurant : H. 0m043, L. 0m119.

1157. *Page* 36. *VIGNETTE.* — Bronze au type d'Auguste, sur le fond noir d'un quadrilatère à bordure mesurant : H. 0m43, L. 0m118.

1158. *Page* 58. *VIGNETTE.* — Deux bronzes de Byzance, sur le fond noir d'un quadrilatère à bordure mesurant : H. 0m043, L. 0m119.

1159. *Page* 64. *VIGNETTE.* — Deux bronzes de Smyrne, sur le fond noir d'un quadrilatère à bordure mesurant : H. 0m177, L. 0m120.

1160. *Page* 70. *CUL-DE-LAMPE.* — Bronze de Laodicée, sur le fond noir d'un quadrilatère à bordure mesurant : H. 0m035, L. 0m118.

1161. *Page* 71. *VIGNETTE.* — Bronze de Téménothyrac, sur le fond noir d'un quadrilatère à bordure mesurant : H. 0m056, L. 0m119.

1162. *Page* 74. *VIGNETTE.* — Bronze de Perinthe, sur le fond noir d'un quadrilatère à bordure mesurant : H. 0m064, L. 0m118.

1163. *Page* 77. *VIGNETTE.* — Bronze aux types de Marc-Aurèle, Antonin et Faustine, sur le fond marbré d'un quadrilatère à bordure mesurant : H. 0m044, L. 0m119.

1164. *Page* 77. — Médaille d'argent au type des dieux Cabires syriens.

1165. *Page* 78. — Bronze au type des Cabires.

1166. *Page* 79. — Bronze aux types d'Antonin et de Faustine et Marc-Aurèle.

1167. *Page* 79. — Bronze aux types de Marc-Aurèle et des Cabires.

1168. *Page* 95. *VIGNETTE*. — Bronze d'Attalia, sur le fond noir d'un quadrilatère à bordure mesurant : H. 0m042, L. 0m119.

1169. *Page* 104. *VIGNETTE*. — Médaille d'argent de Mithridate, sur le fond noir d'un quadrilatère à bordure mesurant : H. 0m042, L. 0m119.

1170. *Page* 104. — *Mel. de Med. Pl. I. Tome I. Page* 104. — Bronzes numérotés de 1 à 9.

1171. *Page* 128. — *Mel. de Med. Pl. II. Tome I. Pag.* 128. — Médailles numérotées de 1 à 19.

1172. *Page* 136. — *Mel. de Med. Pl. III. Tome I. Pag.* 136. — Médailles numérotées de 1 à 17 : les deux dernières d'Antiochus II et III, les autres d'Alexandre.

1173. *Page* 146. — *Mel. de Med. Pl. IV. Tome I. Pag.* 146. — Médailles numérotées de 1 à 10.

1174. *Page* 147. *VIGNETTE*. — Médaille en argent du roi Pacore, sur le fond noir d'un quadrilatère à bordure mesurant : H. 0m042, L. 0m119.

1175. *Page* 159. *FLEURON*. — Médaille d'or de Jean Comnène, sur le fond noir d'un quadrilatère à bordure mesurant : H. 0m043, L. 0m119.

1176. *Page* 161. *VIGNETTE*. — Médaille d'or de Philippe, sur le fond marbré d'un quadrilatère à bordure mesurant : H. 0m043, L. 0m119.

1177. *Page* 168. — *Mel. de Med. Pl. V. Tome I. Pag.* 168. — Médailles numérotées de 1 à 15.

1178. *Page* 172. — *Mel. de Med. Tome I. Pl. VI. Pag.* 172. — Médailles numérotées de 1 à 18.

1179. *Page* 173. *VIGNETTE*. — Deux médailles en argent d'Auguste, sur le fond noir d'un quadrilatère à bordure mesurant : H. 0m040, L. 0m116.

1180. *Page* 182. — *Mel. de Med. Tom. I. Pl. VII. Page* 182. — Médailles d'argent numérotées de 1 à 12.

1181. *Page* 190. — *Mel. de Med. Tom. I. Pl. VIII. Pag.* 190. — Médailles d'argent numérotées de 1 à 12.

1182. *Page* 196. — *Mel. de Med. Tom. I. Pl. IX. Pag.* 196. — Médailles d'argent et de bronze numérotées de 1 à 15.

1183. *Page* 196. *VIGNETTE*. — Bronze au type de Jules César, sur le fond noir d'un quadrilatère mesurant : H. 0m041, L. 0m116.

1184. *Page* 208. — *Mel. de Med. Tom. I. Pl. X. Page* 208. — Bronzes numérotés de 1 à 11.

1185. *Page* 212. — *Mel. de Med. Tom. I. Pl. XI. Pag.* 212. — Bronzes numérotés de 1 à 7.

1186. *Page* 222. — *Mel. de Med. Tom. I. Pl. XII. Pag.* 222. Bronzes numérotés de 1 à 13.

1187. *Page* 224. *VIGNETTE*. — Deux bronzes au type de Sérapis, sur le fond noir d'un quadrilatère à bordure mesurant : H. 0m043, L. 0m132.

1188. *Page* 228. — *Mel. de Med. Tom I. Pl. XIII. Pag.* 228. — Potins numérotés de 1 à 14.

1189. *Page* 230. — *Mel. de Med. Tom. I. Pl. XIV. Pag.* 230. — Bronzes numérotés de 1 à 11.

1190. *Page* 238. — *Mel. de Med. Tom. I. Pl. XV. Pag.* 238. — Bronzes numérotés de 1 à 11.

1191. *Page* 239. *FLEURON*. — Bronze de la colonie Ælia Capitolina, sur le fond noir d'un quadrilatère à bordure mesurant : H. 0m039, L. 0m090.

1192. *Page* 243. *VIGNETTE*. — Bronze au type de Géta, de la colonie Cremna, sur le fond noir d'un quadrilatère à bordure mesurant : H. 0m040, L. 0m117.

1193. *Page* 268. — *Mel. de Med. Tom. I. Pl. XVI. Pag.* 268. — Bronzes coloniaux numérotés de 1 à 16.

1194. *Page* 286. — *Mel. de Med. Tom. I. Pl. XVII. Pag.* 286. — Bronzes coloniaux numérotés de 1 à 15.

1195. *Page* 296. — *Mel. de Med. Tom. I. Pl. XVIII. Pag.* 296. — Bronzes coloniaux numérotés de 1 à 12.

1196. *Page* 308. — *Mel. de Med. Tom. I. Pl. XIX. Pag.* 308. — Bronzes coloniaux numérotés de 1 à 15.

1197. *Page* 314. — *Mel. de Med. Tom. I. Pl. XX. Page* 314. — Bronzes coloniaux numérotés de 1 à 13.

1198. *Page* 324. — *Mel. de Med. Tom. I. Pl. XXI. Page* 324. — Bronzes coloniaux numérotés de 1 à 12.

1199. *Page* 332. — *Mel. de Med. Tom. I. Pl. XXII. Pag.* 332. — Bronzes coloniaux numérotés de 1 à 13.

1200. *Page* 340. — *Mel. de Med. Tom. I. Pl. XXIII. Pag.* 340. — Bronzes coloniaux numérotés de 1 à 11.

1201. *Page* 352. — *Mel. de Med. Tom. I. Pl. XXIV. Pag.* 352. — Bronzes numérotés de 1 à 12.

TOME SECOND, CONTENANT LES MÉDAILLES IMPÉRIALES GRECQUES QUI MANQUENT DANS VAILLANT, AVEC DES OBSERVATIONS SUR CELLES QU'IL A PUBLIÉES.

1202. *Page* i. — Bronze d'Amphipolis, sur le fond noir d'un quadrilatère à bordure mesurant : H. 0^m043, L. 0^m120.

1203. *Page* j. *FLEURON.* — Bronze aux types d'Auguste et de la Victoire, sur le fond noir d'un quadrilatère à bordure mesurant : H. 0^m042, L. 0^m090.

1204. *Page* 28. — *Mel. de Med. Tom II. Pl. XXV. Pag.* 28. — Bronzes numérotés de 1 à 17.

1205. *Page* 58. — *Mel. de Med. Tom. II. Pl. XXVI. Pag.* 58. — Bronzes numérotés de 1 à 15.

1206. *Page* 72. — *Mel. de Med. Tom. II. Pl. XXVII. Pag.* 72. — Bronzes numérotés de 1 à 12.

1207. *Page* 124. — *Mel. de Med. Tom. II. Pl. XXVIII. Pag.* 124. — Bronzes numérotés de 1 à 10.

1208. *Page* 174. — *Mel. de Med. Tom. II. Pl. XXIX. Pag.* 174. — Bronzes numérotés de 1 à 10.

1209. *Page* 190. — *Mel. de Med. Tom. II. Pl. XXX. Png.* 190. — Bronzes numérotés de 1 à 9.

1210. *Page* 214. — *Mel. de Med. Tom. II. Pl. XXXI. Pag.* 214. — Bronzes numérotés de 1 à 10.

1211. *Page* 232. — *Mel. de Med. Tom. II. Pl. XXXII. Pag.* 232. — Bronzes numérotés de 1 à 12.

Premier et second Supplément | aux six volumes | de Recueils | de médailles | de Rois, de Villes & | publiés en 1762, 1763 et 1765. | Avec des corrections relatives aux mêmes volumes. | A Paris | chez H. L. Guérin et L. Delatour | rue Saint Jacques à Saint Thomas d'Aquin. | MDCCLXV. | Avec Approbation et Privilège du Roi. — Par Pellerin. (Un volume in-4°.)

PREMIER SUPPLÉMENT.

1212. *Page* i. *VIGNETTE.* — Bronze d'Épiphanée au type de Caracalla, suspendu à une guirlande posée sur trois clous au devant d'un panneau quadrilatère losangé mesurant : H. 0^m055, L. 0^m118.

1213. *Page* j. *FLEURON SUR LE TITRE.* — Bronze de Leucas au type de Faustine, suspendu à une guirlande posée sur trois clous au devant d'un panneau quadrilatère marbré mesurant : H. 0^m057, L. 0^m082.

CATALOGUE DE L'ŒUVRE DE A. DE SAINT-AUBIN. 219

1214. *Page* 34. — *Supplément. Pl. I. Page* 34. — Bronzes numérotés de 1 à 12.

1215. *Page* 44. — *Supplément Pl. II. Page* 44. — Bronzes numérotés de 1 à 12.

1216. *Page* 69. *CUL-DE-LAMPE*. — Bronze d'Héraclée au type de Salonina, au devant de palmes et de branches de laurier, sur un support Louis XVI. — H. 0m097, L. 0m124.

DEUXIÈME SUPPLÉMENT.

1217. *Page* i. *VIGNETTE*. — Deux bronzes de Gaba, suspendus par des rubans à des clous au devant d'un panneau quadrilatère marbré mesurant : H. 0m055, L. 0m018.

1218. *Page* j. *FLEURON SUR LE TITRE*. — Bronze d'Arade aux types de Marc-Aurèle et de L. Vérus, attachés à un clou par un ruban au devant d'un panneau quadrilatère mesurant : H. 0m057, L. 0m084.

1219. *Page* 24. — *II Supplément. Pl. I. Pag.* 24. — Médailles numérotées de 1 à 10.

1220. *Page* 54. — *II Supplément. Pl. II. Pag.* 54. — Bronzes numérotés de 1 à 13.

1221. *Page* 68. — *II Supplément. Pl. III. Pag.* 68. — Bronzes numérotés de 1 à 11.

1222. *Page* 76. — *II Supplément. Pl. IV. Pag.* 76. — Médaillons numérotés de 1 à 10.

1223. *Page* 78. — *II Supplément. Pl. V. Pag.* 78. — Médaillons numérotés de 1 à 6.

1224. *Page* 82. — *II. Supplément. Pl. VI. Pag.* 82. — Médaillons numérotés de 1 à 9.

1225. *Page* 86. — *II. Supplément. Pl. VII. Pag.* 86. — Médaillons numérotés de 1 à 10.

1226. *Page* 102. — *II Supplément. Pl. VIII. Pag.* 102. — Médailles numérotées de 1 à 14.

1227. *Page* 103. *VIGNETTE*. — Bronze de Gaza au type de Commode, suspendu à des guirlandes posées sur trois clous au devant d'un panneau quadrilatère mesurant : H. 0m055, L. 0m119.

1228. *Page* 137. *VIGNETTE*. — Bronze d'Anazarbe au type de Maximin, suspendu à une guirlande posée sur trois clous au devant d'un panneau quadrilatère, mesurant : H. 0m055, L. 0m119.

1229. *Page* 160. — *II Supplément. Pl. IX. Pag.* 160. *Monogrammes de noms de villes sur les médailles etc.* — Numérotés de 1 à 36.

1230. *Page* 160. — *II Supplément. Pl. X. Pag.* 160. | *Monogrammes de noms de villes sur les médailles.* — Numérotés de 37 à 72.

1231. *Page* 160. — *Monogrammes à ajouter à ceux des Planches.* — Numérotés de 73 à 75.

Troisième, quatrième et dernier | supplément | aux six volumes | de | recueils de médailles | de Rois et de Villes, etc. | *Publiés en* 1762, 1763 *et* 1765. | *A Paris | chez L. F. Delatour, rue Saint Jacques | à Saint Thomas d'Aquin.* | MDCCLXVIII. | *Avec Approbation et Privilège du Roi.* — Par Pellerin (Un volume in-4°).

TROISIÈME SUPPLÉMENT.

1232. *Page* i. *VIGNETTE*. — Médaille d'or de Sauromates, posée sur un panneau quadrilatère entouré d'un encadrement mesurant : H. 0m056, L. 0m116.

1233. *Page* j. *FLEURON SUR LE TITRE*. — Médaille d'or suspendue à une guirlande posée sur deux clous au devant d'un quadrilatère marbré mesurant : H. 0m057, L. 0m81.

1234. *Page* 34. — *III Suppl. Pl. I. Pag.* 34. — Médailles de rois Parthes, numérotées de 1 à 13.

1235. *Page* 40. — *III Suppl. Pl. II. Page* 40. — Médailles de rois Sassanides, numérotées de 1 à 10.

1236. *Page* 90. — *III Suppl. Pl. III. Pag.* 90. — Médailles grecques et italiennes, numérotées de 1 à 10.

1237. *Page* 104. — *III Suppl. Pl. IV. Pag.* 104. — Bronzes numérotés de 1 à 12.

1238. *Page* 118. — *III Suppl. Pl. V. Pag.* 118. — Médailles numérotées de 1 à 10.

1239. *Page* 136. — *III Suppl. Pl. VI. Pag.* 136. — Médailles impériales numérotées de 1 à 11.

QUATRIÈME SUPPLÉMENT.

1240. *Page* i. *VIGNETTE*. — Bronze phénicien, posé sur un panneau surmonté d'une guirlande au devant d'un autre panneau plus grand mesurant : H. 0^m057, L. 0^m117.

1241. *Page* j. *FLEURON SUR LE TITRE*. — Bronze d'Alexandre, suspendu à une guirlande posée sur trois clous au devant d'un panneau quadrilatère mesurant : H. 0^m057, L. 0^m080.

1242. *Page* 12. — *IV. Suppl. Pl. I. Pag.* 12. | *Médailles impériales*. — Bronzes numérotés de 1 à 9.

1243. *Page* 36. — *IV. Suppl. Pl. II. Pag.* 36. | *Médailles de villes*. — Médailles numérotées de 1 à 13, dont les sept premières sont impériales.

1244. *Page* 112. — *IV. Suppl. Pl. III. Pag.* 112. — Médailles numérotées de 1 à 16.

1245. *Page* 112. *CUL-DE-LAMPE*. — Médaille d'or de Pixodare, sur un panneau quadrilatère surmonté d'une guirlande enroulée à un clou et placée au-dessus d'une palme et d'une branche d'olivier entre-croisées. — H. 0^m083, L. 0^m114.

1246. *Page* 115. *VIGNETTE*. — Médaille d'argent d'Antiochus Soter, suspendue à une guirlande au devant d'un panneau marbré mesurant : H. 0^m058, L. 0^m117.

1247. *Page* 129. *VIGNETTE*. — Bronze d'Antigone, roi de Judée, sur un panneau quadrilatère entouré d'un large encadrement mesurant : H. 0^m057, L. 0^m117.

Lettres | de l'auteur | des Recueils de Médailles | de Rois, de Peuples et de Villes imprimés en huit volumes in-quarto. | Chez H. L. Guerin et L. F. Delatour | depuis 1762 jusqu'en 1767. | A Francfort | et se trouve à Paris | chez L. F. Delatour rue Saint-Jacques. | MDCCLXX. — Par M. Pellerin. (Un volume in-4°.)

1248. *Page* 1. *VIGNETTE*. — Bronze de Tryphon, sur un panneau quadrilatère entouré d'un large encadrement mesurant : H. 0^m058, L. 0^m117.

1249. *Page* 18. — *Lettre I. Pl. I. Page* 18 | *Médailles Impériales*. — Bronzes numérotés de 1 à 9.

1250. *Page* 26. — *Lettre I. Pl. II. Pag.* 26. | *Médailles de Peuples et de Villes*. — Médailles numérotées de 1 à 15.

1251. *Page* 54. — *Lettre I. Pl. III. Pag.* 54. — Médaille phénicienne au-dessus de laquelle on voit 42 figures, des lettres, Aleph, Koph, Thau, Ain, Resch, Schin.

1252. *Page* 57. *VIGNETTE*. — Bronze d'Antiochus, suspendu à une guirlande supportée par trois clous au devant d'un panneau mesurant : H. 0^m057, L. 0^m117.

CATALOGUE DE L'ŒUVRE DE A. DE SAINT-AUBIN.

Seconde Lettre | de l'auteur des Recueils de Médailles de Rois, de Peuples et de Villes. — Médailles de Rois.

1253. *Page* 146. — *Lettre II. Pl. I. Pag.* 146. — Médailles parthes, grecques et arméniennes, numérotées de 1 à 8.

1254. *Page* 170. — *Lettre II. Pl. II. Pag.* 170. — Bronzes impériaux, numérotés de 1 à 9.

1255. *Page* 186. — *Lettre II. Pl. III. Pag.* 186. — Médailles numérotées de 10 à 16.

1256. *Page* 212. — *Lettre II. Pl. IV. Pag.* 212. — Médailles numérotées de 1 à 10.

1257. *Page* 213. *CUL-DE-LAMPE.* — Bronze de la gens Lollia, suspendu à un clou par un ruban au-dessus d'une guirlande posée sur deux clous. — H. 0m088, L. 0m128.

Additions | aux neuf volumes | de | Recueils de Médailles | de Rois, de Villes, etc. | imprimés en 1762, 1763, 1765, 1767, 1768 et 1770 | avec des Remarques sur quelques médailles | déjà publiées. | A La Haye | et se trouve à Paris | chez La Veuve Desaint libraire rue du Foin. | MDCCLXXVIII.

1258. *FLEURON SUR LE TITRE.* — Médaille d'argent de Ptolémée II Philadelphe, sur des lauriers, une corne d'abondance et des papiers posés sur des nuages. En B., à D., à la pointe : *A. d. S. A. del.* — Claire-voie. — H. 0m072, L. 0m102.

1259. *Page* 1. *VIGNETTE.* — Table architecturale quadrilatère, portant, suspendue à une guirlande de laurier une médaille d'argent de la ville de Dardanus aux types du coq et d'une femme à cheval à la moderne. — H. 0m049, L. 0m114.

1260. *Page* 2. — Médaille du Roi Sauromates III, avec la tête de Commode au revers.

1261. *Page* 3. — Médaille d'argent de Julia Donina Aug.

1262. *Page* 5. — Bronze de Trajan. Au revers, Proserpine Nicéphore.

1263. *Page* 6. — Bronze d'Antonin de la ville d'Antioche sur l'Hippu.

1264. *Page* 7. — Bronze d'Alexandre Emilien, droit et revers.

1265. *Page* 10. — Bronze aux types de Volkanus ultor, et de Signa p. r.

1266. *Page* 12. — Très-petite médaille d'argent d'Alexandre, roi d'Épire, droit et revers.

1267. *Page* 15. — Bronze égyptien antérieur aux Ptolémées. Au droit, un bœuf couché; au revers, un cavalier en turban.

1268. *Page* 18. — Médaille d'argent de Capoue, droit et revers.

1269. *Page* 20. — Médaille d'argent de Tarente. Au droit, la tête de Pallas; au revers, une chouette.

1270. *Page* 22. — Médaille d'argent de Sybritus de Crète, aux types de Mercure et de Bacchus.

1271. *Page* 24. — Médaille d'argent de Chersonèse de Crète.

1272. *Page* 26. — Médaille d'argent de Syracuse, avec un auvige sur un bige au-dessus duquel vole une victoire.

1273. *Page* 28. — Bronze d'Elis.

1274. *Page* 29. — Bronze de la ville de Parium aux types de Commode et d'Esculape.

1275. *Page* 32. — Bronze de Diocésarée.

1276. *Page* 36. — Bronze de Ptolémaïs de Syrie, au type de Salonina.

1277. *Page* 38. — Bronze de Sousa, au type d'Auguste.

1278. *Page* 40. — Bronze avec caractères puniques, au type de Tibère; au revers, un paon et un aigle.

1279. *Page* 43. — Bronze des Sidoniens réfugiés à Arad.

1280. *Page* 45. — Médaille d'argent des villes de Plarasia et Aphrodisias.

1281. *Page* 48. — Médaille d'argent de Tiridate.

1282. *Page* 50. — Médaille d'argent de Tigrane, roi d'Arménie.

1283. *Page* 50. — Bronze d'Artavasde, roi d'Arménie.

1284. *Page* 51. — Bronze d'Antiochus IV, roi de Comagène.

1285. *Page* 52. — Bronze de Démétrius, fils d'Antigone Gonatas.

1286. *Page* 52. — *Idem.* (Ces deux bronzes ont au revers un casque.)

1287. *Page* 53. — Bronze de Philippe, fils de Démétrius. Même coiffure au revers.

1288. *Page* 54. — Médaille d'Orthagoras.

1289. *Page* 54. — Médaillon de bronze d'Amastus. Au revers, Tiridate tenant la tête de Phérècles, qu'il vient de couper.

1290. *Page* 60. — Médaillon de bronze. Au droit, Commode; au revers, Persée coupant la tête de Méduse.

1291. *Page* 83. — Médaille d'argent de Ptolémée. Au revers, un aigle.

1292. *Page* 95. *VIGNETTE.* — Médaille d'or du roi Euthydemos, suspendue à une guirlande de chêne fixée à deux clous sur une tablette à encadrement quadrilatéral mesurant : H. 0m047, L. 0m115, et sous lequel on lit à G., à la pointe : *Aug. de St Aubin fecit.*

1293. *Page* 106. — Médaillon d'argent d'Antiochus III, roi de Syrie, avec le type d'Hercule au repos au revers. — Ce médaillon est suspendu à une guirlande de chêne fixée à deux clous sur une table quadrilatère mesurant : H. 0m070, L. 0m103. En B., au-dessous de cette table, au M., à la pointe : *A. S. A. F.*

⁂

Voyage Pittoresque | ou | description des Royaumes | de | Naples et de Sicile. | Première partie du premier volume | contenant | un précis historique de leurs Révolutions, les Cartes, Plans et Vues du Royaume | et de la Ville de Naples. Ses Palais, ses Eglises, ses Tombeaux. | Ses Poëtes, Peintres et Musiciens célèbres. Le Vésuve avec l'Histoire de ses Eruptions les plus connues. | les Mœurs et Usages du Peuple Napolitain ainsi qu'une idée de son Gouvernement | du Commerce et des Productions naturelles de ce pays. | A Paris. | MDCCLXXXI. | *Avec Approbation et Privilège du Roi.* — Par M. de Saint-Non. (Quatre tomes en cinq volumes in-folio.)

1294. *FLEURON SUR LE TITRE DU PREMIER VOLUME.* — La ville de Naples, de face, une couronne murale sur la tête, assise sur un trône, une de ses mains posée sur un grand médaillon où l'on voit le Vésuve. La base du trône repose dans la mer, sur laquelle on voit trois sirènes se sauvant effrayées vers la D.; à G., une éruption volcanique. — Claire-voie. — H. 0m123, L. 0m195.
En B., à la pointe, à G. : *H. fragonard inven.;* à D. : *aug. de St Aubin sculp.*

1er État. Eau-forte pure. En B., à la pointe, à G. : *Chasselas delin.;* à D. : *Aug. de St Aubin sc.*
2e — Épreuve terminée. On a gratté les mots : *Chasselas delin.* à G., et on lit à D., à la pointe : *Aug. de St Aubin sculp.*, au lieu de : *Aug. de St Aubin sc. Sans autres lettres.*
3e — Celui qui est décrit.

1295. 2 *PLANCHES sur la même feuille et l'une au-dessous de l'autre*, 1ᵉʳ *volume, page* 114. — Sur la première planche, on voit le Père Éternel dans le Ciel, se dirigeant vers la D., soutenu et supporté par un groupe nombreux de petits anges. — T. C. — En H., au-dessus du T. C., à D. : *Naples*. — H. 0ᵐ142, L. 0ᵐ222.

Tableaux du Poussin au Palais des Ducs Torre à Naples.
Dessinés par Fragonard Peintre du Roi.

1ᵉʳ ÉTAT. Eau-forte pure. Avant toutes lettres.
2ᵉ — Celui qui est décrit.

1296. — Sur la deuxième planche, la Vierge, assise à D., de pr. à G., tient l'Enfant Jésus sur ses genoux. Saint Jean-Baptiste, assis à D., tient sa croix. Des petits anges offrent au divin enfant des fleurs et des fruits. — T. C. — H. 0ᵐ145, L. 0ᵐ222.

Gravé à l'eau-forte par A. de Sᵗ Aubin graveur du Roi. Terminé au burin par Macret.
N° 34. A. P. D. R.

1ᵉʳ ÉTAT. Eau-forte pure. Avant toutes lettres.
2ᵉ — Celui qui est décrit.

1297. *MÉDAILLE D'OR DE SEPTIME SÉVÈRE*, 2ᵉ *volume, page* 83. — A G., la médaille de Septime Sévère, représenté de pr. à D., les cheveux et la barbe bouclés, la tête ceinte d'une couronne de laurier. On lit en exergue : Severus Pius Aug. En regard, à D., le revers, sur lequel on voit un bateau entouré de quadriges et de différents animaux. On lit en H. de ce revers, dans l'intérieur : Lætitia, et en B. : Temporum. Ces deux médailles sont entourées de deux grandes branches de chêne en sautoir, liées en B. par un nœud de rubans. — Clairevoie. — H. 0ᵐ130, L. 0ᵐ175. — En B. de la composition :

MÉDAILLE D'OR DE SEPTIME SÉVÈRE.
Le même sujet se trouve représenté au revers d'une Médaille
de l'Empereur Caracalla.

Sᵗ Aubin effigiem Sc. Varin sc.

1298. *VIGNETTE en tête de* : Essai ou Notice succincte sur les causes et l'origine des Volcans, 2ᵉ *volume, page* 149. — Hercule, de face, sur des rochers, sa peau de lion sur le dos, une massue à la main. Les géants terrassés par lui sont étendus par terre à ses pieds. — T. C. — H. 0ᵐ143, L. 0ᵐ202.

Gravé à l'eau-forte par Sᵗ Aubin. Composé par Fragonard. Terminé au burin par Nicollet.

1ᵉʳ ÉTAT. Eau-forte pure. Avant toutes lettres. Le ciel est blanc tout autour de la tête d'Hercule.
2ᵉ — Épreuve terminée. Avant toutes lettres.
3ᵉ — Celui qui est décrit.

1299. *FLEURON SUR LE TITRE DU TROISIÈME VOLUME*. — Le Temps, personnifié par un homme tout nu, volant dans le ciel, les ailes étendues. Il a un sablier ailé au-dessus de sa tête, et tient d'une main une torche d'où s'échappe de la fumée blanche, de l'autre une torche d'où s'échappe de la fumée noire, symboles du jour et de la nuit. — Claire-voie. — En B., au-dessous de la composition, à G. : *Gravé par Sᵗ Aubin Graveur du Roi*; au M. : *Composé par Fragonard*; à D. : *Terminé par Nicollet*. — H. 0ᵐ162, L. 0ᵐ210.

1ᵉʳ ÉTAT. Eau-forte pure. Avant toutes lettres.
2ᵉ — Celui qui est décrit.

1300. *VIGNETTE en tête du* : Discours préliminaire ou Introduction au Voyage et a la Description de la Grande Grèce, 3ᵉ *volume, page* 1. — Une femme ayant une couronne murale sur la tête est assise sur la mer entre deux rochers, les deux mains appuyées de chaque côté sur des urnes, l'une de ces mains tenant un sceptre. En H., dans le ciel, les génies des sciences et des arts. — T. C. — H. 0ᵐ153, L. 0ᵐ200.

Gravé à l'eau-forte par Sᵗ Aubin. Composé par Fragonard Peintre du Roi. Terminé par Nicollet.

1ᵉʳ ÉTAT. Eau-forte pure. Les urnes n'ont qu'un système de tailles. En B., au-dessous du T. C., à la pointe, à G. : *H. Fragonard inven.;* à D. : *A. de Sᵗ Aubin acq. fort. sc.* Sans autres lettres.
2ᵉ — Épreuve terminée. Le reste comme à l'état d'eau-forte.
3ᵉ — Celui qui est terminé.

1301. *FLEURON DE LA PAGE XL, 3ᵉ volume*. — Caducée avec une palme et une branche de laurier auxquelles sont suspendues une pierre gravée et des médailles relatives à Pythagoras, Scipion, Pompée, Annibal, Charondas et Archytas. — Claire-voie. — H. 0ᵐ156, L. 0ᵐ159. — En B., à G. : *Composé par Paris archit. du Roi;* à D. : *Gravé par Bertheaux.*

1ᵉʳ ÉTAT. Eau-forte pure. Avant toutes lettres. Sur l'épreuve de cette planche que possède le Cabinet des Estampes dans l'œuvre de Saint-Aubin, on lit en B., à G., au crayon, de la main même de notre artiste : *Aug. Sᵗ Aubin, aqua forti sculp.*
2ᵉ — Celui qui est décrit.

1302. *MÉDAILLES, 3ᵉ volume, page 46.* — Table de pierre, de forme architecturale, renfermant huit médailles avec les noms *Arpos* (sic), *Salapia, Sipontum*, sur de petites tablettes. La bordure présente, en H., deux victoires sur des biges; en B., deux chasses au lion séparées par une victoire finissant en acanthes; sur les côtés, des arabesques, dans les angles, un buste d'homme et un de cheval palmés. — Encadrement. — H. 0ᵐ167, L. 0ᵐ161.

Composé par Paris Archit. du Roi. *Gravé par Sᵗ Aubin et Berthault.*

1303. *MÉDAILLES, 3ᵉ volume, page 68.* — Table architecturale dans l'intérieur de laquelle sont six médailles avec les noms de *Brindes, Otrante, Salente, Mandarium*, sur des tablettes. La bordure présente, en H. et en B., des attributions champêtres; sur les côtés, des thyrses enguirlandés; aux angles, des masques. — Encadrement. — H. 0ᵐ136, L. 0ᵐ189.

Composé par Paris Archit. du Roi. *Gravé par Sᵗ Aubin et Berthault.*

1304. *MÉDAILLES, 3ᵉ volume, page 146.* — Table architecturale avec douze médailles : deux de *Mamertinum*, deux de *Valentia*, une d'*Hyponium*, six de *Brettion* et une de *Consentia*, avec ces noms sur de petites tablettes. — Encadrement formé d'arabesques. — H. 0ᵐ218, L. 0ᵐ193.

Composé par Paris. Archit. du Roi. *Gravé par Sᵗ Aubin et Berteaux.*

1305. *MÉDAILLES, 3ᵉ volume, page 162.* — Table architecturale contenant douze médailles de la Grande-Grèce : quatre de *Revina*, deux de *Temesa*, deux de *Pandosia*, deux d'*Acherontia*, une de *Velya*, une de *Pœstum*, avec les noms des villes sur de petites tablettes. — Encadrement orné de faisceaux de licteurs sur les côtés, d'un méduséion entre des aigles, en H. et en B., d'une tablette portant : S. P. Q. R., entre des lances, casques, etc. — H. 0ᵐ221, L. 0ᵐ200.

Dessiné par Paris Archit. du Roi. *Gravé par Sᵗ Aubin et Bertheault.*

1306. *MÉDAILLES, 3ᵉ volume, page 184.* — Table architecturale renfermant quatorze médailles : deux de *Pœstum*, deux de *Nuceria*, trois d'*Auguste*, sept de *Tibère*, dans un encadrement orné d'armes et d'enseignes romaines. — H. 0ᵐ218, L. 0ᵐ191.

Composé par Paris Archit. du Roi. *Gravé par Sᵗ Aubin et Bertheault.*

1307. *TOMBEAU ANTIQUE CONSERVÉ DANS L'ÉGLISE CATHÉDRALE D'AGRIGENTE, 4ᵉ volume, page 204.* — Les quatre bas-reliefs d'un sarcophage antique. En H., un des grands côtés représentant le départ d'un héros pour la chasse; l'autre, placé au bas de l'estampe, une chasse au san-

CATALOGUE DE L'ŒUVRE DE A. DE SAINT-AUBIN.

glier. A D. et à G., deux petits bas-reliefs, dont l'un, celui de D., représente le héros traîné sur les débris de son char; l'autre, celui de G., la douleur d'une femme éplorée que d'autres femmes cherchent à consoler. — T. C. — H. 0m336, L. 0m228.

Dessiné par Renard Archit. *Gravé par S^t Aubin.*

TOMBEAU ANTIQUE CONSERVÉ DANS L'ÉGLISE CATHÉDRALE D'AGRIGENTE.

N° 82. *Sicile.* A. P. D. R.

1^{er} État. Eau-forte pure. Sous le bas-relief de la chasse au sanglier, à la pointe, au M., le monogramme entrelacé : *A S*. Sans autres lettres.
2^e — Celui qui est décrit.

1308. *MÉDAILLES DE GÉLON ET D'HYÉRON, PREMIERS TYRANS DE SYRACUSE.* 4^e *volume, page* 364. — Cette planche comprend dix-huit médailles, droit et revers; huit de Gélon et dix de Hyéron, disposées sur trois rangées verticales, avec de petites tablettes au nom des princes, entre deux candélabres surmontés de vases sur les côtés, des lampes antiques et des vases en haut, et un lit dans le bas; le tout sur un fond marbré. — T. C. — H. 0m335, L. 0m238.

Composé par Paris Archit. du Roi. *Gravé par S^t Aubin et Berthault.*

MÉDAILLES DE GÉLON ET D'HYÉRON, 1^{ers} TYRANS DE SYRACUSE.

N° 137. A. P. D. R.

1309. *MÉDAILLES DE DENYS, DE PYRRHUS ET D'AGATHOCLÈS.* 4^e *volume, page* 366. — Cette planche donne dix-huit médailles, droit et revers, disposées sur trois rangées verticales, entre des armes offensives et défensives ; le tout sur un fond marbré. — T. C. — H. 0m335, L. 0m234.

Composé par Paris Archit. du Roi. *Gravé par S^t Aubin et Berthault.*

MÉDAILLES DE DENYS, DE PYRRHUS ET D'AGATHOCLÈS, TYRANS DE SYRACUSE.

N° 138. A. P. D. R.

1310. *MÉDAILLES D'HYERON II, DE LA REINE PHILISTIDES, DE THÉRON ET PHINTYAS.* 4^e *volume, page* 367. — Cette planche offre dix-huit médailles, droit et revers, avec les noms sur de petites tablettes isolées, et disposées sur trois lignes verticales, sur un fond marbré, dans un encadrement orné d'antiquités tirées de Pompéi et d'Herculanum. — H. 0m388, L. 0m232.

Composé par Paris Archit. du Roi. *Gravé par S^t Aubin et Berthault.*

MÉDAILLES D'HYERON 2, DE LA REINE PHILISTIDES, DE THÉRON ET PHINTYAS.

N° 139. A. P. D. R.

1311. *MÉDAILLES RELATIVES A L'HISTOIRE DE LA SICILE DEPUIS LA PRISE DE SYRACUSE PAR LES ROMAINS.* 4^e *volume, page* 370. — Table architecturale de vingt médailles disposées en trois lignes verticales, sur un fond marbré, dans un encadrement orné en H. et en B. des attributs de la Sicile, et sur les côtés de dix-huit médaillons aux noms des villes de l'île. — H. 0m344, L. 0m236.

Composé par Paris Archit. du Roi. *Gravé par S^t Aubin et Berthault.*

MÉDAILLES RELATIVES A L'HISTOIRE DE LA SICILE DEPUIS LA PRISE DE SYRACUSE PAR LES ROMAINS.

N° 140 *Sicile.* A. P. D. R.

L'ami | des femmes | ou Lettres d'un médecin | concernant l'influence de l'habillement des femmes, sur | leurs mœurs et leur santé et la nécessité de l'usage | habituel des bains en conservant leur costume actuel | suivies | d'un appendice contenant des recettes cosmétiques et curatives | ornées de sept gravures en taille douce | par P. J. Marie de Saint Ursin, ancien premier medecin de l'armée du Nord, ancien membre du | conseil..., etc., etc. | à Paris | chez Barba Libraire palais du Tribunat, galerie du Théâtre Français, n° 31 | et chez l'auteur rue Boucher, n° 5. | MDCCCIV.

(*) Ce livre est illustré avec des planches de Saint-Aubin empruntées à la *Dissertation sur la Venus Anadyomène*, de l'abbé de La Chau. (Voir ci-dessus la description de cet ouvrage et des planches qui l'accompagnent, n°s 687-690 du présent catalogue.

Sous-Subdivision Bb.

(Les planches sont autant que possible classées par ordre chronologique.)

1312. **PIERRES GRAVÉES.** — Trois pierres gravées sur la même feuille. La première, à D., représente un navire où l'on voit Ulysse enchaîné au mât; celle du milieu, un Hercule devant un char de la Victoire; la troisième, à G., Ulysse appuyé sur un bâton, devant une tour d'où sort un chien. Ces trois médailles sont encastrées dans un encadrement rectangulaire. On lit en H., au-dessus de chacune des pierres, les chiffres I, II, III. — H. 0m052, L. 0m117.

St Fessard sculpt Reg. ac Biblioth. sculp. 1759.

1313. **PIERRE GRAVÉE.** — Un homme assis de pr. à D. sur un banc, presque nu, une étoffe autour des reins lui couvrant les jambes jusqu'au-dessous des genoux. Il tient à la main une tablette sur laquelle on lit des caractères étrangers. — Médaillon entouré d'une bordure ovale. — H. 0m053, L. 0m042.

1er État. Eau-forte pure. Avant la petite barre qui se trouve au-dessous de la pierre gravée, et qui sert à en déterminer les dimensions.
2° — Celui qui est décrit.

1314. **PIERRE GRAVÉE.** — Un homme complètement nu, la tête recouverte d'un casque, une lance à la main, monté sur un cheval ailé; ils sont tous deux de pr. à D. Sur le champ de la pierre, en B., à D., on lit le mot grec επι. — Médaillon entouré d'un T. ovale. En B., au-dessous du T. ovale, à la pointe, à G. : *J. J. Dubois del.;* à D. : *Aug. St Aubin sculp.* — H. 0m068, L. 0m087.

1er État. Eau-forte pure. Avant toutes lettres.
2° — Épreuve terminée. Avant toutes lettres.
3° — Celui qui est décrit.

1315. **PIERRE GRAVÉE.** — Buste de pr. à D. On lit dans le champ de la pierre, derrière la tête, à G., ΑΥΛΟΥ. — Médaillon entouré d'un T. ovale. En B., au-dessous du T. ovale, à la pointe, à G. : *J. J. Dubois delin.;* à D. : *Aug. St Aubin sculp.* — H. 0m072, L. 0m049.

1316. **PIERRE GRAVÉE.** — Un homme complètement nu de pr. à G., un genou ployé presque en terre. Devant lui des instruments d'un usage inconnu. Sur le champ de la pierre et derrière le personnage, on lit le mot grec ΑΤΝΑΙΑΤΑ. — Médaillon ovale dans une bordure formée de petites perles les unes à côté des autres. Sans aucunes lettres. — H. 0m073, L. 0m054.

CATALOGUE DE L'ŒUVRE DE A. DE SAINT-AUBIN.

1317. PIERRE GRAVÉE. — Dans le champ de cette pierre, qui paraît être le développement d'un cylindre, on remarque trois personnages qui paraissent revêtus d'un costume phénicien. L'un d'eux, à G., de pr. à D., est assis sur un tabouret. Près de lui, au M., est une femme, et à D. un personnage qui tient les deux mains levées devant lui en signe d'admiration. A D., des caractères phéniciens dans deux bandes verticales. Encadrement rectangulaire. En B., au-dessous de l'encadrement, à la pointe, le monogramme entrelacé : *A. S.* — H. 0m043, L. 0m073.

1318. PIERRE GRAVÉE. — En H., le buste du Christ nimbé, bénissant saint Georges debout, à G., l'épée à la main droite, et saint Demétrius debout, à D., la lance à la main. Les deux saints, nimbés, sont vêtus en guerriers byzantins et ont la main gauche sur leur bouclier. Les noms sont écrits en caractères grecs. — Médaillon entouré d'un boudin ovale. — En B., au-dessous du boudin, à la pointe, au M., le monogramme entrelacé : *A S.* — H. 0m054, L. 0m038.

1er ÉTAT. Eau-forte pure. Avant toutes lettres.
2e — Celui qui est décrit.

1319. PIERRE GRAVÉE. — Une scène qui paraît reproduire l'intérieur d'une académie de médecine et de chirurgie. A G., un guerrier couché dans un lit; un médecin, assis près de lui, lui tâte le pouls. A D., un autre médecin assis de face devant une table chargée de livres et de papiers. Il semble donner des ordres à ses aides, qui s'empressent autour de lui. A G., dans le fond, deux personnages déroulant des bandelettes de linge. Toute la composition repose sur un socle rectangulaire. — H. 0m060, L. 0m106.

1320. PIERRE GRAVÉE. — Hermès de deux têtes féminines jeunes. Un voile tombe du haut des têtes sur les cous, qu'il enveloppe. — H. 0m079, L. 0m072.

Pièce anonyme d'un travail médiocre.

1321. MÉDAILLES. — Une planche contenant des médailles, deux droits et sept revers. En B. de la planche, les chiffres 2, 3, 20, 21, 34, 44, 48, 63, 65, 67, 77, 85, surmontant des caractères grecs. En B., au-dessous de la planche, au M., à la pointe : *dessiné et gravé par Aug. St Aubin.* — H. 0m180, L. 0m112.

1er ÉTAT. Avant toutes lettres.
2e — Celui qui est décrit.

1322. MÉDAILLE. — Sur une pierre plate rectangulaire, au bas de laquelle est une guirlande de laurier passant par deux trous pratiqués dans cette pierre, une médaille. Au droit, la tête d'Alexandre de pr. à D.; au revers, un aigle avec le mot ΠΤΟΛΕΜΑΙΟΥ. En B., au-dessous de la guirlande, au M., à la pointe, le monogramme entrelacé : *A. S.* — Cuivre. — H. 0m065, L. 0m067.

1323. MÉDAILLE. — Au droit, la tête d'Alexandre de pr. à D.; au revers, une victoire avec le mot : ΛΛΕΞΑΝΔΡΟΥ. — Claire-voie. — Cuivre : H. 0m066, L. 0m080.

1324. MÉDAILLE. — Elle présente au droit la tête d'Alexandre de pr. à D., et le mot ΛΛΕΞΑΝΔΡΟΥ; au revers, une Minerve Nicéphore assise. Le droit de cette médaille, agrandi, occupe le haut de la planche.

1er ÉTAT. Avant le nom du graveur. Eau-forte pure de la médaille agrandie.
2e — Celui qui est décrit.

Vᵉ SECTION.

MÉDAILLES POUR DES SOCIÉTÉS, ASSEMBLÉES POLITIQUES BREVETS ET AUTRES.

1325. *MÉDAILLE DE REPRÉSENTANT DU PEUPLE.* — Sur le droit, au M., sur un socle circulaire décoré du triangle égalitaire, les tables de la loi, et, derrière, un faisceau de licteur. A D. et à G., une figure symbolique, appuyées toutes deux contre les tables de la loi, une main posée sur ces tables. A D., c'est la Justice tenant un glaive et des balances ; à G., la Liberté portant un bonnet au bout d'un bâton. La composition est entourée d'un serpent qui se mord la queue. En B., au M., sur la bordure, à la pointe : *Laneuville delin.* — *A. Sᵗ Aubin Sculp.* — H. 0ᵐ061, L. 0ᵐ061.

Sur le revers, on lit en exergue, en H. : *Convention nationale;* en B. : *République Française;* et sur le champ de ce revers : *Citoyen.* | *Représentant* | *du peuple.* | *Membre du Comité* | *d'Inspection.*

1ᵉʳ ÉTAT. Avant les mots *Représentant du peuple* sur le revers. Le reste comme à l'état décrit.

2ᵉ — Celui qui est décrit.

La même médaille a servi postérieurement pour le Conseil des Anciens. Le droit est le même, mais sur le revers on lit en exergue, en H. : *Corps Législatif;* en B. : *Conseil des Anciens,* au lieu de : *Convention Nationale* et de : *République Française.* Le reste comme ci-dessus.

1326. *CARTE DE LA SECTION DU CONTRAT SOCIAL.* — Médaille. — Au droit, une femme assise, de pr. à G., accoudée à D. sur un socle de pierre sur le devant duquel on voit un faisceau de licteur avec ces mots : A LA PATRIE. Sur l'entablement du socle, les tables de la Constitution. Cette femme tient d'une main un triangle égalitaire, de l'autre une pique surmontée d'un bonnet phrygien. A G., sur un fût de colonne, le buste de J. J. Rousseau. Contre le fût de colonne, les livres de l'*Éducation* et du *Contrat social.* Au-dessous de la composition on lit, sur un entablement : *Le Premier de l'ère républicaine.* | *21. septembre 1792. v. st.* En exergue, on lit : *Section du Contrat social. Le Gouvernement Républicain est le seul légitime.* Cette médaille est entourée d'un T. circulaire et de deux fil. circulaires. En B., au M., dans une brisure du deuxième fil., à la pointe : *Aug. Sᵗ Aubin fecit.* — H. 0ᵐ061, L. 0ᵐ061.

Sur le revers on lit, dans l'intérieur : *Nº.* | *Cita.* | *Rue* | *nº.* | *Président — Secrétaire.* | *Section nº XI De la Commune de Paris.* | Et en exergue : *Unité, Indivisibilité de la République. Liberté, Egalité, Fraternité ou la mort.*

1ᵉʳ ÉTAT. La face est avant les rayures. Sur l'entablement qui porte la composition, on lit les inscriptions qui sont, dans l'intérieur du dessin, sur les livres, sur le socle de pierre, sur le fût de colonne. En B., à la pointe, l'inscription : *Aug. Sᵗ Aubin fecit.* Sans aucunes autres lettres. Le revers ne porte aucune lettre et ne consiste que dans le T. circulaire, les deux filets circulaires et le T. circulaire intérieur qui forme l'exergue de la médaille.

2ᵉ — L'entablement est rayé, et on lit sur cet entablement les mots : *Le Premier de l'ère républicaine* | 21 *septembre 1792.* v. st. Le reste comme au 1ᵉʳ état.
3ᵉ — Celui qui est décrit.

1327. CARTE DE LA SOCIÉTÉ POPULAIRE DU CONTRAT SOCIAL. —

Médaille. — Sur un entablement placé aux deux tiers de la médaille, le buste de J. J. Rousseau sur un fût de colonne. On lit sur ce fût : JEAN-JACQUES | ROUSSEAU. Une guirlande de chêne pend des deux côtés du fût, et l'on voit sur l'entablement plusieurs livres. On lit sur ces livres, à G. : *le Contrat social*; à D. : *l'Éducation*. — En B., au-dessous de l'entablement : *N°* —. En exergue, en H. : *Société populaire du Contrat social*. En B. : *Liberté, Egalité, République*. — T. circulaire. Un fil. circulaire. En B., au-dessous du fil., au M., à la pointe : *Aug. Sᵗ Aubin fecit*. — H. 0ᵐ062, L. 0ᵐ062.

1328. CARTE DES AMBASSADEURS. —

Médaille. — Au droit, la République française, personnifiée par une femme ayant un bonnet de la liberté sur la tête, se penche en avant, de pr. à G., pour recevoir dans ses bras une jeune femme qui se dispose à lui poser une couronne sur la tête, et qui tient dans sa main une branche d'olivier. A D., sur un socle, un triangle égalitaire. A G., un petit génie tenant une corne d'abondance. — On lit en exergue : *République Française. Convention Nationale*. En B., au M., dans la bordure de la médaille, à la pointe : *J. B. Regnault delin* — *A. Sᵗ Aubin sculp*. — H. 0ᵐ063, L. 0ᵐ063.

Le revers de cette médaille consiste en une bordure de laurier. On lit en B., dans l'intérieur de ce revers : *Membre du Comité* | *d'Inspection*.

1ᵉʳ ÉTAT de la face. Avant les mots : *Convention Nationale*. Le reste comme à l'état décrit.
2ᵉ — Celui qui est décrit.

1329. MÉDAILLE DU TRIBUNAL DE CASSATION. —

Une femme de face, la tête de trois quart à D., debout sur un socle de pierre. Elle tient, d'une main levée à hauteur de sa tête, les balances symboliques. Sa main gauche est armée d'un glaive et son bras repose sur les tables de la Constitution posées debout sur une console où l'on voit le triangle égalitaire. — On lit en exergue, en H. : *Impartialité*; en B. : *Tribunal de Cassation*. — En B., au-dessous de la médaille, à la pointe, au M. : *A. S. f.* — H. 0ᵐ061, L. 0ᵐ061.

Le revers porte sur la bordure, en H., en exergue : *Citoyen*. Dans le milieu de ce revers on lit les mots : *La Loi*, se détachant au milieu d'une gloire entourée de deux branches de chêne liées en bas entre elles par un ruban.

1330. MÉDAILLES décorant un certificat de récompenses pour l'Exposition de l'industrie de l'an IX de la République. —

Au droit, la République tenant à la main une couronne; son autre main est posée sur l'épaule de Mercure personnifiant le commerce et l'industrie. Le tout est sur un entablement sur lequel on lit : *Aux arts utiles* | *rep. Fr.* | En H., en exergue : *Encouragemens et récompenses à l'industrie*. En B., au-dessous de la médaille, à G. : *Alexᵈʳᵉ Tardieu sculpᵗ*; à D. : *Rue de l'Université, n° 296*. — H. 0ᵐ055, L. 0ᵐ055.

Au revers on lit, sur le champ de la médaille qu'entoure une guirlande de laurier, les mots : *Donné par le Gouvernement* | *Prix* | *de* | *l'an IX* | *à* | *Ternaux frères*.

Au-dessous de cette médaille, qui occupe le haut de la page, on lit :

Extrait du procès verbal des opérations du Jury nommé par le Ministre | *de l'Intérieur pour examiner les Produits de l'Industrie Française mis à l'Exposition* | *des jours complémentaires de la neuvième année de la République. Ternaux frères manufacturiers à Louviers, Sedan, Reims et* | *Ensival, demeurant à Paris place des Victoires, N° 17. La fabrication de ces Citoyens est la base d'un commerce très étendu; elle est variée depuis les espèces communes jusqu'aux plus fines.* | *Les membres du Jury ont trouvé les casimirs présentés au concours* | *supérieurs à tous ceux qu'ils ont vus jusqu'ici dans le commerce. — La pièce jugée la plus belle a eté fabriquée à Sedan par les frères Ternaux. Ces manu* | *facturiers ont en outre exposé des draps superfins très beaux; ils sont chefs de* | *quatre établissemens considérables où ils entretiennent de 4 à 5 mille ouvriers.* | *Le jury leur a decerné une médaille d'or.* | *Le Ministre de l'intérieur,* | *Signé Chaptal*.

Au-dessous de ce texte, une autre petite médaille. Sur le droit, on lit en exergue : *Dépots et maisons de commerce;* sur le champ : *a | Paris | Livourne | Bayonne.* Puis les lettres T et F des deux côtés d'une ancre. — H. 0m037, L. 0m037.

Au revers, on lit en exergue : *Manufactures de Ternaux frères*, et sur le champ : *A | Sedan | Louviers | Ensival | Reims*, et au-dessous, un aigle, les ailes déployées, tenant dans une de ses serres le caducée de Mercure.

1er ÉTAT. Les deux médailles sur la même feuille. On lit sur le droit de la première, en H., en exergue : *Encouragemens et récompenses à l'industrie.* Sans autres lettres. Avant le texte du brevet.

2e — Celui qui est décrit.

LISTE CHRONOLOGIQUE

DES

DESSINS OU GRAVURES

Envoyés par AUGUSTIN DE SAINT-AUBIN

AUX DIFFÉRENTES EXPOSITIONS DU LOUVRE

(Cette liste a été relevée par nous dans la série des livrets des Expositions.)

EXPOSITION DE 1771

PAR M. DE SAINT-AUBIN, AGRÉÉ.

N^{os} 311. — Quatre portraits et études dessinés d'après nature.
312. — Vertumne et Pomone, d'après feu M. Boucher.
313. — Quatre sujets des Métamorphoses d'Ovide, dont trois d'après Boucher et un d'après M. Le Prince.
314. — Quatre estampes : deux pour les comédies de Térence, une pour le poëme de la Peinture et une pour le frontispice des Quatre Poétiques traduites par M. l'abbé Batteux, d'après M. Cochin.
315. — Une estampe de la Suite des Conquêtes de l'empereur de la Chine.
316. — Dix-huit portraits en médaillon, d'après M. Cochin.
317. — Cinq portraits en médaillon.
318. — Le portrait de feu M. Crébillon, d'après le buste de M. Le Moyne.
319. — Le portrait de M. Diderot, en médaillon, d'après le dessin de M. Greuze.
320. — Une estampe représentant un ancien usage russe, d'après un dessin de M. Le Prince tiré du Voyage de feu M. l'abbé Chappe de Haute-Roche.

EXPOSITION DE 1773

PAR M. DE SAINT-AUBIN, AGRÉÉ.

Nos 285. — Le portrait de feu M. Helvétius, d'après L. M. Vanloo.
286. — Les portraits de MM. Piron, Philidor, Beaumé et Cochin, d'après les dessins de M. Cochin.
287. — Frontispice pour l'Histoire de la maison de Bourbon, d'après F. Boucher.
288. — Frontispice du livre intitulé : *Essai sur le caractère, les mœurs et l'esprit des femmes*, par M. Thomas, d'après le dessin de M. Cochin.

DESSINS.

289. — Portraits et études.
290. — Autres portraits en médaillon.
291. — Un Concert bourgeois et un Bal paré.

EXPOSITION DE 1775

PAR M. DE SAINT-AUBIN, AGRÉÉ.

ESTAMPES.

Nos 292. — Six portraits en médaillon sous le même numéro : M. de Trudaine, M. Pierre, M. l'abbé Raynal, etc.
293. — Deux cadres sous le même numéro. Ils renferment chacun douze sujets et têtes, d'après les pierres gravées de M. le duc d'Orléans.

DESSINS.

294. — Plusieurs portraits et études d'après nature.

EXPOSITION DE 1777

PAR M. DE SAINT-AUBIN, AGRÉÉ.

DESSINS.

Nos 300. — Douze dessins à la sanguine et douze lavis à l'encre de la Chine et au bistre, d'après les pierres gravées antiques du cabinet de M. le duc d'Orléans, dont on se propose de donner une collection.
Ils sont renfermés sous deux cadres et sous le même numéro.
301. — Plusieurs portraits en médaillon, études de têtes dessinées à la mine de plomb mêlée d'un peu de pastel, sous le même numéro.

ESTAMPES.

302. — Vénus, d'après le tableau du Titien qui est au Palais-Royal.
303. — Un frontispice allégorique, d'après les dessins de M. Cochin.
304. — Alexis Piron, d'après le buste en marbre de M. Caffieri.
305. — Plusieurs portraits en médaillon, d'après les dessins de M. Cochin, sous le même numéro.

CATALOGUE DE L'ŒUVRE DE A. DE SAINT-AUBIN.

EXPOSITION DE 1779

PAR M. DE SAINT-AUBIN, AGRÉÉ.

N^{os} 283. — Sujet allégorique dans lequel doit être placé le portrait de M^{gr} le duc d'Orléans.
Ce morceau doit servir de frontispice à l'ouvrage intitulé : *Description des pierres gravées de S. A. S. M^{gr} le duc d'Orléans.* Ouvrage pet. in-folio.
284. — Vignette destinée pour le même ouvrage.
Les deux estampes sont faites d'après les dessins de M. Cochin.

PORTRAITS.

285. — J. J. Caffieri, sculpteur du roi, d'après M. Cochin.
286. — L. E. (Baronne de), L. S. (Marquise de), dessinés et gravés par Augustin de Saint-Aubin.

EXPOSITION DE 1783

PAR M. DE SAINT-AUBIN, AGRÉÉ.

N^{os} 293. — Un cadre renfermant quatre ovales dans chacun desquels est représentée une figure de femme vue à mi-corps, dessinée au crayon noir mêlé d'un peu de pastel.
294. — Plusieurs portraits dessinés à la mine de plomb mêlée de pastel.
295. — Deux cadres contenant chacun douze dessins à la sanguine, d'après les pierres gravées antiques du cabinet de M^{gr} le duc d'Orléans.

GRAVURES.

296. — Le portrait de M. Perronnet, chevalier de l'ordre du Roi, premier ingénieur des ponts et chaussées, d'après M. Cochin.
297. — Portrait de M. de La Motte-Piquet, chef d'escadre.
298. — Portrait de M. Pigalle, chevalier de l'ordre du Roi, d'après M. Cochin.
299. — Portrait de M. Linguet, d'après M. Greuze.
300. — Portrait de M. Pelerin, savant antiquaire.

EXPOSITION DE 1785

PAR M. DE SAINT-AUBIN, AGRÉÉ.

N^{os} 279. — M. Necker, ancien directeur général des finances, d'après M. Duplessis.
280. — M. de Fénelon, archevêque de Cambray, d'après Vivien.
281. — Un cadre renfermant huit portraits.
282. — Autre cadre contenant six vignettes et frontispices.

EXPOSITION DE 1789

PAR M. DE SAINT-AUBIN, AGRÉÉ.

N^{os} 328. — Portrait de M. Necker, d'après M. Duplessis, format in-12, gravé en juillet 1789.
329. — Le Kain dans le rôle d'Orosmane, d'après M. Le Noir, peintre du roi.
330. — Un cadre renfermant plusieurs petits portraits d'artistes de la Société des Enfants d'Apollon.

Nos 331. — Deux demi-figures dans des ovales et faisant pendant, dessinées et gravées par l'auteur.
332. — Plusieurs portraits dessinés à la mine de plomb mêlée d'un peu de pastel, sous le même numéro.

EXPOSITION DE 1793

PAR AUGUSTIN DE SAINT-AUBIN, AGRÉÉ.

Nos 420. — Vénus Anadyomène, d'après le tableau original du Titien qui était dans la collection du ci-devant Palais-Royal. — Hauteur : 11 pouces, sur 8 de large.
421. — Jupiter et Léda, d'après le tableau original de Paul Véronèse qui était dans la collection du ci-devant Palais-Royal. — Grandeur du cadre : 17 pouces de haut sur 14 pouces de long.
422. — Un petit portrait en médaillon imitant le camée, d'après Sauvage.

CATALOGUE

DU CABINET

DE FEU M. AUGUSTIN

DE SAINT-AUBIN

Graveur de la Bibliothèque Impériale, et Membre de l'ancienne
Académie royale de Peinture et de Sculpture.

PAR

F. L. REGNAULT DELALANDE

Peintre et Graveur

PARIS

L'Auteur, rue Saint-Jacques, cul-de-sac des Feuillantines,
Numéro 12.

1808

NOTICE

SUR

AUGUSTIN DE SAINT-AUBIN

AUGUSTIN DE SAINT-AUBIN, fils de Germain de Saint-Aubin, d'une famille originaire de Berneux en Beauvoisis, et de Catherine Himbert, naquit à Paris le 3 Janvier 1736. Son père, Brodeur du Roi, eut de son mariage quatorze enfans, charge peu proportionnée à ses facultés; il donna à l'éducation d'Augustin de Saint-Aubin tous les soins que lui permit sa fortune. Les premières inclinations du jeune Saint-Aubin annoncèrent son goût pour les Arts; son père s'empressa de le faire entrer dans la carrière où trois de ses Frères obtenoient déjà des succès [1].

Appelé par la nature à l'étude du Dessin, il en reçut les premières leçons de son frère Gabriel-Jacques de Saint-Aubin, Peintre d'Histoire : son ardeur et son assiduité au travail lui firent faire en peu de temps assez de progrès pour être admis au nombre des élèves d'Étienne Fessard. A peine entré chez ce Maître, il gagna la première Médaille du Concours du Dessin à l'Académie royale. Il passa de l'École de Fessard dans celle de Laurent Cars : ce dernier acheva de développer les heureuses dispositions du jeune Saint-Aubin; il lui indiqua les moyens d'accélérer ses progrès, et s'attacha à perfectionner des talens qui pour paroître avec éclat n'avoient besoin que d'être dirigés par une main aussi habile.

Ce jeune homme se livra alors tout entier à l'étude du Dessin, base fondamentale de l'Art de la Gravure.

Dirigé par les conseils de Cars, il grava sous ses yeux le Sujet de Vertumne et Pomone, d'après le Tableau de Franç. Boucher; la belle exécution de cette Planche porta Cars à l'engager à se présenter à l'Académie. Char.-Nic. Cochin fils se chargea de cette présentation. M. de Saint-Aubin reçut alors la récompense due à ses talens, par la manière flatteuse et unanime avec laquelle il fut agréé à l'Académie en 1771 [2].

La réputation de bon Dessinateur qu'il s'étoit acquise lui procura l'occasion de faire quelques Portraits d'après Nature; leur extrême ressemblance et ses succès dans ce genre le déterminèrent à se livrer plus particulièrement à la gravure du Portrait. Beaucoup de ceux qu'il a exécutés sont d'après ses Dessins; on y trouve, en général, une grande finesse d'expression.

Non content de graver le Portrait, M. de Saint-Aubin exécuta quelques Sujets d'Histoire; sa Vénus Anadyomène, d'après le Tableau du Titien, eût seule suffi pour assurer à son auteur un rang distingué parmi les plus célèbres Artistes de son siècle.

Ce Maître a exécuté beaucoup de Vignettes et de Planches, d'après des Pierres gravées et des Médailles, dans lesquelles règnent la finesse, l'esprit et la pureté qui caractérisent ses ouvrages. Au nombre des Planches,

1. Quatre des Fils de Germain de Saint-Aubin ont été dans les Arts; savoir :
Le 1er, Charles-Germain de Saint-Aubin, Dessinateur sur les étoffes, né à Paris en 1721, mort dans la même ville, en 1786;
Le 2e, Gabriel-Jacques de Saint-Aubin, Peintre d'Histoire, né à Paris en 1724, mort dans cette ville en 1780;
Le 3e, Louis-Michel de Saint-Aubin, Peintre sur la Porcelaine, né à Paris en 1731, mort dans la même ville en 1779;
Le 4e, Augustin de Saint-Aubin, dont il est question ici.
2. M. Caffiery, Sculpteur du Roi, l'un des Professeurs, sortant de la Séance, dit à M. de Saint-Aubin : *Il ne sera pas dit que vous serez exempt de fève noire : voilà celle que je vous réservois.*

d'après des Pierres gravées, on distingue celles du Cabinet d'Orléans [1]. L'exécution de cette Suite lui fut confiée par MM. de la Chau et Le Blond; il en fit les Dessins d'après les Pierres gravées, et composa pour cet ouvrage divers Culs-de-Lampe et d'autres ornemens, productions marquées au coin du génie et qui prouvent son érudition.

M. de Saint-Aubin a su, par l'alliance des travaux de la pointe et de ceux du burin, donner à ses chairs le grain le plus propre à les représenter. Grande habileté dans le travail du burin, touche hardie et couleur vigoureuse, sont réunies dans son portrait de M. Necker; le peu de sujets d'histoire qu'il a gravés est remarquable par une grande harmonie et l'agencement heureux de ses tailles.

Le duc de Courlande le chargea, en 1770, de faire son portrait. Ce Prince fut si satisfait de cette planche que, désirant s'attacher particulièrement notre Artiste et l'attirer en Saxe, il lui proposa de lui faire expédier un Diplôme avec le titre de son Dessinateur et Graveur, et de joindre à ces titres une forte pension; mais M. de Saint-Aubin, voulant perfectionner des talens qu'il étoit résolu de consacrer à sa patrie, ne crut pas devoir accepter l'offre de ce Prince.

M. de Saint-Aubin s'étoit concilié la même affection de ses deux Maîtres, comme si chacun eût eu seul la gloire de le former. Quelques années après le décès d'Et. Fessard, il lui succéda dans la place de Graveur de la Bibliothèque du Roi, en 1777.

Un grand nombre d'élèves suivirent les leçons de M. de Saint-Aubin; parmi ceux qui se sont formés dans son école on distingue Ant. J. Duclos [2], Ch. Fr. Adr. Macret [3], MM. Anselin, Blot, Sergen, et M^{lle} Croisier [4].

Après cinquante années de travaux, cet habile Artiste a terminé ses jours à Paris le 9 novembre 1807, âgé de près de soixante-douze ans; les tendres soins de sa compagne [5] ont contribué à prolonger une carrière dont la foiblesse de sa constitution sembloit devoir abréger le cours.

Doué d'un esprit agréable, il joignit au mérite de bon Dessinateur et de Graveur habile une grande facilité pour la Musique, talent qui ajoutoit aux charmes qu'il portoit dans sa société, composée de quelques parens et d'amis dignes de l'apprécier. Une probité et une droiture à toute épreuve faisoient la base de son caractère; jamais on n'eut de mœurs plus douces ni plus sociables; une philosophie saine avoit pénétré dans son cœur, et le disposoit à recevoir sans trouble les différens événemens de la vie, et à les supporter sans agitation. Les orages de la Révolution ne purent détruire en lui cette tranquillité, le plus grand et le plus recherché de tous les biens.

1. Description des principales Pierres gravées du Cabinet d'Orléans, par MM. de la Chau et Le Blond. *Paris*, 1780, 2 vol. pet. in-fol., fig.
2. Antoine-Jean Duclos, né à Paris, mort dans la même ville le 3 octobre 1795, âgé de cinquante-quatre ans.
3. Charles-François-Adrien Macret, né à Abbeville le 2 mai 1750, mort à Paris le 24 décembre 1783.
4. Marie-Anne Croisier, première épouse de M. Alexandre Tardieu, Graveur, née à Amsterdam en 1764, morte à Paris en 1803.
5. M. de Saint-Aubin épousa, en 1764, M^{lle} Louise-Nicole Godeau; il eut de ce mariage quatre enfants, morts en bas âge.

AVERTISSEMENT

Les Artistes et les Amateurs qui connaissent le Cabinet de M. de Saint-Aubin ont porté depuis longtemps sur sa Collection un jugement avantageux et mérité, qui nous dispense d'en faire l'éloge; nous rappellerons seulement aux Curieux les morceaux intéressans dont elle est ornée;

SAVOIR :

Dans le nombre des Tableaux et des Dessins, des productions du Parmesan, Lemoine, Car. Vanloo, Bouchardon, Boucher et Fragonard.

Parmi les Estampes, des morceaux capitaux des plus célèbres Graveurs du dix-septième siècle, tels que Corn. de Visscher, Franç. de Poilly, Nanteuil, Masson, Gir. Audran, Gér. Edelinck et P. Drevet.

Dans les ouvrages des Graveurs du dix-huitième siècle et dans ceux des Artistes vivans, diverses Estampes capitales, Sujets et Portraits, par Balechou, Ficquet, Macret, Nic. Delaunay, MM. Anselin, Bervic, Blot, Helman, Ingouf, Langlois, Levasseur, Miger, Ponce, Porporati, Tardieu et Wille.

Au nombre des Œuvres et des Suites, l'Œuvre de M. de Saint-Aubin, les Batailles de l'Empereur de la Chine Kien-Long; les Figures et Vignettes de l'Iliade, du Rolland de l'Arioste, des Contes de La Fontaine, des Œuvres de Voltaire, etc.

Enfin les Curieux de Recueils et de Livres à figures remarqueront la Suite de la Galerie de Dresde, les Pierres gravées du Cabinet d'Orléans (rare Exempl. avant les Numéros); le Voyage de la Grèce et celui de Naples et Sicile, les Amours de Daphnis et Chloé, fig. du Regent; les Aventures de Télémaque, fig. de MM. Monnet et Tilliard, et les Contes de la Fontaine (édit. dite des Fermiers généraux).

Les Estampes offrent des épreuves avec remarques ou avant la lettre; celles des anciens Graveurs ont été successivement acquises par M. de Saint-Aubin; celles des Maîtres modernes lui ont été la plupart données par les Artistes qui les ont gravées.

Quelques Bronzes, Terres cuites, Camées, Pierres gravées, des Médailles et autres objets de curiosité, ajoutent à l'intérêt de cette collection.

Le fonds des planches gravées de M. de Saint-Aubin est composé de Sujets et de portraits; on distingue, dans le nombre des Sujets, la Vénus Anadyomène, d'après le Titien; Jupiter et Léda, d'après P. Véronèse; et la Suite des Médailles spentriennes.

Les Tableaux, les Dessins et les Estampes encadrées, en feuilles et en Suites, sont décrits dans chaque classe par ordre alphabétique d'Auteurs; les Vignettes, les Portraits, les Galeries, les Livres à figures et ceux sur les Arts sont placés à la suite et précèdent la description des Planches gravées et des objets de curiosité qui terminent le Catalogue.

Les lettres B. C. T., après les articles des Tableaux, annoncent qu'ils sont peints sur Bois, sur Cuivre ou sur Toile.

L'étoile près des numéros sert à indiquer les morceaux encadrés.

On a employé aux articles des Estampes l'abréviation épr. pour le mot épreuve, et indiqué, après les Portraits faisant partie de l'Œuvre de M. de Saint-Aubin, l'année où ils ont été gravés.

La Feuille indicative de l'ordre de la Vente est placée à la fin du Catalogue.

CATALOGUE

DE

TABLEAUX, DESSINS

ESTAMPES ANCIENNES ET MODERNES

ŒUVRES ET RECUEILS

PLANCHES GRAVÉES, OUTILS DE GRAVEURS

*Bronzes, Terres cuites, Pierres gravées, Médailles, Soufres
et Curiosités diverses*

QUI COMPOSOIENT

LE CABINET DE FEU M. AUGUSTIN DE SAINT-AUBIN

Graveur de la Bibliothèque Impériale et Membre de l'ancienne
Académie royale de Peinture et de Sculpture.

TABLEAUX

BOUCHER (François).
1. — Éliézer offrant des bijoux à Rebecca, de la part d'Abraham. Tableau d'une bonne couleur. H. 26 pouces 6 lignes sur 27 pouces 6 lignes. Plus une esquisse du sujet des Pélerins d'Emmaüs. Toile. 63 »
 GREUZE (D'après Jean-Baptiste).
2. — Une Jeune Fille pleurant son oiseau mort. Sujet connu par l'Estampe de *Flipart*. H. 21 pouces sur 16 pouces. Toile. 29 95
 GUIDE (D'après Guido Reni, dit le).
3. — La Vierge accompagnée d'Anges; elle est assise et occupée à des ouvrages d'aiguille. H. 12 pouces 9 lignes sur 8. Cuivre. Ce sujet a été gravé par *Gér. Edelinck;* l'Estampe est connue sous le titre de *la Couseuse*. 69 05

FRAGONARD (Jean-Honoré).

4. — Sapho inspirée par l'Amour, prête à tracer des vers avec une flèche du Dieu de Cythère. H., 21 pouces 9 lignes sur 17 pouces 6 lignes. Toile de forme ovale en hauteur. 7 50

LE MOINE (François).

5. — Notre-Seigneur guérissant les malades à la Piscine, composition de 12 figures; de l'architecture et des masses d'arbres terminent le fond. Ce tableau, dont les têtes sont expressives, joint à une couleur fraîche une touche fine et spirituelle. H. 30 pouces sur 20 pouces. Toile. 160 »

OLIVIER.

6. — Un Intérieur de Jardin, des cavaliers, des dames et des jeunes filles sont sur le devant. H., 19 pouces sur 24 pouces. Toile. 12 »

PORBUS (D'après François).

7. — Henri IV représenté en pied; ce Prince est vêtu en habit de velours noir, sa longue épée est attachée à un ceinturon de même étoffe; il a une fraise autour du col, et porte la croix de l'ordre du Saint-Esprit. Ce portrait, d'une exécution très-précieuse, étoit regardé par M. de Saint-Aubin, comme une répétition du tableau de Porbus qui faisoit partie de la collection du Palais-Royal. H. 14 pouces sur 9 pouces. Bois. 96 »

SAINT-AUBIN (Gabriel de).

8. — Le Pouvoir de l'Amour, composition de vingt-cinq figures, d'une bonne couleur et d'une touche franche et libre. H. 36 pouces sur 48 pouces. Toile. 5 »

9. — Treize Esquisses, sujets de Scènes familières. Vues de monumens et de promenades publics, etc. Plusieurs sont sans bordures, d'autres sous verre. 15 60

TOURNIÈRES (Robert).

10. — Diane et Endymion, tableau d'un effet piquant et vigoureux de couleur. H. 12 pouces 6 lignes sur 9 pouces 3 lignes. Bois de forme ovale en largeur. 20 95

VANLOO (Carle-André).

11. — Clytie abandonnée par Apollon, sujet pris à l'instant où l'Amour fait de vains efforts pour retenir Phœbus, déjà monté sur son char et prêt à quitter la fille de Thétis. Ce tableau, où l'on trouve des têtes pleines d'expression, une couleur brillante et une touche large et facile, est digne de tenir un rang distingué dans le nombre des bons ouvrages de *Vanloo*; les chevaux du char d'Apollon sont peints par *Parrocel*. H. 31 pouces 9 lignes sur 45 pouces. Toile. 143 »

VINCENT (M. François-André).

12. — Le Temps arrachant des mains de la Fureur et de l'Envie le Portrait de Linguet; esquisse de 24 pouces sur 17 pouces. Toile. 31 »

13. — Onze Tableaux, Sujets et Études de têtes d'hommes et de Bacchantes, Paysages, etc. Plus une Tête de femme peinte en pastel (elle est sous verre). 95 55

DESSINS ENCADRÉS ET EN FEUILLES

BOUCHARDON (Edme).

14. — Soixante Contre-Épreuves des Figures des cris de Paris. Voyez le numéro 1150 du Catalogue de la vente Mariette. 24 »

15. — Dix Dessins, Sujets et Études de figures académiques, par *Bouchardon* et *Vassé*. 7 05

BOUCHER (François).

16. — Trente-deux Dessins, Sujets et Études de figures, par *Boucher* et *Saint-Quentin*. 6 05

CALLOT (Jacques).

17. — La Vue du parterre de Nanci, précieux Dessin fait à la plume, et attribué à *Éti. de la Belle*. . . 13 »

CANGIAGE (Lucas).

18. — Trente-cinq Esquisses et Études diverses, par *le Cangiage* et autres. 15 05

CARS (Laurent).

19. — Trente-cinq Dessins et Contre-Épreuves, Sujets de l'Histoire sacrée et de l'Histoire profane, Vignettes, etc. .

COCHIN fils (Charles-Nicolas).

20. — Les Dessins pour le Frontispice et pour la vignette du premier volume des Pierres gravées du Cabinet d'Orléans, faits à la sanguine, etc. Douze dessins. 27 95

CATALOGUE DE L'ŒUVRE DE A. DE SAINT-AUBIN.

21. — Victor-Amédée, roi de Sardaigne, Lamotte-Picquet, Franklin, Raynal, Pierre, Cars, etc.; onze Portraits dessinés à la mine de plomb. 9 60
22. — Neuf Sujets historiques, d'après les tableaux peints par Romanelle dans le plafond de la galerie Mazarine, dessins à la pierre noire. 39 »

 DENON (M.).
23. — Les Portraits de Voltaire, Gessner et M. Worlock, par M. *Denon*; dix-neuf autres de MM. *Bertaux, Charpentier, Danloux, Marenkelle, Marillier, Prévost*, etc. 22 »

 GRAVELOT (HUBERT-FRANÇOIS-DANVILLE).
24. — Vingt-deux Sujets, Vignettes et Études de têtes, par Gravelot et Greuze. 6 »

 LE BRUN (CHARLES).
25. — Un Sujet allégorique à la gloire de Louis XIV, première pensée d'un des tableaux de la galerie de Versailles, par *Le Brun*; et vingt-quatre Croquis et Études, par *Verdier* et autres.

 LE LORRAIN (LOUIS-JOSEPH).
26. — Trente-un dessins, Sujets pour des Vignettes et des Études, par *Le Lorrain, Le Moine, Lépicié*, etc. 9 »

 LE MOINE (M.).
27.* — Le Portrait de Jean-Honoré Fragonard, peintre d'Histoire, représenté en demi-corps, un crayon à la main; dessin à la pierre noire et au crayon blanc, fait en juillet 1797. 17 »

 MIGNARD (PIERRE).
28. — La Vierge, l'Enfant Jésus et Saint Jean, par *Mignard*; vingt-trois autres Études de *Le Clerc, Le Vouet, Watteau, MM. Monnet, Moreau*, etc. 17 05

 MONNET (M.).
29. — Quinze Dessins représentant les principales Journées de la Révolution française, depuis l'ouverture des États-Généraux à Versailles, le 5 mai 1789, jusqu'au 19 brumaire de l'an VIII (10 novembre 1800) inclusivement; ils sont faits à la plume et coloriés. Cette suite précieuse est accompagnée des Estampes gravées par M. *Helman*; les épreuves sont avant la lettre; on y a joint deux feuilles de texte, l'une en français l'autre en anglais. 150 »

 NANTEUIL (ROBERT).
30. — Cinq Portraits d'hommes, faits aux trois crayons mêlés de pastel, et à la mine de plomb, sur vélin. 35 95

 PARMESAN (FRANÇOIS MAZZUOLA, dit le).
31. — Une Feuille d'Études de Têtes de Chérubins, dessin grassement fait à la sanguine et au crayon blanc. 90

 PUJOS (A.).
32.* — Le Portrait de d'Alembert, de l'Académie française; dessin fait à la pierre noire, en 1774. . . . 7 50

 SAINT-AUBIN (GABRIEL DE).
33.* — Vue de l'Exposition des Tableaux au Salon du Louvre en 1767, dessin colorié. 76 »
34. — Cent quarante-deux Dessins, traits de l'Histoire sacrée et de l'Histoire profane. Vues de divers Monumens; Croquis et Études. Plus un grand Recueil et une Boîte en carton; cette dernière contient treize petits Portefeuilles et volumes, et quatorze Catalogues de Ventes de tableaux ornés de dessins et croquis. Cet article sera divisé. 87 10

 SAINT-AUBIN (M. AUGUSTIN DE).
35.* — Vénus et l'Amour, *Suspensus in oscula Matris*; dessin aux trois crayons mêlés de pastel. . . . 34 50
36. — Calisto, une Bacchante, le Baiser envoyé et le Baiser rendu, deux Vues de Saint-Cloud, etc.; douze dessins coloriés. 30 »
37. — Vingt-deux Dessins, Jeux d'Enfans, Commissionnaires, etc., faits la plupart à la mine de plomb. . 10 »
38. — Cent cinquante-huit Sujets, Têtes et Études; dessins aux trois crayons et coloriés, etc. Cet article sera divisé. 99 10
39. — Soixante-sept Dessins coloriés, calqués, etc., sujets de scènes familières, et Études. Cet article sera divisé. 58 »
40. — Les Portraits de Louis XVI, Racine, Buffon, Helvétius, Barthelemy, Nivernois et Pellerin; huit Dessins, la plupart coloriés. 60 05
41. — Cent soixante Portraits d'Hommes et de Femmes, dessins et calques. Cet article sera divisé. . . 65 05
42. — Deux Dessins, l'un d'une Vignette et l'autre d'un Cul-de-lampe, et quatre-vingt-dix-huit Contre-épreuves et Études, la plupart pour l'ouvrage des pierres gravées du cabinet d'Orléans. . . . 40 »
43. — Cinq très-petits Portefeuilles, contenant des Croquis et des Études diverses. 74 10
44.* — Trois cent vingt Dessins, Études et Croquis, par et d'après des Maîtres des trois Écoles; plusieurs sont sous verre. Cet article formera cinq lots. 47 60

ESTAMPES ENCADRÉES, EN FEUILLES ET EN SUITES.

45. — Une Boîte et deux Portefeuilles contenant plus de cent Dessins et Contre-épreuves, Figures académiques et Principes, par *Le Brun, La Hire, Jouvenet, Le Moine, Audran, Drevet, Cars* et autres. — 65 95

ALIAMET (Jacques).

46. — L'Ancien Port de Gênes, le Rachat de l'Esclave, la grande Chasse au cerf et un Paysage en hauteur, d'après Berghem. Quatre Pièces, deux des épreuves sont avant la lettre. — 27 »
47. — Les Quatre Heures du Jour et le Rivage près de Tivoli. Épreuves avant la lettre, etc. Six pièces. — 38 »

ANSELIN (M.).

48. — Le Siége de Calais, d'après M. Berthelemy. Épreuve avant la lettre. — 16 »

AUDRAN (Girard).

49.* — Le Temps délivrant la Vérité des insultes de la Colère et de l'Envie, et la rendant à l'Éternité, d'après Le Poussin. — 12 »
50. — Cinq Sujets de l'Histoire d'Alexandre-le-Grand : le Passage du Granique, la Bataille d'Arbelles, la Famille de Darius, l'Entrée d'Alexandre dans Babylone, et la défaite de Porus, d'après Le Brun ; la troisième Estampe est gravée par *G. Edelinck*. Plus Porus sur son éléphant, gravé sous la conduite de *B. Picart*, et la Bataille de Constantin. Ces deux dernières pièces sont aussi d'après Le Brun. En tout sept très-grandes Estampes. — 200 »
51. — Porus présenté à Alexandre, d'après Le Brun. Épreuve d'Eau-forte d'un des quatre cuivres qui composent cette planche [1]. — 23 10

AVRIL (M.).

52. — Combat des Horaces et des Curiaces, Coriolan et Véturie, d'après M. Le Barbier ; et Catherine II voyageant dans ses États, en 1787, d'après M. De Meys. Épreuve avant la lettre. Plus les mêmes Estampes, épreuves avec la lettre. — 58 95

BALECHOU (Jean-Jacques).

53.* — Sainte Geneviève, d'après C. Vanloo. Épreuve avant l'Augmentation faite au bas du Jupon de la Sainte, à la gauche de l'Estampe, et avant les tailles sur la dédicace. — 76 50
54.* — Auguste III, roi de Pologne, représenté en pied, d'après Rigaud. Épreuve avant l'année 1750 placée au-dessous du nom du graveur, et le titre de chevalier de l'ordre de Saint-Michel après le nom du peintre. — 288 »

BARTOLOZZI (M.).

55. — *La Madona della Sedia*, d'après Raphaël. Onze autres Estampes, Billets de concert, d'après Cipriani, etc. — 35 »
56*. — La Vierge et l'Enfant Jésus, et une tête de *Madona*, d'après Dolci. Deux autres sujets de Vierges, d'après Salsa Ferrata et Cipriani, et une Femme et un Enfant, d'après Van Dyck. Deux de ces cinq Estampes sont sous lettre. — 17 »
57. — Portraits d'Haydn et d'Angel. Kauffman, des Vignettes pour les Œuvres de l'Arioste et de Métastase, etc. Quatorze pièces. — 18 »

BEAUVARLET (Jacques-Firmin).

58. — Télémaque dans l'île de Calypso, d'après Raoux ; Aman arrêté par ordre d'Assuérus, d'après de Troy. Épreuve avant la lettre. — 30 »

BEISSON (M.).

59. — Bacchus, d'après le Guide ; les Portraits de Voltaire, Jacquier, Le Blanc de Castillon, Jeanne d'Arc, etc. Huit Estampes. — 4 25

BERVIC (M.).

60. — Saint Jean dans le Désert, gravé en 1791, d'après le tableau de Raphaël, de la Galerie de Florence. Épreuve avant la lettre. — 29 50
61. — La Demande acceptée, d'après Lépicié. Épreuve avant la lettre. — 25 »
62. — Le Repos, d'après Lépicié, et les Portraits de Vergennes, Linné et Meilhan. — 19 »
63.* — Louis XVI représenté en pied et en manteau royal, portrait gravé d'après M. Callet. Épreuve avant la lettre. — 284 »

[1] Ce trait à l'eau-forte, par *G. Audran*, se trouve gravé sur le dos d'un des cuivres de la suite des Batailles d'Alexandre. Audran n'ayant pas été content de la manière dont ce trait avait mordu à l'Eau-forte, où plutôt s'étant aperçu que les Actions et les Armes venoient à contresens, fit repolir le cuivre par derrière et recommença la planche ; qu'il refit au miroir. Personne, jusqu'en 1788, ne s'étoit aperçu de cette singularité. *M. de Saint-Aubin* engagea M. Le Noir, alors bibliothécaire du Roi, à faire tirer des épreuves de ce trait. Une des épreuves fut déposée au Cabinet des Estampes du Roi ; celle annoncée au présent Catalogue a été donné par M. le Noir à *M. de Saint-Aubin.*

CATALOGUE DE L'ŒUVRE DE A. DE SAINT-AUBIN.

BLOT (M.).

64. — Le Portrait du Dominiquain, d'après Ann. Carrache, et celui de Van Dyck, d'après le tableau de ce Maître, etc. Trois pièces de la Galerie de Florence. Épr. avant la lettre 19 95
65. — Le Jugement de Pâris, d'après Vander Werf. Épr. avant la lettre. 36 05
66. — Le Jugement de Pâris, d'après Vander Werf, planche petit in-folio. Épr. avant la lettre 6 10
67. — Mars, Vénus et les Amours, d'après le tableau Du Poussin, et trois autres Estampes du cabinet Le Brun. Épreuves avant la lettre. 25 50
68. — Le Contrat et le Verrou, d'après Fragonard; Jupiter et Io, et Jupiter et Calisto, d'après M. Regnault. Épr. avant la lettre, etc. Six pièces. Plus cinq Estampes, d'après Grimou, Aubry et autres. Cet article sera divisé. 59 50
69. — Marcus Sextus, d'après M. Guérin; épr. avant la lettre 54 95
70. — Les Enfans de Louis XVI, d'après M^me Le Brun; une Étude faite d'après le Portrait de Champagne, gravé par Edelinck; des Vignettes pour les Œuvres de La Fontaine, Racine et Voltaire, etc. Dix Pièces; huit sont avant la lettre. 20 05

BOISSIEU (M. DE).

71. — Huit Sujets et Études de têtes, gravés à l'eau-forte; une des dernières est d'après Van Dyck. . . 12 »

CARS (LAURENT).

72.*— Adam et Ève, l'Annonciation, Hercule et Omphale, le Temps et la Vérité, Persée et Andromède, et la Baigneuse, d'après Le Moine. 8 30
73.*— L'Enlèvement d'Europe, Titon et l'Aurore, Hercule et Cacus, et le Sacrifice d'Iphigénie, d'après Le Moine. 7 95
74.*— Suzanne et les Vieillards, David et Bethsabée, d'après De Troy; la Nativité et la Fuite en Égypte, d'après C. Vanloo, et les Portraits du Bourdon et d'Anguier, d'après Rigaud et Revel. 8 05
75. — Quarante-deux Sujets et Portraits d'Artistes et autres, par les *Cars*. 10 »

CHOFFARD (M.).

76. — Cent quatre-vingt-huit Sujets, Scènes familières, Batailles, Frontispices, Vignettes, Culs-de-lampe, Lettres Grises, Cartouches, Bordures, Cartes géographiques, Billets de bal et concert, Cartes de visite, Armoiries, etc.; la plupart de ces Estampes sont gravées par cet artiste d'après les dessins faits par lui-même. Cet article sera divisé. 17 10

COCHIN fils (CHARLES-NICOLAS).

77. — Recueil de sept cent cinquante pièces, Sujets divers, Vignettes, Frontispices, Culs-de-lampe, Portraits d'hommes et de femmes, etc., gravés par Cochin, sur ses propres dessins, et d'après lui par des graveurs modernes. Il y a dans ce nombre des morceaux répétés, ils sont avec des différences; d'autres seulement à l'eau-forte. Le tout est contenu dans deux volumes in-folio et un portefeuille. 24 »
78.*— Les Ports de Marseille et de Toulon, d'après Vernet, par *Cochin* et *Le Bas*. 16 50
79. — Les Figures pour la Jérusalem délivrée, gravées en 41 Planches, par M. *Tilliard*, et, sous sa direction, par *Duclos, Patas, MM.; Dambrun, Delaunay, Delignon, Lingée, Ponce, Prévost, Triere, de Saint-Aubin, Simonet* et *Varin*; premières épreuves avant la bordure. Elles sont imprimées sur papier vélin; la première Estampe de la suite est double. Une des épreuves est avant les vers italiens. 25 »
80. — Les Figures pour la Jérusalem délivrée, épreuves avec la bordure et sur papier ordinaire 9 10
81. — La Suite des Batailles de l'Empereur de la Chine KIEN-LONG, gravée en France, sous la direction de *C. N. Cochin*, d'après les Dessins faits à la Chine par des Missionnaires Catholiques. Seize planches de 21 pouces 2 lignes de haut sur 34 pouces 6 lignes de large chacune. 497 05

SAVOIR :

1. L'EMPEREUR KIEN-LONG recevant les hommages des Eleuths, en 1754. Joan. Dion. Attiret del. *L. J. Masquelier* sculp.
2. PAN-TI surprenant l'armée de TA-OUA-TSI, en 1755, J. J. Damascenus del. *J. Aliamet* sculp.
3. Second Combat de l'Armée de PAN-TI contre celle de TA-OUA-TSI, en 1755. Jos. Castilhoni del. *J. P. Le Bas* sculp., 1771.
4. Révolte d'AMOUR-SANA, en 1756. *Aug. de Saint-Aubin* sculp., 1773.
5. Guerre civile entre les Eleuths, en 1757. J. Castilhoni del. *J. Ph. Le Bas*, sculp., 1769.
6. L'Empereur passant en revue l'Armée chargée de soumettre les Eleuths. F. J. Damascenus del. *Franc. Dion. Née* sculp., 1772.
7. AMOUR-SANA surpris et mis en fuite par TCHAO-HOEI, en 1757. P. F. J. Damascenus del. *Aug. de Saint-Aubin* sculp., 1770.

246 CATALOGUE DE L'ŒUVRE DE A. DE SAINT-AUBIN.

8. Fou-Té, poursuivant Amour-Sana, reçoit les tributs et les hommages de Ta-Ouan. P. Jon. Sichelbarth del. *B. L. Prévost* sculp., 1769.
9. Chacktourmanhan surpris par Yarachan, en 1758. *J. Ph. Le Bas* sculp., 1770.
10. Bataille gagnée par Tchao-Hoei ou Fou-Té, en 1758. *B. L. Prévost* sculp., 1774.
11. Exercices et Jeux militaires des Troupes de Tchao-Hoei. J. J. Damascenus del. *P. P. Choffard* sculp., 1772.
12. Premier Combat livré par l'Armée de Tchao-Hoei et Fou-Té aux deux Hot-Chom, en 1759. P. J. Joan. Damascenus del. *N. Delaunay* sculp., 1772.
13. Tchao-Hoei recevant les hommages des Habitans de la ville et de la province d'Yerechim, en 1759. J. Joan. Damascenus del. *P. P. Choffard,* sculp., 1774.
14. Bataille d'Altchour gagnée par Fou-Té contre les deux Hot-Chom, en 1759. *J. P. Le Bas,* 1774.
15. Combat dans la Montagne de Poulok-Kol, entre les Armées de Fou-Té et les deux Hot-Chom, en 1759. J. Dio. Attiret del. *J. Aliamet* sculp.
16. L'Empereur recevant les hommages des Peuples vaincus, année 1760. *J. P. Le Bas,* 1770.

82. — Les Seize eaux-fortes des Batailles de l'Empereur de la Chine Kien-Long. 71 »

DAUDET (M.).

83. — Une Bataille, une Fête flamande et huit Paysages avec figures et animaux, d'après Teniers, Vander Meulen, Both, Vanden Velde, Moucheron, Berkeiden et Ostade; Estampes gravées pour la suite du Cabinet de M. Le Brun. Épr. avant la lettre 12 »
84. — La grande Chasse au Cerf, d'après Wouwermans. La pleine Vendange, d'après Berghem; et treize autres Estampes, d'après Breenberg, Vander Hulft, Wagner, etc. Épr. avant la lettre 17 »
85. — Troisième et quatrième Ruines Romaines, d'après Dietricy; et Vue de Pausilype, près de Naples, d'après Vernet. Épr. avant la lettre, etc., cinq pièces. 15 05

DE GHENDT (M.).

86. — Les Moissonneurs, d'après Moucheron; les Quatre Heures du Jour, d'après Baudouin, par *M. de Ghendt.* Epr. avant la lettre, etc. Douze pièces 9 »

DELAUNAY (Nicolas).

87. — Marche de Silène, d'après Rubens; la Partie de plaisir, d'après Wéeninx; première et deuxième Ruines Romaines, d'après Dietricy; le Four à chaux, d'après Loutherbourg, et la Chute dangereuse, d'après Meyer. Six pièces; épr. avant la lettre 15 50
88. — Angélique et Médor, d'après Raoux; la Bonne Mère, l'Heureuse Fécondité; Dites donc s'il vous plaît, d'après Fragonard, etc. Huit Estampes, épr. avant la lettre 20 »
89. — Dix-neuf Sujets, scènes familières, d'après Baudouin, Fragonard, Freudeberg, Lavreince et Le Prince. Dix épr. sont avant la lettre 11 60

DELAUNAY (M. Robert).

90. — Les Adieux de la Nourrice, le Mariage rompu, et Fonrose, d'après Aubry, etc. Dix pièces; épreuves avant la lettre. 9 20

DEMARTEAU (Gilles).

91. — Licurgue blessé dans une sédition, d'après Cochin. Épreuve avant la réception, etc., seize pièces. . 11 05

DENNEL (M.).

92. — Pygmalion, l'Essai du Corset et Pendant, la Vertu irrésolue, le Bouton de Rose, etc. Dix pièces, dont sept épr. avant la lettre . 7 »

DORIGNY (Nicolas).

93.* — Jésus-Christ se transfigurant sur le Thabor, en présence de quelques-uns de ses Disciples; les autres, au pied de la montagne, parlent à des gens qui leur amènent un jeune Possédé, d'après Raphaël. 39 95

DREVET fils (Pierre).

94.* — Rebecca recevant les présens des mains d'Éliézer, Envoyé d'Abraham, d'après Ant. Coypel. Épreuve avant les secondes tailles passées sur un nuage près de la montagne, à gauche de l'Estampe. .
95.* — Bénigne Bossuet, évêque de Meaux, portrait en pied, d'après Rigaud. Épreuve avant les points placés après le nom du peintre, pour indiquer chaque cent d'impression. 66 »
96.* — Bossuet, évêque de Meaux. Même portrait que le précédent. 74 »
97.* — De La Mothe Fénelon, d'après Vivien. 46 10
98.* — Adrienne Le Couvreur, d'après Charles Coypel. Épreuve avant l'*E* au mot *Modèle* 46 60
99.* — Adrienne Le Couvreur, d'après Charles Coypel. 19 55
100. — Le Comte de Toulouse, du Fay, Fénelon, Beauvau, Vintimille, d'après Rigaud et Vivien, etc.; huit Portraits, par les *Drevet*; deux sont sous verre. 23 45

CATALOGUE DE L'ŒUVRE DE A. DE SAINT-AUBIN. 247

EDELINCK (GÉRARD).

101.*— La Sainte Famille accompagnée de Sainte Anne, du jeune Saint Jean et de deux Anges, l'un en acte d'adoration, l'autre prêt à répandre des fleurs sur le Sauveur, gravé d'après le tableau de Raphaël qui orne le Musée Napoléon. Cette épreuve, sur petit papier, est avant les armes de Colbert, au bas du milieu du sujet. 287 »
102. — La Sainte Famille, d'après Raphaël. Épreuve avec les armes effacées. 19 50
103. — Moyse tenant les Tables de la Loi, d'après Ph. de Champagne. Planche commencée par *Rob. Nanteuil* et terminée par *Gér. Edelinck*. 20 05
104.*— Philippe de Champagne, Peintre, d'après le Tableau de ce Maître. 56 50
105.*— Magdeleine repentante se dépouillant de ses vêtemens et renonçant aux vanités du siècle, d'après Le Brun. 56 65
106. — La Famille de Darius aux pieds d'Alexandre, d'après Le Brun; estampe en deux feuilles assemblées. Épreuve avec le nom de Goyton, imprimeur. 152 »
107.*— Martin Vanden Baugart (connu en France sous le nom de Desjardins), sculpteur, d'après Rigaud. 60 55
108. — Vingt-un Portraits d'hommes, d'après Netscher, Le Brun, Coypel, de Troy et autres, par *Gér.* et *Nic. Edelinck*. 36 95

EISEN (d'après CHARLES).

109. — Les Figures, Vignettes, Fleurons et Culs-de-lampe pour les Contes de La Fontaine. Édition dite des Fermiers généraux, imprimée à Amsterdam, en 1762. 48 05

SAVOIR :

Quatre-vingts Estampes pour les soixante-neuf Contes, d'après les Dessins d'Eisen, par *Aliamet, Baquoy, de Longueil, Le Mire* et autres.

Cinquante-huit Vignettes, Fleurons et Culs-de-Lampe, composés, dessinés et gravés par M. *Choffard*.

Les Portraits de J. de La Fontaine et de Ch. Eisen, d'après Rigaud et Vispré, tous deux par *Ficquet*.

Cette Suite est composée de cent soixante-quatorze Pièces; savoir : cent quarante qui sont ordinairement dans l'ouvrage, quinze épreuves doubles tant à l'eau-forte qu'avec des différences, et dix-huit épreuves (dont une double) de planches destinées à cet ouvrage, mais qui n'ont pas été publiées.

Ce rare exemplaire, d'un beau choix d'épreuves, seroit presque impossible à former ; la plupart des Estampes, des Planches non publiées, étant devenues introuvables.

110. — Trois cents Vignettes pour différens ouvrages, par *Aliamet, Delaunay, de Longueil, Duclos, Gaucher, Le Mire, Rousseau, Sornique, MM. de Ghendt, Helman, Lingée, Masquelier, Massard, Née, Ponce* et autres. 11 »

FICQUET (ÉTIENNE).

111.*— Françoise d'Aubigné, Marquise de Maintenon, d'après P. Mignard. 5 50
112. — Le même Portrait. Epreuve en feuille. 6 »
113.*— Les portraits de l'Arioste, P. Corneille, Crébillon, Descartes, Fénelon, La Mothe-le-Vayer, Molière, Montaigne, J. Bap. et J. Jac. Rousseau. Épreuves avant la lettre. Les deux Portraits de la Fontaine, Regnard et Voltaire. Premières épreuves. Ces quatorze Estampes sont contenues dans deux cadres. Cet article sera divisé. 66 »
114. — Les Portraits de P. Corneille, Crébillon, Descartes, La Mothe-le-Vayer, Molière, Montaigne, Regnard, J. Bap. et J. Jac. Rousseau et Voltaire. Plus ceux d'Eisen, Vander Meulen et Vadé. Cet article sera divisé. 34 »

FLIPART (JEAN-JACQUES).

115.*— L'Accordée de Village et le Paralytique servi par ses enfans, d'après Greuze. Anciennes épreuves. 28 »
116. — La Tempête, d'après Jos. Vernet, et sept autres Estampes, d'après Greuze, etc. Dix-neuf pièces. . 13 50

GAUCHER (CHARLES-ÉTIENNE).

117. — Cinquante-deux Portraits, Personnes illustres dans les Sciences, dans les Lettres et autres. . . . 16 50

GODEFROY (M. FRANÇOIS).

118. — Les Géorgiennes au Bain, d'après La Hire ; les Nappes d'eau, d'après Le Prince ; le Portrait de J. S. Maury, etc. Neuf pièces. .

GOLTZIUS (HENRY). } 11 »

119. — Le Christ mort et divers sujets de la Passion. Douze pièces.

GRATELOUP (JEAN-BAPTISTE).

120. — Les Portraits de Bossuet (épreuve des deux planches), Descartes, Dryden, Fénelon, Adr. Le Couvreur, Montesquieu, Polignac et J. Bapt. Rousseau. Neuf pièces. 80 »

248 CATALOGUE DE L'ŒUVRE DE A. DE SAINT-AUBIN.

GRAVELOT (d'après Hubert-François-Danville).

121 — Deux cents Vignettes des Œuvres de Bocace, Voltaire, Rousseau, l'Iconologie, etc., par *Aliamet, Cars, Delaunay, Duclos, Le Mire, Le Veau, Martenasie, Rousseau, MM. Choffard, de Ghendt, Ponce, Prevost* et autres. 6 50

122. — Quatre-vingt-deux Vignettes et Culs-de-lampe, les premières d'après *Gravelot*, pour le Bocace, etc.; les autres par *M. Choffard*, pour les Contes de La Fontaine. Un vol. in-fol., mar. r. 7 »

GUTTENBERG (M.).

123*— Charles-Quint représenté à cheval, d'après Van Dyck. 8 »

HELMAN (M.).

124. — La Précaution inutile, la Leçon inutile, le Marchand de Lunettes et le Médecin clairvoyant, d'après le Prince. Épreuves avant la lettre. Quinze autres Estampes, Sujets, Allégories, Paysages, Vues et Événemens publics, d'après Baudouin, Lagrenée, Le Peintre, J. Vernet, MM. Bertaux, Lavreince, Monnet, Moreau, Robert et Watteau de Lille. Dix-neuf pièces. 10 05

125. — Quinze Estampes représentant les principales Journées de la Révolution, d'après les Dessins de M. Monnet. Épreuves avant la lettre, avec deux feuilles d'une description abrégée, l'une en français, l'autre en anglois. 12 »

126. — Suite des Batailles et des Conquêtes de l'Empereur de la Chine, cérémonie du labourage et marche de l'Empereur chinois, etc. Vingt-quatre Estampes in-folio, en travers ; les seize premières, d'après celles gravées sous la direction de C. N. Cochin. 34 50

HEMERY (Antoine-François).

127. — Création d'Ève, d'après Procaccini ; la Promesse, d'après Lépicié, etc. Quatorze pièces. 9 05

HENRIQUEZ (M.).

128. — Louis XVI, d'après M. Boze. 8 »

HOGARTH (Guillaume).

129. — Les Satyres de Guil. Hogarth, soixante-dix pièces. Londres, 1768, in-fol. cart. Il y a, à la fin du volume, dix-huit estampes de même genre, d'après Hogarth et autres. 50 »

INGOUF le jeune (M.).

130*— Le Retour du Laboureur et la Liberté du Braconnier, d'après Benazech. Épreuves avant la lettre ; la première estampe est encadrée. 38 50

131. — Les Canadiens au tombeau de leur enfant, d'après M. Le Barbier. 12 10

132. — Gérard Dov jouant du violon, d'après le Tableau de ce Maître. Épreuve avant la lettre. Et les Portraits de M. Wille, Math. Regnier et P. Guil. Simon. 6 »

JANINET (M.).

133. — La Toilette de Vénus, d'après Boucher ; Vertu de Lucrèce et Constance de Coriolan, d'après M. Moitte, etc. Vingt-sept pièces. 12 05

JARDINIER (Claude-Donat).

134.*— Le Génie de la Gloire et de l'Honneur, d'après Ann. Carrache ; les Joueurs, d'après le Valentin ; la Tricoteuse, et le Silence, d'après Greuze, par *Jardinier*, etc. Treize pièces, deux sont sous verre. 12 05

LANGLOIS l'aîné (M.).

135. — L'Évangéliste Saint Marc, d'après Fra. Bartholomé ; le Portrait du Dominiquain, d'après le tableau de ce Maître, et les Lutteurs. Trois pièces, épreuves avant la lettre. 12 »

136. — La Cuisinière, d'après Van Tool, et les Portraits de Vertot, Voltaire (in-4°) et J. J. Barthelemy. cinq Estampes, épreuves avant la lettre. 12 »

137. — Les deux Portraits de Pierre Ier (in-4° et in-8°), ceux de Frédéric II, Voltaire, Mme Duchâtelet, (in-8°), par *M. Langlois*. Plus huit Portraits, par *Le Mire* : Louis XVI, etc. Treize Estampes. . 20 50

LE CLERC (Sébastien).

138.*— L'Entrée d'Alexandre dans Babylone, et l'Académie des Sciences et des Beaux-Arts, Sujets composés et gravés par Le Clerc. L'épreuve de la première Estampe est avec la tête du Héros vue de profil ; toutes deux sont premières épreuves. 72 05

LE GOUAZ (M.).

139. — Vues Perspectives des Ports de France, d'après les Dessins de M. Ozanne. Soixante-quatre pièces, compris le Titre et la Carte. Anciennes épreuves. 37 »

LEMPEREUR (Louis-Simon).

140. — Le Jardin d'Amour, d'après Rubens. Première épreuve, etc. Seize Estampes 13 »

LE VASSEUR (M.).

141. — Tancrède et Herminie, d'après Romanelle ; Apollon et Daphné, d'après Giordano ; Circé et Ulysse,

CATALOGUE DE L'ŒUVRE DE A. DE SAINT-AUBIN. 249

	et Pyrame et Thisbé, d'après Grégori; Approche du Camp et Soldats en repos, d'après Dietricy, etc. Onze Estampes. Épr. avant la lettre.	9	»
142.	La Continence de Scipion, d'après Le Moine; Les Adieux d'Hector et d'Andromaque, d'après Restout; Enlèvement de Proserpine, et Diane et Actéon, d'après de Troy, etc. Treize pièces; onze sont avant la lettre.	15	05
143.	Les Amans curieux et l'Amour paternel, d'après Aubry; la Vie rurale et l'Abreuvoir au lion, d'après M. Casanova, etc. Dix-neuf pièces; dix-sept sont avant la lettre.	10	»
144.	Le Bon Curé, la Belle-Mère, le Testament déchiré, la Laitière et la Belle Pénitente, d'après Greuze. Épreuves avant la lettre.	8	»
145.	Léonard de Vinci mourant entre les bras de François I^{er}, d'après M. Ménageot. Épreuve avant la lettre.	6	»

LE VEAU (Jean-Jacques).

146.	Agar répudiée, d'après Dietricy, gravé par *Le Veau*. Épr. avant la lettre, etc.; douze pièces.	9	10

LINGÉE (M^{me}).

147.	L'Enlèvement des Sabines, d'après Cochin; vingt-deux Portraits d'Hommes et de Femmes. En tout, vingt-cinq Estampes, la plupart avant la lettre.	7	50

MACRET (Charles).

148.	Les Prémices de l'Amour-propre, d'après Gonzalès; l'Offrande à l'Amour, d'après Greuze. Épr. avant la lettre, huit pièces	10	50

MARILLIER (M.).

149.	Les Figures pour l'Iliade d'Homère, gravées par *M. Ponce* et sous sa direction; vingt-cinq Estampes format in-4º. Épreuves avant la lettre.	8	25
150.	Les Figures pour les Romans de Le Sage, cent douze pièces in-8º, gravées par *N. Delaunay* et sous sa direction, et le Portrait de Le Sage par *J. B. Guélard*.	7	80

MASSON (Antoine).

151.	Jésus à Table avec deux de ses Disciples, dans le Château d'Emmaüs, d'après le Titien (Estampe connue sous le titre de *la Nappe*).	28	»
152.*	Henri de Lorraine, Comte d'Harcourt, d'après N. Mignard. Épreuve avant le numéro 4 placé dans la marge à gauche, et sans la taille échappée sur le front, près des cheveux, au sommet de la tête, lors de la retouche de la planche; morceau connu sous le titre de *Cadet à la Perle*.	165	»
153.	Le Portrait de Marin Cureau, médecin, d'après P. Mignard. Épreuve avant la contre-taille.	33	95

MIGER (M.).

154.	Apollon et Marsyas, la Nymphe Io métamorphosée en vache, Hercule et Omphale, six Portraits de Savans, d'Artistes et autres. En tout, trente-huit pièces.	18	»

MONNET (M.).

155.	La Suite des soixante-douze eaux-fortes des Estampes gravées par *M. Tilliard*, pour le Télémaque de Fénelon; plus trois épreuves d'eaux-fortes du Titre et du Portrait. En tout, soixante-quinze pièces.	36	»
156.	Cent vingt-quatre Vignettes, la plupart par des Graveurs modernes, d'après M. Monnet et autres.	7	»

MOREAU (M.).

157.	Serment de Louis XVI à son sacre, en 1775; très-grande Estampe gravée par M. Moreau, d'après le Dessin fait par lui-même.	6	»
158.	Quarante-neuf Sujets, Vues, Paysages et Portraits (dont vingt-quatre Estampes pour les Chansons de La Borde), dessinées et gravées par *M. Moreau*; plus vingt-six pièces, Titre compris, d'après M. Le Bouteux, par *MM. Masquelier et Née*, pour le second Recueil des Chansons de La Borde. En tout soixante-quinze pièces; plusieurs sont doubles.	9	20
159.	Figures, Vignettes, Costumes, Vues, etc., par et d'après *M. Moreau*; deux cent trente pièces, tant à l'eau-forte que terminées; plusieurs de ces dernières sont doubles. Il y a dans ce nombre des Figures pour le Voltaire, édition de Kehl; d'autres, pour l'Histoire de France, les Œuvres de Raynal, les Saisons de Tompson, les Contes d'Imbert, etc. Cet article sera divisé.	36	20
160.	Les Figures pour les Œuvres de Racine, douze Estampes in-8º, par *MM. de Ghendt, Roger et Simonet*. Épreuves avant la lettre; vingt-neuf Estampes in-4º des figures des Œuvres de J. J. Rousseau, par *N. Delaunay, Duclos, Duflos, Le Mire, Martini, MM. Choffard, Rob. Delaunay, Moreau et Simonet*; vingt-six Eaux-fortes des mêmes Estampes, et cinq Fleurons, par *M. Choffard*, et le Portrait de J. J. Rousseau, d'après La Tour, par *M. de Saint-Aubin*. En tout soixante-dix-huit pièces.	25	75
161.	Vingt-six Estampes in-8º des Figures pour les Œuvres de Molière; vingt de ces Estampes sont avant la lettre, quinze. Eaux-fortes des mêmes Estampes; vingt-neuf Estampes in-4º des Figures pour les Œuvres de J. J. Rousseau, et le Portrait de J. J. Rousseau; le titre et quatorze		

CATALOGUE DE L'ŒUVRE DE A. DE SAINT-AUBIN.

Vignettes de la Suite de l'Histoire de la Maison de Bourbon, et sept Eaux-fortes. En tout, quatre-vingt-deux pièces. 15 »

162. — Vingt-huit Estampes in-4° pour la Suite des Figures des Œuvres de J. J. Rousseau. Vingt épreuves sont sur grand papier. 6 20

163. — La Suite complète des Figures pour les Œuvres de Voltaire, savoir : cent treize Sujets, d'après les dessins de M. Moreau, par *Halbou, Nicollet, Romanet, MM. Blot, Coiny, Croutelle, de Ghendt, Delvaux, Girardet, Godefroy, Ingouf, Urb. Massard, Petit, Ribault, Roger, Thomas, Trière, Villerey* et *Simonet;* et cinquante-trois Portraits, quarante-neuf par *M. de Saint-Aubin,* deux par *M. Delvaux,* et un de *M. Langlois* l'aîné. Treize livraisons in-8°, épreuves avant la lettre (Suite publiée par *M. Renouard*). 170 »

MOREL (M.).

164. — Leçon d'Humanité, d'après M. Drolling, par *M. Morel;* douze autres Estampes, Sujets, par *Darcis,* M^lle *Retor,* etc. 9 »

NANTEUIL (Robert).

165. — Les Portraits de Louis XIV, de Castelnau de Longueville, Mazarin, Péréfixe, Maridat, Hesselin, Chamillard, Boileau père, Scudéry, Chapelle, etc. Dix-sept pièces. 116 »

166. — Le Cardinal de Richelieu, Franç. Servien, évêque de Bayeux, et le vicomte de Turenne, d'après Champagne; Christine, reine de Suède, d'après Le Bourdon, et Malier, évêque de Troyes, d'après Velut, etc. Sept pièces. 24 »

167.*— Le Président Pompone de Bellièvre, d'après Le Brun. 66 10

168.*— Jean-Baptiste Van Steenberhen, d'après Duchastel. Épreuve avant les vers au bas de la planche; Portrait connu sous le titre de *l'Avocat de Hollande.* 54 »

169.*— Les Portraits de La Mothe-le-Vayer, homme de lettres et précepteur de Monsieur, frère de Louis XIV, et Jean Loret, poëte français, dessinés et gravés par *Nanteuil.* 73 »

170. — Vingt Portraits d'Hommes et de Femmes. Anciennes épreuves ; la plupart sont tachées 17 50

NÉE (M.).

171. — L'Amour de la gloire et le Corps de garde, d'après Le Prince, gravées l'une par *M. Née,* l'autre par *Le Veau,* etc. Onze pièces. 5 95

PICAULT (Pierre).

172. — Les Batailles d'Alexandre. Six pièces, d'après Le Brun. 18 »

POILLY (François de).

173. — Saint Charles Borromée donnant la communion aux Pestiférés, d'après P. Mignard. Épreuve dans laquelle le Saint donne le Viatique de la main gauche. Saint Jean dans l'île de Pathmos, d'après Le Brun; le Portrait de Louis XIV, d'après Vaillant, etc. Six pièces; deux sont sous verre. . 20 05

PONCE (M.).

174. — Divers Sujets de Scènes familières, d'après Baudouin, Fragonard et M. Bounieu; des Portraits, d'après M. Marillier, etc. Vingt-cinq pièces; seize sont par *M. Ponce.* 8 »

175. — La Suite des Figures pour le Roland de l'Arioste (traduction de Dussieux), gravée en quarante-six planches, d'après Cochin. Plus, les Eaux-fortes des mêmes planches. En tout quatre-vingt-douze Estampes. 29 »

176. — Les Illustres Français, ou Tableaux Historiques des Grands Hommes de la France, d'après les Dessins de M. Marillier; quarante-quatre Estampes in fol. (titre compris). Épreuves avant le numéro au haut des planches. 13 »

177. — Les Figures pour les Bains de Titus, ou Collection des Peintures et Thermes de cet Empereur, soixante planches sur cinquante-deux feuilles in-fol.; et les Arabesques Antiques des Bains de Livie, quinze planches in-fol., gravées par *M. Ponce* ou sous sa direction. Épreuves avant les numéros (grand papier). 70 50

PORPORATI (M.).

178. — Vénus qui caresse l'Amour, d'après Battoni. Épreuve avant l'adresse de Bazan. 15 05

179. — Suzanne au Bain, d'après Santerre. Ancienne épreuve. 13 05

180. — Le Coucher, d'après Jac. Vanloo. Épreuve avant la lettre. 40 50

181. — La Petite Fille au Chien, d'après Greuse, et le Portrait de Victor-Amédée III, roi de Sardaigne, d'après Molinari. 14 »

PREISLER (M. J. G.).

182. — Dédale et Icare, d'après M. Vien. Épreuve avant la dédicace. 4 »

ROMANET (Antoine).

183. — Dix-sept Estampes, Sujets, d'après Jos. Salviati, Schidone, P. Mattei, Terburg, Dov et Ochtervelt, pour la Galerie du Palais-Royal et le Cabinet de M. Le Brun; la Baigneuse, d'après Vanloo;

CATALOGUE DE L'ŒUVRE DE A. DE SAINT-AUBIN.

la Famille Villageoise, d'après Fragonard; des Portraits d'après Battoni, Rembrandt, MM. Berthelemy, Le Tellier, Marillier, etc. Plusieurs des épreuves sont avant la lettre.	13	»
ROSASPINA (M.).		
184. — Le Christ mort, d'après le tableau du Corrège qui est au Musée Napoléon, etc. Huit Estampes.	10	05
SAINT-AUBIN (Feu M. Augustin de).		
185. — L'Œuvre de ce Maître[1]	42	10
186. — Différens Portraits par M. de Saint-Aubin; ces Portraits, répétitions de ceux décrits dans l'Œuvre, sont imprimés sur papier de soie, sur papier vélin ou sur papier ordinaire. Plusieurs épreuves sont avant la lettre; cet article et les deux suivans seront divisés.	924	»
187. — Divers Sujets, Figures, Vignettes, Fleurons, Culs-de-lampe et Estampes, d'après des Pierres gravées, des Médailles, etc.	44	»
188. — Soixante Cadres et Passe-partouts, contenant des Portraits; divers Sujets, Vignettes, etc.	153	05
SCHMIDT (Georges-Frédéric).		
189. — J. B. Rousseau, d'après Aved; Desfontaines, d'après Tocqué; P. Mignard, d'après Rigaud; Ant. Pesne, d'après le Tableau de ce Maître; dix-huit autres Portraits, ces derniers par Savart, Van Schuppen, Vermeulen et Vœrst. En tout vingt-cinq pièces.	40	05
SCHMUZER (M.).		
190. — Saint Ambroise, et Théodose le Grand, et Mutius Scévola, d'après Rubens.	15	95
SERGENT (M.).		
191. — La Fille surprise, le Portrait en pied du Général Marceau et le Tombeau de ce Général, trois pièces dessinées et gravées par M. Sergent. Épreuves en couleurs, etc. Dix-sept pièces.	12	»
SHERWIN (J. K.).		
192. — The Fortune Teller (la Diseuse de bonne aventure), d'après Reynolds. Épreuve avant la dédicace.	4	»
STRANGE (Robert).		
193. — La Chasteté de Joseph et la Toilette de Vénus, d'après le Guide.	7	55
TARDIEU (M.).		
194. — Saint Michel, d'après le Tableau de Raphaël qui est au Musée Napoléon. Épr. avant la lettre.	38	»
195. — Judith, d'après Allori; le Comte d'Arondel, d'après Van Dyck; un Paysage, d'après Berghem; et Psyché abandonnée, d'après M. Gérard. Épr. avant la lettre.	19	25
196. — Henri IV, représenté en pied, d'après Porbus. Épr. avant la lettre.	16	95
197. — Alexandre Ier, d'après Gerh Huchelchen; la Reine de Prusse, d'après Mme Le Brun. Épr. avec la lettre grise.	8	»
198. — Alexandre le Grand, Washington, Mazarredo, J. Blauw, Regnard, Voltaire, Demoustier, etc. Dix épreuves.	14	05
199. — Bonaparte, d'après M. Isabey; Montesquieu, d'après M. Chaudet; Francklin, d'après Duplessis; De La Pérouse; Hubert, d'après Graff; Castera; Le Voff, d'après Levitzky; et Mme Deshoulières, d'après Elis. Soph. Chéron. Épr. avant la lettre.	10	»
200. — Les Portraits d'Ivan V, Alex. Orloff, Lanskoi et le Roi de Pologne, par M. Tardieu; cinq autres Portraits sous la direction de ce Maître, etc. Dix-neuf pièces.	15	95
201. — Suite des dix-sept Vues pour le Voyage de Vancouver.	9	95
TRIÈRE (M.).		
202. — Saint Jérôme, d'après l'Espagnolet. Épreuve avant la lettre, etc.; quatorze pièces.	5	20
VINKELES (Reinier).		
203. — Le Portrait de P. Camper, dessiné et gravé par Vinkeles; seize autres Portraits, par MM. Schulze, Tassaert, Tilliard, Valperga, Vangelisti, etc.: dix-sept pièces.	6	50
VISSCHER (Corneille de).		
204.*— Le Portrait de Gellius de Bouma, Ministre de l'Evangile à Zutphen, dessiné et gravé par C. de Visscher. Épreuve avant l'année 1656 ordinairement gravée au bas du milieu de la planche, au-dessous des vers latins et hollandais.	72	»
205.*— La Vierge aux Anges, d'après Rubens; la Fricasseuse et divers autres Sujets et Portraits; neuf pièces, dont une sous verre.	14	05
VIVARÈS (François).		
206. — Trois Paysages avec Figures, d'après Zuccarelli et Wooton.	14	»

1. Nous avons cru inutile de reproduire ici la liste alphabétique des portraits gravés ou dessinés par A. de Saint-Aubin, ainsi que la mention des sujets, figures, vignettes, exécutés par lui et dont Regnault Delalande ne donne qu'un aperçu fort succinct.

WILLE (M.).

207. — La Mort de Marc-Antoine, d'après Battoni. Épreuve avant la lettre 21 »
208.*— Ménagère Hollandaise, Dévideuse, et Tante de G. Dov, d'après Gér. Dov; Bons Amis, d'après Ostade; Cléopâtre et le Petit Physicien, d'après Netscher; et le Repos de la Vierge, d'après Dietricy. La plupart des épreuves sont avant la lettre; une est sous verre. 57 50
209. — Agar présentée à Abraham, d'après Dietricy. Épreuve avant la lettre. 17 »
210. — Les Musiciens ambulants et les Offres réciproques, d'après Dietricy. 20 »
211. — Délices maternels, Bonnes Femmes de Normandie, Sapeur, Maîtresse d'École, d'après M. Wille fils, etc.; sept pièces, quatre sont avant la lettre. 14 50
212. — Les Portraits de Frédéric II, Saint-Florentin, Marigny, etc.; sept pièces. 14 05

WOOLLETTE (WILLIAM).

213. — Le Portrait de Rubens, d'après Van Dick. 21 »

ESTAMPES DE DIFFÉRENS MAITRES

214. — Trente-sept Estampes, d'après des Tableaux des Galeries de Dresde et du Palais-Royal, des Cabinets Choiseul et Poullain, et de celui de M. Le Brun. Vingt-sept épreuves sont avant la lettre. Cet article sera divisé. 26 »
215. — Quatre-vingt-quatre Estampes, d'après Raphaël, les Carrache, le Titien et d'autres Maîtres italiens. 20 »
216. — Cent Estampes, Sujets, Paysages, Marines, etc., par *La Belle*. 9 50
217. — Cent trois Estampes, par *Rembrandt, Berghem, Albert Durer*, et d'après Rubens et autres Maîtres des Pays-Bas. 30 »
218. — Soixante Estampes, d'après Le Poussin, La Hire, Le Brun et autres Maîtres Français. . . . 10 »
219*— Le Martyre de saint Sébastien, les Supplices, la Carrière de Nancy, etc.; quinze pièces, par *Callot*, neuf sont sous verre. 11 95
220. — Trois cents Estampes, Sujets de tous genres, d'après Boucher, les Coypel, Greuze, Hallé, Lemoine, Vanloo, Vernet, Watteau, etc. Cet article formera quatre lots. 27 55
221. — Un Portefeuille contenant quatre cent soixante pièces à l'eau-forte, par *Aliamet, Cars, Duclos, Duncker, Flipart, Jardinier, Martini, MM. J. Dupl. Bertaux, Choffard, Moreau, Pauquet, Pillement, Prévost* et autres. Cet article sera divisé. 82 70
222.*— Trente-deux Morceaux, Sujets, Portraits, Vignettes, Paysages et un Portefeuille d'Estampes diverses. Cet article sera divisé. 88 30

PORTRAITS

223. — Cinquante-quatre Portraits d'Hommes illustres dans les Arts; plusieurs sont gravés à l'eau-forte par *Van Dyck*; les autres, d'après lui, par les *Bolswert, Pontius, Vorsterman*, etc. 36 05
224. — Vingt Portraits, par *B. Audran, Chereau, Drevet, Houbraken*, etc. 18 05
225. — Trente Portraits, par *Masson, Mellan, Morin, Pitau, Roullet, Simoneau* et autres. 21 05
226. — Cinquante-neuf Portraits, par *Balechou, Beauvarlet, Bosse, Daullé, Delaunay, Duponchel, Dupuis et Gaucher*, etc. } 13 60
227. — Vingt-un Portraits de MM. *Alix, Carré, Cathelin, Mar. An. Croisier*, etc. }
228. — Trente-huit Portraits, la plupart de MM. *Delvaux, Denon, Hoin, Le Vasseur, Miger et Sergent*. 8 »
229. — Cinquante Portraits de Peintres, Sculpteurs, Graveurs, Architectes, etc. 14 20
230. — Trois cent soixante-six Estampes, Portraits; dans ce nombre il y a des épreuves répétées. Cet article formera cinq lots. 193 35

FIGURES, VIGNETTES, Etc.

231. — Les Figures des Métamorphoses d'Ovide, gravées sur les Dessins des meilleurs Peintres français, par les soins de *Le Mire* et *Basan;* cent quarante planches. Plus le frontispice, les planches pour la dédicace et un cul-de-lampe, par *M. Choffard;* un volume, in-4°, v. éc. fil. et tr. d. On trouve à la fin du volume une table d'explication des planches. 17 »
232. — Quatre-vingt-douze Figures de la Suite des Métamorphoses, gravées par les soins de *Le Mire* et *Basan;* quatre-vingt-six des épreuves sont avant la lettre (quelques-unes ne sont pas terminées). Plus, trente Vignettes et Fleurons pour le même ouvrage, par *M. Choffard*. 17 05

CATALOGUE DE L'ŒUVRE DE A. DE SAINT-AUBIN. 253

233. — La Suite des Figures pour le Roland de l'Arioste, édition de Baskerville, d'après Cipriani, Cochin, Eisen, MM. Monnet et Moreau, par *Delaunay, de Longueil, Duclos, Martini, MM. Choffard, de Ghendt, Helman, Henriquez, Massard, Moreau, Ponce, Prevost* et *Simonet;* et le Portrait de l'Arioste, d'après le Titien, par *Ficquet.* Quarante-sept pièces, premières épreuves avant les bordures. 23 05
234. — Soixante-six Estampes, Vues, Antiquités, Médailles, etc.; la plupart pour le Voyage de la Grèce et celui de Naples et Sicile. Épreuves avant la lettre. 33 50
235. — Soixante-quinze Eaux-fortes pour le Voyage de la Grèce et pour celui de Naples et Sicile, etc. 52 »
236. — Cent deux Estampes, la plupart pour l'ouvrage de Mouradja sur l'Empire Ottoman. Cet article formera deux lots. 29 05
237. — Cent cinquante Estampes, Quadrupèdes et Oiseaux pour le Buffon, édition in-4°. Cent trente épreuves sont avant la lettre. 13 20
238. — Deux Boîtes en carton, contenant des Figures, Vignettes, Fleurons, Culs-de-lampe, d'après Cochin, Eisen, Gravelot, MM. Le Barbier, Marillier, Mirys, Monnet, Monsiau, Moreau et autres. La plupart sont gravés par des artistes modernes. Cet article sera divisé. 38. 50
239. — Un Portefeuille contenant cent vingt Estampes, Sujets historiques, critiques et allégoriques, Fêtes et Monumens publics, etc. Cet article sera divisé. 18. 30

GALERIES, Etc.

240. — Recueil d'Estampes, d'après les plus célèbres Tableaux de la Galerie de Dresde, gravées en cent pl., par *Aliamet, Boëce, Daullé, Dupuis, Folkema, Flipart, Houbraken, Jardinier, Preisler, Tanjé* et autres. Dresde, 1753 et 1757, 2 vol. très-grands in-fol., avec description de chaque Tableau en italien et en français. En tête du 1er volume on a placé le Portrait du Roi de Pologne, d'après Rigaud, par *Balechou;* celui de la Reine de Pologne, d'après L. de Silvestre, par *Daullé,* est au commencement du second volume. 472 »
241. — Galerie du Palais Farnèse, d'après Ann. Carrache, et un vol. contenant cent dix pièces, d'Ann. Carrache, *le Guide, C. Maratte, le Palme, le Parmesan,* etc. 10 05
242. — La Galerie de l'Archiduc Léopold. Suite de deux cent quarante-six Estampes, d'après des Tableaux de Maîtres italiens, gravées à l'eau-forte, sous la direction de David Teniers, par *Hollar, Lisebetten, Troyen* et autres. Anvers, 1684, in-fol., v. br. 36 »
243. — Galerie du Palais-Royal, gravée d'après les Tableaux des différens Maîtres qui la composent, avec une Description historique de chaque tableau, par M. l'Abbé de Fontenai. Paris, *M. Couché*, 1786 et années suivantes. Vingt prem. livr. in-fol., premières épr. 60 05
244. — Recueil de deux cent quatre-vingts Sujets, tirés de l'Histoire sacrée et de l'Histoire profane, etc., la plupart dessinés et gravés par *Jac. Callot.* 2 volumes in-8°, parchemin 12. 50

ANTIQUITÉS, PIERRES GRAVÉES ET MÉDAILLES

245. — Antiquités Etrusques, Grecques et Romaines, tirées du Cabinet Hamilton. Naples 1766, 1 volume in-fol., rel., fig. 12 50
246. — Traité des Pierres gravées du Cabinet du Roi, par P. J. Mariette. Paris, 1750, 2 vol. petit in-fol., v. f., figures sur les dessins faits par Bouchardon, Sujets, Têtes, Titres, Frontispices, etc. Deux cent soixante-trois pl. 85 »
247. Description des principales Pierres gravées du Cabinet d'Orléans, par MM. de La Chau et Le Blond. Paris, 1780; figures dessinés par *M. de St.-Aubin,* et gravées par lui ou sous sa direction en deux cent quarante pl.; savoir, le Frontispice, où se trouve le Portrait de M. le Duc d'Orléans, deux Fleurons, deux Vignettes, cent soixante-dix-neuf Pierres gravées et cinquante-six Culs-de-lampe; les épr. des Estampes des pierres gravées sont avant les numéros; le Frontispice est avec les noms d'Auteurs à la pointe sèche; les Fleurons, les Vignettes et les Culs-de-lampe ont été tirés sur papier séparé et de même format que l'ouvrage, ce qui fait soixante épr. doubles; ces mêmes pl. se trouvant imprimées aux feuilles du texte. M. de Saint-Aubin a joint à cet exemplaire les ép. des sept Estampes représentant trente-huit Médailles *spintriennes;* le texte et les figures papier satiné. Le tout forme 5 vol. in-fol. cart.[1]. 150 »
248. — Description des principales Pierres gravées du Cabinet d'Orléans, par MM. de La Chau et Le Blond. Paris, 1780, 2 vol. petits in-fol., cart., fig. avec les numéros 115 05

1, Le Frontispice et la Vignette du premier volume sont d'après *Cochin;* le Cul-de-lampe de la fin du même volume est d'après Madame de Sabran.

249. — Pierres antiques des principaux Cabinets de l'Europe, expliquées par Ph. de Stosch, fig. par Picart. Amsterdam, 1724, in fol., cart. à dos en basane. 13 95
250. — Recueil de trois cents Têtes et Sujets de composition, par Caylus, d'après les pierres antiques du Cabinet du Roi, in-4°, cart. 12 »
251. — Recueil de Pierres gravées antiques, deux cent cinq pièces, divisées en deux parties, in-4°, cart. 6 »
252. — Recueil de cent soixante-quatorze Estampes in-fol., récréation numismatique, pièces obsidionales, monnoies de France, etc. 9 »

VOYAGES, PORTRAITS, ETC.

253. — Voyage pittoresque de la Grèce, par M. de Choiseul-Gouffier. Paris, 1782, 1 vol. in-fol., cart., orné de cent quarante-deux pl. gravées par M. Tilliard et sous sa direction ; le titre, les vues, vignettes et culs-de-lampe, sur les dessins de MM. Hilair, de Choiseul-Gouffier, Moreau, Choffard, Huet et Saint-Aubin ; les détails d'architecture, d'après Foucherot et Le Grand, la plupart des cartes et plans, sur les dessins levés par Kauffer et Du Bocage. 192 »
254. — Voyage Pittoresque, ou Description des Royaumes de Naples et de Sicile, par Rich. de Saint-Non. Paris, 1781 à 1785, 5 vol. gr. in-fol., v. éc. et dent. d.; ouvrage orné de Cartes et de Vues, Monumens, Statues, Vases, Meubles et Médailles antiques, Tableaux, Frontispices, Vignettes et Culs-de-lampe ; le tout exécuté en plus de cinq cents Planches, par les plus célèbres Artistes du temps. 601 »
255. — Atlas Élémentaire de Géographie. Paris, 1766, in-fol.; plus un Portefeuille contenant diverses Cartes géographiques. 18 »
256. — Portraits des Grands Hommes, Femmes illustres et Sujets mémorables de France, d'après les dessins de MM. Dupl. Berteaux, Desfontaines et Sergent, par Madame de Cernel, Le Cœur, Morret, Ridé, Roger, Sergent, etc.; imprimés en couleurs. Paris, Blin, 1786 et années suivantes; quarante-huit livraisons, pet. in-fol., broch. 80 05
257. — Recueil de plus de trois cents pièces, Sujets historiques, critiques et satyriques, proverbes, costumes, etc., in-fol., cart. 17 »

RECUEILS DIVERS ET LIVRES SUR LES ARTS.

258. — Passio Domini nostri Jesu Christi neo-cœlatis inconibus expressa, anno 1695. — Amoris Divini Emblemata, par Otto Vœni, Antverpiæ, 1660. Et un Recueil de Chasses et de Paysages, par Ridinger, 3 vol. 35 55
259. — La suite des Pastorales, d'après Jac. Stella, seize pièces, par Cl. Stella; diverses Figures, Chevaux et Paysages, par Séb. Le Clerc; et un Recueil de Figures, d'après Verdier et autres, 3 vol. . . 9 10
260. — Livre de Pourtraiture de maistre Jean Cousin, Paris, 1647; les Proportions du corps humain, Paris, Gér. Audran, 1683; et l'Anatomie du Gladiateur combattant, d'après M. Salvage, par M. Bosq. Quatre livraisons de quatre planches chacune. 21 »
261. — Le Due Regole della Prospettiva pratica, di M. Jac. Barozzi de Vignola. In Roma, 1611. Ordonnance des cinq espèces de colonnes, par Perrault. Paris, 1683, etc. 4 vol., rel. et broc. . . . 5 05
262. — Un Portefeuille contenant dix-huit Cahiers, Sujets historiques, Portraits, Jardins, Vues, etc. . . 19 15
263. — Méthode pour apprendre le dessin, par Jombert. Paris, 1755, in-4°, v. br. 9 »
264. — De la manière de graver à l'eau-forte et au burin, par Abr. Bosse. Paris, 1745, in-8°, v. br., fig. 4 05
265. — Idée générale d'une Collection d'Estampes, avec une Dissertation sur l'origine de la Gravure et sur les premiers livres d'images, par de Heineken. Leipzig et Vienne, 1771, in-8°, basane. . . } 17 05
266. — Dictionnaire portatif des Beaux Arts, par Lacombe. Paris, 1759, in-8°, v. br.
267. — Abrégé de la vie des plus fameux Peintres, par Dargenville. Paris, 1762, 4 vol. in-8°, v. br., fig. 50 »
268. — Dictionnaire des Graveurs anciens et modernes, par Basan. Paris, 1767, 2 vol. in-12, brochés. }
269. — Vies des Architectes anciens et modernes, par Pingeron. Paris, 1771, 2 vol, in-12, v. br . . } 3 »
270. — Quatre Volumes et un Paquet de Catalogues et de Notices, par Gersaint, Remy, Basan, Joullain, MM. Le Brun, Paillet et Regnault; plusieurs sont avec les prix. Plus divers Catalogues des expositions des Tableaux au Salon du Louvre . 5 »

LIVRES A FIGURES

271. — Les Aventures de Télémaque, par Fénelon. Paris, de l'Imprimerie de Monsieur, 1785, in-fol., v. rac., dent. et tr. d., figures, d'après M. Monnet, par M. Tilliard. On a placé en tête du premier volume le Portrait de Fénelon, d'après Vivien, par M. de Saint-Aubin, et celui du Duc de Bourgogne en tête du second volume. Les épreuves de ces Portraits sont avant la lettre. 80 »

CATALOGUE DE L'ŒUVRE DE A. DE SAINT-AUBIN. 255

272. — Les Aventures de Télémaque, le texte gravé par Drouet. Bruxelles, 1776, in-4° car., fig. d'après Cochin et autres. 6 50
273. — Le Temple de Gnide de Montesquieu, fig. de Lemire, d'après Eisen, texte gravé par Drouet. Paris, 1772, gr. in-8°, v. fil. et tr. d. 4 »
274. — Amours Pastorales de Daphnis et Chloé, traduites du grec de Longus par Amyot. Paris, 1745, in-8°, mar. r., dent. fil. et tr. d., fig. d'après Coypel, sous le nom du Régent, par *B. Audran*. Le titre gravé porte la date de 1712. 8 05
275. — Contes et Nouvelles de Bocace. Cologne, 1732, 2 vol. in-12, v. b., fig. de *Romyn de Hooge*. . . 8 55
276. — Contes et Nouvelles en vers, par de La Fontaine, édit. dite des Fermiers généraux. Amsterdam, 1792, 2 volumes in-12, mar. v., dent B. et B. et tr. dorée, doublés de moire rose, reliure de Derome, ornés de cent quarante planches, figures d'après Eisen, Fleurons, Vignettes et Culs-de-lampe, par *M. Choffard*, et les Portraits de La Fontaine et d'Eisen par *Ficquet*. 40 55
277. — Fables Choisies et mises en vers par de La Fontaine. Paris, 1755 à 1759, 4 vol. in-fol., cart., édit. de Montenault, fig. d'après Oudry, au nombre de 276; en tête du premier vol. le Portrait d'Oudry, d'après de Largillière. 55 »
278. — L'Art de monter à cheval, par d'Eisenberg. Amsterdam et Leipzig, 1747, in-fol. obl., v. b., par *Bern. Picart*, exemplaire colorié. 15 60

PLANCHES GRAVÉES

Par Feu M. Augustin de Saint-Aubin, *d'après différens maîtres.*

CAFFIERY (D'après Jean-Jacques).
279. — Les Portraits de J. B. Jos. Languet de Gergy, pl. in-4°, 1767; et J. Ph. Rameau, pl. in-4°, 1762. Deux cuivres. 6 10
COCHIN fils (D'après Charles-Nicolas).
280. — Les Portraits de J. B. Lully, pl. in-4°, 1770. Jean Joseph Cassanea de Mondonville, in-4°, 1768. *Mulcet, movet, monet*, pl. in-8°, 1763. Alexis Piron, pl. in-4°, 1773. Quatre cuivres. 13 »
CHASSELAS et VINCENT (D'après MM.).
281. — Le Portrait de Linguet, dans un petit médaillon avec allégorie, pl. in-8°, 1780. 6 »
DENON (D'après M.).
282. — Gessner et Voltaire, deux pl. in-8°, 1775. Deux cuivres. 31 »
DUPLESSIS (D'après Joseph-Siffrid).
283. — Trois différens Portraits de Necker, le premier, pl. in-fol., 1784; le deuxième, pl. in-8°; le troisième, dans un médaillon de 25 l. de diamètre. Trois cuivres. 27 50
FALCONET (D'après Étienne-Maurice).
284. — Pierre Ier, surnommé le Grand, Empereur de Russie. Cette pl. in-4°, commencée en 1777, n'a pas été terminée. 2 »
GREUZE (D'après Jean-Baptiste).
285. — Les Portraits de Diderot, pl. in-4°, 1768, et L. de Silvestre. Cette seconde planche in-fol., commencée en 1780 et destinée à servir à la réception de M. de Saint-Aubin à l'Académie, n'a pas été terminée. Deux cuivres. 24 »
LE MOYNE (D'après Jean—Baptiste).
286. — Les Portraits de Crébillon, pl. in-4°, 1770 (les Attributs composés par le Graveur), et François-Marie Arouet de Voltaire, pl. in-4°, 1763. Deux cuivres. 30 »
PORBUS (D'après François).
287. — Henri IV, Roi de France et de Navarre, pl. in-8°, 1777. La bordure et les attributs d'après M. Marillier. 46 »
TOCQUÉ (D'après Louis).
288. — J. L. Le Moyne, Sculpteur. Cette pl. in-fol., commencée en 1780 et destinée à la réception de M. de Saint-Aubin à l'Académie, n'est pas terminée. 8 »
TITIEN (D'après Le).
289. — Vénus Anadyomène, planche de 8 p. 8 l. sur 6 p. 4 l. 93 »
VANLOO (D'après Louis-Michel).
290. — Cl. Ad. Helvétius, pl. in-4°, 1773. 30 »

CATALOGUE DE L'ŒUVRE DE A. DE SAINT-AUBIN.

VÉRONÈSE (D'après PAUL).

291. — Jupiter et Léda, pl. de 11 p. 10 l. sur 9 p. 90 »

Planches gravées par M. AUGUSTIN DE SAINT-AUBIN, *d'après ses propres desseins*.

292. — Les Portraits de A. J. Amelot, pl. in-4°, 1778; L. Emil., Baronne de ***, pl. in-folio, 1779; J. J. Barthélemy, pl. in-4°, au trait seulement; S. N. H. Linguet, pl. in-4°, 1773, la bordure et les ornemens composés par *M. Choffard;* Adr. Sophie, Marquise de ***, pl. in-fol., 1779, et George Washington, pl. in-4°, 1776. Cinq cuivres. 28 »
293. — Trente-huit sujets, d'après des Médailles *spintriennes;* ils sont gravés sur sept planches de différens formats. 100 »
294. — *Au moins soyez discret, Comptez sur mes sermens*, 2 pl. de 13 p. 6 l. sur 9 p. 10 l. 101 »
295. — *C'est ici les différens Jeux des petits Polissons de Paris*, savoir: le Sabot, la Fossette ou le Jeu de Noyau, la Corde, la Toupie, le Coupe-Tête et la sortie du Collège. Suite de six planches de 8 p. 2 l. sur 6 p. 9 l. } 34 »
296. — Le Vielleur du Pont-Neuf, planche de 9 p. sur 6 p. 9 l.

PLANCHES PAR DIFFÉRENS GRAVEURS

CARESME (D'après Philippe).

297. — Le Satyre impatient, par *M. Anselin*, planche de 13 p. 10 l. sur 16 p. 9 l. 72 »

CRESPI (D'après GIUSEPPE-MARIA).

298. — Le Christ au Roseau, d'après Crespi; la Double Jouissance et une Tête de Vieillard, d'après Rembrandt; deux autres Têtes, l'une d'après Gis. Paulitz, l'autre d'après Ant. Pesne. Ces cinq planches gravées par *Ant. Riedel*. Plus les Portraits de Maximilien, Comte Palatin du Rhin, et Sig. Ferdinand, Bibliothécaire à Francfort-sur-le-Mein, par *J. Sadeler*. Ces sept planches de différens formats forment un cahier. 17 »

DUPLESSIS (D'après JOSEPH-SIFFRID).

299. — Le Portrait de Necker, planche in-4°, gravée au lavis par *M. Sergent*, le bas relief d'après *M. de Saint-Aubin*. Cinq cuivres. 14 »

LE BRUN (D'après CHARLES).

300. — La Magdeleine, par *V. Dupin*, planche in-8°. 19 60

LE PEINTRE (C.).

301. — Le Duc de Chartres et Madame la Duchesse de Chartres, par *M. Helman* et *M. de Saint-Aubin*, planche in-folio, 1779 . 16 05

LE PRINCE (D'après JEAN-BAPTISTE).

302. — L'Amour à l'espagnole, planche de *N. Prunau* et de *M. de Saint-Aubin*, 15 p. sur 11 p. 3 l. . . 36 »

SAINT-AUBIN (D'après M. AUGUSTIN DE).

303. — Calisto et une Bacchante, Sujets dans des ovales en hauteur, planches commencées par *M. Ruotte*. 15 05
304. — Le Bain et le Repos, Sujets gravés au lavis par *M. Sergent*, etc. Dix cuivres. 8 50
305. — *Mes Gens* ou *les Commissionnaires ultramontains au service de qui veut les payer*, suite gravée par *M. Tilliard*. Sept planches de 8 p. 10 l. sur 6 p. 6 l. 26 »

VANLOO (D'après LOUIS-MICHEL).

306. — Le Portrait de L. J. M. de Bourbon, Duc de Penthièvre, planche in-folio, gravée par *Eti. Fessard* et *M. de Saint-Aubin*. 7 50
307. — Cinquante-quatre cuivres de diverses grandeurs, plusieurs sont gravés par *Gab. Jac. de Saint-Aubin* et *M. Aug. de Saint-Aubin*, d'autres blancs. Cet article sera divisé. 161 45

OUTILS DE GRAVEUR

308. — Six Pointes, six Burins, trois Ebarboirs, un Brunissoir et deux Compas, l'un en cuivre et l'autre en acier. 15 80
309. — Un Tas et deux Compas d'épaisseur. 5 10
310. — Huit Loupes montées; elles sont de différentes proportions. 17 20
311. — Cinq Pierres à l'huile et une Pierre à adoucir; elles seront divisées. 26 »

CATALOGUE DE L'ŒUVRE DE A. DE SAINT-AUBIN.

312. — Deux Pantographes de *Langlois*, à Paris. Ces deux Instruments, en bois d'ébène, garnis en cuivre, seront vendus séparément. 106 »
313. — Deux Étuis contenant des Instrumens de Mathématiques. 7 50

BRONZES, TERRES CUITES, PLATRES, Etc.

314. — Une Femme nue et assise; elle tient une équerre, un compas et d'autres instruments de Sciences et d'Arts; Figure en bronze de dix-huit pouces de proportion. 300 »
315. — Un étrier en bronze; ce morceau, orné de figures en demi-relief, tient pour le caractère aux ouvrages de ce genre faits sous le règne de François Ier, auquel on prétend que cet étrier a appartenu. 60 »
316. — Six Esquisses de figures et bas-reliefs en terre cuite, par *Beauvais, Bouchardon* et *Caffiery*. . . 10 95
317. — Les Bustes de Francklin et du Cardinal de Bernis, demi-relief en cire, par *Kraft*. Plus celui du Comte de Caylus, en biscuit de porcelaine. 4 »
318. — Dix Bustes et Masques en plâtre, Homère, Racine, Molière, Diderot, etc. 2 »
319. — Quatre Bustes de Louis XV et de L. Ph. d'Orléans, etc., et trois Vases; le tout en terre cuite et en plâtre. 6 05

CAMÉES, PIERRES GRAVÉES, Etc.

320. — Diane et Actéon et une Tête de femme, sur agathe onyx. 96 »
321. — Trois Scarabées en cornaline, gravés en creux. 71 »
322. — Cinq bagues en or, avec cornaline, etc. 215 »
323. — Treize Pierres antiques et modernes gravées en creux, trois non gravées et quatre verres. . . 55 60

MÉDAILLES

324. — Une Médaille de Néron, de la Colonie d'Antioche (elle est en argent). Plus six Médailles en bronze, grand et petit modules, une d'Adrien, une de Gordien et quatre de la Colonie de Nîmes. 6 20
325. — Une Médaille de Vitellius, en or . 110 »
326. — Vingt-une Médailles d'argent, une consulaire et vingt impériales. 17 05
327. — Cinq Médailles d'argent, frappées en Allemagne et en France, petit module. 3 »
328. — Quatre-vingt-deux Médailles d'Empereurs et d'Impératrices romains, en grand bronze, plusieurs sont à fleur-de-coin. Plus, trois Médailles fausses, quarante-cinq en moyen bronze et vingt-huit en petit bronze. 37 »
329. — Onze Médaillons et Médailles, Souverains et Hommes illustres. 29 60
330. — Quatre-vingt-dix Médailles et Monnoies en bronze, de différentes Nations de l'Europe. . . . 11 05

SOUFRES DIVERS, Etc.

331. — Quatre-vingts Sujets et Têtes moulés sur des Pierres antiques et modernes. Plus, trente Sujets des Médailles *spentriennes*. Cet article sera divisé. 12 60
332. — Quatre-vingt-six Soufres moulés sur des Médailles grecques et romaines. 12 10
333. — Trente petits Sujets, moulés en plâtre, sur des Pierres gravées. 4 45
334. — Une Boîte et deux Cadres remplis d'empreintes en cire d'Espagne; Sujets et Têtes tirés sur des Pierres gravées, etc. 12 10
335. — Quarante-huit Empreintes en étain, tirées sur des Médailles, etc., et cinquante petites Bordures en corne. 7 »

OBJETS DIVERS

336. — Une Boîte, deux Cadres et une Cage de verre contenant divers morceaux d'Histoire naturelle et d'Anatomie. 30 05
337. — Quatre petites Sphères célestes et terrestres. 6 05
338. — Une petite paire de Pistolets, un Fusil et deux Épées. 49 »

339. — Un Violon de *Crémone*.	101	»
340. — Deux autres Violons, une Poche, une Basse, une Guitare, une Serinette, un paquet de Cordes de Naples, un Pupitre et divers Recueils de musique. Cet article sera divisé.	54	95
341. — Deux Socles, l'un en marbre bleu turquin, l'autre en marbre blanc; plus un Piédestal et deux Coffres.	8	»
342. — Des Bordures avec verre, du Papier de diverses couleurs, des Portefeuilles et des Boîtes en carton. Cet article sera divisé.	202	95
343. — Tous les objets qui auroient été omis au Catalogue seront vendus sous ce numéro.	75	65

OMISSION

A l'Œuvre de M. DE SAINT-AUBIN.

132 *bis*. — Le Portrait de Louis XIV dans sa jeunesse, buste de 2 pouces 2 lignes de proportion, sur fond blanc.
137 *bis*. — Louis XVI, Portrait dans un Médaillon de 14 lignes de diamètre, sur une pyramide avec diverses inscriptions. Cette pyramide est placée dans une campagne. Planche de 9 p. 9 l. sur 7 p. 3 l.

FIN

ADDITIONS ET CORRECTIONS

FÊTE FLAMANDE. — Grande planche en travers représentant une kermesse flamande, gravée d'après le tableau de P. P. Rubens, qui est actuellement au Louvre. La scène se passe dans la campagne, près d'un cabaret qu'on voit à D. Au M., au premier plan, un chien lèche des assiettes placées dans un baquet. — T. C. — En B., dans l'intérieur du dessin, à la pointe, à D. : *St Fessard aqua forti* 1759. a. de St A. | aid. de St Aubin; à G. : P. P. Rubens in. et pinx. — H. 0m425, L. 0m760.

P. P. Rubens pinxit.			St Fessard sculp. 1762.
	FESTE	FLAMANDE.	
	au	*Roy.*	
Gravée d'après le Tableau Original de Pierre Paul Rubens —			*Par Etienne Fessard Graveur du Roy, de sa Bibliothèque, —*
— qui est dans le Cabinet du Roy.			*et de l'Académie Royale de Parme.*
Haut de 4 pieds 11 pouces sur 7 pieds 11 pouces de large —			*Cette planche a été déposée au Cabinet de Sa Majesté.*
— peint sur bois.			

1er ÉTAT. Eau-forte pure. En B., dans l'intérieur du dessin, à la pointe, à D. : *St Fessard aqua forti* 1759. a. de St a. | aid. de St Aubin; à G. : P. P. Rubens in. et pinx. Sans autres lettres.
2e — Celui qui est décrit.

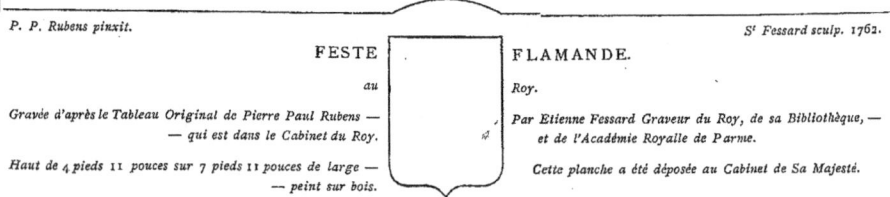

JUPITER ET LÉDA. — Léda, complètement nue, est assise sur le bout d'un lit de repos, une jambe repliée en arrière sur le lit, l'autre pendant à terre. Elle est de pr. à D., le haut du corps penché en arrière et accoudée d'un bras sur un oreiller brodé qu'on voit à G. De son autre bras elle serre sur sa poitrine le cygne mythologique, qui de son bec l'embrasse sur la bouche. — Encadrement avec tablette inférieure contenant les armes des d'Orléans, qui se détachent sur une bombe enflammée. — H. 0m232, L. 0m191.

	JUPITER ET LÉDA.		
	Dédié à S. A. S.	*Monseigneur*	
	Le Duc d'Orléans.	*Pmier Prince du sang.*	
	Le Tableau original au Palais		*Par son très humble et très*
	Royal. Il porte 3 pieds 7 pouces de		*obéissant serviteur*
	haut sur 3 pieds de large.		*De St Aubin.*

Gravé d'après le Tableau original de Paul Véronèse par Aug. — *Graveur du Roi et de sa Bibliothèque, Dessinateur —*
de St Aubin de l'Académie Royale de Peinture et Sculpture. *— et Graveur de S. A. S. Mgr le duc d'Orléans,* 1778.

Se trouve à Paris chès l'Auteur rue des Mathurins petit Hotel de Clugny. A. P. D. R.

ADDITIONS ET CORRECTIONS.

1er État. Eau-forte pure. Simple T. C. — En B., au-dessous du T. C., à la pointe, à G. : *P. Véronèse pinx*; à D. : *A. de St Aubin sc.* Sans autres lettres. Dans cet état, on remarque dans le B. de la marge inférieure, à D., à l'eau-forte, une petite femme assise sur un lit de repos, presque nue, et relevant d'une main sa chemise. Une de ses jambes pend en dehors du lit.

2° — Épreuve terminée, avec le titre, les armes. Rien sur la tablette. En B., au-dessous de l'encadrement, à la pointe, à G. : *Paul Véronèse pinx*; à G. : *Aug. de St Aubin sculp.* Sans autres lettres.

3° — Celui qui est décrit.

4° — Avec le titre. Sur la tablette, on lit :

Gravé d'après ——— le Tableau
original de ——— Paul Véronèse
qui étoit dans la collection ——— du cy devant Palais Royal
Par Aug. S. Aubin.

FLEURON au bas d'une estampe de J. M. Moreau intitulée : Arrivée de Jean-Jacques Rousseau aux Champs Élysées. — Sur un nuage, un petit génie, une flamme sur la tête, est étendu tout de son long, accoudé sur un livre ouvert devant lui, sur une des pages duquel il écrit; à G., un pélican donnant à manger à ses petits. — Claire-voie. — En B., au-dessous de la composition, à la pointe, G. : *Augustin de St Aubin inv.*; à D. : *Macret sculp.* — H. 0m036, L. 0m085.

TABLES

LISTE ALPHABÉTIQUE DES PORTRAITS

DESSINÉS OU GRAVÉS PAR AUGUSTIN DE SAINT-AUBIN.

Abel (C.-F.). 1
Amédée (Victor-), Roi de Sardaigne. 1 et 2
Amelot (Antoine-Jean). 2
Amyot (Jacques) 3
Anne d'Autriche 3
Argenson (Marc-René de Voyer d'). 104
Arnauld (Antoine). 3
Avaux (Claude de Mesmes, Comte d'). . . . 104
Baronne de *** (Louise-Émilie). 4
Barthélemy (Jean-Jacques) 5, 6
Baumé (Antoine) 6
Bayle (Pierre). 103
Beaumarchais (Caron de) 7
Beckford (Guglielmus) 7
Belloy (Pierre-Laurent Buirette de) 8
Bernis (Cardinal de). 9
Berton (Henri Montan-) 113
Berwick (Jacques Fitz-James, duc de) 100
Bignon (Jérôme-Frédéric) 9
Biron (Armand de Gontaut, duc de) 101
Bitaubé (Paul-Jérémie). 10
Blanchard (Esprit-Joseph-Antoine). 10
Blanchet (François) 11
Boileau (Despréaux-Nicolas). 11, 12 et 104
Bosquillon (Édouard-François-Marie). 12
Bossuet (Jacques-Bénigne). 13 et 103
Boucherat (Louis) 104
Bourdaloue (Louis) 13 et 104
Buffon 14 et 15
Bussy (Roger de Rabutin, Comte de). 104
Caffiery (J.-J.) 15
Cars (Laurent) 15
Cassini (Jean-Dominique) 104
Catherine II. 15 et 16

Catinat (Nicolas de) 104
César (Julius) 16
Charles-Christian-Joseph. 17
Charles XII. 17
Chartres (Duc de), son épouse et ses enfants . . 101
Chaulieu (Guillaume Amfrye de) 18 et 104
Chevreuse (Duc de). 18
Cicéron (Marcus-Tullius) 18
Clavière (Étienne). 19
Clos (Claude-Joseph). 19
Cochin (Charles-Nicolas) 16
Colardeau (Charles-Pierre) 102
Colbert. 20
Condé (Louis II de Bourbon, prince de). . . . 21
Condorcet (Marie-Jean-Antoine-Nicolas-Caritat, Marquis de). 21 et 22
Conti (Fortunée-Marie d'Est, princesse de). . . 22
Corneille (Pierre). 23
Corneille (Thomas) 24 et 104
Coustou (Guillaume). 24
Crébillon (Prosper Jolyot de) 24 et 25
Crébillon fils 25
Créquy (Charles de) 104
Dacier (André) 104
D'Alembert et Diderot 26
D'Alembert. 26
D'Anville (Jean-Baptiste Bourguignon) 26
Daubenton (Jean-Louis-Marie) 27
De Brosses (Charles). 27
De La Borde (Joseph) 102
De Launay (Nicolas). 109
D'Estampes (Marquise). 102
Delille (L'abbé). 27
De Parcieux (Antoine) 28

Deshoulières (Antoinette du Ligier de La Garde).	28
De Veny (M^me).	103
Diderot (Denis)	26, 28 et 29
Dolomieu (Déodat de).	29 et 30
Dorat (Claude-Joseph)	30
Dufresnoy (Charles-Alphonse)	104
Duguay-Trouin (René)	104
Dumont (François)	30
Dumont (Jacques)	31
Falbaire de Quingey (Fenouillot de).	31
Fauchet (Claude)	109
Félibien (André).	104
Fénelon (François de Salignac de)	31, 32 et 103
Fléchier (Esprit).	32 et 103
Fontenelle	33
Franklin (Benjamin)	33
Frédéric II, roi de Prusse	34
Fréron	98
Gauzargues (Charles)	34
Gavaudan (M^me)	34
Gessner	35
Girardon (François).	104
Glück	36
Gramont (M. de).	36
Gramont (M^me de).	37
Gresset (Jean-Baptiste-Louis)	37
Guérillot (Henri).	37
Gustave III, roi de Suède	37
Hamilton (Antoine).	37
Hamilton (M^lle).	38
Heinecken (Charles-Frédéric de).	110
Heinecken (Charles-Henri de).	38
Heinecken (M^me de).	110
Helvétius (Claude-Adrien).	39
Henri IV, roi de France	39, 40 et 56
Hévin (Prudent)	40
Homère.	41 et 42
Horace.	42
Jeliote (Pierre).	42
Jennings (Miss).	43
Jombert (Charles-Antoine)	43
Jouvenet (Jean).	104
La Beaumelle.	98
La Bruyère (Jean de).	43 et 104
La Fontaine (Jean de).	43 et 44
Lalande (Jérôme de)	44
Lalande (Michel-Richard de)	104
Lalive (Ange-Laurent de)	104
Lamoignon (Chrétien-François de)	104
Lamotte-Piquet (Guillaume de)	45
Languet de Gergy (Jean-Baptiste-Joseph).	45
La Rive (De)	46
La Rochefoucauld (Duc de)	46
Lassone (Joseph-Marie-François de).	47

La Vallière (Duchesse de)	47
Le Blanc (Jean-Baptiste)	48
Le Blond (Guillaume).	48
Le Brun (Charles)	48
Le Couteulx du Moley (Sophie).	49
Lekain (Henri-Louis)	49
Lemoine (François).	104
Lemoyne (Jean-Louis)	50
Le Normant d'Estiolles (M^me)	50
Le Nostre (André).	104
L'Épine (Guillaume-Joseph de)	50
Le Roux (Léonard)	51
Le Sage (Alain-René).	51
Letine (M^me)	105
Linguet (Simon-Nicolas-Henri).	51 et 52
Lorry (Anne-Charles).	53
Louis de France, duc de Bourgogne.	53
Louis XII, roi de France.	56
Louis XIV, roi de France	53 et 54
Louis XV, roi de France.	54 et 55
Louis XVI, roi de France	56 et 105
Louis XVI, Henri IV et Louis XII, rois de France	56
Louis XVI, le Dauphin et Marie-Antoinette	57 et 58
Louis XVII (Le dauphin)	57 et 58
Lully (Jean-Baptiste)	58
Mably (Bonnot de)	59
Madame, duchesse d'Angoulême.	59
Maintenon (M^me de).	60
Malebranche (Nicolas)	103
Maleteste (Jean-Louis, marquis de)	60
Malherbe (François de)	61 et 105
Malouet (P. M.)	61
Mancini, duc de Nivernois	61 et 62
Manuce (Alde).	62 et 63
Manucé (Paul)	63
Marc-Aurèle.	63
Marco (P. J.)	64
Marie-Antoinette, reine de France.	57, 58, 64 et 106
Marie de Médicis, reine de France	64
Mariette (Pierre-Jean)	64
Marmontel (Jean-François).	65
Marquise de *** (Adrienne-Sophie,)	65
Mascaron (Jules).	103
Massillon (Jean-Baptiste)	66 et 104
Mazarin (Cardinal Jules de)	66
Mézeray (François-Eudes de)	104
Middleton (Miss)	66
Mirabeau (Victor-Riquetti, marquis de).	106
Molé (François-René).	66
Molé (Mathieu)	104
Molière	67 et 68
Mondonville (Jean-Joseph Cassanea de)	68
Monnet (Jean)	68

Montaigne (Michel de)	69	Regnard (Jean-François)		87
Montalembert (Marc-René de)	70	Regnier (Mathurin)		88
Montbarey (Princesse de)	107	Renouard (La Famille)		88
Montespan (M^{me} de)	70	Retz (Cardinal de)	88 et	103
Montesquieu	70 et 71	Richelieu (Cardinal de)		88
Montfaucon (Bernard de)	104	Rigaud (Hyacinthe)		104
Montpensier (Mademoiselle, duchesse de)	71	Rœttiers (Jacques de)		89
Morand (Salvador-François)	72	Rœttiers (Joseph-Charles)		89
Moreau (Jean-Marie)	72	Rois et Empereurs		89
Moréri (Louis)	104	Roland de la Platière		90
Napoléon Bonaparte	73	Rollin (Charles)		104
Necker	74, 75 et 110	Rousseau (Jean-Baptiste)	90 et	104
Newton (Isaac)	75	Rousseau (Jean-Jacques)	90	et 91
Nicole (Pierre)	103	Sacchini		91
Ninon de Lenclos	76	Saint-Aubin (Augustin de)		112
Orléans (Louis-Philippe, duc d')	76	Saint-Évremond (Charles-Denis de)	91 et	104
Orléans (Princes et Princesses de la maison d')	77	Saint-Florentin (Phélippeaux de)		92
Palissot (Charles)	111	Saint-Non (J. C. Richard, abbé de)		112
Pascal (Blaise)	77	Salluste		92
Paulmy (Marc-Antoine-René de Voyer, marquis de)	78	Sanson (Jean-Baptiste)		92
Pellerin (Joseph)	78	Savalette de Buchelay (Marie-Joseph)		92
Penthièvre (L. D. M. de Bourbon, duc de)	107	Segrais (Jean-Regnaud de)		104
Perronet (Jean-Rodolphe)	79	Sévigné (Marie de Rabutin, marquise de)		93
Peyssonnel (J. A.)	108	Sezille (Veuve Beaucousin)		93
Philidor (André-Danican)	80	Silvestre (Louis de)		93
Phocion	80	Stanislas-Auguste Poniatowski		94
Pierre le Grand	80, 81 et 111	Swieten (Girard L. B. van)		113
Pierre (Jean-Baptiste-Marie)	81	Talon (Omer)		104
Pigalle (Jean-Baptiste)	82	Thoyras (Jean Rapin de)		104
Piron (Alexis)	82 et 83	Trudaine (Jean-Charles-Philibert)		94
Polignac (Melchior de)	103	Turenne (Henri de la Tour, vicomte de)		94
Pommyer (L'abbé)	83	Valenciennes (Pierre-Henri de)		95
Porée (Charles)	104	Vandergoes (Gertrude-Françoise)		95
Pouteau (Claude)	83	Van Eupen (Pierre-Jean-Simon)		95
Prault (L. F.)	84	Vauban (Sébastien Le Prestre de)		104
Price (Miss)	84	Vertot		108
Pucelle (René)	104	Villars (Louis-Hector, duc de)		104
Puget (Pierre)	104	Vincent de Paul (Saint)		96
Quesnel (Pasquier)	103	Virgile		96
Racine (Jean)	84 et 85	Voltaire (Marie-François Arouet de)	96 et	97
Racine (Louis)	85	Voltaire, Fréron et La Baumelle		98
Radix de Chevillon (Claude-Mathieu)	86	Walpole (Thomas)		98
Radix (Marie-Élisabeth Denis, femme)	86	Washington (Georges)		99
Rameau (Jean-Philippe)	86	Worlock (M.)		99
Rancé (Armand, Le Boutillier de)	103	Young (Édouard)		99
Raynal (Guillaume-Thomas)	87	Zannouvich (Étienne)		100
Rebecque (Baronne de)	87			

PORTRAITS DONT LES NOMS SONT INCONNUS

Tête de femme	110	Tête de jeune fille	110

TABLE ALPHABÉTIQUE DES TITRES DES OUVRAGES

CONTENANT DES PORTRAITS PAR OU D'APRÈS AUGUSTIN DE SAINT-AUBIN.

Les Amours pastorales de Daphnis et Chloé.	3
Annales de l'imprimerie des Alde, ou Histoire des trois Manuce.	63
Anthologie française, par Monnet	68
Apologues et Contes orientaux, par François Blanchet	11
Biographie universelle. 2, 9, 30, 59, 62, 63, 79, 80, 83,	113
Chimie raisonnée et expérimentale, par Baumé.	6
Considérations sur les causes de la grandeur des Romains et de leur décadence, par Montesquieu.	71
Contes moraux, par Marmontel	65
De præcipuis morborum mutationibus et conversionibus tentamen medicum authore A. C. Lorry	53
Description des principales pierres gravées du cabinet du duc d'Orléans, par MM. La Chau et Le Blond	77
Description des projets et de la construction des ponts de Neuilly, Mantes, etc., par M. Perronet.	79
Le XVIII^e siècle. — Institutions, usages, coutumes, par le bibliophile Jacob	57
Éloge historique du général Montalembert	70
Entretiens de Phocion, par Mably	80
Entretiens sur la pluralité des mondes, par Fontenelle.	33
Fables de Mancini Nivernois	62
Histoire de la maison de Bourbon, par Désormeaux	55
Histoire de la République Romaine, par M. Ch. de Brosses.	27
Histoire des mathématiques, par de Lalande	44
L'Iliade d'Homère.	41-42
Joseph, par M. Bitaubé.	10
Julie, ou la Nouvelle Héloïse, par J. J. Rousseau.	90
Lettres en vers et Œuvres mêlées de M. Dorat.	30
Le Malheur et la Pitié, poëme, par Delille.	28
Marci Tullii Ciceronis de Officiis	19
Marci Tullii Ciceronis in Catilinam orationes quatuor	19
Mélanges de littérature, en vers et en prose, par Mancini.	62
Mémoires de M. Caron de Beaumarchais.	7
— du duc de La Rochefoucauld. 3, 21, 47, 54, 66, 88, 94	
Mémoires pour servir à l'Histoire de la révolution opérée dans la musique, par le chevalier Glück.	36
Odes, Cantates, Épîtres et Poésies de J. B. Rousseau.	90
L'Odyssée d'Homère.	41
Œuvres complètes de Montesquieu	71
— de A. Piron.	83
Œuvres complètes de Voltaire. 11, 13, 14, 16, 17, 18, 20, 21, 23, 26, 29, 32, 33, 34, 38, 40, 44, 47, 54, 67, 69, 71, 76, 77, 81, 84, 91, 92, 93, 94,	97
Œuvres de d'Anville.	27
— de Boileau	11
— de Colardeau.	102
— de P. Corneille.	23, 24
— de Crébillon.	25
— de Falbert de Quingey	31
— d'Antoine Hamilton . 36, 38, 43, 66,	84
— de Salomon Gessner .	35, 36
— de Gresset	37
— de J. Racine.	4, 85, 86
— de M. Regnier	88
Œuvres diverses d'un ancien magistrat	61
Opuscules de chirurgie, par Morand	72
Oraisons funèbres choisies de Mascaron, Bourdaloue, La Rue et Massillon.	14
Oraisons funèbres de Bossuet.	13
Oraisons funèbres de Fléchier.	33
La Peinture, poëme, par Lemierre.	23
Pensées de Blaise Pascal	78
Pensées de l'empereur Marc-Aurèle.	64
Petit Carême de Massillon.	66
Poésies de Malherbe.	106
Réflexions sur les divers génies du peuple romain, par Saint-Évremond	92
Relation de l'Île imaginaire, par M^{lle} de Montpensier.	72
Les Saint-Aubin, par Ed. et J. de Goncourt.	112
Les Souvenirs, de M^{me} de Caylus . 47, 54, 60,	70
Le Temple de Gnide, par Montesquieu.	71
Théâtre et Œuvres diverses de Palissot.	111
Traité de la Gonorrhée virulente, par Bosquillon.	13
Voyage du jeune Anacharsis, par Barthélemy	5-6
Voyage en Sibérie, par Chappe d'Auteroche.	55

GRAVURES PAR OU D'APRÈS AUGUSTIN DE SAINT-AUBIN

FAISANT PENDANTS OU FAISANT SUITE.

Au moins, soyez discret. — Comptez sur mes serments. — *Suite de*	2	planches.
Une Bacchante. — Calisto. — *Suite de*.	2	—
Le Bain. — Le Repos. — *Suite de*	2	—
Le Bal paré. — Le Concert. — *Suite de*	2	—
C'est ici les différents jeux des Petits Polissons de Paris. — *Suite de*.	6	—
Les Cinq Sens. — *Suite de*.	7	—
Groupes tirés des Portraits à la mode. — *Suite de*.	2	—
Habillemens à la mode de Paris en l'année 1761. — *Suite de*.	6	—
L'Heureux Ménage. — L'Heureuse Mère. — La Sollicitude maternelle. — La Tendresse maternelle. — *Suite de*	4	—
L'Hommage réciproque. — *Suite de*.	2	—
La Jardinière. — La Savonneuse. — *Suite de*.	2	—
Mes Gens, ou les Commissionnaires ultramontains au service de qui veut les payer. — *Suite de*.	7	—
Odalisque. — Validé. — *Suite de*.	2	—
Pièces allégoriques. (Neptune sur la mer. — Vénus sur un dauphin. — Femme sur un nuage, tenant un médaillon du Roi Louis XV.) — *Suite de*.	3	—
La Promenade des Remparts de Paris. — Le Tableau des Portraits à la mode — *Suite de*.	2	—
La Promenade des Remparts de Paris. — Le Tableau des Portraits à la mode (copies sur bois). — *Suite de*	2	—
The First come best served. — The place to the First occupier. — *Suite de*.	2	—
Types du XVIIIe siècle. (La Provençale. — L'Abbé Blondin. — La Fruitière. — Blaise. — Colin. — Colette.) — *Suite de*.	6	—
Types du XVIIIe siècle. (Le Financier. — L'Officier. — Le Petit-Maître. — La Danseuse. — L'Actrice. — La Marchande de Broderies.) — *Suite de*.	6	—

GRAVURES PAR OU D'APRÈS AUGUSTIN DE SAINT-AUBIN

PARUES ISOLÉMENT.

Adoration des Bergers .	136	4 Gravures microscopiques relatives à la paix de 1760.	137
Adresse de François Quillau.	138	4 Gravures pour des Tiroirs d'Histoire naturelle.	136
Adresse d'un Luthier.	142	Griffonnements	134
L'Amour à l'espagnole .	143	L'Indiscrétion vengée	135
Arion.	141	Invitation pour un mariage	141
Armoiries.	138, 139	Jésus-Christ crucifié, la Vierge et saint Jean	134
Armoiries d'Armand Marq. de Béthune-Chabres.	139	Joueur de vielle	137
Billet pour la Comédie italienne	144	Jupiter et Léda.	259
Carte d'invitation	133	Lettre d'invitation.	135
Carte ou Billet d'invitation	136	Loth et ses filles.	136
Carte de police.	137	La Marchande de châtaignes	138
Le Concert .	137	Ondine.	135
Ecce homo .	133	Paysage	133, 134, 137
Étiquettes pour Louis Duparc, apothicaire à Rennes.	141	Le Réfractaire amoureux	143
Ex libris de Augustin de Saint-Aubin.	138	Répertoire pour Fontainebleau	140
Ex libris de Louis de Meslin.	139	Sainte Catherine .	133
Ex libris de La Rochefoucauld	140	Sainte Famille.	135
Fête flamande .	259	Les Satyres enchaînés, ou la Pudeur en sûreté.	144
Fleuron au bas d'une gravure.	260	Tombeau du général Montgommery	142
La Fidélité, portrait d'Inès	134	Vertumne et Pomone	140
La Fontaine enchantée de la Vérité d'amour	139		

LISTE ALPHABÉTIQUE DES TITRES DES OUVRAGES

CONTENANT DES ILLUSTRATIONS PAR OU D'APRÈS AUGUSTIN DE SAINT-AUBIN.

Abrégé chronologique de l'Histoire des Juifs, par M. Charbuy	157
Abrégé de l'Histoire romaine, par l'abbé Millot.	170
Additions aux neuf volumes de Recueils de médailles..., par M. Pellerin.	221
Almanach iconologique, par M. Cochin (1774).	159
— — (1775).	159
Almanach iconologique, par M. Gravelot (1770).	165
— — (1771).	166
— — (1772).	166
Les Amants malheureux, ou le Comte de Comminges, par M. d'Arnaud.	146
L'Ami des femmes, ou Lettres d'un médecin, par M. P. J. Marie de Saint-Ursin	226
Les Amours du chevalier de Faublas, par M. Louvet	168
Annales de la Société des soi-disant Jésuites, par M. Antoine Gazaignes, sous le nom d'Emmanuel Robert de Philibert	195
L'Art du Brodeur, par M. de Saint-Aubin.	178
Atala, René, par M. de Chateaubriand	158
Les Aventures de Télémaque, par M. de Fénelon	163
Les Aventures de Télémaque, par M. de Fénelon (1781)	163
Les Aventures de Télémaque, par M. de Fénelon (1790)	164
Belzunce, ou la Peste de Marseille, par M. de Millevoye	170
Cahier des grandes robes d'étiquette de la Cour de France	171
Catalogues et armoiries des gentilshommes qui ont assisté à la tenue des états généraux du duché de Bourgogne.	153
Catalogue raisonné d'une collection de coquilles, etc.	154
Catalogue raisonné de tableaux, estampes, etc.	154
Les Comédies de Térence, traduites par l'abbé Lemonnier	183
Il Decamerone di G. Boccacio	150
Description des principales pierres gravées du cabinet du duc d'Orléans, par MM. La Chau et Le Blond.	197
Description des travaux qui ont précédé, accompagné et suivi la fonte en bronze d'un seul jet de la statue équestre de Louis XV, par M. Mariette	169
Description méthodique d'une collection de minéraux, par M. Romey Delisle	177
Dictionnaire des Graveurs anciens et modernes, par M. Basan	147
Dissertation sur les attributs de Vénus, par M. l'abbé La Chau	195
Du Laocoon, par Lessing.	167
Éphémérides troyennes pour l'an de grâce 1762.	163
Essai sur le caractère, les mœurs..., etc., par M. Thomas	184
Euphémie, ou le Triomphe de la Religion, par M. d'Arnaud	146
Exercice de l'infanterie française, par M. de Baudouin (1757).	149
Exercice de l'infanterie française, par M. de Baudouin (1759).	149
Fables et Œuvres diverses de M. l'abbé Aubert.	147
Fables, par M. Boisard.	152
Figures de l'Histoire de France, dessinées par M. Moreau le jeune, et gravées sous sa direction, avec le texte, par M. l'abbé Garnier	165
La Gerusalemme liberata di T. Tasso	181
Galerie des Antiques, par M. Aug. Le Grand	167
Galerie du Palais-Royal, par M. J. Couché.	160
Garçon et fille hermaphrodites	164
Gazette des Beaux-Arts.	165
Histoire de l'Académie royale des inscriptions et belles-lettres :	
— Observations sur une Cornaline antique du cabinet du duc d'Orléans, par M. l'abbé Bellay.	192
— Éclaircissements sur quelques médailles de Lacédémone, d'Héraclée et de Mallus, en réponse au mémoire de M. l'abbé Le Blond, par M. Dutens.	195 et 206
Histoire de la Maison de Bourbon, par M. Désormeaux.	162
Histoire de la vie de Jésus-Christ, par le P. De Ligny.	161
Le Jardinier et son Seigneur, par M. Sedaine.	179
Les Jardins, par M. Delille	162
Journal de musique, par M. de Lagarde	160
Lettre de la duchesse de La Vallière à Louis XIV, par M. Blin de Sainmore	150

Lettres de deux amans, par J. J. Rousseau.	178
Lettres de l'auteur des Recueils des médailles..., etc., par M. Pellerin	220
Mélanges de diverses médailles, pour servir de supplément aux Recueils de médailles..., etc., par M. Pellerin	216
Mémoires de l'Institut national des sciences et des arts :	
— Dissertation sur le vrai portrait d'Alexandre le Grand, par M. l'abbé Le Blond	205
— Rapport sur le fragment d'un monument antique envoyé à l'Institut par le citoyen Achard, conservateur du musée de Marseille	206
Mémoires de Littérature tirés des registres de l'Académie royale des inscriptions et belles-lettres :	
— Recherches sur deux médailles impériales de la ville d'Hippone, par M. l'abbé Le Blond.	205
— Réflexions sur quelques monuments phéniciens et sur les alphabets qui en résultent, par M. l'abbé Barthélemy	191
— Remarques sur quelques médailles de l'empereur Antonin frappées en Égypte, par M. l'abbé Barthélemy	192
Mémoire sur la peinture à l'encaustique, par le comte de Caylus	155
Les Métamorphoses d'Ovide (1767)	172
Les Métamorphoses d'Ovide (1806)	174
Monuments antiques inédits ou nouvellement expliqués, par M. Millin	206
Notices et extraits des manuscrits de la Bibliothèque nationale et autres bibliothèques, publiés par l'Institut	172
Observations sur quelques médailles du cabinet de M. Pellerin, par M. l'abbé Le Blond	205
Œuvres complètes de M. de Voltaire.	186
Œuvres de M. Thomas.	184
Opere del signor abate Pietro Metastasio	170
Origine des Grâces, par M^lle Dionis	162
La Peinture, poëme par Le Mierre.	167
Premier et second supplément aux six volumes de Recueils de médailles..., par M. Pellerin.	218
Les Quatre poétiques, par M. l'abbé Batteux	148
Recueil d'antiquités égyptiennes, étrusques, grecques et romaines, par M. le comte de Caylus.	193
Recueil de cartes géographiques, plans, vues et médailles de l'ancienne Grèce relatifs au voyage du jeune Anacharsis, par M. l'abbé Barthélemy.	192
Recueil d'estampes d'après les tableaux du cabinet Choiseul, par Basan.	148
Recueil de médailles de peuples et de villes, par M. Pellerin.	209
Recueil de médailles de rois, par M. Pellerin.	208
Les Saisons, par Thompson.	179
Silène précepteur des Amours, par M. Dumersan.	194
Le Spectacle de l'Histoire romaine, par M. Philippe de Prétot.	176
Tableaux de la chapelle des Enfants trouvés de Paris, peints par Ch. Natoire.	172
Tableaux historiques des Campagnes d'Italie	179
Théâtre et œuvres diverses de M. Palissot.	175
Tibère, ou les six premiers livres des annales de Tacite, traduction de M. l'abbé de la Bléterie.	180
Troisième, quatrième et dernier supplément aux six volumes de Recueils de Médailles, par M. Pellerin	219
Les Trois règnes de la nature, par M. Delille.	162
La Vengeance de Thalie	185
Victoires et conquêtes de l'empereur de la Chine.	185
Vies des architectes anciens et modernes, par M. Pingeron	177
Voyage en Sibérie, par M. l'abbé Chappe d'Auteroche.	155
Voyage pittoresque de la Grèce, par M. de Choiseul-Gouffier	193
Voyage pittoresque de Paris, par d'Argenville.	145
Voyage pittoresque, ou Description des royaumes de Naples et de Sicile, par M. de Saint-Non.	222

TABLE ALPHABÉTIQUE DES LÉGENDES

CONTENUES AU BAS DES VIGNETTES OU ILLUSTRATIONS DÉCRITES DANS LES IV⁰ ET V⁰ SECTIONS.

Agrippine arrivant à Brindes.	180
Alcides non iverit ultra	147
Amour Sana établi roi	185
Amour Sana marchant avec	185
Ancus Martius envoie	176
Antiquités d'Ilium Recens	194
Août	166
Art du Brodeur.	178, 179
Artiste, suis mon vol.	167
L'Aurore aperçoit Céphale.	174
Le baiser envoyé	148
Bataille de Roveredo.	180
Cæris pingere ac Picturam.	155
Canto l'armi pietose	182
Carte de la Section du Contrat social	228
Carte de la Société populaire du Contrat social	229
Carte des ambassadeurs.	229
Catalogues et armoiries des gentilshommes.	153
La Célérité	159
Chacun se venge comme il peut.	186
Coins pour frapper médaille	195
Danse russe	156
Da tergo ei se le	183
Dav. Propera adeo	183
Destruction d'Albe sous les ordres	176
Diane au bain	173
Diane se baignant.	173
L'Eau.	165
Ecco da mille voci	182
Elle pressoit légèrement ma main	168
Et meurent comme toi	152
Europe tremblante	175
Femmes Tchouktschi	156
Fille hermaphrodite	165
Frontispice de l'Histoire universelle	190
Garçon hermaphrodite	164
Go de amor che.	182
Le Goût	166
Grande parure de Cour	171
Grand habit de bal	171
Habit de Cour	171
La Honte et les Remords	178
Il détourne la tête	175
Il laisse hors des murs	162
Il y a bien longtemps que.	158
Instruction des négotians	187
L'intérêt personnel	175
Intérieur d'une habitation russe.	155
J'ai entendu ta voix	168
Je crus que c'était la Vierge	158
Je meurs si je ne reprends.	158
Je n'ai plus qu'à mourir	147
Jupiter et Léda.	160
Jupiter métamorphosé en Taureau	173
Jupiter met au monde	173
La Justice assise sur le globe.	190
La Légende de la première médaille	194
Les Kamtchadales.	156
Mausolée de M. Languet de Gergy.	145
Médailles grecques	192
Médailles décorant un certificat de récompenses	229
Médailles de Denys	225
Médailles de Gélon et d'Hyéron.	225
Médailles de l'empereur Antonin.	192
Médaille de Représentant du peuple	228
Médailles d'Hyéron II	225
Médaille d'or de Septime Sévère.	223
Médaille du Tribunal de cassation	229
Médailles phéniciennes	191
Médailles relatives à l'Histoire	225
Naissance de Bacchus	174
Nittet. Idol mio	170
L'Optique.	159
Orphée sur le sur le mont Hœmus	187
Oui, du moins, on pourrait	185
L'Ouie.	166
Pam. Sic te dixisse	183
Pandore	184
Parbleu, Jacques, souffle donc	179
Princes, déchirés cette vie de.	152
Que cette flamme pure	186
Rad. No Cadi ormai.	170
Rien n'est beau que le vrai.	149
Robe de Cour à la turque	171
Robe de Cour retroussée	171
Ruderibus pretiosa suis.	193
Soutenons ce spectacle	146
Suis-je seul? je me plais.	162
Sur une porte à Éphèse	193
Tableaux du Poussin au Palais	223
Télémaque aborde dans l'isle	164
Tibulle respira l'amour.	163
Tombeau antique conservé	225
Usage des Russes après.	156
Usus et impigræ simul.	177
Vénus	196
Vénus Anadyomène	196
Vénus Callipyge	197
Vénus dite de Médicis	196
Vertumne métamorphosé en vieille.	174
Vue perspective de la Chapelle des Enfants trouvés.	172

LISTE ALPHABÉTIQUE

DES PEINTRES, SCULPTEURS, DESSINATEURS ET GRAVEURS

CITÉS DANS LE PRÉSENT FASCICULE.

Allais.	108
Anselin.	100
E. Aubry	66
Aved.	85
J. D. Barbié du Bocage.	194
S. R. Baudouin.	101, 149
Bernard.	105
Berthault	224, 225
Bichard.	187
Blaise	34
F. Bonneville.	19, 90
Ed. Bouchardon.	161
F. Boucher	55, 140, 141, 173, 174
J. B. Boucheron.	2
P. Bouillon.	96
Brunetti.	172
Caffiery.	23, 45, 82, 83, 86, 142
Carmontelle	18
P. De Champagne.	4
F. P. Charpentier.	187
Chasselas.	222
Chataigner.	161
El. Soph. Chéron.	28
P. P. Choffard.	2, 32
C. N. Cochin.	1, 6, 7, 10, 15, 20, 22, 24, 27, 28, 30, 31, 33, 34, 37, 42, 43, 47, 48, 49, 50, 51, 53, 58, 60, 61, 63, 64, 65, 68, 72, 77, 79, 80, 81, 82, 83, 84, 86, 87, 89, 91, 93, 94, 98, 99, 102, 105, 106, 139, 147, 149, 153, 159, 163, 164, 167, 170, 182, 183, 184, 185, 189, 190, 197
Colignon	58
M. P. Convers	22
N. Courbe.	175
P. F. Courtois	119, 120
Marie-Anne Croisier	109
P. F. Joannes Damascenus.	185
De Longueil	105, 106
De Lorraine	132
D'Ely	44
De Lyen	108
N. Demoustier	105
Denon	30, 35, 99
F. De Troy	136
J. J. Dubois	207, 208, 226
A. J. Duclos	125, 126, 189
P. Dumesnil	131
Dumont.	113
Dunand.	96
Dupin fils	29, 150, 171
Duplessis	74, 75, 111
Duplessis-Bertaux	180
P. S. B. Duvivier	5, 6, 26, 92
Et. Fessard	103, 105, 106, 107, 108, 134, 136, 145, 151, 172, 187, 226
Fragonard.	223, 224
Francin.	115
Gardelle.	17
Jean-Claude Gastinel	25
Gaultier.	130
Genti.	163
Marguerite Gérard.	19, 168
J. Gillberg.	121
Girardon	11, 85
J. De Goncourt.	112
H. Gravelot	81, 151, 152, 165, 166, 167, 169, 178, 180, 186
J. B. Greuze	29, 52, 93, 148
Grévedon	7
Helman.	73, 101
Houdon.	5, 26, 91, 97
Huet.	134
F. Huot.	109
Huyot	119, 120, 126
Isabey	12
Jacques.	35
Jouvenet	161
Julien	43, 131

TABLES.

La Live de Jully.	102, 103, 104, 105
Landon.	2, 9, 30, 59, 62, 79, 80, 83
Laneuville.	228
P. G. Langlois	108
C. Langlois	161
La Tour.	70, 90
Le Barbier.	175
C. Le Brun	150
C. Le Carpentier.	78
J. Le Fer	110
D. Le Fèvre	147
J. B. Le Mort	21, 22
L. Lempereur.	136
J. B. Le Moyne.	24, 33, 96
S. B. Le Noir.	49
C. Le Peintre.	101
J. B. Le Prince.	55, 143, 179
Le Vasseur.	131
Le Veau.	147, 173, 174
Th. El. Hemery, femme Lingée	128, 129
C. F. Macret.	223, 139
Marenkelle.	100
W. Marks.	120
P. Marillier	98
Marteau	9
Melan	133
Ferd. de Meys	16
Myris.	161, 171, 191
C. Monnet.	32, 73, 152, 153, 177, 189
J. L. Monnier	27, 28
N. Monsiau	46, 162, 175
J. M. Moreau.	95, 164, 170
Moret	131
Morillon	135
Natoire.	172
Nattier.	37
Nicollet.	28, 223
Pajou.	77
Pâris.	224, 225
Parlington.	138
J. J. Pasquier.	141
Phélipaux	130, 131
Pierre	149
Pigeot fils.	57
Poletnich.	111
F. Pourbus.	39, 64
Poussin.	223
Préaudeau de Chemilly	41, 190
N. Pruneau	113, 143
Quertenmont.	95
J. B. Regnault	229
Renard.	225
Restout fils.	146, 147
Romanet	160
Roslin	102
Ruotte	132
Comtesse de Sabran	201
G. de Saint-Aubin	175, 176, 177, 178, 179
J. G. Salvage	168
J. B. Santerre.	85
P. Sauvage.	7, 14, 27, 46, 56, 57, 58, 59
Sergent.	111, 126, 127, 130, 132
Slodtz	141, 145
De Sompsois	8
Tamisier	142
Taraval	184
A. Tardieu.	7, 229
J. B. Tilliard.	55, 122, 123, 125, 131, 141, 168, 182, 186
Titien	196
L. Toqué	50
Vandenberg	160
Vandick.	161
L. M. Vanloo.	29, 39, 106
Ad. Varin.	112, 123
C. N. Varin.	182, 194, 223
Joseph Varin.	22
C. Vernet.	180
P. Véronèse	160
Vincent.	52
J. Vivien	31
Voiriot.	102
M. Wachsmut.	7
Yan-d'Argent.	142

TABLE GÉNÉRALE DES MATIÈRES

	Pages
Renseignements biographiques et bibliographiques.	VII
Portraits gravés par A. de Saint-Aubin, d'après lui ou d'après d'autres artistes que lui	1
Portraits dont les Planches ont été gravées à l'eau-forte ou terminées par A. de Saint-Aubin	100
Portraits gravés, d'après A. de Saint-Aubin, par d'autres artistes que lui.	109
Portrait dont l'attribution à Saint-Aubin nous a paru douteuse	113
Pièces parues par suites ou faisant pendants et classées autant que possible par ordre chronologique	115
Pièces parues isolément et classées autant que possible par ordre chronologique	133
Illustrations d'ouvrages divers.	145
Médailles pour des Sociétés, Assemblées politiques, Brevets, etc., etc.	228
Liste chronologique des dessins ou gravures envoyés par Augustin de Saint-Aubin aux différentes Expositions du Louvre	231
Catalogue de la vente après décès d'Augustin de Saint-Aubin.	235
Additions et Corrections.	259
Table alphabétique des portraits dessinés ou gravés par Augustin de Saint-Aubin.	261
Table alphabétique des titres des ouvrages contenant des portraits par ou d'après Augustin de Saint-Aubin	264
Table alphabétique des gravures par ou d'après Augustin de Saint-Aubin faisant pendants ou faisant suite	265
Table alphabétique des gravures par ou d'après Augustin de Saint-Augustin parues isolément	265
Table alphabétique des titres des ouvrages contenant des illustrations par ou d'après Augustin de Saint-Aubin.	266
Table alphabétique des légendes contenues au bas des vignettes et des illustrations décrites dans les IV^e et V^e sections	268
Liste alphabétique des Peintres, Sculpteurs, Graveurs et Dessinateurs cités dans le présent fascicule	269
Table générale des matières.	271

A PARIS

DES PRESSES DE D. JOUAUST
Imprimeur breveté
RUE SAINT-HONORÉ, 338

M DCCC LXXIX

www.ingramcontent.com/pod-product-compliance
Lightning Source LLC
Chambersburg PA
CBHW070954240526
45469CB00016B/555